DES CHANSONS
POPULAIRES

CHEZ LES ANCIENS ET CHEZ LES FRANÇAIS

ESSAI HISTORIQUE

SUIVI D'UNE

ÉTUDE SUR LA CHANSON DES RUES CONTEMPORAINE

PAR

CHARLES NISARD

TOME PREMIER

PARIS

E. DENTU, ÉDITEUR

LIBRAIRE DE LA SOCIÉTÉ DES GENS DE LETTRES

PALAIS-ROYAL, 17 ET 19, GALERIE D'ORLÉANS

1867

Tous droits réservés

DES CHANSONS
POPULAIRES

—

TOME PREMIER

PARIS. — IMP. SIMON RAÇON ET COMP., RUE D'ERFURTH, 1.

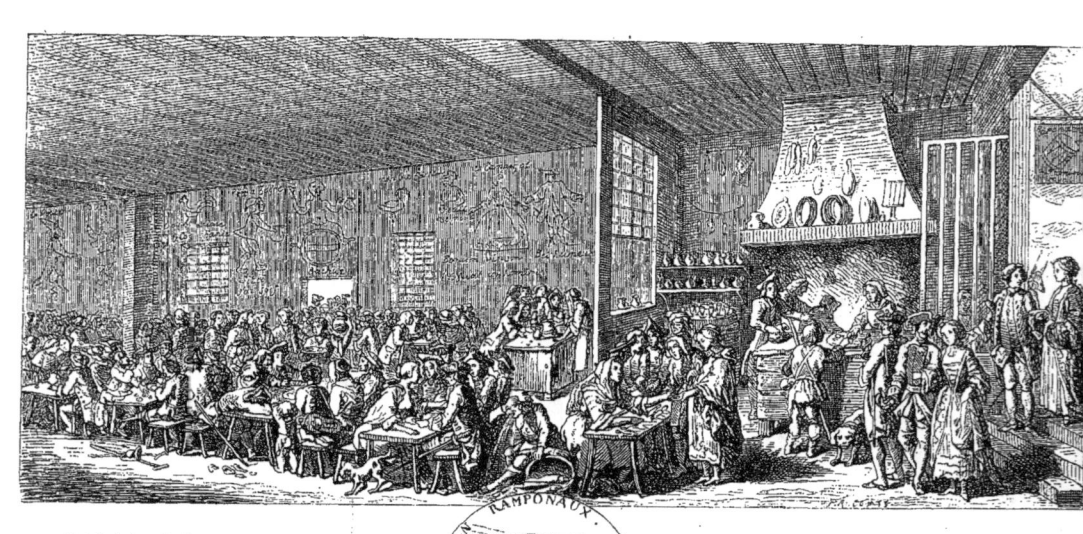

Au sein de la paix, gouter le plaisir
Chés soi s'amuser dans un doux loisir
Ou bien chés Magny s'aller divertir
C'étoit la vieille méthode.

Paris rue S^{te} Hyacinthe dans la maison de M. Parville M^e Ecrivain.

L'on voit aujourd'hui courir nos Badauds ;
Sans les achever quitter leurs travaux ;
Pourquoi ? c'est qu'il vont chés Mons Ramponaux
Voilà la Tavérne à la Mode.

Avec Permission de M. le Lieutenant Général de Police.

PRÉFACE

Lorsque je publiai la seconde édition de mon Histoire des livres populaires, *je m'étais proposé d'y joindre les chansons, complément indispensable d'une histoire de ce genre. Ce complément en eût été le troisième volume. Mais j'avais compté sans mon hôte, c'est-à-dire le libraire. Celui-ci me démontra mathématiquement que s'il était aisé de vendre un volume, il ne l'était plus autant déjà d'en vendre deux, mais que d'en vendre trois, ce serait la mer à boire. Frappé de la justesse de ce raisonnement, je renonçai à mon dessein, et au lieu d'un troisième volume, c'est un ouvrage à part, mais se rattachant toutefois au précédent, que j'ai l'honneur d'offrir au public. Seulement, il est augmenté de plus du double. L'augmentation consiste en une esquisse prise, si l'on peut dire, à*

vol d'oiseau, dans l'immense domaine de la chanson populaire, tant chez les anciens que chez les Français. C'est la première partie de l'ouvrage, et aussi la plus considérable. Destinée à n'être que l'accessoire, elle est, par la force même des choses, devenue le principal.

Vouloir développer davantage cette esquisse, c'est-à-dire, y comprendre l'histoire de la chanson populaire chez tous les peuples, c'eût été m'engager dans une entreprise dont je risquais fort de ne pas voir la fin, et que je laisse à de plus jeunes que moi. Si je n'ai pas fait d'exception pour les anciens, c'est que notre littérature venant de la leur, je devais à celle-ci cet hommage de nous reconnaître pour ses débiteurs, même à l'occasion d'un genre dont elle ne nous a transmis que très-peu de monuments, et dont, par conséquent et à proprement parler, elle n'a pu nous donner des leçons. Mais une force invincible nous ramène toujours à cette source sacrée.

Il ne faut pas non plus considérer comme une dérogation à mon plan une courte excursion que je me suis permise dans la poésie populaire des Scandinaves ; j'y ai été contraint, en quelque sorte, en parlant des bardes, poëtes communs aux Scandinaves et aux Gaulois, et dont la fonction, chez l'un et l'autre peuple, était identique. Pareillement, pour avoir cité nombre de chansons que rien ne prouve avoir été populaires, il ne s'ensuit pas qu'elles ne l'aient pas été en effet, et, s'il n'y avait pas de raison pour leur donner une place parmi les chan-

sons populaires, il n'y en avait pas davantage pour les en exclure. D'ailleurs, la chanson a cela de propre, qu'elle est de tous les genres de littérature celui qui se cultive principalement en vue du peuple, et qui lui est toujours familier. Et s'il est vrai que le peuple montre parfois pour elle un goût excessif, comme il y paraît assez aujourd'hui, cela tient par exemple à ce que les sujets qu'elle traite et surtout les personnes qui la chantent dans les lieux publics, sont plus à la mode, et non à ce qu'il se prend tout à coup d'engouement pour le genre lui-même. Ce genre, je le répète, est le sien par excellence, et il est immortel. On a fait des chansons avant toute autre poésie; on en fait en même temps, on en fera encore après. Bien des gens même sont d'avis que cette dernière révolution a déjà commencé. Ne voyons-nous pas Momus agiter ses grelots là où Thalie, sous son masque, se rit de nos travers, et où Melpomène brandit ses poignards? Attendez un peu, et il les mettra bientôt toutes les deux à la porte.

Enfin, si, en parlant des chansons populaires françaises des temps modernes, j'ai omis celles qui appartiennent en propre aux différentes provinces, c'est qu'une fois entré sur ce domaine, je n'aurais su le parcourir tout entier, sans recueillir sur ma route de quoi faire, non pas seulement un autre volume, mais dix et vingt peut-être, tant la matière est abondante et, pour ainsi dire, inépuisable. C'est ce dont on peut s'assurer en ouvrant les

quatre ou cinq recueils de chansons de ce genre récemment publiés. Que sera-ce quand chaque province, que dis-je? chaque localité aura le sien? Il faut donc attendre, n'y ayant pas péril en la demeure. D'ailleurs, toutes les chansons qui, de tout temps, se sont fabriquées à Paris, ont couru la France entière et y ont obtenu la même faveur. Il en va de même encore aujourd'hui. Elles contractent ainsi de surcroît une popularité particulière qui est comme une prérogative de leur popularité générale, et qui, en étendant leur empire, n'en diminue pas les forces.

Je n'ai pas besoin d'ajouter, et on le verra bien, que cet essai n'a pas la prétention d'être savant, au moins dans le sens absolu du mot. De nos jours, cette prétention n'est guère permise aux auteurs qui ont passé vingt-cinq ou trente ans, et cet heureux âge n'est plus le mien. C'est à peine si elle serait tolérée dans les maîtres du savoir par la docte jeunesse formée à leurs leçons; car, s'il est vrai qu'ils connaissent assez le fin du métier, on doute qu'ils en sachent le fin du fin, et c'est là précisément ce que leurs écoliers veulent leur apprendre, et ce à quoi ils s'évertuent tous les jours.

15 octobre 1866.

DES CHANSONS POPULAIRES

PREMIÈRE PARTIE

SECTION PREMIÈRE

CHANSONS D'AMOUR

L'homme a connu l'amour avant toutes les autres passions. Cette vérité n'a pas besoin de preuves. N'ayant eu ni enfance, ni adolescence, puisqu'il naquit homme fait, le premier homme ne put connaître d'abord que l'amour, et le temps qui s'écoula entre sa naissance et celle de sa compagne fut trop court pour qu'il sentît autre chose que le besoin d'aimer. Ses descendants n'ont pas le même avantage. S'ils n'ont pas cédé à toutes les passions avant de céder à l'amour, ils en ont déjà expérimenté beaucoup, même à leurs dépens, et quand le temps est enfin venu de payer sa dette à l'amour, la plupart ne s'exécute qu'avec une certaine défiance de soi-même, qui est moins un

indice de l'innocence du cœur que de l'usage précoce et abusif des autres passions. C'est un malheur sans doute, et, de l'avis de ceux qui querellent la Providence, une injustice; mais je n'y vois pas de remède. Que dis-je? Le remède est dans l'empire même qu'exerce l'amour. Tel qui le sent pour la première fois véritablement, encore qu'il soit prévenu contre lui, devient un tout autre homme, c'est-à-dire meilleur. Il lui sacrifie les goûts excessifs dans lesquels il s'était complu jusque-là; il lui sacrifie du moins les plus mauvais. Ainsi, en ressentant la passion qui avant toutes les autres s'empara du cœur de nos premiers parents, il semble qu'il recouvre en même temps quelque chose de leur innocence et de leur félicité.

C'est alors que, enivré des charmes qui l'ont séduit, et plein de reconnaissance pour le sexe dont ils sont l'apanage, il chante la femme, en vers s'il est poëte, en prose s'il ne l'est pas, en lignes rimées, s'il ne sait ce que sont et la prose et les vers. Il chante aussi le printemps, saison privilégiée de l'amour, quoique ce privilége pour l'homme soit de tous es temps; il chante enfin les aimables oiseaux, l'alouette, le rossignol et l'hirondelle, qui annoncent le retour de la saison d'aimer. Ce sont là les thèmes favoris des auteurs de poésie amoureuse, et en particulier des chansonniers, depuis un temps immémorial, et il en sera de même jusqu'à la fin des siècles.

On veut qu'Alcman ait été l'inventeur de la chanson d'amour. Archytas, non pas celui de Tarente, mais Archytas de Mytilène le dit; Caméléon l'a répété, et Athénée allègue Caméléon [1]. Mais Alcman était Lydien et non pas Grec. Né à Sardes, il vint à Sparte où il florissait vers l'an 672 avant Jésus-Christ. Si la capitale du royaume dont Crésus fut le dernier roi, était alors aussi riche, aussi adonnée au luxe et à tous les plaisirs, que la trouva Cyrus, environ un siècle après Alcman, on peut s'étonner qu'un poëte, si voluptueux qu'il mourut de l'excès des voluptés,

[1] *Deipnosoph*, XIII, 8.

ait choisi pour y résider, une ville où les mœurs différaient si radicalement des siennes. C'est que Lycurgue ne régnait plus à Sparte, et quoique ses lois y fussent encore en vigueur, il est à présumer qu'on s'y donnait quelquefois du bon temps.

Alcman aimait beaucoup les femmes. Caméléon n'en fait probablement la remarque que parce qu'il était d'usage en Grèce d'aimer aussi autre chose. Notre poëte chanta les femmes, et ce sont les chansons qu'il fit à leur louange, qui constituèrent le genre érotique. Ce genre plut aux Spartiates et eut de la vogue. Alcman dut en donner des leçons et courir, comme on dit, le cachet [1]. Stésichore, le poëte sicilien, eut les mêmes goûts qu'Alcman et, comme lui, les consacra par des chansons. Dire après cela que les chansons de ces deux poëtes aient été populaires, et chantées, les unes par les ilotes de Sparte, les autres par les portefaix de Syracuse ou d'Agrigente, c'est ce que je n'oserais en conscience. Je m'en tiens à constater l'origine probable de la chanson d'amour, et le nom de ses premiers auteurs. Depuis lors, on cultiva ce genre de poésie avec une telle passion, qu'il fallut compter avec lui, et que les poëtes érotiques dont on avait, selon toute apparence, commencé à faire peu de cas, obtinrent peu à peu plus de faveur. D'où il résulta que les poëtes tragiques, Eschyle aussi bien que Sophocle, introduisirent l'amour dans leurs pièces de théâtre [2]. L'habitude en est restée, et elle est si forte qu'il semble presque impossible de la déraciner. Il faut croire qu'elle a du bon.

Les chansons d'amour qui durent agréer le plus au peuple, sont sans doute celles où la licence de la pensée était jointe à l'obscénité de la forme. De ce nombre étaient les *locriques* dont parle Athénée, sans en donner aucun exemple, et certaines *scolies* ou chansons de table, lorsque, infidèles à leur premier devoir qui était de donner aux convives des leçons de sagesse et des

[1] *Deipnosoph.*, XIII. 8.
[2] *Ibid.*

règles de conduite, elles commencèrent à se railler elles-mêmes de leur propre enseignement, à faire la satire des personnes, et, par une conséquence inévitable, à insulter aux mœurs. Ce n'est pas que le peuple soit à court d'idées, quand il s'agit de se jouer de tout cela et de le chansonner; il en abonde au contraire, et trouve, pour les exprimer, un rhythme quelconque qui en est à la fois le propagateur et l'assaisonnement; mais celles qui lui viennent d'ailleurs, il ne les dédaigne pas.

De ces chansons d'amour, de source proprement populaire, il ne nous reste donc rien des Grecs; mais j'aime à croire que le peuple eut le bon goût d'en adopter quelques-unes d'Alcman, d'Anacréon et de Stésichore, et de les vulgariser. De ce nombre était sans doute la chanson de Calyce, par Stésichore. Cette jeune fille y suppliait Vénus de lui faire épouser un certain Évathle dont elle était éprise et qui la dédaignait. Mais apparemment que Vénus ne put ou ne voulut ni la faire épouser, ni la faire aimer, puisque la pauvre fille se tua de désespoir. Aristoxène, dans son *Traité de la musique*[1], dit que les femmes de l'antiquité chantaient cette sorte de complainte amoureuse; d'où il est permis de conclure qu'elle était populaire.

Il nous reste encore moins, à cet égard, des Romains que des Grecs; car ce n'étaient pas des chansons d'amour que ces chants de noces dont parlent Plaute[2] et Térence[3], et dont l'épithalame de Julie et de Manlius, dans Catulle[4], est un si charmant modèle. C'étaient des hymnes religieux composés pour la circonstance, mais dont les refrains, ὦ ὑμήν, ὦ ὑμέναιε, chez les Grecs, et *Talassî*, chez les Romains, étaient communs à tous[5]. Sous Auguste, il y avait déjà longtemps que le sens de ces mots n'était pas

[1] Cité par Athénée, XIV, 3.
[2] *Casina*, act. IV, sc. 3.
[3] *Adelphi*, act. V, sc. 7.
[4] *Carmen* LXI.
[5] Voir sur l'étymologie du mot *Talassius*, Plutarque, *Romul.*, 15; *Quæst. Rom.*, 30, et Varron, cité par Festus, au mot *Talassionem*.

plus compris des Romains que des Grecs, et c'est avec raison que M. Fustel de Coulanges [1] y reconnaît les restes de quelque antique formule religieuse et sacramentelle qui subsista toujours, sans pouvoir être altérée.

Mais que ne donnerait-on pas aujourd'hui pour connaître les couplets où les matelots de la galère qui transportait à Brindes Horace et ses amis, et le muletier qui les remorquait du rivage, célébraient à l'envi leurs maîtresses?

> Absentem cantat amicam
> Multa prolutus vappa nauta atque viator.
> (*Sat.*, I, 5, v. 15.)

Il est bien probable pourtant que ces chansons ne valaient pas grand'chose. Mais songez qu'aujourd'hui elles auraient environ dix-neuf cents ans d'antiquité! Laissez seulement aux chansons populaires actuelles le temps d'en avoir six ou sept cents, comme celles du moyen âge qui nous ont été conservées et qui nous ravissent, quoique sur la plupart il y ait bien à dire ; laissez-les, dis-je, traverser une quinzaine de générations, et autant de révolutions que la langue française est destinée à subir, et alors le respect qu'on aura pour elles sera proportionné à leur âge, et l'on saura peut-être quelque gré aux compilateurs qui les auront recueillies, bien qu'ils eussent pu faire un meilleur emploi de leur temps.

Les vers que, dans le *Curculion* [2], Phédrome chante à la porte de sa maîtresse Planésie, sont un joli couplet de chanson d'amour. Il est évidemment de la façon du poète; mais il atteste un usage fidèlement observé par les amoureux de Rome, et qui l'est encore par ceux de l'Andalousie, celui de chanter des vers d'amour à la porte ou sous la fenêtre de sa maîtresse. Cela n'empêchait pas sans doute qu'il n'y eût de ces

[1] *La Cité antique*, II, 2, p. 49.
[2] Acte I, sc. 2.

chansons banales, dont les auteurs étaient tout le monde, que les amants qui ne se sentaient pas l'esprit d'en faire de pareilles, apprenaient tout simplement par cœur, et qu'ils venaient improviser ensuite au seuil du logis où veillait leur objet. C'est ainsi que les personnes incapables par elles-mêmes d'écrire une lettre à l'occasion de quelque anniversaire ou autre circonstance solennelle, se contentent de les prendre toutes faites dans un formulaire, et de les copier.

Comme les scolies chez les Grecs, les chansons fescennines chez les Romains perdirent à la longue tout souvenir de leur fonction primitive. Ce fut d'abord une espèce de pastorale dialoguée que les antiques laboureurs du Latium chantaient après la moisson recueillie, et où s'exerçait la malice des paysans de cet heureux âge. L'âge suivant hérita de cette mode, et la maintint quelque temps dans son état d'innocence; mais à la fin, il en abusa. Les chants fescennins ne furent plus alors que des satires d'une violence extrême, tellement que ceux-là même qu'ils épargnaient s'émurent du danger commun, et s'associèrent aux plaintes des victimes. C'est alors qu'on établit, par une loi, des peines rigoureuses, celle du bâton entre autres, contre tous vers empreints d'une offensante personnalité. On changea donc de gamme, dit Horace, de peur du bâton [1]. Toutefois, sous le triumvirat, Auguste, entre autres licences bien autrement graves, prit celle d'écrire des vers fescennins contre Pollion. Loin d'invoquer la loi, celui-ci ne jugea même pas à propos de répondre : « Il n'est pas aisé, disait-il, d'écrire contre un homme qui a le pouvoir de proscrire [2]. »

Les lois, sous le règne de ce prince, ayant repris leur empire, celle qu'il avait lui-même enfreinte reprit le sien également, et les personnes furent de nouveau mises à l'abri. Il n'en fut pas de même des mœurs. Le vers fescennin se dédommagea de sa contrainte à leurs dépens. Admises déjà dans les

[1] Vertere modum, formidine fustis. (*Ep.*, II, 1, 154.)
[2] Macrobe, *Saturn.*, II, 4.

cérémonies et les festins de noces, entrant avec effronterie jusque dans la chambre nuptiale, et ayant même pour interprètes des enfants qui en régalaient les oreilles des époux[1], ces railleries grossières et obscènes ne connurent plus de frein. Aucunes chansons ne furent plus populaires, soit parce qu'à la licence du fond elles joignaient la trivialité de la forme, soit parce qu'elles se rattachaient à une coutume aussi vieille que le monde, et qui ne souffre jamais d'interruption. « La gaieté fescennine, dit M. Magnin[2], survécut au paganisme chez toutes les nations de culture romaine, ainsi que le prouvent les défenses si souvent faites aux clercs par les conciles et les évêques, d'assister aux repas de noces. » Cependant, le christianisme, à son avénement, trouva cette gaieté, comme l'appelle avec indulgence le savant critique, en pleine possession de ses priviléges, aussi bien chez les païens que chez les enfants de l'Église, païens encore à cet égard, comme à beaucoup d'autres. Ausone saluait la chanson fescennine comme une vieille connaissance à qui l'on passe tous ses caprices, et dans un épithalame fameux, tissu de vers et de bribes de vers dérobés à Virgile, il forçait, pour ainsi dire, la chaste muse du poëte de Mantoue à payer tribut à cette autre muse libertine. Claudien intitulait *Fescennina* son épithalame d'Honorius, comme pour mieux faire passer, à l'ombre de ce nom vénéré, la peinture élégamment mais crûment licencieuse des apprêts, des péripéties et du dénouement d'une première nuit de noces[3]. Ni l'un ni l'autre n'avaient renoncé à l'ancien culte de Rome, mais Gratien et Honorius étaient chrétiens, et il est permis de s'étonner que ces deux poëtes aient été si tenaces dans leur paganisme, et que ni l'un ni l'autre n'aient fléchi devant la nouvelle croyance de leurs maîtres.

[1] Varron, *apud Non. Marcell.* : Pueri obscœnis novæ nuptulæ aures restaurant.
[2] *Journal des Savants;* mars 1844, p. 153.
[3] Amplexu calcat purpura regio,
 Et vestes tyrio sanguine fulgidas
 Alter virgineus nobilitet cruor.

On était alors au cinquième, on touchait même au sixième siècle de l'Église. Cependant l'Église n'avait pas attendu jusque-là pour faire son devoir. Dès le troisième siècle, saint Cyprien s'élevait avec indignation contre un usage qu'il ne savait pas devoir lui survivre encore si longtemps. Il voyait avec tristesse, des vierges assister aux noces, y tenir des propos lubriques, entendre ce qu'il n'est même pas permis de dire, s'asseoir à des banquets où l'on s'enivre, où les passions s'enflamment, où l'on presse vivement l'épouse de céder aux droits de l'époux, et celui-ci d'en user avec résolution[1]. La réforme des mœurs païennes, tel est l'objet qui, aux premiers siècles du christianisme, attire singulièrement l'attention des évêques, et exerce le plus leur patience et leur zèle. Non-seulement ils ont à guérir leurs ouailles de détestables habitudes, mais ils ont à sévir contre le clergé même, dont les membres inférieurs cèdent à ces habitudes, soit qu'ils n'aient pas la force suffisante pour y résister, soit qu'ils craignent d'affaiblir leur influence sur le peuple, en y dérogeant. C'est ainsi qu'un concile tenu à Vannes, vers 465, défend aux prêtres, diacres, sous-diacres, et généralement à tous ceux à qui il est interdit de se marier, d'assister à des repas de noces, ni de se mêler à ces réunions profanes où l'on chante des chansons d'amour[2].

Mais bien avant ce temps, les églises elles-mêmes, les cimetières avaient retenti de chansons de ce genre. On a peine à croire à un pareil oubli de la décence et des convenances; et cependant les preuves en sont considérables et par leur nombre et par leur gravité. Dès la fin du deuxième siècle, le peuple donnait le spectacle de ce scandaleux divertissement, qu'il ac-

[1] Quasdam virgines non pudet nubentibus interesse, et in illa lascivientium libertate sermonum colloquia incesta miscere, audire quod non licet dicere, observare et esse praesentes inter verba turpia et temulenta convivia, quibus libidinum fomes accenditur, sponsa ad patientiam stupri, ad audaciam sponsus animatur. (*De Habitu virginum; Opera*, 1726, p. 179.)

[2] Dom Morice; *Preuves de l'Histoire de Bretagne*, I, p. 184.

compagnait de danses et de battements de mains [1]. Si l'on en croit saint Augustin [2], le tombeau de saint Cyprien, c'est-à-dire de celui qui, l'un des premiers, avait condamné ces pratiques, fut l'objet d'une semblable profanation. On y chanta d'abominables chansons [3], comme pour insulter à l'anathème dont il les avait frappées dans le temps de son épiscopat. Avec la facilité d'un enfant qui, sans être naturellement vicieux, est faible et succombe, dès qu'il est tenté, le peuple, sur le moindre prétexte, se laissait aller à son péché favori. A plus forte raison quand il s'agissait, par exemple, de la dédicace d'une église, d'une fête de martyr, d'une procession ou autre solennité qui attirait la foule. Il arrivait alors avec son répertoire, pour ainsi dire, de chansons érotiques et autres aussi étrangères à la cérémonie, et il les chantait, parce qu'il faut que le peuple chante ou crie partout où il est rassemblé, et que les chants et les cris sont tout à la fois l'expression et le signe de son allégresse. Il va sans dire que dans ces chœurs diaboliques, comme les qualifie saint Césaire, dans ces chants d'amour sensuel et grossier, les femmes faisaient leur partie [4]. Vainement, du quatrième au dixième siècle, on s'efforça dans maints conciles, de combattre ces abus ; ils semblaient se fortifier par la contradiction. Les femmes n'y étaient pas les moins obstinées, et c'est apparemment une des causes qui en rendaient l'extirpation si difficile. Aussi le concile de Châlons, en 650, fut-il contraint de déclarer [5], que si elles ne s'amendaient pas, elles seraient excommuniées ou fouettées [6]. Elles attendirent environ cinquante ans avant d'obéir, encore n'obéirent-elles qu'à moitié. Leurs chansons, au lieu d'être obscènes, n'étaient plus, au dou-

[1] Gerbert, *De Cantu et musica sacra*, I, p. 71.
[2] *Sermo* cccxi, 5.
[3] *Cantica nefaria.*
[4] *Homil.* xiii.
[5] Art. xix.
[6] Aut excommunicari debeant, aut disciplinæ aculeum sustinere. *Ap.* Hardouin, III, p. 950.

zième siècle, et en Normandie du moins, que des chansons mondaines et frivoles, *nugaces cantilenæ*. Mais, dit assez plaisamment Herbert, moine de Clairvaux, puis archevêque de Torrès ¹, ces chansonnettes avaient cela de bon, « qu'elles permettaient au clergé de respirer un moment, et de se délasser du chant ecclésiastique ². » On ne parlerait pas autrement de la parade jouée sur le devant du théâtre dans les entr'actes de la pièce.

Aux défenses réitérées et toujours éludées des conciles et des évêques l'autorité séculière dut joindre les siennes. Le langage des *Capitulaires* de Charlemagne à cet égard est formel. Il est à remarquer seulement que, dans le cas dont il s'agit, la juridiction impériale ne pénétrait pas dans l'intérieur des églises; elle s'arrêtait au seuil. Ainsi, c'est *autour* de ces édifices ³ et non dans le sanctuaire qu'elle interdit le chant des chansons licencieuses et obscènes. Elle les interdit également dans les maisons des particuliers et sur la *voie publique*, interdiction qui est reproduite par Hérard, archevêque de Tours, dans ses ordonnances ecclésiastiques ⁴. C'est là, en ce qui concerne la voie publique, la première mention que je trouve de la *chanson des rues*, et de la surveillance dont elle était l'objet.

Une question longtemps débattue et qui l'est encore, c'est celle de savoir si ces chansons, et généralement toute chanson populaire ayant pour théâtre les rues, les carrefours et les places, étaient en latin. Du septième au dixième siècle, le latin était encore assez entendu du peuple pour que les jongleurs eux-mêmes l'employassent dans leurs chansons; mais il est très-probable, ainsi que l'a observé M. Magnin ⁵, qu'ils alternaient les chansons latines avec celles en langue vulgaire, don-

¹ Il écrivait en 1178.
² *Hist. littér. de la France*, VII, *Avertiss.*, page LI.
³ *Ap.* Baluze, I, liv. V, col. 856, n° 164.
⁴ *Ibid.*, liv. VI, col. 957, n° 196, et col. 1294, n° 114.
⁵ *Journal des Savants*, mars 1844, p. 156.

nant toujours la préférence aux dernières, quand ils exerçaient leur industrie dans les rues et sur les places publiques, et réservant les autres pour les châteaux où elles étaient mieux comprises et mieux accueillies.

C'est parce qu'il reconnaissait l'influence chaque jour plus marquée de la langue vulgaire sur le peuple, et aussi pour combattre le mauvais effet des chansons en cette langue dont l'amusaient les jongleurs, qu'Otfride, moine de Wissembourg, déjà connu comme écrivain et poëte dès 845, prit la peine de mettre en vers théostiques rimés les plus beaux endroits de l'Évangile, afin que ces vers se répandissent plus aisément dans le public, et contribuassent, selon l'intention du poëte, à déconsidérer et à faire abandonner les chansons profanes [1]. C'est dans une intention pareille que Thetbaldus, chanoine de l'église de Rouen, au onzième siècle, entreprit la traduction de plusieurs vies de saints en langue vulgaire, sous la forme de cantiques dont le rhythme *tintant* [2] était le même que le rhythme employé dans les vaudevilles [3].

Malgré tout cela, le latin n'était pas disposé à quitter la place; car si les hostilités dirigées contre lui partaient des cloîtres, la faveur dont il continuait à être l'objet, en partait également, et cette faveur était telle qu'il put longtemps encore soutenir les efforts de cette guerre intestine avant de succomber. C'est dans les cloîtres que se composaient, outre les chansons religieuses, historiques et satiriques, ces nombreuses chansons d'amour et chansons à boire dont il nous reste de si curieux monuments; c'est de là qu'elles sortaient pour être adoptées par les laïques et chantées dans les carrefours. Ceux

[1] *Trithemii chronicon hirsaugiense*, I, p. 10. — Voyez aussi Schilter, *Thesaur. Antiquit. teutonic.*, t. I, où ces poésies d'Otfride ont été recueillies, et où elles sont traduites en latin.

[2] *Tinnuli rhythmi*.

[3] *Urbanas cantilenas*. Mabillon, *Acta S. S. Ord. Bened. sæculi* III, pars I, p. 379.

qui faisaient ces chansons n'étaient pas seulement les religieux ; les religieuses aussi s'en mêlaient. Un capitulaire de 789 [1] leur défend d'écrire ou d'envoyer des *wine-liet* (*winileodos*) ou chansons à boire. On aime à penser que ces bonnes religieuses ne célébraient pas dans ces chansons leurs propres exploits ; elles cédaient sans doute à la coutume qui, dans ces temps grossiers, mettait presque sur le même pied les hauts faits de gueule (qu'on me pardonne l'expression) et les hauts faits de guerre, et imposait aux buveurs l'obligation de demander aux cloîtres les chansons bachiques qu'ils n'auraient pas su composer eux-mêmes.

Ce n'était pas, je pense, parce qu'il était amoureux, c'était pour obéir à la coutume, que saint Bernard, dès son adolescence, écrivit des chansons d'amour. Seulement, il y prit trop de liberté, si l'on en croit Bérenger, disciple et apologiste d'Abeilard. Les idées aussi bien que l'expression, en étaient tellement licencieuses, que Bérenger n'osait pas même en donner des extraits, de peur, disait-il, d'en empoisonner ses propres écrits [2]. Les plus grands saints ont eu de ces faiblesses précoces, et même de plus graves, que leur conscience et leurs ennemis leur ont reprochées toute leur vie, mais qui ont le plus aidé à leur sainteté, en lui imprimant ce caractère particulier de grandeur sous lequel elle apparaît toujours à nos yeux. On doit croire cependant que le désir de venger son maître des attaques violentes de Bernard, égara le disciple, et que Bérenger calomniait le jeune homme, de dépit de ne pouvoir fermer la bouche à l'homme fait. Je craindrais d'ailleurs d'offenser saint Bernard, en regrettant le scrupule qui fut cause de la réserve de Bérenger ; mais s'il s'était conservé quelque chose de ces essais poétiques du glorieux abbé de Clairvaux, ce ne pourrait être que dans un de ces recueils manuscrits de chansons, rassem-

[1] Schmidt, *Deutsche Geschichte*, I. p. 508, cité par M. Ed du Méril, dans ses *Poés. popul. lat. antérieures au douzième siècle*, p. 41, note.
[2] *Abelardi opera*, 1616, in-4°, p. 302, ep. XVII.

blées aux treizième et quatorzième siècles, et où, selon qu'elles se présentaient sous la main du copiste, les chansons d'amour figurent en regard de celles qui sont en l'honneur de la Sainte Vierge, et s'expriment à peu près de même. Il y en a en latin, il y en a en langue vulgaire. Je donnerai des exemples des unes et des autres; mais je traduirai les latines, en reléguant le texte à la note.

En voici d'abord où l'amour est considéré comme cause et comme effet, comme un dieu auteur ou inspirateur de l'amour, et comme cet amour même.

Voici venir l'hiver, et ses glaces incommodes à Vénus; voici venir au galop janvier et ses déportements. La vieille cicatrice que j'ai au visage pèle. L'amour est dans mon cœur et n'y sent pas le froid.

Déjà ma peau se contracte, mais je brûle en dedans. La nuit, je ne dors pas; le jour, je suis à la torture. Si l'on vit longtemps comme cela, je crains pis encore. L'amour est dans mon cœur et n'y sent pas le froid.

Toi qui imposes ton joug aux dieux mêmes, Cupidon, pourquoi tourmenter de tes feux un malheureux comme moi? Cruel enfant, la rigueur de la saison ne te fait même pas déguerpir. L'amour est dans mon cœur et n'y sent pas le froid.

Les éléments changent tour à tour leurs qualités : le noir tourne au blanc et le froid au chaud. Pour moi, je sanglote sans discontinuer. L'amour est dans mon cœur et n'y sent pas le froid [1].

[1]
Importuna Veneri
Redit brumæ glacies,
Redit equo celeri
Jovis intemperies;
Cicatrice veteri
Squalet mea facies;
Amor est in pectore
Nullo frigens frigore.

Jum cutis contrahitur
Dum (intus) exerceor (a);
Nox insomnis agitur
Et in die torqueor.
Si sic diu vivitur,
Graviora vereor.
Amor, etc.

(a) Il manque un mot à ce vers dans le manuscrit. Je suppose *intus*, qui forme, entre le dehors et le dedans, l'antithèse que le poëte veut établir. Cette pièce est citée tout entière par Ed. du Méril. *Poésies populaires latines du moyen âge*, p. 222 et suiv.

AUTRE.

La douce attrempance de l'air, le doux gazouillis des oiseaux, tel est l'aliment, tel est le passe-temps des gens amoureux et heureux de l'être.

L'amour, selon le poëte, est ce qui, répété dix fois, plaît et ne demande point d'étude.

La pâleur, les sanglots, la maigreur, les soupirs, la privation de nourriture, telles sont les troupes de ceux qui combattent sous les étendards de l'amour.

L'amour est de l'essence des choses célestes; la vieillesse ne l'interrompt ni ne le détruit.

Amour, ta douceur se manifeste par les contrastes; ta rage caresse, ton miel se fait absinthe.

Tu es la faim aux gens repus et la soif aux ivrognes; tu changes les monts en plaines et les plaines en précipices.

Amour, ta rigueur se tourne en remède; ton jeu est une série[1] et ton travail est l'oisiveté.

Tu qui colla Superum,	Elementa vicibus
Cupido, suppeditas (a),	Qualitates variant,
Cur tuis me miserum	Dum nunc pigra (b) nivibus,
Facibus sollicitas?	Nunc calorem variant;
Non te fugat asperum	Sed mea singultibus
Frigoris asperitas.	Cola semper inhiant.
Amor est, etc.	Amor est, etc. (c).

[1] Il y a dans le latin *series*. Je ne comprends pas ce mot, à moins qu'il ne soit la traduction latine du vieux français *siéri, siérie*, qui veut dire doux, agréable, joli, comme dans ces vers :

Esmerés leur a dit tantos a vois *siérie*. (*Le Chevalier au Cygne*, vers 5343.)

Et Renart lors prent à conter
Ce motes bosset et *siéri*. (*Renart le Novel*, IV, 220; éd. de Méon.)

(*a*) Mot de la basse latinité, plein d'énergie : *Sub pede ponere* ou *tenere*. C'est la traduction du vieux français *suppéditer*, qui a le même sens : « Et Theodosius le Jeune *suppédita* les Grez et plusieurs aultres nations d'Orient, non pas tant seulement par force d'armes et puissance de gens, ains plus par religion. » (*Advis directif pour faire le passage d'oultre-mer*, traduit du latin de frère Brochart, par Jean Miélot, dans les *Appendices* du poëme *le Chevalier au Cygne*, publié par M. de Reiffenberg, in-4°, 1846, p. 242.)

(*b*) Je lis *nigra*, par une raison analogue à celle que j'ai donnée dans la note *a*. *Pigra*, ici, n'a évidemment aucun sens.

(*c*) Tiré d'un manuscrit du douzième siècle appartenant à la bibliothèque publique de Saint-Omer, sous le n° 351.

SECTION I. — CHANSONS D'AMOUR.

Fussé-je mille fois Virgile, eussé-je le don de toutes les langues, je n'en finirais pas sur ce qu'il y a à dire de l'amour et des amoureux.

L'amour apprit à Médée à se teindre du sang de ses enfants; l'amour abaissa Jupiter changé en femme; l'amour força Hercule à filer la quenouille d'Omphale [1].

Ces deux chansons, comme on le voit, ne sont bâties que sur cette antithèse : le bien et le mal causés par l'amour; les notes accessoires qui varient ce thème n'en changent guère le mouvement ni la mélodie. La première est assez dans le ton d'un amoureux transi, mais transi de froid; la deuxième semble l'œuvre d'un écolier qui s'exerce à rassembler des lieux communs sur un sujet donné et qui les épuise. Il n'est pas besoin d'avoir connu l'amour pour le peindre sous ces traits, il suffit de les avoir relevés dans les poëtes, et surtout dans Ovide. Ce n'est pas

[1]
Dulcis auræ temperies,
Dulcis garritus avium,
Hi sunt cibus et requies
Quibus amor est gaudium.

Amor est illa species,
Juxta vatis præsagium,
Quæ repetita decies
Placet nec fert studium.

Pallor, singultus, macies,
Suspiria, jejunium,
Hæc est amoris acies
In castris militantium.

Amoris est materies
De natura cœlestium,
Quam non frangit canities,
Nec demolitur senium.

Amor, tua mollities
Declinat in contrarium,
Tua blanditur rabies,
Tuum mel fit absinthium.

Tu saturis esuries,
Siti peruris ebrium,
Per abrupta planities,
Per plana præcipitium.

Amor, tua durities
Vertitur in remedium,
Ludus tuus est series,
Tuus labor est otium.

Si fiam Maro millies
Et linguis loquar omnium,
Vix explicem materies
Amoris et amantium.

Amor Medæam docuit
Spargi natorum sanguine;
Amor Tonantem minuit
Indutum membra feminæ;
Amor Alcidem domuit
Trahentem pensa dominæ (*a*).

(*a*) Même manuscrit.

là le langage de gens qui ont passé par toutes les phases, bonnes ou mauvaises, de l'amour, qui en ont joui autant qu'ils en ont souffert ; c'est celui de jeunes bacheliers dont les souvenirs classiques ont surexcité l'imagination, et dont le cœur seul a perdu sa virginité. Peut-être encore sont-ce là les effusions de quelque jeune moine qui commence à sentir le poids de sa clôture et de ses vœux, et qui se console par des chansons de ne pouvoir rompre l'un et l'autre.

Il n'y a pas de matière à réflexions philosophiques plus ample que l'amour ; aussi, se donnent-elles carrière dans toutes ces chansonnettes. Il n'y en a qu'une dans la pièce suivante ; elle est aussi juste que naïve. Elle a trait à l'abus des forces physiques dans l'acte amoureux, au jugement qu'on en doit porter, et aux dispositions de ceux qui s'y laissent aller. Quant au rhythme, il est gracieux, et il offre cette particularité que les deux premiers vers se terminent par la réunion de trois voyelles sur lesquelles le chanteur traînait apparemment la voix, comme sur la dernière syllabe de l'antienne, dans le plain-chant :

Sous l'empire, Eya, de Vénus, Eya, je cède volontiers au besoin de m'ébattre, quand j'entends chanter les oiseaux.

Dans le bois, Eya, sous les arbres, Eya, la terre est toute réjouie, comme le veut la saison, et sa surface est tout empourprée.

Dans la perpétration, Eya, de l'acte amoureux, Eya, le bon sens condamne l'excès, car l'excès indique un manque d'économie[1].

[1]
Imperio, Eya !
Venerio, Eya !
Cum gaudio
Cogor lascivire,
Dum audio
Volucres garrire.

In nemore, Eya !
Sub arbore, Eya !
Pro tempore

Tellus hilaratur,
Quæ corpore
Picto purpuratur.

Per gladium, Eya!
Venerium, Eya !
Judicium
Damnat largitatis ;
Quod vitium
Notat parcitatis (a).

(a) Mone, *Anzeiger für Kunde des deutschen Mittelalters*, col. 289.

SECTION I. — CHANSONS D'AMOUR.

Les mêmes recueils manuscrits dont je parlais plus haut, ont peut-être aussi gardé quelque chose des chansons d'amour d'Abeilard et de Pierre de Blois. Pour celles d'Abeilard, cela me paraît hors de doute, quoiqu'il me soit impossible d'en administrer la preuve. Mais elles firent, comme leur auteur, trop de bruit pour n'avoir pas tenté les compilateurs. Furent-elles aussi populaires? Héloïse va nous répondre :

Vous aviez surtout, écrit-elle à Abeilard, deux talents qui devaient vous conquérir toutes les femmes : ceux du poëte et du musicien. Je ne crois pas que ces agréments se soient jamais rencontrés dans un autre philosophe à un degré semblable. C'est ainsi que, pour vous délasser de vos travaux philosophiques, vous avez composé, comme en vous jouant, une foule de vers et de chants amoureux, dont les pensées poétiques et les grâces musicales trouvèrent partout des échos. Votre nom volait de bouche en bouche, et vos vers restaient gravés dans la mémoire des plus ignorants par la douceur de vos mélodies. Aussi, combien le cœur des femmes a soupiré pour vous! Mais comme la plus grande partie de ces vers chantaient nos amours, mon nom ne tarda pas à devenir célèbre, et la jalousie des femmes fut enflammée [1].

C'en est assez, je pense, pour conclure que ces chansons fameuses, quoique manifestement écrites en latin, furent populaires. Toutefois, il faut ici considérer deux choses : l'aveugle passion d'Héloïse pour Abeilard et les avantages qu'en retirait sa vanité. Ces deux choses ont pu grossir les objets aux yeux d'Héloïse, et lui faire prendre pour un succès populaire ce qui n'intéressa véritablement que les amis du poëte, ses écoliers, les clercs, les dignitaires de l'Église, les courtisans, toutes les personnes enfin de l'un et l'autre sexe par qui le latin était ou parlé ou compris. Mais, renfermé dans ces limites mêmes, un pareil succès n'était-il pas alors effectivement populaire?

Pierre de Blois, archidiacre de Bath, qui enseigna à Paris et

[1] *Abelardi opera.* Paris, 1616, in-4° pag. 46, ép. 2. Traduction de M. Oddoul.

mourut peu après en 1198, suivit l'exemple d'Abeilard, et fit aussi, dans le feu de son adolescence, des chansons érotiques. Mais n'ayant eu ni les bonnes fortunes ni surtout les malheurs d'Abeilard, il n'en eut pas non plus les succès. Il ne laissa pas cependant de pleurer sur ces écarts de son jeune âge, et d'en faire une confession publique dans sa vieillesse. On a de lui une cantilène sur la lutte de la chair et de l'esprit, où il s'exprime ainsi : « J'ai combattu jadis sous les drapeaux du siècle ; j'ai suivi ses pompes et lui ai fait hommage des prémisses de ma jeunesse. Mais j'ai battu en retraite vers le soir de ma vie, résolu à ne plus servir désormais que sous les enseignes de la vertu. »

> Olim militaveram
> Pompis hujus sæculi,
> Quibus flores obtuli
> Meæ juventutis ;
>
> Pedem tamen retuli
> Circa vitæ vesperam,
> Nunc daturus operam
> Militiæ virtutis.

Horace chanta aussi les abois de ses amourettes expirantes, mais c'était sur un autre ton :

> Vixi puellis nuper idoneus,
> Et militavi non sine gloria :
> Nunc arma, defunctumque bello
> Barbiton hic paries habebit
>
> Lævum marinæ qui Veneris latus
> Custodit. Hic, hic ponite lucida
> Funalia, et vectes, et arcus
> Oppositis foribus minaces. (*Od.*, III, xxvi.)

Un des amis de Pierre de Blois, un moine, possédé, comme tant d'autres moines, de la manie de faire des chansons d'amour, demanda un jour à Pierre de lui communiquer les siennes, afin

sans doute de les prendre pour modèles. Il disait bien que c'était pour se distraire de ses ennuis [1]; mais je n'en suis pas convaincu. Quoi qu'il en soit, Pierre lui répondit qu'il avait été fort mal inspiré, en lui faisant une pareille demande, les vers qui en sont l'objet ne pouvant que l'échauffer et lui donner des tentations : « Je garde donc, ajoutait-il, ces chansonnettes un peu trop lestes, et je vous en envoie d'autres plus raisonnables. Elles vous amuseront peut-être et serviront à votre salut [2]. » C'est bien pensé et bien dit ; cependant Pierre gardait ses chansons d'amour, et sa faiblesse paternelle trouvait son compte à un refus dont les motifs étaient trop respectables pour que son ami osât les combattre. Il fit plus ; non content de garder les chansons de ce genre qu'il avait en portefeuille, il recherchait celles qu'il n'avait plus et qu'il avait données, et il les réclamait, pour en prendre copie : « Envoyez-moi, écrivait-il à son neveu, les poésies badines que j'ai faites à Tours, et soyez assuré qu'aussitôt que je les aurai recopiées, je vous les renverrai incontinent [3]. » Malgré tant de précautions, aucune de ces pièces n'est arrivée jusqu'à nous.

On doit croire qu'au nombre des premiers essais poétiques en langue vulgaire, furent des chansons d'amour. Elles étaient en langue provençale, car cette langue fut parlée longtemps avant la française, et elle avait déjà presque une littérature, quand l'autre n'était encore qu'un bégayement. On peut hardiment mettre l'intervalle d'un siècle et même davantage entre les premiers troubadours et les premiers trouvères, ceux-là ayant donné des gages dès la fin du dixième siècle, ceux-ci n'apparaissant guère, et timidement encore, qu'au commencement du douzième.

[1] Ad solatium tædiorum.

[2] Omissis ergo lascivioribus cantilenis, pauca quæ maturiore stylo cecini tibi mitto, si te forte relevent a tædio, et ædificent ad salutem. *Opera, ep.* LVII.

[3] Mitte mihi versus et ludicra quæ feci Turonis, et scias, cum apud me transcripta fuerint, eadem sine dilatione aliqua rehabebis. *Ibid, ep.* XII.

Jusque-là, et même longtemps après cette époque, la langue française n'est celle de la muse chansonnière que par exception, ou plutôt par fragments ; elle se borne à s'y mêler au latin, à l'ombre duquel elle s'aventure, tantôt sous forme de refrain, tantôt en alternant avec lui, vers pour vers, comme il apparaît dans les pièces dites *farcies*. Ainsi, un amant soupçonné par sa maîtresse du crime qui attira le feu du ciel sur les concitoyens de Loth, repousse en ces termes ces injustes soupçons :

Pourquoi ma dame me suspecte-t-elle? pourquoi me regarde-t-elle de travers? *Tort a vers mei Dama.*

J'atteste le ciel et les saints, que je ne connais même pas le crime qu'elle appréhende. *Tort a vers mei Dama.*

Le ciel produira plutôt les moissons blanchissantes, et l'air, l'ormeau et la vigne. *Tort a vers mei Dama.*

La mer sera plutôt un champ ouvert aux chasseurs, que je ne serai le complice des habitants de Sodome. *Tort a vers mei Dama.* Etc. [1].

Je supprime le reste.

[1]
 Cur suspectum me tenet Domina?
 Cur tam torva sunt in me lumina?
 Tort a vers mei Dama.

 Testor cœlum cœlique numina,
 Quæ verentur (a) non novi crimina.
 Tort a vers mei Dama.

 Cœlum prius candebit messibus,
 Feret aer ulmos cum vitibus,
 Tort a vers mei Dama.

 Dabit mare feras venantibus
 Quam Sodomæ me jungam civibus;
 Tort a vers mei Dama.

On trouve dans le livre intitulé : *Hilarii versus est ludi*, publié par M. Champollion-Figeac, 1838, in-16, une chanson d'Hilaire, disciple d'Abeilard, sur le regret qu'il avait de se voir abandonné, ainsi que ses camarades, par cet illustre maître ; elle a pour refrain : *Tors a vers nos li mestres*. M. du Méril, qui l'a citée, conclut que le refrain en devait être très-populaire. C'est très-probable, puisque moyennant un simple changement dans un ou deux mots, on adaptait ce refrain à des chansons d'un esprit tout différent.

(a) Lisez *veretur*, ou *vetentur* se rapportant à *numina*.

Quoi qu'on ait pu dire des troubadours, de leur puérile ardeur à imaginer des difficultés de versification purement mécaniques, de leur goût pour les obscurités et les énigmes, de la pauvreté de leurs idées, de leurs sentiments exagérés et conséquemment vains ou faux ; quelque peu de gloire qu'ils aient acquise à inaugurer une littérature qui, née à peine, demeure stationnaire, et ne fait pas plus de progrès par elle-même qu'elle n'en fait faire à la langue dans laquelle elle s'exprime, il faut pourtant reconnaître qu'au Midi comme au Nord, ils donnèrent le branle aux esprits, secouèrent leur léthargie, et par l'exemple d'une culture malheureusement trop précipitée pour ne pas aboutir à un épuisement précoce, excitèrent leur émulation, en attendant qu'ils souffrissent de leur rivalité. Du moins leur influence sur la versification en général, principalement sur la française et l'italienne fut incontestable. On leur emprunta des modèles, et on eut le bon goût d'avouer la dette. C'est ainsi que les beaux esprits de l'Italie, non contents de les imiter, les appelaient chez eux, apprenaient leur dialecte, et s'en servaient pour rimer, concurremment avec l'italien ; que Dante n'en parlait qu'avec respect et admiration, les citant à l'occasion et les saluant dans ses immortels écrits des noms de frères et de maîtres ; que Pétrarque enfin n'était ni moins civil à leur égard, ni moins respectueux, alors même qu'ils penchaient chaque jour davantage vers leur déclin.

Il y avait donc autre chose qu'une vaine gymnastique de paroles, si l'on peut dire, autre chose que de stériles déclamations dans les œuvres des troubadours. La vérité est qu'elles offraient des parties excellentes, principalement dans les pièces satiriques, qu'une certaine élévation, caractère des poésies primitives, y touchait parfois au lyrisme, et que, nonobstant les caprices d'une imagination à laquelle les hardiesses les plus bizarres et les expériences tenaient presque lieu de règles, on distinguait dans ces œuvres non pas seulement le germe, mais les fruits de l'art véritable. Le grand tort et, s'il faut tout dire,

le grand ennui des poésies des troubadours, ce sont les chansons amoureuses. C'est partout une analyse subtile et monotone des peines morales d'un amour ressenti et plus ou moins partagé ; la description des beautés de l'âme et du corps qui sont l'apanage d'une maîtresse ; l'hommage que le poëte lui rend pour le talent qu'il peut avoir et dont il lui est redevable ; l'embarras vrai ou simulé qu'il éprouve à lui déclarer sa passion, et le peu d'espoir qu'il a d'en obtenir le soulagement ; c'est aussi l'estimation des plus petites et quelquefois des plus ridicules faveurs à l'égal des plus grandes et des plus grosses, et le bonheur qu'elles procurent mis fort au-dessus de ce qu'il est possible d'imaginer de plus heureux : ainsi, Pierre Vidal, pour avoir reçu un lacet de madame Raymbaud, croit que le roi Richard, avec ses bonnes villes de Poitiers, Tours et Angers, est moins bien loti que lui :

> Don n'ai mais d'un pauc cordo
> Que Na Raymbauda me do,
> Qu'el reys Richartz ab Peitieus,
> Ni ab Tors, ni ab Angieus [1].

Guillaume de Saint-Didier s'estimerait encore mieux partagé, s'il possédait ou un fil détaché du gant de sa maîtresse, ou un cheveu tombé sur son manteau :

> Que m' fera ric ab un fil de son guan,
> O d'un dels pels que'l chai sus son mantelh [2].

Au milieu de ces vulgarités et de ces puérilités, on ne laisse pas de rencontrer beaucoup de pénétration et d'esprit, joint à beaucoup de cette délicatesse adroite, raffinée, et nuageuse qu'on acquiert en allant à l'école des dames de haut parage. Bernard de Ventadour reçoit un baiser de sa maîtresse ; au lieu de s'ex-

[1] *Choix de poésies des troubad.*, par Raynouard, III, p. 325.
[2] *Ibid.*, p. 300.

tasier sur cette faveur insigne, de la chanter sur tous les tons, et d'en rester là, il réclame un second baiser, comparant le premier à la blessure que faisait la lance d'Achille et qui n'était guérie que par elle :

> Ja sa bella boca rizens
> No cugei baizan ma trays,
> Mas ab un dous baizar m'aucis ;
> E s'ab altre no m' es guirens,
> Atresim' es per semblansa
> Com fo de Peleus la lansa
> Que de son colp non podi' hom guerir,
> Se per eys loc no s'en fezes ferir [1].

Mais peut-être que la réminiscence classique, à laquelle on ne s'attend jamais chez nos troubadours, est le plus piquant de cette comparaison.

Giraud de Calenson exprime avec autant de bon sens que de grâce une des propriétés de l'amour, « dont les yeux ne voient jamais que l'endroit qu'il veut frapper : »

> E non vei ren mas lai on vol ferir [2].

Blacas pense de l'amour ce qu'en disait le prince de Talleyrand, à savoir, que le physique seul en est bon. Il ne faut donc pas s'étonner si ayant une idée de ce genre, il y conforme ses actes, traite l'amour à la cavalière, affiche ses conquêtes, et jouit autant du bruit qu'elles font que du plaisir qu'elles rapportent :

> Non pretz honor esconduda,
> Ni carboucle ses luzir,
> Ni colp que n'ol pot auzir,
> Ni oill cec, ni lengua muda [3].

[1] *Choix de poésies des troubad.*, par Raynouard, III, p. 45.
[2] *Ibid., id.*, p. 391.
[3] *Ibid.*, IV, p. 26.

Enfin, Deudes de Prades conseille aux amants tout à fait déniaisés, de ne demander une faveur qu'en la dérobant :

> Per qu'ieu cosselh als fins amans
> Qu'en prenden fasson lur demens [1].

Après ces fragments je donnerai ici comme exemple de pièce entière, une jolie chanson de Bertrand d'Alamanon, du genre de celles qu'on appelait *Aubades*. Raynouard l'a distinguée dans le recueil de M. de Rochegude [2], et il l'a citée dans le *Journal des Savants* [3], en l'accompagnant d'une traduction. On peut la comparer avec la *Gaite de la tor*, du *Romancero françois* [4], et même s'en aider pour mieux entendre celle-ci :

> Us cavaliers si jazia
> Ab la res que plus volia ;
> Soven, baisan, li dizia :
> Doussa res, ieu que farai,
> Qu'el jorn ven e la noich vai !
> Ai !
> Qu'ieu aug que la gaita cria :
> Via sus, qu'ieu vei lo jorn
> Venir apres l'alba.

> Doussa res, s'esser podia
> Que jamais alba ni dia
> No fos, gran merces seria,
> Al mens al loc ou estai
> Fis amics ab so que'l plai.
> Ai ! etc.

> Doussa res, que qu'om vos dia,
> No cre que tals dolors sia
> Com qui part amic d'amia,

[1] *Choix de poésies des troubad.*, par Raynouard, III, p. 417.
[2] *Parnasse occitanien*, p. 110.
[3] Mai 1820, p. 298.
[4] Pag. 66.

SECTION I. — CHANSONS D'AMOUR.

Qu'ieu per me mezeis o sai.
Ailas! quan pauca noich fai!
 Ai! etc.

Doussa res, ieu tenc ma via;
Vostre soi on que ieu sia;
Por Dieu, no m'oblidetz mia;
Qu'el cor del cors reman sai.
Ni de vos mais no m'partrai.
 Ai! etc.

Doussa res, s'ieu nous vezia,
Breumentz, crezatz que morria,
Qu'el gran desirs m'auciria;
Per qu'ieu tost retornarai,
Que ses vos vida non ai.
 Ai! etc.

Un chevalier se trouvait
Avec l'objet qu'il préférait à tous autres.
Souvent, l'embrassant, il lui disait :
Charmant objet, que ferai-je?
Le jour vient, la nuit s'en va.
 Ah!
J'entends la sentinelle crier :
Levez-vous, je vois le jour
 S'avancer après l'aube.

Charmant objet, s'il pouvait se faire
Que jamais ne parût ni aube ni jour,
Ce serait un grand avantage,
Au moins là où un amant
Est auprès de celle qu'il aime.
 Ah! etc.

Charmant objet, quoi qu'on vous dise,
Je ne crois pas qu'il y ait douleur égale
A la séparation d'un ami et d'une amie;
Je l'éprouve moi-même à présent.
Hélas! que la nuit est courte!
 Ah! etc.

> Charmant objet, je me retire ;
> Je suis vôtre en quelque lieu que je sois ;
> Au nom de Dieu, ne m'oubliez pas.
> Mon cœur reste auprès de vous ;
> Non jamais je n'en serai séparé.
> Ah ! etc.
>
> Charmant objet, si je ne vous revoyais
> Bientôt, je croirais que je mourrais,
> Oui, mes vifs désirs me tueraient.
> Aussi je retournerai bientôt,
> Car sans vous je ne vis pas.
> Ah ! etc.

Les poëtes d'en deçà de la Loire n'eurent garde de ne pas imiter ces modèles; ils en imitèrent surtout les défauts; car pour les surpasser, c'eût été trop difficile. Après tout, les troubadours ne sont-ils pas aussi responsables qu'on pourrait le croire de ces imitations. Dans un temps où les beautés morales étaient d'autant moins comprises qu'on les entrevoyait à peine, où au contraire les beautés physiques, qui, à tous les degrés de civilisation, frappent instantanément les regards, étaient les seules vues et senties de tout le monde, il était impossible qu'un poëte, cherchant sa voie, ne fût pas entraîné de ce côté, et qu'il ne chantât pas d'abord les impressions produites en lui par la beauté physique elle-même, c'est-à-dire la femme. C'est ce qu'ont fait les trouvères. Leurs chansons amoureuses sont innombrables et, à très-peu d'exceptions près, elles se ressemblent toutes. M. Paulin Paris ne s'est pas trompé sur les meilleures qu'il a introduites dans son *Romancero françois*, et si l'on veut connaître à fond les chansonniers de la langue d'oïl, si nombreux principalement au treizième siècle, il faut lire la longue et savante étude qu'il a faite d'environ quatre cents d'entre eux, dans l'*Histoire littéraire de la France*[1]. Je m'assure que pour n'en avoir,

[1] T. XXIII, p. 512 et s.

après cette lecture, qu'une connaissance de *seconde main*, comme disent cavalièrement quelques jeunes paladins de la critique pure, si cette connaissance est réelle, si elle est entière, elle ne laissera pas de profiter à ceux qui la posséderont, aussi bien que s'ils l'avaient acquise de première main.

Peu nombreux avant l'an 1200, les trouvères, à partir de là, croissent et se multiplient comme la vigne dont on a enfoui les rameaux par la tête, afin d'en obtenir de nouveaux plants et plus de raisins. Pendant tout le treizième siècle, ils rivalisent de fécondité avec les troubadours, et chantent longtemps encore après que la voix de ceux-ci a cessé à peu près de se faire entendre. Aussi leurs noms et leurs œuvres sont-ils, quoique dans un sens restreint, plus connus et plus populaires que ceux des troubadours. Prenez-en quelques-uns au hasard, et soit que vous nous parliez de Thibaud, comte de Champagne, de Pierre, comte de Bretagne, de Henry, duc de Brabant, de Richard, roi d'Angleterre, de Colin Muset, de Gace Brûlé, de Quesnes de Béthune, d'Audefroy-le-Bâtard, du châtelain de Coucy, etc., vous nous rappelez là des personnes qui nous sont familières et dont nous savons tous les secrets ; tandis que si vous nous alléguez Rambaud de Vaqueiras, Folques de Romans et Folques de Marseille, Péguilain, Cadenet, Blacas, Izarn, Daniel Arnaud, le *grand maître d'amour*, comme l'appelait Pétrarque, Guillaume, comte de Poitiers, Alphonse II, roi d'Aragon, Pierre III, son successeur, et d'autres de moindre marque, il semble que vous nous entreteniez de gens avec qui nous n'avons pas encore eu le temps de bien faire connaissance, à cause des soins jaloux que réclament de nous les autres. En tous cas, nous préférerons toujours instinctivement et même à mérite égal, les trouvères aux troubadours, tant nous sommes enclins à donner sur tous les idiomes et à plus forte raison sur les patois, l'avantage à la langue que nous parlons. Or, la langue des trouvères n'étant autre que celle-ci portée à son plus haut degré de perfectionnement, il est juste qu'elle reçoive aussi sa part de cet avantage.

On ne peut juger que par conjectures des chansons d'amour qui furent effectivement populaires, aux onzième, douzième et treizième siècles. C'est à de certaines marques, à de certains traits d'un caractère particulier, mais vaguement défini, qu'on croit les reconnaître pour telles et qu'on les appelle ainsi. On n'acquiert quelque certitude à cet égard, que quand on touche aux chansons historiques et satiriques. Il peut bien se faire que quelques chansons d'amour des trouvères illustres que je viens de nommer, aient été chantées par le peuple ; mais il est probable qu'ils furent moins favorisés en ceci qu'une foule de rimeurs obscurs, d'une condition beaucoup moins relevée et qui n'avaient pas leur talent. Aussi, est-ce comme chansons ayant eu tous les droits possibles à être populaires, que je citerai les suivantes tirées d'un manuscrit de Montpellier du quatorzième siècle. La première est d'une nonette, nonette malgré elle, et lutinée dans sa cellule par des pensées d'amour :

> Je suis joliete,
> Sadete, plaisans,
> Joine pucelete,
> N'ai pas quinze ans.
> Point m'ot malete [1]
> Selonc le tans.
> Si, déusse apprendre
> D'amors, et entendre
> Les semblans

[1] Il faut lire sans doute : « Point ma mamelete, » c'est-à-dire ma « mammelette commence à poindre. » Il y a dans le texte une faute de copiste, et j'en dois le redressement tout naturel à M. Paulin Paris. D'ailleurs, ce même manuscrit, dont toutes les chansons françaises (car il y en a aussi de latines) appartiennent à la langue d'oïl, et sont dues pour la plupart à des trouvères de l'Artois, de la Flandre et du Hainaut, offrent un grand nombre de fautes d'orthographe et de versification. Ces fautes qui paraissent être des fautes de copiste, ne sont peut-être après tout que des corrections maladroitement appliquées par le nôtre, qui était du quatorzième siècle, et qui pensait devoir corriger des poésies du treizième et même du douzième, apparemment comme surannées.

SECTION I. — CHANSONS D'AMOUR.

 Déduisans ;
 Mais je suis mise en prison [1] ;
 De Dieu ai ma leïçon.
 Qui m'i mist !
 Mal et vilainie
 Et péchié fist
 De tel pucelete
 Rendre en abiete ;
 Trop i méfist ;
 Par ma foi !
 En religion on vit
 A grant arroi.
 Car je suis si jonete [2] ;
 Je sens les doz maus
 De soz ma cainturette ;
 Honnis soit de Dieu
 Qui me fist nonette [3] !

Les quatre derniers vers de cette chansonnette sont le refrain d'une autre chansonnette du treizième siècle, publiée par M. Paulin Paris [4]. Elle aussi représente une jeune fille, religieuse malgré ses dents, à qui sa jeunesse pèse, et qui maudit les auteurs de sa réclusion. Mais, outre que la version de M. Paulin Paris est plus achevée, et indique un état de civilisation plus mûre et plus raffinée, elle donne la conclusion des plaintes de la jeune fille qui, décidée à rompre ses liens et à venir à Paris « mener bonne vie, » se fait enlever par son bon ami.

 Quant ce vient en mai
 Que rose espanie,
 Je l'alai cuillir
 Par grant druerie.
 En poi d'ore oï

[1] « Mais mise sui en prison (?). »
[2] « Car trop je suis jonete (?). »
[3] Ms. de la Faculté de médecine de Montpellier ; H. 196, fol. LVI, recto. Toutes les chansons de ce ms. sont notées.
[4] *Hist. littér. de la Fr.*, XXIII, p. 826.

Une vois série
Lonc un vert bouset,
Près d'une abiete :
« Je sens les dous maus
« Leiz ma ceintureté ;
« Malois soit de Deu
« Qui me fist nonete !

« Qui none me fist
« Jhesus le maldie !
« Je vis trop envis
« Vespres ne complies.
« J'aimasse trop miels
« Meneir boine vie
« Que fust sans déduis,
« Et amerousete.
« Je sens, etc.

« Celi manderai
« A cui sui amie
« Qu'il me vaigne querre
« En cest abaïe :
« S'irons à Paris
« Meneir boine vie,
« Car il est jolis,
« Et jo sui jonete.
« Je sens, etc. »

Quant ses amis ot
La parole oïe,
De joie tressaut,
Li cuers li fremie ;
Si vint à la porte
De cest abaïe,
Si en getoit fors
Sa douce amiete.
« Je sens, etc [1]. »

[1] M. Paulin Paris croit aujourd'hui que les quatre vers du refrain n'en sont réellement que deux. C'était assez l'usage de changer ainsi le rhythme et la mesure des refrains.

Voilà qui est plein de naturel et de grâce ; malheureusement ces pièces sont plus rares qu'on ne le voudrait. J'en reviens à dire que, si elles ne furent pas populaires, elles ne manquèrent pas du moins de certaines qualités qui devaient les rendre telles, à savoir la popularité même du sujet, et le talent de la composition. Cela tranche heureusement sur le fond banal de la chanson d'amour, et s'il n'y en avait que de pareilles, on n'en serait pas sitôt dégoûté. D'ailleurs, on a tant publié de ces chansons que je devrais peut-être m'en tenir à celles-là ; mais

> Il faut de l'*inédit*, n'en fût-il plus au monde.

L'inédit, fût-il médiocre et plus que médiocre, exhale de nos jours un parfum qui entête, engendre même une sorte d'ivresse, et fait voir en beau les objets qu'un ivrogne verrait tout bonnement en double ; c'est ce qui me détermine à tirer encore du même manuscrit de Montpellier trois chansons d'amour que le lecteur aura la bonté, je l'espère, de trouver assez jolies, pour le temps où elles furent écrites. Je regrette seulement de ne pouvoir y joindre la musique :

> Quant florist la violete,
> La rose et la flor de glai,
> Que chante li papegai,
> Lors mi poignent amorete
> Qui me tiegnent gai.
> Mais pieça ne chantai ;
> Or chanterai et ferai
> Chançon joliete,
> Por l'amor de m'amiete
> Ou grant pieça me donai.
> Diex ! je la truis tant docete
> Et loial vers moi,
> Et de vilenie nete
> Que jà ne m'en partirai.
> Quant je remir sa bochete
> Et son biau chief bloi [1],

[1] Blond.

Et sa jolie gorgete
Qui plus est blanche que nest [1]
 Flor de lis en mai;
 Mameletes
 A si duretes,
Poignans et petitetes,
 Grant merveille en ai;
 Où je la trovai
 Tant parest bien faite,
 Tout le cuer mien reheite [2].
Mais je proi au diu damors
 Qui amans a faite
Quil nos tiegne en bone amor
 Vraie et parfete;
 Ceux maudie
 Qui par envie
 Nos gaitent,
Car ja ne men partirai
Fors, par [3] les gaiteurs [4] félons.

Et comme il est difficile, ainsi que j'en ai fait la remarque, de séparer de l'idée du printemps celle de ses messagers ailés, le rossignol, l'alouette et l'hirondelle, nos chansonniers ne manquent pas, sitôt qu'ils les voient ou qu'ils les entendent, de se sentir en proie à une sorte de recrudescence d'amour, et de les interpeller pour en obtenir quelque soulagement. Ainsi :

 Dos rossignolés jolis, or mentendés,
Qui sor tos oisiaus estes si plus renomés,
En qui florist tote jolivetés,
De fins amans amés et desirrés,
A vos me plaigne, ne le vos puis celer,
Car je ne puis por cele durer

[1] Peut-être doit-on lire : « Noi, » neige.
[2] « M'en rehaite (?). »
[3] « Por (?). »
[4] Espions.

SECTION I. — CHANSONS D'AMOUR.

 Qui a mon cuer sans giler et fausser :
 Chief a blondet com ors et reluisant,
 Tres bien plaisant,
 Front bien compassé,
 Plain et bien séant,
 Eus vair et riant,
 Simples, bien assis,
 Amorous à devis [1],
 Fait por cuer d'amant embler.
 Nés a longuet,
 Droit, tres bien fait,
 Ce m'est avis ;
 Sorcis a traitis,
 Menton a voutis,
 Boche vermelette et dous ris,
 Dens drus et petis,
 Blans et compassement mis ;
 Come rose par desus lis
 Est la face et son cler vis ;
 Cors a bien fait par devis,
 Cuers amorous, gais, jolis et gentis.
 Diex ! sa tres grant biauté,
 Sa grant bonté
 Si m'a conquis.
 A vos, douce amie,
 Bele, me rens pris.

Maintenant au tour de l'alouette :

 Quant voi l'aloete
 Qui saut et volete
 En l'air contremont,
 A dont me halete
 Le cuer et semont.
 Diex ! damer la plus bel
 Del tout mo cuer m'embla,
 Quant premiers à moi parla.

A plaisir.

> Tant la vi joliete,
> Et si doce me sembla
> Sa face ummelette[1],
> Que si me prist et embrasa
> Le cuer sor la mamelete;
> Car tous jours mon cuer aura,
> Et plus renvoisiés en sera
> D'amouretes.

Ne dirait-on pas que ces trois chansons viennent du même auteur? L'occasion, le plan, la mesure des vers, le détail des beautés de l'amante, tout en est le même. Mais ce n'est qu'un écho de millions de chansons analogues, écho fidèlement répété depuis les troubadours[2] jusqu'aux chansonniers d'à présent.

On sait quelle fut au moyen âge la popularité des amours de Robin et de Marion. Il n'est guère de chansonnier de cette époque qui n'ait traité ce lieu commun, ni guère de musicien qui n'en ait accommodé l'air à des danses, à des rondes, ou à des branles. Il y a même plus d'une province où ces deux noms presque sacramentels sont encore prononcés dans les exercices de ce genre par les enfants, lesquels ne savent pas plus que leurs parents ce qu'ils disent ni ce qu'ils entendent. J'en ai gardé pour ma part un souvenir très-précis. Au dix-septième siècle, il est encore très-souvent fait mention dans les chansons du temps, entre autres celles du *Savoyard*, de *Robin* et de *Marion*. Adam de la Hale a conservé, selon toute apparence, et immortalisé le

[1] D'*umele*, humble, modeste; à moins qu'on ne lise « vermeillette. »
[2] Pierre Vidal entre autres:

> La lauzeta e'l rossinhol
> Am mes que nulh autr' auzel,
> Que pel joy del temps novel
> Commenson premier lur chan;
> E ieu ad aquel semblan,
> Quan li autre trobador
> Estan mut, ieu chan d'amor
> De ma domna Na Vierna.

Tel est le ton général.

thème primitif dans sa jolie pastorale du « *Jeu de Robin et de Marion*, » et ce même thème a fourni la matière de neuf motifs et de vingt-sept pastorales que M. Francisque Michel a publiés dans son *Théâtre français du moyen âge*[1]. Il n'était pas possible que le compilateur du manuscrit de Montpellier négligeât de recueillir quelques versions de cette chansonnette populaire; il n'en a pourtant donné qu'une seule. Il est vrai que la pièce étant de celles qui peuvent recevoir autant de couplets qu'on veut, sans que l'unité en soit détruite, il suffit d'en connaître un pour deviner à peu près tous les autres. Celui de notre manuscrit est, comme on va le voir, plus moderne que celui d'Adam de la Hale :

ADAM DE LA HALE.

Robins m'aime,
Robins m'a,
Robins m'a demandée,
Si m'ara.

Robins m'acata cotele
D'escarlate bone et bele,
Soukanie et chainturele,
A leur i va.

Robins m'aime, etc.

MANUSCRIT DE MONTPELLIER.

Robin m'aime,
Robin m'a,
Robin m'a demandée
Si m'aura.

Robin m'achata corole
Et aumoniere de soie,
Pourquoi donc ne l'ameroie?
A leur i va.

Robin m'aime, etc.

[1] Page 31.

Par où l'on voit que si Robin est aimé, c'est parce qu'il a payé le droit de l'être, en d'autres termes, c'est sa bourse qui a fait trouver ses yeux beaux ; c'est sa libéralité qui le fait épouser.

Il est regrettable que les bornes de cet écrit m'empêchent de citer quelques-unes des plus jolies pastourelles de nos trouvères, comme aussi quelques lais du treizième siècle, ceux entre autres de Colin Muset, alors que ce genre de poésie avait changé de caractère, et que de vrais poëmes qu'ils étaient auparavant, ils étaient devenus de courtes et agréables chansonnettes ; il m'en coûte également de m'en tenir au titre de nombre de pièces charmantes, telles que *Bele Ysabeaus*, *Bele Emmelos*, *Bele Yolans*, *Bele Erambors*, etc., qui, avec d'autres de Quesnes de Béthune, sont les principales et les meilleures du *Romancero françois* : mais il m'est impossible de ne pas donner au moins un extrait de *Bele Doette*, parce qu'on « reconnaîtra dans le rhythme la première forme de notre chanson de *Marlborough* devenue burlesque à force de transformations [1]. »

Bele Doette as fenestres se tient,
Lit en un livre, mais au cuer ne l'entent ;
De son ami Doon li resovient,
Qu'en autre terre est alé tournoiant.
　　E ! or en ai dol.

Uns escuiers as dégrés de la sale
Est dessenduz, s'a destrossé sa male ;
Bele Doette les dégrés en avale,
Ne cuide pas oïr novele male.
　　E ! or en ai dol...

Bele Doette li prist à demander :
« Où est mes sires, cui je doi tant amer ?

[1] *Hist. littér. de la Fr.*, XXIII, p. 809. — *Romancero François*, p. 46. — Il y a quelques variantes entre le texte du *Romancero* et celui donné par l'*Histoire littéraire*.

SECTION I. — CHANSONS D'AMOUR.

« — En non Deu, dame, nel vos quier mais celer ;
« Mors est mes sires, ocis fu au joster,
 « E ! or en ai dol. »

Bele Doette a pris son duel à faire :
« Tant mar i fustes, cuens Don, frans debonaire !
« Por vostre amor vestirai je la haire,
« Ne sor mon cors n'aura pelice vaire.
 « E ! or en ai dol.
« Por vos devenrai none en l'église Saint-Pol... » etc.

Toutes ces chansons ne furent sans doute pas populaires au sens qu'on attache aujourd'hui à ce mot ; mais elles le furent en ce sens que, composées ou non par des trouvères errants, elles étaient colportées par eux et chantées dans les châteaux, et obtenaient ainsi une popularité restreinte qui valait bien l'autre. Eustache Deschamps paraît en avoir joui au quatorzième siècle. Il faisait partie d'une de ces sociétés poétiques et galantes connues sous le nom de *Puits d'Amour*, et tous les ans, il payait son tribut par une ballade ou chanson d'amour. Il dit quelque part :

J'ay puis vingt ans au jour de l'an nouvel,
Acoustumé de faire une chanson
Sur l'art d'amour [1].

Charles d'Orléans, au quinzième siècle, ne rechercha ni l'une ni l'autre popularité et il n'obtint ni l'une ni l'autre. Ses poésies d'ailleurs ne s'y prêtaient pas. Elles ne sont ni d'un amoureux réduit par sa position infime à chanter des Iris en l'air, ou à s'emporter contre de véritables qui se moquaient de lui, ni d'un poëte besogneux à la recherche d'un ou de plusieurs patrons, et qui en attend le vivre et le couvert ; elles sont l'œuvre d'un prince du sang royal, éprouvé par la mauvaise fortune, délicat, discret, philosophe à bien des égards, ayant toutefois une haute

[1] *Poésies d'Eustache Deschamps*, publiées par G. A. Crapelet, Paris, 1832, p. 90.

idée de la poésie, mais ne songeant nullement à s'en servir pour faire parler de lui. Aussi n'exhuma-t-on ses écrits que deux cent soixante-neuf ans après sa mort [1], et on ne les publia pour la première fois qu'en 1805 [2].

Mais ne voulant pas traverser le quinzième siècle sans donner au moins un échantillon des chansons d'amour de cette époque, n'en trouvant pas d'ailleurs dans Charles d'Orléans, que le peuple ait jamais fait entrer dans son répertoire, ni qu'il ait chantées d'habitude, j'ai dû me pourvoir ailleurs. En compulsant les manuscrits Gérard [3], à la Bibliothèque royale de la Haye, j'en ai rencontré une copiée par le même Gérard dans le *Pastoralet*, manuscrit de l'ancienne Bibliothèque de Bourgogne, à Bruxelles. Sa popularité ne saurait, selon moi, être mise en doute. Je la publie ici, je pense, pour la première fois.

> Bergère jolie,
> Menons chière lie
> En ce bois ramé.
> — Mon ami, j'en prie,
> Car la gaie vie
> Ay tous jours amé.
>
> — En ce temps d'esté,
> Par joieuseté
> Voel rire et chanter;
> C'est bien ma santé
> Et ma volenté
> De souvent fester.
>
> L'en doibt bien loer
> Qui se scet joer
> Envoiséement;
> Il vault miez danser

[1] En 1734, *Mém. de l'Acad. des inscript.*, XII, p. 580 de l'édit in-4°.
[2] A Grenoble, par M. Chalvet.
[3] N° 64, p. 196, et n° 65, p. 11.

SECTION I. — CHANSONS D'AMOUR.

 Qu'en triste penser
 M'avoir longhement.

 Qui vit tristement
 N'y poet bonnement
 Trouver nulle avance ;
 Anoy fait tourment·
 Au corps, et briefment
 A l'ame grévance.

 Vivons en plaisance
 Tout d'une acordance ;
 Chantons et dansons ;
 C'est mon espérance
 Sans nulle esmaiance
 De faire chansons.

 Ly beaux robechons [1]
 Ne tous ses soichons
 N'ont pas si bon tamps,
 Non, que nous avons.
 Orendroit trouvons
 Amours esbatans.

[1] Roquefort traduit « robechons » par « petite robe ; » je crois que ce mot veut dire ici « ceux qui portaient une robe. » Il s'agit de bons compagnons déguisés, c'est-à-dire vêtus d'une espèce de robe, à l'usage des carême-prenant et des bouffons ; ils s'en affublaient non-seulement aux fêtes foraines, mais aux fêtes solennelles de l'Église, comme par exemple à la Pentecôte, et par manière de divertissement. Maintes fois on dut l'interdire ; mais la coutume en était solidement établie. Un statut de l'université d'Angers de l'an 1598 (*Ord. des rois de Fr.*, VIII, p. 243, art. 47), s'exprime ainsi :

Quod in festis solemnibus... intererunt... absque potationibus, coreis, Robis et mimis, quas tollimus et inhibemus.

Il me semble que le sobriquet qui convenait à des gens ainsi déguisés, était celui de *robechons*. Quant à *soichons*, qui justifie, si je ne me trompe, l'interprétation que je donne à *robechon*, il signifie lui-même « compagnons, » et il a donné lieu au proverbe : « Camarades comme cochons. » A ce propos, je demanderai la permission de reproduire ici l'explication que j'ai donnée ailleurs de cette singulière locution (*Revue de Paris* du 15 octobre 1864).

Je n'ai pas besoin de faire remarquer combien cette petite pièce a de désinvolture et de grâce, ni combien la philosophie en est accorte et à la portée de tout le monde. C'est une pastorale, comme on en a tant fait aux douzième et treizième siècles ; mais elle me paraît l'emporter sur celles-ci, au moins par la clarté du style, et par l'absence de ces fadeurs sentimentales et de ces dé-

Camarades comme cochons, se dit vulgairement de gens qui font en commun des parties de débauche. Il est évident que cette interprétation ne dit pas tout, et qu'il faut l'étendre. Nous entendons tous les jours parler ainsi d'individus vivant dans des relations étroites, moins amis cependant que liés par des circonstances particulières ou par un intérêt commun et momentané. C'est le sens le plus général de ce dicton, qui n'ôte rien d'ailleurs à la vérité du sens particulier indiqué ci-dessus. Ce dernier sens n'est venu qu'après l'autre, et parce que la comparaison avait pour objet de rappeler le vice des personnes comparées plutôt que leur intimité.

En effet, il n'y a pas plus d'intimité, si l'on peut dire, entre les cochons qu'entre tous les autres animaux qui habitent la basse-cour et qui logent dans l'écurie ; il y en a peut-être moins. Accoutumés à vivre ensemble, les animaux domestiques sont sans doute tout désorientés quand on les sépare, et ils font mille efforts pour se rejoindre ; mais, si cette habitude est un effet de leur choix, c'est qu'elle a été d'abord un effet de la discipline. Or, pour ceux qui ont eu l'occasion de l'observer souvent, nul animal n'est plus rebelle à la discipline que le cochon. Quand il est en marche, il tend sans cesse à se détacher de son groupe et à folâtrer à l'écart. Il n'y a que le fouet du porcher ou les coups de dents du chien qui puissent lui persuader de rentrer dans le rang. Toute sa camaraderie consiste à crier quand les autres crient, et, dans ce concert, il fait sa partie en conscience. C'est alors qu'il produit en nous deux effets contradictoires ; il nous écorche les oreilles, en même temps qu'il nous émeut de pitié. Il semble que c'est la prévision d'un danger prochain qui lui arrache ces plaintes déchirantes, et qu'il crie, comme dit la Fontaine,

Tout comme s'il avait cent bouchers à ses trousses.

Ce cri, répété par tous les autres, est la marque qu'ils approuvent et qu'ils partagent ce sentiment.

Dom Pourceau, je le crois donc, est quelque peu égoïste. Le dicton eût été plus vrai, si l'on eût pris le mouton pour objet de la comparaison. Quelle plus étroite amitié que celle qui règne entre les moutons ? Ce n'est pas le cochon qui se jetterait à l'eau pour périr avec son camarade, ou se sauver avec lui. Et quand on dit de quelqu'un qu'il se jetterait à l'eau pour ses amis, ne le déclare-t-on pas le modèle des amis ? C'est sa parfaite connaissance du caractère du mouton qui induisit Panurge à jouer

noûments plus ou moins obscènes qui les caractérisent en général. Cela pouvait se chanter partout, dans les châteaux comme dans les chaumières, et il n'était pas besoin pour cela de la présence d'un *ménestrel*, ni de l'accompagnement de sa viole ou de sa guitare.

Au seizième siècle, on fait bien l'amour, mais on le chante

le bon tour que vous savez à Dindenault. Il n'eût pas eu la même confiance en son traître dessein, s'il eût eu affaire à des cochons.

Je conclus que c'est par suite de quelque méprise qu'on assimile des camarades ou des associés bien unis à des cochons, et que ce n'est pas

<p style="text-align:center">Camarades comme cochons,</p>

qu'il faudrait dire, mais

<p style="text-align:center">Camarades comme *sochons*.</p>

Essayons de le prouver, et commençons par le commencement. Il en est de la recherche des étymologies comme de l'action dans un récit dramatique ; c'est en passant par une suite de faits qui procèdent les uns des autres, qu'on arrive au dénouement.

Au moyen âge, on appelait *soces* deux ou plusieurs personnes qui s'associaient pour un commerce, une industrie quelconque, ou pour le payement d'une taxe ou d'une redevance. Il n'est pas besoin d'être bachelier pour voir que ce mot vient du latin *socius*, et quand même on n'aurait de sa vie ouvert un rudiment, on ne laisserait pas de reconnaître le mot *soce*, par exemple dans *société*, dont il est le radical. Les *soces* institués en vue de faire un commerce, d'exploiter une industrie, partageaient par moitié les bénéfices et les pertes. Les Italiens appelaient *soccio*, et les membres de cette association, et l'association elle-même. Ils entendaient par là une espèce de commandite ayant pour objet le commerce des bestiaux. C'est ce qui est clairement expliqué dans le *Vocabulaire italien-espagnol* de Lorenzo Franchiosini (a), lequel d'ailleurs a pris sa définition dans le dictionnaire de la *Crusca*. En vertu de cette commandite, l'un des deux contractants confiait à l'autre un troupeau pour le mener au pâturage et en avoir soin ; moyennant cette condition, il lui abandonnait la moitié des revenus. Il reste encore quelque chose de cet usage dans la Bresse et dans le Bugey, où il est appelé la *commande de bestiaux*.

Du temps qu'il y avait des fours banaux, chacun était tenu d'y faire cuire sa pâte, si mieux il n'aimait la manger crue. Certaines gens obtenaient pourtant quelquefois la permission d'exploiter un four à eux, mais à la condition de n'y cuire que leur pain, et non celui des autres. C'est que le four banal eût souffert de la concurrence. Aussi, en Picardie, ne fallait-il rien moins que le consentement simultané du roi, de l'é-

(a) 2 vol. in-8 ; Venise, 1774.

peu; ce siècle fit prévoir de bonne heure qu'on y aurait d'autres soucis. Cependant, il se trouva encore sous François I^{er}, et alors même qu'il persécutait les religionnaires, des malheureux qui eurent le loisir et le courage de chanter l'amour. Au fond, ils ne changèrent rien à l'ancienne méthode. La nature réclamant ses droits de la même manière, il semblait que de la même ma-

vêque et du vidame pour obtenir ce privilége (*a*). Ceux qui le faisait valoir étaient eux-mêmes des *soces*, et leur association une *socine*. Une charte de bourgeoisie, accordée aux habitants de la ville de Buzancy par Henri de Grandpré, leur seigneur, en 1357 (*b*), nous apprend que les *soces* payaient une redevance en nature au fournier, c'est-à-dire, à celui qui avait soin du four banal. Ainsi, tandis que le fournier ne prélevait qu'*un pain* sur l'habitant qui, à lui seul, remplissait tout le four de sa pâte, il avait droit à *deux pains* de la fournée des *soces*, et encore fallait-il que ces pains fussent à sa convenance. Lisez cela dans le texte :

« Et li fourniers doit avoir de celui qui aura plain le four, *un pain*. Et se *soces* cuisent, lidiz fourniers doit avoir *deux pains ;* et se li pains que on li feroit, ne li seoit, il penroit deux pains de *soces*, lesquels que il voiroit, et les *soces* rauroient les pains que on avoit faiz pour lidiz fourniers. »

Soce, comme tant d'autres mots, a reçu ensuite une terminaison *diminutive*, et l'on a dit *soçon*. De même on a fait, de coche, *cochon*, que Frédéric Morel, dans son *Dictionariolum*, traduit fort bien par *porcellus*, porcelet ; de chausse, *chausson*, de paillasse, *paillasson*, de saucisse, *saucisson*, de tendre, *tendron*, etc., etc. Mais si, en revêtant cette seconde forme, *soce* ne perdait pas son sens propre, il en adoptait un plus complexe ; car, outre que par *soçons*, on entendait parler de gens ayant des intérêts communs, on désignait aussi des amis d'enfance, des camarades de collège, des individus d'un même métier, mais sans être associés pour cela, tous ceux enfin ayant entre eux quelque affinité de goûts, d'habitudes, d'âge et d'éducation. On lit dans des *Lettres de rémission* ou de grâce de l'an 1421 : « Jacot Tranly, compaignon ou *soçon* de jeunesse d'icellui suppliant, » etc.

Environ trente ans plus tard, la syllabe finale de *soçon* fut encore modifiée ; on ne dit plus *soçon*, mais *sochon*. « Compaignons, que n'estes vous alez sonner? Vos compaignons et *sochons* y sont alez. » (*Lettr. de rém*. de 1450.)

Avais-je raison de contester l'exactitude de la formule de notre proverbe? et n'était-il pas temps de le rétablir, non-seulement conformément à la vérité, mais (et cela n'est pas indifférent à tous camarades et compagnons) à la politesse?

(*a*) Du Cange, au mot *Socina*.
(*b*) *Ord. des rois de France*, IV, p. 568.

nière aussi on dût célébrer son empire. Mais les chansons d'amour perdent alors toute la naïveté de celles du moyen âge et exagèrent toutes leurs libertés. On approche du temps où elles n'auront plus pour objet de chanter l'amour mais de l'irriter. On en a recueilli quelques-unes, jointes à des chansons historiques, dans un livret intitulé *la Fleur des chansons*, où l'on prend la peine de nous indiquer, dans le titre même, celles qui doivent attirer principalement notre attention. C'est, y est-il dit, par exemple, « la chanson des Brunettes et Teremutu. » Si l'on peut citer intégralement celle qui va suivre, la décence oblige à retrancher de la seconde quelques couplets. Les voici :

CHANSON NOUVELLE SUR LE CHANT :

Hélas! dame que jayme tant!

L'on faict, l'on dit en parlement,
Chascun en dit son oppinion,
L'ung en dit mal, l'autre s'en vante,
Au monde n'a point d'union ;
L'on faict plusieurs relations
Devant le monde jour et nuyt,
Mais je vous dis par conclusions :
Les brunettes portent le bruyt.

Les brunettes sont amoureuses,
Et leur maintien est bien joyeux,
Et sur toutes les plus heureuses
Et celles qui ayment le mieulx.
L'on dit que tout cueur curieux,
Son entendement est estruit ;
Autant les jeunes que les vieux ;
Les brunettes portent le bruyt.

Les rousses sont fort despiteuses,
Ce n'est pas signe vertueux ;
Vng peu de temps sont amoureuses,
Et leur entretien dangereux,
Et leur parler est furieux ;

Nul n'y prent plaisir ni déduyt;
Pourtant vous dis de mieulx en mieulx :
Les brunettes portent le bruyt.

Les rouges sont fort orgueilleuses,
Et aussi fières qu'ung lyon,
Vng peu de temps sont amoureuses,
Mais tout à coup il s'en défont;
De courte tenue elles sont
Par tous les lieulx où elles vont ;
Autant le jour comme la nuyt
Les brunettes portent le bruyt.

Les blanches sont pasles et vaynes,
Et changent de couleur souvent ;
A tous de ces mots vous souvienne
Pour les mettre plus en avant :
Elles sont faictes à tout vent ;
Nul n'y prent plaisir ne déduyt ;
Portant vous dis doresnavant :
Les brunettes portent le bruyt.

Faites la part des fautes du copiste qui ont défiguré ces couplets, et passez-leur les ellipses qui s'y rencontrent çà et là, il reste une chansonnette dont la marche, pour être un peu lente, ne laisse pas d'être régulière, et dont la ritournelle est assez bien amenée.

La seconde porte un titre qui l'annonce pour ce qu'elle est :

CHANSON VILLAINE.

Entre Paris et la Rochelle,
Teremutu, gente fillette,
Il y a troys jeunes damoiselles,
 Teremutu, teremutu ;
Teremutu, gente fillette,
 Teremutu.

Il y a troys jeunes damoiselles,
Teremutu, gente fillette ;

La plus jeune est ma myette,
 Teremutu, teremutu, etc.

La plus jeune est ma myette,
 Teremutu, gente fillette ;
En son sain a deux pommetes,
 Teremutu, teremutu, etc.

En son sain a deux pommetes,
 Teremutu, gente fillette ;
On n'y ose pas les mains mettre,
 Teremutu, teremutu, etc.

On n'y ose pas les mains mettre,
 Teremutu, gente fillette ;
Je la couchis dessus l'herbette,
 Teremutu, teremutu, etc.

Je la couchis dessus l'herbette,
 Teremutu, gente fillette ;

.
.

.
.

Recommancez, le jeu my haite,
 Teremutu, gente fillette ;
Je ne scauroys, je suis trop féble,
 Teremutu, teremutu, etc.

Je ne scauroys, je suis trop féble,
 Teremutu, gente fillette ;
Voici du vin, si voulez boyre,
 Teremutu, teremutu, etc.

Cette ronde se chante encore en quelques pays ; je me rappelle très-bien en avoir entendu au moins le refrain dans mon enfance. Elle tranche sur la couleur un peu terne de la plupart des chansons amoureuses des trouvères, quoiqu'ils en aient pourtant,

comme je l'ai dit, nombre d'assez lestes; mais ils réservaient les plus vertes crudités pour leurs contes. Ici, on a un échantillon de cette licence de langage qui depuis a été communément qualifiée de *gauloise*, comme l'a été aussi et comme l'est encore quelquefois le français parlé et écrit de la même époque.

On trouverait encore, je pense, des chansons du même genre, soit dans des manuscrits du temps, soit dans des recueils imprimés ; mais je m'assure qu'elles y sont rares, et voici pourquoi. Dès que la réforme religieuse eut pénétré en France, qu'elle y eut compté des victimes et des martyrs, qu'enfin la guerre civile eut succédé aux persécutions isolées, les chansons sans doute ne cessèrent pas tout à coup de se faire entendre, mais la matière et le ton en furent très-différents de celles qui nous occupent actuellement. Et parce que, en France, et même pendant les plus grandes calamités publiques, il faut toujours chanter, les voix qui y sont accoutumées à chanter le bon temps, la gaudriole et les amours, ne servirent plus guère qu'à chanter des chansons dictées par les circonstances. Aussi cette époque fut-elle féconde en chansons historiques, satiriques et militaires. J'ajoute que les partis, occupés à se haïr et à s'entr'égorger, chantaient, les uns des cantiques et des psaumes, les autres des *Te Deum*, semblant tous plus soucieux d'offrir à Dieu l'hommage du sang répandu, que de le remercier du triomphe, ou de se plaindre à lui de la défaite de sa cause. Les vraies chansons populaires étaient alors les chansons impies ou libertines où les huguenots parodiaient les chants de la liturgie catholique, et les ligueurs, les prières et les sermons des huguenots. On ne saurait toutefois passer sous silence une chanson d'amour qui date de la fin de ce siècle et qui fut très-populaire; c'est celle de Henri IV sur la belle Gabrielle. On croit qu'elle est de Bertaut, qui, pour les poulets rimés, prêtait, dit-on, sa plume à ce prince. En tout cas, l'évêque a su faire penser et parler le roi, comme le roi pensait et parlait en effet. C'est bien la sentimentalité passionnée non moins qu'éphémère, et le ton soldat et gascon du Béarnais :

Charmante Gabrielle,
Percé de mille dards,
Quand la gloire m'appelle
A la suite de Mars,
Cruelle départie !
 Malheureux jour !
Que ne suis-je sans vie
 Ou sans amour !

L'Amour, sans nulle peine,
M'a, par vos doux regards,
Comme un grand capitaine
Mis sous ses étendards.
 Cruelle, etc.

Si votre nom célèbre
Sur mes drapeaux brilloit,
Jusqu'au delà de l'Èbre,
L'Espagne me craindroit.
 Cruelle, etc.

Je n'ai pu, dans la guerre,
Qu'un royaume gagner ;
Mais sur toute la terre
Vos yeux doivent régner.
 Cruelle, etc.

Partagez ma couronne,
Le prix de la valeur ;
Je la tiens de Bellone,
Tenez-la de mon cœur.
 Cruelle, etc.

Bel astre que je quitte,
Ah ! cruel souvenir !
Ma douleur s'en irrite :
Vous revoir ou mourir.
 Cruelle, etc.

Je veux que mes trompettes,
Mes fifres, les échos,

A tous momens répètent
Ces doux et tristes mots :
Cruelle départie !
Malheureux jour !
C'est trop peu d'une vie
Pour tant d'amour !

N'oublions pas la chansonnette du même temps :

Si le roy m'avoit donné,
Paris sa grand'ville, etc.,

l'une des plus populaires de celles qui le sont le plus. N'oublions pas non plus la remarque de M. Paulin Paris à ce sujet : c'est que longtemps avant l'auteur de cette chansonnette, Richard de Semilli, trouvère du XIII^e siècle, avait dit avec une grâce charmante :

J'ai trop plus de joie
Et de déduit
Que li rois de France
N'en a, ce cuit.
S'il a sa richesse,
Je la lui quit ;
Car j'ai ma miete
Et jor et nuit [1].

On retrouve, cent cinquante ans plus tard, à peu près les mêmes idées de l'*Adieu à Gabrielle*, inspirées par une situation analogue, dans les *Adieux à Catin* de La Tulipe partant pour la guerre de Flandre. Mais combien le simple grenadier l'emporte sur le monarque ! combien il a plus de gaîté, plus de verve, plus de philosophie ! combien il est plus soldat, et, si je l'ose dire, plus Français ! Lui aussi parle de gloire, mais avec quelle fierté insouciante ! il aime Catin, mais avec quelle désinvolture et quelle fatuité ! On attribue cette chanson à Voltaire ; on fait bien ; elle est digne de lui. D'ailleurs, tous les recueils

[1] *Hist. littér. de la France*, XXIII, p. 734.

SECTION I. — CHANSONS D'AMOUR.

du temps la lui donnent. D'autres l'attribuent à Christophe Mangenot, commissaire des guerres dans l'armée du maréchal de Saxe; d'autres à l'abbé Mangenot, son frère. Dans le doute, laissons-la à Voltaire. La voici :

> Malgré la bataille
> Qu'on livre demain,
> Çà, faisons ripaille,
> Charmante Catin.
> Attendant la gloire,
> Goûtons le plaisir,
> Sans lire au grimoire
> Du sombre avenir.
>
> Tiens, voilà ma pipe,
> Serre mon briquet;
> Et si La Tulipe
> Fait le noir trajet,
> Que tu sois la seule
> Dans le régiment
> Qu'ait le brûle-gueule
> De ton cher z'amant.
>
> Si la hallebarde [1]
> Je puis mériter,
> Près du corps de garde
> Je te veux planter,
> Avec la dentelle,
> Le soulier brodé,
> La blouque à l'oreille,
> Le chignon cardé.
>
> Narguant tes compagnes,
> Méprisant leurs vœux,
> J'ai fait deux campagnes,
> Rôti de tes feux.
> Digne de la pomme,

[1] Insigne du sergent.

Tu reçus ma foi,
Et jamais rogomme
Ne fut bu sans toi.

Ah ! retiens tes larmes,
Calme ton chagrin,
Au nom de tes charmes,
Achève ton vin.
Déjà de nos bandes
J'entends les tambours ;
Gloire, tu commandes,
Adieu, mes amours.

On pense bien qu'une chanson de ce genre n'était pas destinée à rester obscure. Le peuple y reconnut son esprit et son bien, et il s'en empara. Les rues, les places retentirent des *Adieux* de La Tulipe ; ils égayèrent les soldats dans les marches, dans les garnisons, aux veilles de bataille, jusqu'à ce qu'une ou plusieurs autres chansons aussi populaires vinssent se substituer à celle-là, sans la faire oublier [1].

[1] On se tromperait si l'on prenait cette chanson pour une chanson militaire, de même qu'on s'est trompé en prenant pour telle une chanson qui ne nous est à peu près connue que par son titre de *l'Homme armé*, qui courut l'Europe aux quinzième et seizième siècles, et dont le *Proportionale musices* de Tinctor nous a transmis ce fragment :

> Lome, lome, lome armé
> Et Robinet tu m'as
> La mort donnée,
> Quant tu t'en vas.

« On ne connaît pas le reste, mais on voit que ce n'était qu'une chanson d'amour dont le sens se rapporte à celui d'un air trivial qui de nos jours a couru les rues : *Grenadier, que tu m'affliges*, etc. » (*Annuaire de la Société de l'Histoire de France*, I, p. 218.) J'ajoute qu'on retrouve, dans ce fragment de *l'Homme armé*, le diminutif du nom de Robin (j'en ai parlé plus haut p. 34 et suiv.), dont les amours avec Marion ou Robinette furent pour les trouvères un sujet inépuisable de chansons. L'un ou l'autre de ces noms, ou tous deux ensemble, figuraient encore dans les chansonnettes populaires au commencement du dix-septième siècle. « Un catholique, disoit le P. André, fait six fois plus de besogne qu'un huguenot.

SECTION I. — CHANSONS D'AMOUR.

En comparant cet échantillon d'une chanson d'amour au dix-huitième siècle avec une autre du seizième, j'ai sauté par dessus le dix-septième ; j'y reviens.

Parmi les nombreux recueils de cette époque, ceux qui renferment le plus de chansons dont la popularité ne saurait être mise en doute, sont le *Parnasse des Muses, ou Recueil de chansons à danser*, publié en 1630, les chansons du *Savoyard*, de 1645 à 1665, et la *Caribarye des artisans*, vers 1646. Le *Parnasse*, quoique le premier en date, est à tous égards le meilleur. Le style, à quelques exceptions près, en est d'une aisance, d'une clarté remarquables ; la versification assez correcte. On n'y voit que peu de chansons où les mots soient mutilés pour les accommoder au rhythme, licence par trop poétique, quoique très-ancienne d'ailleurs, mais qui ne tardera guère à être poussée jusqu'à l'abus. Les chansons y roulent toutes sur l'amour, sur ses différentes applications et ses vicissitudes heureuses ou malheureuses. Des amoureux transis, des galants audacieux, des femmes faciles ou coquettes, des bergers retors et des bergères naïves, des maris trompés enfin, y sont mis en scène, et chantés avec cette verve malicieuse, cet esprit satirique et goguenard qui commencent à prévaloir dans les chansons amoureuses, et qui ne les quitteront plus. Le grivois y a aussi ses coudées franches, mais il accepte le frein, en ce sens que, comme le Savoyard, il ne tombe pas dans l'obscène. Un souffle vraiment littéraire anime quelques-unes ; les autres rachètent par la bonne

Un huguenot va lentement, comme les psaumes : *Lève le cœur, ouvre l'oreille ;* mais un catholique chante :

> Appelez Robinette,
> Qu'elle vienne icy-bas, etc.

« En disant cela, il faisoit comme s'il eût limé. J'ay ouï dire que ce conte vient de Sedan, où Dumoulin ayant dit à un arquebusier qui chantoit : *Appelez Robinette*, qu'il feroit mieux de chanter des psaumes, l'arquebusier lui dit : — Voyez comme ma lime va viste en chantant *Robinette*, et comme elle va lentement en chantant *Lève le cœur, ouvre l'oreille*, » etc. (Tall. des Réaux, *Historiette* du P. André.)

humeur et l'entrain ce qui leur manque de ce côté. La plupart ont dû nécessairement être populaires, comme la *Guimbarde* qui n'y est qu'indiquée, et dont un de nos chansonniers dit :

> Je vous dirois la Guimbarde,
> Mais tout le monde la sçait.

Mais dans l'impossibilité où je suis d'affirmer que telle ou telle autre ait été privilégiée à cet égard, et aussi à cause qu'il est difficile de faire un choix parmi ces effusions d'une muse trop gaillarde, je m'abstiens de toute citation. A plus forte raison ne citerai-je aucune de ces chansons purement sentimentales, qui appartiennent à la romance, et ont la fadeur et la glace de ce genre ennuyeux. Rien d'ailleurs n'est plus antipathique à la muse populaire. C'est pourquoi les poëtes du peuple qui abordent ce genre, y échouent misérablement, ou bien ils s'en tirent en bouffonnant, et en faisant de l'amour et du dieu qui le représente un mensonge et un grotesque.

Il est plus difficile encore, si l'on ne veut être accusé de manquer de respect envers soi-même, de citer les chansons d'amour du Savoyard, qui ne sont pas, comme il les appelle, des *airs de cour;* car pour ceux-ci, ils ont peu de chose qui les recommande à notre attention, si ce n'est qu'ils témoignent qu'on ne savait pas si bien chanter l'amour à la cour qu'on ne sait l'y faire. Mais aussi, de quoi se mêlait le Savoyard ? est-ce parce que le Pont-Neuf où il avait ses tréteaux était voisin du Louvre, que notre homme prétendait connaître les mœurs des courtisans, et écrivait des modèles de romances ou de complaintes amoureuses à leur usage? Il s'en faut pourtant que toutes ses chansons soient dépourvues de mérite. C'est un improvisateur sans culture, mais non pas sans idées, plein d'esprit naturel, et sachant le langage ordurier du peuple en homme qui l'a parlé dès son bas âge et qui a l'imagination suffisante pour l'enrichir et le compléter. C'est aussi dans le peuple qu'il va chercher les noms sous lesquels il désigne les personnages de ses chansons; et tan-

dis que, dans le *Parnasse*, les personnages sont Lysandre, Tircis, Lisis, Amintas et Damon ; Parthénice, Amaranthe, Philis, Carite et Silvie, tous noms tirés des romans du temps et de l'hôtel Rambouillet, ce sont dans le *Savoyard*, Pierrot, Jacquet, Colas, Toinon, Jeanneton, Madelon, etc.

Ce qui fait l'originalité de la *Caribarye*, c'est que c'est un recueil de chansons destinées aux artisans, et que la plupart ont été composées par des artisans, comme quantité d'autres analogues le sont aujourd'hui par des ouvriers. La versification en est négligée, inculte, et le rhythme ne s'y fait sentir dans le plus grand nombre que si l'on supprime, en les chantant, maintes voyelles exigées par l'orthographe, mais dont la prononciation romprait la mesure. Il y avait eu antérieurement, je le répète, des exemples d'une pareille licence, mais ici, au lieu d'être l'exception, elle tend de plus en plus à devenir la règle. Les anciens trouvères altéraient les mots pour les assujettir à la rime, les nouveaux les raccourcissent pour les mettre au pas de la cadence. Il devint donc très-aisé de faire des chansons. Les plus illettrés s'en mêlèrent, de sorte que ces petits monuments, si l'on peut dire, de la gaieté française, fussent tombés dès lors dans une décadence irrémédiable, s'il n'y eût eu de vrais poëtes qui consentirent depuis à se faire chansonniers, et qui maintinrent le niveau de la chanson. C'eût été à Voiture et à Sarrasin de le maintenir alors, mais sauf trois ou quatre de leurs chansons qu'on sait avoir été populaires, les autres, n'étant faites que pour la bonne compagnie, n'étaient pas de nature à influer sur celles qu'on faisait pour les rues. C'est pourquoi, sous le rapport au moins de la forme, la chanson resta longtemps au point où nous la voyons dans la *Caribarye*, et elle ne commencera guère à s'élever plus haut qu'au dix-huitième siècle.

Dans ces trois recueils dont les chansons furent chantées pendant près d'un siècle, puisque l'édition de 1701 des *OEuvres* de Boileau, annotées de sa main, porte qu'on chantait encore à cette époque les chansons du Savoyard, j'en ai vainement cherché

qui eussent la fameux refrain de *lanturlu*, et celui de *landrirette landriri*. Ils furent l'un et l'autre très en vogue à partir du règne de Louis XIII, le premier surtout; on les adaptait à toute sorte de chansons et de vaudevilles. *Lanturlu* était une expression populaire que Scarron, dans son *Énéide travestie*, explique en ces termes :

> Latin [1], le discours entendu,
> Leur répondit : *Lanturelu !*
> Ce mot, en langage vulgaire,
> Veut dire : Allez-vous faire faire.
> Je ne sçaurois honnestement
> Vous l'expliquer plus clairement.

On ne chansonnait pas alors un personnage qu'on ne lui donnât du *lanturlu*; on le prêtait même au roi. Cela finit par causer du scandale, tellement que le roi fit défense de se servir désormais de cette expression. La défense étant de 1629, c'est-à-dire antérieure d'un an à la publication du premier de nos trois recueils, on ne doit pas être surpris de n'y pas trouver *lanturlu*.

Mais Voiture, à qui l'on passait bien des escapades, et pour qui cette défense n'était pas plus faite apparemment que l'édit des duels [2], chansonna impunément la défense et son auguste auteur. Comme cette chanson est piquante et qu'elle fut très-populaire, je la rapporterai, quoiqu'elle ne soit pas de mon sujet.

> Le roy, notre sire,
> Pour bonnes raisons
> Que l'on n'ose dire,
> Et que nous taisons,
> Nous a fait défense
> De plus chanter lanturlu,
> Lanturlu, lanturlu, lanturlu, lanturlu.

[1] C'est-à-dire le roi Latinus.
[2] Voyez dans Sarrasin la *Pompe funèbre de Voiture*, chap. v de la *Grande chronique*.

SECTION I. — CHANSONS D'AMOUR.

La reine, sa mère,
Reviendra bien-tôt,
Et Monsieur, son frère,
Ne dira plus mot.
Tout sera paisible,
Pourvu qu'on ne chante plus
 Lanturlu, etc.

De la Grand'Bretagne
Les ambassadeurs,
Ceux du roy d'Espagne
Et des électeurs,
Se sont venus plaindre
D'avoir partout entendu
 Lanturlu, etc.

Ils ont fait leur plainte
Fort éloquemment,
Et parlé sans crainte
Du gouvernement ;
Pour les satisfaire,
Le roy leur a répondu :
 Lanturlu, etc.

Dans cette querelle
Le bon cardinal,
Dont l'âme fidelle
Ne pense en nul mal,
A promis merveille
Et puis a dit à B... [1]
 Lanturlu, etc.

Dessus cette affaire
Le nonce parla,
Et notre..... [2]
Entendant cela,
Au milieu de Rome

[1] Beautru (?).
[2] Saint-Père.

S'écria comme un perdu :
Lanturlu, etc.

> Pour banir de France
> Ces troubles nouveaux,
> Avec grand' prudence
> Le garde des sceaux
> A scellé ces lettres,
> Dont voicy le contenu :
> Lanturlu, lanturlu, lanturlu, lanturlu.

C'est encore Voiture qui atteste la vogue de *landrirette* dans ce couplet d'une chanson *à Madame la Princesse* :

> Madame, vous trouverez bon
> Qu'on vous écrive sur le ton
> De landrirette,
> Qui court maintenant à Paris,
> Landriri.

Les *lanturlu* avaient eu pour prédécesseurs les *Ponts Bretons*[1], chansons satiriques qui, à partir de 1624, inondèrent la ville et la cour et ne firent quartier à personne. La plupart n'avaient pour objet que de chansonner les dames, depuis la bourgeoise jusqu'à la princesse, et de révéler ou de calomnier leurs amours. La pauvre la Fayette n'y fut pas épargnée, quoique le roi la compromît bien gratuitement. Quant aux maris de ces dames, c'était pain bénit que de les chansonner, car alors il semblait déjà si bien établi qu'ils étaient justiciables du ridicule, que le seul moyen qu'ils eussent d'en atténuer les effets était de n'y pas faire attention. Il arriva pourtant un jour qu'un certain nombre eurent le courage de se plaindre ; ils ne réussirent qu'à exciter davantage la verve des faiseurs habituels de ce genre de cou-

[1] Les *Ponts Bretons*, 1624. — Le *Passe-partout des Ponts Bretons*, composé et augmenté par Robert le Diable, 1624. (*Catalogue* de La Vall., II, 306.)

plets. C'est ce qu'un de ces derniers nous apprend dans une chanson dont il croit devoir nous indiquer la cause et le but [1]:

> On ne songe en cette ville
> Qu'à composer des chansons ;
> Je n'en ay point de leçons,
> Je n'y suis rien moins qu'habille.
> Puisque pourtant aujourd'huy
> Chacun fait des vaudevilles,
> Il faut bien tâcher aussi
> D'en faire tout comme autruy.
>
> Le sujet des chansonnettes
> N'est que des pauvres cocus
> Qui, pressés de leurs abus,
> Montrent leurs peines secrettes ;
> Un grand nombre, depuis peu,
> Doués de femmes coquettes,
> Pour en avoir fait l'aveu,
> A mis tout le monde en jeu.

Voiture constate aussi non pas la défense, mais le discrédit des *Ponts Bretons*:

> Nous avons perdu la parole,
> Même pour les *curez de Mole* ;
> Nous n'aimons plus les *Ponbretons* [2].

Le manuscrit Gérard n° 66 [3] indique comme étant du dix-septième siècle, une *ronde* qui dut être très-populaire, à cette époque où ce genre de chanson était très-cultivé. C'est ce qui m'engage à la publier :

> Dibbe, dibbe, doubbe, la, la, la,
> Passons mellancolie.

[1] Manuscrits de Maurepas, II, p. 413.
[2] *Lettre à madame la Princesse*, II, p. 170 de l'édit. in-12, 1713.
[3] P. 160. Ms. de la Biblioth. de la Haye.

Je me levay par un matin
 Que jour il n'estoit mie,
Dedans mon jardinet entray
 Pour cueilir la soucie, — La.

Dedans mon jardinet entray
 Pour cueilir la soucie, — Las.
Je n'en eu pas cueili trois brins,
 Que mon amy ne m'a veüe ; — La
 Dibbe, etc.

Je n'en eu pas cueili trois brins
 Que mon amy ne m'a veüe ; — Las.
Il m'a requis d'un doux baiser,
 Ne l'ay osé esconduire, — La
 Dibbe, etc.

Il m'a requis d'un doux baiser,
 Ne l'ay osé esconduire, — Las.
Prenez-en deux, prenez-en trois,
 Passez-en vostre envie, — La
 Dibbe, etc.

Prenez-en deux, prenez-en trois,
 Passez-en vostre envie, — Las.
Mais quant vous aurez faict de moy,
 Ne vous en mocquez mie, — La
 Dibbe, etc.

Mais quant vous aurez faict de moy,
 Ne vous en mocquez mie, — Las.
Car si mon père le sçavoit,
 Vous osteroit la vie, — La
 Dibbe, etc.

Car si mon père le sçavoit,
 Vous osteroit la vie ; — Las.
Mais ma mère le sçait bien
 Qui ne s'en faict que rire. — La
 Dibbe, etc.

SECTION I. — CHANSONS D'AMOUR.

Mais ma mère le sçait bien,
　Qui ne s'en faict que rire ; — Las,
Car elle en a bien fait autant
　Quant elle estoit petite. — La.

Le règne de Louis XIV fut encore plus fertile en chansons érotico-satiriques (car c'est le nom qui leur convient) que le règne précédent. Il faut dire aussi que la matière en fut plus abondante, Louis XIV ayant régné soixante et douze ans. Pendant la Fronde et jusqu'à la mort de Mazarin, les rues ne retentirent que de chansons de ce genre sur les relations amoureuses qu'on croyait exister entre cette Éminence et *madame Anne*, comme on y appelle la reine-mère. Le jeune roi lui-même était à peine majeur, que, si on ne le chansonnait pas encore, on n'était pas si réservé à l'égard des dames et des demoiselles qu'on supposait aspirer à la conquête de son innocence. Les plus piquantes de ces chansons avaient pour auteur le fameux baron Blot, surnommé justement Blot-l'*Épine*. Il avait pour assesseurs et pour complices Scarron, Sarrasin, Montreuil, Marigny, Benserade, etc. On croit du moins reconnaître leurs griffes sous ces scandaleux couplets ; car ils n'avaient garde d'y mettre leurs noms. Quelques-unes de ces chansons diaboliques ont jusqu'à cinquante couplets, et quelquefois davantage. Les filles d'honneur des deux reines y en ont chacune au moins un, et les plus grandes dames de la cour également. Leurs amours vrais ou faux y sont dévoilés avec une impudeur sans pareille. Dans d'autres, les propres maîtresses de Louis XIV ne sont pas mieux traitées, et les mystères de l'alcôve royale sont livrés à toutes sortes de profanations. On en trouve plusieurs sur l'air du chant pascal, c'est-à-dire, avec le refrain d'*Alleluia*, déjà rendu fameux par l'*Alleluia* des Barricades, et devenu plus fameux encore par l'application qu'en fit Rabutin aux couplets que tout le monde connaît. Voyez au surplus ces chansons dans les manuscrits Maurepas ; ils en fourmillent.

On ne pourrait que donner la nomenclature et établir la chronologie de ces chansons pleines d'ordures ; il serait tout à fait

impossible d'en citer aucune. Mais si l'espace me le permettait, j'aurais du plaisir à mettre sous les yeux du lecteur, non pas des chansons de Benserade, de Quinault et de Perrin, auxquelles la musique de Lambert donna principalement la vogue, mais quelques spirituelles petites pièces de Coulanges et de La Monnoye, qui n'eurent pas besoin de ce secours pour faire leur chemin, et qui allèrent plus loin qu'elles.

On pense bien que si les chansonniers libertins du temps de Louis XIV, et parmi lesquels il y avait assurément plus de grands seigneurs que de poëtes de profession, ne m'ont pas laissé le moyen de rien citer de leurs œuvres, à plus forte raison me sera-t-il interdit de le faire pour les chansons érotiques que les courtisans et les poëtes, déjà plus nombreux qu'eux, ont composées sous la Régence et sous Louis XV. Il ne faut que nommer Piron (lequel d'ailleurs en a fait de très-honnêtes), pour que la pensée se révolte et que la plume s'arrête. On n'éprouverait pas cet embarras avec l'abbé de Lattaignant, mais y a-t-il une seule des pièces, même les meilleures, où il a chanté l'amour, qui ait été populaire ? Non pas que je sache. Mais il a fait la chanson : « J'ai du bon tabac dans ma tabatière ; » c'en est assez pour le rendre immortel. Cependant, parmi les chansons érotiques de cette époque, on pourrait peut-être citer, si elles n'étaient trop connues, la *Boulangère*, la *Meunière* et la *Bourbonnaise*. Celle-ci paraît n'avoir cessé d'éveiller les échos des rues, que sous le premier Empire. Elle était chantée alors par un homme connu sous le nom de *Grimacier*, dont la physionomie mobile et expressive, dit Dumersan qui l'a connu, était très-originale. Les deux autres se chantent encore, la première surtout, par les enfants; mais ils s'en tiennent au premier couplet, et ignorent tous les autres, qui sont assez licencieux. Elles sont attribuées à Gallet, l'intime ami de Piron, de Collé et de Panard, et plutôt l'élève des deux premiers que du troisième.

Sous Louis XIV, on mettait tous ses soins à empêcher que les chansons où le roi était honni avec son entourage et ses amours,

ne passassent pas le manteau de la cheminée ; sous Louis XV, on osa imprimer celles qu'on fit sur lui et sur ses favorites. Le *Journal de Barbier*, les *Mémoires de Bachaumont*, et d'autres écrits du même genre ne laissent pas de doute à cet égard. Elles étaient protégées, même contre les sévérités de la police, par la dépravation générale des mœurs, qui en émoussait la pointe et en neutralisait le venin. Cette dépravation était telle que, bien loin de s'en défendre, on en faisait parade, et qu'on trouvait de l'assaisonnement à ses débauches dans leur publicité. Une femme ne se mariait guère que pour avoir des amants, un homme que pour trouver dans la dot le moyen d'entretenir des maîtresses. Bientôt on se séparait à l'amiable, et chacun allait s'établir, pour y vivre en communauté, chez le complice de son adultère. Une chanson d'amour de ce règne, la seule peut-être qui fût à la fois innocente et populaire, est la romance du *Devin du village* : « Je l'ai planté, je l'ai vu naître. » Il n'y a pas de méthode de musique ou de chant élémentaire où elle ne figure encore à présent. Des vaudevilles de Panard renferment quelques ariettes d'amour qui n'ont pas eu moins de vogue.

L'avénement de Louis XVI au trône ne changea rien aux habitudes prises sous le règne de son grand-père, il ne fit que les gêner, et exciter peu à peu le ressentiment de ceux pour qui la vie du nouveau roi et celle de sa femme étaient la condamnation de la leur. De vils coquins attribuèrent à Marie Antoinette leurs propres déportements ; et leurs lâches calomnies, colportées dans des chansons infâmes, trouvèrent du crédit. Le couteau de la guillotine, quoique sous d'autres prétextes, fit, dit-on, justice de quelques-uns de ces misérables ; mais en vengeant indirectement l'innocence, hélas ! il ne l'épargna pas elle-même.

On a, du temps de Louis XVI, des chansons érotiques de Collé et de Gallet, plus libertines encore que celles de Piron, et dont il ne convient non plus de parler ici que pour mémoire. On citerait au contraire volontiers, si tout le monde encore aujourd'hui ne les savait par cœur, trois ou quatre chansonnettes

d'amour du siècle dernier, qui ne ressemblent en rien à celles-là. Aussi tous les recueils modernes de chansons populaires un peu importants croiraient manquer à leur objet, s'ils ne donnaient place à ces chansonnettes avant toutes les autres. Je rappellerai d'abord l'*Amour au village*, dont les paroles sont de Delahaye et la musique de Romagnesi, dit-on, quoique celui-ci eût tout au plus dix ans en 1790.

> A l'âge heureux de quatorze ans,
> Colette, belle sans parure,
> Tenait, comme la fleur des champs,
> Tous ses attraits de la nature.
> Ce n'était point Flore ou Cypris,
> Mais Colette, pas davantage.
> On l'eût adorée à Paris,
> Elle était aimée au village, etc.

Quelque vert-galant, se rendant compte à soi-même de ses succès ou seulement de ses prétentions, ne dédaignerait pas encore de chanter :

> Vivent les fillettes,
> Mais pour un seul jour;
> J'ai des amourettes,
> Et n'ai point d'amour;

et il ne se douterait pas que cette gaillardise est de l'honnête Berquin.

Vous entendrez, au moins en province, des jeunes personnes chanter au piano :

> O ma tendre musette,
> Musette des amours, etc.;

et si vous voulez savoir d'où vient cette aimable vieillerie et comment elle a la vie si dure, on vous dira qu'elle parut pour la première fois dans l'*Almanach des Muses* de 1775, que La Harpe en fit les paroles, et Monsigny la musique.

On n'oserait croire qu'on ait eu le sang-froid de chanter les

amours pendant les saturnales de la Révolution ; rien pourtant n'est plus vrai. N'ai-je pas ouï dire que Robespierre s'en est mêlé? Mais ce sera, je pense, avant le temps où fleurit ce personnage. Il en est de même de Fabre d'Églantine, qui fut surnommé le *loup révolutionnaire*, mais qui ne fut loup que pour les humains et non pour les moutons ; témoin ces couplets dont il est l'auteur, et qu'on chantera en France jusqu'à la fin des siècles :

> Il pleut, il pleut, bergère :
> Presse tes blancs moutons, etc.

Le *Chansonnier patriotique* imprimé en 1792, et l'*Anthologie patriotique*, en 1794, sont remplis de romances où l'on a voulu trouver de la délicatesse, où il s'en rencontre peut-être quelquefois, mais dont tout le fond n'est qu'une plate sensiblerie. Les cordes les plus pures du cœur humain étaient alors faussées; on n'avait plus la mesure de rien, plus même la notion des choses qu'on avait éprouvées, plus de sens moral enfin sur quoi que ce fût. Il parut dans ce temps-là une chanson érotique intitulée : *la Guillotine d'Amour*, qui non-seulement se chantait dans les boudoirs (il y avait toujours des boudoirs!) mais qui est imprimée dans les recueils des chanteurs publics[1], et que la postérité lira un jour avec plus de pitié que de colère.

Sous le Directoire, on n'eut guère que le temps de rechanter les romances du régime précédent ; on n'eut pas celui d'en faire. On chanta surtout la victoire, sous le Consulat et sous l'Empire. L'amour pourtant ne chômait pas. On a de cette époque le *Départ pour la Syrie*, de de Laborde, dit-on, et dont la reine Hortense fit la musique. Cet air est aujourd'hui national, et d'autres mélodies du même auteur sont devenues tellement célèbres qu'elles sont gravées, pour ainsi dire, dans la mémoire de tout le monde. Cette aimable princesse aimait avec passion les arts, mais elle cultiva surtout la musique, et son talent à cet

[1] *Chansons nationales et populaires*, par Dumersan. 1857, p. 15.

égard égalait sa modestie. Mécontente de ce qu'on avait donné à l'empereur de Russie, en 1815, un exemplaire de ses romances, elle en exprimait son patriotique regret dans ces termes rapportés par mademoiselle Cochelet : « Mes romances sont mes seules œuvres, à moi ; je ne veux pas qu'on en fasse un trophée. »

On n'a pas oublié la mélodie qu'elle adressa au prince Eugène, son frère, et qui eut une si grande popularité :

> Souviens-toi de ma tendresse...
> Es trop aimé pour t'exposer toujours.

« Qui dira jamais mieux les douleurs du départ, les inquiétudes et les tourments de l'absence, les joies si rares et si vite troublées du retour et les déchirements de l'exil, que ces mélodies : *Vous me quittez pour voler à la gloire!* — *La Mélancolie.* — *M'oublieras-tu!* (une des plus belles). — *L'Heureuse solitude!* — *Je ne pars plus!* — *O nuit!* — *Pauvre Français!* (une merveille de sensibilité), et ce chef-d'œuvre, — *le Chien du déserteur*, qui, murmurée le soir par une bouche aimée, a peut-être sauvé de la mort plus d'un pauvre soldat coupable, en faisant fléchir la discipline devant la pitié.

> Je vais mourir, ce n'est pas pour la France,
> Éloigne-toi, Médor, mon pauvre chien !

« Et tant d'autres[1] ! »

Après les romances de la reine Hortense, on doit citer le *Retour du Troubadour*, mis en musique par Dalvimare et dont le poëte est inconnu :

> Un gentil troubadour
> Qui chante et fait la guerre,
> Revenait chez son père,

[1] M. Eugène Gautier, dans un article fort intéressant du *Moniteur* du 4 février 1866, intitulé : *la Reine Hortense musicienne*.

> Rêvant à son amour ;
> Gages de sa valeur,
> Suspendus en écharpe,
> Son épée et sa harpe
> Se croisaient sur son cœur.

Il rencontre une pèlerine voyageant, un rosaire à la main et coiffée d'un grand chapeau de paille qui

> Couvrait son teint de lis.

Il reconnaît son amante qui allait en pèlerine

> A la Vierge divine
> Demander son retour.

> Près de ces deux amants
> S'élève une chapelle ;
> L'hermite qu'on appelle,
> Bénit leurs doux serments, etc.

Ce genre de romance, qu'on pourrait appeler le *genre croisade*, laissa quelque temps dans l'oubli les bergeries et les musettes. Je ne sais si c'est de Laborde qui la mit à la mode, ou tout autre avant lui ; mais l'idée en fut suggérée probablement par l'expédition d'Égypte, qui, réveillant les souvenirs de celles de Louis VII, de Philippe Auguste et de saint Louis, donnait de l'à-propos à ce genre de chansons renouvelé des trouvères et des troubadours. Béranger lui-même ne dédaigna pas de s'y essayer[1], sans se douter que le sujet de sa chanson avait quelque rapport avec celle du chapelain de Laon, sur une femme enfermée dans une tour par son mari jaloux[2]. Enfin les chansonniers d'aujourd'hui la cultivent encore de temps en temps.

A cette même époque appartient la fameuse romance « *Fleuve du Tage*, » *ou les Adieux d'un Troubadour*, par Joseph de

[1] Voyez la chanson intitulée : *la Prisonnière et le Chevalier*.
[2] *Hist. littér. de la France*, XXIII, p. 559.

Meun, et elle a été composée sous la même influence. J'y rattacherais également, quoique cette influence n'y soit pour rien : *Que ne suis-je la fougère!* par Riboutté; *la Gasconne, ou Un soir de cet automne*, par de Baussay ; *Ah ! le bel oiseau, maman*, et *Ah ! vous dirai-je, maman*, dont les auteurs me sont inconnus. Leur vogue fut telle qu'il m'est doux de penser qu'on s'en ennuya plus qu'on ne s'en amusa.

Le Consulat et l'Empire furent comme la renaissance de la chanson en tous genres. Elle se renferma d'abord dans les *Dîners* et dans les *Caveaux* ; puis elle s'établit dans la rue sur un si bon pied qu'aucun gouvernement n'a pu depuis le lui faire lâcher. D'ailleurs tous les gouvernements y trouvaient leur compte, nombre de chansons politiques étant ou dictées ou commandées par eux. Un homme qui se connaissait en chansons, qui en a fait d'assez jolies, et qui fut membre des *Dîners du Vaudeville*, Dumersan, nous donne quelques détails intéressants sur les sociétés chantantes de cette époque et de la Restauration, sur leur personnel, leurs usages et leurs innombrables productions, depuis le commencement du siècle jusqu'à nos jours ; c'est par là que je finirai ce chapitre.

« Sous le Consulat, les *Dîners du Vaudeville* avaient formé une société chantante qui se réunissait à des époques fixes, et où chaque membre apportait sa chanson, qui était imprimée dans un recueil dont le succès fut très-grand. Cette société, ayant été interrompue en janvier 1802, recommença en 1804. On trouvait parmi les chansonniers de cette spirituelle réunion les auteurs les plus connus du théâtre du Vaudeville : Piis, Barré, Radet, Desfontaines, Bourgneil, Léger, Ségur, Desprez, Deschamps, Dupaty, Gassicourt, Dieulafoi, du Mersan, Paris, Chazet, Ourry, Gersin et quelques autres. A cette société succéda, en 1806, le *Caveau moderne*, qui ressuscita l'ancien *Caveau* fondé en 1726, et où avaient brillé Piron, Fuzelier, Gallet, Laujon, Crébillon fils, Saurin, Gentil-Bernard et Moncrif. Dans le *Ca-*

veau moderne, on remarquait Armand Gouffé, Désaugiers, Francis, Brazier, Rougemont, Philipon de la Madelaine, Prévot d'Iray, Antignac, Tournay, et quelques anciens membres des *Dîners du Vaudeville*. Ce fut là que Béranger commença sa réputation. Cette académie chansonnière dura jusqu'en 1815, et publia pendant dix ans son spirituel recueil. Mais la diversité des opinions, à cette époque où le gouvernement changea, mit la dissension parmi les chansonniers, et la politique ennemie des Muses et de la gaieté tua le *Caveau moderne*. Cependant, il ressuscita en 1826, et un volume intitulé : *Le Réveil du Caveau* attesta sa résurrection. Mais sa grande réputation était morte.

« On avait vu, à l'imitation du *Caveau moderne*, s'élever des sociétés chantantes dans la plupart des villes de France. Des sociétés rivales ou émules surgirent dans la capitale, et comme tout le monde ne pouvait pas être du *Caveau*, on fonda la *Société de Momus*, où se firent remarquer Étienne Jourdan, Casimir Ménétrier, Hyacinthe Le Clerc, Émile Debraux, etc. Les faubourgs et les banlieues eurent aussi leurs sociétés chantantes dans la classe ouvrière. On vit naître la société des *Lapins*, celle des *Oiseaux*, des *Bergers de Syracuse*, etc., etc. Encore aujourd'hui, il y a une société dite des *Enfants du Caveau*; mais elle fait peu de bruit dans le monde, et ce n'est guère qu'incognito qu'elle existe[1]. Cependant, il y a dans Paris et dans la banlieue quatre cent quatre-vingts sociétés chantantes autorisées. En supposant au minimum que quatre cent quatre-vingts sociétés n'aient chacune que vingt membres, cela fait neuf mille six cents chansonniers ; chacun d'eux fait une chanson au moins tous les mois ; on a donc tous les ans cent quinze mille chansons nouvelles, sans compter toutes celles qui sont faites par des amateurs pour les noces, fêtes, baptêmes et circonstances : ce n'est

[1] Dumersan n'en parlerait plus ainsi aujourd'hui ; un nombre considérable de chansons de la seconde partie du présent ouvrage sont des *Enfants du Caveau*.

pas trop que d'en supposer le même nombre. Ainsi Paris seul fournit la matière de trois cent mille chansons par an. En accordant un peu moins à tout le reste de la France, nous avons une moyenne de cinq cent mille chansons, qui produisent au bout d'un siècle le total de *dix millions* [1] de chansons; ce qui fait un assez joli fonds social à exploiter [2]. »

On ne saurait dire au juste la part qui revient dans ce nombre, un peu fantastique peut-être, aux chansons d'amour; mais si l'on considère qu'outre que le sujet en est toujours actuel et qu'il durera autant que le monde, elle revêt une grande variété de formes, depuis la sentimentale jusqu'à l'ordurière, en passant par la satirique, la grivoise et la licencieuse; si l'on y joint celles qui s'y rattachent naturellement, comme les chansons sur les maris trompés et les femmes coquettes, toutes chansons qui font partie aussi bien du répertoire d'un Désaugiers et d'un Béranger que du plus infime de leurs imitateurs, on peut en conclure hardiment qu'après les chansons historiques, les chansons d'amour ont le plus fort bagage.

[1] C'est cinquante millions que Dumersan aurait dû dire.
[2] *Chansons nationales et populaires de France*, par Dumersan, p. 16-19 de l'édit. de 1855, in-32.

SECTION II

CHANSONS BACHIQUES

On a peine à croire que les premières chansons de table dont on ait gardé le souvenir et conservé des monuments, soient des chansons morales. Rien pourtant n'est plus vrai. C'est qu'alors on mangeait pour vivre, on ne vivait pas encore pour manger, c'est-à-dire que l'action de manger, avant d'être un plaisir exclusivement sensuel, ayant été une simple réfection prescrite par la nature, la gravité qu'on observa d'abord dans les repas permit aux enseignements de la morale de s'y introduire et d'y être écoutés avec fruit. Chez les Grecs, ces chansons étaient appelées *scolies*. On n'est pas d'accord sur l'étymologie de ce mot. Les uns prétendent que c'est l'obscurité de ces chansons qui le leur a fait donner ; les autres sont d'un avis contraire. Il vient, selon Plutarque [1], de ce qu'anciennement les convives chantaient tous ensemble en l'honneur de Bacchus, et célébraient en commun les louanges de ce dieu. Bacchus n'était donc pas encore le dieu qu'il fut depuis, c'est-à-dire le dieu des ivrognes ; peut-être même n'avait-il pas encore planté la vigne ; autrement, on ne comprendrait pas qu'on eût mêlé ses louanges à des leçons de sagesse. Dans la suite, ajoute Plutarque, les convives ne chantèrent que les uns après les autres, en se passant de main en main une branche de myrte, qu'on appelait *esacus*, sans doute parce que celui qui la prenait se mettait à chanter. Enfin, on porta une lyre à la ronde, et ceux qui savaient en

[1] *Symposiaq.*, I, 1.

jouer, chantaient et s'accompagnaient de cet instrument ; ceux qui ne savaient pas la musique refusaient la lyre. Comme ces chansons n'étaient ni faciles, ni familières à tout le monde, on leur donna le nom de *scolies* [1]. D'autres disent que la branche de myrte ne passait pas de main en main, mais de lit en lit. Quand le premier convive avait chanté, il la passait au premier du second lit, et celui-ci au premier du troisième. Les seconds de chaque lit faisaient de même ; et c'est vraisemblablement de la multitude et de la variété de ces évolutions que la chanson fut appelée *scolie*. Tel est le sentiment de Plutarque. Artémon en a un autre ; il croit que cette appellation est due à l'attitude irrégulière de ceux qui chantaient [2].

Quoi qu'il en soit, c'est quand tous les mets étaient dressés sur la table, et qu'il ne s'agissait plus que de les expédier, qu'on entonnait cette sorte de chanson. Par où, je pense, on apprenait aux convives affamés à calmer l'impatience de leur estomac, et l'on donnait à ceux qui n'avaient pas faim le temps d'entrer en appétit.

Mais un jour, les scolies, sans se montrer tout à fait oublieuses de leur origine, perdirent un peu de vue leur objet, et s'émancipèrent. De graves et sentencieuses qu'elles étaient, elles devinrent gaies, indiscrètes, hardies, et dans cet état, furent probablement très-agréées du peuple, sinon chantées et imitées par lui. Elles célébrèrent le vin qu'on commençait alors à boire sans soif, et l'amour pour qui la bonne chère est un aiguillon. Là, du moins, il y avait de l'à-propos. On a du poëte Alcée des fragments de chansons à boire qui prouvent qu'elles n'étaient ni des hymnes de piété, ni des traités de morale. Elles ne sont pas sans doute dépourvues de philosophie, mais c'est de la philosophie aimable

[1] Σχολιός, embarrassé, difficile.
[2] Athénée, XV, 14. — Koester (*De cantil. popular.*, etc., p. 72) recette toutes ces étymologies, et adopte le sentiment d'Eustathe (*Odyss.*, VII, p. 1574, l. 12), qui est que la scolie tirait son nom de la nature particulière de sa mélopée, κατά τινα μελοποΐας τρόπον. Cela est très-probable.

et qui ne coûte guère, portant une couronne de verveine ou de roses, et revendiquant les droits du plaisir, sans se soucier des exigences du devoir. C'est en un mot une sorte d'épicurisme anticipé, mais déjà dépassé.

Alcée était d'avis qu'il faut boire en toute saison, pour être plus gai, si l'on n'est que gai, et pour le devenir, si l'on est triste. Il disait à quelqu'un de ses amis, peut-être bien de ses maîtresses : « Bois avec moi, passe avec moi ta jeunesse, sois aimable avec moi et comme moi, couronne-toi de fleurs ; sois fou quand je suis fou, et sage quand je suis sage. » — « Buvons, disait-il encore. Pourquoi attendre les lumières ? Le jour n'a plus qu'un doigt [1] : haut les verres !... Le fils de Jupiter et de Sémélé nous a donné le vin pour y noyer nos soucis... Arrosez de vin vos poumons, car la canicule se lève, et la saison est insupportable. Tout a soif dans la nature, tant il fait chaud... Si vous plantez, amis, plantez la vigne, et rien que la vigne [2]. »

Horace a dit la même chose :

Nullam, Vare, sacra vite prius severis arborem.

Il a bien d'autres ressemblances avec Alcée, et elles ne sont pas l'effet du hasard ; il le traduit souvent et plus souvent il

[1] Δάκτυλος ἡμέρα. Le poëte veut dire qu'il ne s'en manque plus que de la longueur d'un doigt pour que le jour soit fini ; qu'il faut donc mettre à profit ses dernières clartés.

[2] Athénée, X, 7. — Une chanson anonyme, et que je crois de la fin du dix-huitième siècle, a pour refrain cette même idée :

> Que fais-tu de tes richesses,
> Sot favori de Plutus ?
> T'occuperas-tu sans cesse
> D'augmenter tes revenus ?
> A quoi sert cette opulence
> Dont tu me parais si vain ?
> Triste au sein de l'abondance,
> Veux-tu voir fuir le chagrin ?
> Crois-moi, plante de la vigne ;
> Tu cueilleras du raisin,
> Et tu boiras du bon vin.

l'imite. C'est un de ses modèles dans la chanson érotique ou bachique, comme Pindare l'est dans l'ode héroïque ou historique. Lisez plutôt la pièce du premier livre qui commence ainsi : *Vides ut alta stet nive candidum.* Mais cela n'était pas plus chanté par les muletiers de Rome, que les chansons d'Alcée et d'Anacréon ne l'étaient par les portefaix d'Athènes. Ce qui l'était, du moins à Athènes, et non-seulement par les portefaix, mais par le menu peuple, ce sont les chansons que Lefebvre de Villebrune appelle assez justement chansons *à la Vadé*, c'est-à-dire écrites dans la langue de la populace. Phœnias d'Érèse, dans son ouvrage sur les Sophistes, cite Télénice de Byzance et Argus, comme auteurs de pareilles chansons [1]. Il est regrettable qu'elles ne soient point parvenues jusqu'à nous. Elles prouvent du moins qu'il y avait en certaines villes de la Grèce, un langage des halles, et que les marchandes d'herbes n'y étaient pas des puristes comme celles de l'agora d'Athènes.

Anacréon marcha sur les traces d'Alcée, mais il garda plus de mesure, peut être parce qu'en chantant l'ivresse, il chantait à jeun. « On est choqué, dit Athénée, de ce qu'Anacréon fasse un si grand abus de ce sujet dans toutes ses poésies ; on lui reproche de s'y faire voir comme abandonné à la mollesse et aux voluptés; mais beaucoup de gens ignorent qu'Anacréon était un honnête homme et toujours de sang-froid, quand il écrivait. Il feignait l'ivresse, quand il n'y avait pas de nécessité d'être ivre [2]. » En aurait-il été de même quand il chantait l'amour? C'est bien possible. Les *Iris en l'air*, dont Boileau s'est moqué, sont plus anciennes que lui.

Simonide, contemporain d'Anacréon, ne pouvait manquer d'écrire des chansons à boire, ayant été, enfant, destiné au culte de Bacchus. Aristophane cite ce premier vers de l'une d'elles :

[1] Athénée, XIV, 9.
[2] *Idem.*, X. 7.

« Buvez, buvez à la bonne fortune[1]. » Croyons que, pour les citations de ce genre, Aristophane choisissait de préférence les chansons les plus populaires.

Dans quelques chansons où, à côté du poëte de génie par l'invention, se montre le disciple des Grecs par le goût, Horace a chanté aussi le vin et l'ivresse ; mais ces chansons sont trop délicates et trop achevées pour avoir été dans la bouche d'autres personnes que les Mécène, les Varus et les Pollion. Par une destinée analogue à celle des scolies grecques, les chansons historiques par lesquelles les Romains, plusieurs siècles même avant Caton, inauguraient ou intéressaient leurs festins, avaient fait place aux chansons à boire. Cicéron regrettait la perte de ces antiques monuments de la gloire et de la liberté romaines[2] ; il lui semblait presque que la république n'aurait eu rien à craindre de personne, si l'on eût pris soin de les lui conserver. Regrets superflus, puisque, quand Cicéron s'en faisait l'interprète, la république était déjà perdue. Il était arrivé à Rome ce qui arrive à tous les peuples, à la veille des grandes révolutions sociales ; jamais l'épicurisme n'y avait été plus grossier, ni les mœurs plus débordées, que lorsque les partis s'y entre-déchiraient, renversant ainsi de leurs propres mains les derniers obstacles qui retardaient encore le triomphe de l'autorité d'un seul. Dans les convulsions où se débattait ce grand corps, et qui marquaient chaque jour davantage que sa vie allait finir, chacun aussi sentait finir la sienne, et, se hâtant d'en vivre les restes, disait avec la lâche insouciance d'un Louis XV, sûr d'échapper à la tempête qu'il voyait poindre à l'horizon : « Après moi la fin du monde ! »

Si les Romains avaient pu prévoir, comme aussi les Grecs, que la postérité serait un jour curieuse de connaître les monuments de leur poésie populaire, ils en eussent peut-être laissé

[1] Dans les *Chevaliers*. Voy. *Simonidis Cei Carminum Reliquiæ*, Brunswick, 1835, in-8°.
[2] *Brutus*, 9.

des recueils, et nous aurions leurs chansons de carrefour et de cabaret à mettre en parallèle avec les nôtres. Mais il n'en a pas été ainsi. Est-ce un malheur? Sous le rapport littéraire, non sans doute; oui, sous celui des mœurs, c'est-à-dire de ce qui sera toujours le plus utile, et qui est le plus intéressant à connaître dans l'histoire des nations. Pour trouver des chansons bachiques en latin, il faut descendre jusqu'au temps où l'on parlait ou plutôt l'on croyait parler encore la langue de Rome, mais où il n'y avait plus de Romains. C'est dans les monastères qu'aux onzième, douzième et treizième siècles s'élaborent ces chansons dont les cantiques religieux fournissaient à la fois la musique et le rhythme. A la même époque, on en faisait aussi quelques-unes du même genre en langue vulgaire. Elles n'ont jamais exercé la plume des troubadours, et si les trouvères ont été moins retenus, c'est sans doute qu'alors, comme il se voit encore aujourd'hui, les habitants du nord sont plus grands buveurs que ceux du midi.

Parlons d'abord des chansons en latin. M. du Méril en a publié un certain nombre, soit pour la première fois, soit d'après quelques compilateurs allemands et anglais, les unes et les autres accompagnées de ces notes savantes et substantielles dont il a coutume d'orner ses écrits, et où il semble que la critique philologique et bibliographique ait dit son dernier mot. Je lui en emprunterai des exemples. Le premier sera un éloge du vin[1] qui n'est autre chose que la parodie d'un cantique de la Vierge dont voici la première strophe :

> Verbum bonum et suave,
> Personemus illud Ave,
> Per quod Christi fit conclave,
> Virgo, mater, filia.

Un parodiste, quelque précurseur peut-être de frère Jean des Entomures, et que les Allemands croient de leur pays, fait aus-

[1] *Poés. popul. latines du moyen âge*, p. 204.

SECTION II. — CHANSONS BACHIQUES.

sitôt de ce cantique une chanson en l'honneur du bon vin, dont la popularité est attestée par les trois versions différentes auxquelles elle a donné lieu [1].

Salut, bon vin, bon aux bons, mauvais aux mauvais, doux sommeil à tous; salut, joie du monde.

Salut, heureuse créature [2], produit de la vigne pure; toute table, quand tu es là, est sûre de ne manquer de rien.

Salut, limpide couleur du vin; salut, arome sans pareil; daigne nous enivrer de tes puissants esprits.

Salut, toi qui plais par ta couleur, qui embaumes par ton odeur, et qui es savoureux au palais; salut, doux lien de la langue.

Salut, toi qui nous préserves des fâcheux et qui es le fléau des gloutons. La potence suit la perte du vêtement [3].

La troupe dévote des moines, tous les ordres, tout le monde enfin, boivent à l'envi maintenant et toujours.

Heureux le ventre où tu descends! heureuse la langue que tu arroses! heureuse la bouche que tu laves! heureuses les lèvres!

Abonde ici, de grâce, et souffle ton éloquence aux convives. Pour nous, menons gaiment la fête [4].

[1] Celle-ci; une autre qui est dans un ms. de la bibliothèque d'Heildelberg; la troisième dans un ms. d'Arundel.

[2] *Creatura* est l'expression liturgique consacrée pour désigner tous les produits de la terre.

[3] Je ne comprends pas cette réflexion, ni ce qu'elle a à faire ici. J'y verrais une allusion au condamné qui est dépouillé d'une partie de ses vêtements, avant d'être pendu.

[4]
Vinum bonum et suave,
Bonis bonum, pravis prave,
Cunctis dulcis sopor, ave,
 Mundana lætitia.

Ave, felix creatura,
Quam produxit vitis pura,
Omnis mensa fit secura
 In tua præsentia.

Ave, color vini clari,
Ave, sapor sine pari;
Tua nos inebriari
 Digneris potentia.

Ave, placens in colore;
Ave, fragrans in odore;
Ave, sapidum in ore,
 Dulcis linguæ vinculum.

Ave, sospes in molestis,
In gulosis mala pestis;
Post amissionem vestis
 Sequitur patibulum.

Monachorum grex devotus,
Omnis ordo, omnis mundus,
Bibunt adæquales potus
 Et nunc et in sæculum.

Le sixième couplet de cette chanson met au premier rang des buveurs les moines. Serait-ce l'effet d'un simple caprice du poëte ? ou plutôt, n'est-ce pas l'orgueil de l'esprit de corps qui revendique pour les moines la prééminence dans un vice, d'ailleurs propre à tant d'espèces de gens ? témoin ce commencement d'une autre chanson donnée aussi par M. du Méril, d'après la copie de F. Wolf :

La maîtresse boit, le maître boit ; boivent aussi le soldat, le clerc, celui-ci, celle-là, le serviteur avec la servante, l'agile et le paresseux, le blanc et le noir, le constant et l'inconstant, l'ignorant et le savant.

Boivent encore le pauvre et le malade, l'exilé et l'inconnu, l'enfant et le vieillard, le prélat et le doyen, le frère et la sœur, la vieille et la mère, celui-là, celle-ci, et cent et mille autres [1].

Néanmoins, soit à tort, soit à droit, on pensait qu'un bon moine devait ne le céder à personne par la faculté de boire et de porter son vin. C'est peut-être ce qu'il est permis d'inférer d'une autre chanson du même temps, citée par Canoherius [2], calquée pour ainsi dire sur celle-là, ou qui n'en est qu'une variante :

Quiconque veut être moine, qu'il boive deux, trois et quatre fois ; Qu'il recommence jusqu'à ce qu'il ait vidé le pot... Buvez sans eau

Felix venter quem intrabis,
Felix lingua quam rigabis,
Felix os quod tu lavabis,
 Et beata labia.
[1] Bibit hera, bibit herus ;
Bibit miles, bibit clerus ;
Bibit ille, bibit illa ;
Bibit servus cum ancilla ;
Bibit velox, bibit piger,
Bibit albus, bibit niger ;
Bibit constans, bibit vagus ;
Bibit rudis, bibit magus.

Supplicamus, hic abunda,
Per te mensa sit facunda,
Et nos cum voce jucunda
 Deducamus gaudia.
Bibit pauper et ægrotus ;
Bibit exul et ignotus ;
Bibit puer, bibit canus ;
Bibit præsul et decanus ;
Bibit soror, bibit frater ;
Bibit anus, bibit mater ;
Bibit ista, bibit ille ;
Bibunt centum, bibunt mille, etc.

[2] *De admirandis vini virtutibus*, p. 501.

pour le roi et pour le pape, et pour le pape et pour le roi buvez sans mesure. C'est l'unique loi de Bacchus, l'unique espoir des buveurs [1].

Un membre du clergé séculier qui vivait dans la seconde moitié du douzième siècle, Gautier Mapes, archidiacre d'Oxford, passe pour avoir écrit un certain nombre de satires, en vers latins de diverses mesures, contre les mœurs de la classe à laquelle il appartenait. On ne connaîtrait qu'imparfaitement nombre de faits historiques, peu honorables pour l'espèce humaine, s'ils ne nous étaient attestés par des traîtres ou par des complices. Gautier en voulait surtout aux moines, entre autres à ceux de l'ordre de Cîteaux, dont il avait personnellement à se plaindre; mais la plupart des coups qu'il leur porte frappent plus haut et plus loin, et atteignent indistinctement tous les gens d'Église. Ces satires, soit-disant écrites par *Golias*, ou l'*évêque Golias*, ont été publiées avec d'autres, par M. Th. Wright [2], et sont divisées en trois classes : 1° les poëmes portant le nom de Golias; 2° ceux attribués à Gautier Mapes ; 3° ceux dont on pourrait le croire auteur, par la raison qu'ils ont le même caractère que les précédents.

Il en est un dans la première classe, qui renferme une chanson à boire d'une singulière énergie, elle n'y a été sans doute intercalée qu'à cause de la grande popularité dont elle jouissait, et aussi, parce qu'étant l'aveu que fait un ivrogne de sa passion

[1] Quicunque vult esse frater,
Bibat bis, ter et quater.
Bibat semel et secundo
Donec nihil sit in fundo...
Et pro Rege et pro Papa
Bibe vinum sine aqua ;
Et pro Papa et pro Rege
Bibe vinum sine lege.
Hæc una est lex bacchica,
Bibentium spes unica, etc.

[2] *The latin poems commonly attributed to Walter Mapes*, etc. London, 1841, pet. in-4°.

et des motifs qui le forcent à s'y abandonner, elle s'adaptait à merveille à la pièce entière qui est la *Confession de Golias*.

C'est vers la fin du douzième siècle qu'apparaît pour la première fois le nom de Golias. On l'appliquait communément aux ecclésiastiques qui ne se distinguaient pas par l'excès de la tempérance; on l'attribua ensuite aux laïques. Il paraît dériver du latin *gula*, qui a formé *goliardi, goliardia, goliardensis, goliardizare*, et en français, *goliard, gouliard* (aujourd'hui *gouillaf*), *gouliardie* et *gouliardois*. Toute la famille y est rassemblée. La gouliardie chez les clercs devint presque une profession, comme la jonglerie et la menestrerie chez les laïques. Ceux qui l'exerçaient étaient vraisemblablement les ancêtres de ces étudiants d'aujourd'hui, paresseux, viveurs et farceurs, dînant de lippées aux dépens de leurs camarades, et payant toutefois leur écot en monnaie de singe et en bouffonneries. Seulement, c'était aux dépens des dignitaires de l'Église que vivaient les Gouliards, et même qu'ils s'habillaient; car, rien n'étant plus ennemi des soins que réclame l'extérieur du corps que les soins prodigués à l'intérieur, il arrivait nécessairement que ces pauvres diables manquaient de soutane comme de pain, et qu'il n'eût servi de rien de leur remplir l'estomac, si l'on n'eût couvert aussi leur nudité.

Pour en revenir à notre Golias, il se confesse ici à son évêque, que M. Th. Wright suppose avoir été Hugues de Nunant, grand ennemi des moines, et en possession de son siége de 1186 à 1199. Mais quoique le pécheur demande l'absolution et qu'il se montre même prêt à accomplir toute pénitence qu'on voudra lui imposer, sa confession n'est en réalité qu'une moquerie, puisqu'en déclarant ses péchés, la luxure, l'amour du jeu et du vin, il les peint sous leurs couleurs les plus séduisantes, et par là semble plutôt s'en excuser que s'en accuser.

Premièrement il se compare à la feuille qui est le jouet du vent, au navire qui est sans pilote, à l'oiseau qui voltige à l'aventure. Marchant sur la large voie qui s'ouvre devant lui,

SECTION II. — CHANSONS BACHIQUES

avec l'insouciance et l'orgueil de la jeunesse[1], il s'enfonce dans le vice, plus avide de prendre du bon temps que de faire son salut, et, déjà mort dans l'âme, ne pense qu'à soigner sa peau[2]. Des mœurs graves lui sont insupportables; mais Vénus est pour lui plus douce que le miel. Les exercices qu'elle ordonne sont délicieux, et jamais elle ne fit son séjour du cœur des lâches. « Je vous demande pardon, mon père, continue-t-il ; mais bonne et douce est la mort dont je meurs. La beauté des jeunes filles me fait une telle blessure au cœur, que si je ne puis les posséder de fait, je les possède au moins d'intention. » Il est malaisé, à la vue de ces demoiselles, de vaincre la nature et de garder sa pureté. Quand Vénus pourchasse les jeunes gens, qu'elle les enlace de ses regards et qu'elle en fait sa proie, quel homme au monde pourrait rester chaste? Envoyez Hippolyte à Pavie, et dès le lendemain, il ne sera plus Hippolyte ; Vénus lui aura fait connaître tous ses mystères.

Secondement, il est joueur, et il ne cesse de jouer que quand il a perdu au jeu jusqu'à ses habits. Mais s'il grelotte au dehors, il est consumé au dedans[3], et c'est alors qu'il fait ses meilleurs vers.

Troisièmement enfin, il est ivrogne, et c'est ici que se place la chanson où sont décrites, en termes presque éloquents, les différentes manières dont il est affecté par cette indomptable passion.

Je veux mourir au cabaret; qu'on approche le vin de ma bouche, à l'heure de ma mort, afin que les anges, quand ils viendront, chantent en chœur : Dieu soit propice au buveur !

La lampe de l'esprit s'allume au feu des flacons ; le cœur saturé de nectar s'élève jusqu'au ciel. Pour moi, le vin du cabaret est meilleur que le vin baptisé de l'échanson de monseigneur...

A chacun de nous la nature a donné une disposition particulière. Je

[1] Via lata gradiens more juventutis;
Image aussi poétique que vraie.

[2] Mortuus, in anima curam gero cutis.

[3] Cette idée banale est partout; nous l'avons rencontrée ci-dessus, p. 17.

n'ai jamais pu écrire à jeun. A jeun, je ne résisterais pas même à un enfant. Je hais la soif et le jeûne comme la mort.

A chacun de nous la nature a donné une disposition particulière. Quand je fais des vers, je bois du bon vin. C'est des tonneaux du cabaretier, de ceux du meilleur cru, que je tire mon éloquence.

Tel vin, tels vers. Impossible d'écrire qu'après avoir mangé, et, ce que j'écris à jeun, ne vaut quasi rien. Après boire, je surpasserais Ovide.

Je ne sens le souffle de la poésie que lorsque j'ai le ventre bien lesté. Quand Bacchus a pris possession de la citadelle de mon cerveau, Phœbus fait irruption en moi et dit des merveilles [1].

Après s'être ainsi confessé, et avoir été, pour parler comme lui, le *trahisseur* de soi-même (*proditor*), Golias exhorte l'évêque à lui jeter la pierre, et à ne pas épargner le poëte qui n'a pas eu conscience de son péché. Il a dit contre soi tout ce qu'il en savait ; il a vomi le poison qu'il réchauffait depuis longtemps ;

[1]
Mihi est propositum in taberna mori,
Vinum sit appositum morientis ori,
Ut dicant, cum venerint angelorum chori :
Deus sit propitius huic potatori !

Poculis accenditur animi lucerna,
Cor imbutum nectare volat ad superna ;
Mihit sapit dulcius vinum in taberna,
Quam quod aqua miscuit presulis pincerna.....

Suum cuique proprium dat natura munus ;
Ego nunquam potui scribere jejunus :
Me jejunum vincere posset puer unus ;
Sitim et jejunium odi tanquam funus.

Unicuique proprium dat natura donum ;
Ego versus faciens, vinum bibo bonum,
Et quod habent melius dolia cauponum,
Tale vinum generat copiam sermonum.

Tales versus facio quale vinum bibo ;
Nihil possum scribere nisi sumpto cibo ;
Nihil valet penitus quod jejunus scribo ;
Nasonem post calices carmine præibo.

Mihi nunquam spiritus poetriæ datur,
Nisi tunc cum fuerit venter bene satur ;
Cum in arce cerebri Bacchus dominatur,
In me Phœbus irruit ac miranda fatur.

il a horreur de son ancienne vie; il aime la vertu et déteste le vice; il est enfin renouvelé par l'esprit, et, comme s'il venait de naître, il se nourrit d'un nouveau lait, afin que son cœur ne soit plus un vase de vanité. « Évêque de Coventry, dit-il en finissant, pardonnez au pécheur repentant; faites miséricorde à celui qui l'implore; j'obéirai avec joie à tout ce que vous ordonnerez. »

J'ai voulu donner au lecteur une idée complète de cette pièce étrange. Elle est courte d'abord, ensuite il serait difficile d'en rencontrer aucune d'aussi achevée, et où les vices, je ne dirai pas du clergé tout entier, mais d'une partie au moins de celui qui vivait dans les cloîtres, soient mis à nu avec cette naïve impudence et cet agrément. Il n'en manque pas d'autres cependant qui, pour ne pas valoir celle-là, ont des qualités propres, en dépit du latin trop familier dans lequel elles sont écrites; mais je craindrais, en m'y arrêtant, de sembler me complaire à reproduire des attaques, quelque fondées qu'elles fussent alors, contre les ordres religieux. Il en existe encore aujourd'hui qui pourraient se sentir blessés, puisque s'ils visent à ressembler aux anciens, ce n'est point assurément pas leur goût pour le vin. Il n'y a plus guère que les chantres et les sonneurs des cloches, les uns sous prétexte de la sécheresse du gosier, les autres de la fatigue des bras, qui passent pour être et qui soient, au moins pour la plupart, des biberons. Mais si ces braves gens-là se disent d'Église, c'est au même titre que les portiers de collége qui se disent universitaires.

Un érudit qui, par son ardeur à rechercher jusqu'aux plus humbles monuments de notre ancienne littérature, par son adresse à les découvrir et son talent à les débrouiller, semble avoir pris à tâche de laisser à peine aux autres chercheurs de quoi glaner après sa moisson, M. Francisque Michel, a tiré d'un manuscrit du treizième siècle, en Angleterre, deux chansons à boire qui datent pour le moins du douzième[1]. La première est

[1] *Rapports au ministre de l'instr. publique*, p. 58.

une parodie en vers farcis de la séquence de Noël que chante saint Augustin dans un Mystère latin sur cette fête. Elle a pour titre : « Chanson sur l'air du *Lætabundus* [1]. » Elle circula de très-bonne heure en France et en Angleterre, et on ne l'a pas encore oubliée en Allemagne [2].

> Or hi parra,
> La cerveyse nos chauntera ;
> *Alleluia!*
>
> Qui que aukes en beyt,
> Si tel seyt com estre doit,
> *Res miranda!*
>
> Bevez quand l'avez en poin;
> Ben est droit, car nuit est loing,
> *Sol de stella.*
>
> Bevez bien e bevez bel,
> Il vos vendra del tonel
> *Semper clara.*
>
> Bevez bel e bevez bien,
> Vo le vostre e jo le mien,
> *Pari forma.*
>
> De ço soit bien porveu ;
> Qui que aukes le tient al fu,
> *Fit corrupta.*
>
> Riches genz funt lur bruit ;
> Fesom nus nostre deduit,
> *Valle nostra.*
>
> Beneyt soit li bon veisin,
> Qui nus dune payn e vin,
> *Carne sumpta.*
>
> E la dame de la maison
> Ki nus fait chere real,
> Ja ne passe ele par mal
> *Esse cœca!*

[1] Lætabundus exultet, etc., prose du jour de Noël, dont saint Bernard est l'auteur.
[2] *Hist. littér. de la France*, XXII, p. 140.

SECTION II. — CHANSONS BACHIQUES.

> Mut nus dunc volenters
> Bon beiveres e bons mangers :
> Meuz waut que autres muliers
> *Hæc prædicta.*
>
> Or bewom al dereyn
> Par meitez e par pleyn,
> Que nus ne seum demayn
> *Gens misera.*
>
> Ne nostre tonel wis ne fut,
> Kar plein ert de bon frut,
> Et si ert tus anuit
> *Puerpera.*

La seconde est une invitation à faire ce qu'on appellerait aujourd'hui le réveillon, et à fêter Noël comme il faut; c'est de plus un éloge du vin et une sorte d'anathème lancé contre les méchants[1] (apparemment parce que, parmi les ivrognes, les méchants sont réputés buveurs d'eau), et contre ceux qui laisseraient passer un toast sans y répondre :

> Seignors, ort entendez a nus :
> De loing sumes venuz à vous
> For quere Noël,
> Car l'em nus dit qu'en cest hostel
> Soleit tenir sa feste anuel
> A hicest jur.
> Deu doint a tus icels joie d'amurs
> Qui a danz Noël ferunt honors !
>
> Seignors, je vus dis pur veir
> Ke danz Noël ne velt aveir
> Si joie non,

[1] Béranger a dit :
> Car les méchants sont toujours buveurs d'eau.

Avant lui, Olivier Basselin avait dit, chanson XIV, p. 27, éd. de M. Paul Lacroix :
> Les buveurs d'eau ne font point bonne fin.

Et ailleurs, chanson XVII, p. 32 :
> Qui aime bien le vin est de bonne nature.

Et repleni sa maison
De payn, de char et de peison
 Por faire honor.
Deu doint, etc.

Seignors, il est crié en l'ost
Que cil qui despent bien et tost
 Et largement,
Et fet les granz honors sovent,
Deu li duble quanque il despent
 Por faire honor.
Deu doint, etc.

Seignors, escriez les malveis,
Car vus ne l' troverez jameis
 De bone part.
Botun, batun, ferun gruinard [1],
Car tos dis a le quer cuuard
 Por feire honor.
Deu doint, etc.

Noël beyt bien le vin engleis,
E li Gascoin et li Franceys,
 E l'Angevin ;
Noël fait beivere son veisin,
Si qu'il se dort le chief enclin,
 Sovent ce jor.
Deu doint, etc.

Seignors, je vus di par Noël
E par li sires de cest hostel,
 Car bevez ben ;
E jo primes beverai le men,
Et pois après chescon le soen
 Par mon conseil ;

[1] *Botum, batun.* Est-ce un appel au bâton contre les *gruinards* ou braillards ? de *gruir,* crier comme une grue. On trouve dans du Cange, nouvelle édition, I, p. 743, col. 3. Botum : *lignum quoddam fractum.* En langage trivial, nous dirions « une trique. » — *Ferun,* c'est-à-dire « frappons. »

SECTION II. — CHANSONS BACHIQUES.

Si jo vus dis trestoz : Wesseyl,
Dehaiz eit¹ qui ne dira : Drincheyl².

Quoi que j'aie pu dire tout à l'heure de l'état de misère où sont réduits les chercheurs qui se hasardent sur un terrain

¹ Malheur ait qui...

² Un charmant épisode du *Roman de Brut*, celui de Ronwen, nous indique à la fois l'origine et l'application de Wesseyl (*Wes heil*) « Soyez bien portant, » et de Drincheyl (*Drinc heil*) « Buvez bien portant, » deux locutions de l'ancien saxon.

Voici cet épisode. C'est la version du manuscrit de la cathédrale de Lincoln, marqué Al, 8, in-4°; f° 43, verso; col. 1, v. 21 :

Quant Thuangcastre (a) fu tut fermez (b)
De cels que Hengst et mandez
Vindrent dis niefs et oit (c) chargez
De chevaliers e de mesnies;
Sa fille li unt amené,
Ki n'ert pas uncore marié.
Ronwen ot nun (d), si est pucele,
A grant merveille ert gent e bele.
A un jur k'il ot garde,
Ad Hengst al rei (e) enveié
A venir od lui (f) herberger,
Dedure (g), bevre e manger,
E ver sa nuvele gent
E sun nuvel herbergement.
Li reis i vint eschariement,
Ki volt estre priveement;
Le chastel vit, l'ovre (h) esgarda,
Mult fut bien faid, mult le loa;
Les chivalers novelement venuz
Ad a soldeies (i) retenuz.
Le jur mangerent e tant burent
Tut li plusur que ivre furent.
Dunc est fors de la chambre issue
Ronwen mult bele et bien vestue,
Pleine cupe de or de vin porta,
Devant le rei s'agenuilla,
Mult umblement li enclina

E a sa lei (j) le salua,
Lauerd-king, *weshail* tant li dist :
E li reis demanda e enquist,
Ki le language ne saveit,
Que la meschine li diseit.
Cheredic (k) respundi tut primeres (l) :
Prez ert (m) si ert bons latiniers (n) :
« Ronwen, dist-il, t'ad salué
E seignur rei t'ad apellé (o)
Custume est, sire, en lur païs,
Quant ami-beivent entre amis,
Que cil dist *waishail* que deit bevre,
E cil *drinkhail* que deit receivre :
Dunc beit cil tut u la meité
E pur joie e pur amistié,
Al hanap rescevre e al baillier
Est custume d'entre-baisier. »
Li reis, si cume cil li aprist,
Dist *drinkhail*, e si suzrist.
Ronwen but, e puis li bailla,
E en baillant li beisa.
Par cele gent primerement
Prist-hum (p) le us e cumencement
De dire en ceo païs *weshail*,
E de respondre *drinkhail*,
E de beivre plein u demi
E d'entre-baisir ambedui.

Sur les mots Waissail (*Was haile*) et Drinc hel (*Drinc hail*), consultez J. Brand, *Observations on popular Antiquities*, etc. London, 1813, in-4°, 1, p. 1.

(a) Le château de Lancastre. (b) Achevé. (c) Dix-huit nefs. (d) Nom. (e) Le roi Vortigerne. (f) Avec lui. (g) Se divertir. (h) L'ouvrage. (i) A sa solde. (j) A sa mode. (k) Un interprète. (l) Aussitôt. (m) Il était Breton. (n) Interprète. (o) *Lauerd-king*, seigneur-roi. (p) On.

où M. Francisque Michel n'a laissé que du chaume, cependant, en parcourant le magnifique manuscrit de la bibliothèque de la Faculté de médecine de Montpellier[1], dont j'ai parlé ci-devant, je suis tombé sur une chanson à boire que sa gentillesse et l'obligation de donner de l'inédit m'engagent à publier. Elle est d'une date évidemment postérieure aux deux précédentes, et la langue n'en est pas la même. Cette langue a la clarté et l'aisance de celle de l'Ile-de-France, et l'autre est de l'anglo-normand.

>Bone compaignie,
>Quant ele est privée,
>Maint jeu, maint drurie
>Fait faire à celée.
>Mais quant chascun tient sa mie
>Cointe et bien parée,
>Lors a par droit bone vie
>Chascun d'aus trovée.
>
>Li mengiers
>Est atornés,
>Et la table aprestée;
>De bons vins y a assés
>Par qui joie est menée
>Après mengiers,
>Font les dés
>Venir en l'assemblée
>Sous la table lée.
>
>Et si ai sovent trové
>Maint clerc, la chape ostée
>Qui n'ont cure que là soit
>Logique disputée.
>Li hostes est par de lès
>Qui dit : Bévés,
>Et quant vins faut s'écriés :
>A nous faut un tour de vin,
>Diex, car le nos donés.

[1] N° 196. F° LII, recto.

Cette chanson est du quatorzième siècle, date du manuscrit de Montpellier, lequel en contient aussi de dates plus anciennes. Elle suffirait, avec les deux précédentes, pour déposséder Olivier Basselin de l'honneur qu'on lui a fait d'être l'inventeur de la chanson bachique. Mais en voici une quatrième, du treizième siècle au moins, qui proteste également contre cette attribution. Elle est tout à fait charmante, non pas tant par les idées, qui n'en sont pas effectivement des plus originales, que par le tour ingénieux que le poëte a su leur donner, et par la correction et la grâce du style.

> Chanter me fait bons vins et resjoïr;
> Quant plus le boi, et je plus le desir;
> Car li bons vins me fait soef dormir;
> Quant je nel boi, pour rien ne dormiroie,
> Au resveillier volentiers beveroie.
>
> Ne sai que a seignorie plus fort
> Ou vins, ou Diex, ou d'amors le deport.
> Sor toute riens au riche vin m'accort.
> Rois, justice, tot le mont et aploie;
> Vins vainc amors et justice mestroie.
>
> Tous jors doit on sievre bon vin de près,
> D'ore en avant de boine amour me tès;
> Qu'amours tous jors est tournée as mauvès,
> Communaus est à ceuls qui ont monnoie,
> D'amours venaus por riens bien ne diroie [1].

Mais c'est assez, comme on l'a dit, pour la gloire d'Olivier Basselin d'avoir perfectionné chez nous la chanson bachique, et d'être cité comme un modèle dans ce genre si foncièrement populaire.

Si l'on est d'accord sur le temps où vécut Olivier Basselin, il n'en est pas de même de son identité, y ayant eu vers le

[1] *Hist. littér. de la France*, XXIII, p. 828.

même temps deux personnages à peu près du même nom, et cette ressemblance ayant fait croire que tantôt l'un, tantôt l'autre était l'auteur des fameux *vaux-de-vire*[1]. Quel qu'il soit, il paraît avoir écrit vers la fin du quatorzième, et au plus tard, dans les vingt premières années du quinzième siècle. Il était propriétaire d'un moulin à fouler le drap, qu'il faisait valoir lui-même, et qui l'aurait fait vivre dans l'aisance, s'il eût moins aimé l'oisiveté et la bouteille. Ce moulin qui subsiste encore, est connu sous le nom de Moulin-Basselin[2].

Comme il n'est pas resté trace des premières éditions des *vaux-de-vire*, et que la langue dans laquelle ils sont arrivés jusqu'à nous a déjà toute l'aisance et la lucidité de la langue vulgaire qu'on parlait en Normandie vers la fin du seizième siècle, on en a conclu, ou que Jean Le Houx, qui les a rassemblés et publiés vers 1576, les avait corrigés et rajeunis[3], ou que Jean Le Houx, auteur lui-même de jolies chansons du même genre, et Olivier Basselin n'étaient qu'un seul et même poëte. On a tant disserté sur tous ces points[4] qu'il semble désormais impossible de les résoudre. Je ne le tenterai pas du moins, de

[1] Ainsi nommés, dit Ménage, après Charles de Bourgueville, dans ses *Antiquités de Caen*, parce que ces chansons furent premièrement chantées au Vaudevire, nom d'un lieu proche de la ville de Vire. La Monnoye repousse cette étymologie. Il croit que le mot *vaudeville* était très-propre et bien naturel pour signifier ces chansons qui vont *à val de ville*, en disant *vau* pour *val*, comme on dit *à vau de route* et *à vau l'eau ;* outre qu'on ne saurait montrer que vaudevire ait jamais été dit dans ce sens « Je ne dis pas, continue-t-il, qu'Olivier Basselin, ou, comme Crétin l'appelle, Bachelin, n'ait fait de ces sortes de chansons, et que son nom ne soit resté dans quelques vieux couplets ; mais les vaudevilles étant aussi anciens que le monde, il est ridicule de dire qu'il les a inventés. ». Cette assurance de La Monnoye n'a pas convaincu tout le monde, et il a encore bien des contradicteurs.

[2] *Discours préliminaire sur la vie et les ouvrages d'Olivier Basselin*, par Augustin Asselin, p xix, de l'édit. de M. P. Lacroix.

[3] La seule vue des pièces et le bon sens indiquent que cette opinion est la seule admissible.

[4] Voyez les *Avertissement, Discours*, etc., publiés par M. P. Lacroix, en tête de son édition.

peur de faire la nuit plus noire qu'elle n'est déjà. Disons seulement que depuis Basselin, on a fait force chansons à boire, mais jamais, si ce n'est peut-être Jean Le Houx, d'aussi populaires et d'aussi gaies que celles du chansonnier virois. La plupart de celles d'aujourd'hui qui n'ont pas une origine plus relevée, sont bien loin d'avoir autant de naturel et de naïveté. Serait-ce qu'aux quatorzième et quinzième siècles, le vin étant mieux apprécié en raison de ce qu'il était plus rare et plus cher, on sentait avec plus de vivacité, en le buvant, le plaisir qu'il procurait, et qu'on exprimait plus ingénument cette sensation? Aujourd'hui, le vin est devenu si commun, et il en coûte si peu pour en boire, même avec excès, qu'il n'est pas étonnant si ceux qui chantent une denrée aussi abondante et aussi peu chère forcent un peu leur enthousiasme et y mettent plus d'exagération que de naturel.

Au chapitre intitulé *le Vin* [1], j'ai donné comme objet de comparaison avec les chansons bachiques de notre temps, plusieurs pièces tirées du recueil d'Olivier Basselin ; je n'en donnerai donc point ici, pour ne pas faire double emploi. J'ai transporté également au même chapitre quelques chansons du même genre dont le Savoyard est l'auteur. Mais comme je n'ai parlé de lui précédemment que pour dire qu'il était ou impossible ou inutile de citer ses chansons amoureuses, négligeant d'entrer dans aucun détail sur l'état de la personne et sur les mœurs de ce chansonnier, je profite de l'occasion qui le ramène encore une fois sous ma plume, pour combler brièvement cette lacune.

Le Savoyard ou le capitaine Savoyard, comme on l'appelait, et comme le porte le titre de son recueil [2], était un chanteur des rues, fils d'un autre chanteur des rues, nommé Philipot. Peut-être était-il originaire de Savoie, et que cette circonstance avait donné lieu à cette appellation. Quoi qu'il en soit, il écrivit

[1] II^e partie de cet ouvrage, t. II.
[2] *Recueil général des chansons du capitaine Savoyard, par lui seul chantées dans Paris.* Paris, Jean Promé, 1645, in-12.

en français, et à ce titre il nous appartient. Il était aveugle et il en attribuait la cause à son ivrognerie ; elle en était peut-être bien innocente. On présume qu'il naquit de 1595 à 1600: Il vivait en 1655, puisqu'il rencontre, cette année-là, Dassoucy sur la Saône, et qu'on le voit, en présence de cet illustre personnage, se couvrir de gloire et de graisse dans un combat à coups d'épaules de mouton, avec Triboulet [1]. Il se tenait habituellement sur le pont Neuf, où il arrêtait les passants par sa voix de Stentor et les lazzis dont il accompagnait son chant. Mais il ne restait pas toujours au même endroit; il parcourait les rues de la ville et même la province. Comme son infirmité nécessitait un guide, tantôt on le voit avec un invalide, tantôt avec une femme, tantôt avec des jeunes garçons qu'il fait chanter avec lui. On ne dit pas s'il s'accompagnait de quelque instrument ; pourtant, cela est probable, puisqu'on dit qu'il composait lui-même les airs de ses chansons [2]. Voilà à peu près tout ce qu'on sait de l'origine et de la position sociale de ce personnage. Pour le surplus, le Savoyard me paraît être, jusqu'à preuve du contraire, le premier chanteur des rues dont les titres à cette qualité soient les plus authentiques, et la notoriété le moins hors de doute. Car il ne faut pas considérer comme tel Gautier Garguille, auteur de chansons comme lui. Il était acteur, et c'est sur le théâtre de l'hôtel de Bourgogne qu'il débitait, conjointement avec Turlupin, ses lazzis et ses chansons. Cela ne veut pas dire que ces chansons ne fussent pas populaires. Commes elles étaient pour la plupart de nature à charmer les oreilles les plus grossières, à se montrer dans les bouches les moins délicates, le peuple dut mettre tous ses soins à les retenir, tout son plaisir à les réciter ; mais leur popularité différa de celles du Savoyard en ce qu'elles n'étaient pas nées comme elles et ne vivaient pas comme elles dans la rue, qu'elles ne s'offraient pas à toute heure du jour en pâture, pour

[1] *Aventures de Dassoucy*, ch. VIII.
[2] *Recueil des chansons du Savoyard*, publié de nouveau par M. A. Percheron. Paris, J. Gay, 1862. Avant-propos.

SECTION II. — CHANSONS BACHIQUES.

ainsi dire, à la curiosité du peuple, et qu'au contraire le peuple était obligé de se déranger pour avoir le droit de les entendre, et de payer ce droit de son argent. Il y a encore cette différence entre les deux chansonniers, c'est que la popularité du Savoyard était exclusivement de la rue, tandis que celle de Gautier Garguille était plus particulièrement celle des salons, comme on dirait aujourd'hui, de la bourgeoisie et même de la noblesse. Ne disait-il pas, non comme attendant la faveur, mais comme la possédant déjà :

> Gautier aura l'honneur que les plus belles dames
> Emprunteront ses vers pour descrire leurs flammes ;
> Et le dieu des Neuf Sœurs
> Apprendra ses chansons pour donner des oracles ;
> Car leurs charmes et leurs douceurs
> N'ont que trop de pouvoir pour faire des miracles.

Enfin, le Savoyard a cet autre avantage que Boileau a parlé de lui. Dans une note de la satire IX (édit. de 1704), il le qualifie de « fameux chanteur du pont Neuf dont on chante *encore* les chansons. » Il n'en eût pu dire autant de celles de Gautier Garguille ; c'est tout au plus s'il en restait alors trace dans la mémoire de quelques vieux courtisans. Et quoique, dans les vers mêmes où Boileau nomme le Savoyard, il feigne d'appréhender que ses propres écrits ne soient un jour destinés à

> Occuper les loisirs des laquais et des pages,
> Et souvent, dans un coin renvoyés à l'écart,
> Servir de second tome aux airs du Savoyard,

il fait plus d'honneur à ce chansonnier, en signalant sa popularité d'antichambre et en la redoutant pour soi-même, qu'il ne lui montre de mépris. C'est, je le répète, que notre homme n'était ni un sot, ni un présomptueux. Ses chansons bachiques sont lestes, piquantes à la gauloise, et facilement versifiées.

Non-seulement il a de l'esprit, mais il ne manque pas d'instruction. Ses idées ne sont pas toujours communes, comme celles de tous les chansonniers des rues d'aujourd'hui ; il place le trait à point et le lance sans effort. Il dut enfin à sa connaissance de la musique et à l'influence qu'elle exerce sur les caractères les plus rudes, la faculté de donner du nombre à ses vers, et parfois un vernis de politesse à ses grossièretés. C'est pourquoi ses chansons furent si populaires dans toutes les classes de la société. Les plus hautes les préféraient même, quoiqu'elles fussent beaucoup moins aimables et moins délicates, à celles de Coulanges, chansonnier en titre d'office des débauchés de la robe et de l'épée. Elles les supplantaient au fort de l'ivresse, comme pour la parfaire et la couronner.

Je ne nommerai qu'en passant maître Adam, plus connu du peuple par sa chanson « *Aussitôt que la lumière*, » etc., que par toutes ses *Chevilles*. Cette chanson figurera aussi au chapitre du *Vin* [1], à côté de chansons modernes analogues auxquelles bien des gens la préféreraient encore.

On trouve dans le vaste recueil de Maurepas, à la date de 1644, une chanson tout ensemble amoureuse et bachique, qu'on donne pour une œuvre de Blot. Il y chante son amour pour la fille d'un marchand de vin, et l'on croit que cette fille était la sœur de Voiture. On sait que Voiture prenait assez philosophiquement la bassesse de sa naissance, comme on parlait alors ; il avait de quoi se la faire pardonner, et il y réussit assez bien. Je suppose que sa sœur n'était pas moins philosophe, et de plus, si la chanson dit vrai, elle était jolie. Elle dut sans doute à cette circonstance d'obtenir les mêmes immunités que son frère, et elle ne voulut pas plus que lui qu'on la crût née, même par bâtardise, d'un grand seigneur. Cette chanson étant du très-petit nombre de celles de Blot qu'on puisse citer, et ayant eu certainement de la vogue, indépendamment de la personne

[1] T. II, II^e partie.

qui y avait donné lieu, je la mettrai sous les yeux du lecteur :

>Enfant de Bacchus et d'Amour,
>Aimons[1] la nuit, buvons le jour,
>Reprenons des forces nouvelles ;
>Je brûle d'un amour divin :
>J'aime une fille des plus belles,
>La fille d'un marchand de vin.
>
>Son visage est rempli d'apas,
>Son père fournit aux repas
>Des liqueurs les plus naturelles.
>Ah ! que mon amour est divin !
>J'aime une fille des plus belles,
>La fille d'un marchand de vin.
>
>Ceux qui pour toute volupté
>Ne recherchent que la beauté,
>Cessent bientost d'être fidelles ;
>Mais mon amour sera sans fin ;
>J'aime une fille des plus belles,
>La fille d'un marchand de vin.

On vécut trop bien sous la régence du duc d'Orléans, et lui-même en donna trop bien l'exemple, pour qu'on n'ait pas chanté à ses soupers les chansons bachiques du Savoyard. Cependant il ne manquait pas de gens parmi les convives qui en fissent aussi bien que lui, et qui ne fussent assez riches de leur propre fonds pour cesser de lui faire des emprunts. Un autre motif devait aussi leur faire dédaigner les chansons du Savoyard, c'est qu'elles étaient fades en comparaison des leurs. On me dirait que le prince y mit la main, que je n'en serais point étonné. Mais quoiqu'il y eût beaucoup de fanfaronnade dans tous ses vices, il se retrouvait prince quand il prenait la peine de livrer au papier ses pensées, et s'il écrivit des chansons, elles furent pour le moins aussi spirituelles que celles de ses roués,

[1] Je remplace par ce mot un autre moins décent.

et certainement plus délicates. Par exemple, on lui attribue entre autres celle-ci :

LE PHILOSOPHE.

Pour bien vivre et sans regret,
Amis, je sais un secret.
Toujours d'envie en envie
Je vais, égayant ma vie ;
 Je ris, je boy ;
Les plaisirs sont faicts pour moy.

La sagesse est un grand bien,
Dit un vieux qui ne peut rien ;
Mais en attendant cet âge
Où je deviendrai si sage,
 Je ris, je boy, etc.

S'il ne falloit que mourir,
A rien je n'irois courir ;
La mort de tout soin délivre.
Mais *item*, puisqu'il faut vivre,
 Je ris, je boy, etc.

A la table comme au lit
Je sais tout mettre à profit.
Sans qu'aucuns soins me traversent,
L'Amour et Bacchus me bercent.
 Je ris, je boy, etc.

Quand on est sans passions,
On vit sans tentations ;
Mais moy qui ne suis pas dupe,
A succomber je m'occupe ;
 Je ris, je boy ;
Les plaisirs sont faicts pour moy [1].

C'est là, si je ne me trompe, le langage d'un épicurien ayant encore quelque respect humain, et non celui d'un cynique qui

[1] *Chansons de la Régence*, publiées par M. Ach. Genty. Paris, 1864, in-18, p. 91.

l'a perdu tout à fait. On reconnaît là le prince qui répondit un jour au prince de Conti mettant ses sottises sur le compte de l'ivresse, « qu'il s'était saoulé bien plus souvent que lui, mais qu'il ne faisait point de sottises, et qu'il s'allait coucher [1]. »

Le comte de Bonneval qui, après avoir battu les Turcs avec le prince Eugène, alla chez eux, s'y fit musulman et devint pacha de Roumélie, écrivit dans sa jeunesse, c'est-à-dire vers la fin de la Régence, une chanson qui n'a pas encore cessé de faire partie, si je l'ose dire, du bréviaire des bons vivants. Elle a pour refrain :

> Nous n'avons qu'un temps à vivre,
> Amis, passons-le gaiment;
> Que celui qui doit le suivre
> Ne nous cause aucun tourment.

Environ dix ans après la mort de ce fameux renégat, c'est-à-dire en 1758, il n'y avait pas à Paris de personnage plus fameux que Ramponeau. Le rapprochement que je fais de ces deux noms n'est pas, bien entendu, une comparaison; c'est une manière de poser une date. Il n'y avait pas non plus de cabaret plus hanté que le sien. Que de brocs n'y a-t-on pas vidés! que de chansons n'y a-t-on pas chantées! La voix enrouée de l'artisan et du soldat s'y mêlait à celle des gens de la plus haute volée, et leurs verres s'entre-choquaient au bruit de communs refrains. « La belle humeur du maître, » dit un auteur qui a très-habilement décrit ce personnage et son époque, « ses saillies, sa bonne grosse figure rougeaude, son encolure de Silène, et sa magnifique enseigne où il était représenté à cheval sur un tonneau, contribuaient, non moins que les solides qualités de sa cave, à attirer chez lui une foule incessante de buveurs et de joyeux garçons... Tout le monde accourait au *Tambour royal* [2]... Les équipages stationnaient à la porte; on retenait des salons huit jours d'a-

[1] *Journal de Barbier;* décembre, 1721.
[2] Aux Porcherons.

vance; on y rencontrait de grandes dames et de grands seigneurs, quelquefois même des princes, et la guinguette ne désemplissait pas. La trogne rubiconde de l'illustre Ramponeau fut reproduite partout, par le pinceau, par le burin; mille chansons célébrèrent sa gloire, et il y eut une innombrable série de *Ramponeau*, ainsi nommé du mot qui en formait le refrain, comme il y avait eu autrefois des *Lampons*, des *Léridas*. Les modes aussi suivirent le courant; tout se fit *à la Ramponeau*[1]. »

J'ai sous les yeux un curieux et rarissime échantillon de ces chansons. Il a pour titre : « Chanson nouvelle sur le dicton de *Ramponeau*; sur un air connu. Par Lalonde. » L'approbation est à la fin, et est ainsi conçue : « Approuvé ce 22 mars 1765. Vu l'Approbation; permis d'imprimer ce 24 mars 1765. DE SARTINE. » Outre cette chanson, il y en a deux autres « sur l'embarquement de l'Isle de Cayenne; » j'en parlerai plus tard. Le tout est imprimé sur un simple feuillet petit in-quarto. Pour économiser le papier, l'imprimeur a dû mettre, à chaque couplet de la première chanson, plusieurs vers sur une seule et même ligne. C'est un procédé très-usité encore aujourd'hui dans les chansons populaires, et par la même raison. Je cite d'autant plus volontiers la chanson du *dicton* de Ramponeau, que tout y trahit la main inexpérimentée d'un enfant du peuple, qu'elle renferme quelques détails sur la tyrannie de la mode et les excès du luxe, qu'on dirait écrits d'hier; qu'enfin l'auteur y a mis son nom.

> Toute la jeunesse
> Du temps d'à présent,
> Par la politesse
> Veut trancher du grand;
> Tout passe à la foule,
> Voici du nouveau,

[1] M. Victor Fournel, dans la *Biographie générale* de MM. Didot, art. RAMPONNEAU. — La gravure en tête de ce volume, réduite des deux tiers environ, est extrêmement rare, et représente le *Cabaret de Ramponneau*. Elle est très-bien faite; je ne serais pas étonné qu'elle fût une œuvre de Caylus.

Un dicton qui roule
A la Ramponeau.

La jeunesse est sotte,
Rira qui voudra,
Surtout quand il porte
Plus que son état ;
Chacun veut paroître
Dans le *distinguo,*
En voulant se mettre
A la Ramponeau.

Les filles galantes,
Portant, pour briller,
Des robes trainantes,
Des déshabillés,
Coiffures et bastiennes
D'un goût tout nouveau,
Quand elles sont bien faites,
A la Ramponeau.

Il faut à ces belles
Rubans et brillans,
Des pendans d'oreilles
En roses, en diamans,
Ayant leurs frisures
Et le toupet haut,
Avec des chaussures
A la Ramponeau.

Vous voyez ces belles,
Ici et partout,
Faire les demoiselles,
N'ayant pas un sol ;
Souvent par sottise
Voulant porter beau,
Elles sont sans chemise
A la Ramponeau.

Pour la connoissance
Dans leurs beaux atours,

Elles vont à la danse
Dedans les faubourgs,
Et leur cœur pétille
Après un chapeau,
Pour le faire gille
A la Ramponeau.

Sont-elles en ménage
D'un an ou deux ans,
Elles sont sans courage
Au premier enfant ;
Tous leurs beaux plumages
Tombent par lambeaux ;
C'est un mariage
A la Ramponeau.

Un garçon s'engage
Fort souvent trop tôt
Dans le mariage ;
Il se voit bien sot ;
Sa femme l'attaque ;
Il n'ose dire mot,
Il porte des marques
A la Ramponeau.

Dedans sa gouverne
Il est (comme) s'en suit
Pilier de taverne
Et rouleur de nuit.
Si quelqu'un lui parle
D'un ton un peu haut,
Il fait bacanal
A la Ramponeau.

Pendant la dispute,
Quoique chacun crie,
Faisant la culbute,
Déchire son habit ;
Le guet ou la garde
Le mène aussitôt

Dans le corps de garde
A la Ramponeau.

Ont-ils père et mère,
Tous ces bons vivans
Leur disent en colère :
Me faut de l'argent,
Sans faire de parole,
Bien vite et bientôt ;
Sinon je m'enrôle
A la Ramponeau.

Il faut que je porte
Un habit complet,
Belle redingotte,
La montre au gousset,
Avec une canne
D'un bois droit et haut
D'orme ou bien de frêne,
A la Ramponeau.

Pour voir leurs maîtresses
Mettent ces fringuans
Leurs cheveux en tresse,
En queue, en pendans,
Pour que l'on attrape,
Dira un farot,
Faut que je me retape
A la Ramponeau.

Parlant de la sorte,
Se trouve attrapé ;
Croit tromper un autre,
Lui-même est trompé.
Lorsque ce volage
Est dans le paneau,
Il jure et fait tapage
A la Ramponeau.

Quoi que l'on raisonne,
Ce dicton ne doit

> Pas choquer personne,
> A ce que je crois.
> Je hais la satire,
> Contraire à Boileau ;
> Mais j'aime décrire
> A la Ramponeau.

Cette chanson aurait été sans doute mieux à sa place parmi les chansons historico-satiriques ; mais le nom du personnage qui en fait le refrain réveille tant de souvenirs bachiques qu'il était difficile de résister à l'envie de la faire figurer parmi les monuments, si l'on peut dire, de sa gloire et de sa fortune.

Deux autres chansons postérieures à celle-ci, je crois, sinon contemporaines, qu'on chante encore, quoiqu'on les chante moins, parce que l'esprit qui les a dictées n'est plus celui de notre temps, sont les *Moines* et le *Fond de la besace*. Voici le premier couplet des *Moines* :

> Nous sommes des moines
> De Saint-Bernardin,
> Qui se couchent tard,
> Et se lèvent matin,
> Pour aller à matines
> Vider leur flacon.
> Et bon, bon, bon,
> Que le vin est bon.
> Et bon, bon, bon,
> Ah ! voilà la vie,
> La vie suivie.
> Ah ! voilà la vie
> Que les moines font.

Il n'y a rien de plus gai, de plus spirituel et de plus malin que le *Fond de la besace*. On dirait que le souffle de Voltaire a passé là-dessus. Me saura-t-on mauvais gré de donner place ici à cette chanson ?

> Un jour le bon frère Étienne,
> Avec le joyeux Eugène,

SECTION II. — CHANSONS BACHIQUES.

Tous deux la besace pleine,
Suivis du frère François,
Entrant tous à la G lère[1],
Y firent si bonne chère
Aux dépens du monastère
Qu'ils s'enivrèrent tous trois.

Ces trois grands coquins de frères,
Perfides dépositaires
Du diner de leurs confrères,
S'en donnent jusqu'au menton :
Puis ronds comme des futailles,
Escortés de cent canailles,
Du corps battant les murailles,
Regagnèrent la maison.

Le portier qui les voit ivres,
Leur demande où sont les vivres.
« Bon, dit l'autre, avec ses *livres*,
Nous prend-il pour des savants ?
Je me passe bien de lire,
Mais pour chanter, boire et rire,
Et tricher la tirelire,
Bon, à cela je m'entends. »

Au réfectoire on s'assemble,
Vieux, dont le râtelier tremble,
Et les jeunes, tous ensemble
Ont un égal appétit.
Mais, ô fortune ennemie !
Est bien fou qui s'y confie ;
C'est ainsi que dans la vie,
Ce qu'on croit tenir nous fuit.

Arrive frère Pancrace,
Faisant piteuse grimace
De ne rien voir à sa place
Pour boire ni pour manger ;

[1] Cabaret situé rue Saint-Thomas-du-Louvre.

A son voisin il s'informe,
S'il serait venu de Rome
Quelque bref portant réforme
Sur l'usage du dîner.

« Bon ! répond son camarade,
N'ayez peur qu'on s'y hasarde,
Sinon je prends la cocarde,
Et je me ferai Prussien.
Qu'on me parle d'abstinence,
Quand j'ai bien rempli ma panse,
J'y consens; mais sans pitance
Je suis fort mauvais chrétien. »

« Resterons-nous donc tranquilles
Comme de vieux imbécilles ?
Répliqua le père Pamphile.
Oh ! pour le moins vengeons-nous;
Prenons tous une sandale,
Et, sans crainte de scandale,
Allons battre la cymbale
Sur les fesses de ces loups. »

Chacun ayant pris son arme,
Fut partout porter l'alarme;
Mais au milieu du vacarme
Frère Étienne fit un pet,
Mais un pet de telle taille
Que jamais, jour de bataille,
Canon chargé de mitraille
Ne fit un pareil effet.

Ainsi finit la mêlée;
Car la troupe épouvantée
S'enfuyant sur la montée,
Pensa se rompre le cou;
Tandis que le frère Étienne,
Riant à perte d'haleine,
Et frappant sur sa bedaine,
Amorçait un second coup.

SECTION II. — CHANSONS BACHIQUES.

Je l'avoue humblement, il n'y a guère de chansons que nous ayons plus chantées que celle-ci, mes camarades de collége et moi, aux heures de promenades et de récréations, et sans doute, il faut le confesser encore, que nous la sûmes par cœur avant notre catéchisme. Personne de nous n'eût été capable d'en nommer l'auteur, et, à vrai dire, il ne s'en souciait guère ; j'ai gardé jusqu'ici cette ignorance, et de plus, oublié tout à fait la chanson. Sans le soin que prennent les regrattiers de la littérature de rechercher et de republier ces bagatelles, je n'aurais pu en transcrire au plus qu'un couplet.

Le vers : « Et je me ferai Prussien » ne donne-t-il pas la date de cette chanson ? Ce serait pendant ou peu après la guerre de 1756 à 1763, dite de *Sept ans*. Nous nous battîmes alors contre la Prusse, conjointement avec l'Autriche et uniquement pour être agréables à cette puissance. On sait ce que nous coûta cette courtoisie. La Prusse devint alors assez redoutable pour que, dans un moment de dépit contre son propre pays, ou simplement par plaisanterie, un Français pût dire qu'il « se ferait Prussien. »

Les membres du *Caveau* fondé, comme on l'a vu précédemment, vers 1729, selon d'autres vers 1735 seulement, ne soupèrent pas une fois, soit pendant les quinze ans que dura ce premier Caveau, soit chez le fermier général Pelletier qui en recueillit les débris, soit enfin dans son premier local du carrefour Bussy, sous la présidence de Crébillon fils, sans payer en chansons un large tribut à la liqueur qui excitait leur gaîté, et, comme ils le croyaient du moins, réveillait leur génie. Aussi furent-ils les producteurs les plus féconds de chansons à boire et même à manger [1]. La *Dominicale* vint ensuite, qui se garda bien d'être infidèle à la tradition. Cette réunion avait lieu les dimanches chez le chirurgien Louis ; Vadé et Barré, depuis direc-

[1] Voyez, entre autres, l'*Anthologie françoise depuis le dix-huitième siècle jusqu'à présent* (par Monnet), avec *les Chansons joyeuses d'un aneonyme-onissime* (Collé). 1765, 4 vol. in-8° ; *Recueil de romances historiques, tendres et burlesques*, etc.. 1767, 2 vol. in-8°.

teur du Vaudeville, en firent partie. La révolution de 1789 renversa leur marmite; Barré, je pense, la releva en 1796 et institua les *Dîners du Vaudeville*. Les chansons bachiques de cette longue période qui sont restées les plus populaires sont : « Plus on est de fous, plus on rit » et l'*Éloge de l'eau*, avec le refrain :

>C'est l'eau qui nous fait boire
>Du vin (*ter*);

l'une et l'autre d'Armand Gouffé; le *Cabaret* : « A boire je passe ma vie, » etc., par J.-J. Lucet; le *Mouvement perpétuel*, « Loin d'ici, sœurs du Permesse, » etc., et le refrain fameux :

>Remplis ton verre vide,
>Vide ton verre plein, etc.;

Vive le vin ! la *Barque à Caron*; les *Glouglous*; plus récemment, une demi-douzaine de chansons de Désaugiers, comme le *Panpan bachique* :

>Lorsque le champagne
>Fait en s'échappant
>Pan pan,
>Ce doux bruit me gagne
>L'âme et le tympan;

le *Délire bachique* :

>Quand on est mort, c'est pour longtemps,
>Dit un vieil adage
>Fort sage;

le *Carillon bachique* :

>Et tic, et tic et tic, et toc et tic, et tic et toc,
>De ce bachique tintin
>Vive le son argentin !

enfin le *Nec plus ultra* de Grégoire :

> J'ai Grégoire pour nom de guerre,
> J'eus, en naissant, horreur de l'eau ;
> Jour et nuit, armé d'un grand verre,
> Lorsque j'ai sablé mon tonneau,
> Tout fier de ma victoire,
> Encore ivre de gloire,
> Reboire,
> Voilà,
> Voilà
> Le *nec plus ultra*
> Des plaisirs de Grégoire.

Les *Caveaux* n'eurent jamais plus de besogne que sous le Directoire et le Consulat, et Comus n'y fut jamais plus cherché ni plus honoré. On a remarqué que le bouleversement opéré dans les fortunes à la suite de la Révolution, les avait fait passer dans des mains nouvelles, et que l'esprit des nouveaux possesseurs s'était tourné surtout vers la recherche des jouissances purement animales. « Le cœur de la plupart des Parisiens opulents, dit Grimod de la Reynière [1], s'était métamorphosé en gosier ; les sentiments n'étaient plus que des sensations, et les désirs des appétits. » C'est ce qui donna lieu à tant d'écrits sur la cuisine, entre autres l'*Almanach des Gourmands*, publié par Grimod, de 1803 à 1814, et à tant de chansons à la louange de la bonne chère. Celle-ci se raffina sous l'Empire à un tel point qu'elle ne fit pas moins de conquêtes en Europe que nos armes elles-mêmes. Elle n'a plus aujourd'hui que de rares adeptes ; les autres affaires prennent trop de temps, et l'on mange trop vite.

Tous les *Caveaux*, tous les *Dîners* se turent, du moins on n'entendit presque plus parler d'eux, dès que Béranger commença de faire un peu de bruit. Lui seul ou à peu près chanta pendant trente ans, et l'on ne chanta que ce qui venait de lui. Il

[1] *Almanach des Gourmands*, 1803 ; *Avertissement*, p. 1.

a fait peu de chansons bachiques, peu aussi d'amoureuses, assez seulement pour immortaliser Lisette. Ce n'était pas par là qu'il voulait exercer son influence sur le peuple, et d'ailleurs il croyait que le temps de pareilles chansons était passé. « Le vin et l'amour, dit-il, ne pouvaient guère plus fournir que des cadres pour les idées qui préoccupaient le peuple exalté par la révolution, et ce n'était plus seulement avec les maris trompés, les procureurs avides et la *Barque à Caron*, qu'on pouvait obtenir l'honneur d'être chanté par nos artisans et nos soldats, aux tables des guinguettes [1]. » Aussi prit-il, pour en arriver là, le chemin que nous savons ; il entraîna à sa suite la nation entière, et il vécut assez pour se convaincre que sa muse aida plus que personne au rétablissement de la dynastie dont le chef illustre avait été l'objet de ses longs regrets et de ses plus beaux chants.

[1] *Préface* de l'édition de 1863.

SECTION III

CHANSONS HISTORIQUES

(RELIGIEUSES, MILITAIRES ET SATIRIQUES)

Les premières annales des peuples furent des chansons, et comme il n'est aucun peuple qui n'ait eu un culte, fût-ce le culte de la nature et de ses productions, aucun qui ne se soit formé et agrandi par la guerre, ces annales furent des chants guerriers et des chants religieux. On n'avait pas encore l'usage des lettres qu'on avait celui des chansons, et l'on chanta même avant de connaître la musique; car l'homme a l'instinct de l'harmonie; il trouve dans les modulations de la voix un moyen de goûter davantage les idées ou les faits qu'il répète, et il les fixe mieux dans sa mémoire. C'est ainsi que les Grecs, suivant Aristote, chantèrent leurs lois avant qu'ils connussent l'écriture [1], et il y a grande apparence, suivant Élien [2], que les paroles en étaient rhythmées. Ermippe, dans son livre sur les *Législateurs* [3], disait que celles de Charondas, entre autres, étaient chantées à table par les Athéniens [4].

[1] *Probl.* XIX, 28. Πρὶν ἐπίστασθαι γράμματα ᾖδον τοὺς νόμους.
[2] *Hist. var.*, II, 39.
[3] Athénée, XIV, 6.
[4] Si l'on ne chanta pas les décrets de Périclès, il en est un du moins contre les Mégariens qui aurait pu être chanté, puisque, si l'on en croit Aristophane, Périclès en aurait pris les termes dans une chanson de Timocréon de Rhodes (*a*). Ce poëte, en effet, était l'auteur d'une scolie contre Plutus,

(*a*) Ἐτίθει νόμους ὥσπερ σκολιὰ γεγραμμένους. (*Acharn.*, act. II, sc. II.)

Plus tard, quand on s'aperçut qu'il y aurait peut-être plus d'avantages pour la morale à chansonner les vices qu'à célébrer la vertu, on fit des chansons satiriques, moins toutefois contre les vices que contre les hommes qui en étaient atteints, et qui, plus qu'aucun autre, devaient en être exempts. Il résulte de là que ces diverses espèces de chansons sont au fond du même genre, c'est-à-dire historiques, et qu'elles doivent être comprises toutes sous ce nom. On ne parlera pas ici, est-il besoin de le dire? des *chansons de geste*; ce serait parler des filles, lorsqu'il ne doit et ne peut être actuellement question que des mères; car, bien que la manière dont les chansons de geste ont été primitivement chantées, c'est-à-dire par épisodes, ait pu les rendre familières au peuple, il est évident que de la cantilène est née l'épopée, et que les premiers poëtes épiques n'ont fait que broder sur des thèmes fournis par les poëtes des rues, du sanctuaire et des champs de bataille.

I

Des cris de guerre.

Les cris de guerre ont précédé les chansons militaires. Ce n'est pas qu'ils n'aient été maintenus depuis, et que les sol-

dont voici le commencement, tel que le donne le scholiaste d'Aristophane :

« Tu devrais, ô Plutus, ne paraître ni sur terre, ni sur mer, ni sur le continent, et être relégué au fond du Tartare et de l'Achéron, car tu es la cause de tous nos maux. »

Et par son décret, « Périclès, dit le poëte comique, interdisait aux Mégariens, comme dit la chanson, les marchés, la mer et le continent (a). »

Ce décret n'en eut pas moins des conséquences terribles, puisqu'il fut (le peuple le croyait du moins et le poëte était de cet avis) l'origine de la guerre du Péloponèse.

« Quelques jeunes gens ivres, dit celui-ci, vont à Mégare et enlèvent la courtisane Simétha; les Mégariens, outrés de douleur, enlèvent à leur tour deux courtisanes d'Aspasie; et voilà la Grèce en feu pour trois filles de joie ! »

(a) *Ibid.*

SECTION III. — CHANSONS HISTORIQUES.

dats, sur le point de combattre, n'aient crié et chanté tour à tour; mais la chanson militaire exigeant un certain degré de culture, n'a pu s'improviser tout à coup, et les sons inarticulés d'abord, puis les mots isolés mais exprimant toutefois une idée, ont été la première manifestation de la pensée du soldat, ému par quelque grave circonstance ou attendue ou imprévue. Quoi qu'il en soit, l'histoire de tous les peuples fait mention de cris de ce genre, soit d'une manière générale, soit en les spécifiant. De temps immémorial, il était établi chez les Romains qu'avant le combat, toutes les trompettes sonneraient et que les troupes pousseraient de grands cris, soit pour épouvanter l'ennemi, soit pour s'exciter elles-mêmes [1]. Animés et bien nourris, ces cris étaient un indice de la confiance du soldat; inégaux et discordants, tantôt interrompus et tantôt repris, ils trahissaient la crainte ou le découragement [2]. Mais dès qu'une armée avait poussé son cri, l'autre y répondait incontinent. Il en était de même chez les Grecs. Avant la bataille où Alexandre fit prisonnière la famille de Darius, les Perses ayant jeté les premiers un cri confus et épouvantable, les Macédoniens y répondirent aussitôt par un autre, et l'écho des vallons et des rochers d'alentour, grossissant ce cri et le multipliant, put faire croire aux Perses que l'ennemi était plus nombreux qu'il ne l'était en effet [3]. Il semble que les Romains aient appris des barbares de l'Occident à perfectionner leurs cris de guerre, et que les Germains, sinon les Gaulois, aient été dans cet art leurs premiers maîtres. Les Germains avaient un chant appelé *bardit* ou *barrit*, espèce de mélopée sauvage qui consistait en une suite de sons durs et de murmures brisés plutôt qu'en

[1] Antiquitus institutum est ut... clamorem universi tollerent; quibus rebus et hostes terreri, et eos incitari existimaverunt. (Cés., *de Bello civ.*, III, 92.)

[2] Dissonus, impar, sæpe iteratus, prodidit pavorem animorum. (Tit. Liv., IV, 37.)

[3] Redditur a Macedonibus major exercitus numero, jugis montium vastisque saltibus repercussus. (Quint. Curc., III, 10.)

T. I.

paroles, mais qui suffisait pour montrer que tous les courages étaient à l'unisson. Quand ils l'entonnaient, ils mettaient leur bouclier devant leur bouche, afin que la voix, plus pleine et plus grave, s'enflât par la répercussion [1], et eût à la fois plus de force et plus de portée. Un procédé si ingénieux, au regard de l'antique simplicité romaine, dut frapper non-seulement les soldats de Germanicus, mais ceux qui, après lui, eurent affaire aux Germains. Aussi, vers l'an 357 de notre ère, sous le règne de Valens, voyons-nous les Romains, prêts à combattre les Goths dans les escarpements de l'Hémus, pousser à l'exemple des nombreux barbares qui servaient alors dans leur armée, le cri de guerre appelé *barrit* [2], lequel commençait par un faible murmure, s'enflait par degrés et finissait par éclater en un mugissement pareil à celui des vagues qui se brisent contre un écueil [3]. Enfin, il était de règle de ne crier que lorsque les deux armées s'étaient jointes. Quiconque devançait cet instant solennel et par conséquent criait de loin, passait pour un lâche, ou du moins, comme nous dirions aujourd'hui familièrement, pour un conscrit [4]..

Sous les empereurs chrétiens, avant de sortir du camp pour marcher à l'ennemi, le chef de l'armée et les principaux officiers introduisirent l'usage de pousser le cri de *Kyrie eleison*, et, à la sortie du camp, celui de *Dominus vobiscum*. Le silence se faisait ensuite jusqu'à ce qu'on en vînt aux mains. Placés alors en arrière des troupes, ils criaient autant pour effrayer l'en-

[1] Non tam voces illae quam virtutis concentus videntur; affectatur praecipue asperitas soni et fractum murmur, objectis ad os scutis, quo plenior et gravior vox repercussu intumescat. (Tac., *Germ.*, 3.)

[2] Et Romani quidem undique voce martia concinentes, a minore solita ad majorem protolli quam gentilitate appellant barritum... (Amm. Marcell., XXXI, 7.)

[3] Qui clamor... a tenui susurro exoriens, paullatimque adulescens, ritu extollitur fluctuum cantibus illisorum. (*Ibid.*, XVI, 12.)

[4] Clamor autem quem barritum vocant, prius non debet attolli quam acies utraque se junxerit. Imperitorum enim vel ignavorum est vociferari de longe. (Végèce, III, 18.)

nemi que pour encourager leurs soldats [1]. On lit dans Dolmerus [2] que les peuples de la Norwége, devenus chrétiens, avaient également adopté pour cri de guerre *Kyrie eleison*, et qu'Erlingus Scacchius, prêt à livrer bataille au comte Sigismond, ordonna aux siens de jeter ce cri et de frapper en même temps sur leurs boucliers. Le même cri était commun aux Allemands. Engelhusius raconte, à l'occasion d'un combat entre eux et les Huns, en 934, que du côté des chrétiens, on criait *Kyrie eleison*, mais que, du côté des barbares, on entendait le cri affreux et diabolique de *hiu, hiu, hiu* [3].

Dans un fragment manuscrit d'un poëme en langue teutonique, sur la guerre que Charlemagne fit en Espagne aux Sarrasins, on chantait des chants sacrés que Schilter croit avec quelque fondement avoir été des litanies, et où, par conséquent, le cri de *Kyrie eleison* se faisait entendre. Les soldats chantaient ces litanies, pendant que sept mille trompettes sonnaient à la fois :

 Siven thusent horn tha vore clungen.
 Ire wihliet sie sungen.

 Septem mille buccinæ hic præcinebant.
 Cantica sua sacra cantabant [4].

Le même fragment contient un discours de Turpin aux soldats pour les animer et les préparer à une mort chrétienne : « Aujourd'hui, leur dit-il, nous verrons Notre-Seigneur ; là, nous serons dans une allégresse perpétuelle. » Les soldats lui répondent par le cri de *Gloria in excelsis Deo*.

[1] Conf. Spanheim, *ad Jul. imper. Orat.*, I, p. 233, éd. de 1696. — Bona, *in Reb. liturg.*, II, 4.

[2] Dans Hirdskraan, *seu Jus aulicum antiquum Norwegicorum*, p. 51 et p. 413 ; ap. Ad. Klotz, *Tyrtæi quæ supersunt*, p. 197.

[3] Ex parte christianorum *Kyrie eleison* dicitur ; ex parte aliorum turpis et diabolica vox *hiu, hiu, hiu*. (*Chronic.*, p. 1073, in *T. II Script. rerum Brunsw. Leibnitzii*. 1707-1711.)

[4] *Rhythmus in victoriam Ludovici regis*, p. 16 (note), dans le t. III du *Thes. antiq. teutonicar.* de Schilter.

Hiute gesehe wir unseren Herren;
Tha sin wir iemer mer uro.
Sie sungen : *Gloria in excelsis Deo.*

Hodie videbimus Dominum nostrum;
Ibi erimus perpetuo lætabundi.
Cantabant : *Gloria*, etc. [1].

Louis, fils de Louis le Bègue, prêt à combattre les Normands, en 881 [2] ou 883, chante également une litanie *lioth frano*, qu'entrecoupe l'invocation faite par les soldats en chœur, de *Kyrie eleison* [2].

Morhof, dans son Traité de la langue et de la poésie allemandes [3], a publié pour la première fois un chant de guerre en l'honneur de Henri l'Oiseleur, où on lit ce couplet farci d'onomatopées et aussi pittoresque que bruyant :

> Kyrie eleison,
> Pidi pom pom pom,
> Lerm, lerm, lerm, lerm [4],
> Sich keiner herm [5],
> Drom, drari, drom,
> Kyrieleison [6].

Cette série de cris de guerre monosyllabiques ou polysyllabiques, et tirés de la liturgie grecque et latine, se clôt par

[1] *Rhythmus in victoriam*, etc., p. 17 (note).
[2] *Rec. des Hist. des Gaules.* IX, p. 99, v. 92 et suiv.
[3] P. II, c. vii, p. 544. (En allemand.)
[4] Bruit, bruit, ou alarme, alarme.
[5] Que personne ne s'attriste.
[6] Il semble que cet allemand a été rajeuni, car il porte plutôt la marque du dix-septième siècle que celle du dixième.
Pidi pom pom pom est encore aujourd'hui un refrain de chansons populaires et de chants d'étudiants. C'est l'onomatopée du tambour qu'on exprime encore à peu près de la même manière en allemand. *Drom drari drom*, au contraire, paraît plutôt l'onomatopée de la trompette. *Drom*, dans la prononciation vulgaire de l'Allemagne méridionale, est la première syllabe aussi bien de *trompete* (trompette), que de *trommel* (tambour).

celui d'*Alleluia*, propre à la fois aux Germains et aux Francs. Le porte-étendard le poussait le premier, les prêtres le redisaient trois fois, et les soldats y répondaient ensuite comme un seul homme [1]. Quand ils approchaient d'une ville, précédés de la croix et de l'image du Christ, ils terminaient par le cri d'*Alleluia* une courte prière dont Bède nous donne la formule :

« Nous vous supplions, Seigneur, que, dans votre miséricorde, vous détourniez votre fureur de cette ville et de votre sainte Maison, parce que nous avons péché. *Alleluia* [2] ! »

Ces cris et d'autres reparurent en France pendant les guerres civiles du seizième siècle. Ainsi lorsque les Rochellois reprirent sur les catholiques leur cité et leurs forts, où le duc de Montpensier était parvenu à s'introduire et à mettre garnison, ils coururent aux armes et chassèrent les envahisseurs au cri de : *Vive l'Évangile* [3] ! Que ne chantaient-ils en même temps ce verset : « Heureux ceux qui procurent la paix ; car ils sont appelés enfants de Dieu [4] ! » ou cet autre : « Je vous donne un commandement nouveau ; que vous vous aimiez les uns les autres ; que, comme je vous ai aimés, vous vous aimiez aussi les uns les autres [5] ? » N'est-ce pas un trait remarquable de la fureur aveugle et de l'imbécillité des guerres religieuses, que cette invocation à l'Évangile, dans le moment où l'on s'égorge les uns les autres ? Ceci soit dit à la charge de tous les partis engagés dans les guerres de ce genre.

[1] Bède, *Hist. eccles. anglic.*, I, 20.
[2] *Ibid*, 26.
[3] *Richardi Dinothi, de Bello civili gallico*, etc. 1582, in-4°, p. 160.
[4] Matthieu, v, 9.
[5] Jean, xiii, 34.

II

Chansons militaires et religieuses chez les Hébreux et chez les Grecs.

Il est hors de doute que les premières chansons militaires furent en même temps des chansons religieuses. C'étaient, avant la bataille, des invocations à Dieu ou à un dieu, pour en obtenir la victoire; c'étaient, après celle-ci, des hymnes pour l'en remercier. S'il n'est pas téméraire de croire qu'il y eut des guerres avant le déluge, puisqu'il n'y eût pas eu de déluge sans la méchanceté des hommes, et qu'une des marques essentielles de leur méchanceté est la passion qui les porte à s'entre-détruire, si, dis-je, il y eut des guerres avant cette catastrophe, il y eut aussi des chants militaires. On ne pourrait pas sans doute en citer des exemples, mais on verrait peut-être une preuve qu'elles ont existé, dans l'invention des instruments de musique due, selon Moïse [1], aux enfants de Jubal. Or, est-il croyable qu'on ait inventé des instruments de musique avant que la musique vocale l'ait été elle-même? Non sans doute. S'il en est ainsi, et les hommes en étant arrivés à ce degré de malice et de corruption qui forçait Dieu à prendre le parti de les détruire, que pouvaient-ils chanter? Ce n'est pas l'amour, je pense; au moins l'honnête amour? C'était donc la guerre. Et comme alors, la pensée de ne pas triompher de l'ennemi les frappait d'épouvante, ils ne se faisaient pas scrupule d'invoquer l'assistance de ce dieu qu'ils offensaient d'ailleurs et bravaient tous les jours; et mêlant son nom sacré à leurs chants de guerre, ils le bénissaient sans doute, étant vainqueurs, avec la même légèreté qu'ils l'eussent blasphémé, étant vaincus.

[1] *Genèse*. IV, 21.

SECTION III. — CHANSONS HISTORIQUES.

Mais à quoi bon remonter si haut, c'est-à-dire à une époque où les monuments nous font défaut, et où le champ des conjectures est trop vaste pour ne pas s'y égarer? Ces monuments, Moïse le premier nous les fournira ; arrivons donc à Moïse. Quoi de plus beau que son cantique d'actions de grâces, après le passage de la mer Rouge [1]? Outre qu'aucun chant de victoire n'est plus ancien, aucun n'exprime avec autant d'énergie la joie qui transporte le vainqueur, l'amour qu'il ressent pour le Dieu qui l'a fait vaincre, la reconnaissance dont il est pénétré. Les Grecs donnaient le nom d'*épinicie* à cette sorte de chant [2]. Tout, dans celui de Moïse, jusqu'à la brièveté des membres de phrase et, de temps en temps, au retour des mêmes idées, tout dans cet incomparable chant respire la grandeur et la majesté ; tout indique qu'il fut et qu'il dut être longtemps populaire parmi les Hébreux. Le ministre Chandieu qui officia à la bataille de Coutras (1587), fit, après cette fameuse déroute des Ligueurs, un cantique en hexamètres français, où il paraphrase plus qu'il ne traduit celui du législateur des Hébreux [3]. Mais que cette copie est froide et languissante au prix de l'original !

Le livre du *Juste* où il était dit que le soleil s'arrêta jusqu'à ce que le peuple hébreux se fût vengé de ses ennemis, et dont il est ainsi parlé en Josué [4] : « Ceci n'est-il pas écrit au livre *du Juste?* » était, au sentiment de Grotius, une épinicie. Mais Jean Le Clerc, sur ce même passage de Josué [5], pense que le livre *du Juste* était un recueil d'hymnes relatives à l'histoire du peuple hébreu, mais non pas toutes écrites dans le même temps [6]. Sur quoi

[1] *Exode*, xv.
[2] Ἐπινίκιον. C'étaient, comme ce mot l'indique, des vers chantés dans le temps même de la victoire, ou immédiatement après, et ayant pour objet la louange du vainqueur et des actions de grâces aux dieux sous les auspices desquels on avait combattu.
[3] Voy. les *Mémoires de la Ligue*, II, p. 246 ; 1758, in-4°.
[4] I, 10, v. 13.
[5] *In Commentar.*, p. 24. Ed. Tubing.
[6] *Ap.* Klotz, *Tyrtæi quæ supersunt*, p. 220.

Klotz fait cette réflexion, que la pure orthodoxie pourrait contester à la critique : « Il est certain que ce livre était un recueil de poésies ; ce qui le prouve jusqu'à l'évidence, c'est l'arrêt du soleil dans sa course, circonstance qu'on cherchera toujours vainement à expliquer, si l'on croit qu'il en est ici parlé historiquement [1]. »

Plus justement encore appellera-t-on épinicie le chant en l'honneur de David, vainqueur de Goliath. « Lorsque, dit l'Écriture [2], David revint de la défaite des Philistins, il sortit des femmes de toutes les villes d'Israël... qui jouaient des instruments, s'entre-répondaient, et disaient : Saül en a frappé ses mille et David ses dix mille. » Ce chant ne plut point à Saül. « Elles ont, disait-il avec colère, donné dix mille hommes à David, et à moi mille seulement ; il ne lui manque plus que d'avoir le royaume. » David l'eut en effet. Rapprochons ce chant des femmes d'Israël de deux chansons des soldats d'Aurélien, vainqueurs des Sarmates et des Francs, qui commencent ainsi :

Mille, mille, mille, mille, mille, mille decollavimus,
Mille Francos, mille Sarmatas semel occidimus [3].

Pour moi, j'ai peine à croire que cette rencontre soit un pur effet du hasard. Dans le temps qu'il faisait la guerre aux barbares, Aurélien ne s'était pas encore montré persécuteur des chrétiens, et il en avait dans son armée. L'un d'eux, je suppose, versé dans la science des Écritures, se sera rappelé le chant des femmes israélites et en aura fait l'application à son empereur. Ses compagnons l'auront brodé ensuite.

C'est aussi une épinicie, et, au témoignage de quelques savants exégètes, la plus belle de l'Ancien Testament, que le cantique de Débora, au livre *des Juges* [4]. Il y a dans cette pièce, selon le

[1] *Apud* Klotz, etc., p. 227.
[2] *Samuel*, I, 18, v. 6, 7 et 8.
[3] Fl. Vopiscus, *Aurelian.*, 6 et 7.
[4] Ch. v.

théologien anglais Robert Lowth, une élévation d'idées merveilleuse jointe à une magnificence incroyable de style [1]. On y trouve, dit un autre, « de si grandes beautés d'expressions, une si grande variété de figures, une harmonie si soutenue et si flatteuse à l'oreille, une hardiesse de métaphores si élégante [2], une peinture enfin si naïve et si colorée des passions, qu'on ne saurait mettre ce cantique au-dessous des odes de Pindare et d'Horace, et qu'il suffit pour montrer quelles étaient la richesse et la force de la poésie des Hébreux, dès sa plus haute antiquité [3]. » Il ne manque à toutes ces qualités que celle dont nous autres Français avons la faiblesse d'être fort jaloux, la clarté. Est-ce par inadvertance qu'elle a été omise, ou est-ce à dessein ? et l'auteur de ce jugement pensait-il, comme je prends la liberté de le faire moi-même, que, sous ce rapport essentiel, le cantique de Débora laisse peut-être quelque chose à désirer ?

Enfin d'autres juges, non moins compétents que Lowth et Witsius, estiment que le passage des annales des Amorrhéens cité par Moïse [4], comme proverbe, c'est-à-dire, sans doute, comme chant devenu populaire, est tiré d'une épinicie faite à l'occasion de la victoire de Sehon, roi des Amorrhéens, sur le roi de Moab [5]. Ce passage commence ainsi : « Venez à Hesçbon; que la ville de Sihon soit bâtie et rétablie. Car le feu est sorti de Hesçbon, et la flamme de la ville de Sihon : elle a consumé Har des Moabites, et les seigneurs de Bamoth, à Arnon, etc., etc. »

On a disputé longtemps et l'on disputera longtemps encore sur la question de savoir si ces cantiques, dont le lyrisme s'élève à une telle hauteur qu'il est difficile à l'esprit de le suivre jusqu'en ces régions, sont ou ne sont pas en vers.

[1] *De Sacra poesi Hebræorum,* I, p. 459, éd. de 1758-1762.
[2] Tam eleganti translationum audacia.
[3] Witsius, *Miscell. sacr.*, I, 23.
[4] *Nombres*, XXI, v. 27.
[5] *Ap.* Klotz, *loc. cit.*

Auguste Pfeiffer qui l'a traitée[1], dit assez plaisamment qu'à cet égard « les juifs eux-mêmes sont plus aveugles que des taupes, et si réservés qu'ils semblent être tous d'accord pour ajourner la solution de cette question à l'avénement d'Élie[2]. » Joseph Scaliger nie toute espèce de poésie métrique dans les Psaumes[3]. Bohlius, qui le querelle là-dessus, convient qu'il y a pourtant quelque chose qui ressemble à ce genre de poésie[4]. Wasmuth prétend qu'elle n'y est qu'accidentellement[5]. D'autres ont avoué simplement leur ignorance. Saint Augustin d'abord[6], ensuite Fr. Junius, Val. Schindlerus, Ludovicus Lusitanus, Gilb. Genebrardus, Bellarmin et Alstedius. D'autres, plus osés, trouvèrent dans le texte des Écritures, des hexamètres, des pentamètres et des vers lyriques. Tels sont Josèphe, Eusèbe, Cyrille d'Alexandrie, saint Jérôme et Isidore de Séville. Marianus Victorius dit que les vers hébreux ne sont point, comme ceux des Grecs et des Latins, assujettis à des règles, mais « qu'ils coulent en liberté » (*libere fluere*), comme « les vers sans mesure » (*carmina soluta*) des Étrusques; qu'il y a des vers léonins dans le *Cantique des cantiques*[7]. Mais des vers sans mesure ou *carmina soluta* sont des termes qui se contredisent.

La tentative la plus audacieuse, pour prouver que la poésie métrique est l'essence même des Psaumes, vient de Fr. Gomarus. Il publia en 1637 une *Lyra Davidica, ou Nouvel art poétique des Hébreux*, qui fut fort approuvée par Buxtorf, Daniel Heinsius, Louis de Dieu, Constantin Lempereur, Hottinger et autres

[1] *Diatribe de poesi Ebræorum*. Witteberg., 1671, in-4°.

[2] Quin ipsi Judæi hic talpis cæciores, et tam muti sunt, ut unanimi conspiratione totius quæstionis decisionem in Eliæ adventum distulisse videantur.

[3] *Animadvers. ad Chron. Euseb.*, p. 6, B.

[4] Non $\mu\epsilon\tau\rho o\nu$ sed $\mu\epsilon\tau\rho o\epsilon\iota\delta\grave{\epsilon}\varsigma$ (*Disput. pro ministerio sensus ex accentib metricis*, th. XVI et seqq.)

[5] Nisi ex accidentibus. (*Instit. accent.*, p. 14.)

[6] *Epist.* CXXXI, ad *Mumerium*.

[7] *Not. ad Hieronim.*, *Epist.* CXVII.

philologues. Mais les règles qu'il y établit parurent tellement élastiques, il alléguait tant d'exceptions, admettait des vers de mesures si diverses, les uns purs, les autres mêlés, ceux-là courts et ceux-ci longs, d'autres analogues et d'autres anormaux, d'autres complets et d'autres non, que Louis Capel [1] et Calovius [2] durent prendre simultanément la plume pour faire justice de cette chimère. Et, pour en démontrer mieux encore la monstruosité, Pfeiffer fit voir qu'en vertu des règles établies par Gomarus, il serait aisé de prouver que l'Oraison dominicale n'est pas moins en vers que les Psaumes; et il en donne la preuve aussi concluante qu'elle est curieuse [3].

[1] *Animadv. ad. novam Davidicam Lyram*, p. 50 et *seqq*.
[2] *Critic. sacr.*, p. 377.
[3] La voici telle qu'elle se trouve dans l'écrit indiqué plus haut :

Pater noster qui es in cœlis,
Carmen antispasticum anomalon, mutato duplici antispasto in duplicem epitritum primum, juxta Comari *Lyram*, p. 90.
Sanctificetur nomen tuum,
Choriambicum mixtum ex epitrito quarto hypercatalecto, p. 69, 70.
Adveniat regnum tuum,
Ionicum a majori dimetrum mixtum, p. 72.
Fiat voluntas tua,
Iambicum dimetrum brachycatalectum, p. 55.
Sicut in cœlis et in terra.
Epichoriambicum ex syzygia troch. trimetr. brachycatalectum, p. 68, 69.
Panem nostrum quotidianum
Dactylicum tetrametrum mixtum, p. 56.
Da nobis hodie,
Dactylicum trimetrum catalectum, p. 55.
Et remitte
Trochaïcum monom. acatalectum, p. 42.
Nobis debita nostra,
Dactylicum trimetrum mixtum, p. 55.
Sicut et nos
Trochaic. monom., p. 42.
Remittimus
Iamb. monom. perf., p. 50.
Debitoribus nostris,
Trochaïc. dimetr. catal. anormal., p. 50.
Et ne nos induca
Spondaic. trimetr., p. 55.

Bien que je sois tout à fait hors d'état de trancher cette question, n'ayant à cet égard que mon instinct pour guide, si j'avais à choisir parmi toutes ces autorités, j'accepterais plutôt celle de Josèphe, assez instruit des antiquités de sa patrie pour mériter quelque créance. Il dit donc que le cantique du passage de la mer Rouge était en *hexamètres*[1]. Soit donc qu'en parlant ainsi, il ait voulu se faire mieux comprendre des Grecs et des Romains pour qui il écrivait, et à qui cette sorte de mesure prosodique était familière, soit, comme on l'a cru aussi, qu'il se soit exprimé à la manière des Hébreux qui mesurent les trimètres et les hexamètres, non selon la quantité et le nombre des syllabes, mais selon les règles de la conduite des tons, ou la mélopée, il paraîtra constant que ce cantique et sans doute aussi tous les autres étaient en vers, que Josèphe, qui était Juif, le savait apparemment, et que c'est à tort qu'après lui on a prétendu le contraire[2].

Les Grecs, outre l'épinicie, avaient le *pæan*. Quoique les pæans aient été d'abord des hymnes adressés à Apollon[3], pour conjurer quelque malheur public[4], que ce nom ait été donné à des vers faits à la louange d'autres divinités et même de simples mortels, il y en avait deux qu'on chantait, le premier, avant le combat, en l'honneur de Mars Enyalius[5], le second, après le

In tentationem,
Troch. dimetr. brachycatal., p. 50.
Sed libera nos a malo.
Iamb. dimetr., p. 55.

D'après cette méthode, ajoute Pfeiffer, tout serait poëme, ce qu'on dirait comme ce qu'on écrivait, et il ne serait personne qui ne pût s'appliquer ce vers d'Ovide :

Quidquid tentabam dicere versus erat.

[1] Ὠδὴν ἐν ἑξαμέτρῳ τόνῳ. *Antiq. Judaïc.*, II, c. ult.
[2] Conférez avec ces opinions diverses celles du docte M. Renan, sur la poésie des Sémites et ses vicissitudes, dans sa belle *Histoire des langues sémitiques*, p. 381 et s.
[3] Pæan était même un des noms de ce dieu; πυρὰ τὸ παίειν, c'est-à-dire *a faciendo*.
[4] Schol. d'Aristophane, *ad Plutum*, p. 68 E, éd. d'Em. Portus, 1607.
[5] Ἐνυάλιο de Ἐνυώ, Bellone.

combat, en l'honneur d'Apollon. Cyrus, marchant contre Crésus, chante à Mars Enyalius un pæan que ses soldats répètent en chœur [1]; mais c'est à Apollon que les Phliasiens chantent un pæan, après avoir vaincu les Pelléniens [2], et cette sorte de pæan était plutôt une épinicie.

Klotz [3] observe que, selon toute apparence, la première épinicie chantée chez les Grecs le fut par Apollon célébrant la victoire de Jupiter sur Saturne; et il allègue Tibulle, écho déjà bien affaibli de la tradition hellénique à cet égard. Le poëte prie le dieu de venir révéler le secret des livres sibyllins au fils de Messala, récemment admis dans le collége des Quindécemvirs chargés de la garde et de l'interprétation de ces livres : « Viens, lui dit-il, beau et bien paré; mets ta robe de cérémonie; peigne avec soin ta longue chevelure; sois tel enfin que le jour où, après la défaite de Saturne, tu chantas, dit-on, les louanges de Jupiter vainqueur [4]. » Mais peut-être ne valait-il pas la peine de rappeler cette origine, tout aussi authentique que l'existence des personnages auxquels on la fait remonter. C'est à peu près comme si l'on attribuait aux satyres l'invention du poëme qui porte ce nom.

Pausanias cite deux vers d'une épinicie chantée par les dames de la Messénie, au retour d'Aristomène, vainqueur des Spartiates dans les plaines et sur les monts de Stényclère [5]. S'il fallait juger de la pièce entière par ce fragment, on n'en aurait pas une bien haute idée; mais ce serait juger d'un monument détruit sur un pan de mur insignifiant que le temps aurait épargné. Ce que je tiens à constater, c'est que ce témoignage

[1] Xénophon, *Cyrop.*, VII, 1.
[2] *Idem.*, *Hist. Grecq.*, VII, 2.
[3] *Tyrtæi quæ supersunt*, p. 228, 229.
[4] Qualem te memorant, Saturno rege fugato,
 Victori laudes concinuisse Jovi.
 (Tibulle, *Eleg.* II, 5, v. 7 et s.)
[5] Pausanias, IV, 16.

de la joie patriotique des Mésséniennes dut être populaire, puisqu'on chantait encore leur chanson du temps de Pausanias.

Cette chanson nous amène naturellement à parler de Tyrtée; car c'est alors précisément que les siennes faisaient voler aux combats les Spartiates découragés, et que, dans cette circonstance, elles ne les avaient pas empêchés d'être battus. On connaît l'histoire de ce maître d'école; c'est la qualité que lui donne Pausanias [1]. Les Spartiates, pensant que les revers continus qu'ils essuyaient en Messénie résultaient de l'incapacité de leurs généraux, en demandèrent un à l'oracle de Delphes. Celui-ci apostilla la requête et leur dit de la porter aux Athéniens qui y feraient droit. Les Athéniens leur envoyèrent Tyrtée. Supposons un moment qu'étant toujours en guerre avec les Belges ou les Suisses, et étant vaincus par eux, faute d'un bon général, nous en demandassions un au Pape, et que Sa Sainteté nous renvoyât aux Anglais, nous serions dans la même situation que les Spartiates. Mais si les Anglais, à tort ou à raison, passent pour être au moins aussi jaloux des Français que les Athéniens l'étaient des Spartiates, ils ne sont pas aussi plaisants. Aussi, loin de nous envoyer un général même ridicule, de peur qu'il ne trompât encore leur attente, ils ne nous en enverraient aucun, et nous laisseraient nous tirer de la serre des Belges ou des Suisses comme nous pourrions. Il semble au contraire que les Athéniens aient voulu montrer aux Spartiates qu'ils les jalousaient toujours, et de plus qu'ils se moquaient d'eux.

En effet, Tyrtée, au rapport de quantité d'historiens [2], avait le timbre un peu fêlé. Tout poëte, de l'avis de Platon, en est un peu là. Il est avéré qu'il était boiteux; d'autres ont dit qu'il était louche, d'autres borgne; d'autres enfin qu'il était difforme [3].

[1] Pausanias, IV, 15.
[2] *Id., Ibid.* — Diog. Laërce, *Vie de Socrate,* etc.
[3] Justin, III, 5. — Acron., *Schol. Horat. ad Art. poetic.,* v. 402.

SECTION III. — CHANSONS HISTORIQUES.

se trouva par bonheur qu'il n'était pas muet [1]. Trois fois vaincus d'abord sous la conduite de ce singulier général, les Spartiates étaient sur le point de quitter la partie et de rentrer chez eux, quand Tyrtée les arrête et entonne un chant de guerre. Enflammés par ces accents, les Spartiates reviennent à la charge et mettent les Messéniens en déroute [2]. A ceux qui douteraient de ce prodige, on rappellerait que nos pères furent témoins d'un prodige plus grand encore, puisque des vers de Tyrtée, sans Tyrtée, nous aidèrent à vaincre la coalition.

Depuis lors, les Spartiates marchèrent au combat en chantant les vers de Tyrtée, et ils réglaient sur le rhythme le mouvement de leurs attaques. Quelquefois une espèce de répétition de ces chants, avant le combat, avait lieu devant la tente du roi [3]. Si l'on en croit Philochore [4], après la conquête de la Messénie, les Spartiates établirent pour loi que, toutes les fois qu'ils seraient à souper, dans leurs expéditions militaires, ils chanteraient, outre des pæans, les vers de Tyrtée, et que le général donnerait

[1] Voici l'épitaphe qu'un Italien railleur, J. Barberi, de l'Académie des *Ignoranti*, s'amusa à lui composer :

> Tyrtæo poetæ
> Deformi, lusco et claudo
> Litteratori, militi contemto,
> Qui
> Parnassi montem non conscendit,
> Quia claudus erat,
> Quia luscus erat,
> Montemque male viderat;
> Quem, si conscendisset,
> Musæ propter ejus deformitatem ejecissent,
> Cœnotaphium
> Trias hominum
> Deformium, luscorum claudorumque
> Finxerunt.
> Hoc ora, viator,
> Ne Tyrtæus sis (a).

[2] Max. de Tyr, *Dissert.* XXI. — Suidas, au mot Τυρταῖος.
[3] Lycurg., *Orat. cont. Leocrat.*, c. 28.
[4] Athénée, XIV, 7.

(a) Dans *Petri Alcyonii de Exilio*; Lips., 1707, aux Additions.

de la viande pour récompense à celui qui aurait le mieux chanté. A la bonne heure ! cette infraction autorisée au régime du brouet ne déplaisait pas sans doute aux soldats.

Qu'était-ce donc que ces vers doués d'une propriété si merveilleuse et pourtant si naturelle? Des anapestes et des vers élégiaques. Il ne nous est rien resté de ceux là, si ce n'est un fragment de trois lignes, très-heureusement ramenées par Théodose Canterus à six vers du rhythme anapestique [1]. Les autres forment quatre pièces dont la première est dans Lycurgue [2], et les trois autres dans Stobée [3]. Ajoutez-y une demi-douzaine environ de fragments recueillis par Stobée, Pausanias et Plutarque, et ce sera tout. Les idées en sont généralement communes, quoique exprimées avec chaleur et avec force. L'abbé Barthélemy [4] en a donné un résumé un peu emphatique, mais fidèle. C'est, entre autres, « l'image d'un héros qui vient de repousser l'ennemi, » que le poëte représente aux soldats; « le mélange confus de cris de joie et d'attendrissement qui honorent son triomphe le respect qu'inspire à jamais sa présence; le repos honorable dont il jouit dans sa vieillesse; c'est aussi l'image plus touchante d'un jeune guerrier expirant dans le champ de gloire, les cérémonies augustes qui accompagnent ses funérailles, les regrets et les gémissements d'un peuple entier à l'aspect de son cercueil ; les vieillards, les femmes, les enfants qui pleurent autour de son tombeau et les honneurs immortels attachés à sa mémoire. Tant d'objets et de sentiments divers retracés avec une éloquence impétueuse et un mouvement rapide, embrasaient les soldats d'une ardeur jusqu'alors inconnue. »

Il n'y a rien dans ces idées qui soit, je le répète, fort au-dessus du commun; on n'en saurait toutefois contester la convenance et l'opportunité. Quand les peuples sont en proie à une grande

[1] *Var. Lection.*, I, c. 19.
[2] *Orat. contra Leocrat.*
[3] *Serm.*, XLVIII et XLIX.
[4] *Voyage du jeune Anacharsis*, IV, 40.

SECTION III. — CHANSONS HISTORIQUES.

exaltation révolutionnaire, entretenue par la résistance et soutenue par le succès ; quand encore ils se trouvent en quelque circonstance critique où il s'agit pour eux de vaincre ou d'être anéantis ; quand enfin ils tombent dans le découragement, ce ne sont pas les conseils tirés d'une philosophie délicate et subtile qui les tiendront en haleine lorsqu'ils seront las, ni qui les relèveront lorsqu'ils seront abattus ; il y faut des procédés plus vulgaires, plus susceptibles à cause de cela d'être compris, et c'est pourquoi tous ceux qui ont voulu remuer fortement les passions du peuple y ont employé les images les plus usées, les pensées les plus rebattues, certains que s'ils savaient seulement les revêtir d'expressions pompeuses et sonores, ils atteindraient infailliblement leur but. Mais figurez-vous un critique sévère, Quintilien, par exemple, jugeant de sang-froid, dans son cabinet, du mérite des poëtes, et rencontrant, avec Nicandre et Euphorion, qu'il se contente de nommer, Tyrtée à qui il ne fait pas plus d'honneur ; si l'on trouve étrange ce procédé, et même insultant pour un poëte qu'Horace met immédiatement après Homère [1], il répondra tranquillement que s'il garde le silence sur Tyrtée, ce n'est pas qu'il ne lui reconnaisse ainsi qu'aux autres *quelque utilité* [2], et qu'il n'en approuve la lecture, mais c'est qu'il n'est pas assez préparé, quant à présent, pour en dire davantage. « Nous reviendrons, dit-il, à eux, lorsque nos forces se seront développées, agissant alors comme dans ces repas somptueux où, après s'être rassasié des meilleurs mets, on se rejette sur les plus communs [3], pour se procurer le plaisir de changer. » Il est difficile de croire après cela que le critique n'ait pas eu une assez méchante opinion du poëte.

On pense que Tyrtée est l'inventeur de l'*embatérie*, ou chant

[1] ... Post hos insignis Homerus
Tyrtæusque mares animos in martia bella
Versibus exacuit. ...
[2] Ut qui dixerim esse in omnibus utilitatis aliquid. (*Instit. orat.*, X, 1.)
[3] Vilioribus.

du départ[1], que les Spartiates chantaient en chœur avec accompagnement de la flûte. C'est d'une embatérie ainsi chantée à Lacédémone, les jours de fêtes, qu'est tiré ce couplet :

LES VIEILLARDS.

Étant jeunes, nous étions vaillants, intrépides.

LES JEUNES GENS.

Nous le sommes aujourd'hui ; mettez-nous à l'épreuve, si vous voulez.

LES ENFANTS.

Nous le serons encore plus que vous[2].

Rouget de l'Isle et Chénier ont imité ce passage :

> Nous entrerons dans la carrière
> Quand nos aînés n'y seront plus ;
> Nous y trouverons leur poussière
> Et la trace de leurs vertus.
> Bien moins jaloux de leur survivre
> Que de partager leur cercueil,
> Nous aurons le sublime orgueil
> De les venger ou de les suivre.
>
> (*La Marseillaise*, vi^e couplet.)

[1] Νόμους πολεμικούς, ou chants de guerre, comme dit Thucydide, V, 69 ; — ἄσματα, ou petites chansons, comme les appelle le scholiaste, sur ce passage.

[2] Jul. Pollux, IV, p. 413. — Plutarq., *Vie de Lycurgue*, c. 31. — Je ne sais s'il convient d'appeler embatérie une chanson très-jolie d'Hybrias, de Crète, qu'Athénée (XV, 50) nous a transmise, et qui est ainsi conçue :

J'ai pour fortune une lance, une épée et un beau bouclier de peau qui sert de rempart à mon corps. Ce sont eux qui me donnent des champs que je laboure, des vignes d'où je tire d'excellents vins ; c'est par eux que je suis appelé le maître de céans.

S'il en est qui n'osent porter la lance, l'épée et le bouclier, rempart du corps, qu'ils fléchissent devant moi le genou, qu'ils m'appellent leur seigneur et grand roi.

On ne sait à quelle époque vivait cet Hybrias, ni s'il fut à la fois poëte et soldat ; mais, à lire ces vers où il célèbre la profession des armes et les avantages qu'on en retire, avec une si aimable forfanterie, on dirait l'œuvre de quelque klephte de la guerre de l'indépendance hellénique, ou d'un de ces aventuriers qui servaient dans les armées françaises au quinzième siècle.

SECTION III. — CHANSONS HISTORIQUES. 127

> Vous êtes vaillants, nous le sommes,
> Guidez-nous contre les tyrans;
> Les républicains sont des hommes,
> Les esclaves sont des enfants.
>
> (*Le Chant du départ*, IV^e couplet.)

Ces deux chansons fameuses sont de véritables embatéries. C'en était une aussi que la chanson primitive de Roland; car je crois qu'elle ne fut d'abord qu'une simple chanson, comme le furent la plupart de nos chansons de geste, avant d'être converties en poëmes. Et même au temps de Roland, ce genre de chansons n'était pas nouveau. Il me semble les reconnaître dans ces chants que les Gaulois Tectosages, l'an 189 de Rome, entonnaient au commencement de la bataille, avec accompagnement de hurlements et de danses forcenées, chants qui effrayaient tellement l'armée romaine que le consul Manlius Vulso eut alors beaucoup de peine à la rassurer [1]. Ces mêmes Gaulois avaient aussi leurs épinicies [2], et c'est pendant que leurs serviteurs attachaient aux portes des habitations les dépouilles sanglantes de l'ennemi, qu'ils entonnaient ce chant de victoire.

III.

Chansons militaires et religieuses chez les Romains.

Les chansons des premiers âges du peuple romain nous sont tout à fait inconnues [3], on en ignore même la métrique. Ébau-

[1] Tit. Liv., XXXVIII, 17.
[2] Ὕμνον ἐπινίκιον, dit Diodore de Sicile, V, 9.
[3] Toutefois, en descendant jusqu'à l'an 395 avant Jésus-Christ, on trouve la chanson historique du maître d'école de Faléries, qui livra à Camille les fils des principaux Falisques, et que le dictateur fit ramener à la ville, chargé de chaînes, par ces mêmes enfants. Mais il paraît prouvé que cette chanson fut faite, au moins trois cents ans après l'événement, par un poëte

chée et confuse à son origine, la poésie latine manquait de règles. Ce n'est qu'après une longue expérience qu'elle s'en imposa de diverses espèces, et quand l'observation des repos ou intervalles dont l'oreille était frappée, eut éveillé chez les poëtes le sentiment de la mesure. Quelques-unes de ces règles étaient déjà sans doute établies, quand on commença de faire des vers saturnins et des vers fescennins ; ceux-ci railleurs et licencieux, chantés dans les fêtes rustiques, dans les noces et dans les triomphes ; ceux-là graves et solennels, appliqués aux cérémonies du culte, à la louange, à la glorification des dieux. C'est ainsi, je suppose, que les chants à peu près inintelligibles des Frères arvales, et ceux des prêtres saliens en l'honneur de Mars Gradivus, étaient en vers saturnins, tandis que ce fut peut-être en vers fescennins que les soldats de Romulus improvisèrent les chansons [1] qu'ils chantaient au triomphe de ce roi sur les Céciniates et les Antemnates. Peut-être aussi, ces dernières étaient-elles satiriques ; c'eût été alors le premier exemple du genre chez les Romains ; mais, si l'on en croit Denys d'Halicarnasse, ils n'ont pas l'honneur de l'avoir inventé ; cet honneur appartient aux Grecs. Il dit que les Athéniens chantaient de pareilles chansons satiriques autour du char des triomphateurs, et il paraît si sûr de son fait que, s'il ne prend pas la peine de produire ses preuves, c'est uniquement, ajoute-t-il, de peur de donner de l'ennui au lecteur [2].

qui la teignit légèrement d'archaïsme. Priscien, l. VIII, en donne un fragment de six vers, et l. XII, un autre fragment de deux. Ces deux derniers, Priscien les a tirés du livre d'Alphius Avitus, qui vécut, dit-on, du temps d'Auguste et de Tibère, et les érudits croient y reconnaître l'allocution du traître à Camille :

> Seu tute mavis obsides,
> Seu tute captivos habes.

Voy. dans les *Poetæ minores*, t. II, p. 28, de l'éd. Lemaire, la Dissertation de Wernsdorf.

[1] Ποιήμασιν αὐτοσχεδίοις, selon Denys d'Halic., II, p. 102.
[2] *Ibid.*, VII, p. 477.

SECTION III. — CHANSONS HISTORIQUES.

Cela étant, il faut que les Romains aient reçu des Grecs cette coutume. Le peuple romain, à son origine, était un mélange de Latins, de Troyens et de Grecs auxquels se joignirent bientôt des Sabins et des Étrusques. Rome avait des dieux de toutes ces nations. Elle tenait des Grecs le culte d'Hercule, et Romulus sacrifiait à ce dieu selon le rite grec [1]. Elle tenait des Troyens le culte d'Evandre, et lorsqu'elle voulait prouver sa parenté avec les nations grecques, elle alléguait les vieux hymnes qu'elle possédait en l'honneur de la mère d'Evandre, hymnes qu'elle ne comprenait plus, mais qu'elle persistait à chanter [2]. On doit donc conclure avec Denys d'Halicarnasse que la chanson satirique à Rome, comme les hymnes religieux, étaient d'importation grecque. Quoi qu'il en soit, l'usage s'en établit. Tite-Live raconte [3] que lorsque Cincinnatus triompha des Éques, on mena devant son char les généraux ennemis, et que les soldats, marchant à sa suite, mêlaient leurs voix à celles des Romains attablés devant leurs portes, et débitaient des chansons et des plaisanteries consacrées par l'usage en pareille circonstance. L'historien nous laisse ignorer si le dictateur recevait sa part de ces plaisanteries ; mais cela n'est pas douteux, car c'est précisément dans ce temps-là qu'on parut s'apercevoir du danger qu'il y aurait à les tolérer davantage. Elles ne portaient pas seulement atteinte à la sainteté du triomphe et à la dignité du triomphateur, elles pénétraient effrontément dans le sanctuaire des familles, et troublaient même les funérailles des gens riches et puissants [4]. Choqués sans doute d'avoir vu insulter, même en riant, un personnage tel que Cincinnatus, aussi grand par son patriotisme que par son désintéressement, les décemvirs ajoutèrent au code intitulé *Lois des Douze Tables* une disposition qui prononçait la

[1] Tit. Liv., I, 17.
[2] *La Cité antique*, par M. Fustel de Coulanges, p. 477.
[3] III, 29.
[4] Denys d'Halic., V, p. 477.

peine du fouet et du bâton contre les auteurs et colporteurs, par paroles ou par écrits, de vers diffamatoires[1]. Le bon effet de cette loi fut immédiat. Mam. Emilius ayant vaincu Tolumnius, roi de Véies, revint triompher à Rome. Cornelius Cossus, tribun militaire, portait les dépouilles du roi qu'il avait tué de sa main, et les soldats, dans des chansons naïves qu'ils avaient composées à la louange du tribun et sans aucun mélange de satire, le comparaient à Romulus [2]. Cette réserve, il est vrai, fut de courte durée. Le consul Valerius Potitus, après la prise de la citadelle de Carventum, avait fait vendre à l'encan le butin, et porter au trésor public l'argent qui provenait de cette vente. Il frustrait ainsi l'armée d'une récompense sur laquelle elle comptait, mais sans l'avoir méritée, puisqu'elle avait commencé par refuser le service à son général. Quand donc celui-ci entra dans Rome avec les honneurs de l'ovation, les soldats l'assaillirent de couplets satiriques alternés, où la plus brutale licence se donnait une ample carrière [3].

Je suppose que la même chose arriva au jeune Manlius, quand vainqueur du Gaulois téméraire dont il avait accepté le défi, il se para du collier teint de sang que portait sa victime et fut conduit dans cet état par ses camarades auprès du dictateur. On entendit alors les soldats, dit Tite-Live [4], au milieu de leurs chansons sans art et des saillies de leur gaieté militaire, répéter le surnom de *Torquatus* qui lui resta et devint ensuite le titre honorifique de sa famille et de ses descendants. Il est sans doute permis de croire que, fidèles à leurs habitudes, les soldats mêlèrent aussi les sarcasmes aux éloges, et ménagèrent ceux-là d'autant moins que Manlius n'avait aucun rang dans l'armée, et que tout soldat était son égal.

On ne saurait s'expliquer ces infractions à la loi des Douze

[1] Hor., *Ep.* II, 1, v. 154.
[2] Tite-Live. IV, 20.
[3] Alternis inconditi versus militari licentia jactati. *Id., ib.*, 53.
[4] VII, 10.

Tables, si ce n'est que celle-là était extrêmement difficile à appliquer là où il y avait à punir tant de coupables à la fois, et où, après tout, les coupables étaient les principaux instruments de la grandeur et de la puissance de Rome. Ainsi tenue en échec, la loi, si l'on peut dire, faisait la morte, et consacrait l'immunité des soldats [1].

IV.

Chansons de table.

Les Hébreux ne paraissent avoir connu les chansons de table pas plus que les chansons d'amour ; il n'est du moins fait mention, nulle part que je sache, des unes ni des autres. Les premières sans doute étaient incompatibles avec leurs habitudes frugales, les secondes avec leur gravité et leur tendresse jalouse pour les femmes. Il n'en fut pas de même chez les Grecs. Dès la plus haute antiquité, ils chantaient à table, et leurs chansons ou scolies, non-seulement embrassaient, comme je l'ai déjà dit, les sujets religieux, politiques et militaires, mais encore la morale, la satire et l'amour. Homère fait figurer dans les festins des personnages de son Odyssée, des chanteurs qui s'accompagnent de la lyre. Phémius y chante aux amants de Pénélope le retour des

[1] M. du Méril (*Poés. pop. lat. ant. au douzième siècle*, p. 20), pense que la loi n'atteignait pas les vers *incondili*, c'est-à-dire sans art et par conséquent improvisés, mais les vers prémédités, *conditi*, et rendus publics, *occentati*. Cette opinion serait vraie si par « rendus publics » il fallait entendre « publiés » dans la forme employée communément pour multiplier et répandre un écrit quelconque. Mais est-ce bien là le sens d'*occentare*? Car si ce mot, selon Festus, signifie *quod id clare et cum quodam clamore fit, ut procul exaudiri possit*, il est difficile que cette définition ne regarde pas un peu les chansons satiriques des soldats, puisqu'elles étaient chantées avec autant de liberté que de bruit. C'est du reste en toute humilité que je soumets cette objection à M. du Méril.

Grecs, après la prise de Troie[1]. Démodocus chante à la table d'Alcinoüs, la querelle d'Ulysse et d'Achille, et force Ulysse trop ému à se couvrir la figure avec son manteau, de peur que les Phéaciens ne voient couler ses larmes[2]. Si je rappelle ces chants, c'est parce qu'ils sont une date, et non point parce qu'ils furent populaires. Ils le furent peut-être, mais personne ne serait en mesure de l'affirmer.

Athénée nous a conservé quelques débris des chansons historiques les plus populaires qui se chantaient à table chez les Grecs. Il y avait entre autres la chanson d'Admète, célèbre dans l'antiquité, dont le sujet était l'éloge d'Alceste, sa femme, se dévouant à la mort pour le sauver, et l'auteur Praxilla, de Sicyone[3]; il y avait aussi la chanson d'Ajax, fils de Télamon, d'où était née l'expression proverbiale « chanter le Télamon » avec quelqu'un, pour dire « dîner avec lui ; » il y avait enfin la chanson d'Harmodius par Alcée, en l'honneur des assassins d'Hipparque[4], chanson qui donna lieu également, et pour signifier la même chose, à cet autre dicton : « chanter l'Harmodius. » Elle est citée si souvent chez les anciens[5] qu'on doit croire qu'aucune autre ne fut ni aussi complétement ni aussi longtemps populaire. La Nauze[6] l'a traduite ainsi :

Je porterai mon épée dans un rameau de myrte, comme Harmodius et Aristogiton, quand ils tuèrent le tyran et qu'ils rétablirent dans Athènes l'égalité des lois.

Cher Harmodius, non, tu n'es pas mort; tu es, dit-on, dans les îles des bienheureux où est Achille aux pieds légers et aussi le vaillant Tydée, fils de Diomède.

Je porterai mon épée dans un rameau de myrte, comme Harmo-

[1] *Odyss.*, I, v. 325.
[2] *Ibid.*, VIII, v. 85.
[3] Athénée, XV, 15.
[4] *Id., ibid.*
[5] Voyez, entre autres, *les Acharniens* et *les Guêpes* d'Aristophane.
[6] T. IX, p. 357, des *Mémoires de l'Académie des Inscriptions*.

SECTION III. — CHANSONS HISTORIQUES.

dius et Aristogiton, lorsqu'ils tuèrent le tyran Hipparque aux fêtes des Panathénées.

Votre gloire sera éternelle, chers Harmodius et Aristogiton, parce que vous avez tué le tyran et rétabli dans Athènes l'égalité des lois[1].

Pendant qu'à Rome le peuple insultait en pleine rue à ses grands hommes, on ne laissait pas de les honorer dans l'intérieur des familles, et leurs louanges étaient comme l'assaisonnement moral des festins. Nous avons vu précédemment qu'on observait cet usage bien des siècles avant Caton, et que Cicéron déplorait la perte des vers chantés dans ces patriotiques agapes[2]. Cependant, à en croire ce même Caton, les anciens Romains méprisaient si fort la poésie, qu'ils ne mettaient pas de différence entre un faiseur de vers et un pique-assiette, l'un et l'autre étant qualifiés du nom de *grassator*, ou parasite[3]. Bien plus, de peur qu'ils ne refroidissent le tempérament guerrier de la nation,

[1] Klotz cite cette scolie; ajoutant qu'il lui est agréable d'en dire son avis (*a*). Mais cet avis, il s'en épargne la rédaction, car, de peur sans doute que ses termes ne répondent pas à la gaieté de son humeur, il trouve bon d'emprunter ceux de Robert Lowth, qui ne paraît pas, lui, avoir eu besoin du secours de personne : « Si, dit le savant théologien, après les ides de mars, quelqu'un des conjurés avait chanté et fait chanter au peuple une pareille chanson, dans les places publiques et dans le quartier de Suburre, c'en eût été fait des partisans et de la domination des Césars ; cette chanson eût, en effet, mieux valu pour cela que toutes les Philippiques de Cicéron. » Malheureusement aucun des conjurés n'eut cette présence d'esprit. D'ailleurs,

C'était bien de chanson alors qu'il s'agissait.

[2] *Brutus*, 19.

[3] Poeticæ artis honos non erat; si quis in ea studebat, aut sese ad convivia applicabat, *grassator* vocabatur. (Aul. Gell., XI. 2.) A Athènes, ce nom de *parasite* s'appliquait dans l'origine aux citoyens qui, dans les repas publics donnés en l'honneur des divinités protectrices de la cité, s'asseyaient à la table sacrée. Mais Solon ayant remarqué que les uns y venaient trop souvent et les autres pas assez; ceux-là par intempérance, ceux-ci par mépris pour les anciennes coutumes, établit des peines et contre les intempérants et contre les indifférents. Voy. Plutarque, *Vie de Solon*, 33.

(*a*) Juvat sententiam nostram de hoc carmine exponere. P. 240.

ils leur interdisaient le séjour de la ville. Mais enfin, dit Porcius Licinius [1],

> ... Punico bello secundo musa pennato gradu
> Intulit sese bellicosam in Romuli gentem feram.

Les anciens Romains chantaient donc en vers les belles actions de leurs ancêtres, et toutefois ils méprisaient la poésie et les poëtes ! D'où vient cette contradiction? Réservaient-ils leur estime pour le fond, regardant la forme comme une sorte de travail mécanique qui ne rendait pas meilleure une bonne idée et qui pouvait faire illusion sur une mauvaise ? Je le croirais assez. Le choix donc et le talent des chanteurs leur importaient peu, pourvu que leurs chants eussent pour objet l'éloge de ceux qui avaient été jadis l'orgueil et la gloire de la patrie. Ils admettaient même à leurs tables des chanteurs étrangers, et ces chanteurs que Varron, cité par Nonius [2], appelle *pueri modesti*, étaient accompagnés d'un musicien, comme les orateurs du forum.

Enfin, il n'est guère de peuples, si lents qu'ils aient été à se civiliser, qui n'aient eu des annales chantées avant d'en avoir d'écrites, et qui ne les aient, si l'on peut dire, esquissées à table avant de les consigner dans les livres. C'est ainsi que les banquets furent l'école où les jeunes gens apprenaient en quelque sorte la théorie de la gloire, où les vieillards étaient leurs maîtres, et les exemples tirés de la vie des aïeux, leurs leçons.

Les bardes y chantaient les exploits des grands hommes de leur pays, et, comme dit Lucain, transmettaient à la postérité la plus reculée la mémoire des fortes âmes disparues dans les combats. Ces chants plus ou moins comprimés, pendant que les soldats de César occupaient la Gaule, se réveillèrent et retentirent avec force, dès que César eut rappelé une partie de ses troupes pour les rapprocher de Rome, et que les Gaulois, se croyant re-

[1] *Ap.* Crinitum, *De poet. latin:*, I, 1.
[2] II, 70.

SECTION III. — CHANSONS HISTORIQUES.

devenus libres, respirèrent un moment [1]. On aime à penser que Vercingétorix fut le héros de ces chants, et que les bardes des Gaules mêlèrent alors ce nom glorieux à ceux de Tuiston, fils de la Terre, et de Mann, fils de Tuiston. Nous savons du moins qu'Arminius ne fut point oublié des bardes germains. Moins grand que Vercingétorix, et, à tant d'égards, moins intéressant, il fut, à celui-là, plus heureux, puisque près de dix-huit cents ans après sa mort, son nom, comme au temps de Tacite [2], était encore dans toutes les bouches de ses arrière-neveux, qu'il n'y avait pas un repas où ils ne vidassent les pots en son honneur, et qu'en 1813, ils chantaient ses exploits dans une autre langue, en marchant contre un autre César.

Chez les Bretons, les bardes formaient une institution qui florissait encore au sixième siècle, et particulièrement dans la seconde moitié de cette époque. M. de la Villemarqué en a fait l'objet d'une étude pleine d'intérêt [3]. Il nous montre ces auxiliaires des souverains de l'Armorique, à la fois pontifes, physiologistes, philosophes, prophètes, savants, devins, astrologues, magiciens, poëtes et musiciens, excitant le courage de leurs compatriotes, les célébrant vainqueurs, les consolant vaincus, en même temps qu'ils inquiétaient la politique des conquérants germains. Là même, il fait l'histoire de trois d'entre eux, Taliésin, Aneurin et Lywarch le Vieux ; puis ailleurs, « recherchant les traces à demi effacées du plus curieux, du plus mystérieux, du plus populaire, de celui qui devait un jour passer, comme Virgile, pour un enchanteur, » il écrit l'histoire de Merlin [4]. Je regrette que les bornes de cet essai m'empêchent de m'étendre davantage sur les bardes, et

[1] Vos quoque qui fortes animas belloque peremptas,
 Laudibus in longum vates, dimittitis aevum,
 Plurima securi fudistis carmina, bardi.
 (Lucain, I, v. 27.)

[2] Caniturque adhuc barbaras apud gentes. *Annal.*, II. 88.
[3] *Les Bardes bretons*, Discours préliminaire. Paris, Didier, 1860.
[4] *Myrdhinn ou l'Enchanteur Merlin*, etc. Paris, Didier, 1862.

de perdre ainsi l'occasion de louer les excellents travaux de M. de la Villemarqué, en en profitant.

Quand les Goths étaient à table, comme aussi lorsqu'ils préludaient aux combats par des exercices militaires qui en étaient la représentation simulée, ils célébraient par des chants, et en s'accompagnant de la cithare, les actions de leurs ancêtres, Ethespamara, Hanala, Fridigerne, Widienla, et d'autres encore qui étaient en haute estime chez eux. Dans son orgueil patriotique, le Goth Jornandès va jusqu'à dire que l'antiquité dont on ne cesse de proposer l'exemple à notre admiration, pouvait à peine comparer ses héros tant vantés à ceux-là [1].

Priscus, historien du ve siècle, dans les curieux fragments de son histoire byzantine qui nous restent [2], nous apprend qu'aux festins officiels d'Attila, des poëtes chantaient en langue hunnique des vers de leur composition où ils célébraient ses talents de général et ses victoires. Ce grand ravageur de la terre n'était sans doute pas d'humeur à attendre la mort pour être admis au partage des éloges que les poëtes avaient coutume de décerner aux défunts; il souffrait volontiers qu'ils le payassent de son vivant, et l'on doit croire qu'ils ne le marchandaient pas. La légende semble pourtant donner un démenti à cette exigence. Elle rapporte qu'un certain poëte calabrais, nommé Marullus, ayant lu devant Attila un poëme où il lui attribuait une origine presque céleste, le roi hun trouva la flatterie un peu forte, et le flatteur un peu impudent. Il ordonna donc qu'on le jetât au feu, lui et ses vers. Mais il ne voulut que lui faire peur, car, comme on approchait la torche des fagots, il commanda qu'on le mît en liberté [3].

Transmises de génération en génération, ces chansons étaient

[1] Quorum in hac gente magna opinio est quales vix heroas fuisse miranda jactat antiquitas. *De reb. goth.*, c. v.

[2] *Fragm. historic. græc.*, t. IV, de la *Bibl. Grecq.*, éd. Didot.

[3] Callim. Exper., *De reb. gest. Attil.*, dans Bonfinius. *Decad. rer Hungaric.*

SECTION III. — CHANSONS HISTORIQUES.

toutes les annales du pays; il en fut de même sans doute chez es Avares, quoique l'histoire, selon la remarque de M. Am. Thierry, ne le dise pas positivement; mais cet usage était en pleine vigueur chez les Hongrois, et la pratique n'en appartenait pas qu'aux seuls chanteurs de profession. Tout le monde y prenait part, princes et sujets, soldats et particuliers ; chacun chantait ou faisait chanter les exploits de la nation, et, à leur défaut, les siens propres ou ceux de sa famille.

Les chanteurs d'Arpad s'asseyaient tous les jours à sa table, à côté de lui, *conlateraliter*, et le régalaient de leurs symphonies dans ce même palais où Priscus avait entendu chanter les batailles d'Attila [1]. Une aventure malheureuse arrivée à quelques soldats hongrois, mise en complainte et chantée par eux-mêmes, est un curieux exemple de la manie chanteuse de ce peuple et des effets qu'elle pouvait produire. Sous le gouvernement de Toxun, aïeul de saint Étienne, sept soldats mutilés du nez et des oreilles par les Saxons, mal accueillis de leurs compatriotes parce qu'ils n'avaient pas été tués comme les autres, et réduits par cette espèce de proscription à mendier pour vivre, allaient de porte en porte, quêtant des aumônes et chantant leurs malheurs dans des vers composés par eux-mêmes [2]. Devenus ainsi bardes ou jongleurs par nécessité, ils moururent, laissant pour ainsi dire une dynastie de jongleurs, représentés par leurs enfants et leurs petits-enfants, qui couraient, au temps de saint Étienne, les maisons et les cabarets, et contre lesquels ce monarque fut obligé de sévir [3].

Le roi Louis Ier élu en 1342, trouva cette coutume si invétérée qu'il aima mieux la favoriser que la combattre. Sa mère, Élisabeth Loketek, ne voyageait jamais qu'accompagnée de jongleurs. Jean Hunyade ne connaissait pas d'autre littérature que leurs chants traditionnels. C'est en vain que les évêques et les conciles

[1] *Gest. Hungar.*, 46, dans *Rer. hungaric. Monument. Arpadian.*, Sangall., 1849.
[2] *Chron. Bud.*, éd. 1803, II, p. 46.
[3] Sim. de Keza, *Chron. Hungar.*, II, § 4. Bud., 1833.

voulurent les proscrire comme « étant par leur nature, saturés de paganisme; » il eût fallu, pour en venir à bout, « refaire la nation. » Tout se chantait chez les Hongrois; la kobza (espèce de lyre ou guitare) n'était de trop nulle part. On avait chanté la loi avant de l'écrire, et l'on consulta plus tard les chansons pour y retrouver les coutumes, les institutions politiques, la loi civile elle-même. Enfin, c'était au son d'une formule chantée que le héraut d'armes parcourait le pays, une lance teinte de sang à la main, pour appeler aux diètes de la nation tous les hommes valides. Les révolutions religieuses s'accomplissaient encore au chant des poëmes composés pour la circonstance. L'histoire nous parle d'une révolte païenne arrivée en 1061 sous le règne du roi Béla Ier. Le peuple soulevé déterre les idoles, profane les églises, égorge tout ce qui porte un habit ecclésiastique, tandis que les prêtres païens, montés sur des échafauds, hurlent des chansons telles que celle-ci : « Rétablissons le culte des dieux, lapidons les évêques, arrachons les entrailles aux moines, étranglons les clercs, pendons les préposés des dîmes, rasons les églises et brisons les cloches ! » Le peuple, en dérision du christianisme répondait à cette épouvantable oraison : « Ainsi-soit-il [1] ! »

Les prêtres, chez les Scandinaves, formaient trois ordres : les druides, les prophètes et les scaldes; ceux-ci les plus hauts de beaucoup en dignité, puisqu'ils étaient à la fois les aides et les conseillers des rois. Ils vivaient près d'eux à la cour, les accompagnaient à la guerre, où ils combattaient eux-mêmes, et chantaient dans les festins, où ils occupaient après eux la seconde place, les faits de guerre auxquels ils avaient eu part comme ceux dont il n'avaient été que témoins. Ils s'élevaient enfin quelquefois à un si haut degré d'estime et de considération, que les princes ne faisaient pas difficulté d'épouser ou leurs filles, ou leurs sœurs, ou simplement leurs parentes. Leurs vers, objet d'une vénération presque religieuse, étaient soumis à certaines

[1] Am. Thierry, *Hist. d'Attila*, II, p. 348, in-12.

SECTION III. — CHANSONS HISTORIQUES.

règles poétiques bien déterminées, travaillés avec un soin infini, et remarquables, dit-on, par des beautés de style de premier ordre. Le rhythme en était si sonore que c'est à cette circonstance qu'on a voulu rattacher le nom de scalde, le mot *skall* voulant dire son[1]; les rois les faisaient apprendre par cœur à leurs enfants ; ils les savaient déjà eux-mêmes, et c'est peut-être à leur exemple que Charlemagne étudiait et transcrivait dans le même but les chants historiques de son pays. Ce qui paraît certain, c'est que les poésies des scaldes adoucirent les mœurs farouches des peuples du Nord. Leur doctrine touchant la vertu, la création du monde, et l'immortalité de l'âme, fut regardée comme une émanation du ciel. Quant à l'autorité personnelle des scaldes, ils la devaient autant à leur caractère qu'à leurs talents, et leurs succès dans l'un et l'autre cas étaient aussi magnifiques que glorieux. Entre autres preuves assez nombreuses de ce fait, je citerai ces deux-ci. Un scalde, nommé Hiarnus, ayant fait en vers danois l'épitaphe de Fronthon III, les Danois en furent si enchantés qu'ils décernèrent au poëte une couronne. « Ainsi, dit hyperboliquement Saxo-Grammaticus, une épitaphe fut payée d'un royaume, et le poids du gouvernement accordé au contexte de quelques lettres[2]. »

Un autre scalde, Guttorm Sindri, d'une illustre et noble origine, était attaché au roi Haldanus Swarta après l'avoir été au roi Harald, et n'avait pas cessé pour cela d'être l'intime ami de l'un comme de l'autre. Il avait fait un poëme en l'honneur de chacun d'eux, et, comme ils voulaient l'en récompenser par un don, il repoussa leurs offres. Il les pria seulement, s'il avait un jour quelque grâce à leur demander de ne pas la lui refuser: Ils lui en firent la promesse. Comme il existait entre les deux

[1] Loccenius, *Antiq. sueo-goth.*, II, 15.
[2] Ita ab eis epitaphium regno repensum, imperiique pondus paucarum litterarum contextui donatum est. (*Saxo-Gramm.* VI, p. 97.). — Il y eut effectivement des rois de Norwége scaldes, par exemple Magnus Barfod et Harald Hardrad.

rois une inimitié profonde, Guttorm leur rappela leur promesse et les pria de se réconcilier : ce qu'ils firent à l'instant [1].

J'apporterai encore cette preuve de la dignité du caractère et des mœurs des scaldes, c'est que, ayant quelquefois, à l'exemple de tous les poëtes, chanté leurs amours, ils traitèrent toujours ce sujet avec gravité et avec décence. On sait assez qu'il n'en fut pas de même chez les Grecs et chez les Latins ; mais les scaldes méritèrent cet éloge des nations étrangères qu'ils ne dirent et ne firent jamais rien qui ne fût honnête, bienséant, chaste et tout à fait viril [2].

La perte des poésies runiques des anciens scaldes est à jamais regrettable. La faute en est, selon Wettersten [3], à Olaüs, surnommé *Skautkonung*, qui, dans son zèle fanatique, et à l'instigation du pape Silvestre II et des moines, fit rechercher partout et livrer aux flammes les poésies runiques, comme entachées de magie.

Comme Tyrtée aussi, les scaldes chantaient avant la bataille et dans le même but. Leur chant était une espèce d'embatéric appelée *biarkamal*. Quand le scalde Thormodus, au signal donné par le roi Olaüs, chantait le biarkamal, il se faisait entendre de toute l'armée mieux que toutes les trompettes ensemble [4]. Bartholinus a donné en latin la traduction d'un fragment de biarkamal, tiré de la chronique de Snorro-Sturleson ; le voici en français [5] :

Le jour se lève ; les coqs, la tête sous la plume, murmurent doucement. Voici l'heure où les soldats doivent se tenir prêts à faire leur devoir, les amis veiller sans cesse ainsi que tous les compagnons du chef Adilsus.

Hanus, au robuste poignet, Rolf, l'habile archer, nobles, qui ne

[1] *Chronic. Norweg.*, c. v, p. 12.
[2] Nic. B. Wettersten, *De poes. Skalld.*, c. iv.
[3] *Id., ib.*
[4] Loccenius, II, 21.
[5] Bartholinus, *De Causis contemtæ a Danis adhuc gentilibus mortis.* Hafniæ, 1689, p. 152 et s.

SECTION III. — CHANSONS HISTORIQUES.

fuyez point, je ne vous invite pas à boire du vin, ni à en conter aux jeunes filles, mais je vous invite à engager un rude combat.

On trouve dans Klotz [1] qui l'a tiré de Bioerner, un autre chant de scalde, en vingt-neuf strophes, remarquable par la violence et la sauvagerie de la passion. C'est celui de Ragnar Lodbrog, roi de Danemark, au commencement du neuvième siècle. Traduit pour la première fois en latin par Bioerner [2], et par Olaüs Wormius dont la version est presque mot à mot [3], il l'a été récemment par M. Edelestand du Méril [4], et par M. Geffroy [5]. Ragnar, après plusieurs expéditions maritimes en Angleterre, fut fait prisonnier par le roi Ella, et jeté dans un cachot rempli de vipères qui le déchirèrent à belles dents. C'est alors qu'il écrivit, dit-on, ce chant de guerre en vingt-neuf strophes, le foie, dit Saxo, déjà mangé, et quand le reptile attaquait le cœur [6]. Trouvant sans doute peu de vraisemblance à ce fait, Mallet [7] conjecture que Ragnar n'a composé qu'une ou deux strophes, et que le reste l'a été après sa mort par un autre scalde. C'est être véritablement trop scrupuleux; pour moi, je pense que cet *autre scalde* est l'auteur du chant tout entier. Il est vrai que Ragnar parle lui-même, qu'il y raconte et longuement ses exploits sanglants, et le supplice atroce par lequel il a fini sa vie; mais qui ne voit que cette prolixité même du prisonnier est encore une invraisemblance, puisque, n'eût-il été mordu que d'une seule vipère, les ravages causés immédiatement dans son corps par cette morsure ne lui eussent pas permis même de chanter les deux strophes qu'on lui attribue, à plus forte raison de les inven-

[1] *Tyrtæi*, etc., p. 213 et s.
[2] *Collect. Biœrn.*, p. 45.
[3] *Danic. litterat. antiquiss.* Hafniæ, 1637, p. 197.
[4] *Hist. de la poésie scandinave*, p. 141, 1839, in-8°.
[5] *Hist. des Scandinaves*, 1851, in-12, p. 38.
[6] Adeso jecinore, et cor ipsum .. coluber insideret. Dans Klotz, *Tyrtæi quæ supersunt*, etc., p. 212.
[7] *Monuments de la poésie... des Celtes*, etc., p. 152. Le premier, il en a traduit en français quelques strophes.

ter? Nous avons donc là l'œuvre d'un scalde en pleine possession de sa santé et de sa liberté, un chant fait pour conserver le souvenir d'une aventure fameuse, mais rendue plus émouvante par la fiction qui introduit le héros la racontant lui-même.

Il est présumable que si les scaldes, chez les nations scandinaves, avaient le pas sur les druides, les premiers cependant de l'ordre des prêtres, les bardes, chez les Gaulois, jouissaient du même privilége. L'office des druides s'y bornait de part et d'autre à enseigner et à protéger la religion, à faire les sacrifices quotidiens et annuels, à apprendre la loi au peuple, et à punir les coupables. Du reste, leur enseignement avait lieu en vers; ils devaient en savoir et être en mesure d'en réciter plusieurs milliers; ce n'est qu'à cette condition qu'ils étaient admis dans l'ordre [1]. Les chants nationaux ne les concernaient pas; ils étaient réservés aux bardes, et ce qui en faisait l'objet était assez de nature à les rendre, en partie du moins, très-populaires.

Le rôle des prophètes était tout autre que celui des scaldes, des bardes et des druides. Ils prédisaient l'avenir, et avertissaient les peuples et les rois des périls qui les menaçaient. Des femmes remplissaient également cet office. Quoique souvent consultés, les prophètes n'en étaient pas moins craints des rois et des peuples, et ils leur étaient quelquefois odieux; car aux folles hallucinations de leur esprit exalté et à leur manie de

[1] A propos des druides, tout le monde ne sait peut-être pas que l'ordre des carmes en est descendu. On lit en effet dans un recueil assez rare et assez médiocre, intitulé: *Aménités littéraires*, I, p. 269:

Les carmes ont soutenu que les druides étaient leurs pères, répandus dans les Gaules depuis leur fondation sur le Carmel, par le prophète Élie. Cette prétention des carmes a été soutenue dans une thèse théologique, à Béziers, sous la présidence du R. P. Philippe Teissier, carme. La thèse était dédiée à l'évêque de Béziers, Jean Rotondis de Biscaréas, dont le nom fournit au soutenant ce bel éloge, que ce prélat offrait dans son seul nom la démonstration de la quadrature du cercle.

Le fait m'a paru assez plaisant pour être rappelé.

prédire le plus souvent des événements malheureux, ils joignaient un entêtement à maintenir leurs prédictions, qu'aucune violence n'était capable de surmonter. On conte cette histoire d'Orvarus Odde ou Oddur qui voulut imposer silence à une prophétesse. « Si tu ne te tais aussitôt, lui dit-il, je te donnerai de ce bâton à travers la figure. » L'autre s'obstinant à lui prédire sa destinée, Oddur, enflammé de colère, l'accabla d'abord d'injures, et finit par la battre tellement avec son bâton, que le visage de la prophétesse en fut bientôt inondé de sang [1]. Il est sûr que si quelque chose pouvait, dans ces temps grossiers, donner du crédit aux prophéties, c'était l'intrépidité des prophètes à défier les coups de bâton et leur patience à les recevoir.

V

Des dispositions de quelques souverains à l'égard des chansons.

Quoiqu'en général les souverains, ou barbares ou civilisés, aient entendu avec plaisir chanter les faits héroïques des premiers âges, il n'est pas sans exemple que ces chants aient été suspendus, soit que les doutes élevés sur le caractère de tel prince aient fait craindre de ne pouvoir les chanter impunément, soit que tel autre ait eu intérêt à les proscrire, pensant y reconnaître une satire contre lui-même ou au moins une leçon. Quand donc Cicéron constate avec douleur la disparition des chants romains d'autrefois, c'est que, dans le temps où il écrivait son *Brutus*, les esprits n'étaient guère à ce genre de divertissement. Il y avait un an que la bataille de Pharsale avait été gagnée et que les Romains croyaient avoir un maître. Les familles où s'ob-

[1] *Verellii notæ ad Herwor*, etc., cap. III, p. 3 et 4.

servait avec le plus de soin le culte des ancêtres, c'est-à-dire les familles aristocratiques, n'étaient pas assez rassurées sur les desseins et les susceptibilités de César pour chanter des grands hommes auxquels elles n'étaient guère disposées à le comparer, et dont les éloges eussent semblé sa condamnation. Cependant, une fois pliés au nouveau régime, les Romains reprirent cet usage. C'est ce qui ressort d'un passage de Denys d'Halicarnasse [1], où, contrairement à la remarque de Cicéron, il dit que les chansons regrettées par le grand orateur se chantaient encore à l'époque où il écrivait ses *Antiquités romaines*. C'est celle où régnait Auguste, et comme Auguste se piquait de continuer la république et d'honorer ses grands hommes, voulant, disait-il, que leur exemple servît à le juger pendant sa vie et après sa mort, il dut ne pas trouver mauvais que les Romains chantassent leurs vieilles chansons [2]. Les derniers Césars, ses successeurs, ne furent pas si endurants; Juvénal le donne assez à entendre :

> Nostra dabunt alios hodie convivia ludos ;
> Conditor Iliados cantabitur, atque Maronis
> Altisoni........ carmina.....
>
> (*Sat.* X, v. 177.)

Ainsi, ne pouvant sans péril chanter à table les fastes de la république et les vertus de ses grands hommes, les sujets de Néron et de Domitien se dédommageaient en chantant des fragments de l'Iliade et de l'Énéide, le bouillant Achille ou le pieux Énée.

Cependant, si l'on en croit Suétone, les Césars, même ceux de la pire espèce, se montrèrent assez indifférents aux chansons satiriques dont ils étaient personnellement l'objet. Il n'est pas aisé de discerner les motifs de cette indifférence, et ceux qu'allègue Suétone me semblent plus ou moins spécieux. C'était ou un respect hypocrite pour l'antique liberté de la parole, ou la

[1] I, 79.
[2] Suét., *Aug.*, 31.

crainte de donner plus de force et plus d'extension au délit, en voulant le comprimer, ou un éloignement naturel ou systématique pour toute lecture autre que celle de certains écrits de prédilection. Seul, le premier des Césars se laissa guider, dans cette circonstance, par ses sentiments vrais, le mépris des injures et, plus que cela encore, la magnanimité. D'autres hommes publics ont pu être moins ménagés que lui par les libelles ou les chansons; mais aucun ne s'est vu jeter, pour ainsi dire, à la face des imputations aussi graves, aussi déshonorantes que celles dont il fut l'objet, dans les rues de Rome et en plein sénat; aucun n'en fut moins ému, n'en garda moins de rancune.

Ce n'étaient pas seulement les soldats de César qui tiraient de sa douceur même un encouragement, lorsqu'ils chantaient à ses oreilles, le jour de son triomphe sur les Gaules :

> Gallias Cæsar subegit, Nicomedes Cæsarem.
> Ecce Cæsar nunc triumphat qui subegit Gallias :
> Nicomedes non triumphat qui subegit Cæsarem [2];

c'étaient Dolabella et Curion qui l'insultaient publiquement dans leurs discours, Bibulus dans ses édits, C. Memmius dans ses propos, Cicéron enfin par des épigrammes sanglantes, bien qu'elles soient plutôt un effet de la promptitude extraordinaire de son esprit que d'une malveillance calculée. Le fond de toutes ces injures était le même : les mœurs de l'homme et sa puissance de plus en plus redoutable; les unes attaquées par tout le monde, l'autre par la seule aristocratie.

Si l'impassibilité de César, en présence de ce déchaînement universel, ne s'était montrée qu'à l'égard des traits lancés contre sa conduite à la cour du roi de Bithynie, elle donnerait beaucoup à penser; car le propre des gens notoirement

[1] Suét, *Cæs.*, 49.

adonnés au vice qu'on lui imputait à cette occasion, est de manquer de courage, d'être sourd à l'explosion du sarcasme, de le conjurer en quelque sorte par la patience et par le silence, comme si la honte qui les accable leur ôtait à la fois l'envie et la force de se justifier. Il n'en fut pas ainsi de César ; non-seulement il fit connaître à ses soldats le déplaisir que lui causait cette accusation, mais il osa s'en justifier et jura qu'elle était fausse [1]. Il est vrai que sa justification fut accueillie par des éclats de rire ; mais, content d'avoir protesté, César jugea qu'il n'était pas digne de lui d'insister davantage, outre qu'il était accoutumé de longue main à en passer bien d'autres à ses soldats, pourvu qu'ils continuassent à le bien servir.

Je n'en conclurerai pas néanmoins que César fût innocent ; mais je ne dirai pas non plus qu'il fût coupable. La critique a déjà fait justice de tant de mensonges historiques acceptés jusqu'ici comme des vérités, qu'un jour peut-être elle nous apprendra ce qu'il faut croire de tout ce tapage sur l'aventure de l'hôte de Nicomède. En attendant, je poserai cette question : N'est-il pas communément et physiologiquement reconnu et admis que la complaisance honteuse attribuée à César est incompatible avec le penchant qui nous entraîne vers l'autre sexe, et qui, dans César, était excessif? On ne sait pas le nombre de toutes ses maîtresses, mais on sait le nom des plus illustres, Postumia, Lollia, Tertulla, Mucia, Tertia (celle-ci est douteuse), et enfin Servilia, mère de son assassin. On sait aussi que lorsqu'il se rendait dans les provinces de son gouvernement, il était signalé par ses soldats à tous les maris comme un séducteur irrésistible :

Urbani, servate uxores, mœchum calvum adducimus.
Aurum in Gallia effutuisti, at hic sumpsisti mutuum [2].

[1] Dion, XLIII, p. 223.
[2] Suét., *Cæs.*, 51.

Or, par sa passion démesurée pour les femmes, César ne répond-il pas suffisamment à ceux qui l'accusent de la passion contraire?

Sur tous les autres reproches qu'on fait à César, sur son ambition, ses rapines, sa tyrannie, etc., il y aurait sans doute aussi beaucoup à dire. Ou il faut l'absoudre à cet égard, ou il faut condamner tous les généraux et hommes d'État ses prédécesseurs ou contemporains. Son ambition? ils en avaient tous, et lequel d'entre eux avait le droit d'en avoir plus que lui? Ses rapines? mais est-ce que le moindre des gouverneurs de provinces s'en faisait scrupule; et pour un Cicéron qui quittait la sienne les mains nettes, n'y avait-il pas vingt Pison et autant de Verrès qui ne laissaient des leurs que la terre et les pierres? Sa tyrannie enfin? Je ne vois autour de lui et contre lui que des tyrans à qui il ne manque que le génie et l'audace pour être plus tyrans que lui. Ce n'est pas que si j'avais été citoyen romain, au temps de César, j'eusse été de son parti; tant s'en faut que celui de Cicéron eût eu mes sympathies et mes vœux ; mais la dissimulation de Pompée, la légèreté insultante avec laquelle il soutenait et abandonnait tour à tour ses plus illustres amis, sa vanité enfin m'eussent profondément découragé. Alors, voyant l'État à la veille de la plus épouvantable anarchie, et n'ayant plus à choisir qu'entre la tyrannie d'un grand homme et celle de la populace, j'aurais, comme Cicéron, accepté la première, mais avec plus de bonne grâce; je n'aurais pas flatté le tyran, comme il l'a fait, et surtout je ne l'aurais pas cyniquement insulté, quand il était tombé.

Mais aussi bien, qu'importe ce que j'aurais dit ou fait, si j'avais vécu au temps dont je parle? Ce n'est pas là la question ; j'y reviens et je dis : la justice veut pour le moins qu'on se tienne en garde contre une opinion fondée sur un fait sans témoignages circonstanciés et précis, par conséquent douteux, accrédité par des ennemis puissants et implacables, accepté par des soldats mécontents des récompenses accordées à leurs

services [1], et qu'ont enfin consacré tous ceux qui pensaient avoir intérêt à faire descendre César jusqu'au dernier degré de l'abjection.

Quand César donna le titre de sénateur à des étrangers, on chanta dans les rues de Rome ce couplet :

> Gallos Cæsar in triumphum ducit, idem in Curiam.
> Galli bracas deposuerunt, latum clavum sumpserunt [2].

Si c'est là une satire, elle est plutôt contre les Gaulois que contre César ; car en consentant à s'asseoir sur les bancs d'un sénat avili, les *porte-brayes* lui faisaient assurément plus d'honneur qu'ils n'en recevaient. Ils pouvaient trouver aussi qu'on les chansonnait avec moins de sel qu'ils n'eussent fait eux-mêmes, s'ils eussent été à l'égard des Romains ce que les Romains étaient à leur égard.

Tout cela, remarque Dion [3], César l'entendait volontiers, comme aussi une autre chanson où on lui disait : « Si tu fais bien, tu seras puni ; si mal, tu régneras, » c'est-à-dire que si César rendait aux Romains le libre exercice de leurs lois, il faudrait qu'il fût mis en jugement, pour les avoir violées ; que, s'il ne le faisait pas, il régnerait. Encore une fois, il ne se montra ému que des invectives contre ses mœurs, et ce fut la seule fois qu'il le fut.

On ne dit pas qu'Auguste ait eu la même susceptibilité que son oncle, mais il n'échappa point aux mêmes imputations flétrissantes, d'autant plus qu'il passait, sur le témoignage obligeant d'Antoine, pour avoir acheté l'adoption de César, au prix de son déshonneur. Suétone [4] nous conte cela et bien d'autres

[1] Comme ceux qui assiégeaient Dyrrachium, par exemple. Voy. Pline, XIX, 8.
[2] Suét., *Cæs.*, 80.
[3] XLIII, p. 225.
[4] *Aug.*, 68.

traits plus malpropres et plus invraisemblables, en bon latin, mais avec la sécheresse et la routine d'un greffier qui se borne à transcrire les témoignages pour et contre, laissant aux juges le soin d'y démêler la vérité. Il ne paraît pas cependant qu'Auguste ait été chansonné sur ce sujet, et sans doute qu'il l'eût souffert comme il souffrit les libelles répandus contre lui dans le sénat; il ne prit pas même la peine de les réfuter [1]. Mais lorsque, indigné de la licence de Cassius Severus qui déchirait dans des satires violentes les personnes les plus illustres de Rome, Auguste eut résolu d'appliquer aux écrits diffamatoires l'ancienne loi *de Majestate*, applicable dans le principe aux actions seulement et non point aux paroles [2], cette mesure donna à réfléchir aux faiseurs d'épigrammes et de vaudevilles, et ils eurent la prudence « de ne pas écrire contre qui pouvait proscrire. »

Pour Tibère, il était, au rapport de Suétone [3], insensible aux propos injurieux et aux vers diffamatoires répandus contre lui et les siens; il disait souvent que, dans un État libre, la langue et la pensée doivent être libres. C'est fort bien, mais en ce qui touche l'insensibilité de Tibère, elle est formellement niée par Tacite [4]. Consulté par le préteur Pompeius Macer, si l'on recevrait les accusations de *lèse-majesté*, pour cause de libelles, il répondit que les lois étaient faites pour être observées. Son insensibilité n'avait pu demeurer ferme à la lecture de vers anonymes qui couraient alors sur sa cruauté, son orgueil et ses querelles avec sa mère.

Ce qui a droit de nous surprendre, et ce que Suétone juge avec raison digne de remarque, c'est que Néron ne supporta rien plus patiemment que les satires et les injures, et qu'il ne se montra jamais plus doux qu'envers ceux qui l'attaquaient

[1] Suét., *Ibid.*, 55.
[2] Tacit., *Ann.*, I, 72.
[3] *Tiber.*, 58.
[4] *Annal.*, I, 72.

dans leurs discours ou dans leurs vers [1]. Après ce témoignage, peu s'en faut qu'on ne s'attende à ce que le chroniqueur nous dise que le bon moyen de civiliser Néron comme aussi de lui faire sa cour, était de le chansonner sans pitié. La vérité est que ce prince ne rechercha pas les auteurs d'épigrammes et de couplets grecs et latins dirigés contre lui ; il s'opposa même à ce qu'on punît sévèrement ceux qui étaient dénoncés au sénat. Datus, acteur d'*atellanes*, ayant commencé un air par ces mots : « Salut à mon père, salut à ma mère, » et fait tour à tour le geste de boire et de nager, par allusion à l'empoisonnement de Claude et à la mort par submersion d'Agrippine, Néron se contenta d'exiler le comédien, « soit qu'il ne sentît plus aucun opprobre, soit qu'il craignît, en s'y montrant sensible, de s'en attirer davantage [2]. »

Ce n'était pas la première fois que des signes, un mot, un ou plusieurs vers faisant partie du rôle d'un acteur, étaient ainsi transformés en allusions satiriques contre les personnages puissants du jour, et même en leur présence. Par là, on les atteignait plus sûrement que par des vers chantés dans les rues et dans les camps, ou clandestinement colportés. César en fit d'abord l'expérience, et dans une circonstance où il faut convenir qu'il l'avait bien mérité. Étant dictateur, il invita (et cette invitation valait un ordre), Decimus Laberius, chevalier romain et auteur de *Mimes*, à monter sur le théâtre et à jouer lui-même ses pièces. Il ne voulut pas cependant que Laberius jouât gratis ; il convint de lui payer cinq cent mille petits sesterces. Comme on ne dit pas que le poëte les ait refusés, il est présumable qu'il les accepta. Le but de César était moins d'exercer un acte de despotisme puéril que d'humilier un poëte connu par l'âpre liberté de sa parole, et d'éprouver jusqu'à quel point l'indépendance de son caractère répondrait à celle de sa

[1] Suét., *Nér.*, 39.
[2] *Ibid.*

langue. Labérius obéit. Mais il se vengea dans un rôle de Syrien battu de verges, où il s'écriait sous son masque : « Donc, Romains, nous avons perdu la liberté. »

Porro, Quirites, libertatem amissimus.

Il ajouta bientôt après : « Qui est craint de beaucoup de gens doit aussi craindre beaucoup de gens. »

Necesse est multos timeat quem multi timent.

Tous les spectateurs tournèrent alors les yeux vers César, jouissant de son impuissance à repousser le trait [1].

Ce fut un vers de ce genre qui coûta la vie à un auteur d'*atellanes*, sous Caligula. Il ne l'avait pourtant pas dit sur la scène, mais l'acteur l'avait dit pour lui ; c'était assez. L'empereur le fit brûler vif au milieu de l'amphithéâtre [2].

L'arrivée à Rome de Galba, après son élévation à l'empire, et précédé de sa réputation d'avarice et de cruauté, ne fut pas agréable aux Romains, et il s'en aperçut la première fois qu'il vint au théâtre. Les acteurs ayant ouvert la représentation d'une *atellane* par une chanson alors très-populaire, et qui paraît avoir eu pour refrain : *Venit io ! Simus a villa*, « Simus vient de sa campagne, » tous les spectateurs se mirent à chanter le reste en chœur, insistant surtout sur le refrain [3]. Il faut croire que ce Simus était quelque avare de comédie, sans quoi nous ne saisirions pas l'allusion. Elle resta toutefois impunie. Galba régna si peu de temps qu'il eut à peine celui d'aller au spectacle. Et puis, il paraît qu'il n'aimait pas les comédiens, car il fit rendre gorge à ceux qui avaient reçu des présents de Néron, avec ordre, si ces présents avaient été vendus, de les

[1] Macrob., *Saturn.*, II, 7.
[2] Suétone, *Caligul.*, 27.
[3] *Id.*, *Galb.*, 13.

reprendre à ceux qui les auraient achetés. C'est un trait de Simus, mais de Simus couronné.

Domitien n'eut pas les scrupules et n'imita pas l'exemple de Néron ; il ne souffrait pas comme lui qu'on fît allusion sur le théâtre à sa personne et à ses mœurs, et il s'en vengeait cruellement. C'était un franc barbare, ennemi des lettrés et principalement des philosophes, qu'il chassa de Rome; il haïssait tellement les livres qu'il n'en ouvrit un de sa vie, de poésie ou d'histoire. Il en faut excepter les *Mémoires de Tibère*, qui étaient comme son catéchisme politique. Il punissait de mort une plaisanterie, un mot ; il tuait ou faisait tuer pour moins encore. Il s'avisa de se reconnaître dans une farce composée par le fils d'Helvidius, intitulée *Pâris et OEnone;* et pensant que l'auteur avait voulu censurer à la fois son divorce avec Domitia, et ses amours avec le pantomime Pâris, il le fit périr sans difficulté [1]. Aussi, quand Martial, supposant que Domitien daignera peut-être jeter les yeux sur son livre d'épigrammes, lui dit « que ses triomphes ont dû l'accoutumer aux plaisanteries, et qu'un général ne rougit pas d'être l'objet d'un bon mot [2], » il ment et ne fait que caresser le monstre pour n'en être pas dévoré.

On croirait presque que Jules Capitolin ne savait pas l'histoire des Césars, à partir de Néron, quand on l'entend dire « qu'on ne vit jamais sur terre un plus féroce animal que Maximin ; » car ce prince avait été précédé sur le trône par quelques animaux, pour le moins aussi féroces que lui. Mais c'était, à la vérité, une espèce de brute à figure humaine, à qui la nature avait donné une force de corps proportionnée à ses instincts de brute. Il défiait qui que ce soit de le tuer, et s'il

[1] Suét., *Domit.*, 10.
[2] Consuevere jocos vestri quoque ferre triumphi,
Materiam dictis nec pudet esse ducem.
(I, ep. 5.)

eût pu croire que personne ne mourût, à moins qu'on ne le tuât, il se serait cru immortel. Mais il devait l'être sans cela, puisque tué ou mort de maladie, il était sûr, pour parler militairement, de passer Dieu, suivant l'usage. Un jour, soit par hasard, soit à dessein, un mime chanta un couplet qui eût pu ramener ce présomptueux à une saine appréciation des choses, s'il l'eût compris. Ce sont des vers, comme le remarque avec raison M. Ed. du Méril [1], qui semblent n'avoir aucun autre rhythme que celui de la musique dont ils étaient accompagnés ; c'est aussi, comme le pensait Crevier, une traduction en prose latine d'une de ces chansons improvisées dont parle Denys d'Halicarnasse [2], et dont l'original faisait probablement partie de celles que chantaient en campagne les soldats de Maximin, quand ils s'égayaient à ses dépens [3]. Malheureusement le mime dit ces vers dans la langue où ils avaient été primitivement écrits, c'est-à-dire en grec, et le Thrace ne savait pas le grec [4].

Celui, dit l'acteur, qui ne peut pas être tué par un seul homme, le peut être par plusieurs. Énorme est l'éléphant, et on le tue ; vigoureux est le lion, et on le tue ; le tigre de même, et on le tue. Craignez des hommes réunis, si vous ne craignez pas un homme seul [5].

Maximin demanda ce qu'avait dit ce bouffon. Des gens que l'historien appelle ses amis, mais que j'appellerais plutôt les amis du bouffon, lui répondirent que c'étaient d'anciens vers faits contre certains hommes connus par leur sévérité. Le

[1] *Poés. popul. lat. antér. au douzième siècle*, p. III, note 3.
[2] VII, p. 497.
[3] Hérodien, VII, p. 80, éd. des Aldes.
[4] Cela serait difficile à croire si Maximin avait été Thrace en effet ; mais il était né dans un bourg voisin de la Thrace et de parents goths.
[5] Et qui ab uno non potest occidi, a multis occiditur ;
 Elephas grandis est, et occiditur ;
 Leo fortis est, et occiditur ;
 Tigris fortis est, et occiditur,
Cave multos si singulos non times.
(J. Capitolin ; *les Deux Maximins*, 9.)

Thrace se paya de cette réponse. Mais la chanson avait dit vrai ; Maximin fut massacré par ses soldats.

On connaît la chanson sur Aurélien, vainqueur des Sarmates, et qui, en différentes rencontres, en avait tué de sa main neuf cent cinquante. Pour faire un compte rond, les soldats en ajoutèrent cinquante, et chantèrent en dansant ce couplet :

> Mille, mille, mille, mille, mille, mille decollavimus,
> Unus homo mille, mille, mille, mille decollavimus.
> Mille, mille, mille vivat qui mille, mille occidit.
> Tantum vini habet nemo quantum fudit sanguinis [1].

Les Francs ayant envahi l'empire et ravageant toute la Gaule, Aurélien les vainquit près de Mayence, leur tua sept cents hommes, toujours de sa main (nouvel exploit à rendre un Hercule jaloux), et en fit vendre trois cents à l'encan. Ce fait donna lieu à une autre chanson militaire :

> Mille Francos, mille Sarmatas semel occidimus ;
> Mille, mille, mille, mille, mille Persas quærimus [2].

Ces vers où l'on a voulu voir un rhythme trochaïque plein de licences, ne sont autre chose que l'œuvre de poëtes de régiment, comme on dirait aujourd'hui, étrangers aux principes de toute versification, mais se réglant sur certaines modulations cadencées et vulgaires qui en tenaient lieu [3].

[1] Fl. Vopiscus, *Aurélien*, 6.
[2] *Ibid.*, 7.
[3] L'abbé de Marolles s'est amusé à paraphraser ces chansons en vers français, un peu moins mauvais que les latins, bien que ce soient encore de fort méchants vers. Mais ce qui les rend insupportables, c'est que l'auteur en a fait quarante pour le premier couplet qui n'en a que dix en latin, et seize pour le second qui n'en a que deux. Un nommé Crespin, « excellent maitre, » dit-il, a eu la complaisance d'en faire la musique. On trouvera ces vers dans la traduction de l'*Histoire Auguste*, par M. Baudement, aux notes de la *vie* d'Aurélien.

C'est donc en vain, selon moi, que Saumaise s'est efforcé en les altérant, de ramener ces vers à la mesure trochaïque normale; il a semblé de plus vouloir prendre au sérieux plus qu'il ne convenait, des choses que Vopiscus lui-même déclare *perfrivola*.

VI

Chansons de solennités.

Il y avait encore des chansons pour les grandes solennités politiques, comme le couronnement des princes, leur entrée dans les villes, leur naissance, leur mort, ou tout autre événement qui donnait lieu à des manifestations de joie ou de douleur. Ces chansons n'étaient pas toutes populaires, mais quelques-unes pouvaient le devenir, selon que le mérite des personnages qui en étaient l'objet ou l'affection dont ils étaient entourés, contribuait à ce résultat. Mais en général ces compositions faites par ordre, ou émanées de dévouements isolés et individuels, ne répondaient pas aux vrais sentiments du peuple; elles n'en avaient ni la spontanéité ni la marque, n'étaient point, par conséquent, adoptées par lui, et ne survivaient pas au jour qui les avait vues naître.

La coutume d'accueillir par des chansons les princes qui faisaient leur entrée dans une ville, était une imitation de celle qu'on avait à Rome, lorsqu'on y recevait les triomphateurs; elle fut observée par les peuples qui se formèrent successivement des débris de l'empire, et accommodée à leurs mœurs. Mais leurs chansons de bienvenue étaient des panégyriques, tandis que celles des Romains étaient des satires. Au quatrième siècle de notre ère, c'est-à-dire dans un temps où la guerre était l'état normal de l'Europe, on chantait les exploits

guerriers des princes qui venaient ou prendre possession d'une ville, ou qui ne faisaient qu'y passer. Les rues étaient jonchées de fleurs et les toits couverts de femmes; à chaque instant les portes livraient passage à des flots de populations accourues des pays d'alentour ; on poussait des cris de joie, on chantait des cantiques et des pæans. Tel est le tableau que fait d'une entrée de ce genre, chez les Gaulois, saint Victrice, évêque de Rouen, indigné qu'on n'honore pas d'une réception pareille les reliques des martyrs[1]. Au siècle suivant, comme Attila rentrait un jour dans sa capitale, les femmes vinrent à sa rencontre en procession. La présence des femmes était chez les Huns comme chez les Gaulois, un des principaux caractères de ce genre de cérémonie. C'est que les hommes, tous ceux du moins qui étaient en âge de porter les armes, ayant suivi le prince dans ses expéditions, et rentrant avec lui, il se mêlait à l'accueil que lui faisaient les femmes, la joie de revoir en même temps leurs maris et leurs pères. Rangées sur deux files, celles des Huns élevèrent au-dessus de leurs têtes, et tendirent d'une file à l'autre, dans leur longueur, des voiles blancs sous lesquels les jeunes filles marchaient par groupes de sept, chantant des vers composés à la louange d'Attila[2].

Un savant professeur de droit canon à Ingolstadt, H. Canisius, a publié deux chants latins sur un sujet analogue[3], attribués mal à propos, selon M. du Méril, à Jonas qui fut nommé évêque d'Orléans en 821, et dont on a quelques écrits. Le premier par ordre de date, quoiqu'il soit le second par ordre de publication, est relatif à *l'arrivée* dans une ville qui n'est pas indiquée, *de l'empereur Lothaire;* l'autre est relatif à l'entrée de *Charles, fils et petit-fils d'empereur,* à Augia. M. du Mé-

[1] Lebeuf, *Recueil de divers écrits,* etc., II, p. 46 du *S. Victricii de Laude Sanctorum.*

[2] Priscus, dans les *Fragm. historic. Græcor.*, IV, p. 85, éd. Didot. — Am. Thierry, *Histoire d'Attila*, I, p. 92. In-12.

[3] *Antiq. Lection.*, VI, p. 510, 511, éd. de Basnage, 1725.

ril[1] estime que ces deux pièces sont du même auteur, un clerc vraisemblablement. Il se fonde sur la réunion des deux pièces à la suite l'une de l'autre dans le manuscrit d'où on les a tirées, sur leur esprit ecclésiastique, sur la mesure trochaïque des vers, l'absence de rime, l'accentuation de l'antépénultième, la division en tercets, et la répétition systématique d'un refrain. Cette conjecture est très-probable, et l'on ne peut qu'y adhérer, n'eût-on, à défaut d'autres preuves, que la garantie de l'excellent jugement du docte critique. La date qu'il assigne à cette pièce est entre 817, année à laquelle Lothaire fut associé à l'empire, et 840, année où il perdit son père. Il est sûr du moins que celui-ci vivait encore, lorsqu'elle fut composée, puisque le poëte dit :

> Sancta, Lothari, Maria Virgo te cum fratribus
> Et simul cum patre magno servet, armet, protegat!

Quant à la ville où son *arrivée* est chantée par le poëte, il n'est pas aisé d'en dire le nom. Avec ce nom, on parviendrait peut-être à découvrir la date précise où la pièce fut composée. Remarquons d'abord que rien dans cette arrivée n'annonce l'entrée solennelle d'un vainqueur et d'un triomphateur; la réserve du poëte à cet égard est telle, et tel est aussi généralement son langage, qu'on voit bien que Lothaire avait plus besoin d'être accueilli par des consolations que par des compliments. Il semble donc qu'il se présentait après quelques mésaventures dont l'effet permettait tout au plus d'espérer qu'il renoncerait à ses vues ambitieuses et à ses habitudes de turbulence et de révolte. Je m'explique. Quand Louis et Pépin, ses frères, mécontents de la déposition de Louis le Pieux, ou le Débonnaire, à Compiègne, et de sa séquestration dans l'abbaye de Saint-Médard, prirent les armes contre Lothaire, pour le punir de cette double humiliation infligée à leur père, Lo-

[1] *Poés. pop. lat. antér. au douzième siècle*, p. 246, note 3.

thaire, effrayé, se retira à Saint-Denis, puis à Vienne, après avoir rendu la liberté à Louis et en avoir reçu son pardon. Ces événements étant arrivés tout à la fin de l'année 833, c'est donc dans le commencement de l'année 834, que Lothaire se serait retiré à Vienne, et Vienne serait la ville dont le poëte a passé le nom sous silence, et la date de l'arrivée du prince serait celle de la pièce. S'il en est ainsi, c'est en été qu'ont eu lieu l'une et l'autre, le poëte disant, strophe première, que « sa présence fait de l'été un nouveau printemps et renouvelle les fleurs de la terre : »

> Innovatur nostra lætos terra flores proferens ;
> Ver novum præsentat æstas, dum datur te cernere ;
> Imperator magne, vivas semper et feliciter.

La pièce a dix strophes ; Lothaire y reçoit les épithètes les plus flatteuses, celles de juste, d'heureux, de bon, de doux et de très-pieux ; on y loue sa candeur ! on y implore le don de ses bonnes grâces pour racheter ce qu'il pourrait y avoir de défectueux dans la soumission de ses sujets, pensée pleine de délicatesse et à laquelle il ne manque que d'être exprimée en meilleurs vers :

> Quod minus digne valemus servitute debita
> Hoc tui donet favoris læta nobis gratia.

Enfin on lui souhaite, avec une longue vie, la vertu, la puissance, la force, la victoire, la renommée, et la faveur d'être couronné dans les siècles des siècles par la glorieuse et très-sainte Trinité.

Il ne paraît pas y avoir dans l'autre chant un seul mot d'où l'on puisse tirer une induction certaine sur l'identité du prince qui en est l'objet. On voit seulement que Charles vint à Augia, avec ses frères,

> Quem te toto nunc tenellum corde mulcet Augia;...
> In te terra nostra patrem suscipit cum fratribus;

et que pour y arriver, il dut traverser le pays des Francs, sous la protection de la sainte Trinité,

> Gloriam dignam triformi pangimus potentiæ
> Quæ te sanum vexit istuc Francorum per regmina.

Augia n'était donc pas en France ; mais il y avait plusieurs localités de ce nom dans les pays d'outre-Rhin, et l'on ne distingue pas celle dont il s'agit ici. Selon M. du Méril[1], la pièce fut probablement adressée à Charles le Chauve dans les dernières années de la vie de son père, puisqu'il ne naquit qu'en 823, ou à Charles, fils de Lothaire I, qui mourut roi de Provence en 863, puisqu'il est appelé dans le titre, *Carollus, filius Augustorum*. Pour moi, je pense que Charles le Chauve est bien le héros de cette pièce ; il n'avait pas encore dix-sept ans, quand Louis le Pieux, son père, mourut. Son identité me paraîtrait même suffisamment démontrée par l'épithète de *tenellus* que lui applique le poëte, si d'ailleurs toute la pièce ne respirait la sympathie qu'on éprouve pour un jeune rejeton de souche royale, et si l'on n'y exhortait toutes les classes du peuple à le recevoir avec les démonstrations de joie les plus propres à amuser un adolescent.

> Ferte nabla tibiasque, organum cum cymbalis,
> Flatu quidquid, ore, pulsu, arte constat musica :
> Salve, regum sancta proles, care Kristo Carole.

La pièce se compose aussi de dix strophes.

Parmi plusieurs chants de circonstance publiés par Eckhard[2], il s'en trouve un sur le couronnement de l'empereur Conrad II, dit *le Salique*, qui eut lieu à Rome, le 26 mars 1027, et sur celui de Henri III, dit *le Noir*, fils du précédent, sacré l'année suivante à Aix-la-Chapelle par Pélegrin, archevêque diocésain.

[1] *Poés. pop. lat. antér. au douzième siècle*, p. 247, note.
[2] *Veterum monumentorum quaternio*, etc., Leips., 1720, in-f°.

Mais ce ne sont pas là des chants populaires, bien qu'à cette époque même il y eût encore des chants populaires en latin. Ce sont de purs chants d'Église, composés par des ecclésiastiques de la paroisse, introduits dans l'office du jour, mais n'ayant pas comme cet office le privilége de survivre à la circonstance, ni de servir dans des circonstances analogues. Ce qu'ils ont de plus curieux, c'est le rhythme, si l'on peut appeler de ce nom une suite de versets tantôt longs, tantôt courts, où les règles de la prosodie, quand elles sont observées, semblent plutôt l'effet du hasard que de la volonté, où néanmoins, comme le dit M. du Méril, « on ne peut méconnaître des intentions mélodiques, » mais où cette mélodie même eût été insupportable sans le secours des orgues qui la noyaient, pour ainsi dire, dans le torrent de leurs variations. Ni l'une ni l'autre de ces deux pièces n'offre d'ailleurs le moindre intérêt historique.

Peut-être qu'il n'en eût pas été de même de ces chansons latines ou françaises qui furent, au témoignage de Guillaume le Breton[1], chantées en l'honneur de Philippe Auguste, lorsqu'en 1214, il revint à Paris, après la bataille de Bouvines, et qui l'accompagnèrent dans sa route depuis le champ de bataille jusqu'à Paris. Mais il ne nous en est rien parvenu, pas même un fragment. « Il y avait eu bien des batailles, dit un illustre historien[2], bien des victoires remportées par les rois de France; aucune n'avait été, comme celle-ci, un événement national; aucune n'avait ému de la sorte la population tout entière; » les chansonniers l'avaient chantée avec enthousiasme, et ni leurs noms, ni leurs œuvres n'ont résisté aux injures du temps. Les chansons qui saluèrent Louis VIII, à son entrée à Paris, au retour de son sacre à Reims[3], eurent la même destinée. La

[1] *Vie de Philippe Auguste*, dans le *Recueil des historiens de France*, XVII, p. 103.

[2] *Histoire de la civilisation en France*, par M. Guizot, IV, p. 152. Paris, 1859, in-12.

[3] Voir Nicolas de Bray, dans le t. XVII, p. 313 du *Recueil des historiens de France*.

SECTION III. — CHANSONS HISTORIQUES.

postérité dut donc se tenir pour suffisamment instruite sur ces deux événements par les récits des chroniqueurs. Il est vrai que deux d'entre eux sont presque des poëtes épiques[1]. Leurs poëmes ne nous permettent pas de regretter les chansons.

Les chansons sur la mort ou complaintes en l'honneur des grands personnages qui ont subi la loi commune, ne sont pas toujours sans utilité pour l'histoire. Celle, par exemple, en quatorze couplets, sur la mort d'Éric, duc de Frioul, un des lieutenants de Charlemagne dans la guerre contre les Huns, et tué sur les bords de la Teiss, en 799, a fort aidé Lebeuf « à faire remarquer les différences qui se rencontrent dans quelques-uns de nos historiens, touchant les faits auxquels ce duc Éric a eu part[2]. » C'est Lebeuf qui le premier en a donné le texte. Mais, dit M. du Méril, en cela peut-être sévère pour le docte chanoine, il s'est servi du manuscrit qu'il avait sous les yeux « avec une grande légèreté[3]; » ce qui a obligé M. du Méril à donner lui-même ce texte, en rétablissant la forme des vers que la notation dont ils sont accompagnés dans le manuscrit, avait brisée. Ces vers, au nombre de cinq par couplet, sont de douze syllabes, avec une césure rhythmique après la cinquième, et une brève à la pénultième. M. du Méril est toujours d'une précision admirable dans la définition de ces mesures bizarres, créées par le caprice d'honnêtes gens qui se croyaient poëtes, et souvent observées par eux aussi scrupuleusement que si elles eussent été une tradition des anciens. La mesure employée ici, était, dit Lebeuf[4], « regardée comme convenable à des paroles lugubres telles que sont les invitations que Paulin, patriarche d'Aquilée, auteur de cette complainte, fait à toute la nature de pleurer la mort d'Éric. » Cet appel aux larmes s'adresse d'abord aux fleuves,

[1] Guillaume le Breton et Nicolas de Bray.
[2] *Dissert. sur l'histoire*, etc., I, p. 400.
[3] *Poés. pop. lat. antér. au douzième siècle*, p. 241, note 2.
[4] *Loc. cit.*, p. 401.

puis aux villes, aux campagnes, aux rochers, aux pères, aux mères, aux petits garçons et aux petites filles, aux prêtres, aux esclaves et aux maîtres :

>Mecum, Timavi saxa novem flumina,
>Flete per fontes novem redundantia
>Quæ salsa glutit unda ponti Ionici,
>Histris [1], Saiisque [2], Tissa [3], Culpa [4], Maruum [5],
>Natissa [6], Corca [7], Gurgites Isoncii [8].

>Herico, mihi dulce nomen, plangite,
>Syrmium [9], Polla [10], tellus Aquileiæ,
>Julii Forus [11], Carmonis ruralia [12],
>Rupes Oropi [13], juga Cetenensium [14],
>Hastensis humus [15], ploret et Albenganus [16]...

>Matres, mariti, pueri, juvenculæ,
>Domini, servi, sexus omnis, tenera
>Ætas, pervalde sacerdotum inclyta
>Caterva, pugnis sauciata pectora,
>Crinibus vulsis ululabunt pariter.

Mais l'histoire n'aurait rien souffert de la perte d'une complainte en six couplets sur la mort de Charlemagne, attribuée par dom Bouquet [17] à un certain Colomban, abbé de Saint-Trudon. Celui-ci s'est, en effet, nommé dans ce vers :

>Columbane, stringe tuas lacrymas.

On pourrait objecter à dom Bouquet que cette pièce, au lieu

[1] L'Ister. — [2] La Save. — [3] La Teiss. — [4] Fleuve de la Pannonie supérieure qui a conservé le même nom. — [5] La March. — [6] Le Natiso. — [7] Probablement le Gurk. — [8] L'Isonzo. — [9] En Pannonie. — [10] En Istrie. — [11] Ciudad di Friuli. — [12] Cormons. — [13] Ossopo. — [14] Le mont Celius. — [15] L'Adda (?). — [16] Albengue. (Interprétations de M. Ed. du Méril.)

[17] *Rec. des Hist. de France*, V, p. 407. Les vers ont douze syllabes, avec une césure rhythmique après la cinquième; la quatrième est toujours accentuée, et la pénultième ne l'est jamais. (Ed. du Méril.)

d'être de Colomban, lui est peut-être adressée ; mais il n'est nullement invraisemblable qu'un poëte, lorsqu'il est sous l'empire d'une vive émotion, et qu'il craint qu'elle ne se refroidisse, se fasse à soi-même des exhortations propres à en entretenir la vivacité. Ce procédé peut même être en certains cas très-poétique. Quoi qu'il en soit, au lieu de s'encourager à pleurer, le bon Colomban eût mieux fait de s'encourager à bien dire ; mais il n'était peut-être pas si certain de réussir. Il constate le deuil profond où est plongé le monde, du couchant à l'aurore, par le trépas de l'empereur, et les fleuves de larmes qu'il ne cessera de faire répandre. Il mêle à cela des vœux pour que le Seigneur reçoive Charlemagne en son saint paradis ; en quoi il a été pleinement exaucé.

> Jamjam non cessent lacrymarum flumina,
> Nam clangit orbis detrimentum Karoli ;
> Christe, cœlorum qui gubernas agmina,
> Tuo in regno da requiem Karolo !
> Heu mihi misero !

Il y a pourtant un vers à la quatrième strophe qui offre une très-belle image. J'ai déjà dit qu'il en échappe quelquefois de pareils aux plus méchants poëtes. Celui-ci suppose donc que Charlemagne, mourant à Aix-la-Chapelle, a emporté quant à soi dans la terre le globe impérial :

> In Aquis Grani globum terræ tradidit [1].

La suite ne l'a que trop prouvé.

Eckhard [2] cite deux nénies sur la mort de l'empereur Henri II, dit *le Saint*, arrivée en 1024, et une sur celle de Conrad *le Salique*, en 1039. Elles ne manquent pas d'intérêt, surtout la

[1] Je cite le texte de M. Ed. du Méril, préférable à ceux de dom Bouquet, Muratori et autres.
[2] *Veterum monum. quaternio*, p. 54, 55.

première et la troisième. La première se compose de huit strophes, suivies chacune de ce refrain :

Henrico requiem, rex Christe, dona perennem [1].

On y passe en revue les principales actions de Henri. C'est en effet ce qu'il y a de mieux à faire, en parlant sur un cercueil. Si la flatterie y étouffe la vérité sous les fleurs, la critique saura bien l'en dégager. Après une invitation à pleurer et à gémir sur la perte immense qui afflige le monde et qui est le châtiment de ses iniquités, l'auteur anonyme énumère brièvement les exploits du défunt, en Souabe, en Saxe, et dans la Bavière que Boleslas, roi de Pologne, avait conquise et d'où il le chassa.

Imperavit Suevis, Saxonibus cunctis,
Bavaros trucesque Sclavos fecit pacatos.

C'est à ce refoulement de Boleslas dans son duché que l'auteur fait allusion, quand il dit que l'empereur sauva les frontières des États chrétiens, en expulsant les païens,

Fines servans christianos, pellit paganos ;

car alors, la plus grande partie des tribus polènes étaient encore livrées au paganisme, et ce n'est qu'avec une extrême lenteur que le christianisme s'y propagea.

On pourrait reprocher à l'auteur de n'avoir pas dit que ce même Boleslas eut sa revanche de cet échec, à la prise de Bautzen, en 1018. Il imposa des conditions humiliantes à l'empereur, et Henri lui confirma la possession de la Lusace et de

[1] Le rhythme, parfaitement régulier, est basé sur la numération des syllabes et sur la consonnance; la première et la troisième lignes ont douze syllabes, avec une pause et une rime léonine à la sixième; la seconde et la quatrième en ont treize, et la rime est à la huitième; il y en a quatorze au refrain, et la rime s'y trouve à la sixième. (Ed. du Méril.)

la Misnie, comme fiefs de l'empire. Mais peut-être bien que c'est cela même que l'auteur veut dire par les mots : *Sclavos fecit pacatos.*

Ce vers,

 Voluptati contradixit, sobrie vixit,

est une autre allusion à la chasteté que Henri garda, dit-on, toute sa vie, et qui est attestée par la bulle de sa canonisation (1152). Mais l'auteur et le pape avaient apparemment oublié que Henri avait porté plainte à la diète de Francfort, sur la stérilité de l'impératrice Cunégonde, et même souffert qu'elle se justifiât d'une accusation publique d'adultère par l'épreuve du feu. Elle s'en tira si bien que le pape la canonisa également.

Enfin les largesses de Henri envers les églises, les monastères, et l'érection qu'il fit de la ville de Bamberg en évêché, sont aussi rappelées :

 Quis tam loca sublimavit, atque ditavit
 Atria sanctorum ubere bonorum?
 Ex propriis fecit magnum episcopatum.

Tout ces détails sont assurément plus intéressants qu'une suite d'adulations outrées ou fades, et sans aucun mélange de faits. C'est pourquoi je ne dirai rien de la seconde pièce. Il n'y est question que des vertus de l'empereur ; il n'y a pas un fait, sauf celui-ci :

 Summo nisu catholicas auxit ecclesias [1].

La troisième pièce n'omet presque aucune circonstance de la vie de Conrad. Elle a neuf strophes, chacune de cinq vers

[1] Le rhythme de cette pièce n'a aucune régularité, et c'est en parlant de ce rhythme que M. Ed. du Méril dit « qu'on ne peut y méconnaître des intentions mélodiques. »

d'égale mesure, sauf la troisième qui en a six. Le cinquième vers est ce refrain :

> Rex Deus, vivos tuere et defunctis miserere [1].

L'auteur commence par inviter ceux qui ont la voix pure à chanter ses chansons,

> Qui habet vocem serenam, hanc proferat cantilenam.

Le premier vers de la seconde strophe donne la date de la mort de Conrad, *mille trente-neuf*,

> Anno quoque millesimo nono atque trigesimo.

Le quatrième le qualifie comme a droit d'être qualifié un souverain dont les lois et les ordonnances le font regarder en Allemagne comme l'auteur du droit féodal écrit :

> Occubuit imperator Cuonradus legum dator.

Puis, comme pour prouver la vérité du dicton, qu'un malheur n'arrive jamais seul, le poëte raconte, dans la troisième strophe, une série de morts qui arrivèrent presque en même temps que celle de l'empereur. C'est sans doute ce qui l'a obligé à mettre un vers de plus à cette strophe :

> Eodem fere tempore occasus fuit gloriæ,
> Ruit stella matutina Chunelinda regina.
> Heu ! quantum crudelis annus ! Corruerat Herimannus,
> Filius imperatricis, dux timendus inimicis ;
> Ruit Chuno, dux Francorum et pars magna sociorum.
> Rex Deus, etc.

Chunélinde, l'étoile du matin, selon la gracieuse expression de l'auteur, était fille de Canut le Grand, roi d'Angleterre et de

[1] « Les vers ont seize syllabes, séparées en deux hémistiches égaux par une rime léonine. » (Ed. du Méril.)

Danemark ; et elle avait épousé en 1036, Henri, fils de Conrad, sacré roi à Aix-la-Chapelle, en 1028, à l'âge de onze ans. Atteinte par une maladie pestilentielle que les chaleurs excessives avait engendrée en Italie, elle mourut dans la fleur de sa jeunesse, dix mois avant Conrad[1]. Comme l'étoile du matin qui se dérobe au lever de l'aurore, elle disparut, sans avoir été touchée des premiers rayons de la couronne impériale qu'allait bientôt ceindre le front de son mari. Aussi, n'a-t-elle laissé dans l'histoire qu'un nom et une date.

Herimann, fils de l'impératrice Gisèle, mais fils d'un premier lit, suivit Chunélinde au tombeau dix jours après[2], mort de la même maladie, comme aussi sans doute Chuno, duc des Francs orientaux. Celui-ci, cousin germain de l'empereur, s'était d'abord révolté contre lui. Il se soumit et rentra dans les bonnes grâces de son parent à qui depuis il resta constamment fidèle[3].

La sixième strophe fait allusion à une conjuration ourdie contre Conrad, dès le début de son règne, non comme empereur, mais comme roi élu de Germanie, par Ernest, duc d'Allemagne, ce même Chuno dont on vient de parler, Frédéric, duc de Lorraine, et plusieurs autres. Conrad ne s'en mit point en peine, et il se disposait à passer en Italie, quand Ernest cédant à de sages conseils, se retira à Augsbourg. Livrés à eux-mêmes, les autres princes conjurés ou se soumirent ou furent contraints de se soumettre, et la paix refleurit jusqu'à nouvel ordre dans ces contrées de la France orientale. C'est alors que Conrad partit pour l'Italie[4]. Quatre vers ont suffi à l'auteur pour nous dire tout cela :

 Postquam replevit Franciam per pacis abundantiam,
 Mitigavit Alamannos et omnes regni tyrannos,

[1] Le 1ᵉʳ août 1038. Voy. la *Vie de Conrad*, par Wippo, dans Pistorius, *Rer. Germ. scriptor.*, III, p. 481.
[2] *Ibid.*, p. 482.
[3] *Ib.*, p. 474.
[4] *Ib*, p. 471.

Saxonibus et Noricis imposuit frena legis;
Vidit sua magnalia ¹ probabilis Italia.

Arrivé à Milan, Conrad y ceignit la couronne des rois lombards. De là, il se rendit à Rome où le 20 mars 1027, il reçut la couronne impériale des mains du pape Jean XIX. Les Italiens, toujours impatients de la domination allemande, étaient partout en révolte. Conrad soumit d'abord Vérone, Verceil, Pavie. Il soumit également Ravenne et s'y établit; mais il dut sévir rigoureusement contre les habitants, qui avaient essayé d'expulser son armée. Il fit de même à Rome, et par un motif tout à fait semblable ². Après cela, il eut l'Italie à ses pieds :

Roma subjicit se primum a summo usque ad imum;
Experti sunt Ravennates in bello suo primates;
Sentiebant Veronenses invicti Cæsaris enses;
Hesperia se prostravit, imperanti supplicavit.

Pendant son absence, les princes d'Allemagne s'étaient de nouveau soulevés contre lui. Un certain Welf, comte de la Souabe, mettait à feu et à sac le territoire et l'évêché d'Augsbourg, pillait le trésor de l'évêque, et commettait mille autres violences. D'un autre côté, l'incorrigible duc Ernest ravageait l'Alsace et envahissait la Bourgogne. Conrad force Welf à restituer à l'évêque l'argent pillé et à lui demander pardon; le duc Ernest, obligé de se rendre, est relégué dans une forteresse de la Saxe, et le duc Frédéric a le bon esprit de mourir avant de recevoir le châtiment qui l'attendait. Enfin, Adalbéron, duc d'Istrie, coupable, dit Wippo, de lèse-majesté, est vaincu, exilé avec ses fils, et dépouillé de ses États que l'empereur donna à Chuno; car Chuno s'était tenu à l'écart pendant tous ces troubles, et

¹ *Magnalia, id est præstantiora, magnifica :* Papias. De μεγαλεῖον, selon J. de Janua. — *Probabilis,* mot de la basse latinité, équivalant à *insignis* Ce vers signifie que l'Italie vit arriver Conrad avec des forces nombreuses et bien organisées.

² Wippo, *Ibid.*, p. 471, 473.

c'est ce don du duché d'Istrie qui assura pour jamais sa fidélité à Conrad[1] :

> Reversus Alemanniam, invenerat calumniam
> Quam hic dissipavit ut ventus pulveris instar ;
> Omnes simul perierunt qui prædatores fuerunt,
> Et cives præstantissimi idcirco sunt exulati.

Conrad fit ensuite la guerre aux païens, c'est-à-dire aux Bohèmes, aux Hongrois et aux Polonais. Il poursuivit les premiers jusque dans leurs marais, réduisit Misicon, roi de Pologne, à se contenter d'un tiers de son royaume, et força tout ces barbares à lui payer tribut.

> Bellum intulit paganis ne nocerent christianis ;
> Non defendit eos palus, nulla fuit aquis salus;
> Bene coercebat Sclavos, Barbaros et omnes pravos.

Il est d'autant plus probable que cette cantilène est de Wippo lui-même, que les termes dont il se sert pour désigner celui qui l'a faite : *Quidam de nostris cantilenam fecerat*[2], sont les mêmes que ceux qu'il emploie en parlant d'un autre écrit dont il est assurément l'auteur : *Quidam de nostris in libello quem Tetralogum nominavit*, etc[3].

Cette pièce résume en quelques couplets une vie toute entière. C'est un procédé de l'art en enfance. Laissez grandir cet art, et la chanson de Conrad deviendra un poëme cyclique comme l'est devenue la chanson de Roland. Parmi les chansons populaires d'aujourd'hui publiées à la suite de cet essai, on en lit une où le poëte prend Napoléon Ier à Brienne, pour ne se séparer de lui qu'à Sainte-Hélène.

[1] Wippo, *Ibid.*, p. 473-475.
[2] *Ibid.*, p. 485.
[3] Wippo, *Ib.*, p. 467. Le *Tetralogus* fut publié pour la première fois par Canisius, *Lection. antiq.*, t. II.

Ce ne sont pas toujours les plus grands princes qui inspirent le mieux nos poëtes, ni qui les font parler le plus. La mort de Charlemagne n'a tiré que des larmes des yeux du bon Colomban, et il est douteux que les misérables vers de ce saint homme aient fait pleurer personne. Celle de Guillaume le Conquérant a trouvé pour la chanter deux poëtes qui ne sont ni plus poëtes que Colomban, ni plus instructifs[1]. Le premier, toutefois, est plus abondant. Mais leur style et le rhythme qu'ils ont adopté sont si proprement ecclésiastiques[2]; on croit tellement, quand on les lit, entendre psalmodier un moine, qu'il n'est pas douteux que ces chants, comme d'ailleurs presque tous les autres, ne sortent du cloître. Il a bien raison de dire, en parlant des belles actions de Guillaume :

> Sed quis stylus aut quæ facundia
> Possent ire per tot insignia?

Ce n'est ni son style, ni sa faconde qui suffiraient à cette tâche. Rendons-lui pourtant cette justice que s'il ne sait pas varier ses louanges, il sait les multiplier. Il n'est pas un vers (et il y en a quatre-vingt-dix) qui n'en comprenne une et souvent deux; elles défilent comme les soldats qui figurent une armée sur le théâtre, paraissant, disparaissant et reparaissant tour à tour. Je suis étonné, toutefois, que notre moine ait été si sobre sur la louange qui eût dû le moins coûter aux personnes de sa profession, celle de la générosité de Guillaume envers les églises et les moines. Il se contente de dire :

> Sanctæ fuit rector Ecclesiæ,
> Spes pupilli, defensor viduæ,

[1] Ces deux pièces ont été publiées pour la première fois dans les *Poés. pop. lat. ant. au douzième siècle*, de M. Ed. du Méril, p. 294 et 296.

[2] « Le rhythme est celui de nos vers de dix syllabes à rime plate; il y a un repos après la quatrième syllabe, et, comme dans presque toutes les autres poésies populaires, l'avant-dernière est constamment brève. » (Ed. du Méril.)

laissant à l'autre moine l'honneur et le soin d'exprimer à cet égard toute la reconnaissance que lui-même avait sans doute dans le cœur. On lit en effet dans la seconde pièce :

> Bonos dilexit clericos,
> Verosque magis monachos.
> Quid plus? Verè christicolæ
> Flos fuit, et vas [1] gratiæ.

VII

Chansons de défaites.

Comme il y avait des chansons de victoires, il y en avait aussi de défaites ; mais celles-ci sont moins nombreuses, et ne commencent guère à paraître que lorsque l'invasion des Barbares dans l'empire d'Occident ne laisse plus aux malheureuses populations que le droit de consacrer par des chants le souvenir de leurs défaites, sans espérer de les pouvoir venger. Je citerai deux de ces chants[2], le premier du cinquième siècle, le second du neuvième ; l'un sur la destruction d'Aquilée par Attila (452), l'autre sur la bataille de Fontenai entre les fils de Louis le Débonnaire (841). De ces deux événements on peut dire sans figure et sans phrase qu'ils sont inscrits au livre de l'histoire en caractères de sang. Ils montrent, d'une part, ce que peut, dans un conquérant barbare, la cupidité rendue plus impatiente par la perspective d'une abondante curée, et plus féroce par la résistance inattendue qu'on lui oppose ; de l'autre,

[1] Excellente restitution de M. du Méril. Le manuscrit, évidemment fautif, porte *ejus*, qui n'a pas de sens.
[2] Ils sont dans l'ouvrage de M. du Méril cité ci-dessus, p. 234 et 249, et sont alphabétiques, c'est-à-dire que chaque strophe commence par une des vingt-quatre lettres de l'alphabet, depuis A jusqu'à Z.

ce qu'ose l'ambition, quand après avoir constamment violé la loi jurée et immolé l'honneur à la passion de dominer, elle brise les derniers liens qui pouvaient la contenir encore, ceux de la consanguinité.

Après la bataille de Châlons-sur-Marne, où Aétius vainquit Attila (451), celui-ci fit sa retraite en bon ordre, ramenant avec soi ses chariots pleins de butin, et bien près de se croire vainqueur, pour n'avoir rien perdu de tout cela. Il marcha aussitôt à la conquête de l'Italie, et commença l'attaque par le siége d'Aquilée, ville métropole de la Vénétie :

> Bella, sublimis, inclyta divitiis,
> Olim fuisti celsa ædificiis,
> Mœnibus clara, sed magis innumerum
> Civium turmis.
>
> Caput te cunctæ sibimet metropolim
> Subjectæ urbes fecerunt Venetiæ,
> Vernantem clero, fulgentem ecclesiis
> Christo dicatis.

Il y avait trois mois qu'il l'assiégeait, mais sans avoir encore obtenu aucun succès, parce que les meilleures troupes de l'armée romaine y étaient enfermées et la défendaient. Les Huns commençaient à murmurer et voulaient partir. Attila, faisant le tour des remparts, délibérait s'il lèverait le siége ou s'il le continuerait, quand il aperçut des cigognes qui emportaient leurs petits hors de la ville, et, contre leur habitude, allaient les déposer dans la campagne[1]. Frappé de ce spectacle, et jugeant avec la sagacité et l'esprit d'observation qui lui étaient propres, que sans doute ces oiseaux ne désertaient les édifices où ils avaient leurs nids que parce qu'ils en pressentaient la ruine, il fit remarquer cet incident à ses soldats, comme un

[1] Animadvertit... ciconias quæ in fastigio domorum nidificant de civitate fœtus suos trahere, atque, contra morem per rura forinsecus comportare. Et ut hoc, sicut erat sagacissimus inquisitor, persensit, etc. (Jornandès, 42).

pronostic de la chute inévitable et prochaine de la ville assiégée :

> Fremens ut leo Attila sævissimus...
> Te circumdedit cum quingentis millibus
> Undique gyro....
>
> Gestare vidit aves fœtus proprios
> Turribus altis per rura forinsecus;
> Præscivit sagax hinc tuum interitum
> Mox adfuturum [1].

Les Huns reprennent le siége avec une nouvelle ardeur. Leurs machines s'étaient usées à battre les murs, ils en construisent de nouvelles, les font jouer et bientôt pénètrent dans la ville. Ils la pillent d'abord, s'en partagent les dépouilles, renversent les maisons ou y mettent le feu, et la saccagent si cruellement qu'au temps de Jornandès [2], qui écrivait à un siècle de là, il restait à peine quelques vestiges de cette malheureuse cité :

> Hortatur suum illico exercitum;
> Machinæ murum fortiter concutiunt,
> Nec mora, captam incendunt, demoliunt
> Usque ad solum [3]...
>
> O quæ in altum extollebas verticem,
> Quomodo jaces despecta, inutilis,
> Pressa ruinis, nunquam reparabilis
> Tempus in omne?..

[1] Quelques expressions de cette strophe sont textuellement reproduites par Jornandès. Voy. la note qui précède.

[2] Animus suorum rursus... inflammatur. Qui, machinis constructis, omnibusque tormentorum generibus adhibitis, nec mora invadunt civitatem, spoliant, dividunt, vastantque crudeliter, ita ut vix ejus vestigia, ut appareat, relinquerint (Jorn., *Ib*.).

[3] Conf. encore Jornandès. Par ce qu'il dit, en plusieurs passages de son livre, des chants où les Huns perpétuaient les souvenirs de leur histoire, on voit bien qu'il a puisé à cette source; soit pour le fait dont il s'agit, soit pour beaucoup d'autres.

> Quæ prius eras civitas nobilium,
> Nunc, heu! facta es rusticorum spelunca :
> Urbs eras regum ; pauperum tugurium
> Permanes modo.
>
> Repleta quondam domibus sublimibus,
> Ornatis mire niveis marmoribus,
> Nunc ferax frugum metiris funiculo
> Ruricolarum.
>
> Sanctorum ædes solitæ nobilium
> Turmis impleri, nunc replentur vepribus ;
> Proh dolor! factæ vulpium confugium
> Sive serpentum.
>
> Terras per omnes circumquaque venderis,
> Nec ipsis in te est sepultis requies ;
> Projiciuntur pro venali marmore
> Corpora tumbis.

Ou je me trompe fort, ou voilà de la poésie. Cette cité dont les édifices s'élevaient jusqu'au ciel, et tellement rasée qu'elle n'est pas même réparable ; ces palais de marbre remplacés par de misérables huttes et par des champs que se sont partagé *au cordeau* et que cultivent des paysans grossiers ; ces églises où les ronces provignent au milieu des ruines et qui servent de repaires aux bêtes fauves et aux serpents ; enfin ces tombes de marbre d'où l'on arrache les cadavres, et qui deviennent un objet de trafic avec les pays voisins; tout cela forme un tableau d'une véritable grandeur, et d'autant plus navrant que l'imagination n'y a point de part et qu'il est la vérité pure. Si l'on joint à cela quelques strophes sur le meurtre des habitants de tout âge et de tout sexe, sur ceux qui n'ont échappé à la mort que pour être réduits en esclavage, sur les livres saints livrés aux flammes, sur le pillage des vases sacrés et le massacre des prêtres, sur toutes les horreurs enfin qui se commettent dans le sac d'une ville par des barbares altérés de ven-

geance, enflammés de luxure et de cupidité, on conviendra que rien ne manque à ce tableau pour remuer fortement le lecteur, et que le style même, tout dégénéré qu'il soit, ne laisse pas d'avoir sa beauté sauvage et son éloquence.

La pièce alphabétique sur la bataille de Fontenai (24 juin 841), a pour auteur un certain Angelbert qui s'y nomme et indique la part qu'il prit lui-même à l'action. Il était à l'avant-garde de l'armée de Lothaire, et resta seul de son détachement :

> Hoc scelus peractum quod descripsi rhythmice
> Agelbertus ego vidi, pugnansque cum aliis,
> Solus de multis remansi prima frontis acie.

Dieu protégea Lothaire, qui fut vainqueur [1] et se battit vaillamment. Si les autres eussent fait comme lui, dit l'auteur, la concorde eût été bientôt rétablie entre les frères. Mais il fut trahi par ses généraux. Néanmoins, il poursuivit les fuyards jusqu'au fond de la vallée et jusqu'à la source de l'Ivier [2], tandis que du côté de Charles et de Louis, la campagne, couverte de cadavres, blanchissait sous leurs vêtements de lin, comme elle blanchit en automne sous le plumage des oiseaux.

> Albescebant campi vestes mortuorum lineas,
> Velut solent in autumno albescere avibus.

Enfin, le carnage fut immense, et il ne se versa pas alors plus de sang qu'il n'en coula dans le Champ-de-Mars pour l'établissement du christianisme :

> Cædes nulla pejor fuit, campo nec in Marcio
> Facta est lex christianorum sanguine pluri [3].

[1] C'est *vaincu* qu'il fallait dire. Mais il faut excuser un mensonge si naturel dans la bouche d'un partisan de Lothaire.

[2] Petit ruisseau de la contrée où la bataille eut lieu. Il règne une grande obscurité sur la vraie situation de ce pays. Lebeuf a essayé de l'éclaircir. Voy. *Rec. de div. écrits*, I, p. 127-190.

[3] Lebeuf (*Rec. de div. écrits*, I, p. 166) donne *proluvi*... mot inachevé ; M. du Méril (ouvr. cité, p. 249) *pluvia*, mais en changeant et en

Angelbert sent-il toute la difficulté de la tâche qu'il s'est imposée, de chanter cette bataille, ou a-t-il peur que d'autres, plus véridiques que lui, ne la chantent à leur tour? Il dit en effet qu'elle n'est digne, ni d'être louée, ni d'être chantée :

>Laude pugna non est digna, nec canatur melode.

Quoi qu'il en soit, il demande que le jour où elle fut livrée soit maudit, qu'il ne compte plus dans l'année et qu'il soit effacé de toutes les mémoires :

>Maledicta illa dies nec in anni circulo
>Numeretur, sed radatur ab omni memoria!

Hélas! rien ne s'oublie des événements les plus terribles, si ce n'est la leçon qu'on en doit tirer.

VIII

Chansons en langue latine traduites de la vulgaire ou participant de l'une et de l'autre langues.

La langue latine, malgré son usage alors presque exclusif, n'était cependant pas la seule appliquée aux cantilènes historiques ; il y en avait en langue vulgaire à cette époque, et même plus de deux siècles auparavant. Je ne mettrai pas de ce nombre un fragment de poésie théostique, trouvé à Fulde

intervertissant les mots du vers! Oserais-je dire qu'avec *pluvia*, comme avec *proluvi*, le vers n'a pas de sens ; or il est très-clair avec *pluri*. *Pluri* est l'ablatif de *plus*, *pluris ;* il joue ici le même rôle comparatif que *pejor* dans le vers précédent, car il continue la comparaison. L'auteur fait donc allusion ici aux chrétiens martyrisés à Rome ; et si, pour désigner Rome, en prenant la partie pour le tout, il a nommé comme lieu de ces exécutions le Champ-de-Mars au lieu du Cirque, c'était afin de garder la mesure de son vers, et peut-être aussi parce qu'il n'est pas sans exemples que des chrétiens aient souffert le martyre dans le Champ-de-Mars.

sur une page d'un manuscrit du huitième siècle, et contenant la récit d'un combat singulier entre Hildebrand et Hadebrand, son fils, personnages tirés d'une des légendes d'Attila[1]; ce fragment semble appartenir à une chanson de geste, et ces chansons ne sont pas de mon sujet. Mais il paraît hors de doute que la chanson latine des soldats francs en l'honneur de Clotaire II, vainqueur des Saxons, en 622, n'est qu'une traduction du théostique. Nous n'en possédons qu'un très-court fragment, cité par Hildegaire, évêque de Meaux sous Charles le Chauve, dans la *Vie de saint Faron*, l'un de ses prédécesseurs[2]. Hildegaire dit que c'était une chanson populaire, *carmen publicum*, et que, à cause de sa rusticité, *juxta rusticitatem*, on la chantait partout, et que les femmes dansaient en la chantant. On ne peut croire que, par cette rusticité, Hildegaire entende celle du latin; il n'était guère en mesure d'exercer cette critique, lui dont le latin laisse tant à désirer; il entendait donc par ce mot la langue vulgaire. Voici ce fragment:

De Chlotario est rege canere Francorum,
Qui ivit pugnare in gentem Saxonum.
Quam graviter provenisset Missis Saxonum,
Si non fuisset inclytus Faro de gente Burgundiorum.

Quando veniunt in terram Francorum,
Faro ubi erat princeps Missi Saxonum,
Instinctu Dei transeunt per urbem Meldorum,
Ne interficiantur a rege Francorum.

Pour l'intelligence de ce texte, un mot d'explication est nécessaire. Clotaire avait été sans pitié pour les Saxons vaincus. « Il avait, dit du Haillan qui traduit Gaguin[3], fait exprès commandement à ses gens, qu'ils rognassent tous les Saxons qu'ils

[1] Voir l'analyse de ce frag. dans l'*Histoire d'Attila*, par M. Am. Thierry, II, p. 267, éd. in-12.
[2] *Rec. des Histor. de France*, III, p. 505.
[3] Rob. Gaguin, III, 2.

prendraient, excédant en hauteur l'épée dont ils combattaient[1]. » Aimoin dit : « de sa propre épée[2]. » Il était donc à craindre pour les ambassadeurs saxons d'être, à leur arrivée en France, réduits à la même mesure, si, par une inspiration de Dieu, ils ne fussent passés par Meaux, où Faron devait les protéger contre la colère du roi.

Il est encore très-probable, quoi qu'il n'en soit rien dit nulle part, que la chanson à laquelle, près d'un siècle avant la précédente, a donné lieu l'expédition de Childebert en Espagne, était en langue vulgaire, et que le texte latin qu'on en a[3], n'en est qu'une traduction. Ce texte a été publié en partie et peut-être un peu arbitrairement restitué par M. Ch. Lenormant, dans la *Bibliothèque de l'école des Chartes*[4]. Outre l'éloge de Childebert et le récit de sa campagne, la chanson raconte l'élévation de saint Germain au siége épiscopal de Paris.

Childebert assiégeait Saragosse. Quand les habitants virent qu'il ne leur était plus possible de résister, ils jeûnèrent, se revêtirent de cilices, et promenèrent autour des remparts, en chantant des hymnes, la tunique du bienheureux Vincent, martyr :

[1] Du Haillan, I, l. II, p. 74.
[2] Spatæ quam tum forte gerebat. IV, 18. Ce procédé barbare est attribué à Charlemagne par le moine de Saint-Gall, et il semble, de la part de Charlemagne, plus barbare encore. Des peuples sortis du Nord ravageaient la Norique et une grande partie de la France orientale. Charles l'ayant appris, marcha contre eux, et les ayant vaincus, ordonna de toiser les jeunes garçons et les enfants même avec les épées, et de décapiter tous ceux qui excéderaient en hauteur cette mesure. « Quod ille comperiens, per se ipsum ita omnes humiliavit, ut etiam pueros et infantes ad spatas metiri præciperet, et quicumque eamdem mensuram excederet, capite plecteretur » (*Recueil des Historiens des Gaules*, V, p. 128). Mais ce moine est très-sujet à caution, et dom Bouquet (Préface du même volume, p. X) lui reproche, outre nombre de faits absolument faux et des fautes énormes de chronologie, d'avoir prêté gratuitement à Charlemagne des actes de cruauté.
[3] *Act. S. S. ord. Bened.*, Sæc. I, p. 152, dans la Vie de saint Doctrovée.
[4] T. I, p. 321, 1re série.

> Indicto jejunio sibi,
> Et induti ciliciis,
>
> Cum tunica beati
> Vincentii martyris
> Muros cum hymnodiis
> Circuibant civitatis.

L'ennemi ne sachant pas ce que faisaient les assiégés, et soupçonnant quelque maléfice, résolut de s'en éclaircir. Un prisonnier, un transfuge peut-être, lui rendit ce service : « Nous portons, dit-il, la tunique du bienheureux Vincent, afin d'obtenir par ses prières que Dieu ait pitié de nous : »

> Tunicam, inquit, beati
> Vincentii deportamus,
> Ut nobis precibus sancti
> Misereatur Dominus.

Soit qu'il ne fût pas bien sûr de prendre la ville, soit qu'il fût moins pressé d'en être le maître que possesseur de la tunique du saint, le roi la demanda aux assiégés, l'obtint, décampa, et revint dans sa patrie avec la précieuse relique :

> Accipiens stolam martyris
> In munere gratissimo,
> Una cum fratre reddidit
> Se (in) genitivo solo.

On peut croire, avec M. Ch. Lenormant, que cette chanson dut être très-populaire, non pas plus, comme il le conjecture, que celle en l'honneur de Clotaire, mais autant pour le moins. On ne peut guère douter non plus, selon lui, qu'elle n'ait été composée sous l'influence même des événements qu'elle raconte. J'ajoute que cette influence est d'autant plus visible que le style des pièces de circonstance est plus clair et plus naïf, et l'on ne saurait refuser à celle-ci ce double caractère.

Ce sont sans doute des chansons de ce genre, les unes en

langue franque, les autres en latin, ou traduites, ou originales, que ces *heroïcæ cantilenæ,* comme les nomme Albéric des Trois-Fontaines[1], dont Charlemagne aimait à faire la transcription de sa main, et que, à l'exemple des rois scandinaves, il apprenait par cœur[2]. Comme eux aussi, il les fit apprendre à ses enfants. Mais Louis, son fils aîné, à force de les répéter,

[1] Lebeuf, *Rec. de div. écrits*, etc., II, p. 121.

[2] Item barbara et antiquissima carmina quibus veterum regum actus et bella canebantur, scripsit memoriæque mandavit. Éginh., *Vit. Car. Magn.*, p. 52. Lipsiæ, 1616, in-4°. — Tous ceux qui ont cité ce passage, et il l'a été mille fois, se sont accordés à traduire *scripsit*, etc., par « il fit écrire pour être transmis à la postérité. » Aucun d'eux ne paraît avoir fait attention à la phrase qui précède immédiatement celle-ci, ou n'en a tenu compte. Parlant des lois non écrites que Charlemagne fit rassembler et écrire, Éginhard dit : *Jura quæ scripta non erant describere ac litteris mandari fecit.* Si donc Charlemagne avait donné le même ordre pour les chansons nationales, Éginhard aurait dit : *scribere memoriæque mandari fecit.* De plus, *memoriæ mandare* n'a jamais voulu dire « transmettre à la postérité; » je n'en connais du moins pas d'exemples chez les anciens, quoique les écrivains latins de la Renaissance et même de notre temps lui aient donné cette signification. Cicéron dit : *Multa ab eo prudenter disputata, multa breviter et commode dicta memoriæ mandabam.* (*De Amicitia*, 1.) « Je gardais dans ma mémoire ses sages discours, ses sentences courtes et dites à propos. » Et ailleurs : *Sententiolas edicti cujusdam memoriæ mandavi quas videtur ille peracutas putare.* (*Philipp.*, III, ch. 9.) « J'ai retenu d'un de ses édits quelques petits aphorismes qu'il trouve, à ce qu'il semble, très-piquants. » Voilà donc le sens de *mandare memoriæ* bien établi ; il ne regarde nullement la postérité, et Éginhard savait assez le latin et il l'écrivait encore assez convenablement pour n'avoir pas pris cette expression ailleurs que dans Cicéron, et pour ne l'avoir pas entendue autrement que lui. Mais, selon le même Éghinard, Charlemagne « mit peine à peindre les lettres, » comme parle le président Fauchet; quelque mal qu'il se donna pour y accoutumer sa main, il n'y acquit jamais qu'une habileté très-médiocre, s'y étant appliqué trop tard : *Sed parum successit labor præposterus ac sero inchoatus.* (*Vit. Car. Mag.*, p. 25.) Que conclure de là? C'est que Charlemagne faisait ce que nous appellerions aujourd'hui des pattes de mouches; que cela était d'autant plus remarqué que, de son temps, on écrivait très-lisiblement et même avec élégance; qu'il n'en sut que ce qui était nécessaire pour son objet, c'est-à-dire pour écrire, outre les lettres dont il ne voulait pas confier le secret à des copistes, les chansons nationales qu'il voulait apprendre par cœur. Or, rien ne devait mieux servir à les lui imprimer dans la mémoire que la lenteur même qu'il mettait à cet exercice.

SECTION III. — CHANSONS HISTORIQUES.

finit par les prendre en aversion. Devenu empereur, il ne voulut ni les lire, ni les entendre, ni que ses enfants les apprissent [1]. Il ne leur apprit pas davantage à vivre en paix avec lui et à s'accorder entre eux.

Ce qu'il y a de plus curieux à observer dans la chanson latine des soldats de Louis II, empereur ou roi d'Italie (car on lui donnait l'un et l'autre titre), c'est la langue. Ce prince voulait purger l'Italie méridionale de la présence des Sarrasins. Après leur avoir enlevé Matera, Venosa, Canosa, et en dernier lieu la forteresse de Bari, il vint à Bénévent pour y préparer une expédition contre Tarente, autre repaire de ces mécréants. Mais parce que, selon les uns, il avait, à la suite de ses succès, établi une administration régulière qui déplaisait aux grands feudataires, selon d'autres, parce que les exactions commises par son armée l'avaient rendu plus odieux que les ennemis mêmes qu'il se préparait à combattre, Adalgise, duc de Bénévent, fit cerner son palais le 25 juin 871, y fit mettre le feu, et força le roi à se rendre, avec promesse de ne pas chercher à se venger. Mais les soldats de Louis, ou ne connurent pas cette promesse, ou ne voulurent pas la ratifier, et c'est pour s'exciter à venger leur souverain qu'ils chantaient, dit-on, cette chanson, en marchant sur Bénévent. On y voit d'abord que, de l'avis unanime des Bénéventins, il fallait que le roi Louis mourût :

> Beneventani se adunarunt ad unum consilium,
> Adalferio (Adalgiso) loquebatur et dicebant principi :
> Si nos vivum dimittemus, certe nos peribimus.
>
> Celus (sic) magnum præparavit in istam provintiam (sic),
> Regnum nostrum nobis tollit, nos habet pro nihilum,
> Plures mala nobis fecit, rectum est ut moriatur.

[1] Poetica carmina gentilia quæ in juventute didicerat respuit, nec legere, nec audire, nec docere voluit. (Thegan, *in Vit. Lud. Pii*, c. xix.)

Ils le mènent au tribunal, *ad prætorium*, que présidait Adalgise. Là, Louis plaide sa cause, et commence son discours par les paroles que Jésus dit aux soldats romains qui viennent l'arrêter :

> Tanquam ad latronem venistis cum gladiis et fustibus.

Puis il reproche aux Bénéventins de s'être soulevés contre lui, après qu'ils avaient été secourus par lui tant de fois. Il ajoute qu'il est venu pour détruire une nation ennemie de Dieu et des saints, et venger le sang répandu ; que le diable seul se réjouira de tout ce qui se passe actuellement, et ceindra lui-même la couronne impériale :

> Kallidus ille temptator ratum [1] atque nomine
> Coronam imperii sibi in caput ponet et dicebat populo :
> Ecce sumus imperator, possum vobis regere.

Il montre les Sarrasins sortant de la Calabre, et marchant sur Salerne, etc. [2]

Il y a lieu de croire que ce discours eut pour effet de faire rejeter par le duc la demande des Bénéventins, et de rendre la liberté au roi.

Mais l'intérêt historique de cette pièce s'efface devant celui de la forme. C'est une langue nouvelle, l'italien enveloppé, pour ainsi dire, dans sa chrysalide et cherchant péniblement à s'en dégager. Il n'y a plus dans ce latin de règles d'accord, ni de régime, et, comme on l'a dit fort bien, la flexibilité des anciennes terminaisons y est déjà souvent remplacée par l'immobilité de la désinence italienne. Enfin, l'emploi fréquent du pronom comme article et comme sujet du verbe, annonce une langue qui change de caractère et va devenir analytique [3].

[1] Supin ou participe de *reor*.

[2] La pièce finit là ; elle ne nous est point parvenue entière. Elle est alphabétique.

[3] Ed. du Méril. *Poés. pop. lat. antér. au douzième siècle*, p. 264, note 3.

IX

Chansons sur les Croisades.

Les croisades furent fertiles en chansons. On sait les transports d'enthousiasme qui saisirent les peuples d'Occident, quand Pierre l'Ermite prêcha la première. La foi chrétienne, qui n'avait plus alors les persécutions pour se fortifier et s'épurer, qui languissait au contraire et se matérialisait en quelque sorte dans des exercices de piété commodes et invariables, se réveilla tout à coup et s'exalta jusqu'au fanatisme. La perspective glorieuse d'arracher aux païens la terre où naquit et vécut le Sauveur, de conquérir le tombeau qui reçut ses restes sacrés, ébranla tellement les imaginations qu'une très-grande partie de l'Europe parut en proie à une sorte de délire et que les populations se portèrent en masse sur le chemin de l'Orient, comme s'il eût été le chemin du paradis. Ce premier élan ne se produisit qu'à la voix de Pierre et, pour ainsi dire, au commandement de son crucifix ; les poëtes n'y furent absolument pour rien, si ce n'est qu'ils s'associèrent par leurs chansons à la joie générale, sans prétendre encourager des gens qui n'en avaient pas besoin. Cette prétention ne leur vint que lorsque les revers des croisés firent craindre qu'ils ne renonçassent à leur sainte entreprise ; car alors aucun moyen, pour prévenir ce résultat, n'était superflu. Mais, même en ces circonstances critiques, l'influence qu'exercèrent les chansons n'est pas facile à préciser. Il en était d'elles à peu près comme des décors de théâtre, ornements jusqu'à un certain point nécessaires à l'action, mais ne faisant partie d'aucuns de ses ressorts. Un psaume, un cantique, des litanies y eussent servi davantage, et tels étaient aussi bien les pæans et les embatéries

des croisés. Les chansons toutefois servirent à constater les effets de ces grandes expéditions. Soit qu'elles célébrassent une victoire, soit qu'elles déplorassent une défaite, elles étaient dans leur principal rôle, et c'est celui où elles se sont maintenues le plus constamment jusqu'ici.

Le nombre des chansons auxquelles donnèrent lieu les croisades est sans doute infini ; mais on n'en connaît qu'un nombre fort restreint. Toutes les langues vulgaires formées ou en voie de formation y étaient représentées, celles du moins de tous les peuples qui se croisèrent. On en a publié quelques-unes[1]. Quant à la langue latine, quoiqu'en général elle ne fût pas celle dont les peuples se servissent pour manifester leur enthousiasme, je ne doute pas qu'en certaines circonstances, les chansons latines ne concourussent à cette manifestation avec celles en langue vulgaire, et que même elles ne leur fussent préférées. Il en dut être encore ainsi avant et pendant la première croisade. Ainsi, par exemple, je crois que les hymnes d'allégresse, les chansons des clercs, des écoliers et du peuple, celles des chœurs de jeunes garçons et de jeunes filles qui saluèrent Philippe Auguste dans toute la France et à Paris, après la bataille de Bouvines, ainsi que Louis VIII, à son retour de Reims, où il venait d'être sacré, étaient des chants exclusivement latins. On a prétendu, au moins quant aux chansons latines sur les croisades, qu'elles étaient plutôt des poésies de couvent que des chansons laïques et populaires[2] ; soit ; mais tout en admettant cette origine, il est certain qu'il n'était pas plus nécessaire de savoir le latin pour chanter ces chansons, qu'il n'était besoin de le savoir pour chanter les hymnes

[1] Voy. *Choix de poésies des troubadours*, par Raynouard, IV. — Le *Romancero françois*, par M. Paulin Paris. — *Recueil de chants historiques*, par M. Leroux de Lincy, I. — *Hist. littér. de la France*, XXIII ; etc.

[2] Magnin, dans le *Journal des savants*, mars 1844, p. 295.

et les proses rimées de l'Église catholique. Or, celles-ci et celles-là étaient également proposées à la piété des croisés, et chantées avant, pendant et après leurs expéditions, au même titre et avec la même confiance que les autres prières prescrites par l'Église. Par cette raison seule, j'estime que les chansons latines sur les croisades ont été populaires. J'ajoute qu'elles l'ont même été plus que les chansons en provençal, celles-ci étant marquées au coin du travail le plus ardu, le plus littéraire, et le plus désintéressé, en apparence du moins, au regard de la popularité. En tout cas, il ne peut être que très-intéressant de surprendre, pour ainsi dire, les pensées du public sur la pieuse folie des croisades dans une langue qui s'éteignait et, comme un astre à son coucher, semblait fuir au lever des nouvelles.

Quand la chanson que je vais citer fut composée[1], Pierre l'Ermite n'était peut-être pas encore en route, ou, s'il l'était, elle a pu être chantée par les croisés qui se précipitaient sur ses pas. Elle commence par une apostrophe à Jérusalem, « ville admirable, ville toujours désirable, ville heureuse entre toutes, la joie des anges, et l'objet des faveurs du Christ qui y fit son entrée, monté sur un ânon, et par un chemin jonché de fleurs : »

> Super asellum residens,
> Gens flores terræ consternens.

C'est là qu'il fit la cène avec ses disciples, que Judas le trahit et le vendit trente deniers ; que les Juifs l'achetèrent, le souffletèrent, lui crachèrent au visage et le mirent en croix ;

[1] Elle a été tirée d'un manusc. n° 1139, f° 50, recto, de la Bibl. impér. par M. Ed. du Méril. Elle a neuf strophes de quatre vers, qui tous les quatre ont la même rime, et sont de huit syllabes.

qu'il mourut, nous racheta par sa mort, et ressuscita en présence des soldats chargés de garder son tombeau.

C'est là, ajoute le poëte, qu'il faut aller après avoir vendu ses biens; c'est là qu'il faut conquérir le temple de Dieu et détruire les Sarrasins.

A quoi bon se procurer des honneurs et donner son âme à l'enfer, le pays des damnés?

Quiconque ira là-bas et y mourra gagnera les biens du ciel et demeurera avec les saints.

> Illuc debemus pergere,
> Nostros honores vendere,
> Templum Dei adquirere,
> Sarracenos destruere.
>
> Quid prodest nobis omnibus
> Honores adquirentibus
> Animam dare penitus
> Infernis tribulantibus?
>
> Illuc quicunque tenderit,
> Mortuus ibi fuerit,
> Cœli bona decerpet
> Et cum sanctis permanserit.

Tel était probablement le fond et le style de toutes ces chansons : ce sont, moins la passion et l'appareil, les mêmes motifs que faisaient valoir dans les chaires les prédicateurs. Mais il y avait un air à ces paroles, qui pouvait suppléer l'une et l'autre. Je ne doute pas que cet air, comme ceux de toutes les chansons du même genre, ne fussent des airs d'église; moyen infaillible et qui s'offrait de soi-même, de les populariser et de les faire chanter à ceux qui n'en auraient pas compris les paroles. Ce qui n'est pas moins hors de doute, c'est que s'il revint en Europe quelques débris des bandes qui étaient parties à la suite de Pierre, aux sons des chansons, celles-ci durent

être des complaintes, presque toutes ces bandes ayant péri victimes de leur indiscipline ou du cimeterre des musulmans. Mais la prise de Jérusalem par les croisés (1099), quatre ans après cette immense déroute, la fit bientôt oublier ; les chants de départ, un peu froids et écourtés, firent place à des chants de victoire ampoulés et prolixes. La grande joie est parlière.

M. Ed. du Méril a tiré d'un manuscrit de l'histoire de Raymond d'Agiles[1], une chanson sur ce grand événement, négligée, on ne sait pourquoi, par Bongars, éditeur de cet historien. Elle est en trente-cinq couplets, chacun de quatre vers et de sept syllabes. Les trois premiers vers seuls riment ; le quatrième est un refrain :

Jherusalem, exulta !

qui reparaît à la fin de chaque couplet. La pièce est curieuse ; elle ne se borne pas à exprimer la joie que doit causer à tout bon chrétien la conquête de Jérusalem sur les infidèles, elle entre dans quelques détails historiques intéressants ; elle parle de la sainte lance, c'est-à-dire de celle qui avait percé le côté de Jésus-Christ, découverte dans l'église d'Antioche ; elle nomme l'année, la semaine, le jour et l'heure où les croisés s'emparèrent de la cité sainte ; enfin elle décrit le massacre des Turcs dans les rues, sur les places publiques et dans la mosquée d'Omar, que le poëte appelle le *Temple*[2].

Comme dans la chanson précédente, on débute ici par une apostrophe à Jérusalem, et on l'exhorte à se réjouir, parce que ses larmes ont touché le roi. Quel roi ? Aucun ne faisait partie de l'expédition ; un seul, Philippe Ier, roi de France, y avait

[1] Bib. Imp., n° 5132, f° 21. *Raymondi de Agiles, canonici Podiencis, Historia Francorum qui ceperunt Hierusalem*, imprimé dans les *Gesta Dei per Francos*, publiés par Bongars.

[2] Cette mosquée fut élevée en effet sur l'emplacement du temple de Jérusalem, détruit par Titus.

envoyé Hugues, comte de Vermandois, son frère. Mais le poëte anticipe sur les événements ; il parle sans doute de Godefroy de Bouillon, qui ne fut proclamé roi qu'après la prise de Jérusalem ; encore Godefroy refusa-t-il ce titre. Quoi qu'il en soit, il est censé adresser à l'armée cette proclamation:

« Que ceux, dit-il, qui veulent gagner le ciel, ceignent leurs armes ; — qu'ils immolent les tyrans qui depuis tant d'années oppriment les chrétiens ; — que les lieux où est mort le Sauveur deviennent la propriété de ceux qui sont nés dans sa foi : — ce sera la récompense de quiconque aura combattu bravement ; — et comment, avec une perspective semblable, manquerait-il d'assurance ? »

Christ, tu es le père des tiens, et ils sont ta mère; tu es aussi leur mère et leur sœur. — Enfants, obéissez au père ; fils, secourez la mère ; frères, soyez soumis au frère :

> Christe, tuis es pater ;
> Ipsi sunt tibi mater ;
> Ilis tu soror et frater.
> Jherusalem, exulta !

> Nati, parete patri ;
> Fili, succurre matri ;
> Fratres, servite fratri.
> Jherusalem, exulta !

Après cette proclamation, le poëte reprend la parole à son tour. Il annonce à Jérusalem la visite des nations sous l'étendard de la croix, à la suite du roi du ciel, et la mort des infidèles par la sainte lance donnée à la race fidèle :

> Lancea regis cœli
> Genti datur fideli
> Ut sit mors infideli.
> Jherusalem, exulta !

On exécute les ordres du roi. Les futurs vainqueurs de l'ennemi se félicitent les uns les autres. — « Le roi marche en tête de la bataille. — Ainsi la mort prend celui qui recule et respecte celui qui avance. — O admirable loi de la vie! de l'occasion de mourir vient la faculté de naître. »

> Jussa regis complentur;
> Singuli gratulentur
> Per quos hostes delentur.
> Jherusalem, exulta!
>
> Rex pugnat et præcedit;
> Sic mors neminem lædit
> Qui moritur dum cedit.
> Jherusalem, exulta!
>
> O mira lex vivendi!
> De casu moriendi
> Vis oritur nascendi.
> Jherusalem, exulta!

Il est bien vrai que la mort a de ces caprices; elle atteint ceux qui la fuient, elle passe à côté de ceux qui la recherchent. Il me paraît du moins que c'est ce qu'a voulu dire le poëte, dans ces deux dernières strophes où la seconde éclaircit la première, en la paraphrasant.

Assiégée en juin 1099, Jérusalem fut prise le 10 juillet suivant, la sixième férie, c'est-à-dire le sixième jour de la semaine, un vendredi, à trois heures de l'après-midi, jour et heure de la Passion. Le massacre fut horrible. L'auteur dit tout cela en neuf couplets, dans un style bizarre et alambiqué, mais avec le dessein de ne nous laisser rien ignorer des circonstances qui ont signalé la fin de cette sanglante tragédie. On remarquera seulement qu'il donne l'heure de midi; Mat-

thieu Paris dit : « Vers la neuvième heure, » *circa nonam horam*, qui est la troisième de l'après-midi.

> Felix est ille mensis,
> Quo te tuorum ensis
> Eruit ab infensis.
> Jherusalem, exulta !
>
> Junius obsidendi,
> Julius capiendi
> Jus dedit et gaudendi.
> Jherusalem, exulta !
>
> Ab ortu Redemptoris,
> Ad hoc tempus honoris,
> Certis maturis horis,
> Jherusalem, exulta !
>
> Anni centeni fructus
> Undecies reductus [1]
> Diluit omnes luctus.
> Jherusalem, exulta !
>
> Sexta die suspensus,
> Sexta die defensus
> Ejus locus immensus.
> Jherusalem, exulta !
>
> Meridies dum splendet,
> Christus in cruce pendet,
> Ut sic suos emendet.
> Jherusalem, exulta !
>
> Urbs capitur hac hora ;
> Nulla sit ergo mora,
> Nostra sit vox canora :
> Jherusalem, exulta...

[1] « Onze cents ans depuis la naissance du Christ. » Il s'en fallait seulement de six mois.

Rivi fluunt cruoris,
Jherusalem in oris [1]
Dum perit gens erroris.
Jherusalem, exulta !

Et Templi pavimentum
Efficitur cruentum
Cruore morientium.
Jherusalem, exulta !

Godefroy, acclamé roi par les autres chefs, crut devoir refuser cet honneur. Aussi modeste qu'il avait été brave, il se contenta du titre de duc et baron du Saint-Sépulcre. Bientôt après il mourut, enseveli, pourrait-on dire, dans son triomphe. L'élection appela au trône de Jérusalem son frère Baudouin, comte d'Édesse. A partir de ce roi jusqu'à Guy de Lusignan qui fut le dernier, le royaume dura quatre-vingt-sept ans. On s'étonne qu'environné, comme il était, de tant de périls, affaibli par les querelles sans cesse renaissantes de ses grands feudataires et par les vices inhérents au système féodal, mal soutenu par une population composée d'éléments hétérogènes et dépourvue de tout esprit national, et par-dessus tout cela en butte aux attaques continuelles des Sarrasins, on s'étonne, dis-je, que ce royaume ait duré si longtemps.

Une autre cause de sa faiblesse était l'abandon où le laissaient les chrétiens d'Occident. Ils ne sortirent de leur indifférence que lorsque la ville d'Édesse, boulevard des possessions chrétiennes en Orient, tomba au pouvoir du prince des Kurdes (1144). A la voix de saint Bernard, Louis VII, roi de France, et Conrad III, empereur d'Allemagne, se croisèrent, et avec eux l'élite de la noblesse française et allemande (1147).

[1] Il y a dans le manuscrit *minoris*; mais le même manuscrit donne la variante *in oris*; c'est la bonne leçon. L'auteur veut dire que le sang coulé jusqu'aux extrémités de Jérusalem, c'est-à-dire qu'il déborde.

Mais cette croisade fut si mal concertée qu'elle éprouva les plus grands désastres. Les deux souverains qui s'étaient mis à la tête de l'expédition, s'en retournèrent pleins de dépit, n'ayant pu ni reprendre Édesse, ni s'emparer de Damas, qu'ils avaient assiégée (1148), ni relever le royaume de Jérusalem de sa décadence.

Cependant, l'heure de sa chute ne devait pas sonner encore; il l'attendit trente ans. C'est alors que Saladin, alléguant que les chrétiens avaient voulu rompre la trêve qui existait entre eux et lui, les attaqua, les battit en diverses rencontres et en dernier lieu à la bataille de Tibériade (4 juillet 1187). Le roi Guy de Lusignan y fut fait prisonnier, et la vraie croix tomba aux mains des infidèles. Trois mois après (2 octobre) Jérusalem capitula[1]. « Il y avait là, dit Jean Brial[2], de quoi en-

[1] Ce roi Guy n'était pas aimé de ses sujets, non plus que les Poitevins, ses compatriotes, et cette haine était justifiée par l'incapacité et l'orgueil insupportable de celui qui en était l'objet. C'est même, si l'on en croit l'historien que je vais citer, cette haine qui causa la perte du royaume de Jérusalem. Elle existait déjà avant que Guy fût roi, et elle suscita contre lui des chansons satiriques qu'on chantait dans les rues de Jérusalem. Ces chansons étaient en langue vulgaire.

« Une merveille avint en l'ost des crestiens, le jor qu'il furent herbergié à la fontaine de Saphorie, que les chevaus ne sostrent onques boivre de l'eive, ne la nuit, ne lendemain; et por la soif que il avoient, faillirent il au grant besoing a lor seignors. Lors vint un chevalier au rei, que l'on nomoit Jofrei de Franc Luce, et li dist : « Sire, ore sereit il hor que vos as « (aux) genz de vostre païs feissies ore chier (abattre) les poleins ou tou- « tes los barbes. » Ce fu une des choses et l'achoison de la hayne dou roi Guy et des Poitevins a ciaus de cêst païs. Ainz qu'il fu rois de Jerusalem, chanteient les genz de cest païs une chanson en Jerusalem, qui mont ennuia as genz dou reiaume. La chanson diseit :

Maugré li polein,
Aurons nous roi Poitevin.

« Ceste hayne et cest despit firent perdre le roiaume de Jerusalem. » (*Lestoire de Eracles, empereur*, liv. XXIII, ch. XL, dans le *Recueil des historiens des Croisades*, II, p. 63 ; 2ᵉ leçon, en note.)

[2] *Hist. littér. de la France*, XV, p. 337.

flammer le zèle des preux du temps, non moins braves que religieux. » Il y avait aussi de quoi enflammer celui des poëtes. Un des plus illustres troubadours, Gavaudan, dit *le Vieux*, saisit cette occasion, non pas tant pour déplorer la perte de la cité sainte que pour signaler les dangers dont le contre-coup de cette catastrophe menaçait la France et l'Europe elle-même. En effet, les Almoravides avaient déjà envahi toute la partie méridionale de l'Espagne, et les Maures s'y étaient donné rendez-vous pour de là envahir la France. Gavaudan excite les chrétiens à se croiser contre eux, et la pièce où il pousse le cri de guerre est aussi remarquable par la vigueur du style que par la violence de sa haine contre les Sarrasins. Le nom seul de ces mécréants le transportait de colère. « Ce ne sont, disait-il, que des chiens, des charognes faites pour servir de pâture aux milans [1]. »

Mais au lieu de prendre le chemin de l'Espagne, de nouveaux croisés quittèrent l'Europe pour aller relever le trône de Jérusalem. Richard Cœur-de-Lion et Philippe Auguste, qui ne pouvaient s'entendre sur aucune de leurs affaires, s'entendirent pour guerroyer contre les Sarrasins. L'empereur d'Allemagne, Frédéric Ier, s'associa à leur entreprise, et prit les devants.

Cette croisade était la troisième. Elle fut accueillie avec presque autant d'enthousiasme que la première ; on la soutint par les mêmes procédés, les prédications en plein air, et les chansons en langues vulgaire et latine. Mais le refroidissement vint plus vite. Une chanson latine entre autres, écrite par un clerc d'Orléans nommé Bertère, eut alors une influence considérable, et jusqu'en Angleterre[2] excita un grand nombre de gens à prendre la croix. Cette pièce est de six strophes de

[1] Voy. *Hist. littér. des troubadours*, par Millot, I, p. 154.
[2] Ad crucem accipiendam multorum animos excitavit. (Roger de Howeden, dans *Rer. anglic. scriptores*, p. 639).

douze vers (sauf la dernière[1] qui n'en a que six), suivies chacune de ce refrain :

Le bois de la croix est la bannière de notre chef, c'est celle que suit l'armée, qui n'a pas reculé, mais qui est allée en avant par la vertu du Saint-Esprit.

> Lignum crucis,
> Signum ducis,
> Sequitur exercitus,
> Quod non cessit,
> Sed præcessit
> In vi sancti Spiritus.

Ce serait s'avancer beaucoup que de dire qu'il y a du talent dans cette composition; mais il y a une foi vive témoignée avec beaucoup de force, et une obstination à revenir sur la principale idée et à en varier les termes, très-propre à entraîner les esprits qui pouvaient montrer encore quelque hésitation.

Les chemins de Sion sont en deuil, a dit Jérémie dans ses Lamentations[2], parce qu'il n'y a plus personne qui, aux fêtes solennelles, vienne au saint Sépulcre, ou qui rappelle l'issue de cette prophétie.

Contrairement à ce que dit le prophète, que la loi sortira de Sion[3], jamais ici la loi ne périra et ne sera revendiquée là où Christ a bu le calice de la passion.

Le bois de la croix, etc.

> Juxta threnos Jeremiæ,
> Vere Syon lugent viæ,
> Quod solemni non sit die
> Qui sepulcrum visitet,
> Vel casum resuscitet
> Hujus prophetiæ.

[1] Cette lacune est certainement du fait de l'historien qui cite cette chanson, et non du fait du poëte.
[2] Ch. I. v. 4.
[3] Ch. II, v. 9

> Contra quod propheta scribit,
> Quod de Syon lex exibit,
> Nunquam ibi lex peribit,
> Nec habebit vindicem,
> Ubi Christus calicem
> Passionis bibit.
>
> Lignum crucis, etc.

A porter le fardeau de Tyr [1] les braves devraient maintenant essayer leurs forces, eux qui combattent tous les jours pour acquérir sans nul fruit le renom de chevalerie.

Mais pour cette entreprise il faut des combattants robustes et non des épicuriens amollis. Ceux qui soignent à grands frais leur peau, n'achètent point par ce moyen la possession de Dieu.

Le bois de la croix, etc.

> Ad portandum onus Tyri
> Nunc deberent fortes viri
> Suas vires experiri,
> Qui certant quotidie
> Laudibus militiæ
> Gratis insigniri.
>
> Sed ad pugnam congressuris
> Est athletis opus duris,
> Non mollitis Epicuris ;
> Non enim qui pluribus
> Cutem curant sumptibus
> Emunt Deum curis.
>
> Lignum crucis, etc.

[1] Allusion aux efforts que firent, pour entrer dans Tyr, les pèlerins récemment arrivés en Palestine, lorsqu'ils vinrent au-devant de Guy de Lusignan, après que Saladin l'eut rendu à la liberté. Cette multitude s'étant présentée devant Tyr, n'y fut pas reçue par le marquis qui y commandait. Quand la nouvelle en vint en Europe, on crut sans doute à une trahison, et qu'avant de marcher sur Jérusalem il faudrait assiéger et prendre Tyr. Mais le marquis mourut quelques jours après, et l'entrée de Tyr ne fut plus fermée aux pèlerins (Voy. Matthieu Paris, à l'année 1188).

Chargés de nouveau du crime de la croix, d'autres Philistins ont ravi la croix ; ils ont emporté l'arche de Dieu, arche de la nouvelle alliance [1], c'est-à-dire la figure de l'ancienne, après l'ancienne elle-même en réalité.

Mais comme il est évident que ceux-ci sont les précurseurs de l'Antechrist, auxquels le Christ veut qu'on résiste, que pourra, quand viendra le Christ, répondre celui qui n'aura pas résisté ?

Le bois de la croix, etc.

> Novi rursum Philistæi,
> Capta cruce, crucis rei,
> Receperunt arcam Dei,
> Arcam novi fœderis,
> Rem figuræ veteris,
> Post figuram rei.

> Sed cum constat quod sint isti
> Præcursores Antechristi,
> Quibus Christus vult resisti,
> Quid qui non resisterit
> Respondere poterit
> In adventu Christi ?

> Lignum crucis, etc.

Le contempteur de la croix opprime la croix, et la foi gémit de cette oppression. Qui ne sent la soif de la vengeance? Qu'autant il estime la foi, autant il rachète la croix, si la croix l'a racheté.

Que le pauvre, s'il est fidèle, se contente de sa foi ; au défenseur de la croix c'est assez du corps du Seigneur pour viatique.

> Crucis spretor crucem premit,
> Ex qua fides pressa gemit ;
> In vindictam quis non fremit ?
> Quanti fidem æstimat,
> Tanti crucem redimat,
> Si quem crux redemit.

[1] Comme ils avaient emporté l'arche de l'ancienne alliance, après avoir vaincu les Israélites, l'an 1131 av. J.-C. (Samuel, I, V. v. 1).

Quibus minus est argenti,
Si fideles sunt inventi
Pura fide sint contenti;
Satis est dominicum
Corpus ad viaticum
　　Crucem defendenti.

　　Lignum crucis, etc.

Le Christ, en se livrant aux bourreaux, a prêté au pécheur; pécheur, si tu ne veux pas mourir pour qui est mort pour toi, tu rends mal à ton Créateur ce qu'il t'a prêté.

Certes, il peut s'indigner celui vers qui tu refuses d'accourir, tandis que sur le bois de la croix, victime pour toi immolée, il te tend les bras, et que tu ne veux pas l'embrasser.

Le bois de la croix, etc.

Christus tradens se tortori
Mutuavit peccatori;
Si, peccator, non vis mori
Propter pro te mortuum,
Male solvis mutuum
　　Tuo creatori.

Sane potest indignari
Cui declinas inclinari,
Dum in crucis torculari
Pro te factus hostia,
Tibi tendit brachia,
　　Nec vis amplexari.

　　Lignum crucis, etc.

Puisque tu vois bien où je veux en venir, prends la croix, et faisant ton vœu, dis : Je me recommande à celui qui, en mourant pour moi, a donné pour moi et son corps et son âme.

Le bois de la croix, etc.

Cum attendas ad quid tendo,
Crucem tollas, et vovendo,

Dicas : Illi me commendo
Qui corpus et animam
Expendit in victimam
Pro me moriendo.

Lignum crucis, etc.

A la suite de ce pieux dithyrambe, et comme objet de comparaison, je mettrai immédiatement une chanson française, écrite, comme il me semble, à la même époque, et par un trouvère anonyme dont la langue est légèrement marquée de la couleur de celle des troubadours, et qui habitait sans doute sur les confins de leur pays :

Vos qui armés de vraie amor,
Eveillés vos, ne dormeis pais ;
L'aluete vos trait le jor,
Et si vos dit en ses refrais :
Or est venus li jors de pais,
Que Diex par sa très grant doucor
Promet à ceus qui por s'amor
Penront la creus, et por lor fais
Sofferront paine nuit et jor ;
Or verra il les amans vrais.

Cil doit bien estre forjugiés,
Qui au besoin son seigneur lait,
Si sera il, bien le sachiés ;
Assés i aura paine et lait,
Au jor de nostre dairior plait,
Quand Deus costeis, paumes et pié
Monsterra sanglans et plaiez :
Car cil qui plus ara bien fait
Sera si très fort esmaiez,
Qu'il tremblera, queil gré qu'il ait.

Cil qui por nous fu en creus mis
Ne nos ama pais faintement,

> Ains nos ama com fins amis,
> Et por nus honorablement
> La sainte crox moult docement
> Entre ses bras, emmi son pis,
> Com agnials dous et simples prist,
> Et l'astraing angoisseusement;
> Puis i fu à trois clos clofis,
> Par piés, par mains, estroitement [1].

C'est alors, en effet, que la poésie en langue vulgaire, au delà comme en deçà de la Loire, commence à jouer un rôle considérable dans les événements politiques, et à y faire, si l'on peut dire, fonction de libelles. Les croisades favorisèrent à cet égard l'émancipation des esprits, qui alla jusqu'à la licence la plus effrénée. Le troubadour Bertrand de Born en est un exemple. Il passa sa vie à souffler la discorde entre les rois de France et d'Angleterre, et il n'y réussit que trop. Il écrivit aussi des *exhortations* à prendre la croix, au début de cette troisième croisade. Il sentait qu'on en aurait besoin, comme en effet l'enthousiasme pour ces aventures tomba peu à peu et trouva moins d'échos. D'autres troubadours et dans le même temps s'exercèrent sur le même sujet : Pons de Capdeuil, qui épousa une coureuse, vécut avec elle dans la crapule, et ne laissa pas de prétendre à l'amour des grandes dames, qui se moquèrent de lui; Pierre Vidal, travaillé des mêmes prétentions et qui en eut, dit-on, la langue percée, pour s'être un jour adressé à la femme d'un mari mal endurant. Les chansons de ce dernier sur la croisade sont du petit nombre des chansons provençales qui furent populaires. En voici une :

> Baros, Jhesus qu'en crotz fon mes
> Per salvar crestiana gen,

[1] *Hist. littér. de la France*, XXIII, p. 848.

Nos manda a totz cominalmen
Qu'anem cobrar lo sant paes
On vene per nostr'amor morir;
E si no'l volem obezir,
Lai on finiran tuit li plag,
N'auzirem maint esqiu retrag.

Qu'el sant paradis que nos promes,
Ou non a pena ne tormen,
Vol ara liuraz francamen
A sels qu'iran ab los marques
Outra la mar per Diu servir;
O sels qui no'l volran seguir,
No i aura negun, brun ni bag,
Que non'puesé aver gran esglag [1].

Nommons encore Gaucelm Faidit, fameux par ses amours aussi nombreuses que malheureuses, parce que, comme les deux autres, il ne mettait pas assez de discrétion dans le choix de celles qui en étaient l'objet. Lui du moins partit pour la croisade. Il le dit clairement, lorsqu'il se plaint des retardements du roi de France, qui aime mieux faire la guerre en Normandie, contre les Anglais, « et faire la conquête de leurs sterlings, » que de marcher à celle de la Terre sainte et de toutes les possessions de Saladin :

Qu'el reys cui es Paritz
Vol mais a sant Daunis,
O lai en Normandia,
Conquerr' esterlitz
Que tot qu'EN Saladis
A ni ten en baillia [2].

Il s'en fallait de beaucoup que les chansons en dialectes du nord atteignissent le nombre des chansons provençales; mais elles y arrivèrent rapidement, et eurent bientôt plus de vogue.

[1] *Hist. littér. de la France*, XV, p. 472.
[2] *Ibid.*, XVII, p. 491.

Quesnes de Béthune y aida plus que tous les autres trouvères. Il est vrai que ses premières chansons en dialecte picard, qu'il chanta ou qu'il lut à la veuve de Louis VII, Alix de Champagne, et à son jeune fils Philippe Auguste, lui attirèrent quelques railleries, avec le conseil de renoncer à ce langage barbare; mais il fit bien voir que, soit qu'il écrivît en dialecte picard, soit qu'il employât celui de l'Ile-de-France, il maniait également bien l'un et l'autre et n'y serait pas aisément surpassé.

M. Paulin Paris, qui peut bien se rendre le témoignage de nous avoir fait connaître à fond notre ancienne poésie, et de nous l'avoir fait goûter et étudier avec une sorte de passion, M. Paulin Paris a publié le premier deux chansons de Quesnes de Béthune, sur cette troisième croisade[1]. Elles sont pleines d'esprit et de verve, et d'un style excellent. M. Leroux de Lincy leur fait l'honneur d'avoir hâté le départ pour la Terre sainte des rois d'Angleterre et de France; cela pourrait bien être, comme aussi qu'elles entraînèrent bien d'autres personnages de moindre marque, plus lents à préparer leurs bagages et moins disposés à subir cette espèce de contrainte. Quesnes en effet ne les ménage pas. Il attaque non-seulement ceux qui refusent de prendre la croix et ceux qui, l'ayant prise, tardent à se mettre en route, mais aussi ces barons qui rançonnent et volent leurs vassaux, sous prétexte d'appliquer l'argent à la croisade, et qui ne l'appliquent qu'à eux-mêmes, pour en grossir leur épargne, ou pour en payer leurs plaisirs. On peut croire que ces attaques ne lui firent pas des amis parmi ses pareils. Quesnes s'était croisé, et, entre nous, peut-être un peu malgré lui; car dans une de ses chansons ou plutôt dans une invective adressée à une certaine coquette, il donne à entendre assez crûment qu'il n'était allé en Syrie que pour lui obéir :

> Mal aic vos cuers convoitous
> Qui m'envoia en Surie[2] !

[1] *Romancero françois*, p. 93-95. [2] *Ibid.*, p. 88.

Il n'en suivit pas moins son roi dans cette expédition, qui fut aussi infructueuse que la précédente, et il revint avec lui. C'est le moment que choisirent ceux qu'il avait si peu ménagés pour lui rendre la pareille, et prêcher à leur tour ce beau prêcheur. Mais avant de leur donner la parole, laissons parler Quesnes :

> Bien me déusse targier
> De chanson faire et de dis et de chans,
> Quant il m'estuet alongnier
> De la millour de toutes les vaillans.
> Et si puis bien faire voire ventance
> Que je fais plus por Dieu que nus amans.
> Si en sui moult, en droit l'ame, joians,
> Mais el cors ai e pitiés et pesance.
>
> Chascuns se doit'enforcier
> De Dieu servir, jà n'i soit li talens ;
> Et la chair vaincre et plagier,
> Qui tousjours est de péchié désirans ;
> Et lors voit Diex la doble pénitence.
> Hélas ! se nus se doit sauver dolans,
> Donc doit par droit ma mérite estre grans,
> Quar plus dolans ne s'en part nus de France.
>
> Vous qui robés les Croisiés,
> Ne despendés mie l'avoir ainsi,
> Annemis de Dieu seriés.
> Et que porront dire si annemi,
> Là où li saint trembleront de doutance
> Davant celui qui onques ne menti ?
> A icel jor serés tuit mal bailli,
> Se sa pitié ne cuevre sa puissance.
>
> Ne jà por nul desirier,
> Ne remainrai avecques ces tyrans
> Qui sont croisiés à loier,
> Por dimer clers et borjois et sergens.

SECTION III. — CHANSONS HISTORIQUES.

Plus en croisa envie qu'encréance,
Et quant la crois n'en put estre garans
A tex Croisiés sera Diex trop souffrans,
Se ne s'en venge à pou de demourance.

Nostre sires est jà vengiés
Des haus barons qui or li sont faillis.
Or les vosist empirier?
Que sont plus vil qu'onques mais ne vi ci.
Dahait li bers qui est de tel semblance
Com li oisel qui conchie sont nit !
Pou en i a n'ait sons règne honni,
Por tant qu'il ait sor ses homes poissance.

Qui les barons empiriés
Sert sans acur, à tant n'ara servi
Que leur en preigne pitiés.
Por ce vaut miés Dieu servir, je vos di,
Qu'en lui n'affiert ne acur ne chevance,
Mais qui mieus sert et mieus il est méré.
Pléust à Dieu qu'amors féist ainsi,
Envers tos ceus qui en li ont fiance.

Or vos ai dit des barons ma semblance :
Si lor poise de ceu que vos ai di,
Si s'en preignent à mon maistre d'Oisi [1]
Qui m'a appris à chanter dès enfance.

C'est le souvenir de ces provocations de Quesnes, qui, à son retour de la Terre sainte, réveilla les rancunes assoupies depuis son départ, et excita des représailles. Un poëte presque aussi habile et non moins satirique que lui, mais plus emporté

[1] Si l'on en juge par les chansons d'Hugues d'Oisi qui nous restent, le maître fut surpassé par l'élève. Amaury Duval (*Hist. littér. de la France.* XVIII, p. 848) et M. Paulin Paris lui attribuent la chanson contre Quesnes qui suit celle-ci. M. Leroux de Lincy la donne à Hues de la Ferté ; j'ai cru devoir me ranger à cette opinion.

et plus violent, parce que n'ayant pas fait le voyage d'outre-mer, il se sentait plus blessé, Hues de la Ferté, décocha contre Quesnes un sirvente qui respire la colère et la haine la plus déclarée. Le roi même y est enveloppé et mis au nombre des parjures et des mécréants[1].

> Maugré tous sains et maugré Dieu aussi,
> Revient Quesnes, et mal soit il vegnans!
> Honis soit il et ses préechemens,
> Et honnis soit qui de lui ne dit fi!
> Quant Dieu verra que ses besoins est grans,
> Il li faudra, car il li a failli.
>
> Ne chantés mais, Quésnes, je vous en pri,
> Quar vos chanson ne sont més avenans;
> Or menrez vos honteuse vie ci,
> Ne voulsistes por Dieu morir joians.
> Si vos conte on avoec les récréans[2],
> Et remanrés avoec vos roi failli.
> Ja dame Diex, qui seur tous est puissans,
> Du roi avant et de vous n'ait merci.
>
> Mout fu Quesnes preus, quant il s'en alla,
> De sermoner et la gent prééchier;
> Et quant un seus en remanoit deçà,
> Il li disoit et honte et reprouvier.
> Or est venus son lieu reconchier,
> Et s'est plus ords que quand il s'en ala;
> Bien peut ses crois garder et estoier,
> Qu'encor la il tel qu'il l'emporta.

Tout est à remarquer dans cette pièce, l'esprit, la justesse et la malice de la rétorsion, le tour qui est parfait, et le style d'une merveilleuse clarté. Je ne sais pas même si, à cet égard,

[1] Voir la note précédente.
[2] Mécréants.

elle ne l'emporte pas sur l'autre. En tout cas, on peut juger par là des progrès extraordinaires qu'avait faits la langue, au moins dans les hautes classes, depuis le jour où l'on se moquait de celle de Quesnes, à la cour d'Alix et du jeune Philippe (1180 ou 1181), jusqu'à celui où ce prince revint de la croisade en France (1191).

Si l'on compare ces chansons, et bien d'autres encore sur le même sujet, avec les latines, on sera frappé de la place qu'y occupe l'amour de la créature, tandis que les latines sont toutes remplies de l'amour du Créateur. Ici, on pose Dieu en rival, pour ainsi dire, de sa maîtresse, et c'est par respect humain plutôt que par piété qu'on donne enfin à Dieu la préférence. Là, le sentiment religieux est exclusif, et si par hasard on y parle de ces biens temporels dont la possession nous est à la fois si utile et si chère, ce n'est que pour s'encourager à les mépriser, et pour faire voir le peu de prix qu'on y attache au regard des biens spirituels. C'est que, outre que les chansons latines étaient composées par des clercs, réputés canoniquement inhabiles à avoir des maîtresses, on ne pouvait pas attendre d'eux qu'ils réfléchissent dans leur chanson cet esprit de galanterie qui florissait à l'ouverture des croisades et qui fut si grandement développé par elles. Alors en effet, à côté du culte de Dieu s'élevait le culte de la femme, culte fanatique, déjà vulgarisé par la poésie des troubadours et qui allait rencontrer chez les trouvères des sectateurs aussi fervents qu'eux. S'il n'étouffa pas l'autre, c'est que la foi était aussi profonde qu'elle était aveugle, et qu'au milieu même des enivrements de l'amour, on n'oubliait jamais qu'il faudrait tôt ou tard compter avec Dieu. C'est ce qui explique, dans quantité de chansons amoureuses, ces pieuses invocations des amants, alors même qu'ils l'offensent le plus, et cette naïveté de croire qu'ils seront en règle avec lui, en osant, pour ainsi dire, mettre sous sa protection leurs désirs illicites et leurs scandaleux commerces.

C'est un sujet si intéressant que les croisades, elles ont été

nécessairement si populaires, que les chansons dont elles sont l'objet ont participé à cette popularité, soit en les provoquant, soit en recevant d'elles leur impulsion. Il est donc permis de s'y arrêter un peu ; il m'en coûte d'autant moins de le faire que, au fur et à mesure qu'on pénètre cette matière, elle semble y inviter davantage.

Partis de Marseille au mois d'août 1239, les croisés, après de nombreuses vicissitudes éprouvées dans la traversée, abordèrent enfin à Saint-Jean-d'Acre. Ils se proposèrent d'abord de faire le siége de Damas. Informé de leur dessein, le soudan de Damas s'occupa aussitôt de faire entrer dans cette ville tout ce qui pourrait aider la garnison à y soutenir un long siége. Il ordonna en conséquence à un de ses officiers de rassembler une quantité considérable de chevaux, d'armes et de vivres, et de les envoyer sur ce point. Averti par ses espions, Pierre Mauclerc, comte de Bretagne, sortit, « la nuit serrée, » de Jaffa où il était alors, et, pendant que les Champenois et les Bourguignons dormaient encore, il vint, dès l'aube du jour, tomber avec les Bretons sur les Sarrasins, s'empara du convoi, et rétablit par ce hardi coup de main l'abondance dans l'armée des croisés, qui commençaient à manquer de vivres. Au lieu de lui en savoir gré, les Champenois et les Bourguignons, furieux de n'avoir point eu part à cette expédition, témoignèrent tout leur mécontentement et reçurent fort mal les vainqueurs. « Li quenz de Bar et li autre baron qui grant seigneur estoient, orent grant envie et grant despit de cele proie que li quenz de Bretaingne ot gaaingnée suer les mescréanz. Il parlèrent ensemble et distrent ausinz granz povairz avoient il com li quenz de Bretaingne ou plus, et que ce seroit granz hontez et granz blasmes et granz reprouchiez à touz jourz, se il n'i aloient ansint pour gaaingner et pour conquerre suer les mescréanz. Bien s'accordèrent à ce tuit cil qui furent de cele emprise[1]. » Or, cette entreprise consistait

[1] *Continuation de Guillaume de Tyr*, dans le *Recueil des Histor. des Croisades*, II, p. 558.

à attaquer les Sarrasins où et en quelque nombre qu'ils fussent. Il y allait de l'amour-propre encore plus que de la gloire de ces aventuriers.

Malgré les sages remontrances du roi de Navarre, du comte de Bretagne, des maîtres du Temple et de Saint-Jean-de-Jérusalem, ils partirent au nombre de six cents chevaliers dont soixante-six bannerets, « senz les arbalestrierz et les sergenz à cheval et à pié, et grant planté des autrez. » Arrivés près d'un ruisseau qui bornait le royaume de Jérusalem vers l'Égypte, ils avaient fait huit ou neuf lieues, et bêtes et gens étaient harassés. Ils franchirent néanmoins le ruisseau, et poussèrent jusqu'à un défilé, où ils prirent quelque repos. « Li riche homes si firent mestre les napes, et s'assistrent au mangier, car il avoient fait assez porter pain et gélines, et chapons, et char cuite, et fromaige, et fruit, et vin en bouciaux et en bariz..... Les uns manjoient et les autres dormoient,.... tant avoit d'orgueil et de bobance en elz! Car ils doutoient ou pou ou noiant leur ennemis.... qui estoient bien prez d'elz[1]. »

Le soudan ne tarda pas à apprendre par ses espions la position des chrétiens. Il fit garnir le sommet des montagnes par ses gens, avec ordre d'accabler l'ennemi de traits et de pierres, quand le moment serait opportun. Le comte de Jaffa, Gautier et le duc de Bourgogne, qui n'avaient pas laissé de marcher avec les autres, nonobstant les efforts qu'ils avaient faits pour les arrêter, aperçurent aussitôt le péril, et proposèrent de battre en retraite. Mais le comte de Bar et le comte de Montfort furent d'un avis contraire et firent résoudre qu'on livrerait bataille. Là dessus, le comte de Jaffa et le duc de Bourgogne se retirèrent. Ainsi abandonnés à eux-mêmes, nos braves furent incontinent assaillis par les Sarrasins. « Les mescréanz s'aprouchièrent d'elx en tel manière que il porent à elx traire et giter; si espessement commencièrent à ruer pierrez, et à fron-

[1] *Continuation de Guillaume de Tyr*, etc., p. 542.

dillier, et à traire saietes et quarriaux que pluie ne gresil ne peust pas faire greigneur oscurté[1]. »

Les chrétiens ripostèrent et se défendirent bien. Malheureusement les traits commencèrent à leur manquer ; ils chargèrent alors les Turcs l'épée à la main. Le combat fut terrible. Un moment les chrétiens, après avoir expulsé les Turcs d'une voûte formée par le surplombement des rochers, s'y réfugièrent à leur tour, et de là ils atteignaient leurs adversaires sans en être atteints. Ceux-ci prirent la fuite ; mais cette fuite n'était qu'une feinte. « Li nostre.... si cuidièrent avoir tant gaaingnié, et issirent à grant haste et à grant desroi hors de la quavé. » Tout à coup les Turcs reprirent ce poste, pendant que d'autres venant des montagnes, arrivèrent sur les derrières des chrétiens et les entourèrent de toutes parts. « Lorz à primes se commencièrent à repantir de ce qu'ils s'estoient trop asseuré. Mais ce fu à tart[2]. » Ils furent écrasés.

Le bruit en vint bientôt au roi de Navarre et à l'armée campée près d'Ascalon. Ils s'apprêtèrent à voler au secours de leurs frères. « Li commanderrez et li frerez de l'ospital Nostre-Dame-des-Alemenz » n'attendent pas les autres et prennent les devants. Mais lorsqu'ils arrivèrent, les chrétiens échappés au massacre étaient en pleine déroute, et poursuivis par les Turcs l'épée dans les reins. Tout ce qu'ils purent, ce fut d'arrêter la poursuite, car, dès que « li Sarrazin qui les chascoient virent cele grant route de Crestiens venir contre elx, il ne les osèrent attendre. » Les frères de l'Hôpital les poursuivant à leur tour, en firent un grand carnage ; « maiz il ne porent mie recouvrer ceuz qui priz estoient. » Ils se retirèrent ensuite, craignant que s'ils s'obstinaient davantage, ils ne compromissent par tant d'acharnement la vie des prisonniers français. De ce nombre étaient le comte de Montfort, Philippe de Nanteuil, Gilles d'Arsies, le Bouteiller de

[1] *Continuation de Guillaume de Tyr*, etc., 544.
[2] *Ib.*, p. 545.

Senlis, etc., etc. Quant au comte de Bar, on ne sait pas ce qu'il devint; on n'en eut plus jamais de nouvelles. « Ceste douleureuse aventure avint cel an et cel moiz meismes que nous avonz devant dist, le dimanche aprez feste saint Martin, qui est el moiz de novembre [1]. » Philippe de Nanteuil fut mené avec les autres prisonniers à Babylone. « En la prison où il fut mis, il fist plusieurs chançons. Aucune il envoya en l'ost des Crestiens que nous dirons à ceu qui oir la voudront [2] :

> En chantant viel mon duel faire
> Pour ma doleur conforter,
> Du preu conte debonnaire
> Qui seut los et pris porter,
> De Montfort qui en Surie
> Iert venuz pour guerroier,
> Dont France est moult mal baillie.
> Mais la guerre est tost faillie ;
> Car de son assaut premier
> Nel laissa Dieu repairier.
>
> Ha ! France, douce contrée !
> Que touz soulent honnorer,
> Vostre joie est atornée
> De tout en tout en plorer.
> Touz jours mes seroiz plus mue :
> Trop vous est mesavenu.
> Tel doleur est avenue
> Qu'à la premiere venue
> Avez vos contes parduz.
>
> Ha ! Quenz de Bar quel soufreite
> De vous li François auront !
> Quant il sauront la nouvelle,
> De vous grand duel en feront.
> Quant France est deshéritée

[1] *Continuation de Guillaume de Tyr*, etc., p. 546. Le 13 novembre, 1239.
[2] *Ib.*, p. 548.

De si hardi chevalier,
Mal dite soit la journée
Dont tant vaillant chevalier
Sont esclave et prisonnier.

Se l'Ospitaus et li Temples
Et li frere Chevalier
Eüssent donné example
A nos genz de chevauchier,
Nostre grant chevalerie
Ne fust or pas en prison,
Ne li Sarrazin en vie;
Mais ainsi nel firent mie,
Dont ce fu grant mesprison,
Et semblant de trahison.

Chansons qui fus compensée
De doleur et de pitié,
Va a Pitié, si li prie
Pour Dieu et pour amitié;
Qu'aille en l'ost, et si leur die,
Et si leur face savoir
Qu'il ne se recroient mie
Mes metent force et aïe,
Qu'il puissent noz genz ravoir
Par bataille ou par avoir. »

Le roi de Navarre et les barons quittèrent Ascalon. Ils revinrent à Jaffa et de là à Acre. Partout où ils passaient, les chrétiens les accueillaient avec les marques du plus grand désespoir. Ils disaient que sans l'orgueil des barons et l'envie qui les dévoraient, tout le pays serait en leur pouvoir; « qu'il recevoient tout jour mesaiges et granz louierz et granz servises des princes mescréanz. Cil qui preschoient en l'ost disoient souvent en leurz sermonz de tiex choses qui point ne plaissoient aus hauz homes. Il y avoit en l'ost un frère Meneur qui avoit à nom Guillaume, qui estoit penancier l'Apostole, légaz en l'ost; cil dist plusseurs fois en la fin de ses sermonz ces parolles : — Por Dieu,

SECTION III. — CHANSONS HISTORIQUES.

bonne gent, proiez Nostre Seigneur que il rande a granz homes de cest ost leurz cuerz ; car bien sachiez certainnement que il les ont parduz par leur péchiez ; car si grant gent comme il a ci de la Crestienté deussient avoir povair d'aler partout contre les mescréanz, si Diex preist leur afairez en gré. — Aucunz des Crestiens meismes en firent pluseurs chançons. Mais nous n'en metronz que une en nostre livre[1] :

 Ne chaut pas que que nus die
 De cuer lie ne de joieus,
 Quant noz barons sont oiseus,
 En la terre de Surie.
 Encor n'i ont envaïe
 Cité ne chastiau ne bours ;
 Par une fole envaïe[2]
 Pardi li quenz de Bar vie.

 S'il œuvrent par aatie,
 Tot iert torné a rebours ;
 Trop i a des orguilous
 Qui s'entre portent envie.
 Se Diex l'ourgueil ne chastie,
 Pardu auront leur labours,
 Et mal leur paine emploïe,
 Se ceste voie est périe.

 Vilains sera li retours
 Et sainte Yglisse abessie ;
 Encor n'ont chose esploitie
 Deut il soit preus ne honnours,
 Ne monstrée leurs valours,
 Dont i ait novelle oïe ;
 Se Diex l'ourgueil ne chatie
 Touz sont chéuz en decours.

[1] *Contin. de Guill. de Tyr*, *Ib.*, p. 550.
[2] Agression.

Si tres haute baronnie,
Quant de France fu partie,
On disoit que c'est la flours
Du mont et la seignorie.
Aus bacheliers ne tient mie
Ne aus povres vavassours;
A ceulz grieve li séjours
Qui ont leur terre engagie.

Ne n'ont bonté ne aïe,
Ne confort des grans seignours,
Quant lor monnoie est faillie.
Il n'i ont mort deservie:
S'il s'en reviennent le cours,
D'eulz blasmer seroit folie,
Li puesples de France prie,
Seigneur prisoner, pour vous.

Trop estiez orguilous
De monstrer chevalerie.
Fole volenté hardie
Vous eslonga de secours.
Li Turc vous ont en baillie;
Or en pent le Fil Marie,
Que ce sera grant doulours
Se Diex ne vous en deslie. »

Le roi de Navarre fit une trêve avec le soudan de Babylone. On convint que les prisonniers chrétiens seraient tous rendus. Ils le furent tous en effet, riches et pauvres, et parmi eux le comte de Montfort et Philippe de Nanteuil. On réclama vainement le comte de Bar. « Aucunes genz disoient que li Bédouin,... quant ils virent que li Crestien furent desconfist, il coururent tantost au gaaing, car tele estoit leur manière; et pristrent le conte de Bar avec leur autre gaaing, et quant il s'en furent ralé, il loièrent

le conte de Bar a une estaiche et la li prist menoison [1] et courance [2] dont il fu morz [3]. »

J'ai donné quelque développement aux préliminaires de ces chansons, non-seulement parce qu'ils étaient indispensables pour les éclaircir, mais encore parce qu'ils offrent le tableau le plus dramatique des sentiments qui animaient les croisés les uns à l'égard des autres, et celui des malheurs qui en furent la suite. Remarquez ici que les plus grands coupables ne sont pas les comtes de Bar et de Montfort. Quoiqu'ils aient montré dans cette conjoncture un mépris insensé pour la discipline, le comte de Bretagne avait fait pis que cela, il en avait donné l'exemple. Car, qu'étaient-ce autre chose que ce départ clandestin pour une expédition ni prévue, ni concertée, que cette soif d'une gloire facile d'ailleurs à recueillir, que ce soin jaloux d'en frustrer les autres, joint sans doute à la pensée mauvaise de jouir, au retour, de leur humiliation? De plus, ce procédé de Mauclerc dut rendre nécessairement sa bonne foi suspecte, quand s'associant aux autres chefs, ce prince eut conseillé aux comtes de Bar et de Montfort de renoncer à leur folle entreprise. S'il eût été sincère, il eût été généreux, et ayant vu qu'il ne pouvait empêcher l'un et l'autre de partir, il fût parti avec eux; mais il s'en garda bien. Les Templiers et les chevaliers de l'ordre teutonique furent peut-être moins coupables, en se tenant à l'écart. Établis depuis longtemps dans la Terre-Sainte, et connaissant mieux que personne l'ennemi auquel les chrétiens avaient affaire, il était assez naturel qu'ils refusassent de prendre part à une action dont ils prévoyaient l'issue malheureuse; mais ils eurent tort, en ce qu'ils ne daignèrent pas seulement imiter le duc de Bourgogne et le comte de Jaffa qui, pour faire acte au moins de bonne volonté, suivirent leurs frères imprudents jusque sur le champ de bataille. Là, après leur avoir fait

[1] Dyssenterie.
[2] Courante, dit le peuple aujourd'hui.
[3] *Contin. de Guill. de Tyr. Ibid.*, p. 555.

de nouveau et de plus près considérer le péril, ils se retirèrent, jugeant plus à propos de se sauver seuls que de périr avec eux. C'est ce qu'on appellerait aujourd'hui une lâcheté. Frère Guillaume, lui, n'en pensait pas autrement, quand il engageait les bonnes gens à prier Dieu, « pour qu'il randè à granz homes de cest ost leurz cuerz. » Philippe de Nanteuil va plus loin ; il parle de trahison, et il en était bien quelque chose. On s'étonne d'ailleurs qu'il y ait si peu d'amertume dans ses reproches ; c'est aussi que ses compagnons et lui avaient beaucoup à se faire pardonner. Il a plus de douleur que de ressentiment, et elle est causée moins par le spectacle de sa situation personnelle que par l'idée de ce que pensera la France, quand elle apprendra la catastrophe qui la prive de ses meilleurs barons.

Après la mort de Louis VIII, il se forma une ligue des barons de France pour empêcher l'exécution du testament de ce prince, par lequel il avait disposé des fiefs réunis à la couronne en faveur de ses fils, et nommé Blanche de Castille, sa veuve, régente et tutrice du jeune roi Louis IX. Ce moment fut critique pour la royauté ; mais grâce à l'énergie de Blanche, elle s'en tira avec plus de bonheur qu'on ne s'y fût attendu. Prévenus dans leurs desseins par le brusque envahissement de la Champagne, les barons se soumirent ; et quand ensuite, appuyés par les forces du roi d'Angleterre, ils relevèrent la tête, Louis IX leur donna une si bonne leçon, à Taillebourg et à Saintes, qu'ils rentrèrent dans le devoir et n'en sortirent plus. Les principaux chefs de cette ligue étaient Thibaud IV, comte de Champagne, devenu, après sa déconfiture, amoureux de Blanche, et ayant expié sa révolte par des remords auxquels nous devons peut-être un de nos plus aimables trouvères [1] ; Pierre de Dreux, comte de Bretagne, dit *Mauclerc*, Hugues de Lusignan, comte de la Marche, et enfin,

[1] Si muoit sa douce pensée amoureuse en grant tristesce. Et pour ce que parfondes pensées engendrent mélancolie, li fu il loé d'aucuns sages hommes qu'il s'estudiast en biaus sons de vielle et en douls chans délitables. *Chronique de Saint-Denis*, à l'an 1234.)

Enguerrand de Coucy, sur la tête duquel les révoltés voulaient poser la couronne de roi, et qui, en attendant qu'il en possédât l'original, s'en était fait faire une copie [1]. Tous exigeaient de la régente la restitution des fiefs confisqués par Philippe Auguste et par Louis VIII, et la convocation d'un parlement féodal. Leur défaite fit justice de ces prétentions. C'est alors que la royauté eut lieu de se féliciter d'avoir affranchi les communes, car ce sont leurs milices, aidées de quelques seigneurs, qui lui assurèrent la victoire. Les battus se consolèrent par des chansons. Nous retrouvons parmi eux Hues de la Ferté. On a de lui trois sirventes d'une extrême virulence; le premier surtout est rempli d'outrages à la reine aussi crûment exprimés que difficiles à comprendre, dans un temps où la galanterie non moins que la bravoure était l'apanage des chevaliers français. Il commence sur un ton moitié ironique et moitié sérieux. Il dit que la reine Blanche aime tellement son fils, qu'elle ne lui permet pas le maniement des finances de sa maison, voulant elle-même en envoyer une partie en Espagne, une autre en Champagne, et appliquer le reste à l'entretien de ses forteresses. « C'est ainsi, ajoute-t-il, qu'elle augmenta la fortune de ses enfants. » Il lui conteste le droit d'être reine, n'étant pas née à Paris, mais il convient qu'elle est assez fière pour faire honte à un noble baron, et élever un traître félon. Il rappelle qu'elle hait les seigneurs et qu'elle les méprise jusqu'à dédaigner de les recevoir et d'entendre leurs plaintes; que c'est donc sottise à eux de conspirer, comme ils le font, contre son pouvoir, puisqu'elle dispose à son gré du trésor, et que pas un d'eux ne serait capable de gouverner seulement un village comme elle fait le monde entier. Par où l'on voit qu'en résumé la reine vole les deniers de son fils, pour en grossir l'épargne de sa famille étrangère, et pour en aider Thibaud, « si dru, » comme le poëte l'appelle dans sa troisième chanson.

[1] *Chronique de Reims*, publiée par M. Louis Paris, p. 187.

Dans la seconde, dirigée particulièrement contre Thibaud, il attaque de nouveau la reine, déclarant la France abâtardie sous le gouvernement d'une femme, et d'une femme telle que celle-là ; « qu'elle et lui, c'est-à-dire Thibaud, la conduisent côte à côte et de compagnie. » Que sera-ce du vassal, s'il traite ainsi la suzeraine? Selon lui donc, Thibaud est un bâtard posthume, un drôle voué à toutes les rigueurs de la justice et qui ne saurait se défendre, s'il était accusé, un envieux, un traître, un chevalier indigne. Thibaud aurait trahi la France qu'on ne lui en eût pas dit davantage ; mais il avait quitté le parti de ceux qui voulaient le renversement de la monarchie pour embrasser la cause de celle qui la sauvait! Devant un pareil crime, l'accusateur se trouvait peut-être encore trop modéré ; car après toutes ces injures auxquelles il ajoute celles de vieux, sale et obèse, il le loue d'être un des plus habiles dans la science de chirurgie. En d'autres termes, il l'accuse d'être un empoisonneur. On disait, en effet, que Thibaud avait hâté par le poison la mort de Louis VIII, quoique cette imputation ne reposât que sur des apparences et des témoignages ridicules.

A présent que j'ai donné l'analyse de ces deux pièces, on les comprendra plus aisément.

I

Je chantaisse volontiers liement,
Si je trouvaisse en mon cœur l'ochoison;
Et déisse et l'estre et l'errement
 (Se j'osaisse en faire mention),
De la grant cour de France au dous renom,
 Où toute valeur se baigne :
Des preudomes me lo, qui que s'en plaigne,
Dont tant i a que bien porrons veoir
Par tens, je cuis, lor sens et lor savoir.

De ma dame [1], vo di-je voirement
Qu'ele aime tant son petit enfançon,
Que ne veut pas qu'il se travaut souvent
En départir l'avoir de sa maison;
Mais ele en donne et départ à fuison.
 Mout en envoie en Espaigne,
Et mout en met en efforcier Champaigne.
S'en fait fermer chastiaus, por mieus valoir;
De tant sont jà par li créu si oir.

Se madame fust née de Paris
Et ele fust roïne par raison,
S'a-éle assés fier cuer, ce m'est avis,
Por faire honte a un bien haut baron,
Et d'élever un traïtor félon.
 Diex en cist point la maintaigne,
Et gart son fil que jà femme ne praigne;
Quar par home ne pui-je pas veoir
Qu'ele perde jamais son grant povoir.

Preudome sont et sage et de haut pris,
S'en doivent bien avoir bon gueredon
Cil qui li [2] ont ensaigné et apris
A eslongier ceus de ci environ.
Et ele a bien fermée sa leçon
 Quar tout les hait et desdaigne.
Bien i parut l'autre jor à Compaigne [3],
Quant li barons ne porent droit avoir,
Et nos daigna esgarder ne veoir.

Qué vont quérant ci fol brégier [4]?
Qu'il ne viennent à ma dame servir,
Qui mieus sauroit tout le mont justicier,
Qu'entr'aus trestout d'un povre bourg joïr.

[1] La reine Blanche.
[2] A la Reine.
[3] Compiègne.
[4] Conspirateurs.

Et d'el trésor, s'ele en fait son plaisir
 Ne vois qu'à eus enataigne;
Conquise en a la justice romaine [1]:
Si qu'ele fait les bons pour maus tenir,
Et les plus ords en une heure, saintir [2].
 Diex! li las de Bretaigne [3]
Trovera-il jamais où il remaigne?
S'ensi li vuet tote terre tollir,
Dout ne sai-jou qu'il puisse devenir [4].

II

En talent ai que je die
Ce dont me suis appensés :
Cil qui tient Champaigne et Brie [5]
N'est mie droit avoués.
Quar puis que fut trespassés
Cuens Thibaus à mort de vie,
Sachiés, fu-il engendrés.
Resguardez s'il est bien nés

Déust tenir signorie
Teus hons chastiaus ne cités?
Très donc qu'il faillit d'aïe
Au roi où il fu alés [6].
Sachiés, s'il fust retournés [7],
Ne l'en portast garentie

[1] Allusions au cardinal Romain, un des conseils de la reine.
[2] Canoniser.
[3] Le duc de Bretagne.
[4] Autre allusion au duc de Bretagne, dont les terres avaient été déjà entamées par les confiscations.
[5] Thibaud IV.
[6] Allusion à la résolution que Thibaud prit et dont il fit part à Louis VIII, au siége d'Avignon, de quitter le service de ce prince, et de s'en retourner chez lui. *Voy.* Matthieu Paris à l'année 1226.
[7] C'est-à-dire le roi.

Hons qui fust de mère nés
Qu'il ne fust deshérités [1].

Par le fil Sainte Marie
Qui en la crois fu penés,
Tel chose a fait en sa vie
Dont déust être apelés [2].
Sire Diex, bien le savés,
Il ne se deffendist mie,
Quar il se sent encoupés.
Seignor, barons qu'attendés?

Quens Tibaut doré d'envie,
De felenie frété,
De faire chevalerie
N'estes vos mie alosé.
Ainçois estes mieux mollés
A savoir de sirurgie;
Viés et ors et borsefflés,
Totes ces teches avés.

Bien est France abatardie,
Signor barons, entendés,
Quant fame l'a en baillie,
Et tele come savés.
Il et ele, lez a lez,
Le tiengnent de compaignie.
Cil n'en est fors rois clamés
Qui pieçhà est coronés [3].

J'ai peine à croire que ces chansons aient été, non pas même populaires, mais publiées du vivant des personnes qu'elles intéressaient ; à plus forte raison ne saurais-je admettre qu'elles

[1] Personne n'eût pu garantir Thibaud contre la confiscation de ses biens.
[2] Cité en justice.
[3] Louis IX, qui venait d'être sacré.

aient été connues de la reine et de son fils, sans quoi ils en eussent tiré une vengeance quelconque ; ils l'eussent tenté du moins, et nous en saurions des nouvelles. Ils ont bien fait voir, à la façon dont ils ont traité les rebelles, qu'ils eussent aussi bien réprimé leur langue que leur bras. Mais il y avait déjà des immunités particulières pour les grands qui oubliaient leurs devoirs envers leur suzerain, et pourvu que le roi sût les contraindre à mettre bas les armes et à confesser leur faute, pourvu aussi qu'ils ne recommençassent plus, il leur pardonnait leur révolte et, par conséquent, les procédés honteux dont ils s'y étaient aidés. Ce serait ainsi que les chansons d'Hues de la Ferté auraient pu trouver grâce. Mais, je le répète, il y avait dans ces chansons une telle aggravation du crime de forfaiture envers la royauté, que si Blanche qui, en bonne Espagnole, ne laissait pas d'être tant soit peu vindicative, et Louis, qui avait un si grand respect pour sa mère, eussent connu les vers de la Ferté, ils les eussent peut-être moins tolérés que sa révolte même. D'où je conclus que ces chansons, écrites pour soulager la rancune de l'auteur, et confiées tout au plus à quelques complices dont elles éveillèrent les craintes et blessèrent même les sentiments généreux, furent tenues dans l'ombre tant que le roi et sa mère vécurent, et qu'elles n'en sortirent même qu'après la mort du poëte.

On trouve ces deux pièces et une troisième du même auteur, dans le *Romancero françois* [1], où M. Paulin Paris les a publiées le premier, et dans le *Recueil des Chants historiques* [2] de M. Leroux de Lincy. Celui-ci en donne une quatrième anonyme [3] dont il fixe la date à l'année 1227. Elle se rapporte effectivement au même fait, c'est-à-dire à la révolte des barons sous la minorité de saint Louis. C'est un dialogue entre deux

[1] Pag. 182, 186, 189.
[2] I, pag. 165, 169, 172.
[3] *Ibid.* p. 176.

partisans des princes ligués, Gautier et Pierre, qui se moquent
du retard qu'apportent les barons à se mettre en campagne, et
qui les accusent de prolonger à dessein les trêves, et de laisser
toujours quelqu'un derrière eux à la cour de France pour faire
la paix [1]. En voici le dernier couplet :

> Gatier, je cut certenemant
> Seur ma dame iert la pais, ce croi.
> Onour ont fait, ai esciant,
> Et lou chardenal et lou roi.
> Mult les ont moveit abeloy
> Par lou consoil dame Harsent.
> Mais or iroit la paille à vant,
> Se panseroit chascuns de soi [2].

Ainsi, je le répète, dans cette ligue de barons contre une
femme de tête et de cœur, les beaux principes de galanterie
dont ils se targuaient et dont la postérité leur fait encore honneur, étaient rayés de leur code, du moment que ces principes
étaient un obstacle à leur ambition ou à leur cupidité ; et alors
ils n'avaient pas honte de leur substituer la diffamation et la
calomnie. Il n'y en avait pas certainement de plus noire que la
qualification donnée ici à la reine par le poëte ; elle résumait,
comme le dit fort bien M. Leroux de Lincy, toutes les attaques
dont Blanche de Castille avait été l'objet.

[1] *Ibid.*, p. 161.
[2] Ces vers ont paru trop obscurs à M. Leroux de Lincy pour qu'il les traduisît. Ils veulent dire, selon lui, que la paix finira par se faire, que dans ce but les barons ont fait des avances au cardinal et au roi, mais que ce qui les a irrités, c'est le conseil de *dame Hersent;* et par cette épithète insultante, il désigne la reine (*a*). Ne pourrait-on pas entendre et traduire ainsi ce couplet ? « Gautier, je crois certainement que la paix dépendait de Madame. Le roi et le cardinal leur ont fait des avances honorables, j'en suis convaincu; ils les ont émus et charmés par le conseil de dame Hersent. Mais la paille irait au vent, si chacun ne pensait qu'à soi. »

(*a*) *Ib.* p. 164. « La *dame Hersent* est la femme de Renard dans le roman de ce nom. Le rôle qu'elle joue est celui d'une femme rusée, dévote et débauchée. »

X

Rareté des Chansons au quatorzième siècle.

Au quatorzième siècle, « le peuple, dit M. Victor Le Clerc, continue de se consoler par les chansons [1]. » Cela est très-probable, cette manière de narguer la mauvaise fortune étant déjà trop habituelle aux Français pour avoir été négligée par eux dans un siècle qui leur en fournit si souvent l'occasion. Mais la vérité est qu'il nous en reste très-peu de monuments. Les chansons, comme témoignages historiques en même temps que littéraires, avaient commencé et fini au treizième siècle, et quand on aura nommé, comme appartenant au quatorzième, une chanson sur le soulèvement des barons et des communes sous Philippe le Bel, deux autres que les flagellants « disoient, quand ils se battoient de leurs escourgées, » et qui sont plutôt des complaintes que des chansons ; une autre sur la construction d'un fort en Bretagne, par les Anglais, alliés de Jean de Montfort, duc de ce pays ; une autre encore sur les querelles de l'Université avec Hugues Aubriot ; enfin quelques ballades d'Eustache Deschamps et de Christine de Pisan, ce sera tout [2]. Je mentionnerai encore deux cantiques latins, œuvre du clergé, recueillis par Lebeuf parmi les poésies manuscrites de Guillaume de Machault, et rapportés dans les *Dissertations sur l'histoire ecclésiastique et civile de Paris* [3]. Ils sont un exemple de ceux qu'on chantait dans les églises et dans les cloîtres, du temps des ravages commis par les grandes compagnies, en France, depuis la captivité du roi Jean, et au commencement du règne de Charles V ;

[1] *Hist. littér. de la France*, XXIV, p. 236.

[2] On trouvera ces pièces dans le Recueil de M. Leroux de Lincy, cité ci-dessus.

[3] III, p. 452.

mais ils ne furent jamais populaires, au sens absolu de ce mot, la langue dans laquelle ils sont écrits, ayant elle-même à peu près complétement perdu cet avantage.

Quoique écrit en français, le *Dit des alliez*, de Geoffroy de Paris, chant relatif au soulèvement des barons et des communes contre les exactions de Philippe le Bel [1], n'a rien non plus de populaire ; c'est le contraire qui dut avoir lieu. La principale raison de cette impopularité, c'est l'esprit dans lequel il est écrit. L'auteur s'élève contre cette opinion ridicule exprimée par les mécontents, que les impôts excessifs ne sont pas précisément du goût de ceux qui les payent, et il estime qu'en en accablant ses sujets au gré de ses fantaisies, Philippe était encore trop bon roi, et leur faisait, en les ruinant, beaucoup d'honneur. Une pareille chanson ne pouvait être chantée que par son auteur, en présence du roi et des courtisans. D'ailleurs le despotisme de Philippe fut peu favorable aux chansonniers populaires. La place publique sous son règne, devint silencieuse, et depuis, comme aussi pendant tout le cours du siècle dont les quatorze premières années furent les dernières de sa vie, les malheurs de la France ne furent matière à chansons que pour ceux à qui ils profitaient. J'entends par là les Anglais.

XI

Chansons relatives à l'invasion des Anglais en France

En donnant sa fille Isabelle en mariage à Édouard II, roi d'Angleterre (1308), Philippe sema, pour ainsi dire, le germe d'où, environ quarante ans plus tard (1346), devait naître la guerre qui arma, pendant plus d'un siècle, les deux nations

[1] Publié pour la première fois par M. Paulin Paris, dans l'*Annuaire de la Société de l'Histoire de France*, I, p. 161.

l'une contre l'autre. Quand Charles IV mourut, ne laissant que des filles, le chef de la branche royale des Valois, Philippe, dit de Valois, se fit proclamer roi, nonobstant l'opposition d'Édouard III, fils et successeur d'Édouard II. Ce prince revendiquait, en effet, la couronne de France, prétendant en tenir le droit du chef d'Isabelle, sa mère, et ne reconnaissant pas la loi salique. Selon lui, et c'était une opinion très-répandue de son temps, Hugues Capet était un boucher qui avait changé son nom en celui de Pépin, s'était assuré les bonnes grâces de l'héritière de France, et l'avait épousée. Dans la suite, et contrairement à la justice aussi bien qu'à la raison, ce même Pépin avait obtenu de sa femme qu'elle consentît à la loi qui déclarait les femmes inhabiles à succéder à la couronne de France. Édouard protesta contre cette loi, et ses protestations furent appuyées par les légistes, le clergé et par ceux que nous appellerions aujourd'hui les gens de lettres. Il existe une invective en vers hexamètres latins, écrite à cette époque, et dont l'auteur est Anglais et inconnu, où les injures les plus grossières sont prodiguées à la France et où Philippe de Valois est traité d'usurpateur. On y montre la vanité de ses droits à la couronne, et, pour le prouver, on produit entre autres arguments, celui-ci : que Philippe avait été reconnu incapable de guérir les écrouelles, guérison considérée jusqu'alors comme l'indice le plus caractéristique de la royauté légitime. De plus, la sainte-ampoule, envoyée du ciel pour servir au couronnement des rois de France avait été trouvée récemment vide de l'huile sacrée qu'elle contenait jusqu'alors, preuve manifeste qu'elle refusait sa sanction à l'usurpation de Philippe de Valois [1].

Sous ce beau prétexte, Édouard envahit la France (1346), et les Anglais célébrèrent cet événement par des chansons. L'un d'eux, Laurence Minot, dans une pièce en douze couplets,

[1] *Political poems and songs*, etc., *by Th. Wright*, I, p. 26, et Introd. p. XVIII.

raconte comment Édouard III fit son entrée en France, comment Philippe vint à sa rencontre dans le dessein de le combattre, et comment il se ravisa et revint lâchement sur ses pas [1]. Le même chansonnier chante la campagne d'Édouard en Normandie et la mémorable bataille de Crécy. C'est un chant de triomphe de dix-neuf couplets précédés d'un prologue. Il fut composé dans le fort de la joie excitée en Angleterre par cette victoire, et les Français, Philippe surtout, n'y sont pas ménagés [2]. Dans une troisième chanson enfin, du même nombre de couplets que la première, Laurence Minot célèbre le siége et la prise de Calais (1347). Il y décrit l'arrivée au camp d'Édouard de la députation des bourgeois chargés de lui remettre les clefs de la ville; mais il ne dit rien de la partie la plus dramatique de la scène, si remarquable et si émouvante dans les chroniques [3].

Ces chansons répondaient trop bien aux sentiments de la nation anglaise pour ne pas avoir été très-populaires ; c'est à ce titre que j'ai dû les rappeler, comme aussi, qu'on me passe le mot, à cause de la triste figure que nous y faisons. Je doute que dans les pamphlets anglais de toute nature où, sous le premier Empire, la France était insultée, aux grands applaudissements de la canaille de Londres, elle l'ait été plus grossièrement que dans ces chansons où la haine de l'Angleterre contre nous était, pour ainsi dire, dans sa fleur. Quoi qu'il en soit, nos poëtes ne trouvèrent rien alors à y répondre, ou il ne nous reste pas de monuments de leurs représailles. Mais ils profitèrent de la peste qui ravageait alors une grande partie de l'Europe, pour déplorer dans des cantiques les malheurs qu'elle nous apportait de surcroît. On lit, en effet, dans les *Chroniques de Saint-Denis*, publiées par M. Paulin Paris [4], un cantique divisé en deux parties, que chantaient les flagellants, pour déclarer leur repentance et

[1] *Ibid.*, p. 58.
[2] *Ibid.*, p. 75.
[3] *Ibid.*, p. 80 et de l'Introduction xxiv.
[4] V. p. 492.

apaiser la colère de Dieu. « Ces gens, dit la chronique, se batoient de courgies de trois lanières, en chescune desquelles lanières avoit un neu, auquel neu avoit quatre pointes ainsi comme d'aiguilles, lesquelles pointes estoient croisées par dedens le dit neu, et parroient dehors en quatre côtés dudit neu. Ils se faisoient seigner en culs batans... et tenoient et créoient que leur dicte penance faicte pendant XXXIII jors et demi, ils demourroient purs, nès, quictes et absouls de tous leurs pechiez, ainsi comme ils estoient après leur baptème. »

La première partie de ce cantique se compose de onze couplets d'inégale grandeur; il y en a de huit, de dix et de douze vers; la seconde partie est en douze couplets de quatre vers chacun, sauf le dernier qui en a cinq. J'en citerai quelques-uns des plus remarquables.

I

Or, avant, entre nous'tuit frère,
Batons nos charoingnes bien fort,
En remembrant la grant misère
De Dieu et sa piteuse mort,
Qui fut pris de la gent amère,
Et vendus et trahi à tort,
Et battu sa char vierge et clère :
Ou nom de ce, batons plus fort....

Loons Dieu, et batons nos pis,
Et en la doulce remembrance
De ce que tu feus abeuvrez
Avec le crueux cop de lance,
D'aisil o fiel fut destrampez,
Alons à genoulx par penance;
Loons Dieu, vos bras estandez,
Et en l'amour de sa souffrance,
Chéons jus en croix à tous lez,...

Batons noz pis, batons nos face,
Tendons noz bras de grant vouloir ;
Dieu qui nous a fait, nous préface,
Et nous doint des cieux le manoir.
Et gart à tous ceulx qu'en ceste place
En pitié nous viennent veoir
Jhésus ainsi comme devant.

II

Ave, saincte glorieuse ente,
Ave, tu plena gratia ;
Faictes finer, rose excellente,
Le mortuaire qui ores va....

Se ne fust la Vierge Marie,
Le siècle fust piéça perdus ;
Batons noz chars plaines d'envie,
Batons d'orgueil plus et plus.

Pour paresse et pour gloutonnie,
Et pour ire qui het vertus ;
Pour avarice et lécherie,
Et pour tous péchiez décéus....

Jhésus, ainsi comme devant,
Relevons-nous la tierce fois ;
Et loons Dieu à nuz genoulx,
Jointes mains tenons l'escourgie.

Après la bataille de Crécy, la paix avait été conclue entre les deux nations. Elle dura dix ans, et pendant ces dix ans, chaque parti ne négligea rien pour irriter l'autre. En 1356, ils se retrouvèrent en présence dans les plaines de Poitiers, et c'est près de cette ville que se livra la fameuse bataille où le roi de France, Jean II, fut vaincu par le prince de Galles, dit le *Prince*

Noir, et fait prisonnier. L'occasion était donc propice aux Anglais de nous chansonner de nouveau : mais soit faute de poëte pour cet emploi, soit respect pour la folle bravoure et la grande infortune de Jean et de ses fils, soit enfin anéantissement des monuments, je trouve qu'il n'est fait qu'une courte allusion à cette victoire dans un poëme latin de Jean Bridlington, écrit environ quatorze ans après (vers 1370), et qui est une revue fort maussade et fort obscure du règne d'Édouard III[1]. Mais pas un cantique, pas une complainte ayant le caractère populaire, n'existe chez nous pour attester la douleur des contemporains sur ce désastre.

Le licenciement, après le traité de Brétigny (1360), d'étrangers de toute sorte et surtout d'Allemands qui avaient fait partie des armées d'Édouard III, livra la France aux ravages de ces bandes connues sous le nom de *Grandes Compagnies*, et l'empêcha de recevoir aucun soulagement de ce traité. Les paysans, réunis sous le nom de *Pacifères*, les battirent en plusieurs rencontres et les dispersèrent ; mais le clergé, sans défense contre elles, ne put qu'implorer la miséricorde divine, en confessant d'ailleurs que leurs déprédations étaient la suite nécessaire et le châtiment des péchés du peuple et des grands. Il y a sur ce sujet deux cantiques latins qu'on trouve dans Lebeuf[2], œuvres de quelques pauvres clercs, « où l'on excuse le jeune régent, depuis Charles V, que l'on aime et que l'on plaint, des fautes qu'il a commises, sans le savoir, *licet forte innocenter*[3], » et où l'on invoque l'intercession de la sainte Vierge, pour en obtenir de son divin fils la réparation. Du Guesclin, comme on sait, délivra la France des Grandes Compagnies, en les conduisant en Espagne, où elles soutinrent la cause de Henry de Transtamare contre

[1] Hoc quatuor cullos Gallorum tempore pullos.
 Vincent caudati, pro caudis improperati.
 Political poems and songs, etc., by *Th. Wright*, I, p. 176, v. 5 et 6.

[2] *Dissertations sur l'histoire ecclésiastique*, etc., III, p. 432.

[3] Vict. Le Clerc, *Hist. littér. de la Fr.*, XXIV, p. 256.

SECTION III. — CHANSONS HISTORIQUES.. 229

Pierre le Cruel, son frère. Un pareil bienfait valait sans doute la peine qu'on le chantât, comme aussi tant d'autres belles actions qui illustrent la vie du connétable. Je crois donc, bien qu'on n'en connaisse aucune, que nombre de chansons populaires ont en quelque sorte consacré du Guesclin de son vivant, mais que ces chansons ont été fondues dans sa *Chronique*, par Cuvelliers[1], à qui elles ont servi de texte et de fondement. On a sur la mort de ce grand homme une ballade d'Eustache Deschamps.

Froissart[2] cite une « canchon » que « li enfant en Bretaigne et les jones fillettes avoient fait, que on y chantoit tout communément, et disant la canchon ensi : »

>Gardés vous dou nouviau fort,
>Vous qui alés ces allues ;
>Car laiens prent son déport
>Messire Jehan Devrues.
>
>Il a gens trop bien d'accort,
>Car bon leur est viés et nues,
>N'espergnent foible ne fort ;
>Tantost aront plains les crues
>De la Mote Marciot,
>D'autre avoir que de viés oes ;
>Et puis menront à bon port
>Leur pillage et leur conques.
>Gardés-vous, etc.
>
>Cliçon, Rohem, Rochefort,
>Biaumanoir, Laval, entrues
>Que[3] li dus a Saint-Brieu dort,
>Chevauchés les frans allues ;
>Fleurs de Bretaigne oultre bort[4]

[1] Publiée par E. Charrière, en 2 vol. in-4°.
[2] Liv. I, p. 2, ch. CCCLXXX, éd. du *Panthéon littéraire*.
[3] Pendant que.
[4] Au delà des frontières.

Estre en renommée sues;
Et maintenant on te mort
Donc c'est pités et grans dues.
Gardés-vous, etc.

Remonstre là ton effort
Se conquerre tu les pues,
Tu renderas main sourcot
A nos mères, se tu voes.
En ce pays ont à tort
Pris moutons pors et cras bues,
Or peiront leur escot,
A ce cop, se tu t'esmues[1].
Gardés-vous, etc.

Les termes dans lesquels s'exprime Froissart, en parlant de cette chanson, ne laissent aucun doute sur la popularité dont elle jouissait; mais elle demande quelques éclaircissements.

En 1375, est-il dit dans l'*Histoire de Bretagne*, par dom Morice[2] « les habitants de Kimperlé envoyèrent demander du secours au vicomte de Rohan et au sire de Clisson contre Jean d'Évreux qui les vexait en diverses manières. Ce capitaine avait fait réparer un vieux château qui n'était pas éloigné de la ville, et s'y était cantonné. Ses gens sortaient presque tous les jours pour battre la campagne et faisaient des courses jusqu'aux portes de Kimperlé. Rohan, Clisson et Beaumanoir[3], les attaquèrent dans leur retraite, et les réduisirent bientôt à l'extrémité. Le duc de Bretagne,[4] ayant su le danger auquel ils étaient exposés, leva le siége de Saint-Brieuc, et marcha au secours du nouveau fort. Sa présence fit bientôt disparaître les assiégeants, qui se réfugièrent imprudemment dans Kimperlé. Le duc les suivit de

[1] Je donne le texte copié sur les meilleurs manuscrits par M. Léon Lacabane et communiqué à M. Leroux de Lincy, ouvrage cité, I, p. 253.
[2] I, p. 351.
[3] Ainsi que le sire de Laval et le comte de Rochefort.
[4] Jean de Montfort.

près et les fit garder de tous les côtés. La place était faible et hors d'état de tenir longtemps contre une armée. Les assiégés étaient d'autant plus à plaindre qu'ils n'avaient aucun secours ni aucune grâce à attendre. Le plus embarrassé était le sire de Clisson, qui ne faisait aucun quartier aux Anglais, et que le duc haïssait particulièrement. Ne pouvant se sauver que par un traité, ils offrirent de se rendre au duc, à condition qu'on les mettrait à rançon. Le duc rejeta hautement leurs offres, et déclara qu'il voulait les avoir tous prisonniers de guerre. Ils demandèrent huit jours pour délibérer, et les obtinrent. Pendant ce temps-là, deux chevaliers anglais, envoyés par le duc de Lancastre, arrivèrent au camp, et remirent au duc de Bretagne une copie authentique du traité qui avait été signé à Bruges, le 27 juin, par les légats du pape, et par les plénipotentiaires de France et d'Angleterre. » Là-dessus, le duc leva le siége et partit.

M. Paulin Paris, à qui rien n'échappe, a aussi déterré dans un manuscrit du quinzième siècle, et publié à la fin du tome VI de ses *Chroniques de Saint-Denis*, une chanson en vingt-deux couplets contre Hugues Aubriot, prévôt de Paris sous Charles V, la plus intéressante à tous égards de celles en trop petit nombre qui nous restent de cette époque. On y voit l'impatience avec laquelle les écoliers de tous les temps supportent le frein salutaire de l'autorité, la rancune implacable qu'ils gardent à ceux qui le leur font sentir, et la joie cruelle qu'ils goûtent à contempler la ruine des gens qui ont eu le malheur de leur déplaire, en combattant leurs déportements. La disgrâce d'Aubriot en est un exemple. Toute sa vie publique, depuis le jour où il entra en charge jusqu'au moment où, condamné à une prison perpétuelle, il fut jeté dans cette Bastille qu'il avait fait construire, sur l'ordre du roi, pour opposer ce boulevard aux Anglais, est racontée dans cette chanson insultante, et trop remarquable pour être l'œuvre d'un simple écolier. Les dictons ou proverbes qui en terminent chaque couplet, et qui sont toujours très-habilement amenés, attestent, et un art de composition, et une con-

naissance des axiomes populaires consacrés par la *sagesse des nations*, qui ne se rencontrent guère que dans l'âge mûr, quand on ne songe plus à s'amuser aux dépens de l'ordre public, à s'instruire en injuriant ses professeurs, à faire acte de citoyen en méprisant les lois. Je ne donnerai de cette chanson que les couplets principaux. Ce sont ceux qui indiquent d'une manière précise les fonctions d'Aubriot, et les actes par lesquels il avait encouru l'animadversion des écoliers. Je les ferai suivre de remarques qui leur serviront à la fois d'éclaircissements et de critiques.

> Hugue Aubriot, bien me recors
> Quant fus prévost premièrement,
> Que j'ouy à cris et à cors
> Dire de ton avénement :
> « Bien viengne par qui haultement
> « Dès or justice règnera,
> « Or est venu qui l'aimera. »

Aubriot fut *premièrement* surintendant des finances; ce n'est qu'ensuite qu'il fut nommé prévôt de Paris. Si son élévation à cette charge fut saluée de pronostics si flatteurs, c'est donc qu'il en était réputé digne et avait donné de bons gages.

> Lors les droiz garder tu juras
> Du roy et d'université,
> Et puis après asséuras
> Maintenir ceux de la cité.
> Or n'as pas tenu vérité ;
> Car chascun de toy se démente,
> « Trop tost se vente qui aulx plante. »

La vérité est, qu'en prêtant le serment au recteur, Aubriot avait fait des objections qui en atténuaient la portée ; mais à la prière de Charles V, ou plutôt sur son ordre, il les retira. Mais

SECTION III. — CHANSONS HISTORIQUES.

du moins avait-il fait connaître sa pensée et la mesure dans laquelle l'université obtiendrait son appui.

> Quant en hault degré te véis,
> De tout te voulus entremettre,
> Et trop d'ordenances féis
> Sur femmes et gens saichans lettres;
> Pour ce en prison t'ont fait metre,
> Come raison les y contraint.
> « Qui trop embrasse prou estraint. »

Qu'est-ce donc que ce « tout dont il se voulut entremettre ? » Une suite d'actes administratifs qui feraient aujourd'hui beaucoup d'honneur à un préfet, mais qui, pour le temps où vivait Aubriot, étaient des actes d'une prévoyance extraordinaire, et d'une honnêteté aussi indubitable que courageuse : l'assainissement de Paris par la construction d'égouts et de canaux souterrains, le dégagement des halles, l'ouverture de nouvelles rues, l'obligation pour les filles publiques de rester dans les lieux qui leur avaient été assignés pour demeures, la défense de vendre des armes aux gens, non pas « sachant lettres, » comme dit le poëte, mais les apprenant, c'est-à-dire aux écoliers, afin de leur ôter, à eux les occasions de faire tourner en meurtres leurs querelles avec les bourgeois, à lui celles d'avoir, comme il arrivait presque tous les jours, à lutter contre eux pour les ramener au respect des lois.

> Tant com le grant Charle a vescu,
> Tu t'es porté trop fièrement;
> En tous cas estoit ton escu,
> Or va maintenant aultrement;
> Car par ton fol desvoiement
> Aucun ne t'aime ne te prise.
> « Tant va le pot à l'eau qu'il brise.... »

Je vis ta chambre bien parée
De riches dras moult noblement,
Et ta maison bien painturée
Et hault et bas communelment.
Mais tu es logiés aultrement,
Et as petite compaignie :
« Hélas! au dessoubs est qui prie... »

Je ne voy par nulle manière
Comment tu puisses eschapper ;
Car cil qui puissance a plenière
Mieulx ne t'en pourroit destrapper.
Bien a esté fait toý happer
Pour justicier et mettre en cendre ;
« En la fin faut-il rendre ou pendre. »

Tu t'es mellés en toute guise,
Par ton barat particulier,
De descort mettre par l'églyse
Encontre le bras séculier.
En mauvaistié es singulier ;
De ton ventre nuls biens n'en vist,
« Tant gratte chiévre que mal gist. »

L'autorité d'Aubriot finit, en effet, avec la vie du prince qui l'en avait investi et qui sentait le besoin de l'y maintenir. Jusquelà, il avait été puissant et redouté. Il aimait, comme on le voit, le luxe et les arts, et ils embellissaient sa demeure. Ce goût, joint à sa passion pour l'ordre, que ceux qui en souffraient, trouvaient seuls excessive, était sans doute un grief de plus aux yeux de son principal ennemi, l'université ; mais il aurait dû lui concilier le duc de Berry qui avait le même goût et qui ne se recommande à la postérité que par là. Il n'en fut rien. Loin de là, le prince prêta son appui à l'université dans le procès qu'elle intenta au prévôt, pour avoir arrêté quelques écoliers turbulents. Les charges les plus graves furent alors produites contre lui. On ne manqua pas de lui reprocher d'avoir donné à deux cachots du

Petit-Châtelet, prison qu'il avait fait bâtir, le nom de deux rues habitées par les écoliers[1]. C'était là, en effet, une idée malheureuse, et ce n'est pas moi qui la justifierai. Quoique, pour s'appeler ainsi, ces cachots n'en fussent pas plus noirs, la plaisanterie du prévôt était au moins déplacée, insultante et peu digne d'une si haute magistrature. On l'accusa ensuite d'hérésie, et pourquoi ? Parce que mû par un sentiment d'humanité aussi généreux, aussi respectable et aussi louable qu'il était alors incompris, Hugues avait fait rendre à leurs familles des enfants juifs qu'on avait enlevés à leurs mères et baptisés par force. Enfin, on lui imputa le crime de sodomie, sous prétexte, comme la chanson paraît le dire, que les hommes et les femmes en jasaient :

> A Petit-Pont[2] a ordené
> Faire un chastelet fort et rude ;
> Et aux chartres leur as donné
> Les noms des rues de l'estude ;
> Tu y seras mis, bien le cuyde,
> Car chascun die, que bien avient,
> « Tant crie-l'en Noël qu'il vient... »

> Tu te plains de fausse hérésie
> Qui est en toy très-grant diffame ;
> Tu es maistre de sodomie,
> Si com dient homes et femes ;
> Tu as dampné de ceulx les ames
> Que tu as aux juifs rendus :
> « Dignes es d'estre ars ou pendus. »

Après d'autres imputations mêlées d'injures, et faites sur le ton d'une cruelle ironie, notre chansonnier finit ainsi :

> Je ne te veuil plus faire plait,
> Aubriot, à Dieu te command ;
> De tes folies me desplait ;

[1] Les rues du Fouarre et du Clos-Bruneau.
Le pont de l'Hôtel-Dieu, dit le Petit-Pont.

Or en ira ne sçay coment.
L'en feroit bien un grant romant
De tes fais ; mais cy je m'afin :
« De bonne vie bonne fin. »

« Il en alla » ceci : qu'après quelques mois de prison, le temps nécessaire peut-être pour la composition de cette invective, Aubriot fut mis en liberté (1381) et choisi pour chef par les *Maillotins*. Mais il se déroba à cet honneur le soir même de son élection, et se retira en Bourgogne où il mourut. Outre qu'il était de mœurs douces, il avait trop aimé l'ordre pour commander à des séditieux, alors même qu'il leur était obligé. Les ayant d'ailleurs combattus une bonne partie de sa vie dans le quartier latin, il n'était pas à craindre qu'il les ralliât dans celui de l'Arsenal où ils s'armèrent, qu'il se mît à leur tête, et les conduisît au massacre des collecteurs de l'impôt.

M. Leroux de Lincy n'a pas eu tort d'ajouter à ses chansons du quatorzième siècle[1] la ballade d'Eustache Deschamps sur la trêve signée, à Lelinghem, entre les Français et les Anglais, d'abord pour une année, en 1394, prorogée ensuite de quatre autres, puis de vingt-huit, par un dernier accommodement conclu en mars, 1396 ; il est très-vraisemblable que cette ballade jouit d'une certaine popularité, sinon comme chanson, du moins comme écho des sentiments de répugnance qu'excitèrent généralement les actes diplomatiques de ce côté-ci du détroit. Depuis le commencement du règne de Richard II (1377), il n'y avait jamais eu de paix entre les deux nations, et la guerre, plus ou moins active, avait été entretenue constamment de part et d'autre, principalement par les Français. Aussi y avaient-ils seuls gagné, puisque, à l'exception de Calais, ils avaient à peu près recouvré toutes les conquêtes faites sur eux par les Anglais. On avait donc mal accueilli en France une trêve dont la principale condition

[1] *Recueil de chants historiques*, etc., I, p. 273.

n'avait pas été la restitution de Calais, et l'on y fut encore plus mécontent d'une paix qui stipulait le maintien du *statu quo* pendant vingt-huit ans. Aussi, ne fut-elle pas de longue durée.

Eustache Deschamps introduit dans sa ballade des bergers et des bergères qui se communiquent leurs sentiments sur la trêve ; les uns l'approuvant, les autres non, mais tous étant d'accord sur ce point, la conclusion tout à la fois et le refrain de chaque strophe, que

> Paix n'arez jà s'ils ne rendent Calays.

Elle fut rendue, en effet, ou plutôt enlevée de force, plus d'un siècle et demi après (1558), par François de Guise, et cet événement, joint à la prise de Thionville sur les Espagnols, l'année suivante, amena la paix de Cateau-Cambrésis.

XII

Chansons françaises et anglaises au commencement du XV^e siècle

Quand le xv^e siècle s'ouvre, le roi de France Charles VI est fou ; le royaume est en proie à l'ambition et à toutes les convoitises des princes de sa famille. Sept ans ne se sont pas encore écoulés que le duc de Bourgogne fait assassiner le duc d'Orléans, son rival, et que le cordelier Jean Petit soutient dans une thèse en douze points, en l'honneur des douze Apôtres, que cet assassinat est légitime. Jusque-là, le duc de Bourgogne avait été fort en faveur auprès des Parisiens ; une chanson sur lui courait parmi le peuple, où l'on disait :

> Duc de Bourgoigne, Dieu te remaint en joye !

Mais le guet-apens de la vieille rue du Temple, joint à la tyrannie qu'exerça ce prince sur le conseil du roi, et de là sur

toute la France, lui fit perdre insensiblement cette faveur, et bientôt le rendit odieux. Non-seulement en 1413, on ne chantait plus la chanson faite à sa louange, mais des enfants, apostés sans doute par les amis de Jean sans Peur, l'ayant un jour chantée dans les rues de Paris, « furent foullez en la boue et nasvrez villaynement » par les bourgeois, « qui par semblant avant, avoient amé moult le duc de Bourgongne[1]. » On ne connaît de cette chanson populaire que le refrain : « Duc de Bourgoigne, etc. »

On ne connaît pas davantage d'une autre chanson du même temps, que « chantoient les petits enffens au soir, en allant au vin ou à la moustarde, » et qui disait :

> Vostre c.. a la toux, commère,
> Vostre c.. a la toux, la toux.

Cela se chantait à l'occasion d'une épidémie qui régnait alors à Paris et qui ressemblait à la grippe ou plutôt à une coqueluche violente. Les Parisiens l'appelaient le « tac » ou le « horion », et disaient « par esbattement » à ceux qui en étaient attaqués : « En as-tu? Par ma foy, tu as chanté : Vostre c... a la toux. »[2]

« Après la piteuse et douloureuse journée d'Azincourt (25 octobre 1415), dit Monstrelet[3], aucuns clers du royaulme de France moult émerveilliés firent les vers qui s'en suivent : »

> Cy veoit on que, par piteuse adventure,
> Prince régnant, plein de sa voulenté,
> Sang si divers, qui de l'autre n'a cure,
> Conseil suspect de parcialité,
> Poeple destruit par prodigalité,
> Feront encor tant de gens mendier,
> Qu'à ung chascun fauldra faire mestier.

[1] *Journal de Paris soûs les règnes de Charles VI et Charles VII*, p. 19; in-4°, 1729.

[2] *Ibid.*, p. 21.

[3] L. I, p. 380, éd., Buchon.

SECTION III. — CHANSONS HISTORIQUES. 239

>Noblesse fait encontre sa nature ;
>Le clergié craint et céle vérité ;
>Humble commun obéit et endure ;
>Faulx protecteur lui font adversité ;
>Mais trop souffrir induit nécessité,
>Dont advendra, ce que jà vois ne quier,
>Qu'à ung chascun fauldra faire mestier.
>
>Foible ennemi en grant desconfiture,
>Victorien et pou débilité,
>Provision verbal qui petit dure,
>Donc nulle riens n'en est exécuté :
>Le roy des cieulz meismes est persécuté [1].
>La fin viendra, et nostre estat dernier,
>Qu'à ung chascun fauldra faire mestier.

Cette complainte où l'on sent je ne sais quelle indignation contenue et mêlée d'un peu d'obscurité, rappelle par cette obscurité même, aussi bien que par le style et la coupe aphoristique des vers, la forme que donnera Nostradamus à ses prophéties, à plus d'un siècle de là. Elle n'en est pas moins un tableau aussi navrant que vrai de l'état de la France au lendemain d'Azincourt. Aussi prévoit-elle déjà le jour où chacun sera privé de tout divertissement quelconque[2], et réduit à la profession de mendiant. Cette profession fut en effet la seule qui prospéra pendant les trente ans ou environ que dura l'occupation anglaise.

La journée d'Azincourt fut chantée en Angleterre sur un ton fort différent. C'était tout simple. M. Th. Wright cite une chan-

[1] Henri V, qui s'était étroitement lié avec l'Église et qui tenait pour le pape de Rome, regardait comme schismatique la France qui soutenait le pape d'Avignon.

[2] C'est, je crois, dans ce sens qu'il faut entendre « fauldra faire mestier. » Cette expression est tirée des exercices des ménestrels : « Y ceux Menestriere alerent pour corner et *faire mestier* en la chambre des compaignons de la ville de Saint-Goubain. » (*Lettres de Rémiss.* de l'an de 1377, citées dans du Cange, t. IV, nouv. édit., au mot *Menestrellus*.)

son qui montre le parti que tiraient les vieux chroniqueurs des chansons et autres monuments populaires de ce genre, pour la rédaction de leurs chroniques. Ici, par exemple, c'est le compilateur de la *Chronique* contemporaine ou presque contemporaine *de Londres*, qui a tiré de ce petit poëme son récit tout entier de la bataille d'Azincourt, mettant la première partie en prose, mais sans altérer tellement les vers qu'on n'en reconnaisse encore la division et les rimes, et transcrivant le reste sans aucune altération. Cette pièce en somme n'est autre chose que le bulletin très-peu poétique de la bataille, mais très-circonstancié ; c'est l'œuvre d'un témoin oculaire plus habile sans doute à manier l'épée que la plume, et dont le style n'est pas très-aisé à entendre [1].

Il n'en est pas de même d'une chanson sur le même sujet, publiée par M. Wolf [2]. Elle est plus claire, plus sobre de détails, et son refrain est en latin. J'en ai traduit quelques couplets :

« Notre roi est arrivé en Normandie heureusement et avec force chevalerie ; Dieu a merveilleusement travaillé pour lui. C'est pourquoi l'Angleterre doit crier : *Deo gratias, Anglia, redde pro victoria.*

« Il assiégea Harfleur, pour dire le vrai, avec un royal équipage ; il emporta cette ville, et livra un combat dont la France se repentira jusqu'au jour du jugement. *Deo gratias,* etc...

« Il pensa, avec vérité, ce brillant chevalier, qu'il combattrait bravement dans les champs d'Azincourt, et par la grâce du Dieu tout-puissant, il a eu la victoire et le champ de bataille. *Deo gratias,* etc.

« Leurs ducs, comtes, seigneurs et barons furent pris et tués, et prestement ; quelques-uns furent amenés à Londres avec joie, allégresse et grand renom. *Deo gratias,* etc.

[1] *Political poems and songs*, etc., II, p. 125.
[2] *Historische Wolkslieder*, p. XVI.

SECTION III. — CHANSONS HISTORIQUES.

« Maintenant que le Dieu gracieux sauve notre roi, son peuple et tous ceux qui lui veulent du bien ! qu'il lui donne bonne vie et bonne fin, afin que nous chantions joyeux : *Deo gratias*, etc[1]. »

Cette victoire, si glorieuse pour les Anglais, puisque avec vingt mille homme seulement, ils avaient eu raison de quatre fois autant, donna lieu à quantité d'autres poésies, depuis le poëme proprement dit jusqu'à l'épigramme, tant en anglais, qu'en latin. Soit générosité, soit politique, le roi d'Angleterre finit par

[1]
Owre kinge went forth to Normandy
With grace and myth of chivalry;
The God for him wrought marvelously;
Wherfore England may calle and cry :
Deo gratias, Anglia, redde pro victoria.

He sette a sege, the sothe for to say,
To Harflu toune with ryal array;
That toune he wan, and made a fray
That Fraunce shall rywe tyl domesday (a).
Deo gratias, etc...

Thaw for sothe that knyht comely
In Agincourt feld he fauht manly ;
Thorowe grace of God most myhty,
He had bothe the felde and the victory :
Deo gratias, etc.

Ther dukys, and erlys, lorde and barone
Were take and slayne, and that wel sone ;
And some were ledde in to Lundone.
With joy and merthe, and grete renone.
Deo gratias, etc.

Now gracious God he sac owre kinge,
His peple, and alle his wel wyllinge,
Gef hym gode lyfe and god endynge,
That we with merth move savely synge :
Deo gratias, etc.

a Je ne suis pas bien sûr de la signification de ce mot ; je crois pourtant qu'il est le même que *rewe*, employé dans une pièce citée au tome I^{er} des *Political poems and songs*, de M. Th. Wright, p. 375, où il est mis pour *rue* qui signifie « se repentir. »

se lasser de ces libelles et il les interdit tout à fait. Se voyant sur le point d'être le maître de la France, il crut sans doute qu'une pareille humiliation nous serait assez sensible, sans y ajouter un manque d'égards qui le rendrait lui-même plus odieux et ne le rendrait pas plus puissant.

L'assassinat de Jean sans Peur (1419), sujet de joie et de triomphe pour les Armagnac, de consternation et d'horreur pour les Bourguignons, inspira aux deux partis des chansons conformes à ces sentiments. Tandis que ceux qui avaient fait le coup en tiraient vanité, et, dans une chanson qui est perdue, disaient, parlant de la victime « comment Regnauldin l'enferma, Tanneguy si le frappa, et Bataille si l'assomma [1], » les amis du défunt déploraient sa mort, et se représentaient la douleur de sa femme, de son fils, de sa mère, de ses sœurs, de ses neveux, de tous ses proches enfin, dans une complainte publiée pour la première fois par M. Leroux de Lincy [2], et qui a pour titre : *Chi s'ensuit le canchon du trespas du duc Jehan de Bourgongne.* Cette pièce valait la peine que s'est donnée l'éditeur pour la mettre au jour et la commenter, quand elle ne se recommanderait que par ces deux strophes :

> Las ! que les gens du plat pays
> En sont attendant de griefté !
> Trestous communs, grans et petis,
> En sont grandement destourbé.
> Las ! ilz ont esté desrobé,
> Perdu le leur en trestous cas ;
> Ilz se cuidoient reposer,
> Mais fortune les met au bas.
>
> La dame qui a cœur vaillant,
> Qui fut femme au duc bourguignon,

[1] *Mémoire pour servir à l'Histoire du meurtre de Jean sans Peur*, etc., par La Barre, 1729, in-4°, p. 287.
[2] *Chants historiques et populaires du temps de Charles VII et de Louis XI*, 1857, in-12, p. 16 et s.

> Ses bons amys va requérant,
> Disant : Henuyer, Brabanchon,
> Souviengne vous du bon baron ;
> Et aussi entre vous, Flamens,
> Que sa mort venghiés de cueur bon
> Contre ces Ermignalz pulens.

Ces deux pièces, quoique d'un esprit tout opposé, concoururent peut-être à un résultat analogue, c'est-à-dire à rendre les Parisiens aussi pitoyables pour la victime de Tanneguy du Châtel, qu'ils avaient montré de haine pour l'ordonnateur de l'assassinat du duc d'Orléans. Peut-être aussi, quoique la famine qui décimait alors les Parisiens eût suffi pour cela, ne furent-elles pas étrangères à la résolution qu'ils prirent d'embrasser le parti des Anglais alliés aux Bourguignons, comme étant le seul qui pût les tirer de la misère. Quoi qu'il en soit, il s'ensuivit bientôt après (1420) le traité de Troyes, la reconnaissance de Henri V comme héritier de Charles VI, la déchéance et la proscription du Dauphin.

A partir de cette époque jusqu'à l'expulsion définitive des Anglais du sol de la France (1453), on trouve quelques chansons sur l'occupation anglaise dans le recueil de celles d'Olivier Basselin et autres d'origine normande. Monstrelet[1] nous a transmis la *Complainte du commun peuple* (1422), qui est un poëme plutôt qu'une chanson, et dont on pourrait croire tout au plus que des fragments en ont été chantés. M. Leroux de Lincy[2] a publié, d'après un manuscrit qui lui appartient, une chanson contre les Armagnacs et sur le siége de Melun (1420); deux ballades sur le siége de Pontoise en 1441, faites peut-être pendant le siége même, et tirées de la chronique de Jean Chartier[3]; quelques autres de Charles d'Orléans sur sa captivité et sa délivrance;

[1] Liv. I, p. 525, éd. Buchon.
[2] *Chants historiques*, etc., p. 26.
[3] *Recueil de Chants historiques*, etc., I, p. 320 et s.

enfin celle d'Alain Chartier sur la prise de Fougères par les Anglais, en 1449, au mépris de la trêve. De toutes ces chansons dont la popularité, à l'exception peut-être de celles de Charles d'Orléans, paraît avoir été très-réelle, je citerai un vau-de-vire, publié avec les *Vaux-de-vire d'Olivier Basselin*[1], mais qui ne peut être l'ouvrage de ce poëte. Celui-ci était mort depuis environ vingt-cinq ans (1418 ou 1419), et le vau-de-vire en question est une invitation aux paysans de courir sus aux Anglais, qui perdaient chaque jour quelque lambeau du territoire normand et qui l'évacuaient peu à peu. Du reste, le style en a été retouché, sans doute par le correcteur de Basselin, c'est-à-dire Jean Le Houx. Le premier couplet est un refrain ; car les vers y sont de sept et huit syllabes, tandis que les autres sont de huit seulement.

> Hé ! cuidez-vous que je me joue,
> Et que je voulsisse aller
> En Engleterre demourer ?
> Ils ont une longue coue.

> Entre nous, genz de village,
> Qui aimez le roi françoys,
> Prenez chascun bon courage
> Pour combattre les Engloys.

> Prenez chascun une houe,
> Pour mieulx les desraciner ;
> S'ils ne s'en veuillent aller,
> Au moins faictes-leur la moue.

> Ne craignez point, allez battre
> Ces godons, panches à poys ;
> Car un de nous en vault quatre ;
> Au moins en vault-il bien troys.

[1] Page 212 de l'édit. de M. Paul Lacroix.

Afin qu'on les esbafoue,
Autant qu'en pourrez trouver,
Faictes au gibet mener,
Et que nous les y encroue.

Por Dieu ! si je les empoigne,
Puys que j'en jure une foys,
Je leur monstreray sans hoigne
De quel poisant sont mes doigtz.

Ils n'ont laissé porc, ne oue,
Ne guerne, ne guernillier,
Tout enstour nostre cartier.
Dieu sy mect mal en leur joue !

Ce serait ici le lieu de citer, comme appartenant à Olivier Basselin, un vau-de-vire publié pour la première fois dans ses œuvres (1833) par M. Julien Travers. Il a pour titre *les Anglois*. Il indique que les affaires de ceux-ci ont encore baissé, et il y est fait allusion à la bataille de Formigny (avril 1450) qui entraîna la reprise par les Français de tout le Bocage normand. Il se compose de six couplets; mais M. J. Travers a cru devoir supprimer le troisième, sauf les deux premiers mots, à cause « de la naïveté grossière des expressions. » Si la pudeur ou la délicatesse de M. J. Travers dans cette conjoncture, est en soi très-respectable, elle est encore plus habile; elle nous fait croire d'autant plus à l'authenticité de la pièce, qu'en effet Basselin n'hésite guère à parler un langage un peu gras, dès que son sujet l'y invite. Mais cette pièce est apocryphe, et, comme l'a dit M. Paul Lacroix, « ridiculement apocryphe. » Ce qui est vrai, bien que tout à fait invraisemblable, c'est que l'éditeur de cette même pièce en est non-seulement l'auteur, mais qu'il s'en est vanté publiquement, en présence de mille à douze cents personnes, du nombre desquelles étaient quelques-unes de ses dupes [1].

[1] Voici comment la *Revue critique*, dans son numéro du 21 avril 1866, raconte le fait :

« Un regrettable incident s'est produit dans l'une des séances tenues ré-

Quoi qu'il en soit, si M. J. Travers avait été moins sous l'empire des idées modernes, s'il s'était moins souvenu de quelques traits épars dans des poésies contemporaines qui ont joui ou qui jouissent encore d'une certaine popularité, s'il n'avait prêté à Basselin plus de raffinement d'esprit que le chansonnier n'en a ordinairement, si enfin, dans le dessein de se moquer de ceux qui avaient cru jusqu'ici à l'authenticité de la pièce, il n'avait eu l'étrange amour-propre de s'en déclarer l'auteur après trente-trois ans de silence, on pourrait sans trop de honte la croire encore de Basselin, le style de celui-ci y étant assez bien imité, et l'illusion à première vue étant assez naturelle. Au surplus,

cemment à la Sorbonne par les délégués des Sociétés savantes. Un membre de l'Académie de Caen, M. Travers, a lu un mémoire en partie dirigé contre un célèbre historien de nos jours, et l'a accusé d'avoir tiré des conclusions illégitimes d'une pièce publiée pour la première fois en 1833, parmi les vaux-de-vire d'Olivier Basselin, et reproduite par l'éditeur des *Chants historiques français*, M. Leroux de Lincy. M. Travers donna la lecture de la pièce en question, et lorsqu'elle eut reçu les applaudissements de l'auditoire, il la déclara apocryphe, il en nomma l'auteur ; et l'auteur, c'était lui-même Julien Travers, professeur à la Faculté des lettres de Caen et l'éditeur d'Olivier Basselin.

« A ne considérer que le fait en lui-même,... il y a dans l'action de M. Travers autre chose qu'une inconvenance. Le fait d'introduire frauduleusement dans une publication de textes anciens un document de fabrique récente, est en lui-même assez peu digne ; c'est un piège tendu au lecteur, c'est un vilain tour. Mais venir dans une assemblée respectable se faire une arme de sa propre fraude pour attaquer les hommes qu'on a trompés, et dont l'un est membre du comité devant lequel on se présente, c'est plus que de l'audace. D'ailleurs, toute considération de convenance mise de côté, il n'y avait pas vraiment de quoi se vanter. Si deux savants ont eu le tort de croire que toutes les pièces du recueil de M. Travers étaient de bon aloi, il en est un troisième, M. Paul Lacroix, qui s'est montré plus justement défiant, et qui a formulé en ces termes un jugement que le professeur de Caen a négligé de citer : « Nous n'hésitons pas à déclarer que ce vau-de-vire est ridiculement apocryphe. »

« De cet incident se tire un double enseignement : d'une part, on saura que les documents publiés à diverses époques par M. Travers ne doivent être utilisés qu'avec défiance ; d'autre part, on pensera sans doute que le seul moyen d'éviter de pareilles surprises est de soumettre à un examen préalable les mémoires admis à l'honneur d'être lus en Sorbonne. »

voici la pièce; le lecteur en jugera. J'y joints les notes de M. Paul Lacroix :

LES ANGLOIS [1]

Cuydoyent [2] tousjours vuider nos verres,
Mectre en chartre [3] nos compaignons,
Tendre sur nos huys des sidones [4],
Et contaminer ces vallons [5].

Cuydoyent tousjours
.
.
.

Cuydoyent tousjours dessus nos terres
S'esbattre en joye et grant soulas;
Pour resconfort embler nos verres,
Et se gaudir de nos repas.

Ne beuvant qu'eau, tous nos couraiges
Estoyent la vigne sans raizin.
Rougissoyent encor nos visaiges,
Ainçois de sildre ne de vin [6].

[1] Ce vau-de-vire a été publié pour la première fois dans l'édition de M. Julien Travers, qui a supprimé le troisième couplet, à cause de la *naïve grossièreté des expressions;* nous n'hésitons pas à déclarer que ce vau-de-vire est ridiculement apocryphe. P. L.

[2] M. Julien Travers dit que ce sont les Anglais dont le poëte veut parler. P. L.

[3] En prison. P. L.

[4] Il y a *sidiones* dans l'édition de M. Julien Travers, qui n'a pas remarqué que ce mot, qu'il traduit par *suaires, linceuls,* ne rimait pas avec *verres.* P. L.
— M. Julien Travers doit trouver sans doute cette observation un peu bien naïve

[5] Ce couplet nous paraît tout simplement une réminiscence de la *Marseillaise.* P. L.

[6] C'est-à-dire, selon M. Julien Travers : « mais ce n'était ni par l'effet du cidre, ni par l'effet du vin. » Ce jeu de mots alambiqué n'est pas le moins du monde dans le goût du temps où chantait Basselin. P. L.

S'embesoignant de nos futailles,
Dieu en féru ces enraigiés,
Et la dernière des batailles
Par leur trépas nous a vengiés [1].

Beuvons tous : des jours de destresse
Jectons le record [2] dans ce vin ;
Ores ne me chault que liesse ;
Beuvons tous du vespre [3] au matin.

XIII

Chansons sur la guerre du Bien public

Les bonnes fortunes n'arrivent pas toujours à ceux qui sont indignes de les recueillir ; le contraire a lieu quelquefois. Il se rencontra un jour dans une vente un manuscrit de chansons françaises du quinzième siècle, inconnues pour la plupart. Après avoir passé par les mains de nombre d'amateurs qui le convoitaient, mais qui peut-être n'eussent pas été capables de nous en donner des nouvelles, il s'arrêta par bonheur dans celles de M. Leroux de Lincy, qui n'eut rien de plus pressé que de le publier avec de copieux et savants commentaires [4]. C'est là qu'on trouve entre autres une série de chansons fort curieuses sur la guerre dite du *Bien public* et sur la bataille de Montlhéry, sur la guerre du pays de Liége et sur le sac de Dinand, enfin les *Souhaits de Tournai*. Comme poésie, ces pièces n'ont assuré-

[1] « Ces deux vers indiquent, je crois, dit M. J. Travers, la bataille de Formigny. » Ces deux vers sont tout simplement une maladroite réminiscence de deux beaux vers de la *Messénienne* de Casimir Delavigne sur la bataille de Waterloo. P. L.

[2] Souvenir. P. L.

[3] Soir. P. L.

[4] J'ai déjà cité ce livre ; c'est : *Chants historiques et populaires du temps de Charles VII et de Louis XI*. Paris, 1857, in-12.

SECTION III. — CHANSONS HISTORIQUES. 249

ment aucune valeur; car, bien loin de constater, comme les chansons des XII^e et XIII^e siècles, un progrès dans la langue, elles en attesteraient plutôt la décadence, si leur extrême imperfection, au lieu d'être un état morbide général de cette même langue, n'était pas un simple accident local, et pour ainsi dire, un vice de terroir. Mais c'est là précisément une partie de leur charme. Pour la langue française, elle faisait son chemin malgré cela, parce qu'elle le faisait ailleurs que là.

Je renvoie au livre de M. Leroux de Lincy pour les chansons sur la guerre du *Bien public* et sur le combat de Montlhéry; mais j'en citerai une que le savant éditeur n'a pas donnée, et que j'ai copiée dans les manuscrits Gérard, de la Bibliothèque de la Haye[1]. Gérard l'a tirée des Mémoires manuscrits de Jehan, sire de Haynin et de Louvignie; elle fut composée à l'occasion de la prise du château de Beaulieu, par les Bourguignons, en 1465. On verra que les couplets n'ont pas tous un nombre égal de vers. Le premier et le troisième en ont huit, les deux autres n'en ont que six. C'est qu'il manque évidemment à chacun de ceux-ci les deux premiers vers, comme il est aisé de s'en apercevoir aux deux vers par lesquels commencent lesdits couplets, et qui ne riment à rien.

> Rendés gens d'armes de Beaulieu[2],
> Il vous convyent tous rendre
> Et tous par le col pendre;
> Priés merchi à Dieu.
> Vous fistes grant folie
> D'estre si mal courtois

[1] Elle se trouve dans deux manuscrits, le n° 64, p. 133, et le n° 65, p. 67.

[2] Bray, Mondidier et Roye,
Le castel de Beaulieu
A conquis en sa voie,
A l'ayde de Dieu.

(*Chants historiques*, etc., par M. Leroux de Lincy, p. 90, chanson n° 14.)

Contre la seignourie
Le conte de Charolois.

Ne say qui vous enhorte,
Mès point ne vous est chier ;
Que longhement con targe [1],
On fourdrira [2] vo mur
D'une grosse bombarde,
Tant soite [3] fort ne dur.

Visés bien à vostre ame,
N'ayés autre confort ;
Avant que nus s'en parte,
Vous en renprés [4] la mort.
Mortiers et serpentines,
Et ches ribaudequins,
Et la grosse brégines [5]
Qui maine grant hutin.

Les mineurs et les mines
Vous mettront à la fin,
Et chelle noble lanse,
Monseigneur le Bastart [6]
Pour vostre oultrecuidance
Vous fra baillier la hart.

Les mêmes manuscrits nous fournissent aussi quelques chansons sur les guerres du pays de Liége et sur le sac de Dinand ; M. Leroux de Lincy en a publié quatre, dont l'une, en trente-six couplets, est presque un poëme. Parmi ces quatre, il en est une que je publierai à mon tour, avec une autre publiée pour la

[1] On tarde.
[2] Foudroiera.
[3] Prononciation picarde pour *soient*.
[4] Recevrez (?)
[5] Instruments de guerre (?)
[6] Antoine, fils naturel de Philippe le Bon et de Jeanne de Presles.

SECTION III. — CHANSONS HISTORIQUES. 251

première fois par M. Jubinal[1]. Outre que l'une et l'autre offrent ici des variantes assez considérables, on y verra la prononciation des habitants du pays de Somme et de Hainaut peinte, si l'on peut dire, avec une telle naïveté d'orthographe, que c'en serait assez de cette bizarrerie pour établir leur nationalité.

La première a pour titre, dans un manuscrit de la Bibliothèque royale de Bruxelles[2] : *Vive Bourgoingne, contempnement à Dinant*. Gérard la donne sans aucun titre. Dinand n'était pas encore pris quand elle fut composée ; mais tout faisait prévoir la chute prochaine de cette malheureuse ville ; et par les provocations et les railleries insultantes dont elle est ici l'objet, on ne devine que trop le sort que lui destinent ses futurs vainqueurs. Parmi ces railleries, on remarquera celle qui consiste dans cette apostrophe en manière de refrain : « Dynant ou souppant, » ce qui est un assez sot jeu de mots, puisqu'il n'est amené ni assez vivement, ni assez naturellement pour avoir quelque sel.

 Dynant ou souppant,
 Le temps est venu
 Que le tant et quant
 Que t'a mis avant
 Souvent et menu,
 Te sera rendu,
 Dynant ou souppant.

 Ton dyner, Dynant,
 Prendras bien cournu[3] ;
 Vise[4] maintenant ;
 Ton bruyre[5] tonnant

[1] *Lettres à M. le comte de Salvandy sur quelques-uns des manuscrits de la bibliothèque de la Haye.* Paris, 1846, in-8°.
[2] N° 11,020-33, d'après M. de Reiffenberg, dans son *Annuaire de la Bibliothèque de Bruxelles*, 1846, p. 93.
[3] Troublé, dérangé.
[4] Examine, réfléchis.
[5] Ta jactance.

Sera restenu
Brief et destendu,
Dynant ou souppant.

Pensez-tu¹, Dynant,
Qu'on soit entenu
D'estre plus portant
Ton orgueil meschant
Qu'as tant maintenu,
Et ton bien perdu,
Dynant ou souppant?

Bien te va trompant
Ton sens vain et nu
Qui t'emporte avant
Et fait tant ardant;
Que ton doz lanu ²
Sera prez tondu,
Dynant ou souppant.

Sy seras sans nant ³,
Si mal pourvenu
Que ton adhérant ⁴
Dira : qu'est Dynant
Ores devenu?
Qu'ainsy es perdu
Dynant ou souppant.

Lors en paix régnant
Le peuple menu
Qu'as molesté tant,
Sera Dieu louant
Du bien advenu
Qu'a tant attendu
Dynant ou souppant.

¹ Pensais-tu.
² Laineux. Allusion à l'opulence de Dinand.
³ Sans garants.
⁴ Les Liégeois ou tout autre population amie des Dinandois.

SECTION III. — CHANSONS HISTORIQUES.

Ce qui détermina Philippe le Bon à attaquer Dinand, ce furent « les grandes cruautez » dont les habitants « usoient contre ses sujets en la comté de Namur, et par espécial, contre ceux de Bouvines, petite ville assise à un quart de lieuë près dudit lieu de Dinand »; tirant « de deux bombardes et aultres pièces de grosse artillerie,... au travers des maisons de ladite ville de Bouvines, et contraignant les pauvres gens d'eux cacher en leurs caves, et y demeurer [1]. » Ce furent aussi les outrages dont son fils et lui avaient été personnellement l'objet, les Dinandois ayant non-seulement fait des chansons contre lui, mais l'ayant pendu en effigie, lui et le comte de Charolais.

Malgré la vigueur de leur résistance, « le huitième jour furent pris d'assaut, après avoir été bien battus,... et n'eurent leurs amis [2] loisir de penser s'ils les aideroient. Ladite ville fut bruslée et rasée, et les prisonniers, jusques à huit cens, noyez devant Bouvines, à la grande requeste de ceux dudit Bouvines. Je ne scay si Dieu l'avoit ainsi permis pour leur grande mauvaistié; mais la vengeance fut cruelle sur eux [3]. »

Le duc Philippe se retira, et le comte de Charolais se dirigea sur Liége avec toute l'armée. On lira dans Commines [4] le récit des pourparlers, des négociations et des faits d'armes qui précédèrent l'entrée de ce prince dans cette ville. Cet événement eut lieu le 17 novembre 1466. L'auteur de la chanson fait parler les Liégeois suppliants dans les cinq premiers couplets; dans le sixième il donne la parole aux Bourguignons, qui s'exhortent à entrer dans la ville et à en abattre les murs; ce qui fut exécuté.

> Dieu les veuille conduire,
> La noble compaignie

[1] Commines, L. II, ch. I, p. 434, édit. Petitot.
[2] Les Liégeois; ils arrivèrent le lendemain du jour où la ville fut prise.
[3] Commines, *ibid.*, p. 456.
[4] L. II, ch. II, III et IV.

Du prinche de renon !
Il a Liége conquise,
Et plusieurs autres villes
De piécha, le cet-on.

Nouvelles [1] sont venues
Aus espées toutes nues,
Criant, boutant les fus [2] ;
Les segneurs de la ville
Ont perdu leur franchises
Jamès ne les raron.

Segneurs d'estrange terre [3],
Que venés-vous chy querre ?
Point ne vous cognoissons ;
Ralés-vous en vo voie,
Jesu-Crist vous convoie,
Point ne vous demandons.

Monsegneur de Bourgongne,
Pensés à vo besongne,
Prenés-nous à ranchon ;
Prenez de nous cent mille,
Et nous sauvés la ville,
Nous serons Bourguignons.

[1] Au lieu de « nouvelles, » le manuscrit de M. Leroux de Lincy, porte : « Gens d'armes ; » ce qui donne un sens plus intelligible et plus raisonnable.
 Feux.
 Ce couplet serait-il une allusion aux secours envoyés par Louis XI aux Liégeois, et qui consistaient, dit-on, en 400 lances et 6,000 arbalétriers, sous la conduite de Dammartin ? Il est vrai que Commines et Olivier de la Marche gardent le silence sur ce fait ; cela n'empêche pas que, de l'aveu de Commines, « les Liégeois estoient alliez du roy, compris dans sa trève, et qu'il leur donneroit secours, en cas que le duc de Bourgogne les assaillist. » J'ajoute que Louis XI avait alors un ambassadeur près des Liégeois, qui était François Rayer, bailli de Lyon. Ces « secours » étant alors plus compromettants qu'utiles, il est tout simple que le chansonnier les engage à se retirer.

> Là sus en che bosquage
> Frons faire ung hermitage
> De trente piés de lon ;
> Sy meterons bégines
> Qui chanteront matines
> Par grant dévotion.
>
> Or sus, or sus, gens d'armes,
> Métés-vous tous en armes,
> En la chité entrons ;
> S'abaterons leurs murs,
> Roterons leurs armures,
> Veuillete[1] leurs dens ou non.

Les *Souhaits de Tournay* sont une chanson qui dut être très-populaire dans le Tournaisis; la réplique très-vive qu'elle s'attira et que je publierai ici, je pense pour la première fois, en serait une preuve, à défaut d'autres. Pour bien comprendre l'intention satirique de cette pièce, il faut savoir que Tournay et le territoire qui en dépendait, jusqu'au moment où ils cessèrent de faire partie de la monarchie française, furent très-dévoués aux rois de France, leurs suzerains, dont ils reçurent nombre de grâces, et les archives de Tournai sont remplies de pièces qui en portent témoignage. « Une satire contre les Bourguignons et leur duc était donc bien placée dans la bouche des habitants de Tournay[2]. »

Cette satire consiste en une sorte de jeu parti où six interlocuteurs expriment tour à tour un vœu. Ce vœu ou souhait est une allusion maligne aux exploits guerriers des Bourguignons, qui les surfait ou qui les diminue, selon qu'il est à propos de les rendre odieux ou ridicules. Jehan de Haynin a rapporté cette pièce dans ses Mémoires manuscrits avec cette indication :

[1] Veuillent.
[2] *Chants historiques*, etc., par M. Leroux de Lincy, p. 107.

« Souhais fès par renoumée commune par ung et par aucuns coquars, estant mauvès Bourguignons, en la ville de Tournay, en l'an 1466. » Et non content de la réfuter en prose et d'en rétorquer tous les traits, il y fit une réponse en vers sous le titre de : « Response sur les di sis souhais fette par aucun bon Bourguignon, quome vous orès chi après, sans che qu'on vous nome son nom. » Gérard [1] a pris copie de ces deux pièces, et c'est d'après cette copie que je les transcris ci-dessous. Elle est certainement la reproduction exacte du texte original et primitif, et diffère essentiellement de la version donnée par M. Leroux de Lincy. Celle-ci est corrigée, refaite même en beaucoup d'endroits, et généralement rhabillée, si l'on peut dire, à la française, par une main à qui l'orthographe et le chuintement picards étaient antipathiques. De plus, les couplets en sont intervertis. C'est ce dont le commentaire et la riposte de Jehan de Haynin ne permettent pas de douter.

 Veuillés oïr les souhais dier
 Fès en ung grasieus pourpris :
 Je proumis au mieulx souhaidier
 Le soret et creson, pour pris [2] ;
 Eulx sis de souhaidier a pris
 S'estoite là mis tous ensamble,
 Dont chescun ung souhait a pris
 A sa vollenté, che me samble.

 Le prumier des sis compaignons
 Souhaida, bien vous en souviegne,
 Tout le gaing que les Bourguignons
 Firrete au siège de Compiegne,
 Et qu'otant de bon vin luy viegne,
 Et d'artillerie bien preste,

[1] Manuscrit 64, p. 45 et suiv.

[2] Un hareng saur et une botte de cresson, tel est le prix destiné à celui qu'on jugera avoir fait le meilleur souhait.

SECTION III. — CHANSONS HISTORIQUES.

Et que l'onneur luy apartiengne [1]
Qu'on fit à laditte conqueste.

Le secon, d'eun voloir hautain,
Souhaide, à tel fin c'on l'en prise,
Les froumages, laines et estain
C'on gaigna quant Calais fu prise [2],
Avecque le sens de l'entreprise,
La prudense et bonté des nobles,
Et toute la some en conprise
C'on leur fit présent des vies nobles.

Le tierch souhaida le trésor
De pierres, les fers, les espisses,
Les riches joieaux et draps d'or,
Les hostels et haulx édeifisses,
Les benefisses et offisses
Des grans prélas, bourgois et juges
Qui furte aus Picars propices,
Quant on prist la ville de Bruges [3].

Le quart fu home de fachon,
Il souhaida mains un patart,
D'otant que vali la renchon
Du Turc à monsieur le Bastart,

[1] L'honneur et le profit que les Bourguignons recueillirent à Compiègne, en 1430, furent la prise de Jeanne d'Arc, et la perte de beaucoup d'hommes et de toute leur artillerie. Il n'y avait pas là de quoi être bien fiers, comme ils ont dû le comprendre par la suite.

[2] Calais fut assiégée par Philippe le Bon, en 1436, mais il ne put venir à bout de la prendre. Battu par les Anglais, et abandonné par les milices gantoises, il dut lever le siège et partir au plus vite, pour éviter une déroute générale.

[3] Allusion au soulèvement qui éclata en 1437 à Bruges. La duchesse n'échappa qu'avec peine à la fureur des révoltés, et le duc Philippe, qui avait été blessé, ne dut son salut qu'à une prompte fuite. Mais il reprit le dessus, et ne fit grâce aux Brugeois, qui avaient dépouillé de tous leurs biens ses plus illustres amis, qu'au prix de 200,000 rixdalers d'or, et la remise de quarante-deux citoyens de Bruges dont onze furent décapités.

Et otant d'escus en sa part,
Pour avoir plus grande saquie
Que cheux desous son estendart
Thuerte de gens en Turquie [1].

Le quint souhaide otant d'argent
Que vaulx la couronne aornée
De leur nouvel roy ou régent
Mis chus en Franche cheste anée;
Et se ly fut abandonnée
La grande some de deniers
Que les Picars à la journée [2]
Rechurte de leur prisonier [3].

Et le sisième, à che pourpos,
Souhaida à son pourfit venant
Touttes les caudierres et pos
Qu'il ont ramenet de Dinant;
Et si souhaida d'eux tenant
Les VI^e mil mailles de Rin
Que le prinche a dès maintenant
Des Liégeois, sans l'autre bustin [4].

[1] Le Turc ou plutôt les Maures, car il s'agit d'eux ici, n'eurent pas de rançon à payer au bâtard de Bourgogne, et probablement n'eurent pas beaucoup de gens tués par les siens, lors du siége Ceuta, en 1463. Ils se contentèrent de lever le siége devant les troupes du bâtard, et celui-ci rentra à Marseille, ayant perdu la plus grande partie de sa flotte, et hors d'état de reprendre la campagne.

[2] La journée de Montlhéry.

[3] Insulte aux seigneurs ligués contre Louis XI, en 1461, et si certains de le déposséder, qu'ils avaient fait choix parmi eux de celui qui devait le remplacer, et fait fabriquer la couronne destinée à cet intrus.

[4] Allusion : 1° au butin que les Bourguignons firent à Dinand, et qui consistait en ces ustensiles de cuivre qu'on appelait *Dinanderie*, et d'où cette ville tirait toute sa richesse; 2° à la somme considérable que les Liégeois furent obligés de payer au duc de Bourgogne, après la prise de Liége et le traité de paix du mois de décembre 1465.

Ainsi ont souhaidiet les sis,
Tour à tour chescun à son het ;
Puis se sont tout en renc assis.
Or jugiés le plus beau souhet,
Vous qui bien entendés le fet,
Et me venés dire à bas son
Auquel, pour le mieux avoir fet,
Sert[1] le soret et le creson.

Voici à présent la réponse en vers du bon Bourguignon. Je reporte à la note celle qu'il a faite en prose, comme je l'ai dit, et qui est souvent d'un tout autre ton.

Monsieur le grant bailly, mon mestre,
Tel vous tiens en dis et en fès,
J'ay veu à destre et à senestre,
Et leu les grasieus sohais
Que les sis compaignons ont fet,
Qui sont plaisans et délitables ;
Et pour donner à vo cueur pès
Vous en renvoie sis semblables.

Au premier, chescun le retiengne,
Qui a souhaidié le gagnage
Qu'on fit au siége de Compiegne[2],
Je li souhaide en iretage,
Pour avancer son mariage,
Tout l'avoir qu'onques j'espargnay,
Ou tans de mon plus jonne éage ;
Mieux souhaidier ie ne ly say,

[1] « Sert » pour « sera. »
[2] « Et qui voroit venir à reproches, on poroit dirre que les Bourguingnons firette aussi bon gagnage, et qu'il gagnerte otant au siége de Compiegne que le roy et les Franchois firte au siége d'Arras, et il gagnerte otant au siége de Calais qu'on gagna au prendre Génnes et le païs d'environ dont il ne revindre point tous. » (Manuscrit Gérard n° 64, p. 45 et s.) Le siége d'Arras, suivi du traité de paix de ce nom, conclu le 21 septembre 1435, entre le duc de Bourgogne et le roi Charles VII, rompit la ligue

Au secont qui souhaide après
La gaigne qu'on fit à Calais,
Li souhaide par mos exprès
L'alaine d'un home punais ;
Et pour avoir tout son tans pès,
Souhaide pour plusieurs raisons
Qu'il eust espoussée à jamès
La plus malle fame de Mons.

Au tierch qui souhaide l'avoir,
Les juyaux et la drapperie,
Et le bustin, au dire voir,
Qu'on fit, quant Bruges fut gagnie [1],
Li souhaide, pour rente à vie,
Otant d'argent, ne plus, ne mains,
Qu'il est de blancs corbaus en vie,
Et goutes en piés et en mains.

de Philippe le Bon avec l'Angleterre ; mais tout en sauvant le roi de France et la monarchie elle-même, ce traité ne laissait pas d'être très-humiliant. Non-seulement il faisait perdre à Charles toutes les villes de la Somme et d'autres encore, mais il imposait au roi l'obligation de maudire l'assassinat de Jean sans Peur, de fonder, en témoignage de son repentir, une église et un couvent de chartreux, à Montereau, et d'élever une croix sur le pont où s'était accompli ce tragique événement, etc., etc. Quant à Gênes, effrayée de l'étroite alliance entre Sforza et Alphonse V d'Aragon, alliance cimentée par un mariage entre les deux familles, elle reconnut Charles VII pour son seigneur, et laissa Jean, duc de Lorraine, prendre, au nom du roi, possession de la ville et des forteresses, le 11 mai 1458. Mais l'année suivante, les Génois, sous l'impulsion d'un nouveau doge, obligèrent les Français à se réfugier dans le château et les y assiégèrent ; Réné d'Anjou vint à leur secours par mer. Une bataille eut lieu le 17 juillet, et les Français, battus par les Génois, furent mis en fuite.

[1] « Les Picars gagnerte otant à la prise de Bruges que fit le sieur de la Varenne, seneschal de Normandie, en Engleterre, luy et les Franchois, quant il y remirte le roy Henry et la roine en possession. » (Manuscrit Gér., Ib.) Allusion au rétablissement sur le trône d'Angleterre, de Henri de Lancastre et de Marguerite d'Anjou, par le comte de Warwick, après que ce comte les en avait lui-même dépossédés, au profit d'Édouard, de la maison d'York, dont il était le favori. « Le roy (Louis XI), dit Commines, l'avoit fourni d'argent très-largement pour la despense de ses gens. » L. III, p. 5).

Au quart qui dit en son langage,
Et souhaide l'or et l argent
Qu'on gagna durant le voyage
De Turquie, n'a pas granment[1].
Li souhaide amoureusement
Otant d'avoir et de chevansse,
Et d'argent content prestement
Qu'eun home mort a de poissance.

Au chinquime qui ramantoit
Des prisoniers de la journée[2],
Ji li souhaide pour son droit
D'estre chief d'une grosse armée
Où sa vaillanse fu prouvée,
Et puis après pour guerredon,

[1] « Monsegneur le Bastart de Bourgogne gagna otant en Turquie que fit monsegneur le Dauphin en Allemaigne, quant il y fu, et qu'il avoit les Englès avecque luy, en son aide et en sa compaignie. » (Manuscrit Gér., *Ib.*) Il s'agit ici du Dauphin Louis, fils de Charles VII, que son père avait envoyé combattre les Suisses, en guerre avec la maison d'Autriche, et qui, au combat de Saint-Jacques, vainquit 1,600 Suisses, en perdant 8,000 hommes! Il paraît que dans l'armée du Dauphin, composée de 25,000 *routiers*, il y avait des Anglais. Une trève existait alors (1444) en effet entre la France et l'Angleterre; et d'ailleurs ces *routiers* étaient des bandits qui n'avaient pas de patrie.

[2] « Le quint qui souhaide la couronne aornée, etc. Pour y respondre à la vérité, se tous les prinches qui estoite alyés ensemble et lesqués estoite et furte si avant en Franse, et si puisans que s'il eusté volu, il estoit bien en eus d'i avoir fet ung nouvel roi ou regent; mès il n'i estoite point alé à chelle intention, et ne volerte point tant de mal au Roi : mais il y parut bien qu'il ne tenoit ka eus, quant le roi fit traité et apointement avecque les desudis prinches, en partie tout à leur volenté, etc... Et de ramentevoir la grande somme de deniers que les Picars, à la journée de Mont-le-héry recharte de leur prisoniers, un bon vrai Franchois, amant le roy et sa couronne, ne l'eust jamès dit ne ramentut, car on fasoit plus de blasme au roi et à Franchois à la dire et ramentevoir qu'a s'en terre (taire); et la raison si est telle que les Picars curte plus d'onneur à non avoir eut granment de prisoniers à ladite journée, et estre demorré victorieux en la place, que che qu'il en eusté granment, et puis se s'en fuiste allé honteusement atout leurs gagnage et butin, sans atendre per ne compagnon. » (Ms. Gér., *Ib.*) Ces récriminations ne manquent pas de vérité.

Qu'il eust partout la renoumée
D'estre aussi hardi qu'eun héron.

Au sisième lequel desire
Les caudierres des Dinandois [1],
Et tout l'argent qu'on poroit dire
Qu'on a eu de tou les Liégeois,
Ji li souhaide tou les mois,
Pour che qu'il est tant convoiteux,
Otant de bons nobles Englois
Qu'eun esturgeon a de cheveux.

Je dis à ma conclusion,
De fet, que les sis souhaideurs
Ayant chascun leur porsion,
Sont bien payés de leurs labeurs ;
Je m'en rapporte à tous facteurs
Ouvrant de l'art de rétorique,
Lesquès du cas je fay jugeurs,
Sans y ferre nulle réplique.

Quelques autres chansons, soit sur le comte de Warwick [2], dit le *Faiseur de rois*, qui séjourna quelque temps en France, et y rassembla, avec l'approbation de Louis XI, les moyens de retourner en Angleterre, d'en chasser le roi Édouard et de rétablir le roi Henri (1470-1471); soit sur l'expédition dirigée par le duc de Bourgogne (1471) contre les villes de la Somme que Louis XI avait reconquises ; soit enfin contre la ville de Tournay (1472), termine l'intéressant volume de M. Leroux de Lincy que j'ai cité tant de fois. Comme au fond ces chansons sont à peu près les

[1] « Le sisième qui souhaidoit à son pourfit venant, toutes les caudierres et pos qu'il avoite ramené de Dinant, et les six cent mille mailles de Rin, etc., il se hasta un peu trop, car on eust tout incontinent, etc... Mais cheux qui firre ches souhais, se tenoite Franchois à cause de che qu'il se tenoite à Tournai seullement, par quoy je dis que c'estoit Franchois contrefès. » (*Id., ib.*)

[2] Commines (L. III, ch. 6), en parle en ces termes : « Des *rimes* contenant que le conte de Warvich et le roy de France estoient tout ung. »

mêmes que les précédentes, que l'esprit et le style en diffèrent à peine, je pense qu'il n'est pas nécessaire de m'y arrêter, et que le mieux est de s'en référer au livre que je viens d'indiquer.

La *Chronique du roy Louis XI* [1] parle « de plusieurs ballades, rondeaux, libelles diffamatoires et autres choses » faites par les Bourguignons « logés devant Paris, » lors de la guerre du Bien public, « afin de diffamer aucuns bons serviteurs estant autour du roy. » Le *Cabinet du roi Louis XI* [2] fait mention également d'une ballade composée sur Monsieur, frère du roi Louis XI, lorsque sous prétexte d'aller à la chasse avec Odet Daydie, ce prince se retira en Bretagne; il cite encore le premier couplet d'une chanson sur « la destruction » du cardinal La Balue [3]; quelques vers d'une autre chanson sur la prise de Cambray par les Bourguignons en 1479, et deux vers d'une autre sur la réduction du pays d'Armagnac en l'obéissance du roi [4]. La plus regrettable de ces chansons est sans doute celle qui concerne La Balue :

> Maistre Jean Ballue
> A perdu la veue
> De ses eveschez ;
> Monsieur de Verdun
> N'en a plus pas un,
> Tous sont despeschez.

Outre que l'esprit français, j'entends l'esprit satirique, suivait sa pente, en chansonnant un parvenu revêtu des plus hautes dignités civiles et ecclésiastiques, traître enfin à son roi dont il était le tout-puissant favori, on pouvait croire qu'on était en même temps agréable à Louis XI ; et sans doute qu'on ne se trompait pas.

[1] Pag. 42 de l'édition de Commines, par Lenglet-Dufresnoy.
[2] Pag. 223, *ibid*.
[3] Pag. 231, *ibid*.
[4] *Id.*, *ibid*.

Je n'hésite pas à mettre au nombre des chansons populaires de ce siècle une pièce intitulée le *Cry des Monnoyes*. Elle a été tirée d'un manuscrit de la Bibliothèque impériale par feu le baron de Reiffenberg, qui n'indique pas le numéro de ce manuscrit, et qui l'a publiée dans l'*Annuaire* de la Bibliothèque royale de Belgique de l'année 1847 [1]. C'est une énumération des diverses espèces de monnaies qui avaient cours alors, soit en France, soit dans les pays circonvoisins, et dont les noms, par leur double sens, donnent lieu à des équivoques quelquefois spirituelles et en général assez plaisantes. On fait encore aujourd'hui des chansons dont le principal mérite consiste dans une série d'équivoques de ce genre, et ces chansons font toujours les délices du peuple. Je crois que la nôtre a eu jadis le même succès auprès de lui.

> Gallant qui quiers la haulse des monnoyes,
> Pour ton proufit singulier, tu te noyes,
> Car elles sont tournées à l'empire ;
> Argent est court, povres gens ont du pire.
>
> *Nobles* [2] de nom sont à la cour du roy,
> *Francs à cheval* [3] sont boutez au terroy
> De Thérouenne, et mors sur les sentiers ;
> Les *Doxfins* [4] ont les riches pelletiers.
>
> La *Croix* [5] voit-on au plus haut des moustiers.
> Les *Piles* ont gendarmes voulentiers ;

[1] Pag. 68.

[2] Monnaie d'or d'Angleterre, *vulgo*, noble à la rose. Les rois d'Angleterre Henri V et Henri VI en firent aussi frapper en France.

[3] Monnaie d'or de France représentant d'un côté le roi à cheval. Il est fait allusion ici à quelque sanglante défaite essuyée par les Français sur le territoire de cette ville, pendant l'occupation des Anglais.

[4] Monnaie de France et du Dauphiné, sous Charles VII, ainsi appelée du dauphin ou des dauphins (car il y en avait quelquefois plusieurs) qu'elle portait sur l'un des côtés.

[5] Certaines monnaies françaises portaient d'un côté une croix, entre autres les *tournois* dans toutes leurs divisions ; l'autre côté s'appelait pile. Voy. sur la cause de cette appellation, Du Cange, au mot *Pila*.

Lyons[1] treuve-on ès estranges provinces,
Et les *Salutz*[2] aux pieds des nobles princes.

Le *Pot*[3] tu l'as au feu du potager,
Et l'*Angelot*[4] au sac du fromager;
Les *Duczcas*[5] sont au charroy de Calais,
Les *Philippus*[6] en Lesdaing ou palais.

[1] Monnaie d'or de France : « Le suppliant requist à icellui Saunier qu'il voulsist lui preste... cent escus, tant en *lyons* de moderez saluz, nobles et rides, etc. » (*Lettres de rémission* de 1455.) On appelait de même une monnaie d'or des comtes de Flandre et des ducs de Bourgogne, parce qu'il y avait un lion dessus.

[2] Monnaie d'or frappée en France par Henri VI, roi d'Angleterre, pendant qu'il possédait Paris, et ainsi appelée parce qu'on y avait représenté d'un côté l'image de la Salutation angélique.

[3] *Pot* était le nom populaire du *heaume*, espèce de monnaie en usage en France jusqu'au temps de Charles VII, et ainsi appelée du *heaume* ou armure de tête, dont elle portait la figure : « Se chascun d'eulz vouloit paier une somme d'argent, appelé au pais (*Tournay*) *heaume*, ilz auroient du vin assez. » (*Lettres de rémission* de 1387.) Tout le monde sait que cette armure ressemblait assez à un pot et que la locution « pot en tête » en est restée.

[4] Monnaie d'or des rois d'Angleterre frappée en France sous Henri V et Henri VI, ainsi appelée de l'Ange qui tient les écussons de France et d'Angleterre.

[5] On appela d'abord ainsi une monnaie d'or frappée en Pouille, par Roger, roi de Sicile, en 1240. Ce fut ensuite une monnaie d'or de Venise qui tirait son nom de cette légende qui y était imprimée :

Sit tibi, Christe, datus quem tu regis ipse, Ducatus.

On l'appela depuis *zecchino* ou sequin, du nom de *Zecca*, qui était celui de l'atelier monétaire où il était frappé. Les premiers ducats furent frappés sous Jean Dandolo, élu doge en 1280.

[6] La fabrication comme le nom de cette monnaie remonte jusqu'à Philippe de Macédoine, père d'Alexandre le Grand.

Rettulit acceptos, regale numisma, Philippos,

dit Horace (Epit. II, 1, v, 234). L'Espagne avait des philippes d'or qui avaient cours partout au xvi° siècle : « Sera tenu paier pour une fois six *philippes* de xxv solz la piéche. » — « La somme de vjxx *philippes* d'or, sont cl livres tournois. » (Du Cange, au mot *Philippi*.)

Cent mille *Saulx* [1] croissent sur le vert jon,
Cent *Mailles* [2] font un petit hauberjon;
Tournois [3] se font ès cours des roys notables [4].

Florettes [5] sont aux champs ou ès vergers,
Les gras *Moutons* [6] gardent les bons bergers,
Larges *Escutz* [7] sont chez les fourbisseurs,
Gigots [8] en broche à l'huys des rotisseurs.

[1] *Saulx*, c'est sols. « Vingt saus, vingt sous. » Anciens titres de Pikigny, cités par Roquefort, un mot *Saus* : « Li dis maistre Pierre si oir ne devront ne ne paieront à mi pour cascune ajoue (aide) ke vint *saus* de Parisis. »

[2] Petite monnaie de cuivre qui valait la moitié d'un denier et équivalait à l'obole.
Il existait cependant sous François I^er une autre petite monnaie d'or, ayant la forme des écus d'or, et qu'on appelait *maille de Lorraine*... Ces mailles d'or pesaient quatre deniers et quatre grains, et avaient cours pour 50 sous et 6 deniers. Sous Philippe le Bel, on frappa des *mailles* blanches. De *malleatus;* en bon latin *mallia;* en ancien provençal, *malha*, *malia* (Roquefort, au mot *Maille*). Elles étaient en usage ailleurs qu'en France et en Lorraine, et portaient les différents noms de *maille aux chats, maille postulat, maille du Rin, maille de Hollande*. On connaît le proverbe : « Maille à maille se fait le haubergeon. »

[3] Tout le monde sait ce qu'étaient les tournois et leur origine.

[4] Il manque un vers à ce couplet.

[5] *Florettes*, monnaie d'argent de Charles VII; grands blancs frappés en 1426 (72 au marc), et en 1427 (80 au marc), à trois fleurs de lis.

[6] *Moutons* d'or, monnaie de France et d'autres pays qui portait pour empreinte, d'un côté, l'image de saint Jean=Baptiste, de l'autre un agneau tenant en sa bouche une banderole avec la devise : *Ecce agnus Dei*. Chaque pièce valait 18 sols 6 deniers ou 16 sols 6 deniers, et il en fallait 52 pour un marc d'or fin. La valeur en a souvent varié.

[7] Il y avait plusieurs espèces d'écus; Il serait trop long d'en donner ici l'énumération et d'en indiquer la valeur. Voyez le *Traité des monnoyes* de Le Blanc, p. 178=271.

[8] Les *gigots* étaient une petite monnaie d'argent plus ou moins bon, frappée en Flandre. Ceux de Marie de Bourgogne valaient un quart de gros d'argent (15 grains forts). Dans le règlement de 1480, il est dit : « Le dit maistre ne pourra forgier que... et à l'encontre de dix mars de demy gros, cinq mars de *gigos*. » Dans son ordonnance de 1526, Maximilien de Berghes, archevêque de Cambray, autorise la fabrication de gigots à 22 grains de prix, c'est-à-dire à moins de $1\,1/12$ de fin. (Je dois cette note à l'obligeance de M. Adrien de Longpérier.)

Plaques[1] voit-on en jambe fort roigneuse,
Et *Blancs*[2] flouris sur teste non tigneuse;
Peu de *Hardys*[3] desployent leurs cornettes;
En Cambrèsis sont les *Marionnettes*[4].

Onze hains[5] ont pris onze grans cabillaux,
Testars[6] mannoies (sic) rue on sur les caillaux,
Les bons *Aydans*[7] souhaitent les fillettes,
Les *Rides*[8] sont aux vieilles femmelettes.

[1] Monnaie qui dans l'ordonnance de Henri, roi d'Angleterre, rendue à Paris, le 20 novembre 1426, est estimée 4 grands blancs.

[2] Monnaie qui valait cinq deniers. Il n'est resté de cette dénomination que celle de *six blancs* « qu'il faut préférer à celle de deux sols et demi. » (Roquefort, au mot *Blanc*). Aujourd'hui les deux dénominations sont également proscrites par la loi. Il y avait d'ailleurs plusieurs espèces de blancs; voyez encore à cet égard le traité de Le Blanc indiqué ci-dessus, p. 216 et suiv.

[3] Le *hardi*, monnaie de Guyenne, valait 3 deniers un 1/4 de sol; de même en Dauphiné, où il s'appelait *liard* (li hardi), ainsi que dans les autres provinces en deçà de la Loire.

[4] Monnaie d'or qui se fabriquait autrefois en Lorraine et en quelques pays d'Allemagne. 2 deniers, 13 grains de poids.

[5] L'*onzain* était le grand blanc à la couronne mis de dix deniers à onze par l'ordonnance du 4 janvier 1473, comme le *grand* blanc au soleil appelé aussi *douzain*, fut depuis mis à treize deniers par celle du 24 avril 1488. (Le Blanc, *Traité des monnoyes*, aux chapitres des celles de Louis XI et de Charles VIII.)

[6] *Testards* ou *testons*. Monnaie fabriquée dans les dernières années du règne de Louis XII (1513). Ils étaient à 11 deniers 6 grains 1/4 d'argent fin, à la taille de 25 pièces 1/2 au marc, c'est-à-dire du poids de 7 deniers, 12 grains 1/4 chacun. Le teston valait 10 sols tournois, le demi-teston, 5 sols tournois, et le marc d'argent valait 12 livres 10 sols. « Sept rides en or, six salus, ung escu, ung *testart*, ung gros de quatre deniers. » (*Lettres de rémission* de 1455.) — « Le suppliant espérant estre bon ami acquis de Grant Jehan, lui offrit prester trois scotes ou *testars*, pour aider à paier sa perte. » (Autres de 1471.) Ces *scotes* ou testars étaient vraisemblablement des testons de François II, frappés en Écosse. Pour le vers, je ne l'entends pas.

[7] Monnaie de Flandre, autrement dite *denier blanc*. On lit dans le *Chronicon* de Cornélius Zantfliet, dans Martène, *Ampliss. Collect.*, t. V. col. 472 : *Nihilominus eodem anno* (1450) *modius speltæ mensuræ Leodiensis vix vendebatur pro septem albis denariis Flandriæ dictis* Aydans, *quorum vigenti vix valent unum florenum Rhenensem.*

[8] Le *Ride* se dit aussi quelquefois pour *rider* ou *ridder*, monnaie d'or de Flandre. Le ryder d'or de Louis de Male, comte de Flandres, est une copie du *franc à cheval* du roi Jean. Aussi *rider* veut-il dire chevalier.

Doubles[1] voit-on affiner fines gouges,
Mais les *Doublettes*[2] affinent les plus rouges ;
Corones[3] ont au plus hault de leurs testes
Gens des moustiers qui des sainctz font les festes.

XIV

Chansons de Louis XII à Henri IV.

Les chansons populaires, pendant le xvi^e siècle, ne sont pour la plupart que des chansons militaires et satiriques. De Louis XII, ou du moins de François I^{er} à Henri IV inclusivement, il n'est point un fait de guerre de quelque importance qui n'ait été mis en chansons, et Dieu sait si les faits de ce genre ont manqué. Les campagnes d'Italie ou, comme on disait alors, les guerres « d'au delà les monts, » rappellent Novare, Marignan, Pavie, la prise de Rome par le connétable de Bourbon, etc. L'invasion de la France par les Impériaux recommande à nos souvenirs patriotiques le siége de Mézières où Bayard, gouverneur de cette place, tint tête pendant plus de six semaines et avec moins de mille soldats, à une armée de trente-cinq mille ; le siége de Péronne, la prise d'Hesdin, et tous les faits d'armes qui illustrèrent les campagnes de Picardie et d'Artois en 1543. Ajoutez « le

[1] « Philippe le Bel fit faire pour ses monnoyes de billon :

Des Doubles	{ Parisis / Tournois }	qu'on nommoit aussi	{ Roiaux. Doubles parisis. / Roiaux. Doubles tournois. }
Des Bourgeois	{ Doubles / Simples }	qui n'étoient que des	{ Doubles parisis. / Deniers parisis. }

Tout le monde sçait que le nom de *double* est donné aux *doubles parisis* et *tournois*, à cause que cette monnoye vaut le double du *denier tournois* ou *parisis*. » (Le Blanc, *Traité des monnoyes de France*, p. 184.)

[2] Les *doublettes* étaient sans doute des *doubles* plus petits.

[3] Monnaie d'or qui valait 22 sols 6 deniers sous Charles VI. Les *Couronnes* prirent leur nom de la couronne qui est marquée sur l'un des côtés

SECTION III. — CHANSONS HISTORIQUES. 269

département du camp de l'Empereur de devant la ville de Metz, » la prise de Calais et celle de Thionville; les guerres de religion sous Charles IX et Henri II, celles de la Ligue sous Henri III et Henri IV, et vous aurez à peu près tous les sujets où s'est exercée la muse inculte et grossière des bivouacs et des camps.

Les enfants chéris de cette muse étaient les soldats dits *Aventuriers*. Il y avait des aventuriers dans les armées françaises avant François Ier; mais ils fleurirent surtout de son temps. Voici comment ils se recrutaient[1]. Quelques gentilshommes ou officiers qui avaient servi, prenaient sans commission le titre de capitaine, levaient des compagnies de vagabonds et de scélérats, et rejoignaient ensuite l'armée. Comme ces troupes n'avaient pas de solde, on leur donnait des étapes jusqu'à la sortie du royaume. Arrivées en pays ennemi, elles s'entretenaient par le butin qu'elles y faisaient. Mais alors elles prenaient si bien l'habitude du pillage qu'une fois rentrées dans le royaume, elles le pillaient également et y causaient d'effroyables ravages. François Ier dut, au commencement de son règne, accepter le concours de ces malandrins, à cause des grandes guerres qu'il eut alors sur les bras; mais dès qu'il put s'en passer, il les congédia, et non content de les congédier, il les déclara ennemis de l'État, résolut de les exterminer, et les abandonna à quiconque pourrait les prendre et les tuer partout où ils se rencontreraient. Ce qu'il y a d'admirable, c'est que ces malheureux ne gardèrent point rancune au roi de tant d'ingratitude. Obligé de nouveau, à la fin de son règne, de faire appel à leurs services, ils les lui offrirent de bon cœur, et il s'en trouva bien. Il leur fit de plus la grâce de mourir avant d'avoir eu le temps de se débarrasser d'eux, comme il avait fait la première fois. Quoi qu'il en soit, voilà nos poëtes, voilà nos chansonniers.

M. Leroux de Lincy a consacré aux chansons du xvie siècle un volume où les plus nombreuses sont celles des aventuriers. Elles

[1] Daniel, *Histoire de la milice françoise*. L. IV, ch. vii.

sont accompagnées de commentaires et d'éclaircissements pleins d'intérêt; c'est un travail excellent et qu'il ne me convient nullement de recommencer. Mais il me serait impossible, et il serait absurde de ne pas le consulter, puisque les pièces que mon sujet revendique y sont toutes rapportées. Les sources d'où M. Leroux de Lincy a tiré la plupart sont à la vérité bien connues et très-accessibles, mais il en est d'autres qui n'ont été abordables qu'à lui seul, et ce qu'il y a pris n'est pas le moins curieux. Je me reconnais volontiers son obligé à l'égard de toutes, quoique je ne lui en emprunte qu'une partie. Il faut que j'abrége, premièrement parce que l'espace très-limité le requiert; secondement parce que toutes ces chansons soldatesques se ressemblent; troisièmement parce qu'à la seconde, à la troisième au plus qu'on a lue, on pense avoir fait assez pour son instruction, et que le surplus donnerait de l'ennui. Je ne parlerai donc que de celles qui se recommandent par la grandeur du sujet.

Mais auparavant, je signalerai une particularité propre à ces chansons militaires, c'est qu'elles portent toutes au dernier couplet ou le nom, ou la désignation quelconque des soldats qui les ont faites. En voici quelques exemples :

> Celuy qui a fait la chanson,
> Il est du pays de l'empire;
> Jamais ne fut en sa maison;
> Aussi son cas trop fort empire...

> Qu'a faicte la chansonnette?
> Ce sont gentilz galans,
> Qu'estoient en la déffaicte
> Bien marris et dolens,
> Voyant le roy leur maistre
> Combattre vaillamment;
> Mais par gens deshonneste
> Fut laissé laschement...

> Qui fist la chansonnette?
> Vng noble advanturier,
> Qu'au partir de Peronne
> N'avoit pas un denier,
> Pour revenir en France ;
> Mais avoit bon crédit
> Parmi la noble France...

> Vng compagnon du Daulphiné
> La chanson il a composée,
> Que *Jehan Lescot* se faict nommer,
> De Grenoble la bonne ville :
> Car je vous jure et certifie
> Que c'est un noble adventurier ;
> Il a servi le roy de France
> Las ! à tout ce qu'il a eu mestier.

On conclut de là naturellement que les auteurs de ces chansons sont bien des soldats ou aventuriers, puisqu'ils les signent ; cependant, il n'en est pas toujours ainsi. Il se rencontre parfois que cette signature n'est que le déguisement d'un auteur qui a besoin de se faire passer pour ce qu'il n'est pas, ou une formule finale comme celle de *Prince*, par laquelle commence invariablement la dernière strophe de toute ballade. Ce qui peut autoriser cette conjecture, c'est le style de quelques-unes de ces chansons, plus conforme au métier de poëte qu'au métier de soldat.

Quand François Ier fut sur le point de passer les Alpes pour aller conquérir le Milanais, les aventuriers composèrent ce chant du départ [1], qui est en même temps une sorte de protestation de fidélité :

> Le roy s'en va de là les mons, (*bis.*)
> Il menra force piétons, (*bis.*)
> Ils iront à grant peine
> L'alaine, l'alaine, me fault l'alaine.

[1] Recueil de la Bibl. imp., n° 4457. — *Id.* de l'Arsenal, n° 8801.

Les Espaignolz nous vous lairrons, (*bis.*)
Le roy de France servirons, (*bis.*)
 Nous en avons la peine,

L'alaine, etc.

A noz maizons a ung mouton, (*bis.*)
Tondre le fault en la saison (*bis.*)
 Pour en avoir la laine.

L'alaine, etc.

Mamie avoit non Jhaneton (*bis.*)
. (*bis.*)
 Point n'y avoit de laine.

L'alaine, etc.

Cely qui fist ceste chanson (*bis.*)
Ce fust un gentil compaignon (*bis.*)
 Vestu de laine,

L'alaine, l'alaine, me fault l'alaine.

C'est bien là le chant qui sied à des soldats français entrant en campagne, quoique ces soldats soient des enfants perdus peu dignes de ce nom. Mais, enfin, ils étaient Français, et ici le caractère fait oublier la profession. Je m'étonne seulement que cette chanson soit si courte. Ce n'est pas la coutume des soldats d'être si laconiques. Aussi n'y vois-je qu'un canevas sur lequel, ainsi qu'il se pratique encore à présent, ils brodaient à l'infini. Mais puisque j'invoque le temps présent, il est sans doute à propos, avant de poursuivre, de montrer comment se font les chansons parmi les soldats, comment elles s'altèrent, se changent, s'allongent et se transmettent des anciens aux conscrits avec l'esprit militaire et les obligations de la discipline.

Un régiment voyage; un soldat s'amuse à fredonner une chanson quelconque. Si le refrain en est grave, mélancolique, le voisin du chanteur, d'un caractère plus jovial, communique

ce caractère au refrain, en y changeant un mot, deux tout au plus, dans le dessein de lui donner par là un sens ridicule et souvent ordurier. Ce léger changement en amène un autre dans les paroles et même dans les idées de la chanson, et, il est à peine opéré, qu'il s'en fait un second sur ce premier, puis un troisième sur le second, et ainsi de suite indéfiniment. Il en résulte que la chanson originale n'est plus qu'un air auquel on adapte toutes sortes de paroles, mais dont on n'altère jamais assez le refrain pour qu'on ne reconnaisse pas sa forme primitive sous la parodie. C'est ainsi que dans le refrain bien connu de la chanson *Ma clef :*

Le trou de ma clef pour en faire un sifflet,

le mot *clef* est remplacé par un monosyllabe qu'il n'est pas nécessaire de désigner autrement pour qu'on le devine, et la chanson elle-même devient toute autre par l'obligation où l'on est d'amener le refrain ainsi modifié à la fin de chaque couplet.

Un jour, en Afrique, le maréchal Bugeaud, après la halte du déjeuner, apparaît coiffé d'une casquette inusitée, à visière devant et derrière, pour se garantir le front et la nuque des rayons du soleil. Il donne l'ordre de la marche. Aussitôt, on entend retentir dans les rangs, sur l'air de la *Marche des zouaves :*

As-tu vu
La casquette, (*bis.*)
As-tu vu
La casquette du père Bugeaud ?

L'idée de ce couplet revenant naturellement à l'esprit autant de fois qu'on joue le même air, celui-ci finit par être appelé non plus la *Marche des zouaves*, mais la *Casquette*. Et c'est ainsi que tant de choses perdent leurs noms véritables et en reçoivent

d'autres, sans qu'on ait, comme ici, le moyen d'en savoir la cause.

S'il pleut en Afrique ou s'il neige, un *loustic* s'écrie : « C'est Mahomet qui nous envoie ça ; » puis, si la marche est longue, difficile ; si le temps est dur et froid ; si le soleil est brûlant et le sirocco étouffant, la réflexion du loustic se transforme en couplet dont le refrain est :

> C'est Mahomet qui fait la s'maine,

et si le temps est beau :

> C'est Jésus-Christ qui fait la sienne ;

car une des causes les plus fécondes et les plus faciles de changements apportés dans les refrains consiste dans l'antithèse, cet arsenal inépuisable d'idées à l'usage de ceux qui en ont peu.

Je remarquerai, à l'occasion de ce refrain que, sauf en certaines choses qui ne vont point au fond du dogme, les moqueries religieuses ne seraient pas goûtées du soldat. Toutefois, il reste encore des traces de l'esprit du siècle dernier dans quelques couplets appartenant à des chansons de cette époque, où il est question des gros moines, des pères Cordeliers, du père Aubry, de certaines rencontres entre les moines de Saint-Denis et les nonnes de Montmartre. Mais cela même prouve qu'il s'agit de chansons d'un autre âge, n'ayant survécu aux révolutions que parce que leurs refrains étaient populaires et surtout faciles à être répétés en chœur. Car c'est cette dernière condition qui assure le plus la longévité des chansons. Tel est, en effet, pour tout refrain qui la remplit, l'empire qu'il exerce sur l'humeur des soldats, qu'il en engendre souvent un ou plusieurs autres sans aucun rapport avec lui, mais dont la propriété est de fournir aux chanteurs l'occasion de prolonger leur bruyant concert, en en variant le thème. Et, comme tous ces refrains sont bientôt connus et sus de tous, que le besoin d'en ajouter

d'autres se fait toujours sentir, ils deviennent à la longue de véritables chansons, et il en est dont on n'a jamais vu la fin.

L'amour-propre des chanteurs attitrés dans chaque régiment, le désir de donner du fruit nouveau, l'esprit toujours en travail des loustics, les repas de corps, les réceptions, les marches, tout contribue à activer la fabrication de ces étranges produits, et à en brouiller les éléments. Supposez deux régiments partant de Lyon pour aller, l'un à Toulon, l'autre à Lille, et chantant, pour égayer la marche, la même chanson ; si c'est une chanson que ne recommande ni l'autorité d'un grand nom, ni celle d'une grande idée patriotique et nationale qui la protége contre toute profanation, elle arrivera à la dernière étape, défigurée, embellie ou enlaidie, selon l'occasion, mais certainement transformée et considérablement augmentée par les mille voix par lesquelles elle aura passé ; et alors, la version qui sera arrivée à Lille différera tellement de celle qui sera arrivée à Toulon, que non-seulement elles ne se ressembleront aucunement, mais que le texte qui leur aura servi de point de départ sera devenu méconnaissable.

Tout, pour le soldat, est matière à chanson : un changement de garnison, les infortunes amoureuses d'un camarade, le tic d'un autre, un faux ordre de manœuvre, les vicissitudes et les épisodes de la route ; il chante tout cela, et bien d'autres choses encore. Il y en a même qui chanteraient toujours si leurs camarades ne protestaient avec force et ensemble contres ces infatigables et fatigants virtuoses.

Telle chanson militaire n'est pas toujours l'œuvre des soldats ; il en est qu'ils reçoivent du dehors, c'est-à-dire dont la transmission a lieu par l'intermédiaire des conscrits. Un conscrit arrive au régiment ; il sait des chansons à boire, des chansons d'amour, de ces ponts-neufs enfin qui n'appartiennent exclusivement à aucun genre, quoiqu'ils participent de tous et surtout du bouffon ; il en a diverti les anciens pendant la route ou dans les cabarets. Cependant, il ne jouit pas encore d'assez de consi-

dération parmi eux pour qu'ils lui fassent l'honneur d'adopter d'emblée ses refrains : lui-même ne prétend pas à cet honneur, et oublie provisoirement ses chansons pour apprendre celles du régiment. Mais il arrive un jour où le conscrit est devenu ancien et en a pris l'aplomb. Sûr alors de lui-même et pouvant désormais, sans paraître présomptueux, exploiter son propre répertoire, il en fait passer en les enjolivant et, si le mot est permis, en les militarisant, les pièces les plus propres à recevoir cette modification.

Réciproquement, le soldat qui est définitivement congédié, porte au village, à l'atelier, au cabaret, les refrains de ses anciennes garnisons, lesquels sont aussi là des intrus et doivent y recevoir des lettres de naturalisation civile. Il en résulte que la même chanson subit dans chaque centre où elle est introduite, une transformation plus ou moins radicale qui l'assimile au personnel par qui elle est chantée. Un des plus remarquables exemples de chansons ainsi transplantées et forlignées, est celle de Marlborough. Faite en premier lieu, comme on le verra plus loin, par des soldats huguenots, à l'occasion de la mort du duc de Guise qu'assassina Poltrot, en 1563, elle se conserva dans nos armées; et, selon toute apparence, elle y était chantée avec des variantes, des suppressions ou des additions, toutes les fois qu'il venait à mourir quelque général d'importance. L'usage encore en vigueur parmi nos soldats, d'appliquer une chanson faite pour un sujet quelconque, à un autre sujet, rend cette conjecture très-vraisemblable. Quand les guerres civiles eurent cessé, et l'on n'attendit sans doute pas même jusque-là, la chanson suivit dans leurs provinces les soldats licenciés, et y vécut comme eux, de la vie civile. On ne l'y avait certainement pas oubliée, mais on avait peut-être perdu l'habitude de la chanter, ou l'on n'en avait pas trouvé l'occasion, lorsqu'en 1781, soixante ans après la mort de Marlborough, madame Poitrine, nourrice du Dauphin, la chanta, en allaitant son nourrisson. Quand et pourquoi le nom de Marlborough avait-il été substitué à celui de

SECTION III. — CHANSONS HISTORIQUES.

Guise, c'est ce qu'il n'est pas aisé de déterminer. Mais Chateaubriand, s'il faut l'en croire, entendit chanter l'air en Orient[1] où il estime qu'il fut apporté par les croisés. Les paroles de *Malbroug*, au sentiment de quelques-uns, seraient l'œuvre des soldats de Villars et de Boufflers, lesquels n'auraient fait que les appliquer plus ou moins fidèlement au général anglais, après la bataille de Malplaquet (1709), puis après sa mort, en 1722. Cela n'est pas impossible, mais ne doit pas nous tourmenter.

Un des caractères distinctifs des chansons qui ont pour auteurs un soldat ou tous les soldats ensemble, c'est la forme inculte de la poésie, ou plutôt c'est l'absence de toute poésie. Les vers n'y ont presque jamais dans une même pièce la mesure exacte que réclame l'air sur lequel on la chante; ceux qui sont trop longs, on les réduit en mangeant une ou plusieurs syllabes, et ceux qui sont trop courts, on les allonge en traînant sur une ou plusieurs de ces mêmes syllabes, comme fait le docteur, Macroton, dans l'*Amour Médecin*. Quant à la rime, pour peu que la pensée en soit gênée, on sait fort bien s'en passer, et si on l'observe, ce n'est presque toujours que la rime par assonnance. Ces défauts sont communs aux chansons militaires du XVIe siècle comme à celles des siècles suivants. Là où ils manquent, on peut douter que les soldats y aient mis la main, ou ce sera quelque bel esprit de régiment qui aura eu, avec le sentiment de la poésie, quelque teinture des règles prosodiques. Ces poëtes de la caserne se rencontrent quelquefois; mais il est rare que leurs productions deviennent populaires parmi leurs camarades, à moins que ceux-ci n'y mettent beaucoup du leur et qu'ils ne les refassent, pour ainsi dire, en les défaisant.

Je reviens au XVIe siècle. Après avoir passé les Alpes, chassé les Suisses chargés de les défendre, et conquis une partie du Mila-

[1] Cet air était sans doute celui sur lequel on chantait une complainte satirique sur le prince d'Orange (Philibert de Nassau), tué au siége de Florence, en 1544. Cette complainte est citée dans le recueil de M. Leroux de Lincy, II, p. 149.

nais, François I^er vint camper à Marignan. Les Suisses, commandés par le cardinal de Sion, l'y attaquèrent et furent battus de nouveau (1515). Environ douze mille des leurs restèrent sur le champ de bataille. Cette victoire fut plus brillante que décisive; mais elle retentit en Europe, et n'éveilla pas moins d'inquiétude et de jalousie parmi les souverains que de nos jours la victoire de Solferino. Henri VIII, roi d'Angleterre, en pleura, dit-on, de dépit. César pleura de même, pour n'avoir rien fait encore de mémorable à un âge[1] où Alexandre avait déjà conquis le monde; mais il eut bientôt regagné le temps perdu. Henri VIII en resta aux pleurs.

Nombre de chansons ont été faites sur la victoire de Marignan. Celles qui semblent avoir été les plus populaires sont la *Défaite des Suisses* et la *Guerre*, par Jennequin. La première est perdue; c'est celle que mademoiselle de Limeuil, fille d'honneur de Catherine de Médicis et maîtresse du prince de Condé, étant près de mourir, se fit « sonner » par Julien, son valet: « Prenez vostre violon, lui dit-elle, et sonnez moy tousjours jusques à ce que me voyez morte (car je m'en vais), la *Desfaite des Suisses*, et le mieux que vous pourrez; et quand vous serez sur le mot « Tout « est perdu, » sonnez-le par quatre ou cinq fois le plus piteusement que vous pourrez. » — Ce que fit l'autre, et elle-mesme luy aidoit de la voix ; et quand ce vint à « tout est perdu, » elle le réitéra par deux fois. Et se tournant de l'austre costé du chévet, elle dit à ses compaignes : « Tout est perdu à ce coup, et à bon escient ; » et ainsi décéda[2]. »

L'autre, M. Leroux de Lincy qui la rapporte, l'a tirée d'un recueil appartenant à un particulier[3]. Elle n'a pas été moins célèbre

[1] Il avait trente-trois ans.
[2] Brantôme, *Dames galantes*, Disc. VI, II, p. 541.
[3] *Le Difficile des chansons. Premier livre contenant xxii chansons nouvelles à quatre parties, en quatre livres, de la facture et composition de maistre Clément Jennequin. Imprimées nouvellement à Lyon par Jacques Moderne, dict Grand Jacques, demourant en rue Mercière, près Notre-Dame-de-Confort. S. D.*

que la première et s'est peut-être chantée plus longtemps. Quand je dis chantée, c'est l'air que je veux dire, car pour les paroles, il était à peu près impossible de les savoir toutes par cœur. C'est un salmigondis d'onomatopées, empruntées à tous les instruments dont on fait usage à la guerre, soit pour animer le courage des soldats, soit pour les mettre à même de frapper et de tuer l'ennemi. C'est un genre qui a eu depuis de nombreuses imitations, mais jamais avec cet excès. Un pareil assemblage de sons si étranges et si discordants avait grand besoin de tout l'art d'un musicien habile pour ne pas ressembler à un charivari. Qu'on en juge.

>Escoutez, escoutez
>Tous, gentilz Gallois,
>La victoire du noble roy Françoys,
> Du noble roy Françoys;
>Et orrez (si bien escoutez)
> Des coups ruez
>De tous costez, de tous costez,
>Des coups ruez de tous costez.

>Soufflez, jouez, soufflez tousjours,
>Tornez, virez, faictes vos tours,
>Phifres soufflez, frappez tabours,
>Soufflez, jouez, frappez tousjours,
>Tornez, virez, faictes vos tours,
>Phifres soufflez, frappez tabours,
>Soufflez, jouez, soufflez tousjours.

>Tonnez, tonnez, bruyez, tonnez,
> Gros courtault et faulcons,
>Pour resjouyr les compaignons (*bis*),
>Les com, les com, les compaignons.
> Von, von, von, von (*bis*)
>Paripatoc, von, von, von, von, von, von (*bis*).

>Farira, rira, rara, lala,
>Farira, rira, lala, lala, lala,
>Tarira, rira, lala, lala, lala, lala,

Lalala, lalala, lalala, lalala,
Pon, pon, pon, pon, pon, pon,
Masse, masse, ducque, ducque, lala,
Lalala, lalala, lalala, lalala,
Donnez des horions, pati, patac,
Tricque, tricque, tricque, tricque (*bis*),
Trac, tricque, tricque, tricque,
Chipe, chope, torche, lorgne,
Chipe, chope, serre, serre, serre....

Choc, choc, patipatac, patipatac,
Escampe toute frelore,
La tintelore frelore ;
Escampe toute frelore,
Escampe toute frelore, bigot (*ter*).

Quand on chantait cette chanson devant François Ier, « il n'y avoit, dit éloquemment Noël Dufail, celuy qui ne regardast si son espée tenoit au fourreau, et qui ne se haussast sur les orteils pour se rendre plus bragard et de la riche taille [1]. »

Dix ans après la bataille de Marignan, ce n'est pas une victoire que les aventuriers français eurent à chanter, mais une des défaites les plus désastreuses que la France ait essuyées, depuis Poitiers qui en ouvrit les portes aux Anglais, jusqu'à Azincourt qui les en rendit tout à fait maîtres. On devine qu'il s'agit de la bataille de Pavie (1525). Bien des chansons, nées dans les rangs de l'armée vaincue, racontèrent ce désastre avec l'accent de la plus naïve et de la plus profonde douleur. On les trouvera toutes dans le recueil de M. Leroux de Lincy [2]; mais les ennemis de la France qui triomphaient, le chantèrent aussi, et sur un autre ton. Leurs chansons sont satiriques. L'une d'elles, dont le premier couplet annonce la mort de la Palice, sans que les autres couplets disent un seul mot de cet illustre et vaillant capitaine,

[1] *Contes et discours d'Eutrapel*, p. 105, de l'éd. de Rennes, 1585.
[2] I, p. 86, et s.

SECTION III. — CHANSONS HISTORIQUES.

est devenue la parodie fameuse que tout le monde connaît, et qui, dans sa dernière version, ne compte pas moins de cinquante quatrains. Il y en a bien davantage, mais Dieu nous garde de les rechercher ! Citons la chanson de 1525 :

Hélas ! la Palice est mort,
Il est mort devant Pavie ;
Hélas ! s'il n'estoit pas mort,
Il seroit encore en vie.

Quant le roy partit de France,
A la malheur il partit ;
Il en partit le dimanche,
Et le lundy il fut pris.

Il en partit, etc.
Rens, rens toy, roi de France,
Rens toy donc car tu es pris.

Rens, etc.
Je ne suis point roy de France,
Vous ne savez qui je suis.

Je ne suis, etc.
Je suis pauvre gentilhomme
Qui s'en va par le pays.

Je suis, etc.
Regardèrent à sa casaque,
Avisèrent trois fleurs de lys,

Regardèrent, etc.
Regardèrent à son espée,
Françoys il virent escrit.

Regardèrent, etc.
Ils le prirent et le menèrent
Droit au chasteau de Madrid.

Ils le prirent, etc.
Et le mirent dans une chambre
Qu'on ne voiroit jour ne nuit.

Et le mirent, etc.
Que par une petite fenestre,
Qu'estoit au chevet du lict.

Que par, etc.
Regardant par la fenestre
Un courrier par là passit.

Regardant, etc.
Courrier qui porte lettre
Que dit-on du roy à Paris?

Courrier, etc.
Par ma foy, mon gentilhomme,
On ne scait s'il est mort ou vif.

Par ma foy, etc.
Courrier qui porte lettre,
Retourne-t'en à Paris.

Courrier, etc.
Et va-t'en dire à ma mère,
Va dire à Montmorency,

Et va, etc.
Qu'on fasse battre monnoie
Aus quatre coins de Paris.

Qu'on fasse, etc.
S'il n'y a de l'or en France,
Qu'on en prenne à Saint-Denis.

S'il n'y a, etc.
Que le dauphin en amène,
Et mon petit-fils Henry.

SECTION III. — CHANSONS HISTORIQUES.

>Que le dauphin, etc.
>Et à mon cousin de Guise
>Qu'il vienne icy me querry.
>
>Et à, etc.
>Pas plus tôt dit la parole
>Que monsieur de Guise arrivy.

La chanson finit là-dessus. Mais ce n'est pas là une fin, ce n'est évidemment qu'une transition à de nouveaux incidents. Il y avait donc une suite ; elle est sans doute enfouie quelque part. Heureux qui tombera sur la piste !

Cette complainte est l'œuvre de quelque soldat bourguignon de l'armée de l'empereur ; en voici une autre d'un soldat flamand hennuyer de la même armée[1] :

>Franchois, roy de Franche,
>Le premier de ce nom,
>Vous feistes grant folie
>D'aller de là les mons
>Car mainte Espaignons[2]
>Y ont laissié la vie ;
>Vous avez tout perdu,
>Tentes et pavillons,
>Et votre artillerie.
>
>Le seigneur de Bourbon
>La bataille donna ;
>Ce fut un vendredy,
>Le jour de saint Mathias[3],
>Dedans il se fourra,
>Criant : « Vive Bourgoingne !
>Avant, avant, enffans,
>Il nous faut cy monstrer
>La forche de Bourgoingne. »

[1] Mss. de la Bibl. royale de Bruxelles, nos 14321-14840 : Nouvelles de 'an 1521 jusqu'en 1540.
[2] Espagnol.
[3] Le 24 février 1525.

> La bannière de Franche
> Bourgoingnons ont gaignié ;
> Aussy le roy de Franche
> Ils ont prins prisonnier,
> Et maintes grans barons
> Du royaume de Franche.
> Faictes leur bon party
> Ils rendront grant chevance.
>
> Pavye, la bonne ville,
> Bien te dois resjouyr,
> Car tu es bien vengée
> De tous tes ennemys.
> Tu ne dois plus crémir
> Tous ces bragghars de Franche.
> Ils sont prins et tuez,
> Pour aller dire en Franche [1].
>
> Que ferons-nous du roy
> De nostre prisonnier ?
> Que feist-on à duc Charles,
> Quand fut prins à Nanchy ?
> On ne scet qu'il devint,
> On le sceut bien en France ;
> Qui luy feroit ainsy,
> Ce seroit la vengeance.

Je dirai deux choses sur cette chanson : 1° qu'elle fut faite immédiatement après la bataille ; 2° qu'elle porte contre les Français une accusation que, si l'on en croit Commines, ils sont en droit de repousser. La première assertion n'a pas besoin, je pense, d'être démontrée ; il n'y a qu'à lire la pièce pour y acquiescer. La seconde n'est peut-être pas aussi évidente, malgré le témoignage de Commines. On sait qu'après la défaite de l'armée bourguignonne par Réné de Lorraine, devant Nancy (1477), on fut plusieurs jours sans savoir ce que le duc Charles était devenu.

[1] Vers qui n'a pas de sens, si ce n'est celui-ci : « C'est parce qu'ils sont tués qu'ils ne pourront pas aller dire en France la défaite des Français. »

On le trouva enfin, la tête fendue de la bouche à l'oreille, et la cuisse et le bas des reins traversés d'un coup de pique. Ces horribles blessures firent croire à un meurtre, et l'on en soupçonna un capitaine de condottieri italien, nommé Campo-Basso, qui était au service de Charles le Téméraire, et à qui ce prince avait donné jadis un soufflet. Mais, selon Commines, Campo-Basso aurait eu d'autres raisons de se défaire du duc. Il le trahissait de longue main, et devait s'attendre à être enfin démasqué. Il avait d'abord offert à Louis XI de le lui livrer, puis de le tuer, moyennant certaines conditions; le roi, non content de repousser ses offres, les avait fait connaître au duc, et le duc pensant que le roi le trompait, avait refusé d'y croire. Ainsi, dit Commines, « Dieu lui troubla le sens aux clers enseignemens que le roy lui mandoit; » et Campo-Basso étant allé trouver le duc de Lorraine, « commença à practiquer tant avec lui qu'avec ceulx de Nancy. » Les Allemands lui ayant fait dire qu'il se retirât, parce qu'ils ne voulaient pas de traître avec eux, il alla se poster avec cent vingt hommes en un passage où il espérait que le duc, s'il était contraint de prendre la fuite, ne manquerait pas de passer. Le duc y passa en effet et y demeura. Et, ajoute Commines, « en ay congneu deux ou trois de ceulx qui demourèrent pour tuer le dict duc[1]. »

C'est donc à tort que le chansonnier insinue que la France fut complice de ce meurtre. La France avait pu le prévoir, ou plutôt son roi qui avait tout fait pour mettre Charles le Téméraire en garde contre la trahison ; mais du moment qu'on avait méprisé son avertissement, il n'était plus en mesure d'empêcher les suites de cette imprudence. Disons donc que le chansonnier est ici l'écho d'une calomnie, comme il est peut-être aussi l'organe d'un parti aussi lâche que cruel, en demandant qu'on traite le roi François comme on avait traité le duc Charles.

Le même manuscrit d'où est tirée la chanson précédente, en contient une autre sur la mort du duc de Bourbon, tué au siège

[1] Liv. V, ch. VIII.

de Rome, le 6 mai 1527. Elle est aussi d'origine bourguignonne, et l'œuvre de quelque aventurier brabançon qui avait quitté l'armée impériale pour rejoindre Bourbon. Elle a cela de particulier qu'elle est l'original de la chanson dont Brantôme cite un fragment, quoique ce fragment appartienne plutôt à une variante de l'original qu'à cet original même. On lit dans Brantôme[1] :

> Quand le bon prince d'Orange
> Vit Bourbon qui estoit mort,
> Criant : Sainct Nicholas !
> Il est mort, saincte Barbe !
> Jamais plus ne dit mot ;
> A Dieu rendit son âme.
> Sonnez, sonnez, trompettes,
> Sonnez tous à l'assaut.
>
> Approchez vos engins,
> Abattez ces murailles ;
> Tous les biens des Romains
> Je vous donne au pillage.

Voici maintenant la chanson :

> Ung matin s'assemblèrent
> Les seigneurs de renom,
> Ensemble se trouvèrent
> A la tente Bourbon.
> Là fut conclusion
> D'aller assaillir Rome :
> Gendarmes sont partis
> Bien IIIIXX mille hommes.
>
> Quand les Romains ont veu
> Descendre en leurs fossez,
> De gros cailloux cornus
> Se mirent à la ruer,

[1] *Vie des Hommes illustres et des capitaines étrangers.* Discours xx.

Aussy de plomb fondu
Tout avant les murailles ;
Grand nombre en ont tué,
Faisant laides grimaces.

Quand monsieur de Bourbon
Veit ses gens recullés,
Hardy comme un lion
A piet il s'est jecté,
Descend en les fossez,
Se monte sur l'échelle.
Subit il est frappé
D'un boulet en sa chelle.

Les jambes lui faillirent,
La veue lui troubla :
Le bon prinche d'Oranges [1]
Le print et l'embrassa ;
Tant seullement il dist :
« Je suis mort, Nostre-Dame ! »
La face lui couvrist,
A Dieu rendist son âme.

Gendarmes soupirèrent
Pour la mort de Bourbon,
Plusieurs les confortèrent:
Ce n'est pas sans raison,
Véans ce bon seigneur
Le chief et capitaine,
S'ilz se mectent en pleurs,
De prier faisans peine.

[1] « Estant venu trouver le roy pour luy offrir son service, avec fort belle compaignie, le jour du baptême de Monsieur le Dauphin, le roy n'en fist le cas qu'il devoit, et mesme que le logis qu'on luy avoit marqué et donné luy fust osté et donné à un autre ; grande faulte dont il partit fort mal content, et de despit s'en alla trouver Charles d'Autriche, qui fust du depuis empereur, pour s'offrir à luy, qui ne le refusa pas. » (Brantôme, *Ibid.*) Après la mort de Bourbon, le prince d'Orange prit le commandement de son armée. Il fut tué, comme je l'ai dit, au siége de Florence, à peine âgé de trente ans.

Le prinche dist au siens,
Pour leur donner confort :
« Enffans, n'y doubtez riens,
Il n'a garde de mort.
Deschargiez vos engiens,
S'abattez la muraille ;
Par ma foy, tous les biens
J'abandonne au pillage. »

Les trompetes sonnoient
A l'assault, à l'assault !
Bourgoingnons approchoient
Ausquelz bon cœur ne fault.
Les murs ont abatu
Par un si grant couraige
Qu'en fort qui-Romme fust
Leur ont livré passaige.

Si l'on compare les quatrième, sixième et septième couplets de cette chanson avec le fragment cité par Brantôme, je m'assure qu'on trouvera des ressemblances entre les deux versions, assez fortes pour ne pas les attribuer à un pur hasard. C'est bien là une de ces chansons de soldats, où les diversités de lectures et les broderies ne permettent pas de se méprendre sur l'identité du fond.

J'omets d'autres chansons sur les victoires de François Ier en Picardie et en Artois, sur l'échec du duc de Bourbon devant Marseille, en 1524, sur le siége de Péronne, en 1536, sur le retour de la guerre d'au delà des monts, en 1537, sur la mort du duc de Nassau, prince d'Orange, tué au siége de Florence en 1544, sur le duel de Jarnac et de La Châtaigneraie en 1547 ; enfin sur la levée du siége de Metz par l'empereur Charles-Quint en 1552[1]. Toutes ces circonstances ont donné lieu à quantité de chansons qui n'ont pas seulement pour auteurs des soldats, mais des poëtes

[1] On les trouvera dans M. Leroux de Lincy, t. II.

SECTION III. — CHANSONS HISTORIQUES.

de rue et de cabinet ; il n'est pas de recueils du temps imprimés ou manuscrits qui n'en aient conservé quelques-unes ; il n'y a pas de particulier collectionneur qui ne puisse en produire d'inconnues s'il ne croyait, en les communiquant au public, lui donner sa vie même. Je m'arrêterai à la chanson sur la prise de Calais, en 1558[1].

Quoique cet événement ne fût pas de ceux dont les Français dussent être bien fiers, il ne laissa pas de leur causer autant d'orgueil que de joie. Soit impuissance, soit indifférence, ils avaient souffert que cette ville demeurât au pouvoir des Anglais pendant plus de deux siècles (1347 à 1558), et plusieurs fois, pendant ce même temps, la paix n'avait pu être conclue entre les deux peuples, ou elle ne l'avait été de notre part qu'à regret, parce qu'on ne croyait pas qu'elle pût être sérieuse ni durable, tant que Calais ne serait pas restituée. On conçoit, d'ailleurs, que nos rois, occupés d'abord à reconquérir pied à pied presque toutes nos provinces maritimes, Paris lui-même et le centre de la France, possédés par les Anglais, aient été peu soucieux de leur reprendre une place qui n'était en réalité que de peu d'importance en comparaison du reste; mais les Anglais une fois chassés de la Normandie, de la Guyenne, etc., Charles VIII, Louis XII et François Ier eussent mieux fait de commencer par les contraindre à évacuer Calais, que d'aller guerroyer en Italie, et y recueillir peu de gloire et beaucoup de désastres. Quoi qu'il en soit, la joie fut grande quand on apprit que Guise avait repris Calais ; on célébra cet événement en vers et en prose, et les chansonniers ne manquèrent pas à la fête. L'auteur de la chanson que je vais citer se nomme à la fin ; c'est un certain *Château-Gaillard*. Il n'est pas douteux que ce soit un nom de guerre. C'est ainsi qu'au XVIe siècle les aventuriers qui avaient intérêt à ce que la justice ne les retrouvât pas sous leurs vrais noms, et

[1] Elle est dans le *Recueil des plus belles chansons de ce temps, mis en trois parties.* Lyon, 1559, p. 150.

qui n'étaient pas moins superstitieux que pervers, ne se faisaient connaître que sous des sobriquets tirés des premiers mots d'un psaume, et appeler *Laus Deo, Laudate Pueri, Da Nobis*, etc. Il y a même, dans un recueil fort rare [1], une chanson d'un *Da Nobis*, aventurier condamné, sous François Ier, à être pendu pour crime de trahison. En voici le dernier couplet :

> Rossignolet,
> Qui chante au bois jolly, (*bis*)
> Va à Rouen
> A ma femme, et lui dy
> Que ne se desconforte,
> Que je m'en voys mourir ;
> Qu'on me baille la corde,
> Hélas ! qu'on me baille la corde.

Cette chanson n'avait garde de n'être pas populaire parmi les aventuriers. Les coquins sont fanfarons ; ils chantent la potence ou la guillotine, à peu près comme chantent la nuit les poltrons isolés, pour se persuader qu'ils n'ont pas peur.

Je reviens à la chanson de Calais.

> Calais, ville imprenable,
> Recognois ton seigneur,
> Sans estre variable,
> Ce sera ton honneur.
>
> On va partout disant,
> Jusques en Normandie,
> Et riant et chantant
> Par toute Picardie;
> Que Calais la jolye

[1] *Chansons nouvellement composées sur divers chants, tant de musique que de rustique,* etc. Paris, in-16 goth., 1548.

Est prinse des Françoys
Malgré toute l'envye
Des Bourguignons anglois [1].

 Calais, etc.

Las ! tu te fusses bien
Passée de faire guerre,
On ne te disoit rien,
Ny à toute Angleterre ;
Tu as rué par terre
La ville Saint-Quentin [2],
C'est pourquoy on te serre
Du soir et du matin.

 Calais, etc.

Le roy Henry voyant
La grande tyrannie
Que tu allois faisant,
Toy et ta compaignie,
Dedans la Picardie
Sans l'avoir averty,
Sur toy a eu envye,
A toy disant : Rens toy.

 Calais, etc.

Messieurs de Guise et Termes [3]
Sont allez à puissance,
Sans fallots ny lanternes,
Te rendre récompense.

[1] Ainsi nommés parce que Philippe II, souverain d'Espagne et des Pays-Bas, était en même temps époux de Marie Tudor, reine d'Angleterre, et parce que, à un corps de troupes anglaises qu'il avait reçu de Marie, il avait réuni ses propres troupes flamandes pour opérer contre les Français.

[2] Prise par les Espagnols en 1557, après la défaite du connétable de Montmorency, par Emmanuel-Philibert, général de Philippe II, à la célèbre bataille dite de *Saint-Quentin*.

[3] M. de Termes avait été chargé de garder le pays conquis aux environs de Calais, et il s'était emparé de Dunkerque. (*Mémoire de la Chastres*, p. 83, éd. du *Panth. littér.*)

Car à grans coups de lance,
Bombardes et canons,
T'ont foulé sur la pance,
Aussi aux Bourguignons.

 Calais, etc.

Deux cens dix ans et plus.
As esté bourguignons [1]
Mais tu as rué jus,
C'est à eux grand vergogne.
Quoyque l'empereur grogne,
Luy et tous les Anglois,
Tu es comme Péronne,
Subjette aux Francoys.

 Calais, etc.

Espaignols, Bourguignons,
Ils meurent de grant rage,
Car leurs doubles canons
Sont prins, et leur passage
Est rompu au rivage
De la mer cette fois
Visiter les Anglois [2].

 Calais, etc.

Montreul, Ardre, Boulongne,
Beauvais et Abbeville,
Amyens qui pas n'eslongne,
Et Paris la grand ville,
Baptisez vostre fille,
S'entent mal de la foy [3] ;

[1] Parce que les Bourguignons pendant ce temps-là, ont été, conjointement avec les Anglais, presque constamment en guerre contre les Français.

[2] Il manque un vers à ce couplet ; ce qui rend le dernier vers inintelligible.

[3] Sans doute parce que l'hérésie luthérienne s'était glissée dans Calais avec les Anglais.

Jésus-Christ et l'Église
Le veult, aussi le roy.

Calais, etc.

Qui feit la chansonnette ?
Ce fut *Château-Gaillard*,
Estant en sa chambrette,
Se plaignant de son lard
Qui pris par un vieillard
Luy fut secrètement ;
Mais le tirant à part,
Luy dit : C'est moy vraiment.

Calais, etc.

Ils semble que plus les circonstances deviennent graves, sinistres même, en France, plus la manie de chansonner s'en accroît ; et que plus on a de sujets d'être tristes, plus on aime à prendre le change en donnant à la tristesse une des formes qui appartiennent essentiellement à la disposition contraire. Les règnes de Charles IX, d'Henri III et d'Henri IV ne nous apparaissent qu'avec le lugubre cortége des guerres civiles et religieuses ; il ne serait pas déplacé d'y joindre celui des chansons. Elles se multiplient, à partir de Charles IX, et ne sont pas moins populaires, quoique les beaux esprits s'en mêlent, que celles de l'époque précédente. M. Leroux de Lincy en a recueilli une certaine quantité ; mais il est probable qu'il lui en est échappé bien davantage. Il n'a publié non plus qu'une partie de celles qu'il a eues sous les yeux, sans quoi un volume entier y eût à peine suffi, et d'ailleurs, il ne peut y avoir rien de plus intéressant que ce qu'il a donné. Renfermé dans des limites encore plus étroites que les siennes, je me restreindrai aussi plus que lui. Les principaux événements de cette seconde partie du xviᵉ siècle me fournissent mon cadre ; ce sont les guerres de religion et les chansons pour ou contre la Ligue. Je serai sobre de commentaires ; l'histoire de ces temps est trop connue pour qu'il en soit

besoin. C'est la destinée des discordes civiles d'être à la fois plus sanglantes, plus implacables que les guerres étrangères, et de laisser dans les cœurs des souvenirs plus profonds.

Il est à remarquer que, parmi toutes ces chansons où l'on se moque de la messe et où l'on préconise tour à tour le guet-apens de Vassy, l'assassinat de Guise par Poltrot, la *finesse* de Jacques Clément, etc., il n'y en ait pas où l'on célèbre nommément et sans équivoque le massacre de la Saint-Barthélemy. Cette lacune a lieu de surprendre. Mais les partis les plus violents ressemblent aux prostituées; ils ont parfois des scrupules d'humanité comme celles-ci en ont de pudeur, et c'est ce qui explique chez eux certaines inconséquences qu'on ne comprendrait pas sans cela. Il est vrai que s'ils reculent devant l'éloge fait, pour ainsi dire, à la chaude, de certaines abominations, ils n'ont rien négligé de ce qu'il fallait pour les provoquer. C'est ce caractère de provocation qu'il faut reconnaître dans une chanson contre les Huguenots [1], faite peu avant la Saint-Barthélemy, dont voici les quatre premiers couplets :

> Vous, malheureux ennemys,
> Qui avez mis
> Sans raison au poing les armes
> Contre vostre prince et roy,
> Par esmoy,
> Jetez de vos yeulx larmes.
>
> Car il vous fera sentir,
> Sans mentir,
> De son sceptre la puissance,
> Pour avoir suyvi la part
> De Gaspart,
> Ennemy mortel de France.
>
> Lequel bientost s'en ira,
> Où sera

[1] *Bulletin de la Société de l'Histoire de France*, t. I.

SECTION III. — CHANSONS HISTORIQUES.

> Pendu à une potence.
> Paissant de sa chair et peau
> Le corbeau,
> Pour dernière repentance.
>
> Après vous serez bas mis
> Et bannis,
> Ayant de vos biens souffrance ;
> Vos femmes et enfans pleurront
> Et mourront
> De faim, souillez de l'offense.

Notre chansonnier ne se croyait peut-être pas si bon prophète. M. Leroux de Lincy a copié sur l'original [1], qui avait fait partie du cabinet de M. A. Veinant, une chanson huguenote « contenant la forme et la manière de dire la messe. » Elle est sur l'air *Harri, harri, l'asne! Harri, bourriquet!* et elle a pour refrain ces mêmes expressions. C'est une exposition détaillée et satirique de toutes les circonstances de la messe, non-seulement depuis l'*Introït* jusqu'à l'*Ite missa est*, mais depuis le moment où le prêtre revêt la chasuble jusqu'à celui où il la dépouille. On est malheureusement forcé de convenir que cette pièce insultante, parfois grossière, et scandaleuse d'un bout à l'autre, ne manque pas d'esprit ni de verve, et que si elle ne respire pas un fanatisme féroce contre les cérémonies du culte catholique, elle les couvre d'assez de ridicule pour les rendre méprisables, s'il n'était de leur nature de défier et de vaincre des outrages bien autrement graves que le ridicule et le mépris. On ne sait pas qui l'a faite, mais elle part d'une main exercée à la satire, et quand on me dirait que Bèze en est l'auteur, je ne répugnerais pas à le croire. Osons en citer quelques traits :

> Un morceau de paste
> Il fait adorer,

[1] Imprimé à Lyon en 1562, sur quatre feuillets pet. in-8.

Le rompt de sa patte
Pour le dévorer,
Le gourmand qu'il est !
Hari, hari l'asne, le gourmand qu'il est !
Hari, bouriquet...

Puis chante et barbote
Quelque chapelet,
Puis souffle, et puis rote
Sur son goubelet,
Puis à sec le met.
Hari, hari l'asne, etc.

Le peuple regarde
L'yvrongne pinter,
Qui pourtant n'a garde
De luy présenter
A boire un seul traist,
Hari, hari l'asne, etc.

Quand monsieur le prestre
A beu et mangé
Vous le verriez estre
En un coing rangé,
Gaillard et dehaist.
Hari, hari l'asne, etc.

Achève et despouille
Tous ses drapeaux blancs,
En sa bourse fouille
Et y met six blancs ;
C'est de peur du froid,
Hari, hari l'asne, c'est de peur du froid,
Hari bouriquet.

Quand un parti en est sur ce pied-là vis-à-vis de l'autre, les représailles ne se font pas attendre, et les voies de fait ne sont

pas loin. C'est ce que nous apprend une chanson sur le massacre de Vassy (1562), qui a pour auteur Christofle de Bourdeaux[1].

> Le premier jour du mois de mars,
> Qui estoit le dimanche,
> Les Huguenaux de toutes pars
> Se mirent en une grange,
> Pour y prescher
> De manger chair,
> Quatre temps et caresme,
> Et du lard gras
> Comme des rats
> Quand ils se trouvent à mesme.
>
> Ainsi qu'à la messe estoit
> Le bon prince de Guise,
> Que le prestre se vestoit
> Pour chanter à l'église,
> Les Huguenaux,
> Infaits crapaux
> S'en vont sonner la presche
> Que en ce lieu
> Service de Dieu
> Et sainte église empeschent
>
> Monsieur de Guise parla,
> Et dit aux gentilshommes :
> Allez-vous en jusque-là.
> Et leur dit en somme
> Qu'ils aient un peu
> Dedans ce lieu
> Un peu de patience,
> Pour rendre à Dieu
> Grâce et honneur
> Et aussi révérence.

[1] *Recueil de plusieurs chansons spirituelles... avec plusieurs autres chansons des victoires qu'il a plu à Dieu de donner à notre roy très-chrestien Charles IX^e du nom.* Paris, s. d., in-16.

Mais ces Huguenaux mauldits
 On fait tout le contraire,
Ils ont respondu par leurs dits
 Qu'ils n'en avoyent que faire.
 Ils ont frappé
 Et molesté
 Ces nobles personnages ;
 De leurs canons
 Et leurs bastons
 Ils ont fait oultrage.

Monsieur de Guise y alla
 En grande diligence,
Qui de tous ces méchants-là
 A bien pris sa vengence ;
 Il a tué[1]
 La plupart de leur bande ;
 Et les laquets
 Par leurs conquets
 Ont montré chose grande.

Ce récit est conforme en tout point à celui de Brantôme[2]. Les huguenots, cela paraît probable, eurent les premiers torts. Ils provoquèrent les catholiques par d'imprudentes bravades, et le duc de Guise, qui gagna en cette triste rencontre le surnom de *boucher de Vassy*, n'en fit pas moins tout ce qu'il put pour empêcher l'effusion du sang ; car il était naturellement humain. « Sa douce clémence, dit Brantôme, et sa bénignité (au siége de Metz) envers ses ennemis demy-morts, morts, et mourans de faim, de maladies et de misères, » en est une preuve ; « elle servit quelque temps après à nos François au siége de Théroüanne, à laquelle un rude assaut estant donné et nos gens par luy faucez et emportez, estant prêts à estre tous mis en pièces, comme l'art et la coustume de la guerre le pro-

[1] Le vers qui suit immédiatement celui-ci manque.
[2] *Vies des Hom. illustres.* — M. de Guise, pag. 220-222, t. III de l'éd Petitot.

SECTION III. — CHANSONS HISTORIQUES. 299

met, ils s'advisarent tous à crier : « Bonne, bonne guerre, com-
« pagnons ; souvenez-vous de la courtoisye de Metz. » Soudain,
les Espagnolz courtois qui faisoient la première poincte de l'as-
saut, sauvarent les soldats, seigneurs et gentilshommes, sans
leur faire aucun mal. » Plus de six mille personnes eurent
ainsi la vie sauve, et c'est à juste titre qu'on en donna l'hon-
neur au duc de Guise.

Mais dans les discordes civiles, alors surtout qu'elles sont en-
venimées par l'antagonisme des opinions religieuses, les qualités
qui rendent un chef de parti respectable aux yeux de la morale
universelle et de l'humanité, ne le rendent que plus odieux aux
gens de parti contraire. Ils reconnaissent en lui une supériorité
qui leur manque, et qui est comme un ennemi de plus qu'ils ont
à détester ou à combattre. Et tandis que les ennemis étrangers,
comme firent les Espagnols, se piquent d'imiter à l'égard d'un
adversaire les procédés généreux dont celui-ci leur a donné
l'exemple, ceux de l'intérieur se piquent volontiers du contraire,
et l'on en a vu profiter du répit que leur procurait la magnani-
mité de] leur adversaire, pour réparer leurs forces, s'en créer
de nouvelles, et venir l'en accabler traîtreusement. Le duc de
Guise en fit l'expérience au siége d'Orléans (1563). Sa gran-
deur d'âme qui était bien connue, et la noble confiance qu'il
témoigna à Poltrot, lorsque ce misérable, se disant dégoûté de
la religion réformée, vint lui offrir ses services et en fut reçu
avec une courtoisie sans égale, ne le préservèrent pas de ses
coups. Disons-le à la décharge du parti huguenot : si « aucuns
huguenots, les plus passionnez, ne regrettarent point ce bon
prince ;... sy en eut-il aucuns huguenots d'honneur, et mesmes
plusieurs gens de guerre et de braves soldats qui le regrettarent
fort et en dirent de grandz biens [1]. » Mais on peut croire, sans
calomnier les protestants, que l'amiral de Coligny exprimait
assez fidèlement ce qu'ils en pensaient tous, lorsqu'il disait :

[1] Brantôme. *Ibid.*, p. 243.

« Je n'en suis l'autheur nullement, et ne l'ay point faict faire, et pour beaucoup ne voudrois l'avoir faict ; mais je suis pourtant bien aise de sa mort, car nous y avons perdu un très-dangereux ennemy de nostre religion. » Tous les partis en sont là, et quand l'amiral fut égorgé à son tour, la plupart des catholiques ne pensèrent ni ne parlèrent pas autrement.

Le lieu où Guise tomba sous le coup d'arquebuse de Poltrot, devint pour les protestants une sorte de terre sacrée où ils allaient en pèlerinage. C'est ce que prouve clairement cette chanson en l'honneur de Poltrot, faite trois ans après l'événement, et qui a pour titre : « Vaudeville d'aventuriers chanté à Poltrot, avec son anniversaire, le 24 février 1566, de la délivrance le troisième [1]. »

Allons, jeunes et vieux,
Revisiter les lieux
Auquel ce furieux
Fut attrapé de Dieu,
Attrapé au milieu
Des guets de son armée,
Dont fut esteint le feu
De la guerre allumée.

Quel homme tant heureux
Dieu choisit pour cela ?
Quel soldat généreux
Dedans son camp alla ?
Tant se dissimula
Que, l'occasion prise,
Il exécuta là
Sa divine entreprise.

Ce fut cest Angoulmois,
Cest unique Poltrot

[1] Mss. Maurepas, I, p. 149.

(Nostre parler françois
N'a point un plus beau mot),
Sur qui tomba le lot
De retirer d'oppresse
Le peuple huguenot
En sa plus grant' détresse.....

Longtemps il tint secret
Ce qu'il en concevoit,
Comme soldat discret
Qui bien souvent avoit
En azardeux exploit,
Par diverses provinces,
Monstrer comme il sçavoit
Bien servir à nos princes.....

Avecque ce dessein,
Vers l'ennemy passé,
Il déguise la fin
D'avoir les siens laissé;
Dont il fut caressé.
Puis après il ne pense
Qu'au point de son essay
Pour délivrer la France.

L'ennemy quelque temps
En cet advis doubteux,
N'advence point ses gens;
Lors Poltrot parmi eux
De savoir est soigneux
Que l'on fait, où l'on tire,
Pour en advertir ceux
Dont le bien il désire.

L'ennemy, bien certain
De faire tant d'effort
Qu'il mettroit en sa main
Orléans, nostre sort,

Surprenant nostre port,
Et nos mottes ensemble,
Juroit tout mettre à mort,
Pour un dernier exemple.....

Quant Poltrot l'entendit
Ainsi horriblement
Blasphémer, il a dit :
Je voy ton jugement,
Mon Dieu, sur ce meschant ;
Si mon dessein t'agrée,
Donne-moy, Dieu puissant,
Ta constance asseurée.

Aussitost dit, il part,
Il s'enquiert, il entend
Où est, de quelle part
Vient celuy qu'il attend.
Cependant choisissant
Lieu pour son advantage,
Le recognoist passant,
Et le trousse au passage.

Voyez quel est l'estat
De nous, pauvres humains :
Un seul homme abbat
Celuy qui en ses mains
Espéroit voir les fins
De l'Europe envahie
Dieu trompe ses desseins [1].

Qui fit finir le temps
De nos jours malheureux
Dont est dit tous les ans ?
Poltrot, payant nos vœux,

[1] Il manque un vers à ce couplet.

L'exemple merveilleux
D'une extrême vaillance,
Le dixiesme des preux,
Libérateur de France.

A ce dixième preux institué par les huguenots, les ligueurs en ajouteront un onzième qui est Jacques Clément, et compléteront la douzaine en lui adjoignant Ravaillac. Les neuf autres seront donc en belle compagnie.

Dans ses additions aux Mémoires de Castelnau [1], Le Laboureur parle d'un grand nombre d'autres pièces, et même de ballades et de chansons dont quelques-unes portent le nom de cantiques, « qu'on ne feignoit pas, dit-il, de chanter dans les assemblées du petit troupeau, pour faire un miracle de ce massacre, et un martyre de la punition par justice de ce scélérat. » Il cite encore la *Chanson d'Orléans* où l'on racontait, outre « l'exploit » de Poltrot, comment celui-ci s'y était préparé, et où il y avait notamment ce couplet :

Ceste pistole estoit de poudre bien chargée,
Trois balles estoient dedans sans aucune dragée,
Qu'il fit forger à Lyon tout exprès,
Pour faire un si beau coup exprès (après?).

Selon Brantôme, on fit dans toute la France et même à l'étranger, « de superbes obsèques » au duc de Guise. Ce fut l'objet d'une complainte satirique [2] qui s'est perpétuée, comme je l'ai dit, dans la complainte sur le convoi de Marlborough, mais avec les perfectionnements que dut y apporter l'esprit d'un siècle où la chanson satirique fut à son apogée.

Qui veut ouïr chanson? (*bis*)
C'est du grand duc de Guise,

[1] II, p. 219.
[2] Elle est dans le *Recueil des pièces intéressantes*, etc., de La Place, II, p. 247.

Et bon, bon, bon, bon,
Di, dan, di, dan, don,
C'est du grand duc de Guise.

Qui est mort et enterré. (*bis*)
Aux quatre coins du poësle,
 Et bon, etc.
Aux quatre coins du poësle
Quatre gentilshomm's y avoit.

Quatre gentilshomm's y avoit, (*bis*)
Dont l'un portoit son casque,
 Et bon, etc.
Dont l'un portoit son casque,
Et l'autre ses pistolets.

Et l'autre ses pistolets, (*bis*)
Et l'autre son épée,
 Et bon, etc.
Qui tant d'Hugn'ots a tués,

Qui tant d'Hugn'ots a tués, (*bis*)
Venoit le quatrième,
 Et bon, etc.
Qui étoit le plus dolent.

Qui étoit le plus dolent, (*bis*)
Après venoient les pages,
 Et bon, etc.
Et les valets de pied.

Et les valets de pied, (*bis.*)
Avecques de grands crêpes,
 Et bon, etc.
Et des souliers cirés.

Et des souliers cirés (*bis*)
Et de beaux bas d'estame,
 Et bon, etc.
Et des culottes de piau.

Et des culottes de piau. (*bis*)
La cérémonie faite,
 Et bon, etc.
Chacun s'alla coucher.

Chacun s'alla coucher; (*bis*)
Les uns avec leurs femmes,
 Et bon, etc.
Et les autres tout seuls.

La chanson qui suit est d'un ligueur; elle ne le cède pas aux deux précédentes, au contraire; elle a plus de haine, plus de venin, et, ce qui est comme le triomphe du genre satirique, plus de gaîté. Elle se trouve dans le recueil de l'Estoile [1], indiqué par M. Leroux de Lincy, et a pour titre : « Chanson nouvelle de la finesse du Jacobin. » On voit tout de suite qu'il s'agit de Jacques Clément.

Il sortit de Paris,
Un homme illustre et sainct,
De la religion
Des frères jacobins.
Tu ne l'entens pas le latin.

Qui portoit une lettre
A Henry le vaurien;
Il tira de sa manche
Un couteau bien à poinct.
Tu ne, etc.

Dont il frappa Henry
Au dessoubz du pourpoint,
Droit dans le petit ventre,
Dedans son gras boudin.
Tu ne, etc.

[1] F° xxvii, v°.

Alors il s'écria :
O meschant jacobin !
Pour Dieu, qu'on ne le tue,
Qu'on le garde à demain.
Tu ne, etc.

Voicy venir la garde,
Ayant l'espée au poingt,
Qui, d'une grande rage,
Tua le jacobin.
Tu ne, etc.

Le président Laguele
A l'instant y fut prins,
Disant : Faictes-moy pendre,
Si jamais j'en sçus rien.
Tu ne, etc.

Henry, fort affoibly,
Il demanda du vin,
Manda l'apotiquaire,
Aussi le médecin.
Tu ne, etc.

Luy ordonne une clystère,
Disant : Las ! ce n'est rien.
Dict ! Allez-moi quère
Ce Biernois génin [1].
Tu ne, etc.

Quant il fut arrivé,
A plorer il se print :
— Hé, mon frère, mon frère,
Pour Dieu, n'y plorez point.
Tu ne, etc.

[1] Ce Béarnais cocu ; c. à d. Henri.

SECTION III. — CHANSONS HISTORIQUES. 307

> Je vous laisse ma couronne,
> Mon royaume en vos mains,
> Pour prendre la vengeance
> De ce peuple inhumain.
> Tu ne, etc.
>
> En disant ces parolles,
> Luciabel y vint,
> Avec sa compagnie
> Qui l'emporte au matin.
> Tu ne, etc.
>
> Pour servir compagnie
> A sa mère Catin [1].
> Vous aurez veu la vie,
> Vous en voyez la fin.
> Tu ne, etc.
>
> Nous prions Dieu pour l'âme
> De l'heureux jacobin ;
> Qu'il reçoive son âme
> En son trosne divin.
> Tu ne l'entens pas, la, la, la,
> Tu ne l'entens pas le latin.

Il y eut beaucoup d'autres chansons sur le même sujet, et l'Estoile en donne encore quelques-unes. Dans toutes, le Jacobin est qualifié de martyr, et comme tel, placé « au plus haut des cieux. » Il y occupa fièrement sa place tant que la Ligue eut le pouvoir de l'y maintenir; mais il en fut débusqué par les victoires de Henri IV et le triomphe définitif de la monarchie.

Les royalistes répondirent à ces chansons de sauvage allégresse ; mais bien que suffisamment passionnées, leurs chansons ont presque toutes le caractère de certaines pièces officielles où les raisons ne manquent pas sans doute, mais où il y a plus de

[1] Catherine.

zèle que d'esprit. On en trouve à peine qui soient à la hauteur de la haine que devait inspirer le crime de Jacques Clément, ou de la joie que fit naître dans toute la France l'avénement et, pour ainsi dire, la restauration de Henri IV. Elles finirent toutefois par l'emporter, au moins par le nombre. On en fit considérablement en 1594 ; la tyrannie de la Ligue, les échecs qu'elle éprouva successivement, et enfin sa ruine, en sont le principal sujet. De temps à autre, la voix des chansonniers ligueurs se fait bien entendre encore, interrompant de ses brutales reprises la voix des royalistes ; mais on y sent le hoquet de la mort, et, la paix faite (1595), elle expire tout à fait.

Les personnages les plus considérables, les plus illustres du parti protestant passèrent également par les mains des chansonniers huguenots, et selon que le parti avait à se plaindre ou à se louer d'eux, furent l'objet de satires ou d'apologies. Ainsi, à l'occasion de la réconciliation d'Antoine, roi de Navarre, avec Catherine de Médicis, on fit une chanson en dix couplets où, selon la remarque de Le Laboureur, les huguenots montrèrent « que leur politique est fondée sur les plus cruels conseils et les plus tragiques exemples des Juifs, et qu'ils sont plus amoureux de la rigueur du temps de la Loy que de la douceur du temps de la Grâce[1]. » Il faut lire cette chanson. C'est un échantillon curieux d'un fanatisme aussi indiscret dans le choix de ses autorités qu'habile à les faire valoir ; c'est le langage que parleront plus tard les puritains d'Angleterre, et qui revêtira, dans leurs prêches et dans leurs écrits, ce caractère de sanglante bouffonnerie que Walter Scott n'a sans doute pas exagérée dans ses romans.

> Marc Antoine qui pouvoit estre
> Le plus grand seigneur et le maistre
> De son pays, s'oublia tant

[1] *Addit. aux Mémoires de Castelnau*, I, p. 749.

> Qu'il se contenta d'estre Antoine,
> Servant laschement une reine ;
> Possible en fera-t-on autant.

Genèse, 27. Esaü quitta l'avantage
 Du grand honneur de son lignage,
 A tel qui l'alloit supplantant,
 Et n'ayant sçû garder sa place,
 Fit destruire toute sa race ;
 Possible, etc.

I Rois, 3. Saül à l'ennemy pardonne,
 Pour estre dit bonne personne,
 Dont Dieu marry et mal content
 Son règne rompt, et en avance
 Son prochain qui en fait vengeance ;
 Possible, etc.

II Rois, 3. Abner ne connoist sa folie,
 Quand Joab le réconcilie,
 Mais il connoist qu'en le flattant,
 Le bras qui l'accole, l'enferre,
 Pour venger Azaël, son frère ;
 Possible, etc.

II Rois, 17. Chusaï fit tant par langage,
 Qu'il abusa le fils mal sage,
 Inconvéniens racontant ;
 Et tandis le fils de Sarvie
 Luy ravit le règne et la vie ;
 Possible, etc.

III Rois, 2. Salomon servit tant de femmes [1]
 Qu'après plusieurs actes infames,
 A leurs dieux se vint soumettant ;
 Dont dix parts des siens le laissèrent,
 Et un autre règne dressèrent ;
 Possible, etc.

[1] Le roi de Navarre était alors amoureux de la demoiselle Roüet, fille d'honneur de la reine.

III Rois, 4. Jézabel pour Achab commande,
Tient le cachet, aux juges mande
Que Nabot meure, contestant
Pour son bien, mais les chiens les mangent,
Et l'injure du Seigneur vengent ;
Possible, etc.

IV Rois, 11. Mort Ochosie, sa mère enrage,
Et meurdrit le royal lignage,
Fors Joas qu'on va latitant,
Jusques que l'Église amassée,
La tue comme une insensée ;
Possible, etc.

II Paralip., 35. Josias, qui purgea l'Église,
Fit follement une entreprise,
Au vouloir de Dieu résistant,
Où il reçut playe mortelle,
Sans sçavoir d'où vient la querelle ;
Possible, etc.

Jean, 19. Les Juifs Jésus-Christ reçûrent,
Mais les prestres tant les déçûrent
Qu'ils crióyoient tous en un instant :
Pilate, qu'on le crucifie !
Va donc, et à tels gens te fie,
Et ils t'en feront tout autant.

Quant au prince de Condé, ses coreligionnaires le chantèrent également, mais ce ne fut ni pour le plaindre, ni pour le blâmer, ni surtout pour le menacer. On n'invoque donc pas à propos de lui les exemples tragiques de l'ancienne loi. Il n'y donnait pas lieu d'abord par sa conduite, et quand cela eût été, il n'était pas d'humeur à s'en émouvoir, non pas même à s'en attrister ; car ce prince « disoit bien le mot, se moquoit bien, et aimoit fort à rire[1]. » C'était donc pour le servir à son

[1] Le Laboureur, *Ibid.*, II, p. 611. — Brantôme, *Vie des hommes illustres*, etc., III, p. 312, éd. Petitot.

goût que, sur l'air et à l'imitation de ce vaudeville alors fort connu :

> Ce petit homme tant joly,
> Tousjours cause et tousjours ry,
> Et tousjours baise sa mignonne;
> Dieu gard' de mal le petit homme!

on le régalait, en 1563, de la chanson suivante [1] :

> Le petit homme a si bien fait
> Qu'à la parfin il a deffait
> Les abus du pape de Romme;
> Dieu gard' de mal le petit homme!....
>
> Le petit homme fait complot
> Avecque monsieur d'Andelot,
> D'accabler le pape de Romme;
> Dieu, etc.
>
> Le pape prévoyant ce mal,
> Et sentant monsieur l'Amiral
> Menasser le siége de Romme;
> Dieu, etc.
>
> Envoya grand nombre d'escus
> Dedans Paris, à ces coqus
> Qui avoient tous juré pour Romme;
> Dieu, etc.
>
> Les coqus qui estoient dedans,
> Armez de fer jusques aux dens,
> Deffendans le pape de Romme;
> Dieu, etc.
>
> N'osèrent se mestre dehors,
> Car on les eut tuez tous morts,
> Nonobstant le pape de Romme;
> Dieu, etc.

[1] Mss. Maurepas, I, p. 143.

Enfin bataille se donna
Près de Dreux, qui les estonna,
Et les feit fuyr jusques à Romme ;
Dieu, etc.

Guyse de près on pourchassa
Si vivement qu'il se mussa
En une granche, loin de Romme ;
Dieu, etc.

Pourtant il ne peult eschapper
Que Merey[1] ne vint l'attraper,
Sans avoir dispense de Romme ;
Dieu, etc.

Après tant de belliqueux faits,
Le roy nous a donné la paix,
En dépit du pape de Romme ;
Dieu, etc.

Malheureusement pour le chansonnier, il n'est pas vrai que Condé fit fuir les catholiques à la bataille de Dreux ; c'est lui, au contraire, qui fut vaincu et fait prisonnier ; il ne l'est pas davantage que Guise se soit caché dans une grange ; c'eût été l'acte d'un lâche. Aucun historien n'a jamais dit, et rien dans la vie de ce prince ne prouve qu'il fût un lâche.

Quand on se rend bien compte du caractère français, on n'est nullement surpris, en étudiant ces chansons, de voir que celles qui sont écrites dans un esprit d'opposition politique ou religieuse, c'est-à-dire agressives, valent généralement mieux que les défensives. Cela devait être surtout, et cela fut en effet, non-seulement pour les chansons de la nature de celle-ci, mais encore pour les libelles de toutes sortes, en vers ou en prose, sortis de la même fabrique. Ils avaient pour auteurs les plus

[1] Poltrot, dont le nom était Poltrot de Méré.

doctes du temps ; ceux-ci favorisaient les opinions nouvelles, et aucune arme, si faible qu'elle fût, l'emploi même en fût-il peu généreux, ne leur semblait impropre à les défendre. C'est ce qui donna lieu à tant de poésies dont un certain nombre est en latin, contre la duchesse de Valentinois, maîtresse de Henri II, contre le cardinal de Lorraine et le duc de Guise, qu'on accusa dans mille pasquils de dilapider les finances, contre le connétable Anne de Montmorency, enfin contre les ministres du roi et ses favoris. Les dames de la cour et les filles d'honneur de Catherine de Médicis furent encore plus maltraitées. On fit contre elles des volumes entiers de chansons, vaudevilles et autres pièces diffamatoires et satiriques. Le Laboureur dit en avoir vu plus de quarante manuscrits, mêlés de quelques cantiques spirituels de même style et de même main. Cette vilaine tactique qui consistait à frapper le roi et la reine sur le dos (si l'on me permet cette expression triviale) des dames de leur entourage, avait commencé sous François Ier. La chanson sur celles de la cour de ce prince, appelée *le Ciel*, parce que chacune d'elles y est désignée sous le nom d'une constellation, en est, je crois, le premier exemple. Il est vrai que, relativement, elle est presque inoffensive, et qu'on n'y laisse pas voir le dessein de rendre le roi plus odieux, par le tableau des intrigues et des désordres de sa cour ; mais elle constitue le genre, celui que j'ai nommé ailleurs érotico-satirique, et donne à la satire et le tour et la forme. Quand ce genre sera parfait, et il ne tardera guère, il sera obscène. C'est ce qu'on voit par le recueil manuscrit d'où la chanson du *Ciel* a été tirée[1], et que tout le monde connaît.

Ce même recueil nous fournira quantité de chansons satiriques faites pendant les dix-septième et dix-huitième siècles, les unes imprimées avant la formation de ce recueil, les autres imprimées depuis, d'autres enfin inédites. C'en est assez pour être dispensé de plus amples recherches. Toute découverte

[1] Mss. Maurepas, I, p. 33.

à cet égard ne nous apprendrait pas grand'chose ; elle ferait dire tout au plus que celui-là est bien heureux qui a le loisir de se livrer à des investigations de ce genre, et qui s'applaudit de leur résultat. Il y a donc assez de chansons de ces deux époques dans les manuscrits de Maurepas ; il y en a même trop, car on n'est plus au temps où l'histoire ait besoin de ces monuments pour être complétée ou seulement éclaircie ; la langue non plus n'a rien à y gagner, elle a souvent à y perdre, et nous n'y apprendrons rien de nouveau sur les mœurs. Sans parler de quantité d'autres écrits du temps, soit en vers, soit en prose, les mémoires nous disent sur tout cela ce qu'il importe de savoir, et ils sont peut-être moins sujets à caution que des chansons. Là donc où celles-ci s'accordent avec eux, elles sont inutiles, et là où elles en diffèrent, elles méritent peu de confiance. C'est du moins l'opinion que je me suis formée en les lisant.

Ces chansons, sans presque aucune valeur par rapport à l'histoire, en ont-elles au moins par elles-mêmes ? Oui, sans doute. Elles marquent un progrès de plus en plus rapide dans l'histoire, si l'on peut dire, de la malignité française, et un abus de l'esprit qui, au dix-huitième siècle et dans tous les genres, paraît être à la fois le fondement et le but de notre littérature.

Le peuple n'est pour rien dans ces chansons satiriques ; il les répète sans doute, c'est-à-dire quelques-unes, il les gâte souvent, mais il ne les compose pas, et la plupart évidemment ne sont pas faites pour lui. Ne l'y cherchez donc pas ; il en est absent. On ne doit voir dans les incorrections dont elles sont parsemées que des négligences de style, plus ou moins volontaires de la part de leurs auteurs, et non la preuve qu'ils ont ignoré les procédés du langage et du rhythme. C'est cette ignorance qui caractérise la chanson populaire, et qu'on a pu remarquer dans les poésies des aventuriers. A présent, il n'y a plus d'aventuriers. Les soldats qui leur ont succédé ont gardé sans doute la tradition de quelques-unes de leurs chansons historiques, mais ils ne travaillent guère à en augmenter le nombre ; ils

ne font que les défigurer. Peut-être même est-il permis de croire qu'ils ont contracté, sous l'empire d'une discipline plus sévère, l'usage d'être plus réservés dans leurs opinions sur les hommes et sur les choses ; qu'ils ont restreint peu à peu leurs chants à des sujets sans importance, mais grivois surtout ou obscènes; qu'ils se sont contentés d'en multiplier les couplets, comme il se pratique aujourd'hui, jusqu'à n'en voir jamais eux-mêmes la fin ; qu'ils y ont mis de tout un peu, et qu'ils ont définitivement légué à d'autres le soin de chanter les grands faits historiques auxquels ils avaient participé. Ce legs, dès le siècle précédent, avait été recueilli par les beaux esprits huguenots ; il le sera, aux deux siècles qui suivent, par les grands seigneurs qui se feront chansonniers ou qui auront des chansonniers à leurs ordres, et il ne sortira pas de la famille. Les plus grands seigneurs, sous Louis XIII et sous Louis XIV, étaient des huguenots ou en descendaient.

Quel que soit mon désir de procéder à l'égard des chansons de ces deux siècles comme je l'ai fait jusqu'ici, c'est-à-dire de les citer intégralement, je m'en abstiendrai cependant. Elles sont pour la plupart si connues; elles remplissent tant de recueils manuscrits et imprimés à la portée de tout le monde ; elles importent si peu à l'histoire des temps auxquels elles appartiennent, et dont les moindres anecdotes ne sont ignorées de personne ; les plus piquantes enfin se sont si bien condamnées elles-mêmes, par leur libertinage grossier, à ne souffrir jamais le grand jour de l'impression, qu'il y aurait à la fois inutilité et péril à prodiguer les citations. J'ajoute que s'il m'est arrivé assez souvent d'enfreindre la loi que je me suis faite, de m'en tenir aux chansons spécialement populaires, ç'a été aux époques où celles de ce genre étaient extrêmement rares, où du moins il était difficile de les bien distinguer. Il n'en est pas de même ici. Nous avons affaire à des poëtes de la cour, quelquefois aussi de la ville, et bien rarement, je le répète, à des poëtes des rues ou de régiment. Les premiers savent trop de choses qui

demeurent constamment secrètes pour le peuple ; ils connaissent trop de gens ; ils entrent dans trop de détails et de trop intimes, pour n'être aussi savants que par ce qu'ils ont entendu dire ; ce qu'ils chantent, ils l'ont vu ou ils l'ont fait. Le peuple, lui, ne voit que la surface des choses, même de celles où il est acteur, et ses chansons se ressentent toutes plus ou moins de cette vue incomplète. Il n'y a d'exception à cette règle que, lorsque étant trop pressé d'agir, le peuple n'a pas le temps de raconter. C'est alors qu'il se trouve presque toujours, en dehors de sa classe, un poëte qui sait se pénétrer de son esprit et qui en pénètre aussi les chansons qu'il compose à loisir. De ce nombre sont les chansons dites nationales, comme, en France, la *Marseillaise*, le *Chant du Départ*, etc., et à Genève, les *Chansons de l'Escalade*[1]. Comme ces dernières datent de 1602, que, sauf deux ou trois, elles sont en français, et néanmoins très-peu connues en deçà du Jura, c'est par elles que je commencerai.

Le duc de Savoie, Charles-Emmanuel, prince d'une ambition sans bornes, rêvait la domination de Genève, comme l'avaient rêvée de tout temps les princes de sa maison. « Ce précieux joyau, dit un éditeur anonyme des *Chansons de l'Escalade*[1], manquait à leur couronne. » Le duc Charles-Emmanuel avait d'ailleurs à venger bien des désastres que, de 1589 à 1593, il avait essuyés de la part des Gènevois, auxiliaires de Berne et du roi Henri IV. Mais n'osant attaquer Genève à force ouverte, il conçut, en 1602, le dessein de la surprendre. L'avis en vint à Genève de divers côtés. On disait que le duc s'était concerté avec le pape et le roi d'Espagne, et que, pendant un jubilé célébré à Thonon, à l'occasion du retour du Chablais à la foi catholique, il avait, de concert avec quelques seigneurs français, grands ennemis de l'hérésie, arrêté son entreprise contre la ville qui en était le foyer. En effet, le 12 décembre 1602, à une heure du matin, une audacieuse tentative d'escalade, dirigée

[1] Genève, 1845. In-4, p. 1.

par d'Albigny, lieutenant général de Savoie, et Français fugitif passé au service des ennemis de son roi, eut lieu contre Genève,

> Pé onna nai qu'étive la pe naire.....
> Et pè on zeur qu'y fassive bien frai [1].

Mais les Génevois étaient sur leurs gardes; l'alarme fut donnée, et quoiqu'un certain nombre d'assaillants eussent déjà pénétré dans la place, ils furent repoussés, laissant sur le théâtre du combat cinquante-quatre cadavres et treize prisonniers.

> Cinquante quatre tués
> Que Genève a dépouillés,
> N'iront pas faire la guerre
> Au royaume d'Angleterre.
>
> D'autres, les voyant tués,
> Furent bientost étonnés ;
> Ils sautèrent les murailles,
> S'enfuyans comme canailles.
>
> Ceux qui estoient aux fossés
> Estans presque tous blessés,
> Ayans rompus bras et jambes,
> Sont étouffés dans la fange [2].

Les prisonniers furent tous pendus au boulevard de l'Oie, et leurs têtes, ainsi que celles des cinquante-quatre tués dans le combat, furent placées sur des chevrons « pour servir d'exemple et d'épouvantail aux ennemis. » Les corps furent jetés dans le Rhône.

> Or les voicy bien flanqués,
> Et par le cou attachés
> A un arbre sans branche
> Que l'on nomme la potence.

[1] Par une nuit qui était la plus noire, et par un jour qu'il faisait bien froid. *Ibid.*, p. 20.
[2] *Ibid.*, p. 28.

> Et bientost le jour après
> Des têtes soixante-sept
> Sont rangées à la potence ;
> La Savoye point ne s'en vante.
>
> Leurs grands corps furent jettés,
> Au fond de Rhosne plongés ;
> Ce fut là leur cimetière,
> Pour nous espargner des bières.

Ainsi, les guerriers bardés de fer du duc de Savoie avaient été battus et anéantis par « des courtauds de boutique, » et quand après cela, d'Albigny, qui avait donné le signal de l'escalade sans y prendre part, revint vers son maître, le duc lui dit froidement : « Vous avez fait là une belle cacade. »

> Si le cœur ne t'eust failly,
> D'Albigny,
> Tu vinsses à l'escalade ;
> Mais aussi ce qu'entreprends
> Dès longtemps,
> Réussit tout en cagade [1].

Avant d'être célébré par des chansons profanes, cet événement le fut par des cantiques ou hymnes d'actions de grâces, soit en français, soit en latin. Le premier sentiment des Gènevois devait être de remercier Dieu de leur miraculeuse délivrance ; le second fut, osons le dire, d'insulter aux vaincus, et principalement aux victimes. Il est vrai que le péril avait été grand, et que le sort le plus triste était réservé à Genève, si elle eût été prise ; ainsi le dit du moins la chanson patoise, *Ce qu'à laino*, l'une des plus anciennes et encore la plus populaire

> Vous auriez violé femmes et filles, puis vous auriez pris leurs plus belles nippes, et puis après vous les auriez tués : les ministres, vous les auriez brûlés.

[1] *Ibid.*, p. 25.

SECTION III. — CHANSONS HISTORIQUES.

Les ministres les plus jeunes, vous les auriez enchaînés ensemble ;
vous les auriez menés à Rome, pour les montrer à Sa Sainteté,

Aux cardinaux et à la cardinaille, aux évêques et à la cafardaille
qui les auraient écorchés tout vifs, et les auraient rôtis sur le charbon.

Vous aviez dit devant Son Altesse que vous n'auriez pitié ni merci,
que vous vouliez tuer grands et petits, et nous faire tous mourir [1].

Malheureusement, à la façon dont on faisait la guerre en ce temps-là, dans certains pays de l'Europe, surtout quand les haines religieuses étaient en jeu, les desseins qu'on prête ici aux ennemis de Genève, encore qu'ils soient sans doute très-exagérés, n'était rien moins que miséricordieux, et la joie de les avoir rompus n'était pas de celles qui prédisposent à la pitié envers les vaincus. Ici, elle se répand en sarcasmes amers, et le récit de l'exécution des prisonniers est le moment où elle déploie le plus de verve et où elle a le plus d'entrain.

[1] *Ibid.* p. 22.

 Vos aria tò forcia fenne et feille,
 Poi aria prai leu pe belle dépoille ;
 Et pi aprè, vo lés aria tüa ;
 Lou Menistro vo lous aria brula.

 Lou Menistro qu'étivon lou pe jouanno
 Vo lous aria to ansaina ansanblio ;
 Dedian Roma vo lous aria meina
 Pai lou montra a sa santanita,

 È cardinan et à la cardinaille
 És évèqué et à la cafardaille,
 Que lous arion écorcia to vi ;
 Su lou sarbon i lous arion ruti...

 Vos avia dai pè devan Sen Altesse
 Que vo n'aria pedia ne tandresse,
 Que vo volia tüa gran et peti,
 Nos eitranglia et fare to mori.

Voici venir Messieurs de la justice et le sautier [1] qui commence par dire : La Bravade, va chercher Tabazan. — Oui, sans manquer, monsieur, j'y vais de grand cœur.....

Tabazan vint en grand costume ; il leur fit à tous la révérence ; il tenait son chapeau à la main : Que veniez-vous faire ici, galants ?

— Nous venions pour faire chanter la messe à saint Pierre, le plus haut de la ville, à saint Gervais et puis à saint Germain ; oui, sans faute, monsieur le Tabazan.

— Passez devant, je vous la dirai belle, quand vous serez tout au haut de l'échelle, ou plutôt ce seront les corbeaux. Ne voyez-vous pas qu'ils vous attendent là ?

En voilà déjà une terrible troupe. Les voyez-vous là qui sont maintenant assemblés? En vous mangeant, ils chanteront cro, cro ; vous sentez bien les raves au barbot [2].

Ils disaient : Sainte Vierge Marie, qu'il vous plaise d'avoir pitié de nous ! Tabazan dit : La patience me manque ; venez danser une allemande en l'air.....

Vous devriez avoir honte de me donner tant de besogne : cas je m'en vais vous déshabiller tout nus, et vous faire à tous montrer le cul.

Il y en avait un qui avait la barbe rousse [3], qui fit quasi rire toute la troupe; il disait qu'il ne voulait pas être monté si haut par un valet.

Mais Tabazan qui perdait patience, saute dessus et puis après l'étrangle. Morte la bête et morte le venin ; tu ne feras jamais ni mal ni bien [4].

[1] Il s'agit, je pense, du liseur de psaumes ou ministre qui accompagnait les condamnés au supplice.
[2] Allusion au goût des Savoyards pour ce genre de mets.
[3] C'était un nommé Chaffardon, veneur du duc de Savoie.
[4] Vaissia vegni Messieur de la Justice
 Et le cheuti que quemança de dire :

SECTION III. — CHANSONS HISTORIQUES. 321

La plupart des chansons en français postérieures à celles-ci leur empruntent soit des idées, soit même des expressions; mais

La Bravada, va cria Tabazan (a).
— Ouai sans failli, monsieur, zi vai de gran...
Tabazan vin an gran manifissance,
Et i leu fi à to la reverince;
I tenivé le sapé à la man :
Que venia-vo faré icé, Galan ?

— No vegnivon pai fare santa messa
A san Pirou, le pe yo de la villa,
A san Zarvai et poi à san Zarman ;
Ouai sans failli, Monsu le Tabazan.

— Passa devan, ze vo la dirai bella
Quan vo sari u sonzon de l'eitiella,
U bin petou y sara lou corbai.
Vade-vo pas qu'i vos attandon lai?

An vaiquia za onna terriblia tropa,
Lou vaide-vo lai qui son assamblia ora?
En vo mezan i santeron cro, cro;
Vo chouanti bin lé ravé u barbo.

I desivon : Santa Vierze Maria,
Qu'y vo plaisé de no avai pedia !
Tabazan di : La paciance me per,
Moda dansi onna allemande an l'er...

Vo devria bin avai de la vergogne
De me veni bailli tan de besogne,
Car ze m'an vai vo deveiti to nu,
Et vo farai à to montra le cu.

Y an avai yon qu'avai la barba rossa,
Que fi quasi rire tota la tropa;
Y desivé qu'i ne volive pas
Pè on valet citre tan yo monta.

Mai Tabazan que perdive paciance
Cheuta dessu, et poi-aprè l'eitranglle,
Mourta la béque et mourta le venin;
Te ne faré zamai ne ma, ne bin.

a C'était le bourreau.

elles insistent davantage sur le supplice infligé aux prisonniers; elles les nomment l'un après l'autre, et décrivent avec une complaisance goguenarde et barbare la figure de chacun d'eux, aux approches de la mort. Dans l'acharnement qu'elles mettent à insulter aux vaincus, et à flétrir leurs noms tour à tour, elles oublient presque de louer les vainqueurs; il n'en est aucun du moins, si ce n'est le bourreau, qui soit nommé dans les chansons contemporaines; ce n'est que beaucoup plus tard qu'ils reçurent cet honneur; encore ne le reçurent-ils pas tous ni selon ce qui leur était dû. Quelle plus grande preuve que les chansons populaires ne servent pas toujours à rectifier l'histoire ou du moins à la compléter ! « Les chansonniers de l'Escalade, dit l'auteur anonyme déjà cité[1], songent infiniment plus à mettre en relief la lâcheté, la perfidie des ennemis qu'à exalter les exploits des Gènevois, sans réfléchir que ce qu'on ôte de valeur aux vaincus est pris sur la gloire des vainqueurs...; et tant l'homme est toujours plus porté à médire et à maudire qu'à admirer et à bénir! » Cette remarque est la meilleure critique des chansons de l'Escalade; elle en pourrait être aussi la condamnation.

Lors du voyage en France du duc de Savoie, en 1599, le maréchal de Biron avait fait un traité contre Henri IV, son bienfaiteur et son roi, avec Charles-Emmanuel et Fuentès, gouverneur du Milanais. Si Biron eût assez vécu pour prendre part à l'exécution de ce traité, Genève ne se fût peut-être pas tirée d'affaire aussi aisément; mais quatre mois auparavant, Biron convaincu d'avoir trahi son roi, avait été arrêté, jugé, condamné à mort, et décapité à la Bastille le 31 juillet. Cette catastrophe ignominieuse fut l'objet de diverses chansons[2]. L'une d'elles, en forme de complainte, est le récit fait par Biron lui-même de sa mésaventure. Elle est sur l'air du *Cantique de sainte Marguerite*.

<blockquote>
Je vous prie, écoutés,

Messieurs, une chanson
</blockquote>

[1] Pag. 17.
[2] Mss. Maurepas, à l'année 1602

SECTION III. — CHANSONS HISTORIQUES.

Du pauvre malheureux
Maréchal de Biron,
Lequel, j'ose parler,
En estant homicide,
Le voilà prisonnier
Tenu dans la Bastille.

Par un lundy matin
Vins à Fontainebleau,
Pour y parler au roy,
Ignorant de l'assaut;
Lors j'aperçus de quoy
De toutes les menées
Qu'ils avoient à la fin
Hélas ! sur moy jettées.

Quand j'eus parlé au roy
Me pensant retirir [1],
Par Monsieur de Vitry
Je fus fait prisonnier,
Et fut mis avec moy
Le grand comte d'Auvergne [2]
Par Monsieur de Praslin,
Des Gardes capitaine.

La nuit, sans estre ensemble,
Nous fûmes enfermés,
Chacun dans une chambre,
Et sûrement gardés
Par Monsieur de Praslin,
Luy et sa compagnie,
Jusques au lendemain,
Les dix heures du matin.

[1] L'*r* final de *retirir* ne se prononçait pas.
[2] Charles de Valois, duc d'Angoulême, fils naturel de Charles IX et de Marie Touchet, condamné à une détention perpétuelle pour avoir conspiré contre Henri IV, mais rendu à la liberté par Louis XIII.

Le samedy matin,
Nous fûmes mis sur l'eau
Par Monsieur de Praslin
Tous deux dans un batteau.
Nous fûmes amenés
A Paris la grand'ville,
Nous voilà prisonniers
Tenus dans la Bastille.

Quand là dedans nous fûmes,
Et nous fort étonnés,
Car jamais nous ne sçûmes
Au roy du tout parler ;
Jusques à mes parens
Las ! qui m'abandonnèrent,
Quand ils sçurent ma mort,
Jusqu'à mon pauvre frère.

Biron fait prier Rosny d'exposer au roi son repentir, et de demander sa grâce. Rosny répond que :

Il ne faut plus parler
De Monsieur de Biron,
Car de mardy dernier....
Jugement est donné
De mort....

Alors Biron s'écrie, et c'est par là qu'il finit :

Or, adieu la Gascogne,
Païs où je suis né,
Adieu les braves hommes
Dont je suis estimé,
Et païs que j'ai vu.
La Bresse et la Savoye,
Où c'est que j'ay reçu
Sur mon corps maintes plaies.

SECTION III. — CHANSONS HISTORIQUES.

Tout dans cette chanson atteste son origine populaire. Les fautes de style et de rhythme n'y sont certainement pas de simples négligences; c'est tout le laisser-aller de la muse la plus naïve et la plus inexpérimentée. Il n'est pas douteux non plus qu'on ne l'ait chantée dans les rues, le roi n'y étant ni offensé, ni seulement blâmé, et la grâce qu'y sollicite le maréchal étant un aveu de sa culpabilité, quoique tardif.

A cette même époque, il se manifesta parmi les huguenots une sorte de recrudescence de chansons encouragées, sinon directement suscitées par la déconfiture à Genève, du duc de Savoie et de ses amis le pape et le roi d'Espagne. Le nombre en devint si considérable et le bruit si importun, que l'interdiction de ces petites pièces presque séditieuses fut prononcée à Fontainebleau dans une conférence du genre de celle sans doute où, deux ans auparavant, Mornay avait été si mal mené par le cardinal du Perron. Mais l'effet de cette mesure ne fut pas de longue durée, et Louis XIII régnait à peine que les chansons, non-seulement huguenotes, mais de toute nature, reflorissaient de plus belle. La reine-mère, Marie de Médicis, fut la première en butte à leurs traits satiriques. On lui faisait surtout la guerre de son obstination à soutenir Concini, malgré l'opinion publique qui le repoussait; on accusait celui-ci d'être son amant et on annonçait en ces termes les conséquences de cette liaison :

 Si la reine alloit avoir
 Un enfant dans le ventre
 Il seroit bien noir,
 Car il seroit d'encre.
 O guéridon
 Des guéridons,
 Dondaine.
 O guéridon
 Des guéridons,
 Dondon.

Après Concini, ce fut Luynes, et après celui-ci Richelieu. Mais comme il ne pouvait y avoir que du péril sans profit à chansonner le nouveau favori, qu'au contraire, on l'espérait du moins, il serait sans doute plus profitable et moins dangereux de l'attaquer à force ouverte, les plus grands seigneurs du royaume, après avoir lancé contre lui maints vaudevilles acérés, soulevèrent quelques provinces, aidèrent Marie de Médicis à s'évader du château de Blois où elle était reléguée, et mirent leurs troupes à sa disposition. Mais le même jour presque qui vit naître cette révolte la vit mourir ; elle expira à la *Drôlerie des Ponts-de-Cé*, où les troupes du roi taillèrent en pièces celles de la reine-mère.

Pour Richelieu, on ne sentit pas d'abord assez son despotisme pour qu'on cherchât à s'en venger par des chansons. En attendant, il excitait Louis XIII à continuer la guerre qui, chez les protestants, avait succédé aux chansons ; il leur enlevait la Rochelle (1628), dont ils avaient fait le boulevard du calvinisme, et il préparait au roi un retour triomphant dans sa capitale. La chanson qui suit, peut-être d'origine protestante, est le programme burlesque de cette cérémonie :

> Monsieur d'Uzès, grand capitaine [1],
> Et Brias [2], son lieutenant,
> Et Royans [3], le porte-Enseigne,
> Vive le roy !
> Menoient les badauds de Paris,
> Vive Louis !

[1] Le manuscrit de la Bibl. imp., porte « Monsieur Duret. » C'est, je crois, la bonne version. Charles Duret, connu sous le nom de président de Chevry, était colonel de son quartier. Voyez son *historiette*, dans Tallemant des Réaux.

[2] Il y a ici quelque erreur de nom. Les Brias étaient une famille des Pays-Bas, et ses membres étaient alors sujets du roi d'Espagne. Ce n'est que beaucoup plus tard qu'ils le sont devenus du roi de France.

[3] Philippe de la Trémouille, marquis de Royan. Il figure encore comme porte-enseigne de Duret dans une chanson du temps de la Fronde, citée plus loin.

Ils avoient des chausses rouges,
Des pourpoints de satin blanc,
Et de belles plumes aussy,
 Vive le roy !
Dessus leurs chapeaux gris,
 Vive Louis !

Dufrenoy, l'apoticaire,
Aide du sergent-major,
Portoit à l'arçon de sa selle,
 Vive le roy !
Sa seringue et son étuy,
 Vive Louis !

Et Renouard, son beau-frère,
Avoit de fort beaux habits,
Il n'osoit chier dans ses chausses,
 Vive le roy !
Car elles n'étoient pas à luy,
 Vive Louis !

Il survient une pluye
Qui les mit en désarroy,
Aussitôt Brias s'écrie :
 Vive le roy !
Adieu tous mes beaux habits,
 Vive Louis !

Marchoit devant la noblesse,
Monsieur de Husson, le fils,
Avecque son habit jaune,
 Vive le roy !
Chevauchant comme un marquis,
 Vive Louis !

Les bons pères jésuites
Firent de beaux chariots,
Les chevaux qui les menoient,
 Vive le roy !

> Sont aux boueux de Paris,
> Vive Louis !
>
> Le tout avecque licence
> De Messieurs les échevins,
> Qui n'ont pas grande science,
> Vive le roy !
> Et mal partagés d'esprit,
> Vive Louis !

C'est surtout à partir de 1630, c'est-à-dire de la *Journée des Dupes*, que Richelieu fut chansonné. Mais par les emprisonnements, l'exil et la mort, il s'était assez vengé de ceux qui alors avaient comploté sa ruine pour dédaigner provisoirement les outrages dont le poursuivaient quelques pamphlétaires aux abois. Il saurait bien les réduire au silence, dès qu'il le voudrait, et briser leurs plumes, comme il avait brisé leurs armes ; il n'y eût pas mis plus de scrupule. Sa nièce, madame de Combalet, partagea ses outrages ; mais on n'oserait citer en entier un seul des couplets où elle est attaquée, et où il est fait allusion, par exemple, à son commerce illégitime avec son oncle. Celui-ci d'ailleurs n'était si fort en butte à la haine des chansonniers que parce qu'il ne cessait guère de leur fournir des sujets de chansons. Quand il n'en était pas personnellement l'objet, c'étaient les victimes de ses vengeances, Gaston, les deux Marillac, Bassompierre, madame de Chevreuse, etc. ; ce qui ne veut pas dire, malgré l'intérêt qu'elles pouvaient inspirer, qu'elles fussent toujours plaintes, ni ménagées. Ainsi les frasques de madame de Chevreuse sont la matière de chansons assez gaies. On connaît le couplet qu'on fit sur elle, sur l'air de la *Belle Piémontaise*, quand elle s'enfuit de Tours en habit d'homme, pour passer en Espagne, couplet où on la fait ainsi parler à la Boissière, son écuyer :

> La Boissière, dis-moy,
> Vas-je pas bien en homme ?

— Vous chevauchez, ma foy,
Mieux que tant que nous sommes.
　　Elle est
　Au régiment des Gardes
　　Comme un cadet.

Au contraire, c'est une complainte dans le genre et sur le même air que celle du maréchal de Biron, qu'on a faite sur la mort du duc de Montmorency, décapité le 30 octobre 1632 ; c'en est une aussi que la chanson sur le supplice de Cinq-Mars et de Thou (1642). Ni l'une ni l'autre n'étaient de nature à porter ombrage au roi ni à son ministre, et se chantaient sans doute partout et librement [1]. En 1638, c'est la prise de Jean de Wert qui fait tourner toutes les têtes, et stimule les chansonniers. Ce général avait été fait prisonnier à la bataille de Rheinfelden avec trois autres généraux des Impériaux surpris dans leur camp par le duc de Weimar. Jean de Wert, malgré toutes ses instances pour rester en Allemagne, fut envoyé à Paris. On se rappela alors son invasion en Picardie (1636), avec une armée composée d'Allemands, de Hongrois, de Polonais, et de Croates, qui porta la terreur jusqu'aux portes d'Amiens, et de là jusque dans Paris. Le seul nom de Jean de Wert y devint même si terrible, qu'il ne fallait que le prononcer pour épouvanter les enfants [2]. A la première nouvelle de cette importante capture, « le peuple de Paris eut des transports de joie qu'il seroit difficile d'exprimer. La muse du Pont-Neuf célébra la sienne sur un air de trompette qui couroit alors ; elle y étaloit le triomphe des François, et disoit qu'ils avoient battu les Allemands et Jean de Wert. Elle contoit qu'ils avoient pris beaucoup de drapeaux, beaucoup d'étendards, et Jean de Wert ; qu'ils avoient pris

[1] Elles sont toutes deux dans la *Carybarie des artisans*, p. 24 et 97, de la nouvelle édition. J. Gay, 1862. On y trouve aussi celle du maréchal de Biron, p. 61.

[2] M^{lle} L'Héritier, dans le *Mercure galant*, de mai 1702, p. 74.

un tel nombre de prisonniers, et Jean de Wert. Enfin tous les couplets de cette muse du Savoyard, couplets qui étoient très-nombreux, finissoient tous par ce refrain, *et Jean de Wert*[1]. » Voici, en effet, une de ces chansons qui, sauf le refrain dont la formule indiquée ici n'était pas encore trouvée, justifie ce qu'on vient de dire de la joie un peu fanfaronne des Parisiens. Elle a pour titre : « Sur la prise de Jean de Wert et l'entière défaite de son armée. »

Voicy le jour, peuple françois,
Qu'il faut par excellence
Remercier le roy des roys
Du bonheur de la France,
D'avoir vaincu ce grand glouton,
Lequel disoit par son dicton :
Qu'à ce printemps (*bis*)
Paris seroit son élément.

Par plusieurs fois s'est efforcé
Montrer son imprudence,
Nos bons soldats l'ont repoussé,
Et mis en décadence ;
Donc nous tenons ce grand glouton,
Lequel disoit par son dicton :
Qu'à ce printemps (*bis*)
Paris seroit son élément.

Ce valeureux duc de Weimars,
Hardy comme un tonnerre,
A Jean de Wert de toutes parts
Il a livré la guerre.
Et fait prise de ce glouton,
Lequel disoit par son dicton :
Qu'à ce printemps (*bis*)
Paris seroit son élément.

[1] *Ibid.*, p. 76.

SECTION III. — CHANSONS HISTORIQUES. 331

On l'amène dedans Paris,
 La chose est très-certaine,
Où il aura pour son logis
 La Bastille ou Vincennes [1],
Semblablement trois généraux
De l'armée des Impériaux,
 Au déshonneur (*bis*)
De l'Espagne et de l'Empereur.

A Reinfelds, le premier combat
 Nous fut très-favorable,
Le second au duc de Weimars,
 La chose est véritable,
Car il a fait des prisonniers
Quantité de leurs bons guerriers,
 Et dans leur camp (*bis*)
A recours le duc de Rohan [2].

Il a pris sur les Impériaux
 Quarante-cinq cornettes.
Et gagné vingt et cinq drapeaux
 Dedans cette deffaite ;
Des colonels et officiers,
Beaucoup y tient de gens de pied,
 Et mêmement (*bis*)
Des prisonniers bien seize cent.

Pour en parler ouvertement,
 Jean de Wert, ton armée
En a été entièrement
 Pour certain dissipée,

[1] Il fut enfermé d'abord au château de Vincennes, et il n'eut bientôt d'autre prison que la capitale. Richelieu lui donna, dans son château de Conflans, une fête dont le duc d'Orléans fit lui-même les honneurs. La captivité de Jean de Wert dura quatre ans ; après quoi il fut échangé contre Horn, général suédois, fait prisonnier à la bataille de Nordlingen.

[2] Le duc de Rohan reçut à la bataille de Rheinfelden, une blessure dont il mourut peu de jours après. Mais, si la chanson dit vrai, il aurait été fait prisonnier par les Impériaux, et le duc de Weimar l'aurait tiré de leurs mains, en s'emparant de leur camp.

Et réservé les prisonniers
Où sont bon nombre d'officiers,
 Qui payeront (*bis*)
A nos soldats bonne rançon.

Jean de Wert s'est trop vanté
 D'envahir notre France,
Et nous, nous avons tôt jetté
 En bas son arrogance ;
Car nous sçavons de bonne part
Que ce grand duc de Weimart,
 Ce bon guerrier (*bis*)
A Jean de Wert pour prisonnier.

Sa Majesté, dans Saint-Germain,
 A reçu la nouvelle
De la victoire, pour certain,
 De ce prince fidelle,
Lequel en tête a combattu,
Et notre ennemy a battu
 Près de Reinfelds (*bis*)
Et s'est saisi de Jean de Wert.

Ce coup, bourgeois et habitans
 De nos villes et frontières,
Jean de Wert ne peut maintenant
 Plus vous être contraire.
Il est honteux comme un renard ;
Ce grand prince de Weimart,
 Pour le certain (*bis*),
Dedans ses lacs le tient fort bien.

Il n'avoit point d'autre désir
 Que par sa perfidie
Nos bons François faire périr,
 Témoin en Picardie,
Usant d'abord de cruauté ;
Mais la divine majesté
 Luy a rendu (*bis*)
Le salaire qui lui étoit dû,

Par les progrès victorieux
De nos guerriers fidèles,
Aurons, s'il plait au roy des cieux,
La paix universelle ;
Nous en rendrons très-humblement
Des louanges au tout-puissant,
Si désormais (*bis*)
Avons la paix pour jamais.

« Comme il y avoit, dans ces chansons, poursuit l'auteur que je viens de citer[1], une certaine naïveté grossière qui ne laissoit pas d'avoir quelque chose de réjouissant, la cour et la ville les chantèrent, et Jean de Wert et ses chansons étoient si à la mode qu'on ne parloit d'autre chose... Ce vaillant général, dont le nom avoit fait un bruit si éclatant, laissa en France une mémoire immortelle de sa prison, et l'on nomma le temps où elle étoit arrivée « le temps de Jean de Wert. » On nomma l'air de trompette dont je vous ai tantôt parlé, « l'air de Jean de Wert. »... Bien des gens d'esprit de la cour et de la ville firent après le pont-neuf diverses jolies chansons sur cet air, qui toutes avoient rapport à Jean de Wert, qui enfin a immortalisé son air aussi bien que lui, puisque, depuis son temps, il ne s'est point passé de dizaine d'années qu'on n'ait fait d'agréables chansons sur cet air. » On en fait même encore aujourd'hui.

La même année qui vit la prise de Jean de Wert, fut témoin de la naissance du Dauphin, depuis Louis XIV[2]. On avait si long-temps attendu cet héritier de la monarchie, on avait même si longtemps désespéré de le voir jamais naître, que ce fut à qui témoignerait avec le plus d'enthousiasme le bonheur d'avoir été si agréablement déçu. La ville de Paris, entre autres, célébra cet événement par des fêtes populaires et par un magnifique banquet à l'Hôtel de ville. Les chansonniers auraient pensé

[1] M^{lle} L'Héritier, *Mercure galant*, mai 1702, p. 76 et 81.
[2] Le 5 septembre 1638.

faillir à leur mission, s'ils s'étaient tus au milieu de l'allégresse générale, et l'un d'eux, l'un des plus malins j'imagine, ou des plus surpris de cette naissance, puisqu'il l'attribue « à l'entremise des prélats de toute l'Église, » nous a transmis dans la chanson suivante le récit des réjouissances qui eurent lieu à cette occasion.

> Nous avons un dauphin
> Le bonheur de la France ;
> Buvons, rions sans fin
> A l'heureuse naissance,
> Car Dieu nous l'a donné par l'entremise
> Des prélats de toute l'Église ;
> Nous lui verrons la barbe grise.
>
> Lorsque ce Dieudonné [1]
> Aura pris sa croissance,
> Il sera couronné
> Le plus grand roy de France ;
> L'Espagne, l'Empereur et l'Italie
> Le Croatte et le roy d'Hongrie,
> En mourront de peur et d'envie.
>
> La ville de Paris
> Se montra sans pareille
> En festins et en ris,
> Le monde y fit merveille ;
> Chacun de s'enivrer faisoit grand'gloire
> A sa santé, à sa mémoire,
> Aussi bien Jean que Grégoire.
>
> Au milieu du ruisseau
> Étoit la nappe mise,
> Et qui buvoit de l'eau
> Étoit mis en chemise.

[1] On fit des vœux, des prières et des processions pour avoir un dauphin ; il fut nommé Dieudonné, parce que l'on regardait comme un miracle que la reine devînt enceinte, après vingt-trois ans de stérilité. (Note du Ms.)

Ce n'étoit rien que jeux, feux et lanternes ;
Chacun couchoit dans les tavernes ;
Si je ne dis vray, qu'on me berne.

Ce qui fut bien plaisant,
Fut Monsieur de Ralière ;
Ce brave partisan
Fit faire une barrière
De douze à quinze muids, où tout le monde,
Étant assis à la ronde,
S'amusoit à tirer la bonde....

Au milieu du Pont-Neuf,
Près du cheval de bronze,
Depuis dix jusqu'à onze [1]
On fit un si grand feu qu'on eut peine
D'empêcher de brûler la Seine
Et sauver la Samaritaine.

Richelieu meurt quatre ans après la naissance du dauphin [2], aussitôt les vaudevilles et les chansons satiriques pleuvent sur sa tombe. La postérité s'ouvre pour lui par un concert plein de malédictions, où la muse sévère de l'histoire aurait peine à découvrir quelque chose de son respect pour les convenances et de son amour pour la vérité. — Richelieu, dit l'une de ces chansons,

Richelieu est dans l'enfer,
Favory de Lucifer,
Et dans ce lieu comme en France
On le traite d'Éminence.
Lampons, lampons,
Camarades, lampons.

Lucifer était allé au-devant de lui, et Caron, par considération pour un passager de si haute volée, l'avait reçu gratis dans sa

[1] Il manque, dans le manuscrit un vers à la suite de celui-là.
[2] Le 4 décembre 1642.

barque. Dès les faubourgs de l'enfer, Richelieu entend les tambours qui battent aux champs en son honneur. A peine est-il entré qu'il rencontre le cardinal d'Ancre. « Chauffez-vous, je vous prie, » lui dit ironiquement ce personnage. Le conseil était superflu, le cardinal n'ayant déjà que trop chaud. Arrivent Cinq-Mars et de Thou, par pure courtoisie sans doute, car ils font savoir à Richelieu qu'ils sont en purgatoire ; ce dont il enrage. Cependant il s'est bientôt familiarisé avec les hôtes de son nouveau séjour, et sa grande habitude des cours le porte naturellement à prendre sa place. Il se met donc à l'aise dans celle de Pluton. Malheureusement, poursuit le chansonnier,

> Et dans l'ardeur qui le presse,
> Prend Proserpine pour sa nièce.

Il en veut user envers cette dame comme il faisait, dit-on, avec madame de Combalet ; mais Proserpine l'arrête, et lui dit pudiquement :

> Ah ! que faites-vous icy,
> O grand Armand Duplessis ?
> Je suis dame Proserpine,
> Et non vostre concubine.
> Lampons, etc.

On connaît le rondeau fameux de Miron, maître des comptes :

> Il a passé, il a plié bagage, etc.

Selon Tallemant des Réaux, Louis XIII en fit la musique.
Une autre chanson sur le même sujet [1], en treize couplets de quatre vers de douze syllabes, sur le chant : « Je voudrois bien posséder, » est un panégyrique assez maussade, quoique vrai au

[1] Dans la *Caribarye des Artisans*, p. 117.

fond, de la vie et de la mort du terrible ministre. Aussi, l'auteur le met-il en paradis :

> L'espace de vingt ans a sa charge exercée,
> Et à cinquante-trois de ce monde a passé
> Dans l'autre, pour jouir un jour dedans les cieux
> De ce que l'Eternel promet aux bienheureux....
>
> Auparavant mourir, au Sauveur Jésus-Christ
> Il a recommandé son âme et son esprit,
> Implorant son secours avec la larme aux yeux
> Qu'à la fin de ses jours il lui donne les cieux.

« On a dit, en effet, qu'il estoit mort fort constant. Mais Bois-Robert dit que les deux dernières années de sa vie, le cardinal estoit devenu tout scrupuleux, et ne vouloit pas souffrir le moindre mot à double entente. Il ajoute que le curé de Saint-Eustache[1], à qui il en avoit parlé, ne luy avoit point dit que le cardinal fust mort si constamment qu'on l'avoit chanté[2]. M. de Chartres (*Lescot*) a dit plusieurs fois qu'il ne connoissoit pas le moindre péché à M. le cardinal. Par ma foy ! qui croira cela pourra bien croire autre chose[3]. »

La chanson sur la mort de Louis XIII, dont je vais donner quelques extraits, est intéressante par cette sorte de naïveté qu'on trouve dans les anciens noëls, et par des détails d'une bonhomie candide. On y dit entre autres que

> Dans son mal le plus violent
> Il[4] invoquoit Nostre-Dame,
> Qu'aux pieds de son cher enfant
> Il luy plut mettre son âme.

[1] Celui qui l'avait assisté à sa mort.
[2] Allusion probable à notre chanson.
[3] Tallemant des Réaux, *historiette* du Cardinal de Richelieu.
[4] Le roi.

Puis détourna son rideau
Pour envisager la Reyne,
Et du cristal de son eau
Il arrousa sa poitrine....

Après il fit ses adieux
Premièrement à la Reyne,
Avec les larmes aux yeux
Et d'une amour plus qu'humaine :

Adieu, mes beaux enfans,
Bénédiction je vous donne,
Je prie le Dieu tout-puissant
Qu'il garde votre couronne.....

Adieu, mon frère Gaston,
Adieu la Reyne d'Espagne
Elisabeth de Bourbon [1] ;
Dieu toujours vous accompagne.

Vous ferez mes baise-mains
A la Reyne d'Angleterre [2],
Que j'ayme au plus haut point
Que sçauroit faire un vray frère.

Faites aussi mes adieux
A madame de Savoye [3],
A qui en sortant de ces lieux
La paix en Jésus j'envoye.

Adieu, Marie de Bourbon,
Adieu, ma chère nièce [4],
Souvenez-vous de mon nom,
Mesme après votre jeunesse.

[1] Sœur de Louis XIII, mariée à Philippe IV.
[2] Autre sœur de Louis XIII, mariée à Charles I^{er}.
[3] Autre sœur de Louis XIII, mariée à Victor-Amédée.
[4] Aucune des filles de Gaston n'a porté ce nom, et il ne peut appartenir à aucun des enfants des sœurs du roi.

SECTION III. — CHANSONS HISTORIQUES.

> Adieu, princes et seigneurs,
> Adieu la cour et les dames,
> Ne versez plus tant de pleurs,
> Mais priez Dieu pour mon âme. Etc., etc.

Après des adieux si longs et si consciencieux, le roi fût mort de fatigue; la gravité de sa maladie lui épargna cette fin malhonnête, et il mourut, selon Dubois, un de ses valets de chambre, « avec des élévations continuelles qui faisòient connoistre évidemment un commerce d'amour entre Leurs Majestez divine et humaine. »

Il était à peine refroidi que Blot, « ce réprouvé de tant d'esprit, » comme l'appelle M. Paulin Paris, fit ces couplets qu'il présenta à Gaston :

> Un mort causoit nostre resjouissance,
> Les gens de bien vivoient en espérance ;
> Mais
> Je crains que sous la Régence
> On ne soit pis que jamais.

> On va disant que la reine est si bonne
> Qu'elle ne veut faire mal à personne,
> Mais
> Si l'estranger [1] en ordonne,
> Tout ira pis que jamais.

> Le cardinal est mort, je vous assure,
> O le grand mal pour la race future !
> Mais
> La présente, je vous jure,
> Ne s'en faschera jamais.

> Il a vescu de vie, et non commune,
> Qu'il a quitté plus tost que la fortune ;
> Mais
> Que deviendra sa pécune ?
> Ne la verrons-nous jamais ?

[1] Mazarin.

> S'il eust vescu, prince de haut mérite [1],
> Il s'en alloit renverser ta marmite ;
> Mais
> Donnons-lui de l'eau bénite
> Et qu'on n'en parle jamais.

Ce n'est pas là sans doute de la poésie de fabrique populaire ; mais elle la vaut bien.

Je ne quitterai pas le règne de Louis XIII, sans dire quelques mots des chansons qui furent faites contre certaines modes, dont le ridicule et l'extravagance excitaient à la fois les sarcasmes et la colère des chansonniers et des prédicateurs. Pour ceux-ci, les meilleurs y perdaient leur latin. Le père Garasse, entre autres, et le père André tonnaient contre elles du haut de la chaire, de toute la force de leurs poumons. Mais comme ils avaient tous deux de l'esprit, et qu'ils en usaient un peu indiscrètement, il arrivait qu'au lieu de faire perdre le goût de ces modes, ils encourageaient en quelque sorte à y persister par le plaisir qu'on avait à les leur entendre condamner avec tant d'enjouement. C'est ainsi qu'un jour, le père André, prêchant contre le luxe, apostrophait ainsi son auditoire : « Vous voylà, vous autres, poudrez comme des meuniers, et quand vous arriverez en enfer, les diables crieront : *A l'anneau, à l'anneau !* » Or, il faut savoir, pour entendre ceci, qu'environ dix ans avant cette saillie du bon père, un meunier avait gagé de passer par un de ces anneaux en fer, scellés dans le pavé, et destinés à retenir les bateaux. Le malheureux y fut pris. On n'osa pas limer l'anneau sans la permission du prévost des marchands, et celui-ci tarda tellement à venir qu'il fallut à l'autre un confesseur. « On en fit des tailles douces aux almanachs, et un an durant, dez qu'on voyoit un meusnier, on crioit : *A l'anneau, à l'anneau, meusnier !* On fit aussi un almanach de la farine des

[1] Gaston.

jeunes gens et des mouches des femmes, avec une chanson que voicy :

> Dieu, que la mouche a d'efficace !
> Que cet animal est charmant ?
> Le plus parfait ajustement
> Sans elle n'auroit pas de grâce.
>
> Si nous n'avons mouche sur nez,
> Adieu galans, adieu fleurettes ;
> Si nous n'avons mouche sur nez,
> Adieu galans enfarinez.
>
> Vous auriez beau estre frisée
> Par anneaux tombant sur le sein,
> Par un amoureux assassin
> Vous ne seriez guères prisée.
> Si, etc.
>
> Portez-en à l'œil, à la temple,
> Ayez-en le front chamarré,
> Et, sans craindre vostre curé,
> Portez-en jusques dans le temple ;
> Si, etc.
>
> Mais surtout soyez curieuse
> Et difficile au dernier point,
> Et gardez de n'en porter point
> Que de chez la bonne faiseuse.
> Si, etc.[1]

La *Caribarye des artisans*[2] donne tout entière la chanson des *Enfarinez*, dont Tallemant ne donne que trois couplets, et le texte de ces couplets ainsi que leur ordre ne sont pas les mêmes

[1] Tallemant des Réaux, *historiette* du P. André.
[2] Page 11. Elle est aussi dans les *Chansons du Savoyard*, lequel sans doute en est l'auteur.

que dans la *Caribarye*. En voici quelques-uns tirés de ce dernier recueil.

>Encor que le peuple murmure
>Que vous faites enchérir le pain,
>Suivant notre amoureux dessein,
>Enfarinez bien votre hure
>Car n'étant point enfarinez,
>Adieu l'amour de la coquette ;
>Si vous ne vous enfarinez,
>Vous n'aurez rien qu'un pied de nez.
>
>Bien qu'à vous voir passer l'on crie :
>Meunier à l'anneau, à l'anneau !
>Il ne faut point faire le veau,
>Ni vous fâcher que l'on en rie ;
>Car n'étant point enfarinez, etc.
>
>Quand vous auriez à triple étage
>Des canons [1] en pigeons patus,
>Et que vous auriez les vertus
>Des plus jolis en cajolage,
>Si vous ne vous enfarinez, etc,
>
>Bien qu'un critique profane
>Par un épithète vilain,
>Dise : il revient du moulin,
>Laissez un peu passer cet âne ;
>Soyez toujours enfarinez, etc.

Les victoires du grand Condé, celle de Rocroy qu'il remportait sur les Espagnols, le jour même où Louis XIII, près d'expirer, en avait le pressentiment ; celles de Fribourg et de Nordlingen, enfin celle de Lens qu'il gagna contre l'archiduc Léopold et qui amena la paix avec l'Allemagne, furent chantées tour à tour.

[1] Ornement adapté au bas des haut-de-chausses, froncé par le haut en s'élargissant beaucoup par le bas, comme le bouquet de plumes qui couvre les pattes des pigeons pattus.

dans des couplets naïvement et sincèrement apologétiques. Il n'en fut pas de même de l'échec du prince devant Lérida. On en fit une chanson satirique et l'auteur était Saint-Amant. Il ne s'en vanta pas, et il en dit ainsi la raison dans le treizième et dernier couplet de sa chanson :

> Celui qui a fait la chanson,
> N'oseroit pas dire son nom,
> Car il auroit les étrivières
> Laire la,
> Laire, lanlaire,
> Laire la,
> Laire, lanla.

Il les eut tout de même, et bien pis. Une note du manuscrit Maurepas, porte que Condé fit assassiner Saint-Amant sur le Pont-Neuf. Il ne faut pourtant pas prendre à la lettre ce mot d'*assassiner*; c'est bâtonner qu'il signifie. Condé avait observé les nuances.

XVI

Chansons sous la Fronde.

En 1648, la Fronde éclata avec accompagnement de chansons. La faveur de Mazarin, le désordre des finances, la création d'impôts vexatoire, l'*arrêt d'union*, l'arrestation du président Blancmesnil et du conseiller Broussel, les barricades, le siége de Paris par Condé, l'enlèvement du roi par Mazarin, le double départ de ce ministre et son double retour, tous les épisodes enfin sérieux ou burlesques d'une guerre digne à peine du nom de guerre civile, excitèrent tour à tour la malice et la fureur des pamphlétaires et des chansonniers, et les pièces qui sortaient de leur arsenal de sottises et d'injures sont innombrables. Quant

aux chansons proprement dites, loin d'être aussi considérables que le mot de Mazarin : « S'ils chantent, ils payeront, » pourrait le faire croire, elles se comptent au contraire. En effet, si l'on veut savoir, par exemple, à combien de chansons a donné lieu personnellement celui qui fut la cause et, comme on parle aujourd'hui, l'objectif de la Fronde, c'est-à-dire Mazarin, on est surpris de n'en trouver qu'une trentaine environ dans le Recueil au titre imposant où on les a rassemblées [1], et pas beaucoup plus ailleurs. Encore, celles du Recueil, comme le dit ce même titre, n'ont point été toutes chantées. Cependant elles ont à mes yeux cet avantage qu'à l'exception d'une seule peut-être que je citerai, et qui est de Blot, elles sont toutes d'origine et de facture vraiment populaires. Plusieurs d'entre elles ont été copiées et mêlées à d'autres dans les manuscrits Maurepas. J'en avertis ici une fois pour toutes, afin de n'avoir plus à le faire à chacune des chansons que je transcrirai. Les éclaircissements qu'elles pourront réclamer, je les porterai en notes ; autrement il me faudrait refaire pour la millième fois l'histoire d'un temps que chacun sait peut-être mieux que celle du sien propre.

Voici d'abord le récit circonstancié de l'érection des barricades, de la visite du Parlement au Palais-Royal et de la délivrance de Broussel.

> Ce fut une étrange rumeur,
> Lorsque Paris tout en fureur,
> S'émeut et se barricada,
> Alleluya.
>
> Sur les deux heures après dîné
> Dedans la ruë Saint-Honoré,
> Toutes les vitres l'on cassa,
> Alleluya.

[1] *Recueil général de toutes les chansons mazarinistes, et avec plusieurs autres qui n'ont point été chantées.* Paris, 1649, in-4º.

SECTION III. — CHANSONS HISTORIQUES.

Le mareschal de l'Hospital [1]
Fut sur le Pont-Neuf à cheval,
Afin d'y mettre le hola,
 Alleluya.

Un tas de faquins en émoy
Luy fit crier : Vive le roy,
Tant qu'à la fin il s'enrhuma,
 Alleluya.

Aussitôt le Grand-Maître y vint [2]
Suivy de braves plus de vingt,
Montés chacun sur un dada,
 Alleluya.

Mais pour faire l'arrogant
Et n'être pas trop complaisant,
Bien lui prit qu'il s'en retourna
 Alleluya.

Le coadjuteur de Paris
Disoit humblement : mes amis,
La reine a dit qu'elle viendra,
 Alleluya.

Le Chancelier [3] eut si grand'peur
Que pour échapper au malheur,
Plus d'une chandelle il voua,
 Alleluya.

[1] François de l'Hôpital, gouverneur de Paris.

[2] La Meilleraye, grand maître de l'artillerie.

[3] Séguier qui, pour avoir qualifié les séditieux de mutins, fut poursuivi par le peuple jusque dans l'hôtel d'O, lequel fut livré au pillage. « Fallu qui s'eaci, révérence parler, dans le privé, et que tous les seigneurs du rouay le vinssent requéri tous breneu. » (*Agréable conférence de deux paysans de Saint-Ouen*, etc., 1649-51.)

On vit passer le Parlement [1]
Qui s'en alloit tout bellement
Au Louvre dire : o Benigna,
 Alleluya.

Mais le peuple qui l'attendoit
Auprès de la Croix de Trahoit,
Le pressa tant qu'il retourna [2],
 Alleluya.

Ils dirent à Sa Majesté
Que Paris s'étoit révolté ;
Lors la reine s'humilia [3],
 Alleluya.

On vit Monsieur le Cardinal,
De rage que tout alloit mal,
Ronger les glands de son rabat,
 Alleluya.

On entendit toute la nuit,
Par la ville un étrange bruit
De courtauts criants : Qui va là ?
 Alleluya.

Chatillon se trouva surpris [4]
Lorsqu'en arrivant dans Paris,
Un corps de garde l'arrêta,
 Alleluya.

[1] Quand il alla à pied au Palais-Royal faire à la reine des remontrances.

[2] « Aucuns du peuple s'avancèrent vers M. le premier président (Molé), les uns disant qu'il falloit le garder pour ôtage jusqu'à ce qu'on eût rendu les prisonniers (Blancmesnil et Broussel), de telle sorte qu'ils les ramenassent et les leur fissent voir. Enfin la dernière proposition fut exécutée, et le Parlement retourna pêle-mêle, ceux qui étoient à la queue se trouvant à la tête, jusque dans le Palais-Royal. » (*Journal du Parlement.*)

[3] Elle ordonna en effet la mise en liberté des prisonniers.

[4] Le comte de Coligny, duc de Châtillon, qui mourut au château de Vincennes, le 9 février 1649, des suites d'une blessure reçue à l'attaque de Charenton,

Il leur dit, chapeau bas, ainsy :
Vive le roy, Brousselle aussy,
Et tel autre qu'il vous plaira,
 Alleluya.

Chacun veut avoir son portrait [1],
Pour mettre dans son cabinet
Parmi les arrêts qu'il y a,
 Alleluya.

Or, prions tous Notre Seigneur
Pour cet illustre Sénateur [2]
Dont à jamais on parlera,
 Alleluya.

Il y a certainement de l'esprit dans cette chanson, et elle est écrite avec facilité. J'en fais la remarque, parce que cette seconde qualité est moins commune qu'on ne pense dans toutes ces chansons. Je rencontre encore ici un refrain qui commençait seulement à être appliqué aux chansons profanes, c'est le refrain d'*Alleluya*. Il avait été jusqu'ici réservé aux Noëls ; il sera introduit désormais dans toute espèce de chansons avec autant d'irrévérence que d'abus. J'ai déjà parlé de l'emploi qu'en avait fait Bussy aux dépens de Louis XIV et de La Vallière. D'autres refrains n'ont pas moins de vogue ; ce sont les *Lampons*, les *Guéridons*, les *Léridas*, les *Jean-de Nivelle*, etc., lesquels le disputent aux *Jean de Wert*, mais ne les font pas abandonner. *Lampons* était un refrain de chanson à boire et d'aventurier, établi longtemps avant les autres. Il porte avec soi son origine et son explication. *Guéridon* tirait son nom d'une ronde dansante, comme le branle de la *torche*, pendant laquelle la torche était portée par un des danseurs, campé comme un guéridon au milieu de la salle. Tallemant rapporte [3] que madame Pilon dansait le

[1] Le portrait de Broussel.
[2] Broussel.
[3] *Historiette* de madame Pilon.

branle de la *torche*. « Elle dit que la torche ne lui manque jamais, à proprement parler, » et qu'elle est le guéridon de la compagnie. Tous ces noms qui ne furent d'abord que des refrains, devinrent appellatifs des chansons et des vaudevilles auxquels ils s'adaptèrent. C'est ainsi qu'un homme de la connaissance de Bois-Robert avait mis toute la Bible en guéridons. Enfin les *Léridas* datent de 1647, année dans laquelle le grand Condé assiégea et ne prit pas Lérida, et où, comme je l'ai dit, il fut chansonné pour cela.

Il est vraisemblable que les *Jean de Nivelle* furent chanson avant d'être refrain, et que cette chanson consacrait un fait qui s'est passé au xve siècle, et qui a donné lieu au proverbe : « Il ressemble au chien de Jean de Nivelle, qui s'en va quand on l'appelle. » Jean de Nivelle était fils aîné de Jean de Montmorency, sire de Nivelle, qui l'avait eu avec un autre fils, d'un premier lit. Montmorency s'était remarié ; ses deux fils le trouvèrent mauvais, se jetèrent de dépit dans le parti du comte de Charolais, et combattirent à Montlhéry contre leur roi légitime. Le père, irrité, somma vainement son fils aîné de rentrer dans le devoir. Pour le punir, il le déshérita, en le traitant de *chien*. Quoi qu'il en soit, les *Jean de Nivelle*, chanson d'abord, puis refrain, redevinrent chanson ou titre de chanson, tout comme *Lampons* et *Guéridon*. Quand Marie de Bretagne, qui fut la fameuse duchesse de Montbazon[2], épousa Hercule de Rohan, duc de Montbazon, voici le *Jean de Nivelle* qui courut :

> Un gros homme en son village
> S'est mis dans le cocuage ;
> C'est le duc de Montbazon.
> Il crut prendre une pucelle ;
> Qu'en dis-tu, Jean de Nivelle ?
> Tout le monde dit que non.

[1] Tallemant, *historiette* de madame de Montbazon, dans le *Commentaire* de M. Paulin Paris.

SECTION III. — CHANSONS HISTORIQUES.

Un autre refrain, cher aux chansonniers satiriques, consistait dans l'emploi d'un mot dont on redoublait en chantant la première syllabe; ainsi prononcée isolément, cette syllabe formait elle-même un mot, et ce mot était obscène. Tallemant[1] nous a conservé une chanson qui offre cette singularité. Elle courut, dit-il, par tout le royaume, et en fit faire quantité d'autres. Elle est contre la présidente Lescalopier, fort dévergondée et fort diffamée. Je renvoye à Tallemant ceux qui voudraient en savoir davantage.

Je reviens à mes chansons. La suivante est le récit d'un de ces burlesques épisodes qui se renouvelaient si souvent pendant le blocus de Paris. Tallemant l'a citée; mais sa version offre avec celle du manuscrit du Louvre que je vais donner, quelques différences dont j'indiquerai les principales.

> Lors ce grand capitaine,
> Monsieur de Montbazon[2]
> Conduisoit dans la plaine
> Un fort gros bataillon,
> Tout droit au bacq d'Asnières;
> Mais Saintot qui le vit[3],
> Luy fit tourner visière,
> A la rue Béthisy[4],
>
> Après prit sa rondache
> Le prince Guiméné[5]
> Disant à son bardache :
> Où mon frère est allé[6]?

[1] *Historiette* de la Présidente Lescalopier.
[2] Gouverneur de Paris.
[3] « Mais le guet qui le vit, » (TALL.)
[4] Où était l'hôtel Montbazon.
[5] Fils de M. de Montbazon, du premier lit, et frère de madame de Chevreuse. On l'accusait de poltronnerie et de sodomie.
[6] « Où est mon père allé? » (TALL.)

Il est allé en guerre [1]
Avec le duc d'Uzès ;
Sont sortis de la ville [1]
Par la porte Baudais.

Entendant cette allarme,
Monsieur de Marigny [2]
Alla crier aux armes
Au président Chevry [3],
Disant : mon capitaine,
Allons tout promptement,
Et prenons pour enseigne
Le marquis de Royant [4].

Ce grand foudre de guerre,
Le duc de Bouillon [5],
Etoit comme un tonnerre
Dedans son bataillon,
Composé de vingt hommes
Et de quatre tambours,
Criant : hélas ! nous sommes
A la fin de nos jours.

Le comte de Noailles [6]
Brillant comme un soleil [7].

[1] « Et ils s'en vont belle erre. » (TALL.)
C'est la bonne version.
[2] Frère de M. de Montbazon.
[3] Colonel de son quartier.
[4] « Deux veaux », dit Tallemant, parlant de lui et de Chivry.
[5] « Le comte de Bullion. » (TALL.)
Et en note : « Introducteur des Ambassadeurs. » Mais il s'agit bien ici, je crois, du duc de Bouillon, l'un des trois généraux de l'armée du Parlement, qui commandaient tour à tour sous les ordres du prince de Conti, généralissime.
[6] « Autre grand personnage ; c'est le père (François, comte de Noailles). Ce n'est pas qu'il ne fût brave ; mais c'étoit un sot homme. » (TALL.)
[7] « Brillant comme Phébus. » (TALL.)

Menoit à la bataille,
Gens en grand appareil [1],
Disant : qui veut me suivre ?
Et le gros Saint-Brisson [2],
Conduisoit, pour tout vivre
De l'avoine et du son.

Monsieur de Parabelle [3]
Gouverneur du Poitou,
Qui, depuis La Rochelle,
N'avoit point veu le loup,
Faisoit toujours merveilles ;
Aux Cravates et Hongrois [4]
Il coupa les oreilles,
Comme il fit aux Anglois.

J'ai annoncé tout à l'heure une chanson de Blot, la voici. Elle est une des meilleures de ce temps qui en a produit tant de mauvaises, et a servi de modèle à une des plus jolies de Sarrasin.

Que tu nous causes de tourment,
Faschcux Parlement ;
Que tes arrests
Sont ennemis de tous nos intérests !

[1] « Tous les enfants perdus. » (TALL.)
[2] Séguier de Saint-Brisson, prévôt de Paris. Il avait un valet de chambre nommé Lavoine, et l'on disait que sitôt qu'il était levé il demandoit l'*avoine*. Il y avait un vaudeville sur lui :

Je jure par le bœuf,
Le cheval du Pont-Neuf,
Et la place Dauphine,
Que le gros Saint-Brisson
Despense plus en son
Que Guillaume en farine.

[3] Henri de Beaudeau, comte de Parabère.
[4] Ils faisaient partie, ainsi que des Polonais, des troupes royales, et commettaient mille excès. (Voyez le *second Courrier de Paris, traduit en vers burlesques.*)

Le carnaval a perdu tous ses charmes ;
Tout est en armes,
Et les amours
Sont effrayez par le bruit des tambours.

La guerre va chasser l'amour
Ainsi que la Cour,
L'est de Paris;
La peur bannit et les jeux et les ris;
Adieu le bal, adieu les promenades,
Les sérénades,
Et les amours,
Sont, etc.

Mars est un fort mauvais galant,
Il est insolent,
Et la beauté
Perd tous ses droits auprès de sa fierté [1];
On ne sauroit accorder les trompettes
Et les fleurettes,
Car les amours,
Sont, etc.

Mars oste tous les revenus
A dame Venus;
Nos chères sœurs
N'ont à présent ni argent, ni douceurs;
L'on séduiroit pour un sac de farine [2]
La plus divine,
Car les amours
Sont, etc. [3]

[1] Le *Recueil des Chansons Mazarinistes*, p. 8, porte: « La Ferté; » ce qui n'a pas de sens.

[2] Marigny a dit :
La plus belle se contentoit
D'un simple boisseau de farine.

[3] Variante : Qui sont enfans veulent manger toujours.

SECTION III. — CHANSONS HISTORIQUES. 353

>Que de plaisir fait le blocus
> Aux pauvres cocus,
> Car désormais
> Ils n'auront plus chez eux tant de plumets ;
> Les cajoleurs, les diseurs de fleurettes
> Font leur retraite,
> Et les amours
> Ont déserté par le bruit des tambours. Etc., etc.

Je remarque que, dans toutes les chansons de la Fronde, il y en a bien peu où il ne soit pas question des maris dans les termes qu'on voit ici, et avec ce genre d'intérêt dont ils se fussent vraisemblablement bien passé.

XVII

Chansons sous Louis XIV.

Si plus j'avance, plus je ne sentais la nécessité d'abréger les citations, je ne tarirais pas sur les chansons, les vaudevilles, les épigrammes, les triolets contre Mazarin, la reine Anne, Condé, le Coadjuteur, le duc d'Orléans, madame de Chevreuse, Beaufort et tant d'autres, quand Paris était assiégé par Monsieur le Prince, et que, resserrés de plus en plus et réduits à l'impuissance d'agir, les Parisiens n'exhalaient plus qu'en paroles leur mauvaise humeur. C'est ce qui faisait dire à un poëte inconnu d'alors :

> Tandis que le prince nous bloque,
> Et prend bicoque sur bicoque,
> Et la rivière haut et bas
> Nous ne nous occupons qu'à faire,
> Au lieu de siéges, de combats,
> Des chansons sur lère, lan lère [1].

Sur la Conférence de Ruel en mars ; vers burlesques du Sr S., s. l. n. d. in-4°.

30.

Mais je n'en suis qu'à la moitié du siècle et j'ai hâte de voir la fin. Les cinquante dernières années de ce siècle ne sont pas sans doute moins fécondes en chansons que les premières, et pendant quelque temps encore les Besançon, les Marigny, les Blot continuent à en accroître le nombre, quoiqu'il ne soit pas plus aisé de découvrir celles qui leur appartiennent en propre. Mais, quand Mazarin mourut (1661), les chansonniers avaient déjà commencé à s'occuper un peu moins de lui, pour s'occuper un peu plus de Louis XIV et de sa cour. Il était dificile qu'il en fût autrement. Les amours de ce prince faisaient déjà quelque bruit; ce bruit devint du scandale, quand la duchesse de Navailles eut fait murer la porte dérobée par laquelle le roi s'introduisait dans l'appartement des filles d'honneur de sa mère. Sa passion pour Marie de Mancini y mit le comble. Il y a des chansons satiriques sur tout cela, et d'autant plus précises qu'elles ont pour auteurs des courtisans. Mazarin éloigna sa nièce trop aimable; Louis XIV épousa Marie-Thérèse d'Autriche. Autre sujet de chansons, mais sans aucune intention satirique. La disgrâce de Fouquet donna lieu à quelques-unes, satiriques d'abord, tant qu'il n'est qu'accusé, touchantes et pitoyables, quand il est condamné. Celles-ci sont les plus nombreuses. Il y en a sur l'incartade de l'ambassadeur d'Espagne, à Londres, qui, dans une cérémonie publique, avait voulu prendre le pas sur le comte d'Estrades, ambassadeur de France; il y en a sur l'insulte faite au duc de Créqui, notre ambassadeur à Rome, par la garde corse du pape Alexandre VII. Enfin, les premières conquêtes de Louis XIV, en Flandre, province dont il se rendit maître en trois semaines (1667); la première invasion de la Franche-Comté, soumise en un mois (1668); celle de la Hollande (1672), entreprise sous un prétexte spécieux et avec une violence inouïe, qui indigna l'Europe, qui provoqua contre la France la ligue de l'empereur Léopold, des rois d'Espagne et de Danemark, de la plupart des princes de l'empire et de l'électeur de Brandebourg, et qui fut suivie de l'évacuation précipitée de tout le pays, sauf Grave et Maëstricht; la

seconde conquête en six semaines de la Franche-Comté (1674), la victoire de Condé à Senef, celles de Turenne sur le Rhin suivies de la dévastation du Palatinat (1674); les nouvelles et brillantes campagnes du roi lui-même en Flandre, dont il prit en personne les principales villes; enfin les victoires maritimes de Duquesne (1676), qui terminèrent glorieusement une guerre si injustement commencée; tout cela, joint à la paix signée à Nimègue le 10 août 1678, aurait pu fournir assez de matériaux pour la composition d'une épopée, mais il n'en sortit que des chansons dont le nombre, qui était considérable, n'en compense pas la médiocrité, ni n'en atteste la popularité. A cet égard même, le règne de Louis XIII l'emporte sur celui de Louis XIV; il y eut alors plus d'esprit comme aussi plus de malice dans les chansons des chansonniers, probablement parce qu'il y avait un peu plus de liberté; car Louis XIII était médisant, et ce prince, d'ailleurs mélancolique et jaloux, entendait sans déplaisir médire de ses serviteurs et de ses amis. Tous les rois ont au moins une oreille ouverte aux malins propos; les rois absolus les ont toutes les deux.

Des conquêtes d'un autre genre furent aussi consacrées par des chansons, entre autres, celle du droit de régale (1682), droit presque toujours contesté aux rois par les papes, et qui fut l'objet de vifs débats entre Innocent XI et Louis XIV. Le pontife à la fin céda, mais non sans avoir été chansonné :

> Pourquoi, chagrine sainteté,
> Troubler notre monarque?
> Vous recevés de sa bonté
> Tous les jours quelques marques;
> Vous avez tort de tourmenter
> Le vainqueur de la terre,
> Car si le cocq vient à chanter,
> Il fera pleurer Pierre. Etc.

Dans une autre, œuvre d'une plume ultramontaine, on en-

gage le clergé à imiter les jésuites, qui prirent très-bien leur parti de la solution qu'avait reçue cette affaire :

> Prélats, abbés, préparés-vous
> A bien soutenir la régale ;
> Craignés peu le pape en courroux,
> Suivés La Chaise et sa cabale ;
> Le jésuite, entre nous, a cent fois plus d'attraits,
> Que le sacré palais.

La révocation de l'édit de Nantes ne délia pas la langue des chansonniers autant qu'elle aurait dû le faire, si l'on en eût alors mesuré, comme on l'a fait depuis, les conséquences désastreuses. Toutefois cet acte cruel d'un monarque tombé, pour ainsi dire, du libertinage des sens dans les scrupules d'une dévotion presque brutale, ne laissa pas d'être ressenti, et madame de Maintenon, à qui on avait tort, selon moi, de l'attribuer, fut en butte à quantité de chansons et vaudevilles où elle est traitée avec la dernière indignité. Ce n'est pas que le roi n'en ait aussi sa part, mais avec plus de réserve, soit que les chansonniers aient reculé devant leur propre audace, soit qu'ils aient eu pour Louis XIV cette pitié méprisante qu'on a pour les dupes et les faibles d'esprit. Pour le père La Chaise, il avait, comme on dit vulgairement, bon dos, et on lui a fait, dans toutes les chansons et avec plus de justice peut-être, la part aussi belle qu'à madame de Maintenon.

C'est alors qu'eut lieu, en Angleterre, la révolution de 1688, c'est-à-dire l'expulsion de Jacques II et l'élection de Guillaume son gendre, devenu ensuite l'âme de la ligue, dite *ligue d'Augsbourg*, contre la France. Louis reçut le roi détrôné à Saint-Germain, lui fournit une flotte, des soldats, de l'argent pour l'aider à reconquérir son royaume. Cependant, il envoya une armée en Alsace sous le commandement du dauphin, son fils, et une en Piémont, sous les ordres de Catinat. Et pendant qu'il faisait incendier pour la seconde fois le Palatinat (1689), que nos troupes

s'emparaient des trois électorats ecclésiastiques, que Luxembourg battait les Allemands à Fleurus, et Catinat le duc de Savoie à Staffarde (1690), Jacques II était vaincu à la Boyne, en Irlande, et revenait à Saint-Germain, où il se fixa, et mourut. Mais ses malheurs avaient intéressé les Français, et celui qu'on en regardait comme le principal auteur et qui en avait profité, Guillaume, prince d'Orange, fut chansonné sans merci, mais non sans esprit. Il en fut de même de Victor-Amédée, duc de Savoie, qui n'avait détrôné personne, mais qui avait pris parti dans la ligue, contre Louis XIV, quoiqu'il fût son neveu par son mariage avec Anne d'Orléans, la nièce de ce prince. Voici quelques couplets d'une chanson faite alors contre lui :

>Notre duc, mal à son aise,
>A senti plus chaud que braise
>Les boulets de Catinat ;
>Ramonés cy, ramonés là
> La, la, la,
>La cheminée du haut en bas.

>Pourquoi faisoit-il la guerre ?
>Il étoit, loin du tonnerre,
>Tranquille dans ses États ;
>Ramonés cy, etc.

>Hélas ! il est à la veille,
>Dans une guerre pareille,
>De perdre tout ce qu'il a ;
>Ramonés cy, etc.

>Grand Louis le débonnaire,
>Excusés un téméraire
>Qui mal à propos s'arma ;
>Ramonés cy, etc.

>Songez que vos cheminées,
>Ne seront plus ramonées,
>Si vous donnés des combats ;
>Ramonés cy, etc.

Une pareille chanson ne pouvait manquer d'être populaire, et le refrain en est resté.

Les siéges de Mons et de Namur furent l'occasion d'un redoublement de chansons contre le prince d'Orange, qu'on y représente comme assistant à la prise de ces villes, en simple spectateur, aussi impuissant qu'inhabile à l'empêcher. Ainsi, dans l'une, on lui dit :

> Ma foy, Nassau, Namur n'a mur,
> Ni double fort qui tienne,
> Louis, de son coup toujours sûr,
> Ordonne qu'on le prenne ;
> Luxembourg avec les François
> Forment une barrière
> Que tu n'oses ni ne sçaurois
> Forcer avec Bavière [1]....
>
> Guillaume est un grand conquérant,
> Sa prudence est extrême ;
> Jamais sans verd on ne le prend,
> Il voit tout par lui-même.
> Anglois, de ce roy vigilant,
> Vous devez tout attendre ;
> Louis ne prend rien à présent
> Qu'il ne le luy voye prendre.

Dans une autre qui a pour titre : « Entrevue du prince d'Orange avec sa femme, sur la prise de Namur, » la princesse s'informe d'abord de la santé de son époux, lui témoigne la crainte qu'il ne se fatigue trop, et le désir qu'elle a de savoir de lui comment il a laissé prendre Namur sans avoir combattu. Le prince s'excuse par des raisons comme celles-ci : « Qu'il avait son asthme, que le passage des rivières lui eût été malsain, que

[1] Maximilien-Emmanuel, électeur de Bavière, un des princes de la ligue.

d'ailleurs, il n'était pas le plus fort. « Mais il dit au onzième couplet :

> J'ay vû prendre Namur,
> J'en ay l'âme saisie ;
> Mais dans peu, à coup sûr,
> Elle sera reprie.
> Dans mon royaume
> Je retourne tout exprès,
> Pour chercher le moyen comme
> J'en chasserai les François.

Sa femme reprend :

> Avant de s'engager
> En semblable entreprise,
> Il faut bien vous purger ;
> Couchés-vous sans remise.
> Dormés, Guillaume ;
> Prenés-bien votre repos ;
> J'auray soin de nos royaumes,
> Ayés soin de votre peau.

Trois ans après, Namur fut reprise en effet. Sur quoi l'on fit ce simple couplet qui emporte la pièce :

> Grand roy, par ce revers sinistre,
> Tu vois combien sert un ministre.
> Laisse à Saint-Cyr la Maintenon ;
> Mets Pelletier [1] à la cuisine,
> Que Barbezieux [2] reste à Meudon,
> Que Beauvilliers [3] aille aux matines.

Ce siècle finit par la paix de Ryswick (1697). Louis la signa avec humeur, d'autant plus qu'il dut reconnaître le prince d'O-

[1] Contrôleur général.
[2] Fils de Louvois et ministre de la guerre.
[3] Gouverneur du duc de Bourgogne, et catholique rigide.

range, Guillaume III, pour roi d'Angleterre. Mais il n'y avait pas à reculer ; la France était épuisée, la détresse extrême, et la puissance de Louis XIV tellement ébranlée, malgré ses dernières victoires, qu'il ne put soutenir en Pologne le prince de Conti, son parent, élu roi de ce pays. Tout à coup on apprend que le roi d'Espagne est mort (1700), après avoir institué le duc d'Anjou pour son successeur. Cette nouvelle ranime l'ambition de Louis et lui rend toute son énergie. La guerre recommence, ici pour défendre, là pour attaquer les stipulations testamentaires de Charles II, et cette guerre inaugure le dix-huitième siècle.

Villeroy est mis à la tête de l'armée d'Italie L'amitié de Louis XIV pour cet ancien compagnon de sa jeunesse lui en célait l'incapacité, suffisamment constatée dans la campagne de Flandre en 1693-96, par une série de fautes grossières qui aboutirent à la reprise de Namur. Villeroy pensait peut-être réparer ses bévues de Flandre en Italie ; le prince Eugène ne lui en laissa pas le temps, et le fit prisonnier à Crémone, comme il se sauvait, dit-on, en chemise, par un aqueduc. Cet événement fut pour nos chansonniers une source intarissable de plaisanteries insultantes ; j'ose dire même que si Villeroy, au lieu d'être pris par Eugène, eût pris celui-ci, ils eussent montré moins de joie. On le haïssait fort, non pas tant parce qu'il était l'ami du roi que parce qu'il était un mauvais général et qu'il ne voulait pas en convenir. Mais peut-être ne s'en doutait-il pas lui-même. Il reçut donc le coup de pied de tout le monde, même celui de l'âne : car, dit une note marginale du manuscrit du Louvre :

> Et le cocher de Verthamont
> En fit de risibles chansons[1].

[1] « Le président de Vertamon avoit un cocher qui étoit la muse burlesque de ce temps-la (1702), et composoit d'abord une chanson sur chaque événement, laquelle se chantoit dans les rues et sur le Pont-Neuf. » (Note du Ms. du Louvre.)

SECTION III. — CHANSONS HISTORIQUES.

Peut-être même ce cocher est-il pour quelque chose dans une chanson dont les deux couplets qui suivent, le dernier du moins, rentrent dans son genre notoirement ordurier :

> Où donc est ce grand général,
> Que votre zèle vous emporte?
> Quoi ! sans habit et sans cheval,
> Sans vouloir passer par la porte,
> Verra-t-on un maréchal-duc
> Se sauver par un aqueduc ?
>
> Le prince Eugène et Commercy,
> Du haut de la tour de l'église,
> Et quelques chefs de leur party
> Ont observé votre chemise ;
> Chacun s'est écrié : Fy, fy !
> Le maréchal a c... au lit.

Un autre lui fait le même reproche, mais avec plus de politesse.

> Vous avez le sort d'un grand roy
> Qui fut pris à Pavie ;
> Voilà, ô brave Villeroy,
> L'honneur de votre vie.
> Être pris dans le même état,
> La gloire en est complette ;
> Mais il fut pris dans un combat,
> Et vous à la toilette.

On lui en fit enfin sur tous les airs : sur celui de *Robin turelure*, et sur ceux de *Lampons*, *Landerirette*, *la Bonne aventure*, *la Faridondaine*, etc.

Pendant ce temps-là, le duc de Bourgogne, petit-fils de Louis XIV, était repoussé de Flandre par Marlborough, quoique ce prince, à peu près dépourvu de tous talents militaires, eût au moins payé de courage dans cette circonstance. Les succès de Villars à Friedlingen et à Hœchstædt, et ceux de Tallard à Spire,

tempérèrent un peu la douleur causée par ces échecs. Mais elle fut bientôt aggravée par la défaite de Tallard à Hœchstædt (1704), c'est-à-dire là même où Villars avait été vainqueur l'année précédente. Là-dessus, on chansonna Tallard. Tous ces généraux étaient sûrs de ne trouver aucune grâce près des chansonniers, parce qu'on les tenait pour des créatures de madame de Maintenon, et la certitude qu'on croyait en avoir empêchait qu'on ne s'affligeât de leurs revers, comme l'eût prescrit le véritable patriotisme. Ce misérable sentiment n'a pas encore changé chez nous, quoique les prétextes en soient différents. Admirez la cruelle ironie de ces couplets :

> Le grand maréchal de Tallard
> Et le duc de Bavière
> Ont, par un surprenant hazard,
> Donné les étrivières
> Au prince Eugène, ce dit-on,
> La faridondaine,
> La faridondon,
> Et aux confédérés aussy,
> Biriby,
> A la façon de Barbary,
> Mon amy....

> Tallard que, dans tous ses exploits,
> La victoire accompagne,
> Se peut bien dire cette fois
> Vainqueur de l'Allemagne.
> Il peut écrire au grand Bourbon
> La faridondaine,
> La faridondon,
> Sire, *veni, vidi, vici,*
> Biriby, etc.

> L'homme immortel, le grand Bourbon,
> Étonné de sa gloire,
> A fait chanter le *Te Deum*
> Pour marquer sa victoire;

SECTION III. — CHANSONS HISTORIQUES.

 Et l'on dit dans chaque maison,
 La faridondaine,
 La faridondon,
 A Fontainebleau et à Marly,
 Biriby, etc.

 En France nous avons, dit-on,
 Des généraux d'élite ;
 Le lansquenet, le pharaon
 Font leur plus grand mérite ;
 Mais s'il faut combattre, non, non,
 La faridondaine,
 La faridondon,
 Aussi leurs lignes gardent-ils,
 Biriby, etc.

On régala Villeroy de chansons du même genre, lorsqu'il perdit la bataille de Ramillies (1706). Mais le mot d'une si exquise délicatesse que lui adressa Louis XIV, quand il reparut à Versailles, le consola sans doute de ce revers et des chansons qu'il lui attira. « Monsieur le maréchal, lui dit le roi, on n'est plus heureux à notre âge. »

 Villeroy voulant combattre,
 Car il est brave garçon,
 Est allé à la rencontre
 De Marborough, ce dit-on ;
 Et allons, ma tourlourette,
 Et allons, ma tourlouron.

 Est allé à la rencontre
 De Marborough, ce dit-on,
 Mais quant il fut en présence,
 Qu'il entendit le canon,
 Et allons, etc.
 Et allons, etc.

Mais quand il fut en présence,
Qu'il entendit le canon,
Il eut si grand'peur aux fesses
Qu'il fit tout sur ses talons ;
Et allons, etc.
Et allons, etc.

Il eut si grand'peur aux fesses
Qu'il fit tout sur ses talons ;
Chamillard, en diligence,
Luy envoya des torchons,
Et allons, etc.
Et allons, etc.

Chamillard, en diligence,
Lui envoya des torchons ;
— A la première aventure,
Munissés-vous de tampons ;
Et allons, etc.
Et allons, etc.

A la première aventure,
Munissés-vous de tampons ;
La France est trop épuisée
Pour fournir tant de torchons,
Et allons, etc.
Et allons, etc., etc.

Je suis bien tenté de reconnaître encore ici le fouet du cocher de Vertamon.

Les catastrophes (car dans ce moment de crise, toute bataille perdue en était une.) succédaient aux catastrophes, et n'étaient compensées par aucun succès. Vendôme est battu à Oudenarde par Eugène et Marlborough, et Lille prise sous les yeux même du duc de Bourgogne (1708). On accusa ce prince de l'avoir laissé prendre et même de s'être enfui ; puis sans respect pour sa qualité ni pour son caractère, on le déchira dans des couplets, dont les plus sanglants étaient l'œuvre même d'une personne de sa

famille. On trouve en effet dans les manuscrits Maurepas une chanson de la duchesse de Bourbon, fille du roi, contre le duc de Bourgogne. Ce seul couplet fera juger du reste :

> Qui l'auroit cru, qu'en diligence
> La France
> Vit fuir ce Bourguignon,
> Tremblant au seul bruit du canon,
> Et de frayeur vuidant sa pance ?
> Qui l'auroit cru ? etc.

Cet autre couplet est peut-être de l'auteur de la chanson contre le maréchal de Tallard, après sa défaite à Hœchstædt :

> Du duc de Bourgogne à César,
> Malgré les beaux vers de Nangard[1],
> Chacun connoît la différence,
> Car César vint, vit et vainquit,
> Et, pour le bonheur de la France,
> Bourgogne vint, vit et s'enfuit.

Tant de désastres firent fléchir l'orgueil de Louis. Il demanda la paix ; on voulut bien la lui accorder, mais à des conditions humiliantes, et partant inacceptables. Il la demanda de nouveau, en cédant sur quelques points qu'il avait repoussés d'abord ; on répondit qu'il était trop tard, et aux premières conditions on en ajouta de plus humiliantes encore. On voulait entre autres qu'il se joignît aux alliés pour faire la guerre à son petit-fils et qu'il les aidât à le précipiter du trône d'Espagne. « Puisqu'il faut faire la guerre, dit alors le vieux monarque, j'aime mieux la faire à mes ennemis qu'à mes enfants. » En attendant qu'il s'y préparât, les chansons, comme on dit, allaient leur train. On en faisait contre madame de Maintenon, contre les ministres,

[1] Poëte qui m'est tout à fait inconnu, malgré ses beaux vers.

surtout contre Chamillard ; on en faisait aussi (et cela est honteux à dire) contre la duchesse de Bourgogne, parce qu'elle défendait son mari de l'imputation de lâcheté; on en fit sur les rentes de l'Hôtel de Ville qui étaient mal payées, sur l'agio des billets d'État; sur l'imposition du dixième, etc. Enfin, Villars perd en Flandre la bataille de Malplaquet (1709), tandis que Philippe V, après la défaite de Saragosse, est obligé pour la seconde fois de quitter Madrid ; les deux monarchies, celle du petit-fils et de l'aïeul, courent un péril égal; c'est pour nos chansonniers le moment, ou il n'en sera jamais, de relever les courages par des chansons. Villars, à Malplaquet, s'était battu comme un lion ; il y avait même reçu une blessure assez grave pour qu'on pût imputer à cet accident la perte de la bataille. On le disait du moins dans des chansons qui ne nous sont point parvenues, et que Villars fut accusé d'avoir commandées. Voici comment un des chansonniers cité plus haut, se moque de cette excuse :

>A Malplaquet il fut capot,
>Et ne put pas dire un seul mot,
> Landerirette,
>A Broglie non plus qu'à Nangis,
> Landeriri.

>La gauche avoit abandonné,
>Et sa retraite médité,
> Landerirette,
>Avant qu'aucun coup il sentît,
> Landeriri.

>Il a fait faire des chansons
>Qui disent que le fanfaron,
> Landerirette,
>Sans sa blessure eût tout détruit,
> Landeriri.

Mais le monde n'ignore pas
Qu'à Dorante [1] il ne cède pas,
 Landerirette,
Quand il est question de mentir,
 Landeriri.

Connétable nous le verrons,
Car on croit à ces fanfarons,
 Landerirette,
Dans ce maudit pays-cy,
 Landeriri.

Aussi, quand Villars, dont les grands airs n'empêchaient pas Louis XIV de discerner le mérite, fut mis à la tête de l'armée, dans la campagne de 1711, ce fut un déchaînement de chansons contre lui, tel, que pas un des généraux le plus mal famés de ce temps-là, non pas même Villeroy, n'en occasionna de pareil. On l'y accusait de lâcheté, de vols, de mensonges, « de haine pour les gens d'honneur. » On ne dirait pas mieux d'un chef de brigands. Villars gagne la bataille de Denain (1712); il bat le prince Eugène, fait prisonnier Albemarle, général de l'armée hollandaise, et sauve la France. Il ne fallait rien moins que cette victoire pour ouvrir les yeux aux courtisans les plus aveuglés et leur faire oublier leurs haines personnelles, en présence du danger auquel la France venait d'échapper. On changea donc de gamme; on exalta Villars autant qu'on l'avait abaissé, et tous les traits que les chansonniers tenaient en réserve furent décochés contre le prince Eugène. Par exemple, on le fait parler ainsi, s'adressant à Villars avant la bataille :

Que prétends-tu faire à Denain?
 Dis-moy, cher capitaine,
Il faut te lever plus matin,
 Pour entrer dans la plaine.

[1] Personnage du *Menteur*.

> Je te promets un merle blanc,
> Si tu forces ma garde ;
> J'ay mis dans mon retranchement
> Un très-bon sauvegarde.

Villars force les retranchements, pénètre dans la plaine, chasse Albemarle, le fait prisonnier ainsi que quantité d'officiers, et répond :

> Ah ! je le tiens ce merle blanc
> Que m'a promis Eugène ;
> J'ay forcé son retranchement,
> Me voylà dans la plaine.
> Albemarle est mon prisonnier,
> Son armée est défaite ;
> J'ay pris quatre cens officiers ;
> La victoire est complette.

La justice qu'on rendit à Villars ne fut pas moins complète. Cette chanson, qui est assez longue, en témoigne, et le style indique qu'elle est de source populaire. La suivante, qui est aussi contre le prince Eugène, est d'une source plus distinguée, mais je ne doute pas qu'elle n'ait eu les honneurs de la popularité. On y raconte en partie la vie du général.

> Un général d'importance,
> Croïoit les François des sots,
> Et que de francs Ostrogots
> A leur gré menoient la France ;
> Je ne diray pas son nom,
> Il n'est pas si grand qu'on pense ;
> Je ne diray pas son nom,
> Mais écoutés ma chanson.

> Autrefois un bénéfice,
> Seul objet de ses soupirs,
> Auroit borné ses désirs ;
> Il étoit né pour l'office.

Je ne diray pas son nom,
Qui ne le sait est novice ;
Je ne, etc.

Il sembloit de la victoire
Avoir fixé la faveur,
Il marchoit avec honneur
Vers le temple de la gloire ;
Je ne diray pas son nom,
Il voit ternir sa mémoire ;
Je ne, etc.

Le refus d'une abbaye
Luy fit quitter le collet,
Il embrassa le mousquet,
Plein de rage et de furie [1].
Je ne diray pas son nom,
Il est traitre à sa patrie [2],
Je ne, etc.

Il avoit pris à la France
Lille, Bouchain et Doüay,
Béthune, Aire, Gand et Tournay,
Et maints forts de conséquence.
Je ne diray pas son nom,
Il agissoit par vengeance ;
Je ne, etc.

Pour abréger son histoire,
Et passer sur maints exploits,
Naguère en Flandre il étoit
Triomphant et plein de gloire.

[1] Quoique ayant quitté le collet, il était encore abbé de Savoie, quand il demanda un régiment au roi Louis XIV. N'ayant pu l'obtenir, il passa au service de l'empereur. Le roi, quand il l'apprit, dit à ses courtisans : « Ne trouvez-vous pas que j'ai fait là une grande perte? » Il ne le trouva que trop lui-même à ses dépens.

[2] Parce qu'il était né à Paris, d'Eugène-Maurice, comte de Soissons, et d'Olympe Mancini ; mais il était petit-fils de Charles-Emmanuel I*er*, duc de Savoie.

Je ne diray pas son nom,
Il comptoit sur la victoire ;
Je ne, etc.

Il vouloit de la Champagne
Venir goûter le bon vin,
Et sous un heureux destin
Il avançoit sa campagne.
Je ne diray pas son nom,
Il aime trop l'Allemagne ;
Je ne, etc.

Presque au bout de sa carrière,
Un guerrier prudent et fin,
Arrestant ce spadassin,
Luy fit tourner le derrière.
Je ne diray pas son nom,
Qu'il est en belle litière !
Je ne, etc., etc.

Je ne citerai que pour mémoire nombre de chansons sur la constitution *Unigenitus*, sur les jansénistes et les jésuites, contre le père Le Tellier, contre le Parlement qui « s'étoit laissé prendre, y dit-on, dans les filets de ce Père ; » sur l'expulsion nocturne des religieuses de Port-Royal par d'Argenson, qu'elles appellent « vicaire de Satan ; » enfin sur la paix d'Utrecht.

Cependant, avant d'entrer dans le dix-huitième siècle, je ne puis me défendre de rapporter encore une chanson satirique contre Bossuet. Elle porte, dans le manuscrit Maurepas, la date de 1699. On y dénonce avec plus d'ironie peut-être que de véritable méchanceté, la haine de l'illustre prélat pour la contradiction, la dureté de son âme, et la guerre qu'il fit à l'archevêque de Cambrai et à madame Guyon sur leur doctrine de l'amour pur.

Meaux est un très-grand esprit,
Et plein de littérature,
Mais quand on le contredit,
 Turelure,

Il a l'âme un peu trop dure,
 Robin turelure.

Si quelquefois il dit vray,
Il se peut, par aventure,
Mais il ne veut de Cambray,
 Turelure,
Que voir la déconfiture,
 Robin, etc.

Il a fait en vray tiran
A la Guyon une injure,
Disant que dans des momens,
 Turelure,
Elle a la parole impure,
 Robin turelure.

Moïse et saint Paul par lui,
Ont eu de la tablature,
Pour avoir comme aujourd'hui,
 Turelure,
Outre passé la nature,
 Robin, etc.

Aimer Dieu sans intérêt,
C'est pécher contre nature;
La charité lui déplaît,
 Turelure,
Tant sa flâme est toute pure,
 Robin, etc.

Il existe aussi des chansons sur les amours de Bossuet et sur son prétendu mariage secret avec mademoiselle de Moléon; je me rappelle du moins en avoir lu quelque part. Quand un homme comme Bossuet était en butte à de pareilles attaques, on doit croire que les chansonniers y mettaient encore moins de façon, lorsqu'il s'agissait de ces prélats mondains qui, à aucun égard, ne méritaient d'entrer en comparaison avec lui. J'ai

trouvé en effet dans nos manuscrits nombre de couplets qui les concernent ; mais les auteurs de ces couplets semblent avoir pris à tâche d'en rendre ici la transcription impossible.

Il me resterait peut-être à citer quelques-uns des couplets composés à l'occasion de la mort de Louis XIV ; mais j'avoue n'en avoir pas le courage. Cela n'est français ni par l'esprit ni par le style, et ne ferait pas même honneur au cocher de Vertamon. Il y a aussi des chansons sur le même sujet ; elles ne valent guère mieux que les couplets ; les outrages y sont puisés au même vocabulaire, et elles ont toutes les refrains les plus gais. Une seule, quoique extrêmement malicieuse, peut être exceptée de la proscription.

Les uns le nomment Louis le Grand,
Et d'autres Louis le Tirant,
Louis Banqueroutier, Louis l'Injuste,
(Et c'est raisonner assez juste),
Car n'eut d'autre raison jamais :
Qu'Il faut, Nous voulons, Il nous plaît....

Ce prince ayant régné longtemps,
Malgré nous et malgré nos dents,
Fut attaqué de maladie
Qui menaçoit beaucoup sa vie ;
Il regarda venir la mort
Tout comme fait un esprit fort...

On fit venir des médecins,
Mais soit qu'ils n'y connussent rien,
Ou que, par esprit de prudence,
Voulant en délivrer la France,
Ils l'ont mis dans le monument,
A notre grand contentement.

Aussitôt son trépassement,
On l'ouvrit d'un grand ferrement ;

On ne luy trouva point d'entrailles,
Son cœur étoit pierre de taille,
Son esprit étoit très-gâté,
Et tout le reste cangrené.

Avec la Constitution
Son cœur, enfermé dans le plomb,
Fut envoyé chez les jésuites,
Par un beau trait de politique.
De droit il leur appartenoit,
Puisque personne n'en vouloit.

Sitôt qu'il fut enseveli,
On le porta à Saint-Denys,
Sans pompe, sans magnificence,
Afin d'épargner la dépense;
Car à son fils il n'a laissé
Que de quoy le faire enterrer. Etc., etc.

J'ai cherché en vain sous ce règne et sous le précédent des chansons de soldats; je n'en ai pu trouver aucune dont on puisse garantir l'authenticité originelle. Celles qu'on rencontre, quelque incorrectes qu'elles soient, portent la marque de faiseurs de profession, c'est-à-dire de gens ayant plus de méchanceté que de malice, ou ce qui revient au même, plus de l'esprit du courtisan que de celui du soldat. Il ne serait sans doute pas sans intérêt de rechercher la cause de cette rareté des chansons militaires sous ces deux règnes; mais cette recherche me mènerait trop loin. Je passe aux chansons de la Régence.

XVIII

Chansons sous la régence de Philippe d'Orléans.

Pendant quelque temps encore, elles ne furent que la continuation de celles du règne de Louis XIV, et eurent pour victimes les

hommes employés par ce prince, qui étaient restés aux affaires et qui s'efforçaient d'y faire prévaloir sa politique. Le Régent, parce qu'il employait ces mêmes hommes, fut naturellement enveloppé dans les satires dirigées contre eux, et, comme il n'avait pas lui-même une très-bonne réputation, il devint tout à coup un des principaux points de mire des chansonniers, lui et les princesses ses filles. On commença toutefois par lui supposer de bonnes intentions. On disait, Louis XIV n'étant peut-être pas encore mort :

> Orléans va venir
> Tout prêt à faire plaisir
> Au peuple.

Un autre, qui avait sans doute la même bonne opinion, mais dont l'indulgence a je ne sais quoi de brutal, ajoutait :

> De l'État idole inutile,
> Tu n'es plus qu'un père imbécille,
> Et plus qu'un oncle détesté.
> Mais pour un donneur du breuvage[1],
> Tu ne sçaurois l'avoir été,
> Car il y faut plus de courage.

Mais dès le mois d'octobre, c'est-à-dire au lendemain de cet événement, c'était autre chose, on le respectait bien encore, mais on le suspectait. Que dis-je? on l'inculpait hautement.

> Je respecte la Régence,
> Mais, dans mon petit cerviau,
> Je m'imagine la France
> Sous l'emblème d'un tonniau.
>
> De cette pauvre futaille
> Le Régent tire sans fin,
> Tandis qu'au fausset Noaille
> Escamote un pot de vin. Etc., etc.

[1] Du breuvage qui empoisonna soi-disant le duc et la duchesse de Bourgogne.

SECTION III. — CHANSONS HISTORIQUES.

Cette comparaison de la France à un tonneau me ferait croire que cette pièce vient d'un ivrogne, peut-être même d'un convive aux soupers du Régent. Il en est de même de cette autre :

> Le Régent fuira la crapule,
> Les chimistes et les devins,
> De sa fille aura des scrupules,
> Quand je cesserai d'aimer le vin.

Cette fille était, comme on sait, la duchesse de Berry. On sait aussi les bruits qui couraient sur les relations incestueuses du père avec la fille ; les chansonniers exploitèrent ces bruits largement. Il semble pourtant que la duchesse de Berry leur fournit assez de raisons valables de la diffamer pour qu'ils se crussent dispensés de s'appesantir sur celle-là. En effet, cette princesse ayant fait, en 1717, une maladie qu'on croyait être un accouchement, on chanta ses relevailles, sans mêler à ces chansons le nom du Régent. Mais elle n'y gagna pas grand'chose, témoin ces couplets :

> La sage-femme on appela,
> Aussitôt elle s'écria :
> O reguingué,
> O lon lan la !
> Princesse, que vous êtes habile
> D'avoir si tôt fait une fille !

> La mère est de bonne maison,
> Elle est du vrai sang de Bourbon ;
> O reguingué,
> O lon lan la !
> Mais on en ignore le père,
> Car ils étoient trop à le faire.

> Depuis la mort de son mary,
> Cet aimable duc de Berry,

> O reguingué,
> O lon lan la !
> Pour ne point éteindre sa race,
> Elle épouse la populace.

Mais laissons là ces turpitudes. Aussi bien, je ne vois pas ce qu'elles ont de *national*, encore qu'elles aient pu être populaires.

Dès le début de la Régence, le duc d'Orléans avait substitué aux ministères des conseils délibératifs ; ni ces conseils, ni le peuple ne comprirent qu'il y avait là une sorte d'élément représentatif introduit dans la monarchie absolue. On chansonna les conseils et les conseillers, principalement le duc de Noailles, président du conseil des finances. On chansonna la chambre de justice qui avait fait rendre gorge aux traitants ; on chansonna les réductions opérées dans l'armée ; on chansonna tout cela et bien d'autres choses encore avec aussi peu de raison que de reconnaissance.

En 1717, des lettres patentes autorisèrent en faveur de Law la création d'une compagnie dite *Compagnie d'occident* ou *Indes occidentales*, ou plus simplement *Compagnie du Mississipi*, pour donner, dit naïvement le manuscrit, « un débouché aux billets d'État. » Un chansonnier qui n'était dupe ni de l'affaire, ni du personnage qui était à la tête, la célébra aussitôt sur l'air de *Landerirette* :

> Célébrons l'établissement
> De la compagnie d'Occident,
> Landerirette,
> Dite autrement Mississipi,
> Landeriri.
>
> Pour lui donner plus de crédit,
> On met à sa tête un proscrit[1],
> Landerirette,

[1] Law fut forcé, dit-on, de quitter son pays, à la suite d'un duel.

Qu'on voulut pendre en son païs,
　　Landeriri.

L'affaire marcha d'abord assez bien, et peut-être qu'abandonnée à la seule direction de Law, elle eût prospéré. Mais l'avidité des spéculateurs, en tête desquels figuraient tous les princes du sang, entraîna Law, désireux de les satisfaire, dans des mesures qui aboutirent à la ruine complète du pays. Jusque-là, la confiance qu'on avait en lui était telle que la hausse des actions de la Compagnie dépassa bientôt le pair, et excita dans toutes les classes la fièvre de l'agiotage. La rue Vivienne, siége de la Compagnie, et la rue Quincampoix, alors habitée par les banquiers et les gens d'affaires, devinrent le rendez-vous de tous les spéculateurs. On ne parlait que des fortunes énormes qui s'y faisaient, comme s'il eût été impossible qu'il s'y fît autre chose. La Banque royale de son côté augmentait son papier, et ses billets qui n'atteignaient que 110 millions à la fin de 1718, s'élevaient à un milliard au mois de décembre 1719. En sorte qu'on eut raison de dire, parlant de Law :

　　　　Ce Midas incomparable,
　　　　Sans soufflets et sans fourneaux,
　　　　Sçait convertir les métaux
　　　　Par un secret admirable ;
　　　　C'est un fait des plus certains,
　　　　Il faut qu'il se donne au diable,
　　　　C'est un fait des plus certains ;
　　　　Tout devient or en ses mains.

　　　　Avec une seule rame
　　　　De papier tout dentellé,
　　　　Encor plus prétintaillé
　　　　Que la jupe d'une femme,
　　　　Il vient d'acquitter l'État ;
　　　　Pour moi, ce coup-là me charme,
　　　　Il vient d'acquitter l'État
　　　　Du plus grand des potentats.

Law triomphait. Le Régent le nomma contrôleur général, le 5 janvier 1720. Le Parlement ayant fait entendre sa voix chagrine à cette occasion, fut, ainsi que le chancelier d'Aguesseau, exilé à Pontoise, où les chansons les suivirent, si elles ne les consolèrent.

> Le Parlement est à Pontoise,
> Sur Oise,
> Par ordre du Régent.
> Il leur a pris tout leur argent,
> A présent il leur cherche noise.
> Le Parlement est à Pontoise,
> Sur Oise.

Mais l'engouement sur le *Système* dura peu, trois mois environ. En février 1720, la panique se déclara, et les actions de la Banque fléchirent brusquement de 20 mille francs à 15 mille. Ce fut, pour parler le langage de la finance, le commencement de la débâcle. On sait quelle en fut la fin. Law dut donner sa démission de contrôleur général et quitter la France. Les malédictions le poursuivirent dans sa fuite et aussi les chansons.

Pendant ce temps-là, le duc de La Force qui s'était enrichi dans le commerce des actions, s'imagina de faire celui de l'épicerie. Pour un grand seigneur, l'idée était au moins originale ; l'événement montra qu'elle n'était pas heureuse. La communauté des épiciers fit un procès au noble intrus ; le Parlement le condamna avec ignominie ; le peuple le chansonna :

> Or, écoutés, petits et grands,
> Nos seigneurs étant sur les bans
> Pour condamner le monopole....

On interroge d'abord les complices du duc :

> Ensuite on fit entrer Caumont
> Auquel on demanda son nom,

S'il est parent ou domestique
De cette troupe magnifique
De crocheteurs et de commis ;
Même s'il est de leurs amis.

Mais Nonpar ayant dit que non,
La cour lui demanda raison
D'avoir promis de grosses sommes,
Afin qu'on lui livràt des hommes
Pour envoyer bien loin d'icy
Habiter le Mississipi.

Caumont dit sans se déferrer :
— Messieurs, il faut vous déclarer
Que si vous punissés le crime,
Vous aurés plus d'une victime.
Plusieurs confrères que je voy,
En ont usé comme moy....

Puis la cour le fit retirer
Et se mit à délibérer
Disant :....

L'admonester ne suffit pas,
Caumont n'en feroit aucun cas ;
Mais pour punir son avarice,
Il faut confisquer son épice,
Ses mirabolans et son zin,
En un mot tout son magazin. Etc.

———

Le duc de La Force,
Marchand de savon,
N'aura que l'écorce
D'un aussy grand nom.
Tout le long de la rivière,
Chez les Augustins[1],

[1] Le duc y avait en dépôt pour plus d'un million de marchandises, et si l'on en croit Barbier (*Journal*, février 1721), « le maréchal d'Estrées, le

A fait pour les lavandières
Un grand magazin.

Il a, sans reproche,
Aussy pris le soin
De fournir les cloches
De fort bon vieux oingt ;
Partout on le trouve digne
Que les magistrats
Changent son manteau d'hermine
En un tablier gras. Etc., etc.

Rappelé à Paris après la chute de Law, le Parlement ne s'était pas encore mis en route qu'on lui adressait, en manière de congratulation, ces encouragements flatteurs :

Conseillers, quittez vos bouges,
Pontoise est un vilain lieu ;
Partés tous en robes rouges,
Mais ne dites point adieu.
Et allons, ma tourlourette,
Et allons, ma tourlouron....

Vous verrés, à la passade,
Le trésor de Saint-Denis ;
Retournés dans vos ménages,
Remerciés vos amis.
Et allons, etc.

Retournés dans vos ménages,
Remerciés vos amis,
Qui réparant le veuvage,
Répétoient dans vos logis,
Et allons, ma tourlourette,
Et allons, ma tourlouron. Etc.

duc d'Antin et autres, qui avoient réalisé en épiceries, café, thé, charbon de terre, eau-de-vie, porcelaine et autres objets, en avoient aussi des magasins. »

On fit peu de chansons sur Dubois, mais il a un ou deux couplets dans toutes celles du temps, et il est l'objet particulier d'une foule d'autres qui sont autant des épigrammes que des chansons. Dans une, on le fait jouer ainsi sur son nom :

> Je suis du bois dont on fait les cuistres,
> Et cuistre je fus autrefois ;
> Mais à présent je suis du bois
> Dont on fait les ministres, etc.,

et aussi les archevêques, et les cardinaux. On fêta ainsi son chapeau rouge :

> Or, écoutés la nouvelle
> Qui vient d'arriver icy,
> Rohan [1] ce commis fidèle,
> A Rome a bien réussi.
> Mandé par Dubois, son maître,
> Pour acheter un chapeau,
> Nous allons le voir paroître
> Et couvrir son grand cerveau.
>
> Que chacun se réjouisse,
> Admirons Sa Sainteté
> Qui transforme en écrevisse
> Un vilain crapaux crotté.
> Après un si beau miracle,
> Son infaillibilité
> Ne trouvera plus d'obstacle
> Dans aucune faculté.
>
> Les mœurs de Son Éminence,
> Son esprit, sa probité,
> Sont aussi connus en France
> Que sa grande qualité.

[1] Le cardinal de Rohan, évêque de Strasbourg, chargé de la négociation du chapeau.

On sçait d'ailleurs les services
Qu'Elle a rendus au Régent ;
Aussi pour pareil office
Fillon [1] au chapeau prétend.

Il meurt, et, sur ce point les témoignages de l'histoire sont unanimes, d'une manière peu édifiante. Néanmoins on lui rend tous les honneurs ecclésiastiques, comme on l'eût fait à un Fénelon. Il resta exposé dans l'église Saint-Honoré pendant huit jours ; et tandis qu'on disait des messes le matin pour le repos de son âme, « le petit peuple, dit Barbier, disoit des sottises infinies de ce pauvre cardinal, » les poëtes lui composaient des épitaphes et les chansonniers des chansons. Ils en faisaient encore, quand tout à coup la mort du Régent vint leur donner un surcroît de besogne. Ils furent à la hauteur de leur tâche. Les uns le prirent sur le ton le plus gai, les autres sur un ton lugubre ou tragique, tous avec un tel accompagnement ou d'injures ou d'ordures, qu'il est impossible de citer une seule pièce entière. Il faut en choisir les couplets ou s'arrêter dès les premiers. Voyez pourtant ce début d'une des meilleures et qu'on pourrait même citer jusqu'au bout :

Sans tambour et sans trompette
Le Régent s'en est allé ;
Il a laissé sa lorgnette
Au Parlement, pour viser
Tous les mirlitons,
Mirlitons,
Mirlitaine,
Tous les mirlitons,
Dondons.

L'abbé Dubois en colère,
Voyant venir le Régent,

[1] Fameuse maq.... (Barbier).

Luy dit : Que venés-vous faire ?
Il n'est point ici d'argent,
Ny de mirlitons, etc.

Quant aux chansons sur l'autre ton, c'est assez d'en citer ce couplet :

Je vois tous nos malheurs finis,
Le ciel nous est propice ;
Que le Tout-Puissant soit béni !
Honorons sa justice.
Orléans vomi de l'enfer,
Abandonne la France ;
Il meurt, et va chez Lucifer
Exercer la Régence.

Le duc d'Orléans eût été un Turlupin ou un Néron qu'on ne l'eût pas enterré autrement. Mais on lui eût plutôt fait grâce d'avoir manqué de ces grandes qualités de l'esprit et de cette bienveillance naturelle qui étaient son apanage, qu'on ne lui pardonnait, les ayant eues, d'en avoir si mal usé, et d'avoir régi la France comme l'eût fait un Roger Bontemps ou un despote.

Les chansons sur la Constitution *Unigenitus* furent en pleine floraison sous la Régence, et il y en a bon nombre. Le père Quesnel n'aurait peut-être pas eu la moitié de la réputation qu'il a encore aujourd'hui, si les chansonniers n'eussent travaillé à l'établir. Ces chansons durèrent tant que la Constitution, promulguée à Rome le 8 septembre 1713, acceptée par Louis XIV le 15 février de l'année suivante, ne fut pas définitivement reconnue comme loi de l'État, c'est-à-dire jusqu'en 1755. C'est un intervalle de près d'un demi-siècle. Il n'y avait que la France où l'on pût alors s'occuper et s'amuser si longtemps de ces graves bagatelles.

Je ne signalerai qu'en passant nombre de chansons sur le comte de Charolais et ses débauches, sur le prince de Condé et ses brutalités envers sa femme, sur l'abbesse de Chelles, Adé-

laïde, fille du Régent, et sur ses distractions mondaines dans le cloître; sur d'Argenson, l'ancien garde des sceaux du Régent, et sur sa retraite à la Madeleine-du-Tresnel; sur le cardinal de Noailles, sa faiblesse, ses scrupules, ses tergiversations au sujet de la Constitution, et sur son acceptation de cette bulle; enfin sur quantité d'autres personnes privées, de la cour et de la magistrature : le règne de Louis XV m'appelle à grands cris.

Avant d'y entrer cependant, je ferai une remarque rétrospective, c'est qu'on trouve dans toutes les chansons satiriques des temps de Louis XIV et de la Régence, la confirmation de la plupart, sinon de toutes les médisances dont les *Mémoires* de Saint-Simon sont remplis, et que ces Mémoires donnent pour des vérités irrécusables. Les mêmes personnages sont attaqués et l'objet des mêmes attaques; il y a même entre les Mémoires et les chansons des analogies, je n'oserais dire de style, mais d'expressions si fortes, qu'il est impossible de n'en être pas vivement frappé. En tous cas, j'engage ceux qui voudraient faire une étude approfondie des Mémoires, de consulter les chansons, ou plutôt de les avoir constamment sous les yeux. Personne ne soutiendra que des satires, écrites ordinairement sous l'influence d'un premier mouvement et presque toujours avec le parti pris de barbouiller la vérité, seul moyen de leur assurer la vogue, méritent une confiance absolue; n'est-ce pas alors un malheur pour l'historien plutôt qu'une bonne fortune, que ses assertions et ses jugements s'accordent avec elles? Cela posé, je reviens à Louis XV.

XIX

Chansons sous Louis XV.

Pas plus que sous le règne de son aïeul et sous la Régence, la chanson historique n'est un simple délassement de l'esprit; c'est

SECTION III. — CHANSONS HISTORIQUES.

toujours le moyen le plus populaire de dénigrer les personnes, un instrument d'opposition au gouvernement, un persiflage plus ou moins spirituel des bonnes mœurs, une mise en scène joviale et cynique des mauvaises. Il s'y mêle de plus des plaisanteries qui dégénèrent rapidement en hostilités déclarées, sur la religion et sur ses ministres. C'était là l'effet de la réaction contre le bigotisme officiel des dernières années de Louis XIV, réaction qui durait toujours, entretenue par les sottes querelles des partisans et des ennemis de la Constitution, par les miracles du diacre Pâris et le fanatisme des convulsionnaires, par les luttes ridicules du Parlement contre le clergé[1], enfin par le relâchement des mœurs de cet ordre, à tous les degrés de sa hiérarchie. Vers la fin du règne de Louis XV, la philosophie moderne anime et échauffe tout cela de son souffle révolutionnaire, et fonde à l'égard des hommes et des institutions la théorie du mépris qui aboutit fatalement à leur destruction.

Je n'arriverais jamais à la fin des chansons de cette époque, tant le nombre en est considérable, si je cédais seulement au

[1]. Pendant les troubles excités dans le Parlement et dans le clergé par les passions que suscitait la bulle *Unigenitus*, l'archevêque d'Arles, Jacques Forbin-Janson, publia une instruction pastorale en date du 5 septembre 1732, dans laquelle il outragea tous les Parlements du royaume, les traitant de séditieux et de rebelles. « On n'avait jamais vu auparavant des chansons dans un mandement d'évêque, celui d'Arles fit voir cette nouveauté. Il y avait dans ce mandement une chanson contre le Parlement de Paris, qui finissait par ces vers :

> Thémis, j'implore ta vengeance
> Contre ce rebelle troupeau.
> N'en connais-tu pas l'arrogance ?
> Mais non, je ne vois plus dans tes mains la balance ;
> Pourquoi devant tes yeux gardes-tu ton bandeau ?

« Le Parlement d'Aix fit brûler l'instruction pastorale et la chanson, et le cardinal de Fleury eut la sagesse de faire exiler l'auteur. » (Voltaire, *Hist. du Parlement*, ch. LXIV.) Ce mandement fut mis en *allure*, c'est-à-dire en vaudevilles sur l'air alors en vogue : *Voilà, mon cousin, l'allure* : mais « la glose était aussi pitoyable que le texte. » (*Journal de la Cour et de Paris*, dans la *Revue rétrospective*, 2ᵉ série, t. V, p. 9.)

désir de faire connaître celles qui me paraissent avoir eu le plus de popularité. Il faudra donc procéder, comme on dit en mathématiques, par voie d'élimination, et cela sans hésitation, sans regret. Les sujets qui appellent la satire sous ce règne fameux sont plus nombreux qu'ils ne l'ont jamais été sous aucun autre, et il n'est nullement nécessaire que les chansonniers, quand ils payent tribut au malin, s'attaquent aux gens ou aux choses environnés de l'estime ou honorés de l'approbation publique. Ils trouvent une ample pâture dans les scandaleuses amours de Louis XV, dans l'ambition du cardinal de Fleury qui y prêta les mains, afin de garder le pouvoir à lui seul, et s'y perpétuer ; dans les éternelles remontrances du Parlement et ses éternels refus d'enregistrer les édits ; dans les scènes tragi-comiques du cimetière de Saint-Médard ; dans les billets de confession ; dans les histoires de Marie Alacoque, de La Cadière et du père Girard ; dans les intrigues et les disgrâces des ministres ; dans celles des dames de la cour et des filles de théâtre, etc., etc. Ce n'est pas que l'esprit satirique des chansonniers se soit modéré à l'occasion des guerres entreprises par la France, soit pour aider Stanislas à remonter sur le trône d'où il était tombé (1734, 1735), soit pour assurer à l'électeur de Bavière l'héritage de l'empereur Charles VI (1741-1748) ; ce n'est pas non plus que la déplorable guerre de Sept ans, suivie de la perte de nos colonies d'Amérique, lui ait imposé davantage ; qu'enfin il ne raille impitoyablement l'incapacité, les jalousies, les basses menées des généraux français dans ces différentes guerres : mais du moins cède-t-il de temps en temps la place à l'esprit purement patriotique, et alors la gloire que nos armées ont pu recueillir, soit en battant l'ennemi, soit en en étant battues, est chantée avec une gaieté franche, d'où le sel n'est point exclu d'ailleurs, mais où il ne tourne pas en poison.

Le premier fait éclatant qui se présente dans la vie de Louis XV, ce sont ses amours. Épuisons tout de suite cette matière.

Si l'on en croit un de nos chansonniers, ce fut madame de la

Vrillière, femme du marquis de la Vrillière, plus connu sous le nom de Saint-Florentin, qui, la première, fit oublier au roi ses devoirs d'époux, comptant obtenir par ce moyen un titre de duc pour son mari.

> A la fin notre jeune roy
> S'est soumis à la douce loy
> Du dieu qu'on adore à Cythère.
> Laire, la,
> Laire, lanlaire,
> Laire, la,
> Laire, lanla....

> Mais quoique l'objet de son choix
> Ne soit pas un morceau de roy,
> C'étoit la meilleure ouvrière,
> Laire, la, etc.

> Battons le fer quand il est chaud,
> Dit-elle, et faisons sonner haut
> Le nom de sultane première ;
> Laire, la, etc.

> Je veux, en dépit des jaloux,
> Qu'on fasse un duc de mon époux
> Lassé de se voir secrétaire[1] ;
> Laire, la, etc.

> Je sçai bien qu'on murmurera,
> Que Paris nous chansonnera,
> Mais tant pis pour le sot vulgaire ;
> Laire, la, etc.

Mais on convient généralement que la première maîtresse du roy fut madame de Mailly, l'aînée des filles du marquis de Nesle. Elle était aimée, aimait elle-même, et, uniquement occupée de se maintenir dans les bonnes grâces de son royal amant, elle ne

[1] Il était secrétaire d'État.

songeait ni à sa fortune, ni à celle des siens et surtout évitait avec soin de se mêler des affaires de l'État. Malheureusement, la vivacité de sa passion semble avoir été la cause première de sa ruine, en révélant au roi son propre mérite et en lui donnant de la vanité. Si bien qu'on a pu lui faire dire :

> J'ignorois les feux que j'inspire ;
> Je n'estois rien ;
> Tout va changer dans mon empire,
> L'esprit me vient.
> On ouvre les yeux tost ou tard ;
> L'amour n'est plus Colin-Maillard.
>
> Je quitte mes vieilles allures,
> En voyant clair ;
> Je vais courir les aventures ;
> Je suis en l'air.
> On ouvre, etc.
>
> Couché près de la jeune Amainte [1],
> Je m'endormis ;
> Je fus réveillé par sa plainte,
> Et je lui dis :
> On ouvre, etc.

Les enseignements de madame de Mailly portèrent leur fruit, et bientôt elle vit sa faveur partagée par sa seconde sœur, alors pensionnaire à l'abbaye de Port-Royal, et mariée depuis à M. de Vintimille. Madame de Vintimille n'en jouit pas longtemps et mourut en couches. Madame de Mailly put espérer alors de ramener à elle le cœur du roi et de le posséder de nouveau tout entier ; mais son illusion fut de courte durée. Il fallut partager encore avec ses trois autres sœurs, mesdames de Lauraguais, de Flavacourt et de la Tournelle, jusqu'à ce que celle-ci, qui n'admettait pas le partage, fit renvoyer son aînée et se fit déclarer officielle-

[1] Madame de Mailly.

ment maîtresse du roi, sous le titre de duchesse de Châteauroux. Les divers incidents de ces révolutions de l'alcôve royale sont racontés dans les chansons suivantes :

> Louis, que vous avez d'esprit
> D'avoir renvoyé la Mailly !
> Quelle haridelle aviez-vous là !
> Alleluya !

> Vous serez une fois mieux monté
> Sur la Tournelle que vous prenés ;
> Tout le monde vous le dira,
> Alleluya.

> Si la canaille ose crier,
> De voir trois sœurs se relayer,
> Au grand Tencin envoyés-la,
> Alleluya !

> Dites, avant de vous mettre au lit,
> Lorsque vous serés à Choisy,
> A Vintimille un *Libera*,
> Alleluya !

> La Mailly se fond toute en pleurs,
> V'là ce que c'est que d'avoir des sœurs !
> Elle a trop vanté ses faveurs,
> C'est ce qui la brouille,
> Ce qui la chatouille :
> Les plaisirs sont trop séducteurs,
> V'là ce que c'est que d'avoir des sœurs !

> Manon[1] est la fable du jour ;
> V'là ce que c'est que notre cour !
> Par le choix d'un nouvel amour,

[1] Madame de Mailly.

Elle est révoquée,
Sans être payée ;
Sa sœur a fait ce mauvais tour,
V'là, etc.

La Mailly est en désarroy,
V'là ce que c'est qu'aimer le roy !
Sa sœur cadette en a fait choix,
Et la Vintimille,
Par goût de famille,
En a subi la même loy ;
V'là ce que c'est qu'aimer le roy !

Après les insultes aux vaincus, comme c'est l'usage (et il en est de bien plus ignobles et de plus dégoûtantes que j'aurais honte de citer), viennent les compliments aux vainqueurs, et les saluts au soleil levant :

Contre une belle
Une requête on présenta ;
L'amour la jugeant criminelle,
Aussitôt l'affaire appointa
A la Tournelle.

A la Tournelle
Désormais on s'adressera.
Amour est dû à la plus belle,
Et l'amour toujours jugera
A la Tournelle.

A la Tournelle,
Ah ! qu'il est doux d'être jugé :
On y suit la loy naturelle
Et l'on se rit du préjugé,
A la Tournelle.

Ce qui fait le sel de ces couplets, c'est l'équivoque sur le nom de la Tournelle. On sait que c'était celui de deux chambres

SECTION III. — CHANSONS HISTORIQUES.

de justice, l'une dite la *Tournelle criminelle*, et l'autre la *Tournelle civile*. Elles siégeaient dans les *tours* du Palais; de là leur nom.

Une dernière chanson résume enfin, d'une manière que Louis XV eût sans doute trouvée très-plaisante, l'histoire de l'élévation successive des trois premières sœurs, en attendant les deux autres, au rang de concubines royales.

> Chantons une ritournelle
> Sur madame de la Tournelle,
> Qui sa grande sœur débusqua;
> Ramonés cy, ramonés là,
> La cheminée du haut en bas.
>
> La charmante Vintimille
> Tâta peu de la b.....;
> Trop tôt la mort l'enleva.
> Ramonés cy, etc.
>
> A présent c'est la Tournelle,
> Qui ne fut jamais cruelle,
> Que Louis ch......
> Ramonés cy, etc.
>
> Attendés même fortune,
> Flavacourt, charmante brune [1],
> Votre tour aussi viendra.
> Ramonés cy, etc.
>
> Reste encore une fillette
> Qui vraiment n'est pas mal faite,
> Qu'aussy on r......
> Ramonés cy, etc.

[1] Si l'on en croit l'auteur de la *Vie privée de Louis XV* (t. II, p. 102), le roi *attendit* vainement madame de Flavacourt, grâce aux mesures énergiques prises par son mari.

> Cependant monsieur le père [1]
> Reste toujours en fourrière
> Avec ces beaux honneurs-là,
> Ramonés cy, etc.

> Oui vraiment, monsieur leur père
> N'est pas mieux dans ses affaires
> Pour toutes ces f.... là.
> Ramonés cy, etc.

Le triomphe de la duchesse de Châteauroux fut accompagné de toutes les circonstances les plus flatteuses pour son amour-propre. Ce fut par son influence que, dans la guerre de la succession d'Autriche, le roi se décida, après la mort de Fleury, à se montrer à la tête de l'armée, où la duchesse l'accompagna. Tout à coup le roi tombe malade à Metz; il se croit près de sa fin ; les remords le saisissent, et, le confesseur aidant, il congédie madame de Châteauroux. Cette résolution fut accueillie avec une joie brutale et grossière par les ennemis de la duchesse, et sa chute fut saluée par des chansons plus que grivoises. Je n'en citerai que ce couplet ; il suffira pour me faire absoudre de n'en pas citer davantage.

> La pelle au ...
> Vous avés donc, belle duchesse,
> La pelle au ...?
> Hélas ! qui l'aurait jamais cru
> Qu'un roy si remply de tendresse,
> Auroit donné à sa maîtresse
> La pelle au ...[2]?

Une fois guéri, le roi oublia ses pieuses résolutions, et reprit sa maîtresse. Mais le coup qu'elle avait reçu avait été trop vio-

[1] Le marquis de Nesle, dont tous les biens étaient alors saisis. (Note du Ms.)

[2] Voyez, pour les chansons contre cette favorite, les t. XXXI, XXXII, XXXIII et XXXIV, du *manuscrit Maurepas*, de la Bibliothèque impériale.

lent; elle ne survécut guère à la réparation, et mourut le 8 décembre 1744. « On dit, remarque à ce propos l'avocat Barbier [1], que le roi est dans une affliction mortelle. Les gens sensés louent sa sensibilité qui est la preuve d'un bon caractère ; mais ils craignent pour la santé du roi. Le vulgaire est plus joyeux qu'autrement de cette mort, et voudroit que le roi, sans sentiment, en prît demain une autre. » Aussi, désireux de complaire à un peuple qui s'intéressait si vivement à ses plaisirs, le bon prince n'y manqua-t-il pas, et un an ne s'était pas encore écoulé que madame d'Étioles, « créée, comme dit Barbier dans ce style qui lui est propre, et érigée en marquise de Pompadour, » prenait possession de la vacance laissée par madame de Châteauroux, avec le titre de dame d'honneur de la reine.

Parmi les chansons faites sur cette dame, il y en a qui ne sont que de fades adulations. Ce n'est pas qu'elle ne fût jusqu'à un certain point digne de louange, car elle aimait les lettres et les arts et les protégeait; et si en cela elle montrait du goût, elle ne montrait pas moins d'habileté. Néanmoins, loin d'avoir été plus épargnée que les autres, elle dut à la longue durée de son règne, à son ingérence publique et reconnue même à l'étranger dans les affaires de l'État, à son influence sur le choix des ministres et des généraux, le privilége d'être haïe et vilipendée à outrance par tous ceux que blessait ou qu'écartait cette influence, et par les chansonniers de leur bord ou à leurs gages. Je ne m'arrêterai pas à toutes les chansons qui marquent pour ainsi dire les différentes étapes de sa faveur; la kyrielle en est longue, et madame du Barry attend son tour.

En voici une qui répondra pour toutes les autres :

> Les grands seigneurs s'avilissent,
> Les financiers s'enrichissent,
> Tous les poissons s'agrandissent,
> C'est le règne des vauriens.

[1] Décembre 1744.

On épuise la finance
En bâtimens, en dépenses ;
L'État tombe en décadence,
Le roy ne met ordre à rien, rien, rien, etc.

Une petite bourgeoise,
Élevée à la grivoise,
Mesure tout à sa toise,
Fait de la cour un taudis.
Le roy, malgré son scrupule,
Pour elle froidement brûle ;
Cette flamme ridicule
Excite dans tout Paris, ris, ris, etc.

Cette catin subalterne
Insolemment le gouverne,
Et c'est elle qui décerne
Les honneurs à prix d'argent ;
Devant l'idole tout plie,
Le courtisan s'humilie ;
Il subit cette infamie ;
Il n'en est que plus indigent, jean, jean, etc.

La contenance éventée,
La peau jaune et truitée,
Et chaque dent tachetée,
Les yeux fades, le cou long,
Sans esprit, sans caractère,
L'âme vile et mercenaire,
Le propos d'une commère ;
Tout est bas dans la Poisson, son, son, etc.

Si dans les beautés choisies,
Elle étoit des plus jolies,
On pardonne les folies,
Quand l'objet est un bijou ;
Mais pour si mince figure,
Et si sotte créature,
S'attirer tant de murmures,
Chacun pense le roy fou, fou, fou, etc., etc.

Remarquons pourtant qu'il y eut un moment dans la vie de madame de Pompadour, où, sans cesser jamais de la poursuivre, les chansons contre elle se ralentirent; c'est quand il lui arriva la même chose, bien qu'avec moins d'éclat, qu'à madame de Châteauroux, c'est-à-dire, quand après l'attentat de Damiens, le roi demanda les sacrements et éloigna la marquise. Mais comme celle-là, celle-ci revint à son poste, et eut la joie qui manqua à l'autre, de voir sacrifier à sa vengeance deux ministres qui avaient contribué à son éloignement, Machault et d'Argenson. Dès lors, son influence ne fit que grandir, et chacun sait par quels moyens honteux et combien il en coûta à la France. Elle mourut enfin (15 avril 1764), n'emportant pas même les regrets de son royal amant, mais aussi sans exciter ces manifestations de joie insultantes qu'il y avait lieu d'attendre de ses nombreux et puissants ennemis. Vingt ans durant elle avait occupé la scène; on s'accoutume à de plus grands maux en moins de temps encore. Un poëte indulgent et moral lui fit cette épitaphe :

> Ci-gît d'Étioles Pompadour
> Qui charmoit la ville et la cour,
> Femme infidelle et maîtresse accomplie.
> L'Hymen et l'Amour n'ont pas tort,
> Le premier de pleurer sa vie,
> Le second de pleurer sa mort.

Un autre, qui voyait plus clairement les choses et les exprimait plus rondement, lui fit celle-ci :

> Ci-gît qui fut vingt ans pucelle,
> Quinze ans catin, et sept ans m.......

De la Pompadour à la du Barry l'interrègne dura cinq ans à peine. Le duc de Richelieu fut l'entremetteur de ces sales fiançailles et le paranymphe de la nouvelle *mariée*. La présentation de Jeanne Lange ou Vaubernier à la cour eut lieu le 22 avril 1769.

Mais déjà entre le roi et elle les relations étaient établies, puisque « sous les paroles plates et triviales de *La Bourbonnaise*[1], les gens à anecdoctes découvroient une allégorie relative à une créature qui, du rang le plus bas, et du sein de la débauche la plus crapuleuse, étoit parvenue à être célèbre et à jouer un rôle[2]. »
On refit cette chanson, dans le dessein de l'appliquer directement à Jeanne, et on l'intitula *la nouvelle Bourbonnaise*. On la chanta par toute la France.

> Dans Paris la grand'ville,
> Garçons, femmes et filles,
> Ont tous le cœur débile,
> Et poussent des hélas ! ah ! ah ! ah ! ah !
> La belle Bourbonnaise,
> La maîtresse de Blaise,
> Est très-mal à son aise,
> Elle est sur le grabat, ah, ah (*huit fois*), etc., etc.

La fin des relations entamées entre Jeanne et Louis fut, comme on sait, bien différente ; mais le poëte était sans doute l'écho de ces honnêtes courtisans qui voulaient dégoûter *Blaise* de sa nouvelle maîtresse, et qui en avaient, je m'assure, une plus convenable et de plus haute naissance à lui substituer. Ils en furent pour leur bonne intention. Chansons, couplets, satires, épigrammes, libelles de toute provenance et de toute nature n'ébranlèrent pas un moment le crédit de la favorite. Et puis, la corruption des mœurs qui était de jour en jour plus profonde, surtout à la cour, et qui affaiblissait de plus en plus le sens moral, portait à l'indulgence. On prit à la fin le parti de louer la favorite, puisque après tout on ne gagnait rien à la diffamer. Les hommes de lettres lui dédièrent leurs ouvrages, entre autres, le chevalier de la

[1] Tirées d'un vaudeville de ce nom, qui avait pour auteur l'abbé Latteignant, et fut joué en novembre 1768.
[2] *Mémoires de Bachaumont*, IV., p. 156.

Morlière qui s'en trouva bien, et qui vit son livre, un livre ridicule, intitulé *le Fatalisme*, enlevé avec une rapidité singulière, rien que pour avoir le plaisir d'en lire la dédicace. Un autre, Billardon de Sauvigny, publia sous ses auspices une collection de poésies composées par des femmes, sous le titre de *Parnasse des Dames*. J'en omets quelques autres. Enfin toutes les *Nouvelles à la main* du temps sont remplies de ses éloges, et ils partent souvent des plumes les plus distinguées. Et parce que jusqu'à présent j'ai été réduit à ne citer que d'impudentes satires contre les devancières de madame du Barry, je me dédommagerai de cette contrainte qui finit par me devenir insupportable, en citant une chanson satirique au fond, mais qui, à force de délicatesse, pouvait presque passer à ses yeux pour un panégyrique. Elle est du duc de Nivernais :

 Lisette, ta beauté séduit
 Et charme tout le monde ;
 En vain la duchesse en rougit,
 Et la princesse en gronde ;
 Chacun sait que Vénus naquit
 De l'écume de l'onde.

 En vit-elle moins les dieux
 Lui rendre un juste hommage,
 Et Pâris, ce berger fameux,
 Lui donner l'avantage,
 Même sur la reine des cieux
 Et Minerve la sage ?

 Dans le sérail du Grand Seigneur
 Quelle est la favorite ?
 C'est la plus belle au gré du cœur
 Du maître qui l'habite ;
 C'est le seul titre en sa faveur,
 Et c'est le vrai mérite.

Auguste, roi de Pologne, étant mort, Stanislas essaya de remonter sur ce trône d'où il était tombé. La France l'y aida et eut à combattre l'Empereur et la Russie qui s'opposaient à cette restauration. Elle eut quelques succès sur le Rhin. Toutefois l'Italie fut le principal théâtre de la lutte, qui se termina à notre gloire plus qu'à notre profit. La paix fut signée à Vienne le 3 octobre 1735.

> A l'empereur dit Louis :
> Ne soyons plus ennemis ;
> B.... mon ..., la paix est faite
> Turlurette,
> Turlurette, la tanturlurette.
> L'empereur a répondu :
> Ne me parle plus de ...;
> Je ne l'ay montré que de reste,
> Turlurette, etc.

> Pour terminer nos discords
> Et nous mettre tous d'accord,
> Partageons ce qui me reste,
> Turlurette, etc., etc.

Le chansonnier prête ici à l'Empereur des dispositions qu'il n'avait pas assurément. Quoi qu'il en soit, il céda par le traité de paix la souveraineté viagère de la Lorraine à Stanislas, avec réversibilité à la France, après la mort de ce prince.

Nos victoires en Italie furent célébrées par des chansons. Un *grivois* fit celle-ci sur une bataille gagnée par nous sous les murs de Parme :

> Pour divertir les dames,
> Aussi nos généraux,
> Sous la ville de Parme,
> Ont joué aux couteaux.

Ah! voyez donc comme on les mène
　　　Les Allemans,
Ah! voyez donc comme on les mène
　　　Jolliment.

　　Messieurs de Picardie
　　Soutinrent vaillamment,
　　D'une façon hardie,
　　Champagne également.
Ah! etc.

　　Dans sa noble furie,
　　Le régiment du roy
　　N'entend pas raillerie,
　　Il se bat bien, ma foy!
Ah! etc.

　　Toute l'infanterie
　　Eut sa part au gâteau,
　　Et jamais de la vie
　　N'y eut combat si beau.
Ah! etc.

　　Coigny, dans la bataille,
　　Ressembloit à Villars,
　　Et Broglie, tout coup vaille,
　　En a bien eu sa part.
Ah! etc.

　　Mercy vouloit nous battre,
　　Mais je l'avons battu;
　　Il fit le diable à quatre;
　　Le voilà donc tondu.
Ah! etc.

　　Le reste de l'histoire,
　　C'est que l'on court après,
　　Le soldat à bien faire
　　Étant toujours tout prêt.
Ah! etc.

J'avons bien de la peine,
Le roy le sçait fort bien ;
Mais la gloire nous meine,
On ne se plaint de rien. .
Ah! etc.

Ce dernier couplet n'est-il pas d'un royalisme touchant et d'un patriotisme stoïque?

Cinq ans après (20 octobre 1740), l'empereur Charles VI mourut. Plusieurs compétiteurs aspirèrent à son héritage.

Qui sera de l'empereur
Successeur?
Plus d'un souverain aspire
A cet illustre destin ;
Mais bien fin
A présent qui le peut dire.

De Bavière l'Électeur,
En faveur
Près du monarque de France,
Dans ce fameux dénouement
Aisément
Peut rencontrer bonne chance....

Empereur enfin sera
Qui pourra ;
Quelque part où l'aigle vole,
Il ne fuira pas du lis
Le païs,
S'il veut jouer un beau rolle.

Louis XV appuyait en effet l'électeur de Bavière. Il envoya contre Marie-Thérèse une armée qui pénétra jusqu'au cœur de l'Allemagne. Mais, après maints revers en Bohême, cette armée, sous le commandement du maréchal de Belle-Isle, fit une retraite désastreuse et se replia sur le Rhin. C'est alors que

poussé par la duchesse de Châteauroux à sortir de son inaction, Louis partit pour l'armée. En même temps on procéda au tirage de la milice à Paris, ville qui jusqu'alors avait été exempte de cet impôt sur la vie des hommes. Cette mesure, si l'on en croit un chansonnier du temps, y fut très-bien accueillie.

>Choisir au village
>Des miliciens
>Blessoit le courage
>Des Parisiens;
>Mais cette injustice
>Va se réparer,
>Puisqu'à la milice
>On nous fait tirer.
>
>Çà, point de foiblesse,
>Chassons la frayeur,
>Fringante jeunesse,
>Tirons de bon cœur.
>Si le sort propice
>Peut tomber sur moy,
>Quel autre service
>Vaut celui du roy?
>
>Destin, prenés garde,
>Levés mon espoir,
>Vite une cocarde,
>J'ay le billet noir.
>Que l'on m'enregistre,
>Fortune ou hazard,
>J'étois un bélistre,
>Je suis un César.
>
>Jadis mercenaire,
>Quittons le travail,
>Et du militaire
>Prenons l'attirail.

Porter le tonnerre,
Le noble métier !
Pour mon nom de guerre
Je prends Sans-Quartier....

Louis nous rassemble,
Portons la terreur ;
Que l'ennemy tremble,
Mais n'ayons pas peur.
Partageons sa gloire
Comme ses exploits ;
Forçons la victoire
De suivre ses lois.

Buveur et bon drille,
Je suis un grivois,
Mais j'aime la fille
Moins que le pivois [1].
Souvent la donzelle
Fait à notre endroit,
Qu'on se souvient d'elle
Plus qu'on ne voudroit.

Chez nous l'argent roule
D'un air opulent,
Pour aller au Roule,
Prenons un roulant [2].
Fiacre, qu'on nous mène
Magnifiquement ;
Marche, et pour la peine,
Tu seras content....

La pécune est faite
Pour la dépenser ;
C'est à la guinguette
Qu'il la faut laisser.

[1] Mot d'argot appliqué au vin.
[2] Autre mot d'argot, encore en usage pour signifier un fiacre.

Avant la partance,
Content et joyeux,
Parmi l'abondance
Faisons nos adieux.

La présence du roi ramena un instant la fortune en Flandre. Mais l'Alsace était envahie ; le prince Charles de Lorraine avait passé le Rhin.

Le prince Charles, lorrain (*bis*),
Avant de passer le Rhin (*bis*),
Voulut payer son hôtesse.
« Ah ! monsieur rien ne vous presse,
Lui dit-elle honnêtement,
Vous payerés en repassant. »

Quand il fut à l'autre bord (*bis*),
« Çà, dit-il, cherchons d'abord (*bis*),
Le chemin le plus facile
Pour aller à Lunéville,
A Lunéville, à Nancy,
Car j'y vais de ce pas-cy. »

Charles, soyés moins pressé (*bis*),
Puisque vous voilà passé (*bis*) ;
Attendés un peu, de grâce,
Attendés qu'on vous repasse.
Le roy qui vient en ces lieux
Va vous repasser au mieux.

Vous et tous vos spadassins (*bis*),
Boiriés volontiers nos vins (*bis*),
Pourvu qu'on vous laissât faire ;
Mais vous boirés de l'eau claire,
De l'eau claire vous boirés,
Crainte de vous enivrer.

Et vous qui faites, dit-on (*bis*),
De l'eau pour la pamoison (*bis*),

> Grande reyne de Hongrie,
> Quoi qu'on dise, je parie,
> Que vous ferés, Dieu mercy,
> De l'eau toute claire icy.

Le roi se disposait à marcher à la rencontre du prince Charles, lorsqu'il tomba malade à Metz. J'ai déjà dit quel avait été pour madame de Châteauroux l'effet de cette maladie. J'ajouterai qu'elle fournit au roi l'occasion de juger de l'affection de son peuple pour lui. La peur qu'on eut de le voir mourir et la joie qu'on éprouva quand il fut guéri, enfantèrent des centaines de chansons plus flatteuses, plus tendres même les unes que les autres, et consacrèrent surtout le nom de *Bien-Aimé* qu'il reçut à cette occasion. Il retourna en Flandre et assista à cette belle campagne qui fut signalée principalement par la victoire de Fontenoi (10 mai 1745), et qui finit par la paix d'Aix-la-Chapelle (18 octobre 1748). A l'ouverture de la campagne, un soldat qui ne savait peut-être pas bien de quel côté marchait son régiment, et qui croyait aller au Hanovre, quand on allait à Anvers, fit cette chanson :

> Déroüillons, déroüillons, La Ramée,
> Déroüillons, déroüillons nos outils,
> Voici le temps de s'en servir ;
> Déroüillons, déroüillons nos épées ;
> La guerre sent le revaisy ;
> Déroüillons, déroüillons nos fuzils.

> Je n'irons, je n'irons plus à Prague,
> Gnia pu là maille à gagner,
> Depuis que la reine d'Hongrie a mis,
> En gage sa couronne et ses bagues.
> Quand gnia pu rien dans un endroit,
> Nous et le roy j'y perdons nos droits.

> Galopons vers un pays moins pauvre,
> Galopons où l'on dit qu'il fait gras ;

SECTION III. — CHANSONS HISTORIQUES. 405

> Pour trouver des guinées à tas,
> Galopons tous vers le Hanovre,
> Galopons, j'emplirons nos havre-sacs [1].

> Adieu, monseigneur, adieu, madame,
> Dauphine, dauphine, jusqu'au revoir;
> J'allons faire notre devoir,
> Et le faire du meilleur de notre âme.
> Stapendant, j'espérons qu'icy,
> Tous deux vous ferez le vôtre aussy.

Quelle bataille fut plus digne d'être chantée par le peuple, et mise en chansons par les chansonniers de son bord, que la bataille de Fontenoi? Eh bien, je ne trouve dans les manuscrits Maurepas que deux ou trois pièces de vers qui s'intitulent chansons sur cet événement, et qui ne sont ni chansons, ni populaires. Elles paraissent avoir été inspirées par le poëme de Voltaire, et l'auteur de l'une d'elles s'excuse d'oser aborder après lui un pareil sujet; il a bien raison. Je relirais plutôt ce poëme, quoiqu'il ne soit pas un chef-d'œuvre; mais il passait pour tel sans doute aux yeux des chansonniers, puisqu'ils n'osèrent pas lui faire concurrence. Je me rappelle pourtant ce couplet d'une chanson que chantaient, dit-on, nos soldats à Fontenoi :

> Celui qui la chanson a faite
> Ne vous veut pas dire son nom,
> Combien qu'il vous étoit en tête
> Avant qu'on tirât le canon;
> Il ne souhaite que d'avoir
> Moyen de faire son devoir.

Mais cette chanson est peut-être antérieure à Fontenoi. Ce qui le ferait croire, c'est la formule dont le poëte se sert, en déclarant qu'il ne dira pas son nom. En usage encore au sei-

[1] Il manque un vers à ce couplet.

zième siècle, elle ne l'était plus au temps de Louis XV: je n'en connais du moins pas d'exemples.

Ce ne fut qu'à la fin de la campagne, et lorsque les succès postérieurs à celui de Fontenoi eurent permis aux chansonniers de chanter après Voltaire, que l'un d'eux écrivit cette chanson goguenarde où il fait dialoguer le roi, les alliés et la ville d'Anvers :

LE ROY.

Je suis ce roy bien-aimé
Qui vient pour entrer en danse ;
Pourrois-je sans appréhender
Paroître dans l'assemblée ?

J'ay quitté Versailles et Paris
Pour éterniser ma gloire,
En Brabant je me réjouis,
Donnant un bal accompli.

Ne pourrai-je pas bien danser
Un air agréable et tendre ?
Anglois, Autrichiens, paroissés,
Plutôt que de reculer.

LES ALLIÉS.

Grand Bourbon, c'est avec raison
Que nous dansons en arrière,
Les pas en avant sont plus jolis,
Quand ils sont bien accomplis.

LE ROY.

Qu'appréhendés-vous aujourd'hui ?
Pourquoi danser en arrière ?
Voyant prendre tous vos sallons,
Vous dansés à reculons.

LES ALLIÉS.

Vous sçavez bien qu'à Fontenoy
Nous perdîmes la cadence ;

Cumberland, ce jeune cadet,
Manqua le pas de menuet.

LE ROY.

Quelle danse voulés-vous danser?
Acceptés un joly branle;
Mes violons sont préparés,
La symphonie va jouer.

LES ALLIÉS.

Nous les entendons bien de loin
Ronfler autour de la salle,
Maline, Anvers sentent bien
L'harmonie de ce refrain.

LE ROY.

Ce n'est que des échantillons,
Vous allés voir une autre danse;
Quand j'auray ce joly sallon,
Il faut que vous dansiés au son.

Anvers, c'est toy, mon cher cœur,
Qui du bal seras la reine;
Soumêts-toy sans trop de rigueur,
Tu auras de mes faveurs.

LA VILLE D'ANVERS.

Quoique sçachant fort peu danser,
Excusés-moy, grand monarque;
Je suis prête à vous sacrifier
Mes trésors les plus cachés.

LE ROY.

Je n'exigerai rien de toy;
Faut que tu sois, ma charmante,
Soumise à un puissant roy,
Le monarque des François.

LA VILLE D'ANVERS.

Entrés, je vous livre mon cœur,
Et je vous cède tous mes charmes,
Possédant un si beau trésor,
Je vous livre tous mes ports.

LE ROY.

Suivés-moy, mes braves François,
Entrés au bal et prenés place.
Éclatés par tous mes exploits,
En dansant de beaux menuets.

Je crois qu'il est inutile de s'étendre davantage sur les chansons militaires du temps de Louis XV. Aussi bien commencent-elles à manquer. C'est à peine si l'on en trouve quelques-unes sur la guerre de Sept-Ans, effroyable boucherie qui coûta la vie à plus d'un million d'hommes, et à la France la perte de presque toutes ses colonies. La chanson satirique elle-même languit. Cependant, elle prit à partie les généraux français tels que d'Estrées, Maillebois et Soubise, qui avaient exercé des commandements dans cette guerre, et dont les misérables jalousies avaient amené nos défaites, comme à Rosbach, ou rendu nos succès incomplets, comme à Hastenbeck et ailleurs. On trouvera ces chansons principalement dans les deux premiers volumes des *Mémoires* de Bachaumont. Il y en a d'autres aussi sur les jésuites, dont le roi faisait alors examiner la doctrine par les évêques, et qui étaient à la veille de leur expulsion; sur différentes personnes de la cour, sur le parlement *Maupeou*, etc. Mais le nombre de ces chansons est bien petit en comparaison de celles qui inondèrent Paris et les provinces dix ans auparavant. Déjà, en 1762, on s'apercevait du silence des chansonniers : on se demandait si les Français avaient renoncé à l'habitude de se consoler de leurs malheurs par des chansons : « On craignoit, dit Bachaumont[1] que la nation n'eût perdu son caractère. »

[1] T. VI, p. 74.

SECTION III. — CHANSONS HISTORIQUES.

Au moment où Louis XV signait à Versailles le traité désastreux de 1763, son gouvernement eut la pensée de chercher une compensation à la perte que faisait la France de ses plus importantes colonies. Il jeta les yeux sur la Guyane, les Malouines et Madagascar, dont il espérait tirer de grands avantages, et sur le monde austral dont il se proposait d'ordonner l'exploration. Mais ces nouveaux projets n'eurent d'autres résultats que les découvertes de Bougainville, de Marion et de Kerguelin. Quant aux essais de colonisation, ils furent plus ou moins malheureux ; mais aucun ne l'a été autant que celui du Kourou, rivière de la Guyane française, située à environ quarante kilomètres de la ville de Cayenne.

L'auteur du projet de colonisation de cette contrée était un nommé Bruletout de Préfontaine[1], ancien capitaine dans les troupes de la Guyane. Venu de Cayenne à Paris, en février 1762, il présenta un projet d'établissement pour lequel il demandait cent mille écus, et cent hommes seulement qui seraient comme le noyau de la nouvelle colonie. Ce projet parut trop restreint à M. Accaron, premier commis des colonies. Cet administrateur, ainsi que M. de Bombarde, le chevalier de Turgot, et M. de Chanvallon, consultés à cet effet, l'étendirent outre mesure. Ils virent dans la possession de la Guyane, au vent des Antilles, un moyen de protéger celles-ci, et d'agir au besoin d'une manière offensive contre les îles anglaises.

Le premier acte du gouvernement fut la concession faite aux ducs de Choiseul-Stainville et de Choiseul-Praslin, de toutes les terres comprises entre la rive gauche du Kourou, et la rive droite du Maroni. C'était là presque toute la partie de la Guyane

[1] M. Margry, conservateur-adjoint des archives du Ministère de la marine, et connu par d'excellents travaux historiques sur nos anciennes colonies, possède un très-curieux portrait représentant M. de Préfontaine au milieu de sa famille, quelque temps avant son départ pour la Guyane. Il devait y commander les troupes, et le duc de Choiseul lui avait donné à cet effet la croix de Saint-Louis et le grade de major-commandant.

française qui s'étend au nord de Cayenne jusqu'aux possessions hollandaises. Pour peupler cet espace, on ramassa sur le pavé de Paris et dans les provinces de l'Est, plusieurs milliers de malheureux alléchés par les promesses de prospectus menteurs ; bon nombre de personnes des classes aisées se joignirent à eux et se résolurent à partir pour Cayenne. C'est alors qu'on publia et fit chanter dans les rues quelques chansons destinées à recruter et à encourager les émigrants. Le hasard m'en a fait trouver deux. Elles sont imprimées comme le sont encore aujourd'hui les chansons populaires, c'est-à-dire sur papier de même format, et sont revêtues de l'approbation de M. de Sartine, en date du 24 mars 1763. En voici une :

> Dans la rue de Richelieu,
> En belle demeure,
> Pas tout à fait au milieu,
> Venez à toutes heures ;
> Dans l'isle Cayenne allez,
> Vous aurez, si vous passez,
> Du pain et du beure assez,
> Du pain et du beure.
>
> On vous dit, mes chers enfants,
> Tant garçon que fille,
> Le roi vous nourrit deux ans,
> Aussi vous habille ;
> On vous donne une maison,
> Et du terrain à foison,
> Pour peupler cette isle, bon,
> Pour peupler cette isle.
>
> Dans ce superbe pays,
> Voyez quelle aisance,
> Les cœurs y seront unis,
> Comme ils sont en France.
> S'ils produisent des garçons,
> Chacun du roi ils auront

Grande récompense, allons,
Grande récompense.

Sans cesser d'être François,
Dans l'isle Cayenne,
On sera des Cayennois,
C'est chose certaine ;
Ceux qui prendront du souci,
On vous les ramène ici,
Ici de Cayenne, ici,
Ici de Cayenne.

Quantité de chevaliers
Partent pour Cayenne,
Comme beaucoup d'officiers
Que fortune mène.
Les plus riches reviendront,
Et d'autres retourneront
De France à Cayenne, allons,
De France à Cayenne.

Saintonge, beau régiment,
S'embarque sans peine,
Et débarque heureusement
Dans l'isle Cayenne ;
Ils écrivent de là-bas
Non, qu'ils ne regrettent pas
Les bords de la Seine, là,
Les bords de la Seine.

Il était difficile d'être plus engageant, et, ce qu'il y a de pis, d'être plus dupes. Toutefois, malgré le vice des dispositions prises au début de l'expédition, et bien que le choix des émigrants qui se succédaient coup sur coup, fût détestable, qu'une épidémie née à bord se continuât à terre, que les soins, les vivres et les logements manquassent, enfin que les chefs, Turgot et Chanvallon passassent leur temps à se quereller et à donner l'exemple de l'anarchie, tel fut l'enthousiasme qu'excita parmi les émi-

grants l'aspect de la plage du Kourou, qu'on ne songea d'abord qu'à se divertir. « J'ai vu, dit un témoin oculaire [1], ces déserts aussi fréquentés que le Palais-Royal. Des dames en robes traînantes, des messieurs en plumets marchaient d'un pas léger jusqu'à l'anse, et Kourou offrit pendant un mois le coup d'œil le plus galant et le plus magnifique. On y avait amené jusqu'à des filles de joie. »

Mais bientôt la peste étendit ses ravages, les fièvres du pays s'y joignirent, et la mort frappa indistinctement les malheureux établis soit aux Ilets du Salut, soit au camp de Kourou, soit sur les concessions situées le long du Maroni. Malouet [2] porte à quatorze mille le nombre des victimes.

Parmi les nombreuses chansons faites contre les ministres de Louis XV, en voici une où ceux qui étaient en exercice en 1742 sont peints avec une fidélité d'autant plus assurée qu'ils ont, pour ainsi dire, posé devant le peintre, et que celui-ci était leur collègue, M. de Maurepas.

 Le désordre est ici complet,
 Comme tout le monde sçait.
 Qui pourroit se taire en effet,
 De voir l'Éminence
 Dans sa décadence
 Traiter le roy comme un baudet?
 Comme, etc.

 Voyés les ministres qu'il fait,
 Comme tout le monde sçait,
 Vous jugerés à leur portrait,
 Des maux de la France,

[1] Cité sans autre indication dans *Un Déporté à Cayenne*, par M. Armand Jussclain, 1865, in-12, p. 22.

[2] *Mémoires et correspondances sur l'administration des Colonies*, I, p. 6.

 Avec quelle instance
Faut balayer la cabine,
Comme, etc.

Tencin, ce fourbe si parfait,
Comme tout le monde sçait,
Visa toujours au grand objet.
 Sa sœur infernale,
 Avec sa morale
L'y conduira par son forfait,
Comme, etc.

D'Argenson n'est qu'un freluquet,
Comme tout le monde sçait.
Mais son ironique caquet,
 Passant pour science
 Chez son Éminence,
Tout soudain ministre l'a fait,
Comme, etc.

Maurepas dans son cabinet,
Comme tout le monde sçait,
Voit tous les objets assés nets ;
 Mais comme son père,
 Méchante vipère,
Dans le mal d'autruy se complet,
Comme, etc.

Saint-Florentin, tout rondelet,
Comme tout le monde sçait,
Suit son cousin comme un barbet.
 Il fait le bon drille
 Auprès d'une fille,
Il est sçavant en quolibet,
Comme, etc.

Breteuil n'est qu'un nigaudinet,
Comme tout le monde sçait.
Duvernay l'instruit en secret,
 Et puis il anone,

> Toujours nazillone
> A chaque récit qu'il nous fait,
> Comme, etc., etc.

On fit voir au roi cette chanson, en présence de Maurepas lui-même et du duc de Richelieu. Le roi fit la remarque que M. de Maurepas y était assez ménagé (pas autant toutefois qu'il plaît à Sa Majesté de le dire), et lui en fit son compliment, avec plus de malice sans doute que de sincérité. « Sire, lui dit Richelieu, qui soupçonnait Maurepas d'être l'auteur de la chanson, quand on se bat soi-même, on ne se fait guère de mal. » Et pour venger les ministres du prince, il commanda, n'étant pas en état de les composer lui-même, les couplets qui commencent par :

> Le Maurepas est chancelant,
> V'là c'que c'est que d'être impuissant,

et qui sont trop connus pour qu'on les rapporte [1].

Le cardinal de Fleury a été souvent chansonné. Et savez-vous ce qu'on lui reproche le plus dans ces chansons, et pourquoi on lui en veut le plus? C'est de trop durer. Tous les chansonniers lui crient : « Meurs donc ! » comme s'il ne devait pas mourir assez tôt pour laisser le roi livré à lui-même, à ses maîtresses, et à ses favoris !

> Notre bon vieux pédant Fleury
> Dans peu disparoîtra d'icy;
> Plus il ne nous régentera,
> Alleluya !

> Traçons à la postérité
> Avec pinceau bien coloré
> Le quidam qui nous gouverna,
> Alleluya !

[1] Ils sont dans le *Recueil* même de Maurepas, à la date de 1742.

SECTION III. — CHANSONS HISTORIQUES.

 Il étoit sorti de bas lieu,
 Mais il se mit bientôt en jeu ;
 Plus d'un rôle il représenta,
 Alleluya !

 D'abord un fort galant abbé,
 Puis il devint seigneur mitré,
 En tout état patelina,
 Alleluya !

 Il possédoit l'art de la cour,
 Où vérité brille en son jour,
 Divinement hypocrisa,
 Alleluya !

 Pour du prince être précepteur,
 Il ne mit science, ni labeur ;
 Féminin canal pratiqua,
 Alleluya !

 A la bavette il prit le roy,
 Luy dit : Ne vous fiez qu'à moy,
 Ailleurs on vous abusera,
 Alleluya !...

 Il s'est acquis par ce chemin
 L'autorité du souverain
 Que sur son maître il surpassa,
 Alleluya !...

 Il s'avisa de guerroyer,
 Ensuite de tout pacifier ;
 Sur l'un et l'autre on le siffla,
 Alleluya !...

 De biens combla sa parenté,
 Par ordre de Sa Majesté,
 Car il n'avoit pas visé là,
 Alleluya !

Avec un air flatteur, riant,
De belles dents exprès montrant,
Jamais son masque ne quitta,
 Alleluya !

Que je vous plains, pauvre nation,
De perdre un si grand Pantalon,
Vous devez joindre au *Libera*,
 Allelúya !

Ces *Alleluya*, qui s'étaient ralentis depuis la Fronde, reviennent fréquemment depuis la Régence, de même que la forme des Noëls appliquée aux chansons satiriques. Les uns sont particuliers aux chansons que j'appellerai *individuelles*, parce qu'elles ont trait à un seul individu ; les autres regardent plusieurs personnes à la fois, réunies au gré du chansonnier, qu'il introduit tour à tour dans la sainte crèche pour saluer l'Enfant Jésus, et qu'il désigne aux spectateurs par leurs noms accompagnés du détail de leurs vices ou de leurs ridicules. Il y a de ces *Noëls* qui ont cent couplets.

Un autre ministre plus tristement célèbre que Fléury et plus détesté, fut le chancelier Maupeou. Tant que dura son pouvoir, c'est-à-dire pendant environ cinq ans, mille pamphlets de toutes sortes l'assaillirent, et, comme un essaim de guêpes en furie, le percèrent de leurs aiguillons. Mais il tint ferme jusqu'à la fin, et ce ne sont pas les pamphlets ni les chansons qui le firent tomber. Il résista même à madame du Barry, avec laquelle il fut presque constamment brouillé. Plus son crédit s'affermissait, plus on se plaisait à croire, à dire du moins le contraire. Enfin, on alla jusqu'à lui pronostiquer sa fin en place de grève.

Par ma foy, René de Maupeou,
Vous devriez bien être saoul,
 Lon lan la derirette,
De tous les pamphlets d'aujourd'hui ;
 Lon lan la dériri.

Votre crédit baisse, dit-on,
Chacun vous tire au court bâton,
 Lon lan, etc.
N'en êtes vous pas étourdi?
 Lon lan, etc.

L'abbé Terrai, le d'Aiguillon
Méditent quelque trahison,
 Lon lan, etc.
Le petit Saint s'en mêle aussi[1];
 Lon lan, etc.

Mais votre plus affreux malheur,
C'est de n'être plus en faveur,
 Lon lan, etc.
Avec Madame Dubarri,
 Lon, lan, etc.

Jusqu'à ce monsieur de Beaumont[2]
Qui vous a fait certain affront[3],
 Lon lan, etc.
Sans vous en avoir averti,
 Lon lan, etc.

Ce qui redouble encore vos maux,
Le maitre vous tourne le dos,
 Lon lan, etc.
Et bien plus la future[4] en rit ;
 Lon lan, etc.

Voulez-vous que je parle net,
Il vous faut faire votre paquet,
 Lon lan, etc.
Monseigneur, décampez d'ici,
 Lon lan, etc,

[1] M. de Saint-Florentin.
[2] Archevêque de Paris.
[3] En s'opposant à la publication de monitoires.
[4] La future dauphine sans doute, c'est-à-dire Marie-Antoinette.

> Car à la Grève un beau *Salve*
> Pour vous bientôt est réservé,
> Lon lan, etc.
> Et par dessus *De profundis*,
> Lon lan, etc.

Maupeou fut simplement renvoyé par Louis XVI et exilé dans ses terres. Il mourut dans son lit en 1792, après avoir légué 800,000 livres à la nation. Mais je crois que malgré le legs, s'il eût vécu un an de plus, il eût vu ou la place de Grève ou celle de la Révolution. Quoi qu'il en soit, quand il fut renvoyé, la populace de Paris chantait, dit Bachaumont[1] à la sourdine, ce couplet :

> Sur la route de Chatou
> Le peuple s'achemine,
> Pour voir la f.... mine
> Du chancelier Maupeou,
> Sur la rou... sur la rou... sur la route de Chatou.

J'aurais à citer encore sur le diacre Pâris et les convulsionnaires quantité de chansons plus burlesques les unes que les autres. Jamais fanatisme religieux ne prêta tant à rire. C'est que celui-là fut inoffensif pour tout le monde, excepté pour ses propres martyrs; et que ces martyrs souffraient et mouraient (si pourtant ils mouraient), sans dignité.

Qu'on me pardonne ces quelques citations :

> Apprenez, troupeau sévère,
> Que le Pâris réfractaire
> Triomphe après son trépas !
> Frères, exaltons,
> Canonisons
> Cet homme-là.
> Nous mettrons l'Église à quia...

[1] T. VII, p. 212.

Que parmi nous l'on travaille
A confirmer la canaille
Dans l'aveuglement qu'elle a !
 Culbutons-ci,
 Culbutons-là,
 Là, là, là, là.
Culbutons tout du haut en bas.

Chaque malade en silence,
Cachant sa convalescence,
Sur son tombeau s'écriera :
 Miracle-ci,
 Miracle-là
 Là, là, là, là.
Miracles tout du haut en bas.

—

C'est ainsi qu'en furie (*bis*),
Un appellant s'écrie :
Remués, remués, remués-vous donc.
 Amis, est-ce là comme
 On surprend des badauds
 La religion ?
 Amis, est-ce là comme
 On faisoit sous Amolon[1] ?

Nos gens se ralentissent,
Les neuvaines finissent,
Remués, remués, remués-vous-donc.
 En ce péril extrême
 Rappelés tous les sauts
 Qu'on fit à Lyon ;
 Un pareil stratagème
 Réussit sous Amolon.

En 1732, le lieutenant de police Hérault ayant fait fermer le cimetière de Saint-Médard, où avaient lieu chaque jour, sur

[1] Amolon succéda à Agobard, dans l'archevêché de Lyon, en 840. Il y eut de son temps des convulsionnaires comme ceux de Saint-Médard.

le tombeau de M. Pâris, ces remuements et ces culbutes, un bon janséniste, appelant sans doute et réappelant, vengea par les triolets suivants le troupeau chassé et dispersé :

> Certes, c'est jouer trop gros jeu,
> Petit lieutenant de police ;
> Mal prend à qui s'en prend à Dieu.
> Certes, c'est jouer trop gros jeu,
> La honte icy, là-bas le feu
> De tes pareils sont le supplice.
> Certes, c'est jouer trop gros jeu,
> Petit lieutenant de police.
>
> Crottes, lanternes et catins
> Ne seront plus ton seul office ;
> Tu quittes, pour venger les saints,
> Crottes, lanternes et catins.
> Lucifer et ses Girardins [1]
> Te feront chef de leur justice.
> Crottes, lanternes et catins
> Ne seront plus de ton office...
>
> Aussi scélérat qu'un Nathan,
> Sans foy, sans loy, sans crainte aucune,
> Homme plus fourbe que Satan,
> Aussi scélérat que Nathan,
> Le prêtre de Baal t'attend
> Pour avoir part à sa fortune.
> Aussi scélérat que Nathan,
> Sans foy, sans loy, sans crainte aucune.
>
> On rit des informations
> Qu'à la Bastille tu fais faire,
> Sur le fait des convulsions ;
> On rit des informations.

[1] Les jésuites, ainsi nommés, à cause du père Girard, fameux par ses relations avec la Cadière.

Tous les témoins sont des fripons,
Le juge est un fourbe, un faussaire ;
On rit des informations
Qu'à la Bastille tu fais faire, etc.

Je renvoie au *Recueil* de Maurepas[1] pour les chansons sur le père Girard et sur la Cadière : il y en a près de la moitié d'un volume. Tout cela est d'un libertinage à le disputer aux Priapées, et est bien plus spirituel. Car je crois l'avoir déjà remarqué, c'est dans ces œuvres de démon que les chansonniers ont mis le plus de soin. Sous le rapport plastique, celles du xviii° siècle me semblent supérieures à celles du xvii° ; mais le sentiment, si l'on peut dire, en est moins délicat. C'est que la corruption sous Louis XV n'a plus de mystère, et que là où il n'est plus de voiles et plus de séduction que pour les yeux, le cœur reste insensible et se tait.

XX

Chansons sous Louis XVI et la Révolution

La corruption sous Louis XVI, surtout dans les premières années du règne de ce prince, est aussi profonde qu'elle était sous le règne de son aïeul ; mais comme elle ne reçoit plus d'encouragement du côté de la cour ou, à parler plus proprement, du côté du roi et de la reine, qu'au contraire les mœurs de Louis et de Marie-Antoinette lui imposent, il ne se rencontre plus autant de gens qui fassent montre de leurs vices, et les chansons ordurières, quoique la couleur en soit toujours très-vive, dimi-

[1] On peut, à cet égard, consulter également, et comme je l'ai fait moi-même, le manuscrit de la Bibliothèque impériale et celui de la Bibliothèque du Louvre.

nuent chaque jour et, pour ainsi dire, à vue d'œil. Bientôt même, elles disparaîtront presque tout à fait pour céder la place aux chansons politiques, et cette éclipse durera jusqu'au moment où la reine deviendra elle-même l'objet des plus infâmes qui aient jamais été composées.

En attendant on se réjouit de la mort de Louis XV comme de celle d'un abominable tyran; on se réjouit de l'exil de la Du Barry, comme si la veille encore on ne l'accablait pas des couplets les plus galants. Au milieu de ces manifestations d'une joie indécente, les filles seules ont le courage de témoigner leur douleur de la double perte qu'elles viennent de faire. « Nous voilà, dit Sophie Arnould, orphelins de père et de mère ! » Quelle justesse dans ce mot, et quelle profondeur !

On fit des chansons sur le nouveau roi: toutes sont à sa louange et expriment l'espoir qu'on a dans son respect pour les mœurs honnêtes, dans sa sévérité pour les malhonnêtes. La plus curieuse à cet égard vint d'un homme de qui on l'eût attendu le moins, sa muse n'étant pas accoutumée de parler un pareil langage. C'est Collé que je veux dire.

> Or, écoutez, petits et grands,
> L'histoire d'un roi de vingt ans
> Qui va nous ramener en France
> Les bonnes mœurs et l'abondance.
> D'après ce plan que deviendront
> Et les catins et les fripons?
>
> S'il veut de l'honneur et des mœurs,
> Que deviendront nos grands seigneurs ?
> S'il aime les honnêtes femmes,
> Que feront tant de belles dames?
> S'il bannit les gens déréglés,
> Que feront nos riches abbés?
>
> S'il dédaigne un frivole encens,
> Que deviendront les courtisans?

Que feront les amis du prince,
Autrement nommés en province ?
Que deviendront les partisans,
Si ses sujets sont ses enfants ?

S'il veut qu'un prélat soit chrétien,
Un magistrat homme de bien,
Combien de juges mercenaires,
D'évêques et de grands vicaires
Vont changer de conduite ! *Amen !*
Domine, salvum fac regem.

Le tour de cette chanson est facile, et la flatterie en est délicate. Il en est peu de ce genre et du même temps qu'on puisse lui comparer ; aussi ne citerai-je pas d'autres. Je ferai de même à l'égard de presque toutes celles qui furent composées depuis cette époque jusqu'à l'assemblée des Notables. Il me semble que les lecteurs doivent être las de ces chansons dont le fond n'a pas varié depuis Louis XIII, et dont la forme n'est pas assez littéraire pour en dissimuler la monotonie. Je me contenterai donc de les indiquer, selon qu'elles se présentent dans les Mémoires du temps, comme ceux de Bachaumont, la *Correspondance de Métra* et *l'Espion anglais*. Je n'en excepterai que deux ou trois, dont je donnerai le texte.

Dès 1774, je vois Beaumarchais chansonné, à l'occasion de son procès avec Goëzman ; il l'est encore après qu'il a ravi plutôt qu'obtenu la faveur publique par le *Barbier de Séville* et le *Mariage de Figaro*. Son opéra de *Tarare* et son drame de la *Mère coupable* soulèvent contre lui toutes les colères des poetereaux de la cour et de la bourgeoisie. Les mœurs exposées jusqu'ici dans les seuls couplets des chansonniers, Beaumarchais les avait fait voir sur la scène où elles avaient eu un succès prodigieux ; c'est ce qu'ils ne pouvaient se résoudre à lui pardonner. On fait des chansons contre Turgot ; on ne soupçonne pas encore ses projets, mais on les croit pernicieux, par cela seul que Turgot

est devenu ministre. On fait des chansons sur les *insurgents* d'Amérique, sur le chevalier d'Éon, sur la réforme des fêtes de l'Église, sur le duc de Chartres et le combat d'Ouessant, sur les dames de la Comédie et les filles de l'Opéra, sur ou plutôt contre les membres de l'Académie française, contre Necker, contre un édit portant augmentation de deux sols pour livre, contre la ville de Paris, à l'occasion de ses fêtes officielles, contre quelques dames de la cour, contre les juges de Lally, sur les ballons et contre les aéronautes qui se montrent trop timides, et ont le mauvais goût d'aimer leur art moins que leur vie ; enfin contre Calonne et contre le cardinal de Rohan.

Qui ne connaît les aventures du chevalier d'Éon, ce personnage que l'ambiguïté de son sexe a rendu célèbre, et dont la mort seule, suivie de l'autopsie, révéla enfin la masculinité ? Cependant tant qu'il vécut, on se plut à croire qu'il était fille. Cette croyance éveillait nombre d'idées libertines et autant de discours qui ne l'étaient pas moins. Les chansons, comme on le pense bien, ne demeurèrent pas en reste. Celle-ci est fameuse ;

> Du chevalier d'Éon
> Le sexe est un mystère ;
> L'un croit qu'il est garçon ;
> Cependant l'Angleterre
> L'a fait déclarer fille [1],
> Et prétend qu'il n'a pas
> De trace de b.....
> Du père Barnabas.
>
> Jadis il fut garçon,
> Très-brave capitaine ;
> Pour un oui, pour un non,
> Chacun sait qu'il dégaîne.

[1] Cependant, il est dit dans le dernier couplet qu'on lui fit payer, en Angleterre, la façon d'une fille, et on en dit la raison. Il y a donc contradiction entre le premier et le dernier couplet.

Quel malheur, s'il est fille?
Que ne feroit-il pas,
S'il avoit la b.....
Du père Barnabas?

Il est des francs-maçons
Un très-zélé confrère,
Sachant de leurs leçons
Les plus secrets mystères.
Pour le coup, s'il est fille,
Plus on n'en recevra,
Qu'on n'ait vu la b.....
Du père Barnabas.

Il fut chargé, dit-on,
D'ordres du ministère[1];
On lui donna le nom
D'un extraordinaire.
Ah! parbleu, s'il est fille,
Qui lui va mieux que ça,
Si ce n'est la b.....
Du père Barnabas?...

Qu'il soit fille ou garçon,
C'est un grand personnage
Dont on verra le nom
Se citer d'âge en âge;
Mais pourtant s'il est fille,
Qui de nous osera
Lui prêter la b.....
Du père Barnabas?

Quoiqu'il ait le renom
D'être une chevalière,
Il paya la façon,
Aux yeux de l'Angleterre,

[1] En 1763, il accompagna le duc de Nivernois à Londres, en qualité de secrétaire de l'ambassade.

D'une petite fille ;
Ce qu'on ne feroit pas
Sans avoir la b.....
Du père Barnabas.

Pendant que le cardinal de Rohan était à la Bastille, attendant son jugement, il fut indisposé : il demanda un médecin ; on lui dépêcha Portal qui le guérit. A ce propos on fit cet *alleluia* :

L'intrigant médecin Portal
Nous a rendu le cardinal ;
Il l'a bourré de quinquina,
Alleluia !

Oliva dit qu'il est dindon,
La Motte dit qu'il est fripon,
Lui se confesse un vrai bêta ;
Alleluia !

Notre Saint-Père l'a rougi,
Le roi, la reine l'ont noirci ;
Le Parlement le blanchira,
Alleluia !

A la cour il est impuissant,
A la ville il est indécent,
A Saverne il végétera,
Alleluia !

En voici d'autres un peu postérieurs à ceux-ci ; car on en ajoutait toujours de nouveaux :

Nous voici dans le temps pascal,
Que dites-vous du cardinal ?
Apprenez-nous s'il chantera
Alleluia !...

Que Cagliostro ne soit rien,
Qu'il soit Maltois, juif ou chrétien,
A l'affaire que fait cela?
 Alleluia !

A Versailles comme à Paris,
Tous les grands et tous les petits
Voudroient élargir Oliva,
 Alleluia !

De Valois [1] l'histoire insensée
Par un roman fut commencée,
Un collier la terminera,
 Alleluia !...

Voici l'histoire du procès
Qui met tout Paris en accès ;
Nous dirons quand il finira,
 Alleluia !

Ces *Alleluia* sont comme les *Noëls*, on n'en voit jamais la fin.

La première assemblée des notables se réunit le 22 février 1787. Dans cette circonstance solennelle, on fit trêve aux chansons. Mais dès que M. de Calonne eut fait connaître l'état des finances, dès qu'il eut déclaré l'impossibilité de combler le déficit sans prendre de l'argent là où il s'en trouvait, c'est-à-dire dans les poches, ce fut un tolle général contre le ministre, et le roi dut le chasser. C'est alors qu'on se communiqua ouvertement (car jusqu'à la chute de Calonne, on ne l'avait fait qu'avec mystère) un *pot-pourri* sur l'assemblée des notables, dans lequel on parodiait la première séance, et ce qui s'était passé depuis[2]. Cette pièce est une satire piquante, qui dit à

[1] Madame de La Motte.
[2] *Mémoires de Bachaumont*, XXXIV, p. 356.

peu près ses vérités à tout le monde, sans violence mais non sans méchanceté. Par exemple on y fait chanter à la reine ce couplet :

> Calonne n'est pas ce que j'aime,
> Mais c'est l'or qu'il n'épargne pas.
> Quand je suis dans quelque embarras,
> Alors, je m'adresse à lui-même ;
> Ma favorite[1] fait de même,
> Et puis nous en rions tout bas, tout bas.

Le peuple qui avait cru un moment que le roi renverrait Calonne, conclut de cette déclaration de la reine qu'il n'en est rien, et s'écrie :

> Quelle remise !
> On demande un nouvel impôt.
> Au lieu de la poule promise
> Hélas ! nous n'avons plus de pot,
> Ni de chemise !

La chanson finit par cette allocution au public :

> Or, messieurs, cette assemblée
> Qu'on tient en ces tristes jours,
> A la France désolée
> Ne pouvant porter secours,
> Bientôt sera consolée,
> Et sans de bonnes raisons
> Finira par des chansons.

Ainsi finit-elle en effet. Elle finit de même, après sa seconde convocation (du 6 novembre au 12 décembre 1788). Mais d'autres soucis amenèrent bientôt d'autres chansons :

> La Bastille est tombée avec la tyrannie
> Qui bâtit ses triples remparts.

[1] Madame Jules de Polignac.

SECTION III. — CHANSONS HISTORIQUES.

On fit quelques chansons sur cet événement, mais c'est tout au plus s'il en reste une seule[1] qui ait eu un moment de popularité. Je ne m'y arrêterai pas ; moins encore sur celles qui coururent bientôt après contre la famille royale et en particulier contre la reine. Celles-ci me font tant d'horreur que s'il ne s'agissait que d'un mot pour en anéantir jusqu'au souvenir, je n'hésiterais pas à le prononcer. Dans les invectives froidement méditées et gaiement rimées contre les femmes, la lâcheté d'une nation n'éclate pas moins que sa férocité quand elle les égorge ; mais elle est peut-être moins coupable dans ce dernier cas, puisqu'alors, sa raison l'ayant tout à fait abandonnée, elle n'a plus conscience de ses actes, et n'est plus justiciable que des médecins.

Quoi qu'il en soit, à partir de la prise de la Bastille, le règne des chansons patriotiques et révolutionnaires commence. Il suffit de nommer celles qui priment toutes les autres et qui sont restées populaires longtemps encore après que le motif qui y avait donné lieu et le but auquel elles tendaient, avaient disparu. C'est la *Marseillaise* par Rouget de l'Isle :

> Allons, enfants de la patrie,
> Le jour de gloire est arrivé, etc. ;

Le *Chant du Départ*, par Chénier :

> La victoire, en chantant, nous ouvre la barrière,
> La liberté guide nos pas, etc. ;

Le *Salut de la France*, par Adrien Saint-Boy :

> Veillons au salut de l'empire,
> Veillons au maintien de nos droits, etc. ;

[1] *La prise de la Bastille, ou Paris sauvé*, 1789. Encore, est-ce une ode plutôt qu'une chanson. On trouve cette pièce dans les *Poésies nationales de la Révolution française*. Paris, 1836, p. 13.

Les *Héros du Vengeur*, dédié aux marins français, par Rouget de l'Isle :

> Le destin trahit nos exploits ;
> Nos agrès, nos mâts sont en poudre, etc. ;

L'*Hymne* fait en l'an II et qui a pour refrain : *Mourir pour la patrie*.

> Où vont tous ces peuples épars ?
> Quel bruit a fait trembler la terre
> Et retentit de toutes parts ?
> Amis, c'est le cri du dieu Mars,
> Le cri précurseur de la guerre,
> De la guerre et de ses hasards.
> Mourir pour la patrie, (*bis*)
> C'est le sort le plus beau, le plus digne d'envie !

Tous tant que nous sommes, nous avons encore de gré ou de force, ouï chanter ces chansons en 1848, et les avons ainsi apprises par cœur. Mais il en est d'autres, comme la *Carmagnole* et le *Carillon national* ou *Ça ira* qui n'ont pas eu, que je sache, l'honneur d'une semblable restauration, et dont la génération actuelle, par conséquent, a le malheur de ne connaître guère que les refrains. Je vais les lui faire connaître tout entières. Je les copie sur des éditions originales, c'est-à-dire d'après deux petits cahiers assez semblables à ceux qui servent aujourd'hui à la publication des chansons populaires.

LA CARMAGNOLE DES ROYALISTES.

> Madame Veto avait promis (*bis*)
> De faire égorger tout Paris ; (*bis*)
> Mais son coup a manqué,
> Grâce à nos canonniers.

Dansons la Carmagnole,
Vive le son ! vive le son !
Dansons la Carmagnole,
Vive le son du canon !

Monsieur Veto avait promis
D'être fidèle à la patrie :
 Mais il y a manqué ;
 Ne faisons plus de quartier.
Dansons, etc.

Antoinette avait résolu
De nous faire tomber sur le cu ;
 Mais son coup est manqué ;
 Elle a le nez cassé.
Dansons, etc.

Son mari se croyant vainqueur,
Connaissait peu notre valeur.
 Va, Louis, gros paour,
 Du Temple dans la tour.
Dansons, etc.

Les Suisses avaient tous promis
Qu'ils feraient feu sur nos amis :
 Mais comme ils ont sauté !
 Comme ils ont tous dansé !
Dansons, etc.

Quand Antoinette vit la tour,
Elle voulut faire demi-tour ;
 Elle avait mal au cœur
 De se voir sans honneur.
Dansons, etc.

Lorsque Louis vit fossoyer,
A ceux qu'il voyait travailler
 Il disait que pour peu
 Il était dans ce lieu.
Dansons, etc.

Le patriote a pour amis
Tous les bonnes gens du pays ;
 Mais ils se soutiendrons
 Tous au son des canons.
Dansons, etc.

L'aristocrate a pour amis
Tous les royalistes de Paris ;
 Ils vous les soutiendrons
 Tous comme de vrais poltrons.
Dansons, etc.

La gendarmerie avait promis
Qu'elle soutiendrait la patrie ;
 Mais ils n'ont pas manqué
 Au son du canonnier.
Dansous, etc.

Amis, restons toujours unis,
Ne craignons pas nos ennemis :
 S'ils viennent attaquer
 Nous les ferons sauter.
Dansons, etc.

Oui, je suis sans-culotte, moi,
En dépit des amis du roi ;
 Vivent les Marseillois,
 Les Bretons et les lois !
Dansons, etc.

Oui, nous nous souviendrons toujours
Des sans-culottes des faux-bourgs ;
 A leur santé buvons ;
 Vivent les bons lurons !
Dansons, etc.

SECTION III. — CHANSONS HISTORIQUES.

LE CARILLON NATIONAL

Chanté à la première Fédération, le 14 juillet 1790.

Ah ! ça ira, ça ira, ça ira,
Les aristocrates à la lanterne ;
Ah ! ça ira, ça ira, ça ira,
Les aristocrates on les pendra.
Le despotisme expirera,
L'égalité triomphera.

Ah ! ça ira, ça ira, ça ira,
Les aristocrates auront beau dire ;
Ah ! ça ira, ça ira, ça ira,
Les aristocrates on les pendra.
Le brigand prussien tombera
L'esclave autrichien le suivra.

Ah ! ça ira, ça ira, ça ira,
Les aristocrates à la lanterne,
Ah ! ça ira, ça ira, ça ira,
Les aristocrates on les pendra.
Et leur infernale clique
Au diable s'envolera.

Ces deux chants, dignes des beaux jours d'Athènes et de Rome, se chantaient autour des arbres de liberté, de la guillotine, et des charrettes remplies d'aristocrates qu'on y menait *raccourcir*. Leurs airs, leurs refrains furent trouvés si parfaits qu'on les adapta à toutes les chansons possibles ; il semblait qu'ils fussent la plus haute expression du patriotisme dans la forme poétique la plus accomplie. Malheur aux chansons qui ne se réglèrent point sur ces modèles ! elles ont rempli une douzaine de recueils du temps[1] et depuis on n'en a plus entendu parler.

[1] En voici quelques-uns qu'on peut consulter. Les titres seuls, principalement à partir du n° 8, en sont curieux. Ce qui ne serait aujourd'hui que le

Le 9 thermidor emporta ces magnificences révolutionnaires. On avait assez de chanter le sang; on chanta de nouveau le vin, l'amour et la philosophie. Tous les cœurs s'ouvrent à l'espérance, à la gaieté. Les *Dîners du Vaudeville* se fondent, avec la prétention, justifiée d'ailleurs, de ressusciter l'ancien *Caveau*, et formule sa constitution en vers. Car les constitutions étaient alors fort à la mode, et l'on en donnait le nom à ce qu'on appellerait aujourd'hui simplement un programme. Celle des *Dîners du Vaudeville* portait à l'article VI :

>Champ libre au genre érotique,
> Moral, critique,
> Et bouffon ;

langage emphatique et intéressé de l'*annonce*, était alors le langage ordinaire du peuple à qui elle s'adressait.

1° *Le Chansonnier patriote*, ou recueil des chansons, vaudevilles et pots-pourris patriotiques, par différents auteurs. Paris, *Garnery*, l'an I^{er} de la République française, 1792, in-18.

2° *Recueil d'Hymnes patriotiques*, chantées aux séances du Conseil général de la commune, par les citoyens de la première réquisition et de l'armée révolutionnaire. 1793, l'an II de la République française, une et indivisible, in-8°.

3° *Recueil d'Hymnes républicaines*, qui ont paru à l'occasion de la fête de l'Être Suprême, qui a été célébrée décadi, 20 prairial, l'an II de la République française. Précédé du discours de Maximilien Robespierre, président de la Convention nationale, au peuple réuni ; avec figure représentant la Montagne, au champ de la réunion. Paris, *Barba*, l'an second de la République, in-18.

4° *La Lyre de la Raison*, ou hymnes, cantiques, odes et stances à l'Être Suprême, pour la célébration des fêtes décadaires. Paris, *Dufort*, deuxième année de la République, in-18.

5° *Chansons patriotiques*, par le citoyen Piis. Paris, an deuxième, in-18.

6° *Nouveau Chansonnier patriote*, ou recueil de chansons, vaudevilles et pots-pourris patriotiques, par différents auteurs. Dédié aux martyrs de la révolution, précédé de leurs éloges par Dorat Cubières, et suivi du nouveau calendrier comparatif. Paris, *Barba*, l'an deuxième ; in-12, avec les portraits de Marat et de Le Peletier.

7° *Le Chansonnier de la Montagne*, ou recueil des chansons, vaudevilles, pots-pourris et hymnes patriotiques, par différents auteurs. Paris, *Favre*, l'an deuxième de la République française une et indivisible, in-18.

8° *Le Chansonnier français républicain*, ou recueil choisi de chansons,

SECTION III. — CHANSONS HISTORIQUES.

> Mais jamais de politique,
> Jamais de religion,
> Ni de mirliton, etc.

Je m'arrête ici, sur le seuil du dix-neuvième siècle. Il n'est pas encore temps de le juger ; on ne peut que rassembler des matériaux pour ceux qui feront un jour cette besogne. C'est pour cela que j'ai publié, à la suite de cet essai[1], un certain nombre de chansons populaires embrassant la période de 1848 à 1865. Je ferai seulement la remarque que, si les chansons populaires actuelles, en tant qu'œuvres propres du peuple, sont remplies de défauts et même dépourvues en général de tout sentiment poétique, elles ont eu la bonne fortune d'être entreprises et maniées

d'odes, de cantates et romances, relatives à la Révolution française, et propres à entretenir dans l'âme des bons citoyens la gaieté républicaine, ouvrage précédé de l'histoire des chansons militaires chez les anciens; fig. br. 20 sous, et 25 sous franc de port.

9° *Chansons populaires*, ou collections choisies d'odes, de cantates et romances, propres à entretenir dans l'esprit de la jeunesse l'amour des vertus républicaines et dérider le front des vieillards ; fig., br. 15 sous, et 20 sous franc de port.

10° *Chansonnier décadaire*, ou recueil choisi d'hymnes, d'odes et cantates adressées à l'Éternel, à la vertu, à la patrie et aux citoyens. morts pour la liberté, et destinées à être chantées dans les temples, dans les sociétés populaires, dans les écoles primaires et dans toutes les assemblées religieuses, politiques ou civiles des bons citoyens ; fig., br. 20 sous, et 25 sous franc de port.

11° *Chansonnier sans-culotte*, ou recueil choisi de chansons, d'hymnes, d'odes, de cantates et de romances, tendres ou burlesques, tant anciennes que modernes, et propres à égayer les bons citoyens ; fig. br. 10 sous, et 15 sous franc de port.

12° *Chansonnier des victoires*, ou recueil choisi de chansons, d'hymnes, d'odes, de cantates et de romances relatives aux conquêtes des Français, à leurs victoires et à leur courage intrépide dans les combats, et destinées à être chantées par les citoyens dans les assemblées populaires, et par les pères de famille dans leurs festins ; fig., br. 20 sous, et 25 sous franc de port.

Ces derniers chansonniers, à partir du n° 8, ont pour éditeur le citoyen Debarle, quai des Augustins, n° 17. Le même publia aussi des almanachs.

[1] Voir plus loin la II° Partie.

par de véritables poëtes, plus ou moins sortis de son sein, et parmi lesquels il en est un, deux peut-être, Béranger et Désaugiers, de premier ordre. Il faudra sans doute y ajouter quelque jour M. Pierre Dupont et M. Nadaud; mais, si je ne me trompe, ils seront les premiers à prier le public d'attendre qu'ils aient donné de nouveaux gages, et acquis de nouveaux titres à cette distinction.

SECTION IV

CHANSONS DE MÉTIERS

Si les chansons de métiers sont aussi anciennes qu'eux, il y en eut, dès que les hommes, ayant renoncé à la vie errante, eurent fondé des sociétés et bâti des maisons ; car alors il y eut des maçons, des charpentiers, des tailleurs de pierre, etc. Que tous ces ouvriers aient chanté en travaillant, cela n'est pas douteux ; même avant l'invention de la musique, les travailleurs ont trouvé dans la voix soumise à des inflexions variées et cadencées, une distraction à l'ennui de leurs travaux, un soulagement à leurs fatigues. Ç'a été d'abord de simples sons modulés, puis des paroles, puis enfin des chansons. Ces chansons ont-elles eu pour objet immédiat le métier qu'on exerçait? Non ; l'art ne procède pas ainsi ; il ne marche pas si vite, et dans la poésie par exemple, il s'en est tenu longtemps aux idées générales avant d'aborder les spécialités. Mais dès que les ouvriers furent assez nombreux pour former une classe et que cette classe se fut partagée en corporations, ils ne chantèrent plus seulement, comme ils avaient fait jusqu'alors, pour se distraire, les premières chansons venues, ils chantèrent par esprit de corps ou par esprit de jalousie, c'est-à-dire qu'ils eurent des chansons relatives à leurs métiers, et chaque corporation en eut de particulières au sien. Personne ne saurait dire quand cela se fit. Peut-être est-ce dès le temps de la construction du temple de Salomon, où cent quatre-vingt-trois mille ouvriers

furent employés ; mais je n'ose l'affirmer. Les ouvriers d'aujourd'hui disent bien que l'institution du compagnonnage remonte à cette époque ; mais outre qu'ils n'apportent à cette assertion d'autre preuve que leur vanité qui n'est pas médiocre, ils ne disent pas qu'on ait fait alors ni chanté des chansons de métiers. Il faut donc descendre plus bas pour en rencontrer, et à cet égard, les Grecs et les Romains, à défaut de monuments importants, nous ont au moins laissé quelques indications.

Athénée en donne un certain nombre[1]. Il ne fait presque que mentionner les chansons des baigneurs, des pétrisseuses de pâte, des nourrices, des vanneuses, des tisserands, des fileurs de laine ; il parle aussi des chansons des moissonneurs, des bouviers, des mouleurs de grains ou meuniers, et des mendiants ; car alors comme aujourd'hui, la mendicité était un métier.

La chanson des moissonneurs s'appelait *lityerse*. On croit que son nom lui vient d'un certain Lityerse, bâtard de Midas, et roi de Célène, en Phrygie. Ce roi tenait plus de la bête féroce que de l'homme. Il était cruel, dit Athénée[2], avait le regard farouche et était si vorace que, au témoignage de Sosithée, le poëte tragique[3], il mangeait trois fois par jour trois énormes pains entiers et buvait dix amphores. Cette passion pour le pain et le vin s'explique par ce fait, que Lityerse était un roi agriculteur ; il était le plus gros consommateur du produit de ses champs. Il ne laissait pas néanmoins, si l'on en croit le scholiaste de Théocrite[4], d'en faire part aux étrangers qui passaient dans ses États. Mais après les avoir bien traités, il les contraignait à faire sa moisson ; ensuite il les remerciait en leur coupant la tête ; puis il introduisait les corps dans les gerbes, et entonnait sa chanson. Hercule tua ce monstre et le jeta dans le Méandre. Cependant les paysans de Phrygie qui faisaient plus

[1] Voy. surtout XIV, ch. III.
[2] X, ch. III.
[3] *Ibid.*
[4] *Idyl.*, X.

de cas de son talent de moissonneur, qu'ils ne souffraient de sa cruauté envers les étrangers, chantaient, en moissonnant, la chanson « du divin Lityerse, » comme il est appelé dans Théocrite, et cette chanson est ainsi conçue :

« Fais, ô Cérès, que ce champ soit bien cultivé et qu'il rende le plus possible.

« Moissonneurs, liez les gerbes, de peur que les passants ne disent : Hommes de figuier[1], vous ne gagnez pas votre salaire.

« Tournez vers le nord la gerbe, du côté où la paille a été coupée ; c'est ainsi que l'épi prend de la grosseur.

« Vous qui battez le blé, fuyez le sommeil de midi, car c'est l'heure où le grain se détache plus facilement.

« Les moissonneurs doivent être à l'ouvrage quand l'alouette se lève, le quitter quand elle se couche, et se reposer au fort de la chaleur.

« Enfants, que la vie de la grenouille est enviable ! Elle ne s'inquiète pas qui lui verse à boire ; elle a de quoi apaiser sa soif tout à son aise.

« Avare intendant, il te plaît de nous cuire des lentilles. Prends garde de te blesser la main, en fendant un grain de cumin[2]. »

Cette chanson, comme on le voit, n'offre rien de lugubre, et pas la moindre allusion au personnage en souvenir duquel on la chantait. Cependant Pollux[3] assure que ce fut le chagrin causé par la mort de Lityerse à Midas, qui y donna lieu, et qu'on la chantait ordinairement autour de l'aire et des gerbes. On en a conclu qu'il pourrait bien y avoir eu deux Lityerse, l'un Phrygien, et l'autre Grec qui serait celui de Théocrite. La vérité est qu'au témoignage des anciens écrivains qui ont les premiers parlé de ce mythe, la mémoire du fils de Midas était

[1] Par opposition à « hommes de chêne, » *e duro robore nati*. Le figuier est un bois mou et qui n'est bon à rien. Horace fait dire à Priape :

Olim truncus eram ficulnus, inutile lignum.

[2] Nous disons d'un avare qu'il couperait un cheveu en quatre.
[3] IV, 7.

célébrée par des chansons du mode le plus triste, qui, avec force louanges pour la victime intéressante de la brutalité d'Hercule, renfermaient des consolations pour son père. Il n'y était donc pas question des actes de cruauté imputés à Lityerse par Sosithée, et ces actes seraient de l'invention de cet écrivain relativement moderne. Tel est du moins le sentiment de Koester [1]. Mais Ilgen [2], désespérant de résoudre les difficultés soulevées par cette équivoque, les tranche en disant que les chansons primitives sur Lityerse étaient des consolations ironiques et satiriques adressées à son père. C'étaient donc des complaintes dans le genre de celles qui existent en notre langue, et dont la complainte de Fualdès est un modèle. Quoi qu'il en soit, la conjecture d'Ilgen est au moins originale, et la gravité pédantesque de Koester en est presque démontée.

Il faut aussi mettre au nombre des chansons de moissonneurs celles que chantaient les Maryandiniens en l'honneur d'un jeune homme nommé Bormus, fils d'un illustre et riche personnage de ce pays [3]. Il était plus beau que pas un des jeunes gens de son âge, et il l'emportait sur tous par d'autres qualités plus essentielles. Mais il est permis de croire qu'aux yeux de ce peuple grec, si amoureux de la forme, sa beauté était son principal mérite, et ce fut sans doute ce qu'on regrettait et ce qu'on louait le plus dans les chants consacrés à gémir sur sa destinée. Ayant voulu un jour porter à boire aux moissonneurs, il alla puiser de l'eau à une fontaine, et disparut on ne sait comment. Fut-il enlevé comme Hylas par les nymphes? Personne n'osait en douter et surtout, je crois, les jeunes filles.

Macrobe [4] cite un fragment de chanson de moissonneurs, qu'il met au nombre des poésies rustiques composées à Rome avant toutes autres poésies. « On trouve, dit-il, dans un

[1] *De Cantilenis popularibus veterum Græcorum*, p. 26.
[2] *De scoliis*, etc., p. 18.
[3] Athénée, XIV, ch. III.
[4] *Saturn.*, V, ch. XX.

très-ancien livre de poésies réputées antérieures à toutes celles que nous avons en latin, ce vieux chant rustique [1] : « Avec un « hiver poudreux et un printemps boueux, tu moissonneras, « ô Camille, une énorme quantité de grains [2]. »

Si cette chanson était effectivement aussi ancienne que le dit Macrobe, il n'y avait de plus ancien qu'elle que le chant des frères Arvales, retrouvé à Rome, en 1777, sur deux tables de marbre qui datent seulement du règne d'Héliogabale. Toute récente qu'elle est, on a lieu de croire que cette copie est exacte; mais les plus doctes philologues ont toutes les peines du monde à se mettre d'accord sur son interprétation probable et définitive [3]. Aussi est-on tenté, en voyant leurs efforts, de leur appliquer ce que dit Horace des prôneurs des vers saliens :

Jam Saliare Numæ carmen qui laudat et illud,
Quod mecum ignorat, solus vult scire videri.
Epist. II, 1, v. 86.

Quoi qu'il en soit, ce chant était un chant rural. C'est dans des processions appelées *ambarvales*, qui avaient lieu au printemps, et dans lesquelles on promenait « autour des champs » la victime destinée au dieu Mars, que les *frères* la chantaient,

[1] Hoc rusticum vetus canticum.

[2] Hiberno pulvere, verno luto, grandia farra, Camille, metes.

[3] Cf. Lanzi, *Saggio di lingua Etrusca;* Marini, *Gli atti e monumenti dei fratelli Arvali,* ouvrage que le docte M. Egger, le plus compétent des juges en cette matière, qualifie d'immortel ; enfin Klausen, *de Carmine fratrum Arvalium.* Voici ce chant, dont chaque membre ou exclamation est trois fois répété dans le texte :

Enos Lases juvate (*ter*) neve luaerve marma sins incurrere in pleores (*ter*). Satur furere mars limen, sall sta berber (*ter*). Semunis alternei advocapit conctos (*ter*). Enos marmor iuvato (*ter*). Triumpe (*quinquies*).

Voyez, pour les différentes traductions qu'on en a données, M. Egger, *Latini sermonis reliquiæ,* p. 68 et suiv.

dans le dessein, au témoignage de Caton[1], d'obtenir de ce dieu d'abondantes récoltes. Les litanies qu'on chante aujourd'hui à la procession des Rogations n'ont pas d'autre objet, et cette procession ne serait même, aux yeux de quelques critiques, qu'un souvenir des ambarvales.

Plus anciens que ce chant, les vers saliens sont encore plus incompréhensibles. On pourrait même se demander si ce sont des vers ; mais il faut bien le croire, puisque toute l'antiquité les appelle ainsi[2]. Cependant, à lire ces mots étranges, on serait plutôt tenté de demander s'ils sont seulement du latin[3].

On appelait *boucoliasme* les chansons de bouviers ou de bergers. Diomé, berger sicilien, en fut, dit-on, l'inventeur. Ménalque, dans la troisième églogue de Virgile, se moque de Damœtas qui prétendait avoir vaincu Damon en chantant, lui qui avait accoutumé de chanter dans les carrefours de misérables boucoliasmes, aux sons d'un chalumeau criard :

> Cantando tu illum?.
> Non tu in triviis, indocte, solebas
> Stridenti miserum stipula disperdere carmen?

L'*himée*, l'*épimulie*, l'*épantée* et l'*épinoste* étaient autant de noms communs à la même chanson, celle des mouleurs de grains ou meuniers. « J'ay moy-mesme ouy, dit Thalès[4], estant en l'isle de Lesbos, une esclave estrangère qui, tournant la meule, chantoit : Mouls, meule, mouls, car aussi bien meult

[1] *De Re rustica*, n° 141.
[2] Il est juste de dire que le mot *carmen* s'appliquait aussi à la prose. Il y en a des preuves nombreuses.
[3] Les voici tels qu'ils sont dans Varron (*De lingua latina*, VII, 26) :
« Cozoeulodoizeso, omnia vero adpatula coemisse, iamcusianes duo misceruses dun ianus ve vet pos melios cum reeum... » (Lacune de dix lignes environ). Voyez les diverses explications de ce vrai langage de sorcier dans M Egger, au livre indiqué ci-dessus, p. 75.
[4] Plutarque, *Banquet des sept sages*.

Pittacus, le roy de la grande Mytilène. » Pittacus avait en grande estime le moulin, mais pour un motif qui lui était propre et qu'un meunier, je pense, eût médiocrement goûté. Il y voyait l'avantage de fournir à l'homme, dans un petit espace, le moyen de prendre différents exercices. Si cette vue est un peu étroite pour un sage et pour un roi, elle est au moins originale.

On lit encore dans Athénée [1] que la chanson des tireurs d'eau s'appelait *himée*, comme celle des meuniers, et il cite Aristophane. Ce nom, venant d'un verbe grec qui signifie « puiser, » est donc ici mieux appliqué. En effet, Euripide, dans Aristophane [2], voulant railler Eschyle et montrer que sa poésie était un composé de mots rédondants et sonores, plus ou moins inintelligibles, débite une tirade formée de quelques vers de ce poëte, qu'il coupe çà et là par une sorte d'onomatopée bruyante et vide de sens, assez semblable aux roulements de tambour qui marqueraient les différentes pauses de l'allocution d'un général à ses soldats :

« Quoi ! les deux puissants monarques qui règnent sur la jeunesse grecque, phlattothrattophlattothrat, envoient le sphinx, ce terrible messager de la mort, phlattothrattophlattothrat. Armé de la lance, l'oiseau impétueux, de son bras vengeur, phlattothrattophlattothrat, livre aux chiens qui errent dans les nues, phlattothrattoplattothrat, ceux qui penchent vers le parti d'Ajax, phlattothrattophlattothrat. »

Sur quoi Bacchus, s'adressant à Eschyle, demande :

« Qu'est-ce que phlattothrat? Vient-il de Marathon? ou bien, d'où as-tu pris ce *chant de tireur d'eau*[3]? »

Dans tous les pays et dans tous les temps, il y a eu des mendiants, et les prétextes inventés et les moyens employés par eux pour lever des aumônes ont été et sont encore innombrables.

[1] Toujours au l. XIV, ch. III.
[2] *Grenouilles*, act. V, sc. II.
[3] Ἰμονιοστρόφου μέλη.

Les bergers de Sicile avaient des fêtes où ils se disputaient le prix du chant et celui de la flûte. Ils s'y rendaient couronnés de fleurs, et apportant, les uns des pains ornés de figures de différents animaux, les autres du vin, modestes prix destinés au vainqueur. Celui qui l'était restait à Syracuse où il se régalait, je suppose, des fruits de sa victoire, et peu soucieux comment souperaient les vaincus. Ceux-ci retournaient chez eux, la besace et surtout l'estomac vides. C'est pourquoi, tout le long du chemin, ils mendiaient de porte en porte leur nourriture, en chantant cette chanson propre à exciter la pitié, principalement de ceux qui avaient bien dîné :

« Recevez le bonheur et la santé ; je vous apporte l'un et l'autre de la part de la déesse, etc. [1] »

S'il y avait d'honnêtes moyens de mendier, comme celui-ci, il y en avait aussi qui ne l'étaient pas. Les premiers consistaient à dire qu'on quêtait « non pour soi, mais pour un autre, » pour la mère des dieux, par exemple, ou tout autre divinité. Il n'est pas encore tombé en désuétude. On distinguait parmi ces mendiants les *coronistes*, c'est-à-dire ceux qui mendiaient pour la corneille. Mais en réalité, et si ce n'est toujours, au moins fort souvent, c'était la corneille qui mendiait pour eux ; car ils dressaient cet oiseau à ce manége, en lui apprenant à parler et à demander, selon la formule consacrée, « non pour soi, mais pour un autre. » Ce moyen encore plus ingénieux qu'honnête, avait du succès, et les aumônes données à la corneille étaient encaissées par le mendiant.

Voici quelle était, selon Phénix de Colophon [2], la chanson de la corneille :

« Bonnes gens, donnez une poignée d'orge à la corneille, fille d'Apollon, ou une écuellée de blé, ou un pain, ou une demi-obole, ou

[1] Δέξαι τὰν ἀγαθὰν τύχαν, δέξαι δ'ὑγίειαν.
'Ἂν φέρομεν παρὰ τῆς θεοῦ. (V. Koester, *de Cantilenis*, etc., p. 79.)
[2] Athénée, VIII, ch. xv.

SECTION IV. — CHANSONS DE MÉTIERS.

tout ce que vous voudrez. Donnez, bonnes gens, à la corneille, ce qui vous viendra sous la main; elle reçoit même un grain de sel; elle mange tout cela avec plaisir. Qui donne aujourd'hui du sel donnera du miel une autre fois. Esclave, ouvre la porte. — Plutus a entendu, et la jeune fille a donné des figues à la corneille. Qu'elle soit à l'abri de tout reproche et trouve un mari opulent et illustre; qu'elle dépose un jour un fils dans les bras de son père, une fille sur les genoux de sa mère. Pour moi, je vais, chantant des vers aux Muses, de porte en porte, partout où mes pieds conduisent mes yeux, vers ceux qui donnent comme vers ceux qui ne donnent pas… Allons, bonnes gens, donnez quelque chose de ce qui abonde, dans vos greniers, donnez, seigneur[1], et vous, sa jeune épouse[2], donnez beaucoup. Il est de règle de donner à poignées à la corneille, quand elle demande. Vous le savez; donnez donc quelque chose, et cela suffit. »

Quand on lit cette chanson, on ne voit pas d'abord, remarque Koester[3], comment la corneille a pu être employée comme moyen de mendier. A cela on pourrait répondre qu'une corneille qui demandait la charité en bon grec, comme il arrivait quelquefois, était une chose, sinon assez rare, du moins assez plaisante pour mettre de bonne humeur les gens qui en étaient témoins, et pour les solliciter à être généreux. Mais Koester n'était pas homme à se payer de cette raison toute simple; il n'y a pas même pensé. Il en a donc cherché une autre, et il faut convenir que pour être plus savante, elle est assez judicieuse. Ainsi, il dit que la corneille étant révérée par les anciens comme le symbole de l'amour conjugal, les mendiants se tournaient à un

[1] Ὄναξ pour ἄναξ, βασιλεύς, etc.; autant de noms que, dans la haute antiquité grecque, on donnait au père de famille et qui impliquaient moins l'idée de la paternité que celle de la puissance et de l'autorité absolue.

[2] Νύμφη. C'est à tort, je crois, que Lefèvre de Villebrune traduit ce mot par *nymphe*. D'abord ce mot rapproché de celui d'ὄναξ semble indiquer qu'il y a une relation entre l'un et l'autre; ensuite νύμφη voulait aussi dire une mariée; témoin ce passage de Festus : « *Nuptias* dictas esse ait Santra ab eo quod *nymphea* (νυμφεῖα) dixerunt Græci antiqui γάμον, inde novam nuptam νέαν νύμφην. »

[3] *Ib.*, p. 76.

moment donné du côté de la fille de la maison, la première intéressée à éprouver par elle-même la vérité du symbole, et qu'ils lui souhaitaient en même temps un époux illustre et opulent. Une jeune fille est, en effet, rarement sourde à un vœu pareil.

On donnait aussi à Rhodes, dit Théognis, le nom de *chant de l'hirondelle*[1] à une autre manière de mendier qui se pratiquait au mois de boédromion. Ce chant était ainsi conçu :

« Elle est venue, elle est venue, l'hirondelle, amenant avec soi les beaux jours et les belles années. Quoi ! vous ne tirerez pas de vos plantureuses demeures un cabas de figues, une mesure de vin, une claie de fromages et du blé ! L'hirondelle ne refuse même pas un gâteau aux jaunes d'œuf. Partirons-nous à vide, ou recevrons-nous quelque chose ? Si vous ne donnez rien,... nous enlèverons les portes, ou la maîtresse assise dans l'intérieur du logis ; elle est petite et facile à emporter... Ouvrez donc, ouvrez ; ne méprisez pas l'hirondelle, et nous ne sommes pas des vieillards décrépits, mais de vigoureux jeunes hommes[2]. »

Ou je me trompe, ou ce moyen de mendier ne saurait être mis entre les plus honnêtes. Cependant, ce fut, dit-on, Cléobule de Linde, qui l'imagina, pour procurer des ressources à sa patrie, dans un moment où elle en était tout à fait dépourvue. Athénée, qui le dit, a oublié de nous apprendre s'il lui réussit.

Encore aujourd'hui, et probablement dans tous les pays de l'Europe, on rencontre de ces mendiants qui, plus honnêtes que les coronistes, demandent l'aumône pour eux directement et au nom de tel ou tel saint, à l'occasion de tel ou tel anniversaire, et

[1] Χελιδόνισμα. Athénée, VIII, ch. xv.
[2] M. Deville, ancien-élève de l'École d'Athènes, dans sa thèse *De popularibus cantilenis apud recentiores Græcos* (Paris, 1866), nous apprend que cette façon de mendier subsiste encore aujourd'hui chez les Grecs : « Quod qui recitant, secum ferre solent hirundinis simulacrum, et iisdem fere verbis atque apud antiquos mos erat et eadem utuntur mendicatione. » Cf. Ahrens, *De dialectis*, II, 478. Chelidonisma puerorum Rhodiorum. — Passow, *Carmina popularia*, 291-311.

SECTION IV. — CHANSONS DE MÉTIERS.

chantent une chanson composée en l'honneur de ce saint ou de cet anniversaire. Je me rappelle encore ces quelques vers d'une chanson ou complainte sur la Passion, que les pauvres chantaient tous les ans, vers la fin du carême, sous les fenêtres de la maison paternelle :

> La Passion du doux Jésus,
> Vous plaît-il de l'entendre ?
> Il a jeûné quarante jours,
> Quarante nuits ensemble...
> Il a marché sept ans nu-pied
> Et la froidure aux jambes... etc.

Au premier jour de l'an, les enfants pauvres, dans quelques provinces de France, chantent encore *au gui l'an neuf*, en parcourant les rues et aux portes des particuliers. Ce qui équivaut à notre formule moderne : « Je vous souhaite la bonne année et une parfaite santé, » et a le même objet, celui d'obtenir quelque étrenne. Mais ce n'est là qu'un cri, à moins pourtant que ce cri, qui remonte, dit-on, aux druides, et qui était proféré au moment où ils coupaient le gui[1], n'ait été le refrain des chansons des bardes, lorsque ceux-ci, par le commandement des druides, allaient de ville en ville annoncer l'ouverture de l'année, et convoquer les peuples à la réception solennelle de l'arbrisseau sacré. Mais cette conjecture est aussi peu solide que l'origine de ce cri et sa véritable forme sont incertaines[2].

S'il y eut, en France, et il y en eut certainement, des chansons particulières à cet anniversaire, il n'en reste plus traces ; mais le motif qui les inspirait n'a pas péri, et sans doute il ne périra jamais.

[1] Les Gaulois commençaient l'année par la lunaison de décembre ; ils cueillaient pendant ce temps le gui de chêne et le distribuaient au peuple.
[2] On écrit indistinctement : *au gui l'an neuf, l'an gui l'an neuf, l'anguillan neuf.* Voyez l'*Étymologie* ou *Explication des proverbes français*, par Fleury de Bellingen, l. I, ch. xxviii.

Au contraire, l'Allemagne a conservé, dit-on, maintes chansons de ce genre, avec d'autres relatives à des anniversaires différents, mais où il est aussi d'usage de se réjouir et de se régaler. Elle se chantent devant les maisons, par exemple au jour des Rois, à la Saint-Martin, etc.[1], soit par des mendiants de profession, soit par des gens qui ne le sont qu'accidentellement, comme

[1] S'il est une fête populaire en Allemagne, c'est la Saint-Martin. On la célèbre ordinairement comme les Anglais font la Noël, en mangeant une oie rôtie, et en donnant autant que possible le pas au vin sur la bière. C'est ce que nous apprend la chanson suivante mi-partie de latin, et qui est au moins du xiv^e siècle :

Pontificis eximii
In sanct Mertens ere
Patronique largissimi
Den schol wir loben sere.

In cujus festo propere
Zu Weine werdent most,
Et qui hoc nollet credere
Der lass die Wursen chosten.

Martinus Christi famulus
Was gar ein milder Herre ;
Ditari qui vult sedule
Der volg nach seiner lere.

Et transmittat his stantibus
Die Pfenning aus den Taschen,
Et donet sitiantibus
Den Wein in grossen Flaschen.

Detque esurientibus
Die Gueten feisten praten,
Gallinas cum caponibus
Wir nemens ungesoten.

Vel pro honore dirigat
Die Gens und auch die Anten ;
Et qui non bene biberit,
Der Sei in dem Panne.

(Hoffmann, *Geschischte des deutschen Kirchenliedes*, p. 167, cité par M. Ed. du Méril.)

En l'honneur de saint Martin,
L'excellent pontife,
Et notre généreux patron !
Nous devons le louer beaucoup.

Pendant sa fête en un instant,
Les moûts tournent en vins.
Qui ne veut pas croire (saucisses.
Doit laisser manger aux autres les

Martin, le serviteur du Christ,
Fut un maître bien doux.
Qui veut faire fortune
Doit suivre sa doctrine.

Il enverra à ceux qui se tiennent ici (a)
Les deniers qui sortiront des poches,
Et il donnera à ceux qui ont soif
Le vin en grands flacons.

Et il donnera à ceux qui ont faim
Les bons gras rôtis,
Les poules avec des chapons,
Que nous acceptons sans nous faire prier.

Comme pièce d'honneur qu'il nous adresse
Les oies et aussi les canards,
Quant à celui qui n'aura pas bien bu
Qu'il soit mis au ban ! (excommunié).

(a) C'est-à-dire dans la rue, devant la porte, où ils débitent leur chanson.

les ouvriers qui font leur tour d'Allemagne, les enfants de chœur, etc. Dans les siècles passés, c'est-à-dire au moyen âge, elles étaient même chantées par des écoliers ambulants ou roulants, *farhende scholaren*, qui achevaient leurs études ou qui voulaient se divertir au moyen de menus impôts prélevés sur le public [1].

Je ne crois pas qu'il faille regarder comme un fragment de quelque chanson de mendiants, ces mots tirés d'Horace :

Qui dicit, clamat : « Victum date. »
(*Epist.* I, xvii, v. 48.)

Ce serait tout au plus une formule empruntée aux mendiants de profession, analogue à celle-ci : « La charité, s'il vous plaît ! » car dans ce passage, il ne s'agit pas de cette sorte de mendiants,

[1] M. du Méril (*Poés. popul. du moy. âge*, p. 454) a tiré d'un manuscrit de la Bibl. de Strasbourg, E, 60, f. 61, cette chanson probablement du xive siècle, par laquelle les étudiants demandaient aux dignitaires de l'Université ce qu'il leur fallait pour fêter le carnaval :

Venite, studentes,
Audite canentes
Vicinæ domui ;
Clerum reverentes,
Munera petentes
Simus, ut monui.

Hic stat præpositus,
Mire cœlificus,
Cunctis veneratus ;
Adest scholaribus
Mite munificus,
Clero bene gratus.

Quam digne petenda
Nobis reverenda
Hujus clementia !
Perstat extollenda,
Verum excolenda
Sit providentia.

Date nobis, date,
Largæ nobis, latæ
Honizant tortellæ ! (*a*)
Dantibus sic gratæ
Grates sint relatæ
Sic mellitæ crapellæ.

Il paraît même, ajoute M. du Méril, par les indications du manuscrit, que cette chanson était chantée alternativement par un chœur de jeunes garçons et de jeunes filles.

(*a*) *Honizant*, latin macaronique, de l'allemand *honig*, qui veut dire « emmieller. » *Tortellæ*, en bas-latin, « petites tourtes ; » et, plus bas, *crapellæ*, même latinité, quoique la forme ordinaire soit *crespellæ*, « crêpes, gaufres, beignets. »

mais de ceux qui approchent les princes, vivent de leurs grâces, et ne laissent pas toutefois de les fatiguer de leurs demandes. Ceux-ci, pour être de la plus haute condition, ne sont pas moins avides, quoiqu'ils aient moins de besoins.

Le *celeusma* des matelots n'était pas davantage une chanson ; c'était un cri (*clamor*) cadencé aux sons duquel les matelots ramaient d'accord. Virgile, Lucain, Valerius Flaccus l'appellent *clamor nauticus*, et ce que nous voyons tous les jours sur nos propres vaisseaux prouve l'exactitude de cette appellation. On a dit également que c'était un cri poussé par les céleustes pour « exhorter[1] » à faire leur devoir les rameurs qu'ils commandaient; mais peut-être ne connaît-on pas d'une manière assez précise la nature des fonctions du céleuste, pour lui attribuer celle-là. C'était ou une espèce de contre-maître qui transmettait les ordres aux rameurs, ou de commis aux vivres qui leur distribuait leur ration[2]. On ne voit pas distinctement qu'il leur servît en quelque sorte de métronome pendant la manœuvre; tout au plus en donnait-il le signal.

Il n'est pourtant pas impossible que ce nom ait été appliqué plus tard à certaines chansons de mer, comme Rutilius semble l'indiquer :

Dum resonat variis vite celeusma modis [3];

on pourrait peut-être aussi tirer la même conjecture d'un passage de Sidoine Apollinaire, où cet écrivain dit que les mariniers de la Saône avaient remplacé le *celeusma* par l'*alleluia* :

Curvorum hinc chorus helciariorum,
Responsantibus *alleluia* ripis,
Ad Christum levat amnicum celeusma [4].

[1] Κέλευσμα, exhortation, incitation.
[2] Arien, VI, 3, cité par Suidas, v. Κελευτής; Ovid., *Met.*, III, v. 648.
[3] *Itiner.*, I, v. 370.
[4] *Epist*, II, ep. xx.

SECTION IV. — CHANSONS DE MÉTIERS.

Mais il faut avouer que ces deux passages ne sont pas assez précis pour qu'on affirme qu'ils caractérisent une chanson.

Ce qu'il y a de certain, c'est qu'on fit des chansons, non-seulement à l'usage des matelots, mais à celui de gens de tous les métiers, et cela, dans le but de leur inculquer des opinions religieuses qui n'eussent pas été, à ce qu'il semble, capables de les séduire, si elles ne leur eussent été proposées sous cette forme agréable. Depuis qu'Arius s'était séparé de l'Église, il avait composé des chansons « pour être chantées sur mer par les matelots, d'autres pour être chantées dans les moulins par les meuniers, d'autres pour être chantées sur les chemins par les voyageurs, et d'autres semblables[1]. » Il avait également mis ces chansons sur des airs, probablement bien connus, afin de les rendre plus aisées à retenir, et « d'inspirer son impiété par la douceur de ces chants aux personnes les plus simples et les plus grossières[2]. » On les chantait parmi les pots et les verres, dans les festins et dans les cabarets. Athanase qui en fait la remarque[3], s'en montre justement indigné. Mais, tout en ayant l'air de louer les auteurs ecclésiastiques orthodoxes qui ont, dit-il, composé tant de traités et prononcé tant d'homélies sur l'Ancien et le Nouveau Testament, de n'avoir point expliqué les mystères par des chansons de ce genre, il semble plus regretter qu'ils aient négligé ce moyen de propagande qu'il ne semble indigné du parti qu'Arius en a su tirer. Ce moyen avait effectivement du bon. Plus tard les calvinistes surent bien le reconnaître, et ils ne se firent pas scrupule d'en user. Si l'on doit taxer d'exagération ces paroles de Maimbourg, « que les psaumes furent mis en musique en un certain air de chanson mou et efféminé, qui n'a rien du tout de dévot et de majestueux comme le chant de l'Église catholique[4], » on ne peut pas tout à fait nier, de l'aveu

[1] Philostorge, l. II, ch. II, de la trad. du Président Cousin.
[2] G. Hermant, *Vie de saint Athanase*, t. I, p. 64. Paris, 1771, in-4°.
[3] *Orat. II, contra Arianos*, au commencement.
[4] *Hist. du Calvinisme*, p. 99.

même de Bayle[1], ce que raconte Varillas, à savoir, « que les airs furent choisis parmi les plus belles chansons du temps. »

Toutefois, dans cette application d'airs profanes à des cantiques religieux, il faut beaucoup de mesure et de discernement. C'est ce qui manqua peut-être aux catholiques, lorsqu'ils imitèrent en ce point les protestants. Bayle[2] dénonce avec malice un recueil de chansons spirituelles, composées par un jésuite qu'il ne nomme pas, et par le Père Martial, de Brives, capucin, sur les airs les plus burlesques qui eussent été chantés dans les rues, sur l'air de *Dayë d'en daye*, sur celui de *Vous y perdez vos pas, Nicolas*, etc.[3]. Tous ceux qui ont vécu sous la Restauration, ont encore présents à la mémoire les cantiques chantés dans les missions, qui étaient sur des airs analogues, et qui avaient aussi pour auteurs des jésuites.

Arius n'était pas le premier qui eût donné l'exemple de l'abus dont se plaint Athanase. Il y avait eu pour maître et précepteur Paul de Samosate; mais il faut convenir que l'élève y a été moins impudent que le maître. S'il faut en croire Eusèbe[4], Paul avait aboli les psaumes qui se chantent ordinairement en l'honneur de Jésus-Christ, sous prétexte qu'ils étaient d'invention récente[5], et il en faisait chanter d'autres à sa louange, en pleine église, par des femmes qu'il avait dressées à cet effet. On y disait entre autres que Jésus-Christ n'avait pas existé avant d'être engendré, c'est-à-dire qu'il n'avait pris naissance et commencement que sur la terre et de Marie, tandis que lui, Paul, y était donné pour un ange descendu du ciel. Eusèbe ajoute que Paul entendait tout cela, qu'il ne s'opposait point à un pareil blasphème, mais qu'au contraire il s'en prévalait avec orgueil[6].

[1] *Dict. historiq.*, au mot Arius, note L.
[2] *Ibid.*
[3] Bayle veut parler sans doute de *Le Parnasse séraphique et les derniers soupirs de la Muse du R. P. Martial de Brives, capucin*. Lyon, 1660. V. la *Bibliothèque française* de Goujet, t. XVII, p. 4 et 5.
[4] *Hist. ecclés.*, VII, 26.
[5] « Neoterici. »
[6] « Elato supercilio. »

SECTION IV. — CHANSONS DE MÉTIERS.

Apollinaire le Jeune, chef d'une hérésie qui niait l'humanité de Jésus-Christ, substitua aussi aux Psaumes de David, non pas précisément d'autres psaumes de sa façon, mais une paraphrase ou plutôt une métaphrase de ceux-là en vers grecs, que ses sectateurs chantaient dans leurs conventicules[1]. Il faut ajouter pourtant à sa décharge que cette métaphrase des psaumes n'avait été entreprise qu'afin de suppléer à la privation des poëtes grecs dont l'empereur Julien avait interdit la lecture à la jeunesse. L'intention était bonne, sans doute, au point de vue religieux; mais son effet n'allait pas au delà.

Les donatistes reprochaient aux catholiques de réciter froidement ou sans enthousiasme (*sobrie*), les cantiques des prophètes dans les églises; c'est pourquoi, dit saint Augustin, dans ce style outré qui lui est propre et qui n'est pas toujours aisé à traduire, « ils attisaient les fureurs de leur fanatisme (*ebrietates suas*), au chant de certains psaumes de leur composition, comme les soldats s'animent au son de la trompette[2]. »

Valentin, autre hérésiarque fameux, entremêlait ses propres psaumes à ceux du prophète, alléguant avec audace qu'ils n'étaient pas d'un auteur moins compétent que lui[3]. Hiérax, chef

[1] Sozomène, *Hist. ecclés.*, VI, ch. xxv.

[2] Dubois, dans sa traduction des *lettres* de saint Augustin (1697, 6 vol. in-8°), prend les expressions *sobrie* et *ebrietates* au sens propre, comme si saint Augustin avait voulu dire que les catholiques étaient *à jeun*, quand ils chantaient les psaumes de David, et que les Donatistes étaient *ivres*, quand ils chantaient les leurs. C'est une erreur. Ces mots doivent être entendus au sens figuré; le texte de saint Augustin ne laisse aucun doute à cet égard, puisque la plupart des fidèles de l'Église d'Afrique y sont représentés, par opposition aux Donatistes, comme montrant trop de tiédeur (*pigriora*) dans le chant des psaumes de l'Église orthodoxe. Voici ce texte :

« De hac re (*de psalmis et hymnis*) tam utili ad movendum pie animum et accendendum divinæ dilectionis affectum, varia consuetudo est, et pleraque in Africa Ecclesiæ membra pigriora sunt ; ita ut Donatistæ nos reprehendant quod sobrie psallimus in ecclesia divina cantica prophetarum, cum ipsi ebrietates suas, ad canticum psalmorum humano ingenio compositorum, quasi ad tubas exhortationis inflamment. » (*Epist.*, LV, n° 34.)

[3] « Quasi idonei alicujus auctoris. » Tertul., IV, *de Carne Christi*, c. xvii.

de la secte dite des *hiéracites*, et dont l'hérésie consistait entre autres dans la croyance que l'âme seule ressusciterait, et que Melchisédech était le Saint-Esprit, écrivit des cantiques à la louange et pour la propagation de ses doctrines[1]. Il en est de même de Priscillien. Il se flattait, aussi bien que ses disciples, d'avoir acquis la perfection de la vertu et de la science, et lorsqu'ils étaient enfermés seuls à seuls avec les femmes de leur secte, ils leur chantaient, au milieu de leurs débauches et de leurs infâmes plaisirs, des chansons infectées de leurs doctrines impures[2].

Il y aurait encore à raconter beaucoup d'autres faits de ce genre, appartenant soit aux temps anciens, soit aux temps modernes ; mais cela me mènerait trop loin. Je me propose d'ailleurs d'en faire l'objet d'un travail spécial. Je reviens à nos chansons de métiers, et je finirai par quelques mots sur celles du compagnonnage.

Je ne connais pas de chansons de métiers du temps du moyen âge, quoiqu'il dût y en avoir certainement ; en revanche, il existe sous le nom de *Dits*, un certain nombre de petites pièces satiriques sur le même sujet[3], mais qui n'étaient pas destinées à être chantées. Les chansons, s'il y en eut, comme je le crois, leur furent sans doute antérieures. Cependant, on ne doit, pour plus de sûreté, les rattacher qu'à l'époque présumable de la fondation du compagnonnage. Celui-ci naquit, selon toute apparence, de ces associations d'ouvriers organisées au XIII^e siècle pour certains travaux publics, tels que la restauration des églises, et mises sous la protection du clergé pour y être

[1] S. Epiphan., l. II, *Advers. Hæres*, 67.

[2] Saint Jérôme, *Opera*, I, *Epist. ad Ctesiphon*.

[3] M. Jubinal, à qui nous devons la publication de plusieurs monuments curieux de notre ancienne poésie, a publié quelques-uns de ces *Dits*, extraits du fameux manuscrit de Berne, n° 354, dans sa *Lettre au Directeur de l'Artiste*, etc. Paris, 1838, in-8°, et dans son recueil intitulé *Jongleurs et Trouvères*.

à l'abri de la visite des jurés de corporations ou des gens du prévôt. C'est bien loin du temps de Salomon auquel le compagnonnage reporte ses origines ; mais s'il ne remonte pas jusque-là, il vient peut-être du même pays. Il paraît être contemporain des fictions du *Saint-Graal* et du *Saint-Temple*, comme on est porté à le reconnaître à quelques coutumes de cette institution, dont le caractère oriental est frappant. Ainsi, les *Devoirs* dateraient des croisades. On a fait aussi la remarque que l'enclos privilégié du Temple, à Paris, est resté, après l'anéantissement de l'ordre et même jusqu'au XVIIe siècle, le centre de réunion des compagnons. D'où l'on a conclu que le maître Jacques qu'ils tiennent pour leur fondateur et qui présida à la construction du temple de Salomon, ne serait autre que le dernier grand-maître des Templiers, Jacques Molay [1]. On voit donc que tout ici n'est que conjectures ; les compagnons n'ont pas d'archives, quoiqu'ils se flattent d'en avoir qui ne sont connues que d'eux seuls ; mais ils ont eu, ils ont du moins aujourd'hui des chansons dont ils font moins de mystère. Ces chansons toutefois n'ont jamais été réunies ; elles sont l'œuvre des compagnons eux-mêmes, et sont chantées par leurs auteurs jusqu'à ce qu'elles soient bien fixées dans la mémoire des camarades. La mémoire est en effet le seul dépôt de leurs archives. C'est là que se gardent les chansons et c'est par là qu'elles se transmettent.

L'auteur d'un petit livre fort sage et même intéressant sur le compagnonnage[2], M. Victor-Bernard Sciandrio, dit la Sagesse, de Bordeaux, compagnon-passant, tailleur de pierre, a publié à la fin de cet écrit, quelques chansons composées par lui-même, qui ne valent pas son livre, mais qui donnent une idée très-exacte de ce genre de poésie. J'en citerai deux : l'une où il ra-

[1] *Hist. des classes laborieuses en France*, par M. du Cellier, p. 460. Paris, 1860, in-8°.
[2] *Le Compagnonnage ; ce qu'il a été, ce qu'il est, ce qu'il devrait être*, etc. Marseille, 1850, in-18.

conte son initiation aux mystères du campagnonnage, l'autre, où il dit qu'on découvre aujourd'hui tous les secrets possibles, sauf celui des compagnons.

MES SOUVENIRS[1].

Je m'en souviens, j'étais bien jeune encore,
Des Devoirants j'enviais le bonheur ;
Je me disais, du feu qui me dévore
Peut-être un jour aurai-je la douceur.
En travaillant avec persévérance,
Les compagnons combleront mes désirs.
Je garde encore de ma douce espérance
Et les bienfaits et le doux souvenir. (bis)

Je m'en souviens : un jour bravant la crainte,
Je vins trouver enfin les compagnons ;
Je leur fis part sans détour et sans feinte
De mes désirs, de mes intentions.
De leurs conseils en goûtant la sagesse,
Mon cœur à tous leurs cœurs voulut s'unir ;
De leurs leçons je conserve sans cesse
Et les bienfaits et le doux souvenir. (bis)

Je m'en souviens... Ah ! je sens que mon âme
Pleine d'orgueil, se transporte en ces lieux
Où du Devoir je vis jaillir la flamme
Qui vint enfin me dessiller les yeux.
Jour de bonheur et de pure allégresse,
Tu vins combler mes plus ardents désirs !
Oui, dans mon cœur je garderai sans cesse
De ce beau jour les heureux souvenirs. (bis)

Je m'en souviens, lorsque de nos mystères
Devant mes yeux vint s'offrir le tableau,
Je pus y voir une existence entière,
Un avenir au delà du tombeau.

[1] J'omets le premier couplet.

J'y vis aussi la sévère justice
A la vertu toujours prête à s'unir,
Pour de nos rangs en exclure le vice ;
De ce tableau gardons le souvenir. (*bis*)

Je m'en souviens, lorsque d'une maîtresse
J'abandonnai les séduisants appas,
Quoique rempli d'amour et de tendresse,
Loin d'elle, hélas ! je dirigeai mes pas.
Des pleurs alors mouillèrent ma paupière ;
Mais le Devoir devant moi vint s'offrir,
En me disant : Va, poursuis ta carrière,
Et de moi seul garde le souvenir. (*bis*)

Je m'en souviens... Mais je sens que j'abuse
De vos instants ; pardonnez à l'auteur.
Les souvenirs que chante ici sa muse
L'ont reporté vers des jours de bonheur.
De le connaître est pourtant votre envie ;
Je vais, amis, contenter vos désirs :
C'est la Sagesse, et Bordeaux sa patrie,
Et d'elle il garde un touchant souvenir. (*bis*)

LE SILENCE.

Que notre siècle est glorieux !
Que de sublimes découvertes !
De l'enfer ainsi que des cieux
Aux savants les portes sont ouvertes ; (*bis*)
Ils traitent tout avec raison ;
Rien ne peut démentir leur science ;
Mais les secrets des compagnons
A leur plume imposent silence. (*bis*)

Des éléments qu'on ne voit pas
On peut avoir une donnée ;
Par le moyen de son compas
Un astronome chaque année (*bis*)

Prédit ce qui doit arriver
En Angleterre, comme en France ;
Ce secret-là peut se trouver ;
Mais le nôtre, ma foi, silence ! (*bis*)

Plus d'un théologien fameux
A défini plus d'un mystère ;
De trois personnes il font un dieu ;
Certes, la chose n'est pas claire ! (*bis*).
De nos secrets ils ont tâché
De connaître aussi la puissance ;
Mais vainement ils ont cherché,
Partout ils ont trouvé silence ! (*bis*)

Curieux qui voulez pénétrer
Les secrets du compagnonnage,
Cessez de vous en occuper ;
En vain vous chercherez un passage. (*bis*)
Sachez donc que la Discrétion
Nous suit avec dame Prudence ;
Car questionnez un compagnon,
Vous le verrez faire silence ! (*bis*)

Mais l'auteur de cette chanson
Ici va se faire connaître ;
C'est un sincère compagnon ;
De Bordeaux le ciel l'a vu naître. (*bis*)
La Sagesse il fut surnommé,
En jurant amour et constance
A notre Devoir bien-aimé
Pour lui gardons tous le silence ! (*bis*)

Il est si vrai que les compagnons apprenaient ces chansons par cœur que, dans une note de la page 140, M. Sciandrio croit devoir prévenir ceux qui les savent, que, n'en n'ayant gardé ni l'original, ni la copie, « il est fort possible qu'ils y trouvent quelques vers de changés. » Malheureusement ces changements ne semblent pas être des corrections, et les vers, à très-peu d'ex-

ceptions près, sont toujours de méchants vers. Une tradition très-curieuse de la chanson française y a été conservée, c'est la coutume qu'avait l'auteur de déclarer son nom à la fin. Anciennement, ce n'était qu'une formalité de convention et qui ne tirait pas à conséquence ; mais il semble qu'ici le compagnon-passant, en ne disant son nom qu'au dernier couplet, et les compagnons en se faisant scrupule de le lui demander jusque-là, témoignent de leur respect pour le silence, qui est la loi fondamentale de leur institution et que nul n'osait enfreindre, si ce n'est dans des circonstances prévues et déterminées.

Les autres chansons de M. Sciandrio sont dans ce goût. La forme, comme on le voit, y laisse beaucoup à désirer, mais le fond n'en est généralement pas mauvais. J'engage seulement l'auteur à ne pas y mêler des plaisanteries sur la Trinité ou tout autre dogme ; cela pourrait ne pas être du goût de tous ses auditeurs, « il ne faut pas blesser, comme il le dit lui-même quelque part en son livre, des gens toujours prompts à se prendre aux cheveux, et pour bien moins que cela. » Sauf ce léger écart, on remarque dans ses chansons une certaine tenue jointe à une certaine bonhomie ; le sentiment du devoir y paraît sincère et y est exprimé sans emphase, comme il sied à des gens accoutumés à le pratiquer. J'ignore si ces qualités-là sont propres à toutes les chansons du compagnonnage, mais je n'ai pas de peine à le croire. Par cela même que le compagnon-passant ne fait qu'un court séjour dans les villes où il exerce son industrie, il n'a guère le temps d'y prendre les habitudes des ouvriers qui y sont constamment à demeure ; il est plus laborieux et plus moral ; il n'a pas cette haute opinion de soi-même qui les caractérise, ni cette superbe ingratitude qu'ils professent à l'égal d'un devoir pour les hommes dévoués à leurs intérêts, à leur bien-être. Il est probable cependant qu'il ne tardera pas beaucoup à leur ressembler, et que, voyant la crainte qu'ils inspirent, les adulations, les caresses dont ils sont l'objet, l'influence dont ils jouissent et la souveraineté très-effective qu'ils exercent et qui ne cesse de s'accroître, dans

les circonstances politiques les plus importantes, il leur enviera d'aussi glorieux priviléges, et renoncera, pour les acquérir, à cette vie errante qui ne lui permet que d'en prendre une faible part. Ainsi finira, comme ont fini tant d'autres, une institution séculaire qui, malgré ses inconvénients et même ses abus, avait du bon, dont le respect des devoirs était le principe, et les droits la conséquence naturelle de leur strict accomplissement.

Je m'arrête sur le seuil du XIXe siècle, ne pensant pas qu'il soit nécessaire de pousser au delà cet abrégé rapide et très-succinct de l'histoire de la chanson. Celles de l'ère impériale, de la Restauration et du règne de Louis-Philippe ne sont pas encore assez oubliées pour qu'on en rafraîchisse la mémoire. On en trouvera d'ailleurs une esquisse, comme aussi des chansons en tous genres de l'époque impériale, dans un livre sur la poésie de cette époque, très-bien fait et très-intéressant, intitulé *Histoire de la poésie française*[1], par M. Bernard Jullien ; dans les *Thèses de littérature*, du même auteur, au titre « Coup d'œil sur l'histoire de la chanson[2] ; » enfin dans l'Histoire de la chanson française, servant d'introduction aux *Chansons nationales et populaires de France*[3], par du Mersan.

[1] T. I, p. 162 à 185.
[2] De la page 85 à la page 127.
[3] 1857, in-32, 15e édition.

FIN DU TOME PREMIER

TABLE DES MATIÈRES

DU TOME PREMIER

	Page.
Avant-Propos.	I

PREMIÈRE PARTIE.

	Page
Section I. — Chansons d'amour	1
— II. — Chansons bachiques.	69
— III. — Chansons historiques (religieuses, militaires et satiriques).	107
I. Des cris de guerre.	108
II. Chansons militaires et religieuses chez les Hébreux et chez les Grecs.	114
III. Chansons militaires et religieuses chez les Romains.	127
IV. Chansons de table.	131
V. Des dispositions de quelques souverains à l'égard des chansons	143
VI. Chansons de solennités.	155
VII. Chansons de défaites	171
VIII. Chansons en langue latine traduites de la vulgaire ou participant de l'une et de l'autre langues.	176
IX. Chansons des Croisades	183
X. Rareté des chansons au XIVe siècle	222
XI. Chansons relatives à l'invasion des Anglais en France.	223
XII. Chansons françaises et anglaises au commencement du XVe siècle.	237
XIII. Chansons sur la guerre du Bien public.	248

		Page.
xiv.	Chansons de Louis XII à Henri IV	268
xv.	Chansons sous Louis XIII[1]	325
xvi.	Chansons sous la Fronde	343
xvii.	Chansons sous Louis XIV	353
xviii.	Chansons sous la régence de Philippe d'Orléans	373
xix.	Chansons sous Louis XV	584
xx.	Chansons sous Louis XVI et la Révolution	421
Section IV. — Chansons de métiers		437

[1] Ce titre a été omis à la page indiquée, où il doit être rétabli entre le premier et le second paragraphe.

PARIS. — IMP. SIMON RAÇON ET COMP., RUE D'ERFURTH, 1.

www.ingramcontent.com/pod-product-compliance
Lightning Source LLC
Chambersburg PA
CBHW070952240526
45469CB00016B/141